艺用人体解剖

解剖

——人体形态绘画指南

图书在版编目（CIP）数据

艺用人体解剖：人体形态绘画指南 / （意）乔瓦尼·席瓦尔第著；赵杰译. -- 南宁：广西美术出版社，2023.5

书名原文：ANATOMIA PER L'ARTISTA: GUIDA MORFOLOGICA DEL CORPO UMANO

ISBN 978-7-5494-2572-3

Ⅰ. ①艺… Ⅱ. ①乔… ②赵… Ⅲ. ①艺用人体解剖学－指南 Ⅳ. ①J064-62

中国国家版本馆CIP数据核字（2023）第023239号

艺用人体解剖 YI YONG RENTI JIEPOU
人体形态绘画指南 RENTI XINGTAI HUIHUA ZHINAN

著　　者 / ［意］乔瓦尼·席瓦尔第

译　　者 / 赵　杰

出 版 人 / 陈　明

终　　审 / 谢　冬

策　　划 / 黄冬梅

责任编辑 / 黄冬梅

文字编辑 / 杨文涛

版权编辑 / 韦丽华　苏昕童

封面设计 / 陈　凌

排版制作 / 李　冰

责任校对 / 梁冬梅　吴坤梅　卢启媚

审　　读 / 肖丽新

责任监制 / 王翠琴　莫明杰

出版发行 / 广西美术出版社

地　　址 / 广西南宁市望园路9号（邮编：530023）

市 场 部 / （0771）5701356

印　　刷 / 广西昭泰子隆彩印有限责任公司

开　　本 / 889 mm×1194 mm　1/16

印　　张 / 15.75

字　　数 / 330千字

版　　次 / 2023年5月第1版

印　　次 / 2023年5月第1次印刷

书　　号 / ISBN 978-7-5494-2572-3

定　　价 / 89.00元

艺用人体解剖

——人体形态绘画指南

〔意〕乔瓦尼·席瓦尔第 著　　赵杰 译

广西美术出版社

鸣谢

一个作者写一本书，可能是出于任务或者是责任（因为曾经的疏忽，或者还有地方留有空白，但也可能是因为受到了众人的推崇……），然而一本书能出版，那应该是在各种环境条件的作用下，在众人的启发和合作之下才得以实现的。就我这本书而言，在众多给过我帮助的人中，我要衷心地感谢：

卡斯德罗出版社的社长和编辑；

模特莫妮卡·卡拉布雷斯（Monica Calabrese）和马可·马扎罗（Marco Mazzaro），还有为他们拍摄的摄影师乔尔乔·乌切利尼（Giorgio Uccellini）；

杰拉德·夸德雷豪梅（Gérald Quatrehomme）教授（尼斯医学院，法医与人类医学实验室）；

克里斯蒂娜·卡达内奥（Cristina Cattaneo）教授（米兰大学，法医系）；

插画家阿拉利可·卡迪亚（Alarico Gattia）和画家翁贝托·法伊尼（Umberto Faini）；

瓦内莎（Vanessa）。

谨以此书纪念我的母亲安塞玛·马奇（Anselma Marchi）
和父亲里诺·席瓦尔第（Lino Civardi）。

了解大自然的人不可能不虔诚。

没人知道，
人类注定会灭亡，
可还是要挣扎地活。
我们必须为此抗争，
唯有如此，我们才可能活下来。
康拉德·劳伦兹（Konrad Lorenz）

乔瓦尼·席瓦尔第（Giovanni Civardi）1947 年 7 月 22 日生于米兰，他获得经济学文凭后，又分别在医学院和布雷拉美术学院的人体绘画系学习，后从事雕塑和肖像艺术创作，拥有十余年为报纸、杂志绘制插图和为书籍设计封面的经验。在旅居法国和丹麦期间，他举办过个人雕塑展，并且深入地学习了人体解剖学。多年来，他一直活跃在人体解剖学和人体绘画的教学活动中，并为此编辑了大量的教材（由卡斯德罗出版社出版并多次再版）：《人体解剖与人体绘画笔记》（1990）；《男性人体》（1991）；《女性人体》（1992）；《艺用解剖草图》（1997）；《人体外部形态》（1999）；《人体艺术研究》（2000）；《艺用人体头部解剖结构、形态和表情》（2001）；《人体——视觉元素分析》（2006）；《解剖插图》（2014）等。这些教材大部分被译成了外语（英语、法语、西班牙语、俄语、德语和日语等）。目前他生活、工作在米兰、卡斯泰洛和尼斯，活跃在法医和艺术领域的各大论坛和会议上。自 2014 年起，他书中的一部分人体写生原创作品被布雷拉美术学院的历史基金会，以及米兰斯福尔扎城堡的博物馆收藏。

目录

前言（第四版）·········· 7

序言（第一版）·········· 9

解剖学的基础知识·········· 11

解剖学的定义·········· 11

解剖学与艺术：历史概述·········· 11

解剖区域制图和术语·········· 16

进化、人种、体质和性的二态性·········· 22

人体宏观结构概述·········· 30

人体微观结构概述·········· 32

人体形态概况·········· 33

人体比例的一般性规律·········· 34

人体比例标准的发展历史·········· 35

运动器官的解剖学概述·········· 42

骨架部分：骨骼·········· 42

关节学：关节的组成·········· 51

肌肉学：肌肉的组成·········· 54

人体表面的骨骼和肌肉的参照点·········· 62

皮肤·········· 66

浅表的血管·········· 68

皮下脂肪组织·········· 68

运动器官的外部系统解剖学

概述·········· 72

头部·········· 75

外部形态中凸起的部分·········· 75

骨骼学·········· 77

关节学·········· 88

肌肉学·········· 89

关于头部肌肉的艺用解剖学知识·········· 91

眼睛·········· 100

鼻子·········· 102

嘴唇·········· 103

耳朵·········· 104

面部表情肌的功能·········· 106

躯干·········· 109

外部形态·········· 109

脊柱·········· 112

骨骼学·········· 112

关节学·········· 114

形态学·········· 117

颈部·········· 118

骨骼学·········· 118

关节学·········· 118

胸部·········· 119

骨骼学·········· 119

关节学·········· 120

腹部·········· 123

骨骼学·········· 123

关节学·········· 123

形态学·········· 124

关于躯干肌肉的艺用解剖学知识·········· 132

颈部·········· 159

肩部·········· 161

腋窝·········· 162

乳房·········· 163

肚脐·········· 165

外生殖器·········· 165

臀部·········· 166

上肢·········· 168

外观概述·········· 168

骨骼学·········· 169

关节学·········· 172

形态学·········· 174

关于上肢肌肉的艺用解剖学知识·········· 181

上臂·········· 196

肘部·········· 197

前臂·········· 198

腕部·········· 199

手·········· 200

下肢·········· 203

外表形态上的标志·········· 203

骨骼学·········· 205

关节学·········· 208

形态学·········· 209

关于下肢肌肉的艺用解剖学知识·········· 218

大腿·········· 232

膝盖·········· 233

小腿·········· 234

脚踝·········· 235

足·········· 236

附录

绘画解剖学：从结构到形状·········· 240

静态人体和动态人体的标志·········· 242

平衡与静态姿势·········· 245

运动的姿势·········· 248

参考书目·········· 250

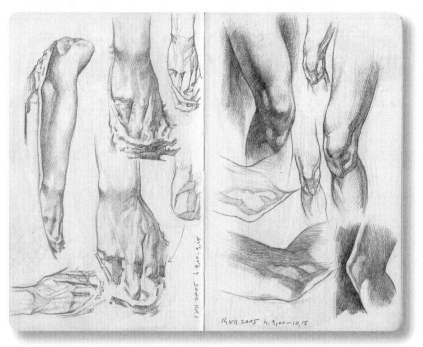

14 XII 2005 h. 9,00 – 10,15

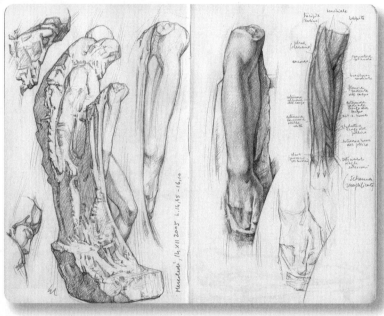

21 XII 2005 Effetti di controluce

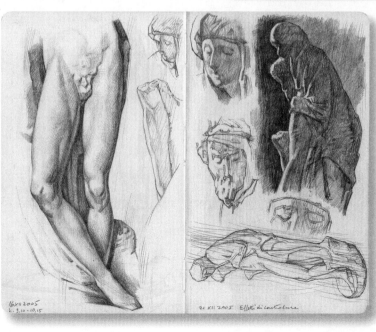

16 XII 2005
h. 9,10 – 10,15

前言

第四版

在差不多二十五年后，我觉得这本受欢迎的《艺用人体解剖——人体形态绘画指南》，不论是书中的文字，还是书中的肖像，应该做一次系统的更新了，因为书也会变老……那些曾对书的编辑有启发和对策展有帮助的方法论已在上一版的前言中讲过，虽然指引文化知识发展的审美标准在进化，包括知识结构，甚至与其相关的技术都在更新，但前面所说的方法论并没有变化，所以在此不再赘述。

在这一版中，我加入了人体摄影图片，我这样做是有原因的。

因为有史以来，即便是当下，人体的摄影也具有重要的意义（它们在人类学和法医领域是存档的资料，因为它们具有识别身份的功能；照片对艺术创作也有帮助，它们可以代替或者结合真人模特加以应用；照片还可以作为一个进行自我审美的工具，或者用于记录瞬间的动作和状态等）。然而，虽然一些方法之间也互相影响，但照片（现在已经和软件等信息技术相结合）和画像（用解剖学和审美学的眼光来表达），就本质而言还是不同的（有关概念的和表达的）。例如，人体绘画是一种精心的勾画（可以刻意不画出来，也可以表现出来，还可以设法突显），是要画出模特解剖学意义上的基因特征；而照片对于"本尊"而言更仿真，因为它如实地将所有的或简或繁的信息都记录了下来。我更喜欢画画前勾勒草图，尽管我仍旧会把照片视为研究人体的必不可少的重要工具。使用照片的时候我还是会遵循一定的方法，例如，拍照前，我总会先快速画一个草图，我非常在意阴影和它们的密度（与人工照明相比，我更喜欢用自然光）；拍照时我会使用远镜头，这样处理才不至于使透视和比例的关系倒挂（这样做还可以很容易地判断和确定二者的关系，因为一旦照完照片，只需在人像周围放大和勾勒一下四周的部分即可）。

在书中的描述性文字里（除了改正一些印刷上的错误，也修改了很多别的部分，并配上更合适的肖像），我认为应该将注释加到过去那些相对应的准则上去，因此为面部表情添了一些说明，并且还在附录里就静态和动态的人体添上了我的观点。

在这本书里，我觉得写上和添上文字，只是以一种并不是很有组织的形式（也可以这样说，是以一种散漫的方式）写上和添上一些对于某些问题的观点。这应该还是很有用的，因为这些问题是我们遇到的问题，且针对的是看法，而不是要针对教条理论进行分析。应该说，这样处理为创作留下了自由发挥的余地，并且保留了探索的好奇心，因为我只是简单地给出建议和袒露我的个人观点。

- 解剖学将人体分成各个部分，但这样处理只是为了便于研究、操作和进行具体的描述：人体是由器官和组织构成的一个整体。

- 描述性的语言是表现形状的一种方法。"画像的"艺术家也有自己的语言：他们先理性地分析情感、表情和表达方法是从何而来的（或者说为什么伴随着出现）。

- 给艺术家推荐解剖学的书，不能是那种尽可能多地收集人体姿态图片的书。（我们可以想象，那些图片不计其数，永远也收集不完）。画是要依据"解剖学"来画，但说到工具方法，那些还是都留给学者们吧。观察应该能让画画的人重新构建人体，用他自己的学识和习惯，画出任何他想画的人体的姿势，看着有生命的模特可以画，看着图片，甚至是根据记忆也可以画出来。

- 但比较矛盾的是，学习"艺术"解剖学，特别是这个学科本身要求不用那些传统的方法（速写、绘画和雕塑等），而是应用最新的3D技术，还有动画、模拟和虚拟现实这些信息技术。

- 艺术解剖学与医学意义上的解剖学不同，艺术解剖学不仅要认识结构，还要对构成人体的那些构件的构造和功能进行仔细研究，同时还要深入美学的领域，研究外形的审美价值，不仅要对一般的形态进行研究，还要研究不同的形状和姿势，掌握形状的特征和各个部件之间的关系；帮助艺术创作者找到观察的重点或者发现不同，并且学会忽略那些（有时）临时的和变化不定的因素，在"没有表达"和"明确表达"之间学会辨别……

- 现代的人体已经进化到一定程度：解剖学的任务是实事求是地描述它。关于进化的过程和体质形态，以及它们之间的合成和用更先进的技术进行联结的未来前景，这些应该是其他学科要研究的课题。

- 解剖学的研究，只限于研究解剖学自身的那部分内容，它为艺术家提供了一个工具（不仅提供知识和信息，也帮助认识形态和功能），这也是人们对这门学科的认识。如果能在具备理论知识和拥有"条理性"的科学思维的条件下搞艺术创作，也许创作会更高效，作品也会更精彩：毕竟没有"条理"的声音不是音乐，而是噪声；没有"条理"的线条也不会成为表情，那只是一些痕迹……也许，从深层意义来讲，没有界限，也就不会犯规……

- 有关人像和形态的解剖学研究不应该只研究绘画、素描或雕塑，还应该研究有生命的模特。骨骼和肌肉的解剖学插图只是一种地图，那是进行解剖学分析的路线图，也是一

种"纸上谈兵"的解剖学。三个解剖面（前面／后面／侧面），再加上一个截面，有了这些就能"再建"人体的三维视图。不论对传统的学习方法，还是对现在流行的3D数字辅助技术都适用。实际上，除了传统的摄影，还有其他的人体影像技术：TAC（Tomografia Assiale Computerizzata）、核磁、超声、X光透视和数字扫描技术等。近几年来，在研究中越来越多地使用可以替代（在某些重要的领域，特别是法医领域）真正尸体的"数字化尸体"：这些尸体由数目非常多的数字化的横截面（从头到脚）组成，这样就可以在计算机屏幕上对"虚拟"尸体进行全方位的研究。说到这里，顺便提一句，由"自由发挥的人手"画出来的画与由计算机绘画软件画出来的画是不一样的：目前大部分的"商业"作品（插图、漫画、电影图片等）都能用计算机制作，而对绘画工具的需求总是越来越少。

• 科学的解剖图具有分类和描述的功能，重点表现被画对象的典型、共性和"普通"的特征，这种画有的地方会用到某些传统的绘画技巧。而艺术解剖图的目的是要表达和展现，所以这类画主要集中在观察对象的"个体"的特征上，那些特征，有一部分是可以引起共鸣的。

• 在现代艺术里，特别是在当代艺术中，艺术家们对学习解剖学的态度差别很大：从无条件接受到完全拒绝都存在。当代艺术感觉不再需要模仿（虽然也是极具争议），不再代表外面的世界，它选择做一个有暗示能力的角色，只要是合适的，什么工具都可以用，无论是概念型的，还是技术型的。

从根本上讲，当代艺术并不看重作品，它实际上更看重艺术家的理念。就连工作室（这里指工作环境，搞创作的地方）也变得更小，或者看上去没什么感觉："工作室"就是艺术家本人，配上高科技的数字化艺术工具，或者是互联网，等等。艺术家经常不被视为作者，而是被当作创意活动的发起者和参与者：因为经常可以看到作品是别人完成，而艺术家只是给予指导，这简直已经将传统艺术（绘画、雕塑、音乐、舞蹈等）之间的差别消除或者说模糊了。总之，在一个消融了作品形式的时代里，那个用于衡量比较的"尺"已经没了，所以那种公认的"评审"标准也消失了……

• 尽管是这样的一个趋势，当代艺术仍旧对人体、对人体的组织结构和对人体解剖给予了极大的关注，在表达、表现和诠释等多个方面进行了探索……总之，它是生命的起源，也是命运的终点。在今天，人体被艺术家们用各种方式表达，科学家们则用最高端的生物学和科技手段进行探索，同时，人们意识到，似乎一切皆有可能，一切都可以合理化，或者说在不久的将来可以：移植带电子假体的更强大的器官；打造由"人工智能"操纵的机器人；在实验室里为基因编程或者按人的喜好塑造身体，合成或者改换形体以及器官……这是一个浩瀚无垠的领域，迷人且令人不安，但不管怎样，"经典"解剖学的大门已经朝着好学的艺术家们敞开！

乔瓦尼·席瓦尔第
米兰，2018 年 2 月

第二版附言

这第二版较之第一版，是几乎没有改动的复版，只是修改了印刷方面的错误和补充了遗漏的内容。在这里我要感谢编辑们的热情。时隔多年，这书就像第一稿出手的时候一样，或者说像曾经的那本新书一样：添加和改变内容往往会破坏好评和制造缺点。从另一方面讲，这书让我的"解剖学"和我取得的那些成功（包括在国外的，既有艺术领域的，也有医学领域的）保持热度，会让我为自己选择的方法有效而感到欣慰。然而，我更希望很快就能在一本类似的书里深化我的研究，我是指研究的范围更广，涉及的话题更多，为此我需要做更深的研究，更仔细地分析和多在内容上下功夫，从为艺术家提供理论工具和培训技能的角度认识解剖学。

乔瓦尼·席瓦尔第
尼斯，2000 年 9 月

第三版附言

这一版较之上一版几乎也是原封未动，但我对个别的说明做了更正，并且更换了一些照片，还添加和更新了参考书目的注释。

乔瓦尼·席瓦尔第
米兰，2011 年 4 月

序言

第一版

任何与画像有关的工作不免要遇到与解剖学和艺术家有关的问题，从一开始，就要思考研究到底要深到什么程度。解剖学是实际的信息，是关于活的生物体身体结构的知识，研究解剖学的学者们的任务就是描述机体的组织结构及其零部件。可以这样说，对于研究画像艺术的人而言，解剖学知识可以增强他的"视觉"能力，可以帮助他的观察，因为他掌握了一门有用的知识，但也许，最主要的还是有用，我认为画画只需要掌握一些基本的理论，只要一些粗糙的"技术"即可，因为其余的主要还是靠视觉的经验。

关于这一点，需要仔细思考一下，因为如果想画一幅让人觉得和实物（我们这里要画的是人体）很像的画，我们就得了解这个实物的结构，至少得了解关于这个实物的一般性的组织和结构，因为如果忽略这一点，就会由于没弄懂基本的形状，而对细节描绘过度或者是出错。总之，这个问题还涉及对问题到底理解到什么程度，因为艺术家应该理解他所看到的东西，心里知道他要表达什么，知道哪些东西重要和有用，需要画下来，而哪些是微不足道，可以忽略的。但对解剖学掌握"过度"会造成记忆力"负重"过度，会把创作建立在"知道什么就画什么"的基础上，这就没有理解观察到的内容：会画出"普适性"而不是"个性"的东西来。此外，艺术家学的"解剖学"和医生学的解剖学是不同的，因为艺术家们不需要了解细节性的术语，他们只需要掌握体、面、体积、线条、色彩、色调和运动等这些基本术语。

"医学"解剖（简单和片面地讲，医学解剖在传统意义上主要研究的是尸体）和"艺术"解剖之间的关系非常复杂，在这里无法阐述。我们只需要知道科学的精准（带着目的对现象进行研究，不掺杂观察者的感情因素，结果是可控的，也具有可比性）和艺术的精准（看到的一切都需要"交流"，作者的记忆和情绪体验也会保留下来）是有区别的。鲁道夫·阿恩海姆（Rudolf Arnheim）举过一个有趣的例子：画家可以画一只笔触精细的凶猛极了的老虎，能让人一眼就能认出这是一只猛虎，可是如果色彩和线条里没有表现出"凶猛"，那么老虎就像是一个被填塞了香料的标本。就是说，如果没有了解主体具有这样的"特性"，且没有被如此精确地表现出来，那么那些线条和色彩就不会那么"凶猛"。

对人体而言，在能体现特征的"组织"和线条之间也可以用一样的方法表达出来：较为硬挺的部分（骨、收缩的肌肉和肌腱）用硬的、干练的、明净清晰的线条；较为柔软的部分（松弛的肌肉、脂肪组织）用模糊、柔软、细致的线条等。

很长时间以来，甚至是最近一段时间也在讨论这个问题，就是艺术家们用不用学习解剖尸体，到现在这个问题也没有定论，似乎这个问题最后留在艺术学校里了（也可以说，部分地留在了医学院里）。因为这属于"理论"问题，并且可以采用替代的技术（照片、三维模特、数码成像技术等），但最大的困难还是实施解剖实践有一定难度。但我认为解剖尸体对于艺术家没用，也没必要，不论是解剖全尸，还是解剖一部分，更不要说参与活检操作，因为尸体与有生命的人体相比，形态上已经发生了明显的变化（组织变得僵硬、扁平化，还有肌肉和脂肪都会发生萎缩等）。艺术家应该研究那些有生命的和能活动的人体，因此他们学习解剖学最佳的方式就是观察那些活人身体的形状，然后借助解剖学的理论学习，理解和表现出那些决定了外形的结构。解剖尸体对于那些已经很好地掌握了人体画像技艺的艺术家才是有用的，因为在那样的基础上，才需要进一步深入学习，才能使他永远不会忘记——仅仅靠观察"真人真物"很难达到高度理解的程度。

学校的任务是为学生提供学习的工具和实践的机会，指导他们更熟练地利用这些资源和让自己的习惯与学习更协调。我坚信解剖实践的经验（当然，仅仅会画画是不够的）对于一个想要"教"艺术解剖学的人是必不可少的，特别是对于那些认真的、充满激情的，而非只依赖书本的人，同时这也顺应了现代文化的要求。艺术与科学的关系中有这样一面：这两个学科（表面上是对立的）之间一直都存在解剖学方面模棱两可的问题，并且一直都不能合理地解决。但这种情况用保罗·理查（Paul Richer，著名学者，他的著作在后来的人体形态学的研究方面影响很广，曾从医，并且还是一位雕塑家和教师）这个例子可以很好地说明，因为人们提到他时常会说："医生们会认为他是个伟大的艺术家，而艺术家们则认为他是个了不起的医生。"

有生命的人体，在现代的概念里，可以被视为三个层叠加在一起的结果：皮肤（感觉）、肌肉（动力）和骨骼（稳定性）。因此学习艺术解剖学应该注重体质和心里彼此之间的牵连和相互关系性，还要将"形态"的概念逐渐扩大，不论是从生物学的角度，还是从绘画技艺的角度，都要让它充满吸引力，并注入激发智力和审美的元素。说到形态，实际上不仅仅需要理解结构和有机体（解剖学）的功能，还应该探索最后形成这种形态的原因和某个物种里的个体的结构发生改变的动机，最后还要学会利用一切可以利用的技术手段：一般解剖、显微镜下分析、X光透视、对比解剖、摄影、计算机模拟和绘图等技术。

如果艺术解剖学（形态学）有用，那它就应该是一个学习的"工具"，任何一个艺术家都能按自己的创作需要使用，当然，如果感觉它实际上阻碍了艺术创作的话，也可以不用。

是接受还是拒绝取决于艺术家内心的想法。那些接受解剖学的人，一般的逻辑是这样的：不研究骨骼和肌肉也可以把人的体态画得很好，但如果有正确的知识指导，可以用更好的方式画出来，至少可以画得更自由；总之，只有分析之后才有定论，而分析的时候需要将所有的"感知能力"都调动起来；学者可以做评审（或称认证），但如果使用不当则会被视为失误或无知；等等。艺术家的敏感和智慧不会把人像绘画和解剖学知识变成苍白、贫瘠和枯燥的"学院派"教条，而是使它能真正地解决问题和成为有价值的参考标准，但如果认为它本身还不足以激起兴趣和传播文化，那么艺术解剖学最多也就培养出好的"手工艺人"，而不会是优秀的艺术家。

当作者给自己的书写序言的时候，他的脑子里想要办的事很多（努力地让缺点也有点价值，评论一下那些没赶上的机会，谈谈自己的期望），但通常会正式地讲一下创作的初衷。更简单一些，我觉得可以用简要的方式说一下促使我出这本书的理由。

• 因为"事情并不总是看到的那样"，所以我努力地将读者带到一个靠"自己发现"的方向上去：首先观察人体（我们身边的人就为我们提供了各种各样的例子），然后弄清解剖学"正常"的含义和我们观察的那个特定目标的实际情况。画人像的艺术家基本上是在"看"，但我还是坚持用"描述"人体多个部位的形态（例如：眼睛、手等）这种表述。如果看书的人再看一遍和消化一下看到的内容，这就相当于做了一次细致的分析，还应该再看一眼真人，一一确认那些明显的特征。尽管每个学习者都仔细观察了对自己有用的特征，但很可能，形态上的特征往往是看得越仔细越看不到。

• 骨骼结构是很基础的知识，这部分内容的编写极为概括，因为现在每所艺术院校一般都有人体骨架（至少也有那种作"教学"用的模型，用合成材料如实复制的那种），学校用这副骨架教学生们认识骨的形状，训练他们画画或者按照骨的那些面和单块骨的轮廓以及和关节连在一起的骨架做模型。与理解骨的立体形状及骨与骨之间的位置关系相比，专业术语是次要的。这部分知识属于枯燥乏味的书本知识，只要有可能就要仿画人体解剖插图，如果能直接照着骨架画的话，学习效果会更好。画骨骼部件时按照分类画，依照经典的轮廓走。（这种做法绝对有效，就像搞建筑设计，也像是拿着地形图在地球上探险。）

• 肌肉组织这部分内容编写得很广泛，因为这部分与骨骼不同，肌肉部分只能间接通过图片来学习。但这部分知识，以我的观点，艺术家们仿画解剖图没多少作用，因为尸体的肌肉的形状与有生命的人体肌肉的形状有很大不同。就是说，复制那些先入为主的图其实与我们看到的实情是不一样的。这样做，不仅没有用，还可能误导我们，因为它会在记忆里留下假象。我愿意把那些很简单的槽点指出来，这样做有助于记住人体这张地图和肌肉在骨骼上的那些附着点，这种描述对于浅层解剖学具有深远的意义。在肌肉之后，本书在内容上的安排与传统顺序有所不同，这完全是出于排版

的考虑。

• 书中关于解剖的描述还有与骨骼和肌肉相关的图都以成年男性的身体为对象，并且几乎都是身体右侧的部分，这是解剖学的传统习惯，因为对侧是成镜像对称的。

最后，我想讲一下协助我们为本书拍照（几乎全是黑白照片）的模特。"模特"按一般的定义，指的是要被模仿的对象，因此他们需要符合理想的和完美的标准。但这恰恰是我要努力避免的：被拍的对象不是按公认的完美标准被"选中"的。选中他们只是因为他们是正常的，这一点在我来讲非常肯定，因为我认为艺术家应该从解剖学的角度出发，拿模特和周围现实中的人进行对比。对于理想的美的追求，几乎总是抽象的，也有规范的标准，但那是别的学科的任务，这概念本身也相当有争议，因为标准是一个主观的、文化的和社会的判断；在现实中面对真实的人体时，有的时候这些标准会显得没什么意义，因为更多的注意力其实在"特征"和表达形式上。那些在艺术院校里摆姿势的男女模特都是"正常"的人，与我们平时每天在街上遇到的人一样。解剖学就是要弄明白身体内部的结构是如何决定外部形态的，或者运动、重力和病理状态下形态是如何变化的。我认为学习"外部的"形态，应该主要研究个体的特征，是每个单独的和专指的个体，然后对比那些"正常"的标准，再把这个个体身上的不同找出来。我就是按这个目的选了那些图片，因此可能会有一些不太完美或者说有点缺陷的照片，虽然从体型的标准来看，都很完美……

为了写这本书，必须做深入的研究，特别是在核实和找到原因这些方面需要深入挖掘，当然，我本人对此也有着强烈的兴趣。每个作者总是会欠下大量的人情债，因为有很多人帮助他处理这些资料，在这些章节里每个人都做出了（或希望做出）自己的贡献。在此，对于那些曾给予我大力帮助的人，我特别要感谢以下几位：

• 马丁·E.马黑森（Martin E. Matthiessen）教授，哥本哈根医科大学解剖学学院院长。我要感谢他让我在他的解剖室里工作，使我有机会仔细地研究了大量的尸体。我还要感谢医学博士和科普插图画家克劳森·拉森（Claus Larsen），在他的帮助下很多事情才成为可能。

• 恩里科·卢易（Enrico Lui），画家和布景师，米兰肖像工作室的创始人和负责人。是他使我得以长时间地在他的工作室——这样一个理想的环境里研究了无数的男女模特。

• 摄影师奎多·卡达多（Guido Cataldo），他给予了我大力支持，在他耐心的配合和高超的摄影技术的帮助下，我们获得了大量照片。还有安东尼奥·迪奥马伊乌达（Antonio Diomaiuta）博士，获得了他的授权后，我们得以复制由他代理的在罗马 E. M. S. I. 出版社出版的罗森·尤克齐（Rohen Yocochi）的解剖图册中的部分照片。

• 我们的人体模特，考虑到个人隐私，在这里我隐去他们的姓名。我会一直记得他们的辛勤付出。

<div style="text-align: right">

乔瓦尼·席瓦尔第

米兰，1994 年 7 月

</div>

解剖学的基础知识

解剖学的定义

解剖学，从广义上讲，是借助解剖和其他方法，对人、动物和植物等整个有机体以及单个器官的形状和结构进行研究的学科。因此它属于生物科学，基本的任务是研究身体的结构以及器官之间的相互关系。解剖学有几个分支：动物解剖学，主要研究动物；人体解剖学（或称人类解剖学）[1]；植物解剖学；比较解剖学，这个分支主要任务是研究那些胚胎起源相同（器官同系）或器官具有相同功能（器官类似）的动物，是人体解剖学的辅助学科，对艺术家也很有用，一般而言，这种"比较"只研究一种动物的形态，即脊椎动物，而那些对其他种类动物进行研究的分支则属于动物解剖学的范畴。

人体解剖学是我们研究的主要内容，自古以来解剖只在尸体上进行，先用刀切开皮肤，然后将器官分离，再通过感官对组织进行宏观的认识，这里的感官主要用到的是视觉和触觉。

解剖这个词"anatomia"（源于希腊语的 ana= 通过，tome= 分割）恰好取自这门学科的基本操作。随着时间的推移，又添加了新的作观察用的工具，比如光学显微镜（这个工具还推动了微视解剖学的发展）和电子显微镜（超微结构解剖学），X 光透视技术、数控轴切技术和超声波技术，等等。这些工具不仅使在尸体上的研究越来越精细和完整，并且对于活的有机体的研究也一样。关于巨视解剖学，目前还将肢解尸体与细胞学、组织学，还有胚胎学结合起来，使研究已经提升到显微、细胞和组织的水平，包括研究它们的生长和直到形成器官的整个过程。近几年来，影像方面的数字化和模拟工具或分析工具开始与其他分析工具和三维立体重建技术相结合，就连传统的法医解剖技术也开始使用专业的电子扫描软件，这意味着可以减少或避免直接在尸体上进行操作。

在医学上按照研究的顺序，人体解剖学分为几类：

• 系统解剖学，系统地描述器官的位置、关系、形状和结构，在这些信息的基础上，再将解剖学分为几个系统。它们分别是：骨学、肌学、关节学、血管学、神经学和内脏学。（关于"系统"这个概念，我们在后面会详细讲解。）

• 局部解剖学（或称局解），源于系统解剖学，以可见或可触及为界，将身体分成不同的区域进行研究。这类解剖学也称为"外科解剖学"，因为做外科手术需要这些知识。研究时按照一定顺序，由外部皮肤到内部，层层逐渐深入，学到每个单独的区域都会对不同的器官进行描述，并且还要重点讲解这些器官彼此之间的关系和它们在体表的表现。

• 功能解剖学，这门学科主要研究的是不同器官与其功能之间的关联，可以是单独的，也可以是在整个器官内的关联。这种解剖学从"机制"的角度进行研究。当代解剖学既重视系统解剖学，也重视功能解剖学。

• 病理解剖学，主要研究有缺陷或由于疾病导致异常的器官，研究它们的形状、体积、结构、功能和关系，并且时时与系统解剖学的数据进行比较。常用的手段是尸检，通过活检和用显微镜对组织进行观察。

• 艺用解剖学（也称美学解剖学、表面解剖学、形态解剖学），这门学科主要研究人体的外部形态，研究时会用到系统解剖学和局部解剖学的知识，并且不断地将这些知识和有生命的人相结合，不论是静态的，还是动态的，皆与人类生理学（主要对不同人种的形态和不同的体型进行比较）和人类运动学（研究人体的运动机制）类似，还有一些与艺术、服装和当代审美的史学类似。

解剖学与艺术：历史概述

从史前人类那里很难找到解剖学的起源和有关人体的知识，我们只能靠现有的岩画、粗糙的涂鸦，还有一些用石头或陶土做的史前雕像和原始人的遗骸来推测，有证据显示古代存在一些外科手术，如截肢和开颅术。最早的人像和动物画像可以追溯到旧石器时代（公元前 40000 年—公元前 10000 年），再往前的时代，绝大部分只能靠推测：很可能史前的人类更了解那些被当作食物或自卫面对的大型动物，而不是他们自己，所以能有机会记录下观察到的外部特征，还有处理伤口或者是掩埋尸体这样的实践活动。

然而，从蚀刻画碎片、纸莎草纸画、艺术品和工具这些考古挖掘出来的物品来看，早期的古代人类已具备了很先进的解剖学知识，也已经掌握了明确和精细的技法。因此就有一些流传下来的术语或者是对很多器官图画的描述，比如心脏、肺、肝、脾、肠道、子宫和血管这样的器官，这是那些

最古老的巴比伦、希伯来、埃及、印度、伊特鲁里亚人和罗马的医生或传教士们有机会在宗教仪式或者用动物或人祭祀时直接观察到的，或者是通过医治大量的伤员和狩猎中受伤的人得到的经验。

在西方，解剖学最早的起源，我是指开始理性地研究人和动物的身体，但还不属于"科学地"研究，可以追溯到公元前六世纪的希腊和它在意大利的殖民地。在那里有了哲学学院，诞生了很多研究医学和自然科学的学者：阿尔克墨涅（Alcmeone）、巴门尼德（Parmenide）、希波克拉底（Ippocrate）、亚里士多德（Aristotle）、恩贝多克·德·阿格里琴托（Empedocle d'Agrigento）和第欧根尼·德·阿波利娜（Diogene d'Apollonia）。他们学习解剖学和哲学，但主要研究动物的身体，是否深入到解剖人类的尸体尚不得而知，但这并不妨碍他们在实验中仔细观察和钻研理论，并将这些实践扩展到人体器官方面，可以说，在这些方面引人遐想的证据非常多。

在希腊文化鼎盛时期，解剖学迎来了埃及的柏拉图学院，埃罗法洛（Erofilo，公元前 340 年—公元前 300 年）和伊雷西斯垂都斯（Erasistrato，公元前 320 年—公元前 250 年）是学院最著名的代表。他们在官方的批准和鼓励下开始解剖人体，为人类系统解剖学奠定了坚实的基础，直到今天他们的成果仍是后人研究和参考的标准。柏拉图学院的文化遗产在随后的几个世纪里，确切地说是在罗马，由于解剖人体的实践被逐渐放弃而开始枯竭。在相当漫长的一个时期内，没有几个可以被记住的名字，比如塞尔索（Celso，生活在公元前一世纪），尤其是加莱诺（Galeno，131 年—201 年），在整个中世纪，他是西方医学界一个非常有影响力的人物。实际上，在他去世后，开始了一个漫长的文化衰退期，那些最为文明的民族——拜占庭人、阿拉伯人，还有那些信仰基督教的民族，他们的科学发展也变得非常缓慢。因为宗教主张人体应该保持完整和不受侵犯，所以不再提倡解剖尸体。一千多年前的加莱诺写下的文字加上公元十世纪阿拉伯的阿维森纳（Avicenna）留下的著作，它们无可争议地被视为解剖学和医学的史料，在医学院的学者之间广为流传。

为了全面了解解剖学的发展，还应该加上十四世纪的前几个十年，并读一读蒙迪诺·德·卢齐（Mondino d'Liuzzi，约 1275 年—1326 年）和盖·德·克劳拉克（Guy de Chauliac，约 1300 年—1368 年；《外科学》，1363 年）的著作，还有博洛尼亚大学、帕多瓦大学和蒙彼利埃大学很多学者写的书。这些大学又开始研究解剖尸体，尽管当时基督教会坚持禁止和不允许侵犯死者的遗体。在这个时期还出现了配有简单的解剖图的资料。有的时候，图上还有幻想的内容，自此，描述性文字配图的重要性就突显出来了。解剖学真正获得重生是在十五世纪，那时开始直接在尸体上观察人体的结构（各大医学院和有些艺术家纷纷重拾解剖实践），教条的书本被替换，大家纷纷开始走经典的实践之路，就这样开始

了科学的观察和实验性的研究。

安德烈·维萨利奥（Andrea Vesalio），即安德烈斯·冯·维萨里（Andreas van Wesel，1514 年—1564 年）的作品，还有十五世纪和十六世纪的艺术家们对解剖学的探索，以及人文主义和文艺复兴的哲学氛围的影响，奠定了现代人体解剖学的基础，这不仅仅是医生们的解剖学，也是画家和雕塑家们的解剖学。因此可以说，"艺术"解剖学是在十六世纪产生的。

古代西方艺术，特别是希腊雕塑和罗马雕塑艺术，这些艺术的主题几乎全是人体，在之后的不同时代里，对那种正确的和真实的，或者理想的解剖学意义上的形象，要么格外强调，要么弃之不用，因为选择什么完全要看当时文化和审美的流行趋势。仔细研究运动员的体表肌肉，绝对超出了当时所掌握的解剖学知识，这种做法也使艺术家和哲学家们开始计算合理的比例，为的是让画出来的人像更符合理想的审美标准，就这样又确定了"标准"，也因此放弃了如实地和精准地按人体结构作画。

除了莱昂纳多·达·芬奇（Leonardo da Vinci，1452 年—1519 年）取得的那些成就，同一时代还有无数的研究成果被压缩在笔记里，可惜的是几乎无人知晓。他们包括洛伦佐·吉贝尔蒂（Lorenzo Ghiberti，1378 年—1455 年），多那太罗（Donatello，约 1386 年—1466 年），路加·西诺雷利（Luca Signorelli，约 1441 年—1523 年），莱昂·巴蒂斯塔·阿尔伯蒂（Leon Battista Alberti，1404 年—1472 年）和阿尔布雷特·丢勒（Albrecht Dürer，1471 年—1528 年）。还有很多艺术家与医生合作，为了画画，他们参与那些有美学价值和对插画有帮助的解剖实践，并因此越发频繁地出版作品或者是零散画作的合集。这些画主要画的是人体骨架和肌肉，对大多数艺术家也非常有用，因为有了这些画，他们就不必直接去面对尸体了。虽然当时的社会对于艺术家参与解剖在一定程度上能容忍，但总的来讲，仍持质疑的态度。

解剖让维萨利奥的《关于人体的七册书》（1543 年）有了插图，还有他的《解剖插图》（1538 年），这本书的大部分很可能出自乔万尼·史蒂法诺·达·卡拉卡（Giovanni Stefano da Calcar）的手笔。他是提香（Tiziano）的学生，很快，并且在相当长的一段时间内他都是系统解剖学和局部解剖学研究的代表，也是艺术家们学习参考的对象。直到十七世纪末，受"巴洛克"风格的影响，出现了一些给插图画家们读的，讲解剖学绘画的专业书籍。例如，保罗·贝雷蒂尼·达·科多纳（Paolo Berrettini da Cortona，1596 年—1669 年）的《解剖图画》（1741 年），贝纳蒂诺·珍戈（Bernardino Genga，1655 年—1734 年）与查理·埃拉德（Charles Errard）合作出版的《解剖图画法和绘画技巧》（1691 年），还有卡罗·切西（Carlo Cesio，1626 年—1686 年）出版的《画家解剖学》（1697 年），其中最具科学精准度和最为精美的，几乎无人能超越的是伯纳德·齐格弗

里德·韦斯·阿尔比努斯书里的插图
（Bernard Siegfried Weiss Albinus,
1697年—1770年，《人体肌肉绘画
选编》，1747年）。插图的作者是
简·凡德勒（Jan Vandelaar），这
些插画在1747年—1753年间出版。
这些作品形成了一种"纸上的解剖
学"，并且成为后续相同主题的模板，
到十八世纪末和十九世纪初，很多学
者的解剖学著作都用上了插画：雅
克·加梅林（Jacques Gamelin, 约
1738年—1803年，《骨骼学和肌学
新编》，1779年），贾巴蒂斯达·萨
巴蒂尼（Giambattista Sabattini,《画
家和雕塑家艺用解剖图册》，1814
年），艾科雷·雷利（Ercole Lelli,
1702年—1766年，《人体外观解剖
学》，约1750年），让·加贝特·萨
维杰（Jean Galbert Salvage, 1772
年—1812年，《角斗士动作姿势解
析》，约1796年），乔治白·德·美
第科（Giuseppe del Medico,《画家
和雕塑家艺用解剖学》，1811年），
皮埃尔·尼古拉斯·格尔蒂（Pierre
Nicolas Gerdy, 约1797年—1856
年,《人体外部形态解剖学》,1892年）。
在出现这些最早的解剖学绘画的同一
时期，还出现了肌肉雕塑，就是剥掉
皮肤的人体，即没有皮肤的雕塑，这
样可以把浅层肌肉清楚地露出来。早
期的作品出现在十六世纪末，由鲁多
维科·卡迪（Ludovico Cardi），人
称"齐戈利"（il Cigoli, 1559年—
1613年）和马克·费拉里·德·阿格
拉特（Marco Ferrari d'Agrate, 约
1490年—1571年）所作。到了十八
世纪，艾科雷·雷利、艾德姆·布沙
东（Edme Bouchardon, 1698年—
1762年），还有让-安托万·乌东
（Jean-Antoine Houdon, 1741年—
1828年）等人的作品十分著名，他
们作品的模型在美术院校是几代画家
和雕塑家们临摹的对象。到了十九世
纪初，几乎所有的美术学院校都设置
了解剖课，学生们不再仅仅是观摩活
人模特，同时也解剖尸体（或者是观

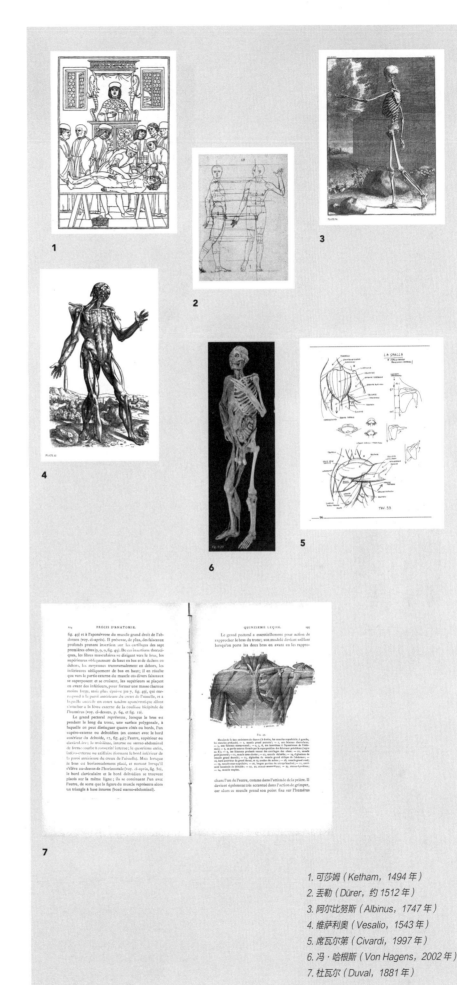

1. 可莎姆（Ketham, 1494年）
2. 丢勒（Dürer, 约1512年）
3. 阿尔比努斯（Albinus, 1747年）
4. 维萨利奥（Vesalio, 1543年）
5. 席瓦尔第（Civardi, 1997年）
6. 冯·哈根斯（Von Hagens, 2002年）
7. 杜瓦尔（Duval, 1881年）

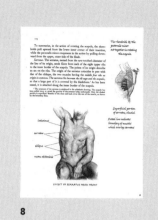

8

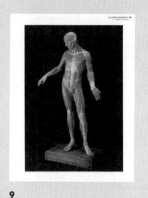

9

10

11

12

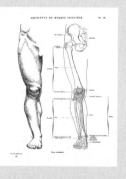

13

14

8. 布拉德伯里（Bradbury, 1949 年）
9. 品森（Pinson , 1780 年）
10. 路米斯（Loomis, 1946 年）
11. 拉森（Larsen, 2007 年）
12. 乌东（Houdon, 1776 年）
13. 理查（Richer, 1906 年）
14. 弗里普（Fripp, 1911 年）

察解剖过程）和临摹骨骼和肌肉的标本，并且还展开和医学院的合作。直到今天还能看到石膏做的解剖学模型，一般是摆在骷髅骨架的旁边（或者是骨架的一部分），尽管那上面早已布满了灰尘……

到近代，甘瑟·冯·哈根斯（Gunther von Hagens）找到了一个替代了肌肉雕塑的办法：他采用了一种注塑法（《塑化》，1977 年），可以按原样保存尸体（获捐的遗体）。这些尸体被肢解和"暴露"，摆成生动的姿势，甚至带有夸张和故作的姿态，这与传统的肌肉雕塑所具有的优雅和精致相去甚远。还有一种方法，对研究医学的人和艺术家都很有用，这就是传统的蜡塑法，这种方法做出来的解剖学模型极为逼真（因为使用蜡或石膏在真人身上脱模），最完整，也最具教学价值。蜡塑法的起源和发展主要在意大利，重要的艺术家有：加埃塔诺·朱利奥·赞派（Gaetano Giulio Zumbo，1656 年—1701 年）；艾科雷·雷利，克莱门特·苏西尼（Clemente Susini，1754 年—1814年），乔万尼·曼佐里尼（Giovanni Manzolini，1700 年—1755 年），安娜·蒙拉迪（Anna Morandi，1716年—1774 年），还有法国人安德烈-皮埃尔·品森（Andre-Pierre Pinson，1746 年—1828 年）。

在十九世纪，特别是十九世纪的下半叶，出版了很多艺术解剖学文献，这些作者们想要把已经掌握的医学解剖的知识用于满足人体绘画的需要。在这些作品里，主题围绕着人体的比例、运动，身体的外形和面部表情肌的研究展开，并且还顺应积极主义的文化潮流，收集了大量数据和实验以及观察得出的报告，这有些类似系统解剖学和生理解剖学，并且研究的不只是人的身体，也包括动物的身体。研究者们还开始运用照相技术，后来又引入了录像，特别是射线技术。在先进的照相技术里有一种快速连拍技术，可以用来研究身体

的运动机制，这种方法对艺术的发展产生了深远的影响，为此做出贡献的艺术家有：埃德沃得·迈布里奇（Eadweard Muybridge，1830年—1904年），艾蒂安-朱尔斯·马雷（Etienne-Jules Marey，1830年—1904年），阿尔伯特·隆德（Albert Londe，1858年—1917年）。与运动的科学研究和艺术研究相关的还有人体生理学，这个学科主要深入研究各类人种的人体结构和骨骼，或者研究他们不同的社会条件，最后形成一个分类系统，范围很广，也颇具专业深度，但主要的价值在于统计和分类。

卡尔·古斯塔夫·卡鲁斯（Carl Gustav Carus，1789年—1869年），卡尔·亨利齐·斯特拉兹（Carl Heinrich Stratz，1858年—1924年），阿冯索·贝蒂隆（Alphonse Bertillon，1853年—1914年），或者是鲁道夫·马丁（Rudolf Martin，1864年—1925年）的贡献，对艺术解剖学的研究也非常有帮助。从应用范围来看，还有印刷技术的发展，例如，石版印刷术和后来出现的照相制版术。在十八世纪这些技术就已经有了基础，那个时候的解剖图册的编辑和解剖学插图相当精准，虽然是供医学院教学使用的，但是画人像的艺术家们也会用到（至少是运动器官那部分的内容），有的艺术家是画科学插图的，更多的则是参考里面的信息和准确的参数。

例如，直到今天，让-巴普蒂斯·布尔热利（Jean-Baptiste Bourgery，1832年）、尼古拉斯·雅各布（Nicolas Jacob，1854年），约翰内斯·索伯塔（Johannes Sobotta，1904年）和爱德瓦·帕科夫（Eduard Pernkopf，1937年）等人的解剖图仍旧很有价值。

十九世纪最后几十年和二十世纪最初这几十年的作品将重点从主要画骨骼—肌肉转移到外部形状（形态）上来。这些作品所含的信息非常多，直到今天，很多作者的作品仍旧具有使用价值，这里有一些最著名，同时也是最早做出贡献的人：玛瑟斯-玛丽·杜瓦尔（Mathias-Marie Duval，1844年—1907年），保罗·理查（Paul Richer，1849年—1933年），安托万·朱利安·福（Antoine-Julien Fau，1811年—1880年），约翰·马歇尔（John Marshall，1818年—1891年），威廉·里梅（William Rimmer，1816年—1877年），阿瑟·托马斯（Arthur Thomson，1858年—1953年），阿尔伯特·甘巴（Alberto Gamba，1831年—1883年），吉里奥·瓦伦蒂（Giulio Valenti，1860年—1933年），威姆·唐柯（Wilhem Tank，1888年—1967年）。

对与表情和手势有关的肌肉（与传统的相面术有关）做基础研究的有：约翰·拉维特（Johann Lavater，1741年—1801年），季尧姆·杜兴·德·布洛涅（Guillaume Duchenne de Boulogne，1806年—1875年），查尔斯·达尔文（Charles Darwin，1809年—1882年），保罗·曼

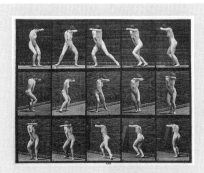

15

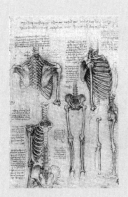

16

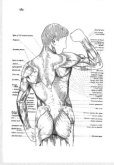

17

18

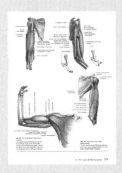

19

20

15. 迈布里奇（Muybridge，1887年）
16. 莱昂纳多·达·芬奇（Leonardo da Vinci，约1510年）
17. 托马斯（Thomson，1896年）
18. 鲍尔乔伊（Barcsay，1953年）
19. 巴莫斯（Bammes，1978年）
20. 霍加斯（Hogarth，1958年）

特加扎（Paolo Mantegazza，1831 年—1910 年）。近代在这一领域做出贡献的还有莱奥尼·阿古斯托·罗斯（Leone Augusto Rosa，1959 年），保罗·艾克曼（Paul Ekman，1978 年）。

在十九世纪末和二十世纪初，解剖学的研究已经发展到一个非常细微和精致的程度，不仅是艺术解剖学，医用解剖学更是得到了长足的发展，学医的人很快就发现功能解剖学比系统解剖学还要重要，因为功能解剖学不仅可以减少系统解剖学因为分散而产生的局限性，还能使系统解剖学的知识更具实用性。另一方面，艺术发生了深层的变化，这一领域越来越不再追求符合实物的客观形象，不再将解剖学当作艺术家的文化财富或者是作画工具。例如，在众多研究现代解剖学的著名学者中就有几位特别擅长编写教材的专家：耶诺·鲍尔乔尹（Jeno Barcsay，1900 年—1988 年），哥特弗雷德·巴莫斯（Gottfried Bammes，1920 年—2007年），查尔斯·厄尔·布拉德伯里（Charles Earl Bradbury，1888 年—1967 年），乔治·布兰特·伯里曼（George Brant Bridgman，1864 年—1943 年），格奥尔基·齐特苏（Gheorghe Ghitescu，1915 年—1978 年），保罗·贝吕格（Paul Bellugue，1882 年—1955 年），安杰罗·莫雷丽（Angelo Morelli），约翰·瑞内斯（John Raynes）。

但现在艺术解剖学在著述方面的这种趋势又模糊了，又返回来朝着现实主义、学院派画法和强调创作的即兴发挥、即时性并掺入情感的趋势发展，这是从心理学的角度主张自由地和治愈性地表现"人体"。

那些用来指导观察人体的书大部分是艺术家写的，而非医生。如安德鲁·路米斯（Andrew Loomis，1892 年—1959年）、罗伯特·福赛特（Robert Fawcett，1903 年—1967 年）、伯恩·霍加斯（Burne Hogarth，1911 年—1996 年）的书，书里还配上解剖学经典的和专业的文字说明，并且运用的是一系列现代的观察方法、形式心理学以及动态表达方式。

解剖区域制图和术语

■ 解剖学体位和参考面

人体被观察时竖直站立，上肢沿躯干垂放，手掌向前打开（这个姿势可以令前臂的骨平行排列），手指伸开，脚跟并拢，脚尖微微分开。这个姿势被定义为解剖学体位，在这个条件下，解剖学对人体器官的位置、关系和空间方向进行描述。关于位置和动作的专业名词将在后面介绍人体一般特征时进行讲解（参见第 30 页）；现在我们只观察作为观察对象的人体，在解剖学体位下，想象人体被围在一个立方体里，

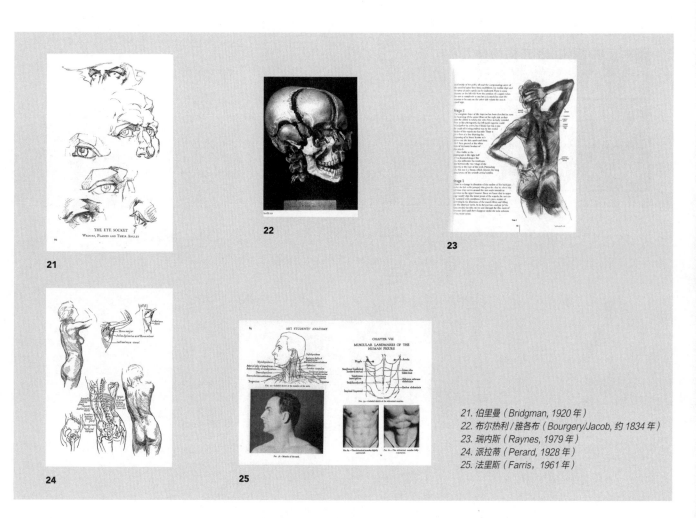

21. 伯里曼（Bridgman，1920 年）
22. 布尔热利／雅各布（Bourgery/Jacob，约 1834 年）
23. 瑞内斯（Raynes，1979 年）
24. 派拉蒂（Perard，1928 年）
25. 法里斯（Farris，1961 年）

成对平行的参考面（或称表面）略过人体最外表的部分。这样我们就得到：正面和背面，这两个面，一个在前，一个在后，在竖直方向上，在各自所在的面上延伸；右侧面和左侧面，这两个侧面也在竖直方向上，由前向后延伸（位于中间的面被称为对称的正中矢状面，将人体等分，也称反子午面、对称镜像面）；上面和下面，这两个面在水平方向上，从脚底和头顶上掠过。

■ 身体区域的地形极限：地标和线

　　人和所有脊椎动物一样，都可以分为几个部分：有的部分在轴线上，只有一个，如头、颈和躯干；有的分布在周边，成对，如上肢（位于胸部）和下肢（位于骨盆、腹部）。身体各部分还可以被视为属于哪个区域，比如躯干，或者属于哪个局部，比如四肢：这样一来头分为颅脑和脸；躯干分为胸部和腹部；上肢分为肩膀、上臂、前臂和手；下肢分为髋部、大腿、小腿和足。每个区域或者说局部还可以再被分为块，就是说体表被一些约定俗成的线划出界线，这些线被称为标志线，这些线是由一些点（标志点）连在一起构成的，这些标志点不论是在男性身上，还是女性身上都看得见，也很容易被识别。

　　对人体进行区域划分，除了便于解剖学的描述，在医学上也具有很实用的价值，因为可以明确所指的部位。比如用来形容患病或受伤的具体部位，从手术的角度，在局部解剖学的概念的基础上，可以在某个区域内明确从表面开始手术的部位，有时这样很刻意，但在下面的好几层的位置却精确地对应着器官。艺用解剖学显然并不需要如此精细的定位，但对于塑造人体的雕塑家，他们需要的解剖学知识近乎医学的水准，这是由认识的程度和对外形理解的全面性决定的。很多局部解剖的定义，虽然一般都很笼统和并不贴切，但因为已经众所周知，因此简化了解剖学用语。但需要注意的是，在有些情况下，艺用解剖学对身体某个部位的定义与局部解剖学的定义不同。例如，肩膀和腋窝，从艺用解剖学来看，它们是躯干的一部分，会与胸部放在一起研究；但对于局部解剖学，这个部位是肌肉的止点和关节的结构。因此艺术家们只需仔细研究解剖学图片，认识单个部位的界线，至少是与躯干相连的部位，以及正面和背面竖直的参考线即可。

　　而局部解剖学的概念，当涉及体表的不同外观和决定这些外观的那些具体结构时才有用。

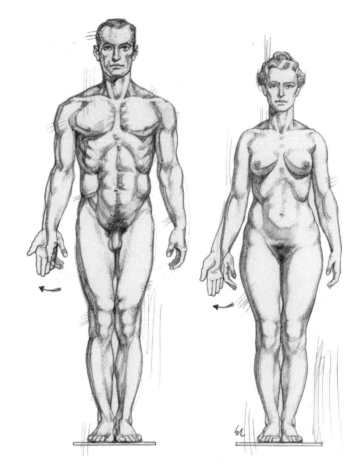

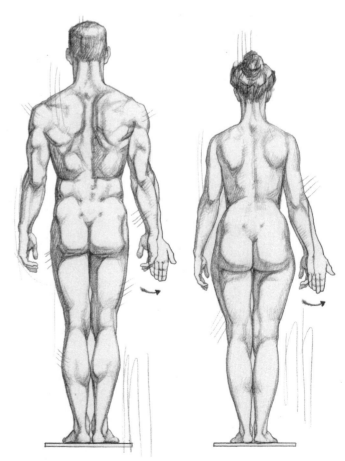

人体自然直立时的正面和背面：手掌翻到前面时是典型的解剖学体位

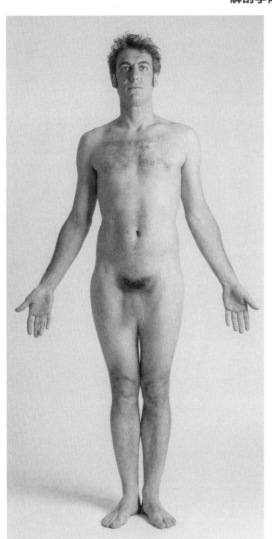 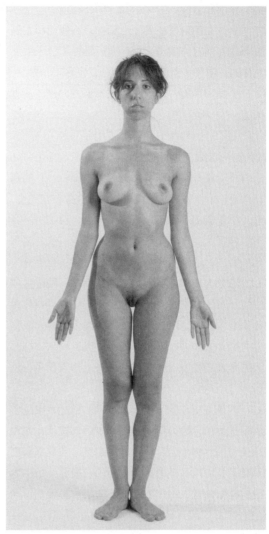

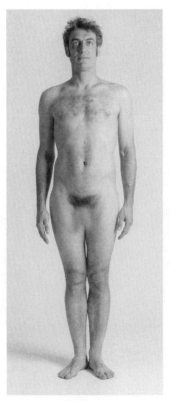 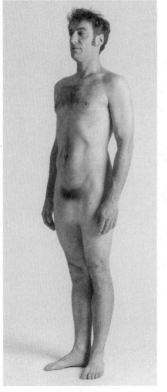 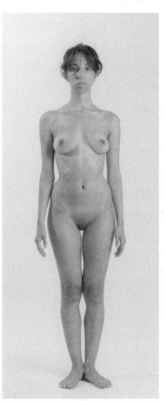 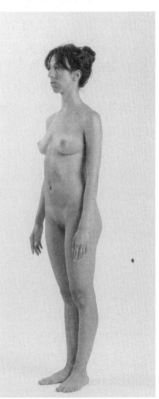

自然站立的正面和斜侧面

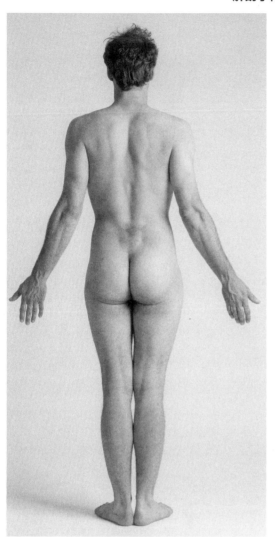 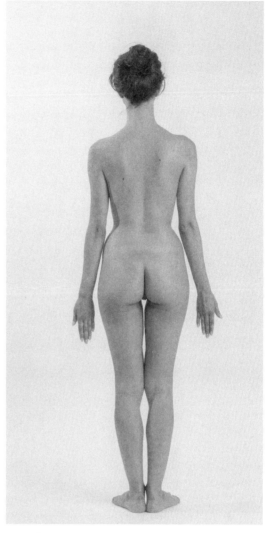

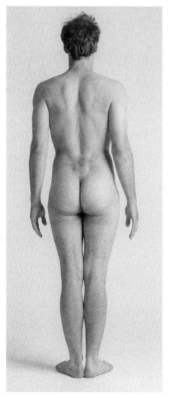 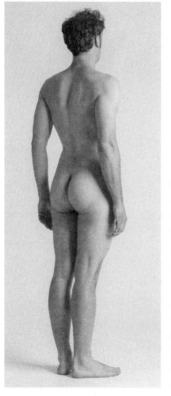 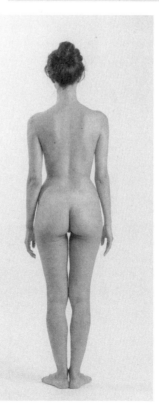 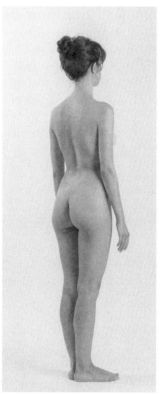

自然站立的背面和斜侧面

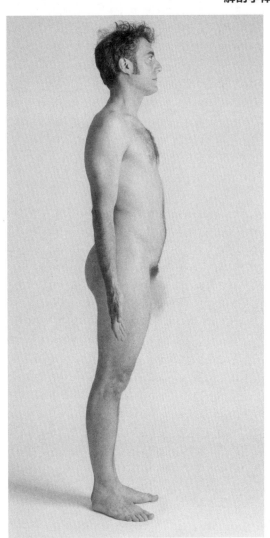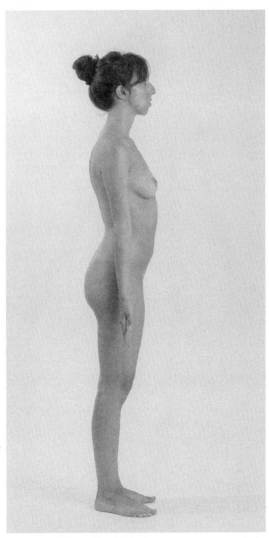

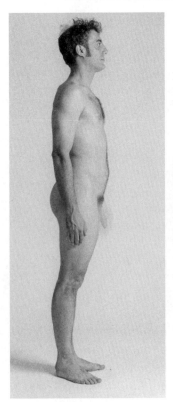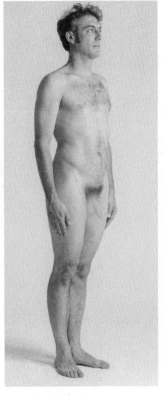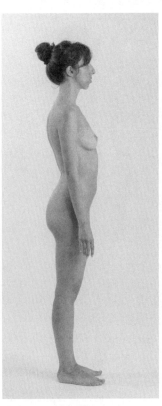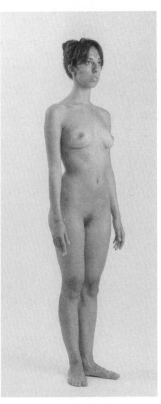

自然站立的右侧面和斜侧面

身体局部主要的界线

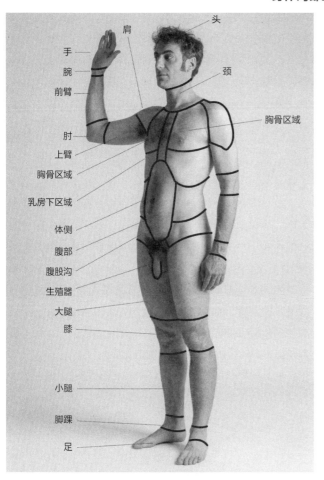

头
肩
颈
手
腕
前臂
胸骨区域
肘
上臂
胸骨区域
乳房下区域
体侧
腹部
腹股沟
生殖器
大腿
膝
小腿
脚踝
足

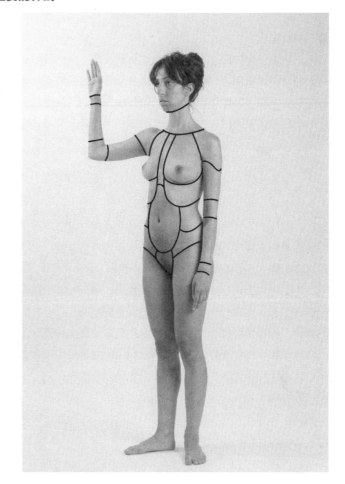

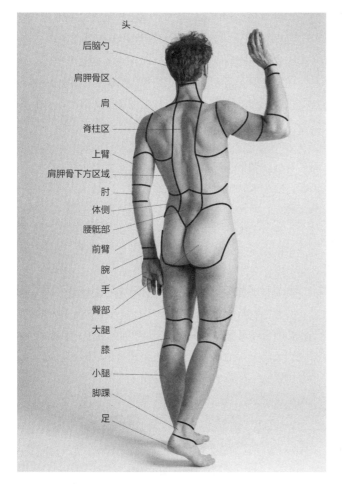

头
后脑勺
肩胛骨区
肩
脊柱区
上臂
肩胛骨下方区域
肘
体侧
腰骶部
前臂
腕
手
臀部
大腿
膝
小腿
脚踝
足

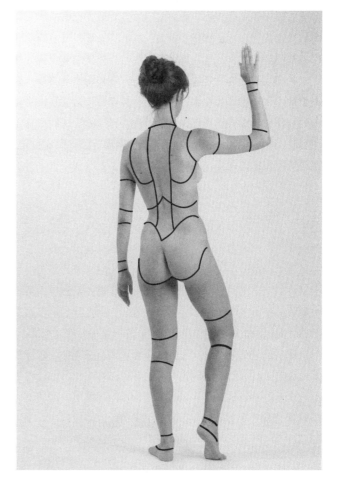

进化、人种、体质和性的二态性

■ 进化

进化是一个物种，即动物或植物逐渐演变，从一种形状变为另一种更复杂的形状的过程。进化理论认为活的有机体都是从一个共同的祖先进化来的，都是从原始的细胞进化而来。按照动物学的观点来看，现在的人类属于灵长类进化顺序中的一个部分，也属于智人这个唯一的物种。灵长类距今大约 7000 万年。

灵长类动物属于哺乳动物[1]，从它们的一些特征来看，它们是哺乳动物中进化程度最高的，例如：前肢和下肢之间有区别，前肢便于攀爬，而下肢便于移动和支撑；关节膜可以在各个方向上活动；指甲扁平；牙齿适合吃各种杂食；习惯在树上生活；与面部体积相比，脑容量更大。

人类有别于其他灵长类动物的特征有：竖直站立，双足行走，手足的构造和功能独特，脑的发育程度高，足够大的脑容量，拥有思维和语言的能力，这些是最明显的特征。所有的灵长类，只有人类是两足动物，其余的为了适应树上的生活，属于四足动物。实际上，当进化分为灵长类和人类这两支的时候（一般认为发生在五六百万年前），后者进化得比较慢，随着时间的推移，出现了各种变化，人类才逐渐具备一些重要的和复杂的特征，并因此与原始的形态区别开来，形成和发展了自身特有的文化。

在人类的这些特征中，竖直站立和之后的双足行走决定了脑、语言和其他高级功能的发展。竖直站立也影响了人体内脏器官的分布，还有整个骨架、肌肉、关节以及协调运动和姿势的神经器官，这些都发生了改变。较新的观点认为是气候和环境因素选择了这种解剖学适应性和行走的特点：广袤土地上生长着草和灌木，还有一些是森林，当气候发生重大的变化时，形成极具选择性的条件，不同的物种间展开了适者生存的竞争。人类能够站起来只靠双下肢就可以行走，在几百万年的时间里，显然是因为选择了朝着利于直立行走（竖直站立）的方向发展。

实际上，这种状态的优点和好处很多：与处在别的进化分支上的灵长类动物不同（它们的脊椎轴在水平方向上，与地面平行，因此重心落在后肢上，或者说骨盆上，但上肢也支撑体重，或者说上半身也承重，因此四肢都承重，不仅是在站立时，运动时也是如此），与人类亲缘关系最近的灵长类动物——类人猿也是不同的（有时候，类人猿能呈半站立状态，此时的重心落在骨盆上，上半身只是辅助性地承重），而进化后的人类竖直站立时，重心垂直地落在脊柱、耻骨和骨盆关节上。因此可以说，人类的骨盆在站立和运动过程中是一个基础的结构；身体重心就在骨盆的高度上；运动过程中骨盆是唯一受力的关节，因此上半身可以比较自由，手可以进行其他活动。

人类的手进化到最后可以抓取东西，这是拇指可以和其他手指做对指动作的结果，虽然人类的脚趾没有进化到这种程度，但足部的骨骼的结构也有所改善，整个足也变得更加强健和有弹性，当人在适应不同的支撑面时，可以更好地承接体重。

观察类人猿骨骼与人类骨骼之间的异同会发现一些有趣的细节，这些细节就解释了为什么艺术解剖学会格外注意骨骼的形状和这些骨骼对表面形状的影响。头骨很有特点：类人猿头骨的面颅骨部分更发达，而人类头骨的脑容量（脑颅骨）部分比面部（面颅骨）大，这是因为脑组织进化的程度不同。颅骨在外形上的区别也很明显：类人猿的面颅骨在眼眶所在的高度上很低且扁平，但眉弓却很突出；而人类面颅骨的特点是眼眶上方的额头较高，但眉弓并不高。这种构造导致二者额颅顶的横截面形状不同，类人猿的颅骨是尖的，从最宽的两侧，朝着头顶迅速变窄，头顶略带弧度；而人类颅顶的截面更接近椭圆形，呈"马蹄铁"形，一直到太阳穴都在加宽，最后在头顶处是规则的弧形。

枕骨的形状很能说明类人猿和人类在站姿上的区别。类人猿的枕鳞是平的，与顶骨相连的时候带一定的角度，且枕骨大孔所在的面向前倾斜，由高到低，这样才能与脊柱的颈椎相连：以四肢着地为主的行走方式使面部向前，因此颅骨与脊柱水平相接。人类的枕鳞呈磨圆的鼓起来的状态，枕骨大孔向后倾斜，由高向低，这样可以很容易垂直地止于脊柱，从而实现典型的竖直站立的状态。

二者在颅骨方面还有一些区别则体现在太阳穴、颧骨（类人猿的脸部扁平且向前伸，而且还没有尖牙窝以及人类特有的下环槽）、下颌骨（原始人的下颌骨很厚实且向后回缩，没有托腮的隆突，而人类的这些结构则相反）和整口牙齿等方面。

人类躯干骨骼的特征与双脚竖直站立的姿势有关，可以看到脊柱在颈椎、胸椎、腰椎这几个高度上交替向前和向后凸起。而类人猿则没有这么突出，它们只是在胸椎和腰椎部分带弧度，而颈椎几乎没有或仅略微弯曲（这是由这个部分椎骨和颅骨相连的方式决定的）。骨盆部分，早期的类人猿是典型的四足着地的状态，它们的骨盆窄而长，而人类的骨盆比较短且宽，开口大部分都朝上，利于容纳内脏。

类人猿的胸腔的结构非常长，这是对森林生活的一种适应，因为它们要靠"手臂"从一个树枝移动到另一个树枝上。而人类的上肢更适合完成抓取动作，因此更短，手臂下垂时，手只到大腿一半的位置；而类人猿竖直站立时，它们下垂的手臂可以到达膝盖的位置。在手掌方面的差异也很明显，人类的拇指更长，并且可以和其他手指对捏，因此能够完成抓取的动作，而类人猿是无法做到这一点的。

1 人类在动物学分类学中的位置：解剖对象为人，属灵长目，界：动物界；亚门：脊椎动物亚门；纲：哺乳动物纲；目：灵长目；科：人科（人类科）；属：人属；种：智人种；亚种：智人种（智人）。

类人猿的下肢非常短，并且很厚实，很难做伸展动作，只能做局部的摆动。人类的下肢很长，伸展后股骨和胫骨可以同轴：这种结构更适合用双足行走，也能解决行走时出现的平衡问题。能保持这种姿势也与足的结构有关，类人猿的足更长，但整个足底并不全部着地，并且它们粗大的大脚趾在一定程度上抵住其他脚趾，如果不是如此，它们也就无法用脚抓住物体。而人类的脚只适合支撑在地上，并且几乎是全脚掌着地（而不是类人猿那样，仅以脚的侧边着地），且足部骨骼更坚韧更具有弹性。

研究有生命的生物进化时，要研究各个阶段，整个进程有几百万年。我们研究人类的出现，可以使我们理解人体形态、姿势、结构和器官功能的演变过程。一般认为生命最初的形式出现在30亿年前，最早的脊椎动物是鱼类（有迹可循的证据可以追溯到6亿年前），从那时起，生命的形式就开始出现两栖动物，再发展进化就是爬行动物和哺乳动物（大约在2亿年前），直至出现了原始人（大约在7000万年前）。人类大约出现在300万年前，之后进化到现代人（智人）阶段，实际上它们和我们现在的人类是一样的。通过考古中发现的化石，可以推测人类（晚期智人）大约出现在4万年前。有趣的是，人体的一些器官，或者说人体的某些部位可以被看作是进化的起源和证据。嘴是消化道的起点，这个器官进化了几百万年，或者保持着水中生物器官的初级形式。人体的整个结构都围绕着这个消化道：寻找食物的那个部分，随着时间的推移，最后成为身体前端的一部分，而代谢的部分，作为排泄的器官则位于身体后部的末端。

头部是身体最重要的部分，它围着消化道起始部分的最前端分布，显然是为了便于寻找和选择食物。

人类的鼻子，由于其位置特殊，所以可以充分地感知气味，最终目的是认识和辨别食物，当然确认食物的具体位置还要靠视觉器官。

原始"人"的眼睛，和现在的鱼类以及爬行动物的眼睛类似，它们位于头的两侧。这意味着它们看一个物体，会得到两个分开的图像，使其对看到的环境不能感知深度。当这些动物进化到从水里出来后，先是成为两栖动物，之后变成能上树的动物，这时候的眼睛适应了新的需要，可以在前面移动，所以视觉的两个部分相交，人类也因此获得了以三维立体的形式观察世界的能力。耳朵是听觉器官进化的结果，原始的鱼类在水里可以感知液体的压力。

现代人类的骨架是原始生命形式的骨架在功能上的一种变体。原始生物有外甲，它们的身体受外面的硬壳保护（至今还有一些生物是这样，如龙虾），但这种外甲使行动受限，所以进化朝着内部骨架（内甲）的方向发展，它的作用是支撑和保护分布在消化道周围的器官以及分布在胸腔、骨盆内的结构。肩关节是我们骨架中很发达的一个部分，不仅灵活，而且很强壮，这部分结构是由鱼类背鳍进化而来。因为后来原始的鱼类从水中出来，并且开始进化为两栖动物在陆地上

行动。上肢也经历了类似的变化，这部分是原始人位于前面的运动关节，最初是由鱼类背鳍，后来是由两栖动物的关节发展而来的。脊柱是骨架基本的结构，这部分进化后才有了人类的特征，因为后来动物为了采摘果实和在地面上觅食，仅靠两个下肢就能站立起来。骨盆是连接脊柱和下肢的部分，我们在前面讲过，这部分经过进化后变得更短更宽，这样当人站起来时，才能容得下内脏，而当女性生产时，才可以让头部越来越大的婴儿顺利分娩。

手指的进化实现了手的完整进化，不仅是生理结构上的完善，也丰富了文化的发展。由于手可以抓取物体，同时人也开始直立行走，因此嘴在觅食的过程中就不再是主要的且唯一的器官。手在后来的发展过程中成为展现多种才艺的工具，这在动物界是独一无二的特征。

我们已经讲过，依据现有的资料，现代人类在出现之后，经历了很长一段时间才开始在世界各地繁衍生息。大约是4万年前，人类的起源很可能在非洲或者亚洲西部地区。在远古时代，进化中的人类开始有别于其他物种，并且开始适应不同的气候和环境：从最寒冷的北极到最炎热的赤道地带。进化是靠积累功能和结构上微小的变化（突变）实现的，这种进化是自然选择和基因多样性的产物，并且可以遗传给下一代。从物种的角度看，晚期智人出现的时间很靠近现代，但我们知道那时的基因结构尚未最后定型，并且，从目前在这一领域掌握的情况来看，环境的可变因素和对基因的自然选择仍在某些基因上继续发挥着作用，因此可以说：人类这个物种仍旧处在进化之中。

从史前人类至今，人类在生理外观方面并没有实质的变化，但存在着一些进化的趋势，例如，作为排在第三位的具有磨平功能的牙齿（"智齿"），出牙的数量越来越少；头颅前后径在变短（短头畸形），这个问题在白种人群中尤为突出；还有，人体的平均身高在增加等。虽然这些认识来自非常有限的统计数据，但也能说明这些进化，不仅是适应环境的结果，也因为人类运动得越来越少（例如肌肉的强度在减弱和关节体积也在缩小），为了平衡这些变化，人类的大脑和颅骨则补偿性地获得了发展。

我们可以对进化做一个推测（极为泛泛和模糊的推测），在未来漫长的时间里，从解剖学的角度来看，人体不会出现明显的改变，但脑功能有可能出现某些变化，这个变化与文化和社会的相互作用息息相关，目的是为了更好地适应生理环境和科技环境的变化，或者说是为了能使用具有强化功能的、合成作用的或者是替代生物学特性的电子"假体"而发生变化。

■ 人种

人种是个体聚在一起的集合，个体之间可以杂交并繁衍后代。"种族"这个词可以指一群人、一群动物或者植物，且具有某些可以遗传下去的相似的（类似的或者是有所不同

的）生物学特征，并且可以与同种的其他成员区别开来。我们在这里与其用"种族"（在这里用这个词完全是为了表达的简便）这个词，还不如选一个在科学和精神层面上更恰当的词，比如"人种""人群"更合适。总之，"人种"这个概念并未最终确定，但如果能恰当地理解它，去掉那些不合适的含义，就可以帮助艺术家们在画画或者是雕塑创作中合理地运用那些人类学和形态学的研究数据。需要强调的是，这个词有别于"民族"，因为"民族"是一个非常有"文化"色彩的概念。尽管人体在外表形态上（从某个角度来看，也许只属于艺术造型问题）存在着不可否认的差别，但今天活在地球上的人类实际上只属于一个物种：智人（现代人）。

在这本书里，"人种"这个概念的作用是让艺术家们仔细和持续地观察人体的完整性和一致性，并找出那些相同结构上的差别。那些可以通过基因遗传的人体生理和形态上（也称表型）的特征非常多。大家都知道，画人像的艺术家在研究人体的"活体"解剖学时，对某些特征非常感兴趣：皮肤、头发和虹膜的颜色，头发的形状，身高，头、鼻、嘴和眼睛的形状，身上的脂肪分布，身上毛发的分布，等等，这些都是与外部形态有关的特征。

族群（注意，这个概念不同于民族、国家组织和不同民族的文化）可以分为三大主线，每条主线都有自己的生理特征，并且这些特征可以一代一代遗传复制。人类分为三个主要和基本的族群：白种人、黄种人和黑种人（之所以如此命名，是因为这个分类依据的是肤色）。当然还有更详细、更科学和更复杂的分类法，有的是按照人种的发源地，以人类生存区域进行分类的，如北极圈、赤道圈等；或者是非洲人、亚洲人、美洲印第安人和欧洲人等。这些分类法集中了那些需要注意的复杂特征（不仅包括形态、体质特征，还有生理的、心理的、基因的、环境的和地理等方面的特征）和因为不同人种之间越来越多的杂交带来的后果。

白种人（或者说欧洲人）是种群中非常常见的一支，这个种群中的人一般肤色较浅，但根据所处纬度的不同，颜色会有变化。东部和北部的人的皮肤为白加粉红色，到地中海地区的为棕色，甚至更深。他们的体型显然也各种各样，但整体趋势是躯干拉长，肌肉发达，各部分的比例比较协调；北方地区的人是弯曲的金发，地中海地区的为深棕色（但也有例外）；眼睛的颜色有蓝有黑；鼻子可以是细窄的鹰钩鼻，也可是宽扁的塌鼻。

黑种人的皮肤有光泽，有的带蓝色的反光，肤色为深褐色或近乎黑色。按比例计算的话，他们的躯干较短，但四肢，特别是上肢和大腿很长（这是生活在南美洲热带大草原上的人种的特征，这与他们习惯长途和快速迁徙有关）。同时肩宽胯窄，前额凸起，眼睛通常为黑色，鼻子宽扁，嘴唇厚且突出，头发为黑色，呈短且卷曲的状态。

黄种人肤色的变化从浅黄色到红褐色。他们的躯干所占的比例比上肢和下肢所占的比例都大，因此四肢显得短。面部通常扁平而宽大，同时颧骨突出。他们的眼睛瞳孔是黑色的，他们的头发粗硬，一般为直发且颜色很深。

■ 体质

体质指的是人体在体态和功能两方面的综合特征：它是在遗传基因（基因类型）的作用下和为了适应环境而发生改变之后的结果。我们都知道，在每个人种内部，撇开那些纯粹的种族特征，每个个体的外形是不同的，这些区别主要集中在形态方面。还有不同性别的人类的体型是不同的，不仅是身高不同，还有一些具体的部位（外生殖器、乳房和毛发分布，等等）也不一样。两种性别之间，在身高和体型方面也有很大差别。在掌握这些区别的基础上，再综合考虑生理和心理方面的区别，这样就可以对人体的体质进行分类，但实际上这种做法在很多学者之间存在分歧，他们认为很难描述出某个群体人类的形态特征，哪怕仅仅是外观形态也很难。因此也许对系统的"类型"进行描述是可以的，这在动物学和植物学里是指由相同组织结构构成的个体的总和。有很多著述的作者都给出自己关于形态的分类法，本书只挑选四种对艺术家有用的方法，这么做，也是为了初步了解这方面的知识。

第一种，即最简单的概念，如施耐德（Schreider）是将形态结构分为两极，当然这种分类法也在正常区别的范围内，这些特征分布在两个相对的界限之间：一种是在经度方向上体型比较发达的个体，这类体型被称为细长型，就是说竖直方向上的结构，下肢比躯干长，且这种体型的人脸形也窄且长；另一种体型在纬度方向上比较发达，这种被称为水平结构的体型，这种体型的人不仅躯干比下肢长，并且躯干也比较宽，所以腹部发达，这种体型的人脸形宽大，特别是下巴部分。居于这两极中间的体型是匀称的体型，这种体型的特征比较均衡。值得注意的是个体的身高在这些分类中不是决定性因素，横向和纵向的体积大小才是重点。

第二种有用的分类法是贾钦多·维奥拉（Giacinto Viola，1870年—1943年）的分类法，这种分类法按躯干（与生理活动有关）和四肢（与社会活动有关）的比例将体型分成三类，并且列出具体数值，特别是长度值。按照他的分类法，有正常体型，是指躯干和四肢的比例比较协调合理；有细长体型，是指躯干很长；还有短粗型，是指四肢短的体型。平均值就是正常体型的值，超过这个值过多时就是细长体型，不足这个值时就是短粗型。

第三种分类是恩斯特·克雷奇默（Ernst Kretschmer）提出的，他认为除了外形，也应兼顾心理学特征才能确定形态的类型。第一类是那种瘦长体型的人，特别是非常纤细的那种（也称无力型），他们的胸部通常很单薄，肩膀细窄，脸长且干瘪少肉，多患有胃肠方面的疾病；第二类体型是运动员型，这类人的肌肉结实且发达，骨骼粗壮，在精神和形态两方面都处在平衡状态；第三类体型是矮胖型，这类人比

较胖，有的处于超重状态。拥有这类体型的人胸腔较窄，腹部凸出，他们的脸很宽，呈五角形，他们在精神上容易过度紧张和情绪不稳（周期性的发作）。

最后一种是威廉·胡伯特·谢尔顿（William Herbert Sheldon，1870年—1943年）的分类法。他将构成身体形态的三个部分与最后发展成组织和器官的三个胚胎层（内膜层、中膜层和外膜层）联系起来，并根据这三个胚胎层中最占优势的那一层将体型分为三类：内膜型，身体较胖，体态圆润，躯干比四肢长，骨盆比肩宽，肌肉缺乏力量，骨骼脆弱，手和脚较小；中膜型，骨架结实，肌肉发达，因此身体有棱有角，手脚长且有力，躯干和肩膀与腹部和骨盆相比前者更宽大；外膜型，身体较瘦，体型细长纤弱，四肢比躯干长很多，胸腹扁平，面颅比脑颅要小。

仅从以上概述我们也能看出，艺术家们对与人类起源和人体形态有关的话题是多么感兴趣，当然还有很多内容，因为与经典艺术解剖学的关系不大，所以并没有深入研究。这些与仔细观察模特有关的科学知识，当然会帮助艺术家们理解和创作，这些是在对着有生命的人努力研究解剖学的过程中实现的。

■ 性的二态性

我们讲过，在人类种群内，除少数民族所具有的特殊特征以外，个体的形态并不相同，他们在身体发育方面有所区别，就是说在体质方面，他们那些共同的形态特征会有倾向性的区别。实际上，体质的类型反映的不仅是一个人的身体特征（解剖学的），还有功能特征（生理学和心理学的）。这些特征受遗传物质的影响，而遗传物质与环境因素和个人的行为这些有调节功能的因素有关。而性的二态性（或称生物学差异的复杂性，按其自然特征将每个个体分别归属于男性或女性），对于人类任何一个人种，这种形态上的差异都可以迅速区别开来，即男性和女性之间的差异。其中基本的区别，尽管只是一些不同程度的模糊的过渡，与基因和染色体（男性拥有X和Y两条染色体，而女性则拥有两条X染色体）有关，但这足以决定了性别方面的基本的（内在和外在的）特征，特别是生殖功能方面的特征。至于其他的不同特征，就是那种直接的让艺术家们感兴趣的特征，被称为"次要特征"。虽然发育成熟的男女人体（指标准人体）有很大不同，但大部分和在不同程度上的两性还是基本相同的。

体型分类

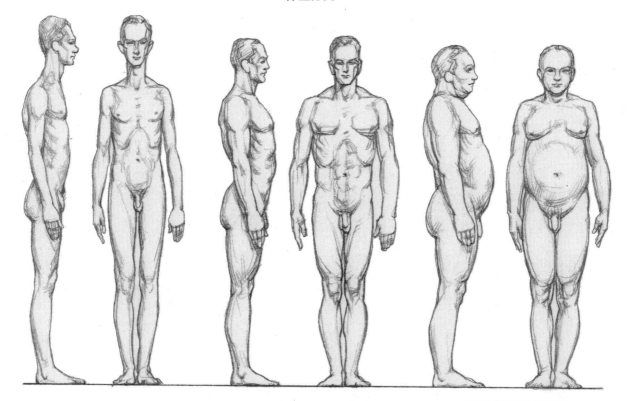

瘦长型/头脑型/无力型　　　　　*正常型/肌肉型/斗士型*　　　　　*短粗型/消化型/矮胖型*

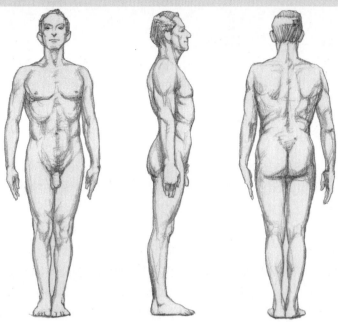

正常型

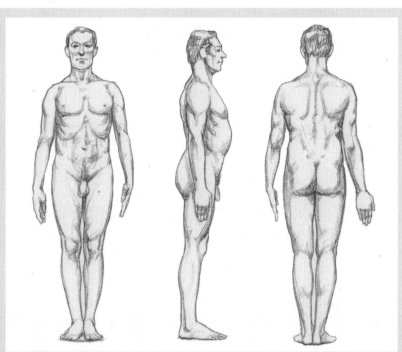

短粗型

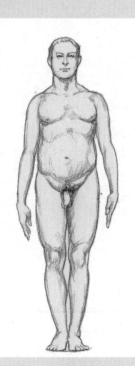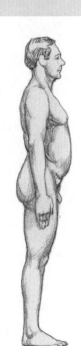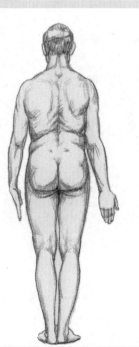

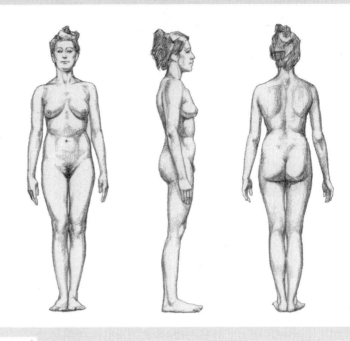

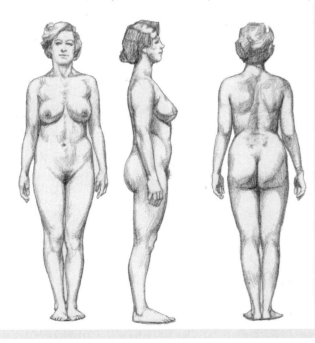

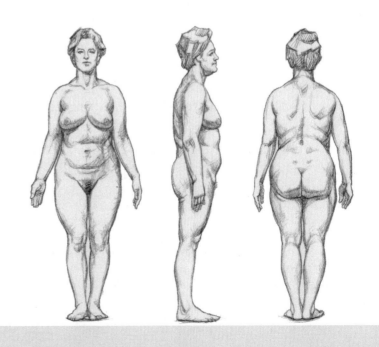

男女人体在形态方面的差别主要体现在运动器官（特别是骨架的形态）和皮肤方面。男女在生物学方面的差别（主要指普通的自然特征）主要指的是两个基本内容：1. 在繁殖过程中的任务不同（例如女人的骨盆更宽更低，乳腺非常发达）；2. 性成熟的时间不同（女性的性成熟更快，这使她们体型更小，某些运动器官不如男性的强壮发达）。这些知识可以作为垫底的基础知识或者为进一步深化学习打基础，对身体上某些明显的差异进行分类和比较，或者为艺术家提供一些信息，可以让他们理解这些内容和为他们画人体提供帮助。

　　对于艺术家而言，直接并仔细观察男女模特是必不可少的步骤，只有通过比较才能找出个体在形态上的差异。[1] 男性的颅骨比女性的颅骨大，他们的前额明显倾斜，眼眶上方的骨骼更为突出，下巴下方的线条更硬朗，甲状软骨所在的部位（喉结）也更突出。因此，一般而言，男性的头更长，颅骨的部分更为突出，脸也更长一些，而女性的头更圆一些，脸更小，下巴部分的线条更细致，而且女性的嘴唇更多肉，红红的唇红也外露得更多一些。

　　男性毛发很多，在身体上的分布较广：在脸上（有胡须和眉毛），在头上（有头发），在胸部，在前臂和手的背面，以及在下肢的表面也有分布。阴毛从外生殖器一直蔓延到肚脐，而女性这个部位的毛发只在水平方向上生长。此外，女性的头发更长，更浓密，也更细，但女性身体上的毛发比男性的要少，面部几乎无毛。男性的肩膀比骨盆宽；而女性这两部分的骨骼则相反，骨盆比肩膀宽。以上宽度量取的是两个前髂骨峰之间和两个肩峰之间的距离。我们从背后观察男性骶骨区，会看到四个浅窝，而女性在这个部位只有两个浅窝，这两个浅窝与后髂骨峰相对应。女性上肢关节的轴线（在上臂和前臂之间）和下肢的轴线（在大腿和小腿之间）相比男性的这两条轴线，在倾斜度上更明显。

　　男性和女性身上的脂肪分布也有所不同（参见第68页）。男性身上的脂肪由胸腹部到肩，再到髋部逐渐减少，女性身上的脂肪分布情况则正好相反。我们知道，画男性人体时多用直线和有棱角的线条，而画女性人体时多用一些曲线和细腻柔和的线条。勾勒男性人体的轮廓时可以画一个倒三角形，而勾勒女性人体则可以画一个椭圆形。还有，因为身高约为八个头单位长度，所以与男性相比，很容易就得出女性最低的平均身高。（参见第34~36页）

　　男性的肋弓（这个部位是胸和腹的界线，对整形造型很有用）通常很明显，并且非常紧窄，而女性的这个结构更宽

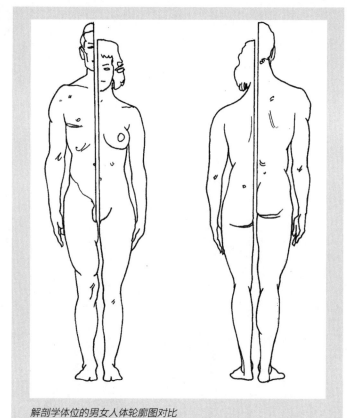

解剖学体位的男女人体轮廓图对比

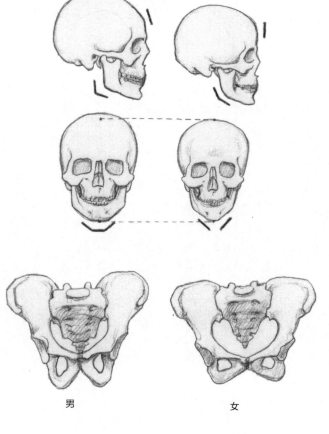

男　　　　　　女

典型男性和典型女性的头颅和骨盆的对比

1 众所周知，最近这十几年，人类在内分泌学技术和整容修复手术技术方面有显著的提高。削减、添加或者嵌入假体都成为可能，这些技术在很大程度上实现了身体外形和"人类"精神状态的契合。这些技术不仅满足了个体的某种需要，也使效果更完美，因此艺术家们应该顺着这些整形后的效果去推测（但不是从审美的角度入手），通过仔细观察找出那些人造艺术的蛛丝马迹。

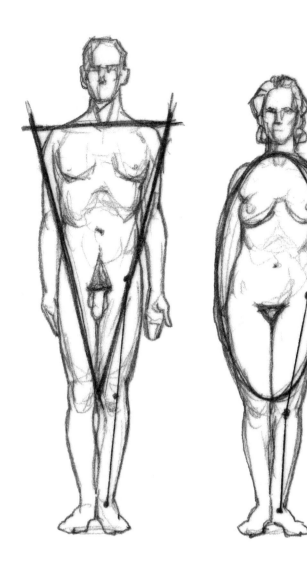

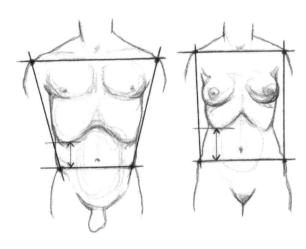

表示两个性别的人体在宽度、关节轴和体型上的差异的草图

一些。男性的腹部中央，在竖直方向上介于腹直肌之间有一个凹痕（腹白线），而女性这个部位的痕迹很浅，这是脂肪组织作用的结果。此外，由于女性的胸腔很短，因而腹部在比例上比男性的更长一些。肚脐在腹白线上：男性的肚脐在阴部和胸骨下限之间的中点位置，而女性的肚脐更靠上，外观上也更竖直一些。

画躯干时需要格外注意画对骨架的结构（脊柱、骨盆、肩胛带）的位置，因为这些是由两个性别在基本特征上的差别决定的。至于其他元素，比如肌肉、皮肤，没有固定的参数加以参考，因为个体之间这方面的差别非常大。

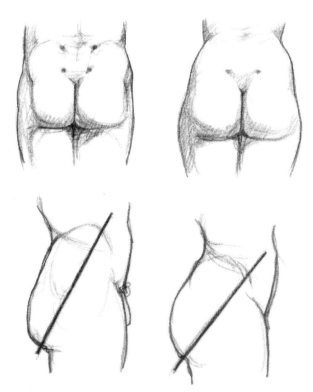

男女两性的人体，不仅腰-骶骨窝（男性四个，女性两个）不同，骨盆的倾斜度也不相同

人体宏观结构概述

整个人体组织结构可以分为器官或系统，就是说多个相互关联的可以完成一系列功能的器官形成了系统。

我们知道人体有消化系统、呼吸系统、血液循环系统、内分泌系统，还有神经以及其他一些系统：每个系统都负责一个专门的功能并参与维持生命的基本活动。这些知识对于深入了解艺术解剖学十分必要和有用。我们讲过，运动器官的解剖学是与人像绘画相关的重要内容。运动器官解剖学主要研究三个方面（骨骼、关节和肌肉）的内容，这几个部分与支撑和保护内脏，以及运动等功能紧密相关，因此运动器官在这部分介绍里将是唯一被选中的内容。但是不要忘记的是，虽然人体外观形状主要是由骨骼和肌肉的形状决定（就像皮肤这个器官，对于有生命的个体，这是一个非常重要的外观特征），但其他器官对外表同样有影响，并且与之有相互关联的关系。

我们描述人体时，可以习惯性地将其分为几个部分：头、颈、躯干（再分为胸部和腹部）、四肢（成对的结构，对称分布，分为上肢和下肢）。为了便于学习研究和描述，人体的这几部分被细分成几个区（参见第 21 页）。运动器官领域的解剖学知识也是十五世纪和十六世纪很多伟大的艺术家最先探索并继而深入研究的内容，他们还与一些卓越的科学家合作，一起为现代解剖学奠定了基础。

自从维萨利奥（1543 年）的著作开始出现，描述的顺序，特别是与骨骼和肌肉系统有关的解剖学的描述顺序就被确定下来，因为它被认为是唯一合理的顺序（按照局部解剖学和功能解剖学的参数编排），并且这种安排最利于掌握术语的含义和按照一个连续的顺序认识人体。可以从三个基本的投影方向（正面、背面和侧面）观察和描述运动器官。这是正确描述一个形状的体积的充分必要条件，并且从身体轴向的部分躯干开始，然后是颈部和头部，最后是包括上、下肢的末梢部分。而研究上、下肢的骨骼—关节—肌肉的结构时，先从离躯干近的部分（大关节、肩和髋）开始，最后才研究远端区域：手和脚。但在研究某些部位时，顺序也可能略有不同，这些部位往往集中在某个区域：头、颈、胸、上肢、腹部和下肢。这样的顺序运用艺术解剖学（或者表面解剖学）对人体进行描述时更常见。因此我们有必要学习一些体位术语和解剖学中对动作的描述。

■ 体位术语

解剖学描述的是正常成年人的身体，且身体呈竖直站立状态（人类的典型特征），上肢伸直并贴在躯干上，手掌面向前，同时脚跟紧挨，脚尖微微分开。这种常规的体位被称为解剖学体位（实际上这个体位也是尸体最容易呈现的仰卧姿势，即背朝下躺在解剖床上）。但是尸体的解剖学体位与人体自然站立的姿势还是有区别的，因为人体自然站立时，

双臂沿着躯干自然下垂，手掌则朝向身体。用解剖学术语描述这些结构时，不仅要描述形状，还要描述形状间彼此的关系。并且想象着人体被围在一个立方体中，这样做的目的是可以在这个想象的立方体的各个面上对各部位进行描述：

- 前面（或称腹面、正面、掌面）；
- 后面（或称背面）；
- 右面（所观察的身体的右侧面）；
- 左面（所观察的身体的左侧面）；
- 上面（或称头面、颅顶面、头顶面）；
- 下面（或称底面、足面）。

再想象这个立方体的另一个面，即对称的中间面，这个

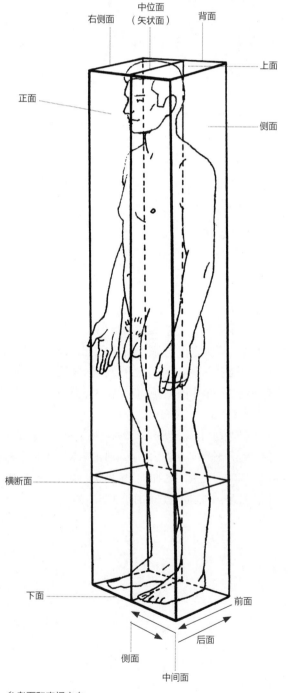

参考面和空间方向

面在矢轴（前—后）方向上。从前面到后面，这个面将身体分成呈镜面对称（几乎是这样）的两部分：右反面子午线和左反面子午线（总是参照被观察物体）。它所对应的术语：

- 中间的：朝向或靠近对称的中位面；
- 外侧的：靠近外侧面的（右或左），外面的。

描述体腔内的器官时会用到以下术语：

外面的（表皮的）和里面的（腔内的）；描述膜时：内壁的和内脏的。

描述关节时用以下术语：

- 近端的和远端的：用来指身体的某个部分或者器官的某个部分靠近（近端）或远离（远端）它的起点和身体的中央部位（躯干）；
- 桡骨的（外侧的，外面的）和尺骨的（内侧的，内部的），在上肢内的；
- 腓骨的（外侧的）和胫骨的（内侧的），在下肢内的；
- 矢状面：所有与中间的对称面平行的面；
- 横截面：任何一个水平面；
- 腹面：可以朝某些器官弯曲的部分（前臂、手指、小腿）；
- 背面：与腹面相对的面。

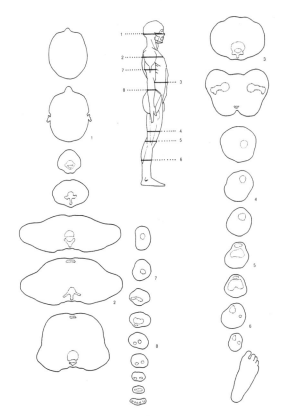

男性身体在不同水平面上的横切面图

■ 运动的术语

人体静止或运动时，身体的重心（这是一个想象的代表体重中心的点，或者是体重集中的那个点）会随着运动或身体所处的随机位置而发生变化。人体处于解剖学体位时，身体的重心在骨盆上，在耻骨的前面。

重心力线竖直穿过重心，因此这条线也是变化的，身体处于平衡状态时，重心线会落到身体被支撑的区域内。

身体运动或活动时，关节会拉伸，描述时会用到以下术语：

- 屈曲：这是一个在矢状面上朝向前面做的动作。
- 伸展：这个动作与屈曲相反，朝向后面进行。

（从关节的变化来看，屈曲运动带着关节向前，最后是弯曲的；而伸展时关节是展开的，并且拉伸开的关节向着后面运动。这些动作落实到脚掌上时，伸展是指"脚掌屈曲"，反之是"脚背屈曲"。）

- 外展：这是个在正面上移动的动作，同时还远离中间那个对称的面。

运动的方向

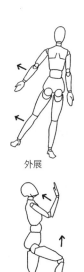 外展

内收

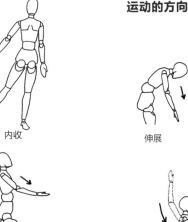 伸展　屈曲

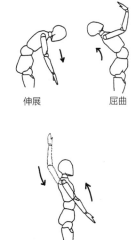 侧屈

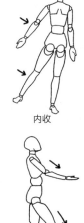 屈曲　伸展

 环转

 旋转

- 内收：这也是一个在正面上完成的动作，并且还在正面上向中间的那个面靠拢。

（躯干向外侧移动时一般用"侧屈"这个术语表达）

- 旋转：指身体的某个部分绕着它自己的轴运动。
- 环转：指完整的环形运动，这个动作在不同的面上进行，通常由上述某几个或全部动作组合起来共同完成。

人体微观结构概述

解剖学是研究形态的一门科学：主要研究器官的形状和结构，研究对象不仅有动物，还包括植物，它们的各个部分由组织构成，这些组织统一起来，再形成器官和系统。解剖学技术有两种研究方式：肢解操作（在多个点所在的部位对尸体进行切割和打开体腔）和制作切片（分离和切割器官）。这两种方式分别通过肉眼和借助带有透镜的放大功能的仪器对组织进行观察，这在传统上属于"宏观解剖学"（参见第30页）。在此基础上进而产生了融入检验技术（光学的或电子的显微镜）的微观解剖学，这种技术可以清晰地呈现极微小的组织结构。解剖学也从此进入了"微观解剖学"的领域。与这种解剖学相关的还有组织学（主要研究组织）和细胞学（主要研究细胞）。当然如果并非具有相当水平的认识能力，艺术家们是不会立即就对这种解剖学感兴趣的（参考某些显微图像的色彩和组织结构的除外），然而毋庸置疑的是这门知识可以帮助我们更好地理解构成器官的各种元素。当然了，我们这里所涉及的，都是指人体。

细胞可以被看作是有生命的基本单元，就是说，它是一个活体，可以被视为器官的最小单位。它自己拥有生命，因此可以说，它是那些生命物质的主人：它能做出反应，拥有新陈代谢，可以自我调节，也具有生长和繁殖的能力。

细胞由细胞核以及被细胞膜包裹的带有细胞器的细胞质构成。细胞除了能繁殖，它还有很多别的功能（比如收缩、分泌、吸收）。细胞之所以能发挥不同的功能，是因为它们形成了组织，而所谓的组织，就是很多具有相同结构和功能的细胞的集合。

以研究组织为目标的科学被称为组织学，这门学科将组织按形态、功能以及其在胚胎水平上的来源进行分类。这里应该提一下，受精卵是逐渐完成分裂的，在很短的时间内，通过分裂形成了互相重叠的三层原始的膜，这些膜最后发展为不同的组织，这些组织最后形成人体的器官。定型后的组织可分为上皮组织、结缔组织、肌肉组织和神经组织。

- **上皮组织**
 - 被覆上皮 （覆盖体表和内部与外部交换的腔体表面）
 - 腺上皮 （由专门的腺体细胞构成）
 - 感觉上皮 （由接收外部刺激的感受器构成，与专门的感觉器官相连）
 - 不同的上皮 （结晶体、釉面、皮肤和指甲等）
- **结缔组织** 这种组织有多种形式，主要功能是支持和为肢体提供营养，除了具有"连接"功能的结缔组织，还有软骨组织、骨组织、血管内皮、淋巴及脂肪组织。
- **肌肉组织** 这种组织具有收缩功能，因此在某些神经刺激的作用下可以变形，如平滑肌（或内脏肌肉）、横纹肌（骨骼肌）、心肌。
- **神经组织** 这种组织分布在各种其他组织内，主要的作用是接收外部刺激或者是让器官对刺激做出反应。

关于肌肉和骨骼的一般特征，就其显微组织的特性，在其他书里有详细的讲解，有一些书（参考书目中有推荐）对此作了详尽和深入的阐述。最后我们对人体器官在各个层面上的组成总结如下：

细胞： 器官的最小单位，自己拥有生命。

组织： 多个相似细胞的集合，具有相同的形状、结构，集中在一起执行一个功能。

器官： 器官一般是一个独立的单位，由多种组织构成并执行特定的功能。

系统： 由同一种组织构成，集合了组织的多个部分，可以独立地完成一种功能。

多器官联合： 多器官的集合，由多种组织构成，执行同一种功能或者是执行连续的功能。

人体： 由全部的器官组织和系统共同构成的机体。

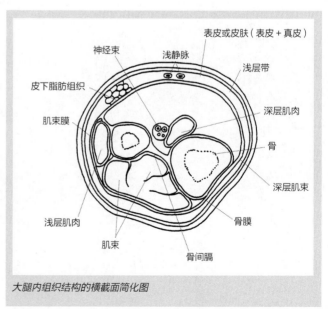

大腿内组织结构的横截面简化图

人体形态概况

有关人体的外部形态，将在本书"运动器官的外部系统解剖学"那一部分里进行详细讲解，我们在这里先做个概述（这里所讲的是一些众所周知的知识），并且对运动器官进行一些实际的和系统的分析。

我们已经讲过，解剖学在描述人体外部形态时，选取的是一个很自然的和典型的体位，即身体处于竖直站立的状态，上肢沿躯干下垂，手掌朝向前方，而下肢则呈并拢的姿势。这样一来，在观察者面前人体有一个前面（或称腹面）、一个后面（或称背面）和两个侧面。观察整个人体时，并且是还想要深入到单个区域的时候，为了观察得更全面，需要保持一个适当的距离，只有这样才能对整体结构有个完整的认识，才能初步看清各部分之间的关系、性别差异、肌肉和骨骼的形状，以及脂肪层和毛发的分布等。

从正面观察人体，可以看到身体沿正中矢状轴被分为对称（虽然并不完美）的两部分，还可以看到，在肩和骨盆的高度上有横向上的调整，以及胸部和腹部的关系，还有下肢的轴。而从侧面观察人体，主要可以看清体轴（一般情况下是沿着一条垂线走，而这条垂线投射到外耳道和外侧踝前面的一些部位，并且经过肩关节、肘关节、髋骨和膝盖的中心），还可以看清躯干前面的轮廓，以及颈部和背部的曲线，还有紧实的肌肉，以及腹部、臀部和大腿上的脂肪。

人体的外形由骨骼确定，这些骨骼构成了支撑身体的基本结构，并且骨骼上附有肌肉和脂肪。身体的主要部分是躯干（或者称为轴的部分），这部分上端是圆的（头或头颅），然后是窄一些的中间部分，几乎为圆柱形（颈部），下面更宽一些，是前后较扁的圆柱形（这部分被称为躯干）。躯干上方连着的是肢体的末梢部分，即两个上肢，当人体处于解剖学体位时，这两个上肢自然地垂在身体外侧；下方也连着肢体的末端，即下肢，这部分延长了躯干，并且下面直接支撑在地面上。

■ 头部和颈部

头分两个部分：一个是顶部，椭圆形，在前后轴方向上更长一些，两侧和前面（额头）非常扁，这部分称脑或称头骨；另一个部分，在下面且靠前，这部分被称为脸或面部。整个头部，特别是在面部，男女两性在这个部位有很大差别：最明显的是只有成年男性才有面部毛发（小胡子或胡须），以及与男性的颅骨相比，女性的在结构上更小巧。而个体之间在整体外形和具体部位上（眼睛、耳朵、鼻子和嘴唇）更是存在着千差万别，我们会对这些部位格外注意，因为这是我们识别不同人的要点。同一个人的容貌也会逐渐发生非常明显的变化，这种变化与他的年龄、营养状况和行为举止的习惯有关。例如脸部，儿童时期的脸因为尚未发育完成而很短，而当人年老的时候，脸也会变得短一些，这是因为下巴回缩或者是掉牙；同样，年轻人或是营养好的人的脸会更圆一些，但随着年龄增加，脸上会出现皱纹和沟痕，这是因为皮下脂肪减少和皮肤弹性变差。

颈部几乎呈圆柱形，连接胸的一侧更粗一些，依据肩膀的宽窄，颈部与胸部连接的部分有的粗一些，有的细一些，这与局部肌肉的发达程度有关，因此颈部可以是粗短的，也可以是细长的。颈部后面被称为后颈。

■ 躯干

躯干的后面是平的，被称为背部。由于后背很平整，所以人可以很容易就仰卧，这也是人类所具有的特点。但后背也不是绝对平整的，区别是在腹部的高度上，在腰部区域，横向上有个凸面，纵向上有个凹面。从前面看，躯干可分为胸部、腹部和骨盆。

但外部胸和腹部的界线与内部胸和腹部的界线并不一致。这是因为胸腔的骨架是由十二对弧形的肋骨构成的，这些肋骨之间向前通过胸骨相连，这个骨架外边界下面的部分对应着胸骨（胸腔）的下缘，而内部的边界是由膈肌的圆顶充当的。

腹部这部分没有肋骨（此处只有脊柱的腰段的骨骼给予支撑），它的形状是由三个因素决定的：一是与胸腔最后几根肋骨围成的骨性环圈的大小有关；二是与位于下面的骨性环圈，即骨盆与下肢相连部位的周长有关；三是与体腔内容纳的器官的体积有关。此外，由于介于两个骨性环圈之间的肌肉有一定强度，因此或多或少会抵抗内脏器官对腹壁的推挤作用。男性的腹部呈圆柱形，而女性的腹部靠下的部分更宽一些（这是因为骨盆较宽大），儿童的腹部则是向上的部分更宽些。

身上脂肪多的人，腹部前面呈球形，并且肌肉或多或少都会有些下垂。骨盆的大部分被下肢的根部覆盖。关于躯干，男女两性之间，个体之间，不同年龄人之间的差别会很大，并且躯干的形状取决于肌肉发达的程度和骨架的形状，同时还与属于结缔组织的皮下脂肪有关。骨骼和肌肉在表面突出的情况也会有很大不同，有的时候还可能摸不到。胸部凸起的情况也因性别而有非常明显的区别，女性胸部主要表现为突出的乳房；骨盆的宽度和毛发的分布也因性别不同而存在差异，女性的阴毛只覆盖阴阜，而男性的阴毛则呈辐射式分布，并且有些人向上沿着人体中线可以一直延伸到胸部，然后再向隆起的胸部两侧分散。

■ 关节

上肢关节（胸部的）和下肢关节（骨盆部位的）虽然功能不同（上肢的功能是取物，下肢的作用是支撑和行走），但在构造上却很类似，甚至这些关节对应的分段也类似，它们让躯干获得了最大程度的自由，这些对应的结构依次为：肩膀对应髋骨，上臂对应大腿，前臂对应小腿，手对应脚，手指对应脚趾。

一个明显的不同在于，肩膀的两侧，上肢的末端都很灵活，而髋部和骨盆则牢固地固定在脊柱的下端。

从活动能力来看，手臂相对于肩膀要比大腿相对于髋部更灵活。

上臂和前臂之间是肘，下肢这个部位对应的是膝盖，但膝盖在构造上向后屈曲；前臂和手之间是手腕，下肢在这一部位对应的是脚脖子（脚踝）：手顺着长轴可以与前臂的轴直接连在一起，但脚和小腿则以90°角相连，这样在结构上与手掌对应的脚掌正好撑住地面。

肩膀朝外是个圆形的突起，随着胸腔上部或收或放时，肩随之抬起或放下。如果上臂远离躯干，肩部的下方，会由一条窄缝变为窝状（腋窝），这个窝向前和向后以腋窝的前后褶为界，整体为皮肤所覆盖。成人的腋窝里长有腋毛。女性和儿童的手臂是滚圆的柱形，而男性手臂上的肌肉明显突出，但在横向上是平的。肘部在横向上很宽，与之相适应，前臂的轴与上臂的轴连在一起，形成了一个开口朝向外侧的很大的钝角。

前臂呈倒圆台，前后方向上扁平，接近手的一端变细。手腕过渡到手时在横向上明显变宽，分前面（手掌）和后面（手背）。手掌上有凹窝（手窝），因为此处有两块凸起的肌肉，它们在手腕附近的高处合并，向下又叉开，此处是手掌上的第三个横向的突起。外侧的突起是大鱼际，内侧的突起是小鱼际，而横向的位于下方的突起是指掌肌。手指一共五根，相对手可以在各个方向上活动，手指的构造分几个部分，包括指骨和手指间的关节，这些关节只能让一根手指相对于另一根手指屈曲或伸展，由外而内手指依次是：拇指、食指、中指、无名指和小指。拇指只有两节指骨（而其他手指有三节指骨）。拇指单独在外侧的一边，可与其他四指做掐指动作，手也因此可以抓取物体。在手背的下半截，每根手指的末端长有指甲，指甲上覆有片状的坚硬的指甲盖。

下肢比上肢更长也更强壮。髋骨与骨盆结合在一起，大腿呈倒锥体形，而膝盖是不规则的圆柱形。小腿和大腿形成一个很大的朝外的钝角，小腿外观为圆柱形，上面更粗，粗指的是在横向上更宽，而小腿后面是长条状鼓起来的小腿肚子。脚脖子很细，呈楔形，底在下方，且脚踝两侧各有一个踝骨突。脚掌之于脚相当于手掌之于手，但脚掌后面有一个突起（脚跟），脚掌前面还有一个横向的突起（跖骨隆起）。脚掌撑在地面上时，这些突起和小脚趾对应的一侧都挨着地面，脚掌中间部分（或大脚趾的侧边）拱起的部分取决于脚的实际情况，有的人足底拱起，有的人足底扁平。但脚背都是向上凸的状态。脚也有五个趾头，且明显比手指短，活动性也较差。这些脚趾位于脚的末端，除大脚趾外，其余四趾都向内弯。这五趾除了大脚趾和小脚趾，其他都没有特定的名称。与其他四趾相比，大脚趾个头非常大，并且不能做掐趾的动作。

人体比例的一般性规律

人体比例可以用头的长度衡量，当然还有其他方法，但这个方法最具优势。关于人体的理想比例，早在医学之前，形象艺术就提出了一些规则（标准），这些标准不仅来自直接的观察，而且主要遵循的是美学的概念，这与所处的时代、社会关系以及地理位置都有关。艺术家们研究比例时，一般先选取身体的某一部分的长度（例如头部）作为测量单位，然后参考这个单位给出裸体状态下骨骼或肌肉的长度。

头的高度（或称"长度"）对应的是两个平行的水平面之间的距离，一个是与颅骨顶（测颅法所取的点：顶点）相切的水平面，另一个是下巴的底部所在的平面（测颅法所取的点：颌下点）。

正常的标准是通过对一系列人类学数据进行分析得到的，按这个标准人的身高相当于七个半的头长，但按照审美的标准，有时也认为标准身高应该相当于八个头或者九个头的长度。以此类推，躯干和颈部的长度应该相当于三个头长，双肩最远两点之间的距离相当于两个头长，在臀部的高度上，最宽的部位应当相当于一个半的头长，上肢的长度相当于三个头长，下肢的长度相当于三个半头长。

人体身高一半的位置大约在耻骨联合的高度上。女性身体的比例关系与男性身体的比例关系略有不同，因为他们在骨骼、肌肉和脂肪方面都存在差异（可参见第24~29页）。人体的比例关系也会因为个体年龄的变化而有所不同，因为骨骼在生长过程中会有变化。成长中的人体，不仅会长高，身体各个部分的比例关系也会发生变化。胎儿在子宫里时主要发育的部位是大脑，因此头非常大——这是大脑发育的结果。所以婴儿出生时，头部要比身体的其他部分长得大，大约占整个身高的四分之一。由于脑很快发育完成，在成长过程中，对比脑和身体的其他部位，就会发现头的体积在比例上是在减小的。随着不断长大，还会发现，与身体其他部位大小的变化相比，头部在体积上的变化明显要小很多。

人体出生时的平均身高大约为50厘米，之后随着年龄的增长，生长速度发生变化，一直到最后身高稳定下来时，女性是20岁左右，而男性是22岁左右，这两种性别的平均身高依次为168厘米和174厘米（但需要参考很多因素，其中明显会影响身高的因素有气候、营养、不同的社会条件和种族）。当人完全发育成熟时，大约是40岁以后，男女两性都会进入身高的衰减阶段，因为椎间盘的厚度，下肢关节的软骨的退化会使人的身高减少几厘米。

人体比例标准的发展历史

比例是一个物体的各部分之间或者各部分与整体之间的一种关系。虽然这是个数学概念，但对视觉艺术（绘画、雕塑和建筑等）具有重要意义，因为正确的比例意味着局部和整体之间在分布上的协调与合理。实际上，人们不仅仅总在不自觉地追求平衡和寻找美感，同时还要让艺术形式的语言变得简单易懂，并制定相关的技术准则和确定相应的几何标准，特别是比例关系。这种认识可以通过各方面表达出来，可以把某个部分拆解，或者重复某个部位（挑一个单元作为"单位"使用），直到能表达出全部和找出一个对应的含义，如同诗歌和音乐里的韵律。还应该强调一点，如果形式在客观现实中存在比例关系，那么在艺术创作的领域，就应该将主观上的感受收集起来，这是艺术家们（主张或身体力行）所认识到的和认可的东西，但在艺术创作中，这些标准也可能是他们会改变或者是忽视的内容。

对于"比例理论"的认识，不同时代、不同文明、不同文化背景，甚至是不同的艺术家，都会有各种各样不同的理解。人像在远古时代就被用来做测量比较和反映外部世界。人像可以用来做测量，人体的某些部位被当作长度单位使用，

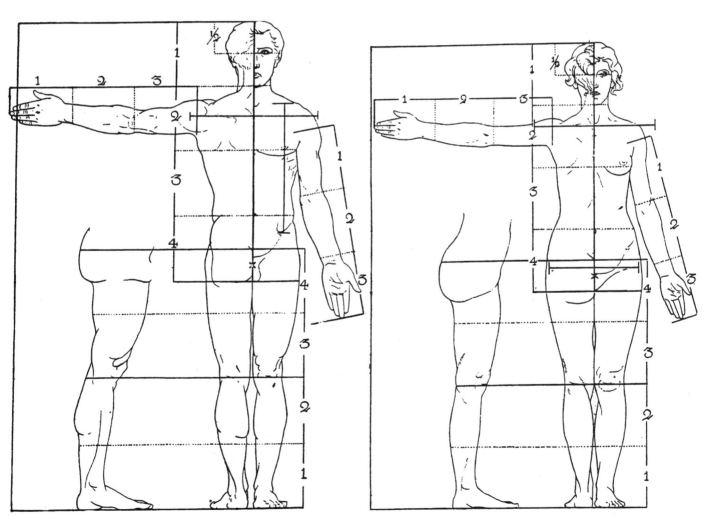

男性和女性人体的平均比例　　绘图：保罗·理查

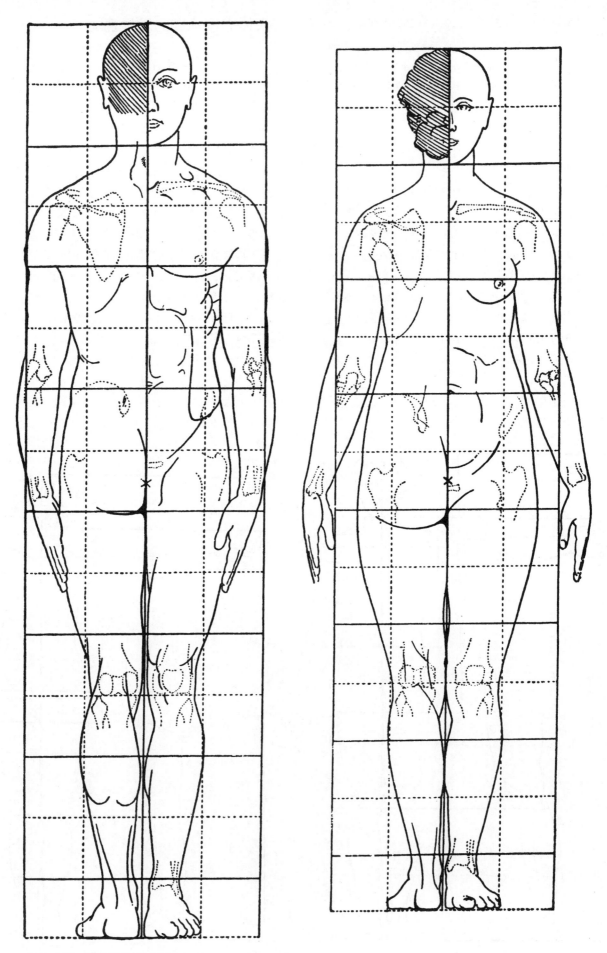

男性和女性—头长和半头长比例图

绘图：阿瑟·托马斯

例如，手、手指、肘、拇指和脚等。借助这些准则和尺寸标准，可以从整体推测出一部分的大小，或者从一个单独的部分可以推测出整体的高度。这就是希腊语所说的"标准"（词根为 kanon，长度单位，尺寸之意），与文学、艺术和音乐所拥有的准则一样。作为在艺术领域应用的标准，这不仅是（只要有人愿意用，今天依然也是）一种渠道（可以重复使用的常用公式），同时也是激发自由想象的动力，因为它们为发挥创作者的智力，让他们能够超越自己进行表达或者使他们的能力得以发挥提供了新的出路。但对这个领域的研究和探索目前还是一片空白。一方面是因为追溯审美标准（东方的和西方的）是个难题，在从前人像绘画没有表达的公式；另一方面，现代艺术认为这些标准已经过时，也不再有对它们感兴趣的氛围。但是，当观察一个竖直站立的人体和从一个"正常"的角度画像时，人体的比例关系还是非常重要的，只有在极度不适合的情况下（甚至无法使用比例标准）例外，比如人显得很小，或者是处于运动状态，或者从一个不寻常的角度进行观察。这与画非常巨大的雕塑，或者是被观察对象处在一个非常高的位置上时类似，为了让画出来的效果显得正常或者让人从远处看觉得合理，此时上半身（或者从透视的角度来看非常远），需要进行放大处理。例如，米开朗琪罗（Michelangelo）的大卫（David）（被设计在一个非

常高的底座上），这个雕塑如果在上半身的高度上水平观察，大卫的头就会显得非常大。

对于当代艺术家而言，参考一下人体比例是必要的，至少应该快速翻阅一下那些提示，还有一些与人体比例相关的基本理论。通常是选择一个正常体态的成年人，有时挑选一个具备中等条件的男子与同等条件的女子作比较，也可以是不同年龄段的人。

■ 古代艺术的人体比例标准

埃及标准。透过众多的比例标准，可以还原并了解埃及艺术漫长的历史，所有这些标准都是建立在方格计数系统上的（非常实用），这种方法适用于表现静态的人体和配合铅版印刷术使用。一直到第二十六王朝（萨伊达，公元前663—公元前525年），开始采用一种18格法，就是一种取中指的长度或手掌的宽度作为长度单位的方法。例如，一个站立的人：从头顶（发根）到颈部的根部是2格，从颈部到膝盖是10格，从膝盖到脚掌是6格，还有1格是头发的长度。而一个坐着的人，身高是14格，头发的长度再加1格。而头部，不算头发的话，大约占人体站立时身高的三个单位（3格），但如果用西方常用的人体比例标准衡量，身高是6—7个头长。在第二十六王朝之后，按常见的比例标准，人体站立时的身高（头发长度除外）占21¼格。按这个比例标准，身体的某些部位是处在一个明确和固定的位置。例如，脚踝在第一条水平线上；膝盖在第六条水平线上，腋窝在第十七条水平线上，等等。脚的长度对应着3格或多一点，迈一步的跨度大约是10格半。在其他美索不达米亚民族的一些雕塑和绘画艺术创作中，执行的很可能也是这种严格的、一样的标准，也许，这就是埃及艺术的起源。

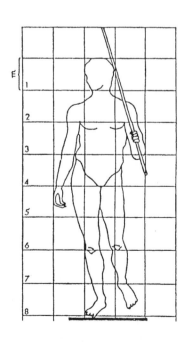

埃及艺术：方格比例标准

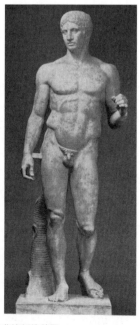

按保利克雷多（Policleto）的人体比例标准绘制的草图

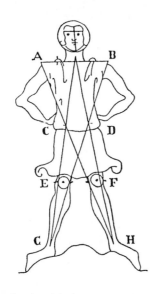

维拉·德·奥尼古尔（Villard de Honnecourt）:
人像正面图的画法

希腊标准。希腊人并不将人体比例标准作为人体绘画的实用工具，他们仔细观察实际的物体，并进行精确的测量，将人体比例视为人体各部分符合理想美学的一种协调状态。研究那个时代各种风格的作品，还有借助一些幸存的文字资料，我们可以推测出当时的比例标准是一点一点积累的结果，从古代早期开始（严格执行对称画法，将头长视为长度单位，身高取七个半头长），一直到那个时代具有代表性的保利克雷多雕塑家的时期。

这位公元前五世纪的雕塑家更新了人体画像（主要是男性人体）的审美概念，他画运动健将，并因此创建和实践了一整套比例标准（在一个已经失传的论述里曾提到过）。《佩长矛的武士》作为至今仍保留完好的罗马雕塑的复制品，很快就成了"标准"的代名词，并且一直都影响着艺术家们的创作，他们当中一些人，如帕拉西奥（Parrasio）、艾伍弗拉诺雷（Eufranore）和阿贝勒（Apelle）还留下了一些相关的论述性的文字。从加莱诺留下的论述可以推断，保利克雷多的追随者们所执行的比例标准是以中指的长度作为最小的长度单位，并认为身高的一半从下肢根部的位置算起；头长约占身高的八分之一，脸约占身高的十分之一，脚长约占身高的六分之一。后来保利克雷多的比例标准被利西波（Lisippo）（公元前四世纪的雕塑家）和一些研究人体运动表现和自然科学，以及关注人体生理学和心理学的艺术家所改写（公元前四世纪—公元前一世纪）。

通过维特鲁威（Vitruvio，公元前一世纪罗马建筑师）的著作之一《建筑十书》，我们可以了解到那个时代用得最普遍的人体比例标准，其他著述的作者也引用过，并将人体各部分完美比例的协调和对称应用到建筑领域。例如，不仅是脸部（从下巴到发根），还有伸开的手都占身高的十分之一；头部（从下巴到颅骨顶）占身高的八分之一，脚长占身

高的六分之一，脸部可以分为等长三部分：第一部分从下巴到鼻子底部，第二部分从鼻子底部到鼻根，第三部分从鼻根到发根。人体的"中心"是肚脐，因此，一个竖直站立的人，伸展四肢，并叉开手指和脚趾，然后内接于一个圆（身高等于平伸的上肢的长度），也可以正好框在一个长方形内。这是切萨雷·切萨里亚诺（Cesare Cesariano，公元前十四世纪建筑师）留给后人的描述，莱昂纳多对此有过更正。

■ 基督教艺术的人体比例标准

从遥远的古代到中世纪，人体比例标准在形式上有许多变化，但很难做具体的描述，因为找不到理论上的证据。我们只知道，这个时期解剖学知识在逐渐萎缩，同时还伴随着对那种明确的理论和统一的标准的漠视。还有就是，那些人像不是照着自然的人画出来的，而是按照一个比例简单的范例描绘出来的。中世纪的艺术家们执行人体比例标准的时候，似乎更喜欢那种理想化的，带有宗教色彩的简略的画法，这与埃及的画法（实用且讲究构造）和希腊的画法（注重人体测量学和美学）有所不同。

拜占庭的人体比例标准。在拜占庭艺术中，画的都是"表面一层的"，不参照大自然，人体比例取额头的长度（与鼻子和下巴等长）为单位。人的脸从正面看好像是三个内切的同心圆，僧人迪尼西欧·达·福纳（Dionisio da Furna）编撰的《阿索斯山手册》（Manuale del monte Atho's）对此有描述，这是一本制作人像马赛克和壁画的指南。他后来还将几个世纪前流行的人体比例标准编辑成书。

例如，人体的身高，从前额到脚跟对应着几个头长（头长的九倍），就是说，头长被视为长度单位，并且整个头部被三等分（前额、鼻子和胡子），头的第四个部分是头发；从下巴（或者说胡子，胡子可以盖住颈部的一部分）到身体一半的位置是三个单位长度；两眼的长度相等，将两眼分开的中间位置与眼睛等长；膝盖和鼻子等长；等等。拜占庭艺术盛行的几个世纪以来（即便是今天，画圣像时仍在运用拜占庭艺术），还存在另外一些身体比例标准或者是作为补充的标准：竖直站立的人体，身高是头长的七倍半，也可以是八倍或是九倍。十四世纪的俄国艺术将身体高度拉得很长。类似的比例标准是琴尼诺·琴尼尼（Cennino Cennini，十四世纪末）在《艺匠手册》（Libro dell'arte）里提出的，他所采用的身体比例标准很可能也是乔托派艺术所执行的标准。例如，人体身高为八又三分之二个脸长；躯干对应着三个脸长；人体比例中心在耻骨的位置上。

罗马式和哥特式人体比例标准。十三世纪的建筑师维拉·德·奥尼古尔在他的著述中为我们明确地讲解了画实物的实用方法。他在画人像时，先将人像框在一个几何图形（三角形、圆形、正方形或圆锥形）中，他会遵循一定的拜占庭艺术的比例标准，例如，让头内接于一个圆内，并且人体的高度相当于七个半头长。运用这种几何图形手法画出来

的人像有的时候动作很丰富，表现力也很不俗，但与真正的人体相比相似度不高。例如，运用这种手法为主教雕刻哥特式人像的雕塑家们，为了满足建筑物的需要，在处理人体身高的时候，有时身长等于七个半头长，有时等于八个头长，还有的时候甚至是九个头长。"分数"比例标准与这种以头长为"单位"的比例标准类似，原理是通过数值来表明身体各部分的比例关系。例如，这种数字关系在保利克雷多和维特鲁威的作品里就有体现。他们取身体一部分的长度和身高的比值，而不是计算包含几个单位长度（单位），虽然这个方法没有计算单位倍数精确，但总的来说，尽管计算起来也并不简单，但还是可行的。

■ 文艺复兴时期的人体比例标准

十五世纪末期，盛行一时的几何人体比例标准和以单位长度计量人体高度的方法逐渐被淘汰，取而代之的是对实物和真实的解剖结构的仔细观察。在文艺复兴时期，人们在解决传统的人体比例标准所存在的问题时，更多的是结合当时那个时代的科学研究成果，试图找到合理的比例理论并使之完善，他们将从古老的雕塑上获取的数据与真人模特（通常是男性模特，有时也针对于女性模特）的实际尺寸相对比。这样很快就收集了多种类型的人体数据，因此对人体比例标准进行分类也就成了当务之急。莱昂·巴蒂斯塔·阿尔伯蒂在《论雕塑》（De statua，约 1435 年）里设计了一套人体比例标准，这套标准以观察经验和利用精巧的工具测得的人体数据为基础。他这套方法与维特鲁威的方法有关联，采用了"足"的长度作为身体长度的一个单位。从他收集在表中的数据来看，他建立了一整套测量标准（所谓的"exampeda"，即模板），按他的标准，人的身高为六个足长，而足长也是

以单位长度为计量基础的：足的长度为十盎司（once，该词原形为 oncia，译为盎司，也指一点点儿，但此处应该与重量单位盎司有所区别——译者注），而每个盎司还可以再分为 10 小份。莱昂纳多·达·芬奇（《比例标准》，约 1498 年）发展了吉贝尔蒂的理论，他画出了著名的《维特鲁威人》，将人体内接在一个圆内，并框在一个正方形里，并且精确的姿势是这样的：人的指尖伸到头的高度，下肢叉开并形成一个等边三角形。这个时期还重新审视了希腊的人体比例标准，特别是利西波的比例标准，将人体的高度视为八个头长，在考虑人体比例标准的同时，也兼顾人体的动作、年龄，甚至也将缩小画和透视效果一并考虑进来。

阿尔布雷特·丢勒［著有《对称的人体》（Della simmetria del corpo），约 1528 年］承袭的是北欧和哥特式人体比例标准，并且他扩大了观察人体的范围和发展了对人体的测量，他不仅观察男性人体，也观察女性人休，甚至连畸形和有缺陷的人体也观察。虽然他在自己的实践中运用了阿尔伯蒂［他在意大利逗留期间认识了阿尔伯蒂，很可能是通过雅各布·德·巴尔巴利（Jacopo de' Barbari）结识的］的方法，但他还是想总结自己的研究成果，建立一套特有的理想化的身体比例标准，并且按照人的类型分成多个标准。很多艺术家也对人体比例标准的问题感兴趣，特别是在意大利，如米开朗琪罗、但丁（Danti）、伽乌里科（Gaurico）、皮耶罗·德拉·弗朗切斯卡（Piero della Francesca）等人都对

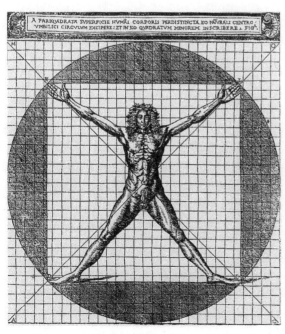

切萨雷·切萨里亚诺的"维特鲁威人"标准（1521 年）

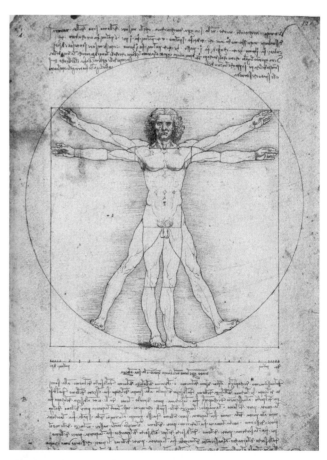

莱昂纳多·达·芬奇的《维特鲁威人》

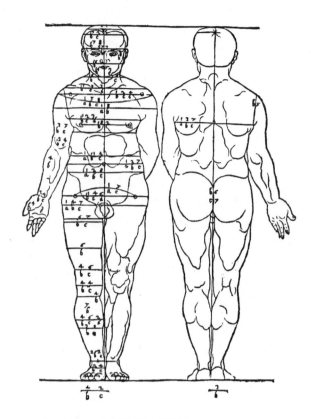

阿尔布雷特·丢勒的男性人体比例

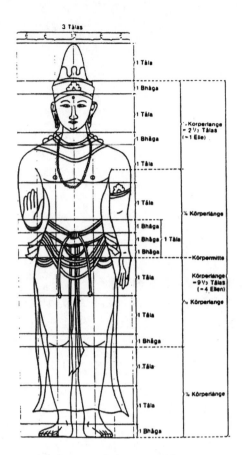

印度艺术的人体比例（公元六世纪）

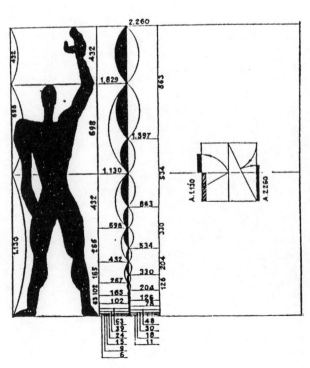

勒·柯布西耶："长度单位"（1949年）

此抱有浓厚的兴趣。到了文艺复兴的鼎盛时期，人们意识到关于美的概念，不可能有一个绝对的毫无争议的标准，因为考虑到人体的时候，还要兼顾考虑气候、时代和环境的问题。因此为了获得一个完美的人体，其实不必拘泥于一个严格的比例标准，有的时候，为了呈现所需要的效果，甚至还要违反那些标准。乔尔乔·瓦萨里（Giorgio Vasari，著有《意大利艺苑名人传》系列、《雕塑入门》，1568年）采用的人体比例标准是当时众多的艺术家认可和接受的标准。

■ **东方的人体比例标准**

　　人体比例的研究与完美人体标准的制定主要是西方文化发展的产物，如前所述，历史上这方面留下来的理论资料也数量众多。但在欧洲以外的地区，这方面的文献却非常匮乏，研究这些同样拥有几千年的悠久历史和文化的国家时，我们应该将关注点放在传统而非艺术作品上。中国人和日本人都曾经研究过人体比例标准方面的问题。例如，在某个十八世纪末的文献里，我们找到了和西方的人体比例标准类似的内容：人体的身高相当于八个头长；到肚脐的高度相当于五个头长；到生殖器部分的高度相当于四个头长；等等。印度艺术（为了画出理想的人体，遵循的是美学和象征性的标准，而并非写实的解剖学标准）推崇的比例标准令人联想起希腊艺术的比例标准。他们的标准被称为"talamana"，是建立在单位长度"tala"（相当于手掌的长度）标准上的体系，这

个单位再被分为十二个小的等份，即手指的宽度。人体按照这一标准可分为：面部为十二指，颈部为四指，躯干（从颈部到阴部）分为三个十二指宽的部分，大腿和小腿各为二十四指宽，膝盖和足各为四指宽。

■ 现代的人体比例标准

到了十六世纪末，人体比例标准渐渐失去重要性，因为艺术家们已经开始推广和普遍结合精确的解剖图谱进行创作。众多的艺术家和雕塑家（他们中的很多人参与解剖并为之绘图）都认识到参照解剖图谱进行创作更加简单明了，因此这个时期的人体比例更具科学客观性。在早期的解剖学示意图中，如最早的作者是维萨利奥，之后有彼得罗·达·科尔托纳（Pietro Da Cortona）、比德洛（Bidloo）和阿尔比努斯等人，人体比例标准的长度单位沿袭的还是传统的长度：身长约为头长的八倍。

在文艺复兴之后，甚至是整个十八世纪，艺术美学主要研究的是古希腊和古罗马的雕塑，人体比例标准也取自雕塑而非真人，并且一成不变，对形态理想化的模仿和对一般形态状态的表现被放在次要的位置上。特别是在新古典主义时期，应用的都是来自古代雕塑和由考古学家收集的数据，而忽略了诸如 G. 奥德兰（G. Audran）、H. 苔斯特林（H. Testelin）、J. 德·威特（J. de Wit）、J. 温克尔曼（J. Winckelmann）、C. 瓦特莱特（C. Watelet）、J. 卡森（J. Cousin）、G. 德·莱斯雷（G. de Lairesse）、博西奥（Bosio）等这些从事艺术实践的艺术家们积累的经验。

到了十八世纪末，艺术家和艺术理论家们开始放弃人体比例标准的研究，只有人类学家和科学家们还对此感兴趣，而他们同时还研究男人和女人在体质方面的比较，以及成长和衰老的过程，甚至包括不同人种的少数民族之间在形态上的差别。他们建立的是一套和基因有关的"科学标准"，这与美学的标准相去甚远，这类研究的基础是在活人中间获取不计其数的数据。在这样的标准下，中等身高的男子，身长是头（不是脸）长的七倍半；而身高较高的男子，身长是头长的八倍；下肢从腹股沟到脚底，是四个头长；躯干从头顶到臀大肌底部的褶弯，是四个头长。在这样的标准之下，上半身比下半身长半头。十九世纪后半叶的这类科学标准，因为尊重事实和符合求实精神的文化趋势，因而很快就成为各大艺术院校推崇的比例标准，甚至还被称为"画室标准"。直到今天这种标准也是客观和精确的画像比例标准，因为人类的身高在近几代时间内有增高的趋势，所以这一标准也随之做了微调处理。人类测量学也参与了这个标准的制定，它的作用超出了美学和艺术的范畴，更多的是辅助完成人体工程学和工业方面的设计。在这个领域做出卓越贡献的研究者有：萨维杰、斯特拉兹、理查、沙多（Schadow）、托皮纳尔（Topinnard）。其中最现代和最具特色的比例标准是由施密特（Schmidt）于 1849 年建立的，之后又在古斯塔夫·菲驰（Gustav Fritsch）的手中得以完善。在他的标准里，人取直立位，面部朝前方，单位长度是从鼻根到耻骨联合的上边缘的长度，这个长度的四分之一是一个次级单位，利用这种比例关系，可以画出一个比例很合理的人体，运用这种方法（已知单位长度的前提下），可以根据身体的某个部分进而画出整个人体。而到了二十世纪 90 年代，很多艺术家的创作都远离了对人体的客观描绘，除了一些特例，如艺术插图和广告之类的作品。近几年来，开始出现一些精巧的绘图软件，甚至在输入比例参数后可以自动完成创作，并且在造型和描绘运动状态方面具有极强的工作能力。但在立体派的影响下，优化比例关系的研究还在继续深化，这类创作很有代表性，结合了美学和数学，或者功能学的研究成果，最终的目的都是创作出完美的形象。例如，勒·柯布西耶（Le Corbusier）的模块设计，还有包豪斯（Bauhaus）、吉诺·塞韦里尼（Gino Severini）和 M. 吉卡（Matila Ghyka）等人的研究。

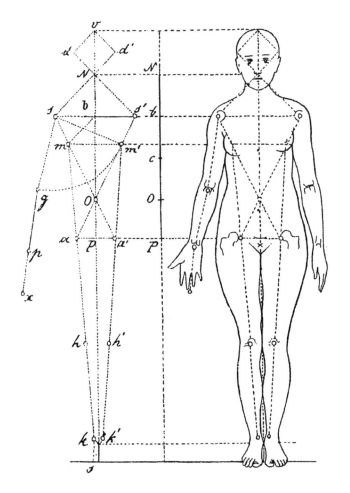

古斯塔夫·菲驰的人体比例长度标准（1895 年）

— 41 —

运动器官的解剖学概述

骨架部分：骨骼

■ 骨骼结构概述

 人体骨架由多块连接在一起的骨构成，也就是说，由一些坚韧的基本结构构成，它们的功能是支撑身体，但更多时候是起着保护内脏器官的作用。这些骨质的基本结构，被韧带、关节和肌肉灵活地连在一起，它们发挥作用时，就像是被动的运动器官，在肌肉收缩和肌腱传导的作用下，使躯干可以局部或全部移动，同时也会带动那些为了完成动作而运动的关节。骨还有储存矿物质的功能，这是为了能在器官里保持一定的钙含量，此外，骨还有造血功能，骨髓可以产生构成血液的基本元素（红细胞和白细胞），成年人具有造血功能的骨髓分布在一些特定的骨内（如长骨、胸骨和髂骨翼）。

 成年人的骨架由骨和软骨组成：软骨组织是一种具有支撑功能的结缔组织，它们和骨的区别在于这些组织更柔软，易变形，并且没有被钙化。软骨只局限地分布在某些部位，如肋骨末端、鼻梁、耳郭等部位。特殊的软骨（关节软骨）则覆盖在与活动的关节相连的部位。

 这些构成骨架的骨以某种方式连在一起（舌骨除外），并且都直接或间接地与脊柱相连。脊柱处在中线位置上，它是支撑内部器官最重要的结构，它不仅支撑着头，而且配合着形成了胸腔（还连着上肢），最后通过骨盆将重心落在下肢上。

 了解了上述这些内容，才有可能将轴向的骨骼区分开来，包括颅骨、脊柱和胸腔（"后颅"部分），还有人体周边的骨骼，包括上肢关节和下肢关节，它们通过肩胛带和骨盆周围的结构相连。骨骼可以分为两类：一类是中轴骨，即非对称骨，这种骨骼只有一块，但两侧呈轴对称形；另一类是对称骨，虽然没有对称面存在，但这类骨成对出现，且对称分布。研究表明，单块的骨在长度上与个体的身高存在着比例关系，因此利用这种关系，可以找到一个测量的方法，进而可以推断出性别、身高、体型、年龄、种族以及民族属性等非常确凿的信息。通过研究肌腱的形状和它在骨上的起止点，还可以确定肌肉的发达程度和力度。本书随后将就与骨相关的基本数据，以及艺术家们感兴趣的内容做简要介绍。

■ 外观特征

 用于研究的骨的模型都是经过浸泡和烘干处理的，这样处理过后，即经过水或其他溶液浸泡之后，所有那些在机体有生命时围绕着骨的，或者粘连着骨的组织（如骨膜、骨髓、血管以及神经等）都被除掉，此时的骨呈白色，也就是钙质特有的颜色。成人在有生命的状态下，骨是象牙色的，老年人的骨则是黄色的。经过处理，骨关节都处在断离状态，因此除了那些特殊的，以固定联合的方式存在的骨之外，如耻骨联合，每块骨都是单独分开的状态。这样处理过的骨虽完整地保持了形态，但也丧失了骨绝大部分的机械性，特别是韧性和弹性，通常这些特性都体现在靠关节相连的骨骼之间。

 模型上的单块骨是用金属丝或其他材料连在一起的，目的是为了模拟自然的位置关系和运动。

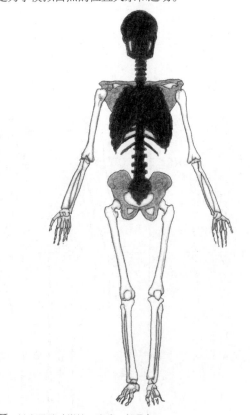

■ 轴向骨骼（脊柱、胸廓、颅骨）

□ 由骨关节相连的骨架（关节）

■ 骨骼的连接结构（肩胛带、骨盆）

■ 功能特征

骨骼的形状和位置形成人体的结构，我们已经讲过，骨骼的功能是支撑和保护器官，但其最基本的功能是运动。这一功能取决于关节的活动范围，并且是在肌肉收缩的作用下实现的。

关于这个话题我们还会进一步探讨，因为后面还要讲运动人体的绘画。但截至目前，我们只需知道骨骼在运动中充当的是杠杆的功能。说到杠杆，可以指任何硬物绕着一个所谓的支点转动。使杠杆转动的三个元素是原动力（动力）、支点和阻碍运动的力（阻力）。按照这三个要素的位置，可以将杠杆分成三个种类：支点在动力和阻力之间；阻力在动力和支点之间；动力在支点和阻力之间。

当骨像杠杆（或者负重，例如站立时）一样作用时，应该将其视为机械轴，这个机械轴对应着连接关节的中心的直线，而这个中心位于被视为机械轴的骨的末端。或者，如果骨位于一个结构的末端，那么这直线连接末端的中心（例如第三节指骨或末节指骨）和近端的关节。由于这类分析的对象通常是长骨，因此可以发现机械轴其实并未对应着自然轴，即没有对应着骨干：这一点非常明显，例如股骨。

■ 骨的数量

人体骨架上骨的数量取决于分类标准和胚胎学定义，这是各类学者和众人的共识，比如正常数量之外的骨，这是早期的核心骨化过程融合不全造成的，骨骼因此另外分成两部分：副骨，这类骨一般处在一个非正常的位置上，属于人类进化过程中消失的某个器官的残余部分；籽骨，一种很小的骨，在出生后由厚的肌腱和韧带演变而来，紧挨着活动部位生长。

人体内可识别的骨的数量一般是200多块（从203块到206块：这个数值上的差别是因为尾骨在数量上是可变的），但总数也可以少于这个值，因为骨有融合现象，就是说骨与骨之间可以融在一起。据统计，参与自主运动的骨约为177块，成人骨架的重量约为9千克（约占体重的16%）。

■ 骨的形状

骨的形状有很多种，我们之前讲过，骨可以分为两类：一类是不对称的中轴骨，这种骨处在一个对称的面内；还有一类是对称骨，这种骨一左一右成对出现，并且两侧对称。这两大类骨（不是从外观美学的角度，而是从构造上，从骨结构上是密实的，还是多孔的角度）还可以继续细分：

• 长骨：这类骨的特点是长，典型的特征是骨中间的部分（骨干）比较长且骨的两端（骨骺）比较粗大。

• 短骨：这类骨三个维度的尺寸差不多等长。

• 扁骨：这类骨在长度和宽度上的尺寸明显要比厚度的尺寸大。

• 不规则骨或称混合骨：这类骨形状复杂，属于短骨和扁骨融合形成的骨。

颅骨属于含气骨，它所围成的空间可以容纳空气。

关于骨的形状，可以举几个例子：长骨属于那种极具自由的骨，如肱骨、尺骨、桡骨、掌骨、指骨、股骨、胫骨、腓骨等；属于短骨的，如椎骨、髌骨、腕骨和跗骨等；属于扁骨的，如颅骨、胸骨、肩胛骨、肋骨等；而属于不规则骨的，如耻骨、尾骨、颞颥骨和枕骨等。

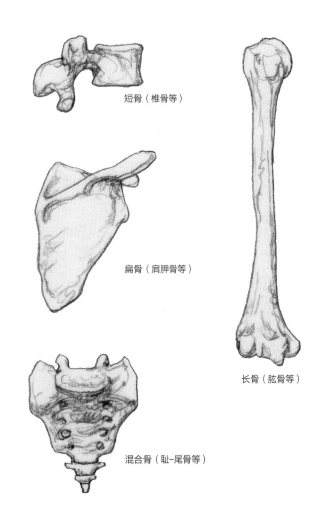

短骨（椎骨等）

扁骨（肩胛骨等）

混合骨（耻-尾骨等）

长骨（肱骨等）

一些类型的骨（按形状和骨的内部结构的紧实程度分类）

■ 术语

在解剖学的描述里会用到术语，发展到今天，这些术语已经标准化和规范化，它们由古代解剖学里那些几何的和功能的定义推演而来，例如骰骨、楔形骨、犁骨、顶骨等。此外，为了描述单块骨的某个部分的形态特征，需要一些专门的术语，这些术语的含义已经约定俗成，虽然有的也只是源自直观的感觉。

- 骨干和骨骺：分别指长骨中间拉长的一段和膨出变大的两端；

 - 骨突：表面伸出的短粗的突起，但根部较宽大；

 - 软骨突：相当大的突起，边界明显，但根部紧凑；

 - 隆突：圆的隆起，根部比较大；

 - 结节：小而圆的突起；

 - 棘：长而尖的突起；

 - 冠：沿直线分布的较宽的突起；

 - 孔：圆形窟窿；

 - 槽：长长的凹陷；

 - 沟痕：不深且很细的凹陷；

 - 孔和缝：朝向骨的宽口子；

 - 沟：非常长的开口；

 - 层和片：细且薄，一般指铺开的扁骨；

 - 面：小的扁平面，一般是指关节面；

 - 髁骨：半圆形凸起的关节面；

 - 滑车：凹陷的关节面；

 - 上髁骨和上滑车：髁骨和滑车上的小突起；

 - 头或冠：一些长骨展开的近末端。

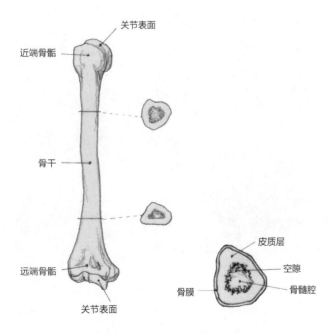

长骨（肱骨）的各个部分及长骨的横截面图

■ 微观结构

每块骨都有自己的形状，外层是所谓的皮质结构，是一种紧凑密实的组织，为薄片状，而骨的内部（外观为海绵状的）分布着纤细和交织的小梁结构，这种结构按照机械受力的走向分布，使整个骨具有质轻的特质，但在受外力的情况下，却又不乏弹性和韧性，非常牢固。密实的皮质中间是骨髓。骨是一种具有支撑功能的结缔组织，由分布着的没有固定形状的大量的细胞间质中间的细胞（骨细胞）构成，骨细胞很坚韧，并且抗压，这是因为它富含矿物质，并且具有不断修复的功能，就是说，骨可以不断地长出新组织和清除旧组织。骨细胞参与到这个过程中，其间已形成的组织可以被分批分期去除，然后再被新生的组织所替换。

除了那些有软骨的关节和那些附着有肌腱的部位，骨的外表面都分布着骨膜，这层薄薄的结缔组织膜的作用是为它所覆盖的骨提供营养（通过血管的过滤完成），同时也具有强化肌腱起点和止点的功能；此外，由于骨膜富含形成骨的基本成分的骨胚组织，所以还对受损和骨折的部位具有修复功能。

我们除了要了解骨骼的这些自然变化和坚固柔韧的特点，还应该知道随着年龄增长，骨骼由成年人到老年人的变化（出现骨质疏松，随之而来的是骨变得脆弱和缺钙），以及人的生活习惯、运动情况，以及从事专业的体育运动都会对骨骼产生明显的影响。这些情况不仅会改变骨的生长和肌肉的力度，同时还会增强骨的强度和延展度，并且对肌腱也会产生重要的影响（导致功能方面的变化）。

在了解了这些概述内容之后，我们可以将骨骼解剖学定义为研究人体骨骼形态和特性的学科。前面已经讲过，通常我们描述和研究的是浸泡过的骨骼，因为需要去除骨骼周围柔软的组织：骨的大部分被肌肉或其他组织所包绕，有时这会让那些为了艺术创作学习解剖学的人低估了骨骼结构的研究价值。然而需要了解那些主要的单块骨的基本特征，特别是认识那些骨的整体结构，以及骨与骨之间的位置关系，这些是认识静态的和运动的人体最基础的知识（甚至对于处理艺术表达中的变形、突出或简化都具有重要意义，避免主观地对人体形象及其自然和生物学属性下结论，因此值得重视起来）。我们后面还要讲到，成对出现的关节对于艺术家也是非常重要的，因为艺术家的认知来自他们的仔细观察和对运动机制的理解，他们需要观察活动中人体各部分的运动范围，然后再将自然现象和表达手法应用在对这些动作的描绘中。因此艺术家们为了赋予解剖学以教育意义（不然，就只是枯燥和帮助不大的内容），非常有必要理解结构的意义，这种"结构"对于骨骼解剖学而言，就是要明确每块骨在活着的人体内的具体位置，让人能清楚地看到皮下的骨骼或者说当触摸肢体时，很容易就能了解每块骨的情况。

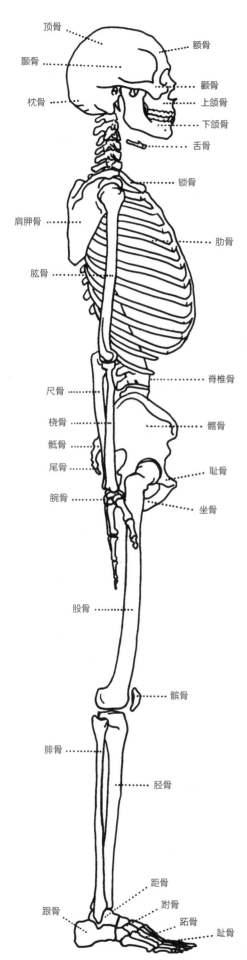

顶骨
额骨
颞骨
颧骨
枕骨
上颌骨
下颌骨
舌骨
锁骨
肩胛骨
肋骨
肱骨
脊椎骨
尺骨
髂骨
桡骨
骶骨
尾骨
耻骨
腕骨
坐骨
股骨
髌骨
腓骨
胫骨
距骨
跗骨
跟骨
跖骨
趾骨

男性人体骨架图：侧面图

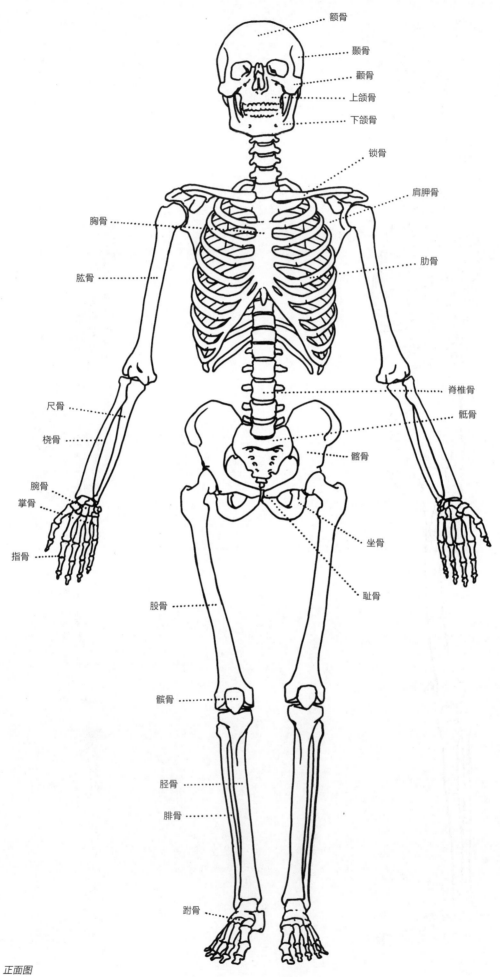

额骨

颞骨

颧骨

上颌骨

下颌骨

锁骨

肩胛骨

胸骨

肋骨

肱骨

脊椎骨

骶骨

尺骨

桡骨

髂骨

腕骨

掌骨

坐骨

指骨

耻骨

股骨

髌骨

胫骨

腓骨

跗骨

男性人体骨架图：正面图

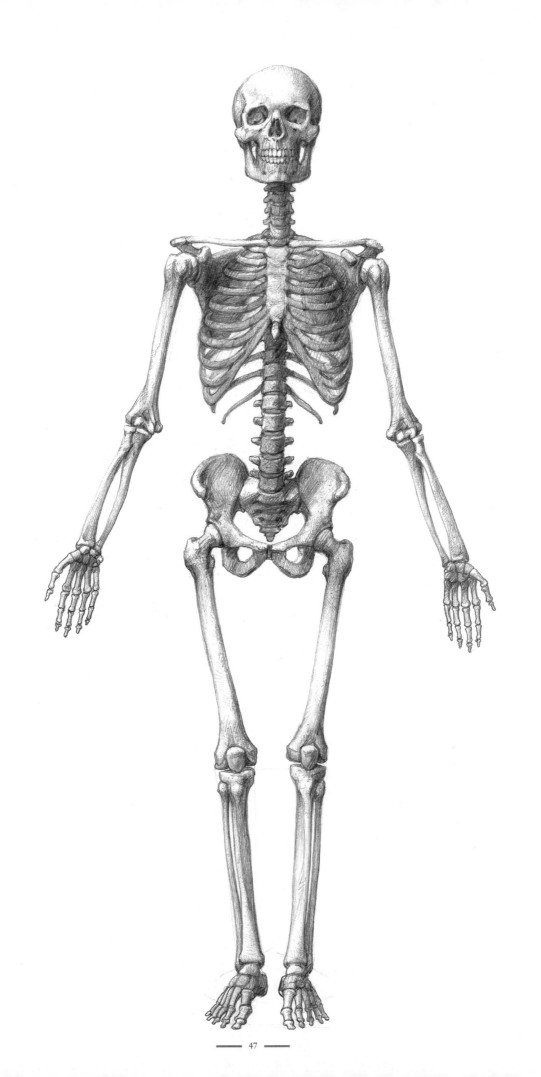

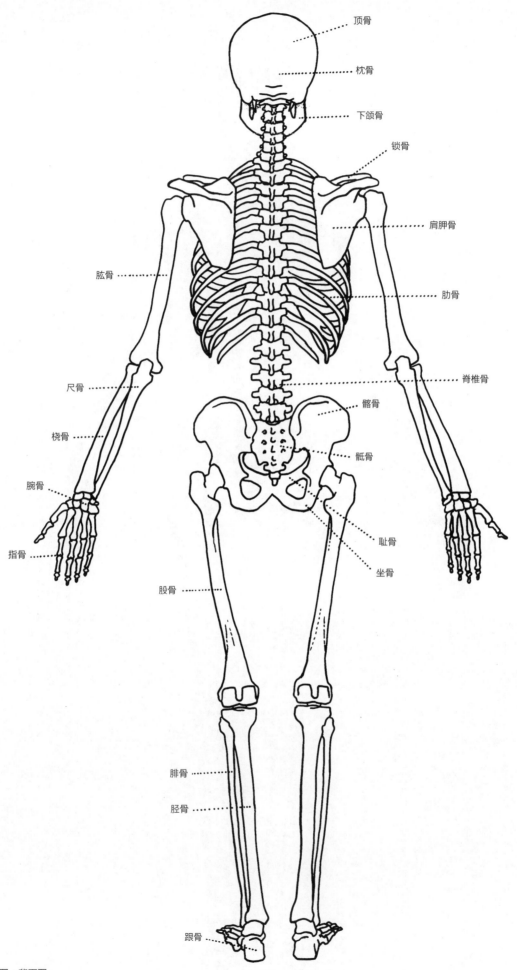

顶骨

枕骨

下颌骨

锁骨

肩胛骨

肱骨

肋骨

尺骨

脊椎骨

髂骨

桡骨

骶骨

腕骨

指骨

耻骨

坐骨

股骨

腓骨

胫骨

跟骨

男性人体骨架图：背面图

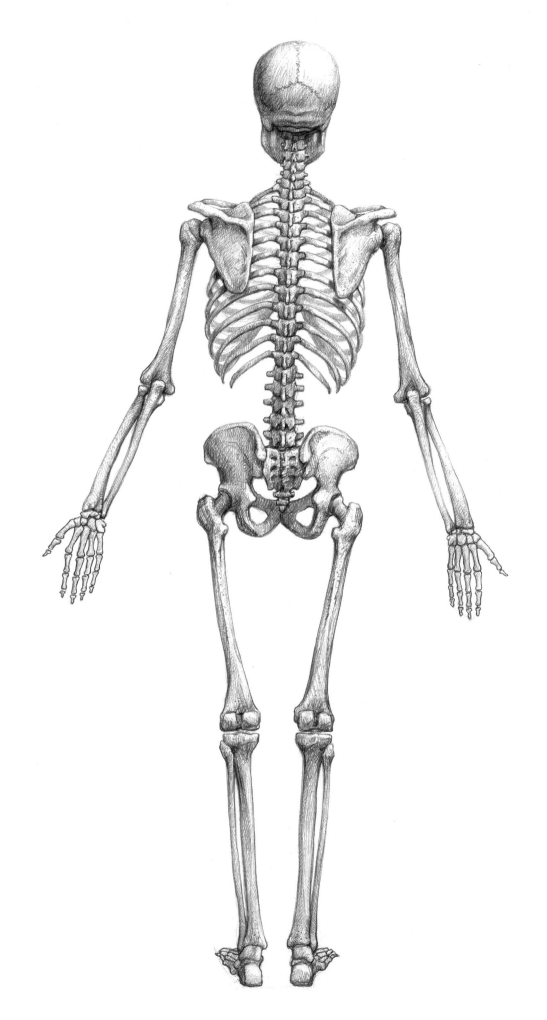

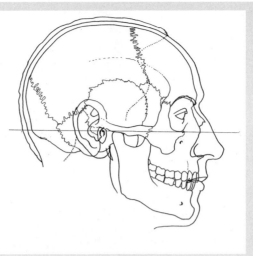

头骨的骨组织和软组织（肌肉、脂肪组织、皮肤等）的关系图，软组织覆盖在骨组织之上

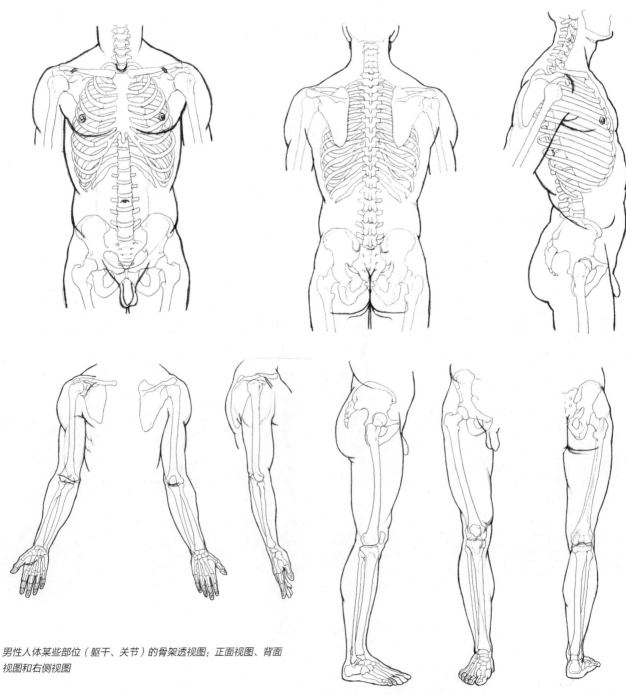

男性人体某些部位（躯干、关节）的骨架透视图：正面视图、背面视图和右侧视图

关节学：关节的组成

■ 关节的种类

　　关节是解剖学研究的一个部分，它们通过关节末端相连来稳定骨与骨之间的关系，在这种连接方式下，每块骨都能活动，同时还使组成骨架的各个部分也连在一起。由于骨的形状各不相同，因而每块骨的顶部，也就是连接处的形状也各不相同。关节分类也因此比较复杂，可以按照关节表面的形状分，也可以按照关节间的运动类型和关节间组织的种类进行分类。

　　关节的两大分类是按照关节头有没有关节窝来区分的，它们是不动关节（或者称连接关节）和动关节（或者称活动关节）。

■ 不动关节

　　这类关节结构简单，没有关节窝，两块骨的表面之间是一块结缔组织（软骨组织或纤维组织），将两块骨隔开，但又连在一起。此类关节的活动程度很有限，但结构非常牢固。因为没有关节窝，所以也就没有关节囊、滑膜和滑膜液。

　　不动关节的类型：

　　• 软骨型不动关节（或称关节软骨型），两块骨之间是软骨组织，屈曲和扭转动作都受限（例如：椎体之间的关节）；

　　• 骨缝型不动关节（或称纤维组织型），这种关节的骨的边缘都纤薄，骨与骨之间是靠纤维相连的，纤维则与骨膜相连。这种关节是固定的，不能活动（例如：颅骨之间的骨缝）；

　　• 韧带型不动关节（或称韧带型），这种关节的骨骼或紧紧相连，或局部保持着距离，但由韧带相接（状如粗绳索，或如带状、薄片状），这种关节的活动很受限（例如：肩峰喙突关节）。

■ 活动关节

　　这种关节都很粗壮，可以做多种运动，甚至是幅度非常大和复杂的动作。此类关节的特点是骨与骨之间有一个关节窝，这使得两个关节面（非常光滑并覆有软骨）可以相对于彼此滑动。这种顺畅的滑动是因为关节窝里有滑膜，并且滑膜还会分泌滑液，这些滑液涂在关节囊的内表面上，因此关节面的摩擦很小。

　　这种关节的骨的各个部分被纤维套管裹在一起，关节囊在韧带和薄厚程度不一的纤维束的作用下更坚韧。这种结构保证关节不脱出，同时还保证了运动的方向，也可以限制或者阻止关节的某些运动。

　　关节韧带由纤维构成，这种组织非常厚实，有韧性，抗拉拽，并具有一定的弹性；这些韧带的形状为扁薄的带状，或者是条状和薄片状，颜色为白色，和骨骼的颜色类似。这些韧带通常在关节囊边缘连着关节，但也有的韧带远离关节，并且铺展成很大的膜状。在一些复杂的关节内（髋关节和膝关节）还存在有韧带的情况，就是说韧带出现在关节囊内部。在这种情况下，韧带的作用是保证运动结构具有更强的机械性能。

关节的种类及其示意图

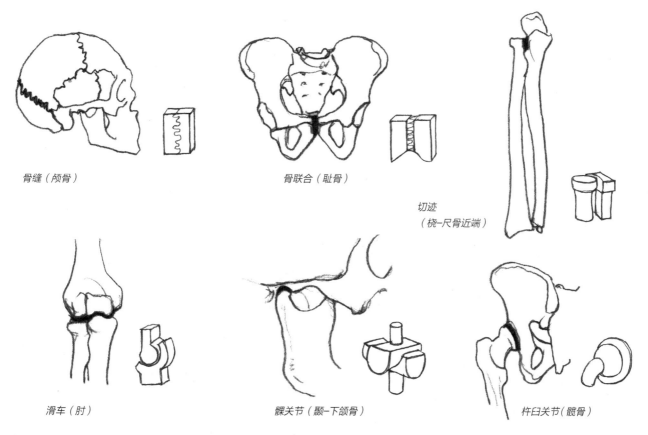

骨缝（颅骨）　　　　　骨联合（耻骨）　　　　　切迹（桡-尺骨近端）

滑车（肘）　　　　　髁关节（颞-下颌骨）　　　　　杵臼关节（髋骨）

可活动的这类关节都涉及关节头这个基本的问题，而关节头的形状决定着关节活动的范围和特点：

• 滑膜关节，这种关节的表面扁平或者略带弯度，关节相互接触的部分附有软骨。这种关节只能滑动和转动，因为这种关节表面是平的，接触的时候其中一个不能倾斜地在另一个表面上做带角度的运动。腕关节的骨与骨之间的运动是这种关节的典型例子。

• 髁关节，这种关节的关节头接触面呈卵圆形或椭圆形，一面是凹形（髁骨凹槽），另一面是凸起（髁骨）。此类关节可以在两个面上做带角度的运动，但不能转动。例如：颞下颌关节，桡腕关节和肱桡关节。

• 杵臼关节，这种关节的两个头中有一个是半球形，因此两关节面一个凸，一个凹，形成一个嵌入结构。这种关节有三个轴，因为这种关节的活动范围几乎只受关节囊和韧带的束缚，所以可以在各个方向上转动和做带角度的运动（屈曲、伸展、外展和内收等）。此类关节有：髋关节（髋-股），肩关节（肩-肱）。

• 鞍状关节，这种关节的一个关节面朝一个方向凹，另一个关节面则朝着与凹面垂直的方向凸起。就是说，另一个关节头的关节面为了适应与之对应的关节，呈凸或凹形。这种关节是髁关节的一个变体，可以沿两个方向的轴做一样的运动，但比髁关节更灵活。此类关节有：拇指的腕掌关节，髁关节（胫距关节），跟骰关节。

• 屈戌关节，这种关节的关节头类似圆柱体的一部分，一部分是凹陷的，呈开槽状，另一部分呈凸起状，这类关节可再分为两种：

侧屈戌关节（或称切迹关节），外观上是一个作为轴的骨被一个环状结构圈住，因此这种关节只能绕轴转动（如枢椎和寰椎之间的关节）；还有一种情况是两个关节头相邻存在，即一个关节头挨着另一个关节头（如桡尺关节）。

带角度的屈戌关节（或称滑车关节），这种关节可以做铰链运动，因为一个关节头在纵向上卧在槽里，关节的另一部分则为了迎合这种结构，只能在周围的面上沿一个轴向移动（如肱尺关节）。

最后，还要提一下复合关节的问题，这种关节包括了不同的关节头，并且这些关节头都聚在一个关节囊里，典型的复合关节是肘关节和膝关节。

运动可以很简单，只由一个关节参与，也可以很复杂，不止一个关节参与。简单的运动被归类为轴向运动，就是说运动只涉及两块骨，它们之间虽然位置发生了变化，但它们之间的解剖学意义上的角度不会产生变化。如果运动发生了角度的变化，那一定是由参与动作的两个关节面产生的。

轴向运动中滑动动作是一个关节面在另一个关节面上沿着轴向滑动，这个动作的幅度很有限，但这两个关节面之间的角度是可以变化的；而旋转动作是两个关节面绕着同一个轴，一个在另一个上滑动并旋转。角度发生变化的运动可以有很多种，屈曲、伸展、外展、内收、转体等都属轴向运动。这里还要提一点，在一些复杂的运动中，比如把扭转这种动作合成转体运动，整个动作的完成并非简单地把各个轴向的动作合在一起（仍然可以参考转体这个动作），因为整个动作将各关节的微小滑动也加了进来，例如，脊椎的扭转就是这样的运动。

我们说过，关节最主要的功能是让骨像杠杆一样发挥作用，同时也让肌肉参与到动作中来。但是我们也应该知道，关节的形状，韧带的制约作用，肌肉的阻抗或是平复状态的作用，以及肌腱的起止点（这部分经过持续的锻炼可以拉长和扩大关节的活动范围）这些因素，从积极的角度来讲，一方面可以提高运动机能，另一方面也可以突出关节的次要作用，即维护各部分骨骼的稳定性，使整个骨架既是一个整体，又不阻碍骨骼的运动。

了解关节结构和运动机制（至少是基本的原理）是人像绘画艺术家学习解剖学的重要内容。我们一再强调，面对裸体模特，透过表面理解那些动作效果，理解骨与骨之间的关系和运动幅度的范围，这些都是认识人体运动的特点和运动极限的必备知识。为了全面认识关节结构，特别是认识结构和功能之间的关系，首先需要学习书本上的理论知识，包括学习解剖学图表、X光透视照片，还有数字版的辅助教材，仔细研究骨架的安装，能尽可能精确地重组骨架，至少是重组关节的部分，了解参与重组的骨与骨之间的关系，并且能模拟出弹性连接组织、关节囊以及一些非弹性连接部分的效果。临摹这些人造结构对于学习这方面的知识很实用，特别是需要记录连续动作和打算略过关节某些运动（主要是指四肢或躯干的运动）的中间过程时，表现处于运动幅度的两个极限的位置的情况。

最后，我们还是建议学习者多多参考有生命的人体，可以观察模特（也可以观察自己），然后和组装起来的骨架作比较，做到了解基本关节活动的实际范围，对某些临近或者是参与运动的骨的位移有一个评估（例如：锁骨、肩胛骨），同时还要兼顾整个身体为了配合动作而发生的变化（主要是记住骨盆的变化）。

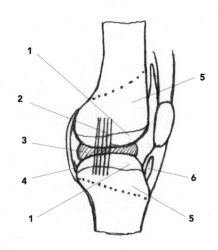

典型活动关节各部分的示意图
1 关节软骨　　　　　　4 关节囊
2 韧带　　　　　　　　5 关节头 / 窝
3 关节间的盘状连接　　6 肌肉囊

关节运动幅度示意图

肌学：肌肉的组成

■ 肌肉构造概述

肌肉的特征是在受到刺激后可以收缩，同时肌肉还是控制骨架位置的运动器官，它的主要作用是决定怎么运动。被称为骨骼肌的肌肉属于随意肌（或称受神经支配肌肉），如此称呼是因为这些肌肉受主观意识的操纵，就是说，这部分肌肉受控于中枢神经系统。我们知道，按照功能和结构这些基本特征，肌肉可以分为两类：

– 随意肌（本书唯一探讨和研究的肌肉）：这类肌肉是人体活动的运动器官，受主观意识支配，并且肌肉起始点在骨上，收缩后（会变短）通过肌腱使肢体移动，活动的范围受相关关节的运动幅度的限制。此类肌肉由条状肌纤维构成，具有三个特征：延展性、弹性和收缩性。运动时收缩快和强度大，但作用时间比较短。

骨骼肌：骨骼肌的数目众多，据统计人体有 327 对骨骼肌，这些肌肉在体内对称分布，每块骨骼肌的对侧都分布着与之对称的另一块。因此，加上内脏的肌肉和一些不成对的骨骼肌，人体大概共有 700 多块骨骼肌。这个数字的不确定性是由参考标准和研究的角度造成的，而且也要参考个体本身，有的人缺少个别肌肉，有的人肌肉数量超标，或者也有某些肌肉与相邻的肌肉发生融合的情况。对于一个正常的中等体型的人而言，肌肉的重量大约比体重的一半略少一些。

– 非随意肌（或称营养肌）：这类肌肉主要分布在内脏器官和血管的内壁上，肌肉收缩或舒张不受主观活动的控制，而是靠自主神经系统进行调节。此类肌肉主要由平滑肌构成，具有收缩缓慢、收缩时间长的特点。心肌是心脏的肌肉组织，特点是外观为条状，与骨骼肌类似，但能够有节律且不间断地收缩，并且完全不受意识的控制。

肌肉的构造：

● 每块骨骼肌都有一部分是由多纤维的肌性部分构成，也称可收缩的部分或者称为"肌腹"。这部分在尸体中为暗红色，几乎呈棕褐色，开始的状态是坚硬（尸僵），之后松弛变软；在有生命的人体里肌肉的颜色更红（因为含肌血球素，一种含铁的蛋白质并且含有丰富的氧气），肌肉收缩时非常硬。即便是肌肉放松伸展时，也会保持一种收缩前的状态（肌肉紧张度），这是因为肌肉里的弹性组织具有一定的张力。

肌肉的肌性部分的表面光滑，它被肌外膜所覆盖，外形是纵向的不明显的肌束，但在一些粗壮的肌肉中（臀大肌、三角肌和胸大肌等）肌束的形状可以非常明显，这是由肌肉能收缩的部分的微观结构形成的。实际上这类粗大的肌束，即多腹肌的每一束的外面都裹着肌束膜，这些肌束再由腱划或摊开的结缔组织筋膜分开。多腹肌的肌束由小的肌束（二腹肌）构成，而二腹肌再由更小且非常长的肌纤维（单腹肌）构成。

肌纤维是肌肉的收缩单位，但不仅仅是作为细胞（确实含有很多细胞核）存在，由成肌纤维细胞和呈横向纹路的筋络构成的组织，因为构成它们的蛋白质不同，所以表现为浅色条和深色条交替出现。当这些结构收缩时，蛋白质筋络接收神经刺激，于是内部组织收缩，肌纤维变短。

有这样一个现象：肌纤维不同，肌肉的颜色也会不同，那些红色的肌肉含有非常多的肌红蛋白，这种物质在收缩速度缓慢的肌肉里含量非常高（如那些"静态"的，长时间保持某个确定姿势或者维持平衡状态的骨骼上的肌肉），而那些白色的肌肉收缩速度较快，具有能量多和收缩时间短的特点，如屈肌。

● 每块骨骼肌的另一部分是腱性（腱膜）部分。肌腱具有纤维组织的特点，非常坚韧，色白带光泽。肌腱集结成束，收缩部分的腱划会聚拢在一起，即二腹肌和多腹肌会在肌腱的终点汇合。实际上肌腱没有什么弹性，虽然内部含有少量的弹性纤维，但它们的作用是为了减轻外伤可能造成的伤害，只有在剧烈收缩时才会被拉开。肌肉收缩时，产生的拉力会被传到肌肉在骨骼上的起始点上。肌腱一般是圆索状，但一些细长和扁平的肌肉的肌腱可以是扁平状和薄片状，此种肌腱被称为腱膜。一般而言，肌肉收缩的部分和肌腱之间的过渡可以有很多种，但无论是哪种形式，都是在一个很细很窄的区域内衔接，因此也可以通过肌肉间由结缔组织构成的腱划过渡，也是因为这个，肌腱一般都是圆索状或者是薄片状。

肌肉的基本结构除了肌腱和能收缩的肌腹，还有一些附件和辅助结构。覆盖肌肉的筋膜由结缔组织构成，它们主要覆盖身体某些区域内的表层肌肉（如颈部和手臂上的肌肉等，但面部肌肉上没有这种筋膜，因为这个部位的肌肉直接进入深层的肌肉），或者将一些相同功能的深层肌肉群包住并隔开，让它们一起完成收缩动作。浅层的筋膜与皮下的骨骼很熨帖地连在一起，皮肤也因此出现了那种特有的褶痕。筋膜套管和纤维束（筋膜网等）形成了网状结构，还特别地结合了细长型肌肉的组织。这些组织对应着关节的活动点，有的情况下，这些部位还是运动的参考点，例如，腕部和脚踝处

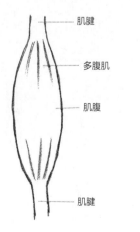

肌腱

多腹肌

肌腹

肌腱　　*骨骼肌结构图*

的关节点等。肌肉的筋膜套管和关节囊内都含滑液，这些液体介于骨和肌腱或者是骨与肌肉之间，可以减少滑动时对骨的磨损，或者增大骨的机械应力。

那些与完成特定动作的肌肉相关的筋膜数量众多，大小不一，并且分布的位置也各不相同。还有一些筋膜有规律地分布在固定的位置上，如髌骨肌腱所在位置上的滑囊，还有肩峰下滑囊和三角肌滑囊等。

肌腱在骨骼上的附着点一种是起点（或定点），特点是位置固定，与这种附着点相连的肌腱比较短，并且这个点离轴向的骨骼较近；另一种附着点是止点（或动点），这类附着点具有很大的活动性，所连接的肌腱也较长，并且附着在活动的骨骼上。与这两个点相连的肌肉，通过肌肉的拖拽可以带动一个点向另一个移动。对于骨骼肌而言，肌肉在骨骼上的起点和止点由肌肉的活动确定，但在很多时候，依据活动情况，这两个点可以互换位置。

数量很少的皮肌都在深层皮肤上有起点。

骨骼肌可以按不同的标准进行命名，例如，有的按肌肉的形状命名（斜方肌、三角肌、比目鱼肌等），有的按参与的动作命名（提肌、收肌、旋后肌、屈肌、伸肌），有的按所在的区域命名（胸肌、背肌、臂肌），有的按分布的走向命名（斜肌、直肌、横肌），还有的按肌肉的起点数量命名（二头肌、三头肌），或者按肌肉的构成命名（半腱肌、半筋膜肌），按所连接的骨骼命名（胸锁乳突肌）等。国际标准化组织（解剖学术语命名为协会）将这些术语名词收录在册，并且定期按其对应的解剖学功能对它们进行更新、整理和统一。

肌肉的形状多种多样，按其功能可以分为以下几类：

• 长肌，呈圆柱形或者由多个肌束融合而成，长肌的尾端都大致类似：有的很长，或者呈条状（如缝匠肌）。这种肌肉的肌纤维沿长度方向平行分布。长肌按最后融合成一个肌腱的纤维束（一般称止点）的数量可分为二头肌、三头肌和四头肌。二腹肌也是长肌的一种，这块肌肉有两个肌腹，由位于中间的肌腱连接在一起。长肌主要分布在关节的四周。

长肌都很扁，有的甚至呈片状，大概只有几毫米厚。即便是如此之薄，筋膜会在其中平行分布，最后汇成长而铺展的肌腱（也被称为止点腱膜）。分布在躯干处的长肌形成了包围着胸腔与腹腔的肌肉。

• 短肌，都很短，一般分布在关节周围，辅助完成剧烈运动，但其延展性一般，脊柱周围的短肌形成了一整套肌肉系统。

• 羽肌，形似羽毛，它们中间有一根长肌腱，肌纤维沿这根肌腱斜向分布（如股直肌）。羽肌的类型包括半羽肌和多羽肌。它们都是"能量型"肌肉，收缩力不强（肌纤维短），但蕴含巨大的能量。

• 轮匝肌或括约肌，此类肌肉为环形结构，有的含有肌腱成分，骨骼上罕有此类肌肉，主要分布在头部和消化器官里。

最后，还要讲一下皮肤的肌肉。皮肤肌肉外部都覆盖着一层非常浅表的肌肤层（表皮），而深层部分，即在浅表肌肤之下则是真皮，表皮和真皮之间的关系非常紧密，彼此互相影响，并且直接关系着外表的形态。

身体各部分能完成的动作与其所具有的功能结构一致，或多或少都发挥了杠杆作用。不同类型的运动会因为各部位肌肉的种类和肌肉所具有的不同能量存在一定的差异。

为了完成动作，极少时候是只需要一块或一组肌肉就能完成的，而更多的时候是需要下列这些肌肉完成系列动作，包括一些特殊情况：

• 运动肌：可以通过运动产生动力，但不可避免地，会产生相关的连带动作，这时因为肌肉的始点和止点不同，因此这类肌肉也被称为动力肌。

• 拮抗肌：这类肌肉，部分地或全部地用于抵制某一动作，如屈肌和伸肌。

• 支持肌或平衡肌：这类肌肉通过收缩抵抗重力，或者是制约动力肌产生的力量，从而达到支持和保持身体某个部分不动的目的。中性肌：这类肌肉的主要功能是抵制由拮抗肌产生的连带性动作。

某些种类的骨骼肌的形状图：

1. 轮匝肌（眼轮匝肌）	6. 半羽肌（小指伸肌）
2. 扁肌（背阔肌）	7. 羽肌（手指伸肌）
3. 长肌（缝匠肌）	8. 多腹肌（腹直肌）
4. 纺锤形肌（阔筋膜张肌）	9. 二腹肌
5. 二头肌（手臂肱二头肌）	10. 多尾肌（指浅屈肌）

• 协作肌：这些肌肉作用时会协调运动，并且幅度各不相同，它们运动的结果是共同完成一个动作或形成骨骼的一种姿势。这种协调运动很常见，因为无论是简单的小幅度动作，还是复杂的全套动作都需要多块肌肉参与，都需要调整拮抗肌产生的力或者协调肌群里对抗肌肉之间的力。值得注意的是，肌肉作为收缩的基本结构，它只是动作的执行器，对于肌肉本身而言，功能需要受神经中枢的支配，也只有神经中枢才能精确地处理导致肌肉收缩或舒张的冲动。此外，肌肉收缩也并不意味着肌肉一定会缩短。运动学研究发现，肌肉集中收缩（或者称短缩）时，肌肉会变短；肌肉的离心收缩（或称拉长）时，肌肉却会被逐渐拉长；还有静态收缩时，肌肉会全部或部分地收缩，但总体长度并无变化。

上面提到的这些特点会表现在裸露的人体的表面，了解这些内容对艺术家进行创作十分重要。只有熟悉这些特点，才能准确地将在不同状态下运动的人体描绘出来。

有关肌肉及其运动的研究，主要应用在医疗领域，这方面的研究方法很多，重点是对一些假设和理论进行深入的探索，但同时，这种研究对人像绘画也很有参考价值，特别是某些研究方法。如尸体解剖，通过这种操作，可以观察完全静态的组织，如肌肉的起点、走向分布，单块肌肉所处的位置和关节的构成；还可借助照相、录像和电子技术观察，通过控制某些肌肉确定动作；制作某些动作所涉及的骨骼、关节和肌肉的模型，这种制作通常会涉及关节，因此需要处理好关节之间的关系，并且相关的肌肉要用弹性材料制作；肌电图技术是将运动的肌肉或肌群产生的电流记录下来的技术。这些技术需要综合起来运用，特别是要仔细地认识肌电图的波形，避免理解错误。当然，艺术家们可以选择阅读与创作相关的专业书籍，这类书里有很多可以参考的数据和专业的研究成果，对于那些既对解剖学感兴趣，又充满创造力的学习者，这些绝对是内容丰富、形式活泼的学习资料。

骨骼肌一般是按照地形学参数成组地连在一起，这是因为成组的骨骼肌一般都有类似的顺序和方向，并且它们的功

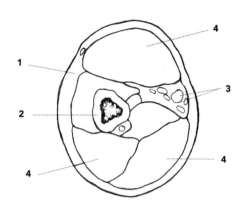

关节（手臂）肌肉横截面的分布图
1 皮下组织
2 骨（肱骨）
3 血管和神经
4 肌腹

能也一致。只有很少的情况，例如，靠近脊柱的背肌，是按照胚胎形成的参数组成的。

最后总结一下，艺术家们可以通过人体解剖学的肌学来研究人体的肌肉及其相关知识，这是理解人体结构的重要基础，也是精确地（虽然艺术的表达方式也可以非常自由）刻画动态和静态人体形象的基础。实际上，肌肉在皮肤的下面（脂肪层、真皮和一些附件），是人体很有肉质感的一部分，就是说，肌肉可以直接用眼睛观察到：这部分是能真实看到的人体的表面。然而，对于艺术教育或艺术教学来说，这个层面的认识还不够，为了诠释每个动作，既需要学习那些与艺术创作有关的肌肉器官的地形学和功能学的知识，也要仔细研究那些肌肉的变化和协调的动作，或者运动中的肌肉之间的对抗作用。这些学习需要智力的参与，不仅不会削弱艺术的创造力，还会让创造力更加强大和自由。

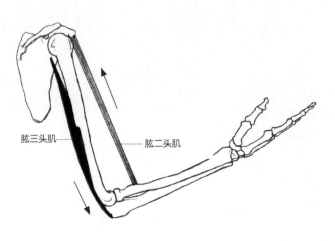

肱三头肌　　　　肱二头肌

杠杆的类型

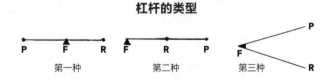

第一种　　　第二种　　　第三种

P= 动力（肌肉）　　F= 支点
R= 阻力（重量或关节的被动重量）

关节屈曲和伸展的图示
屈曲时，肱二头肌是动力肌，肱三头肌为阻力肌；伸展时相反。

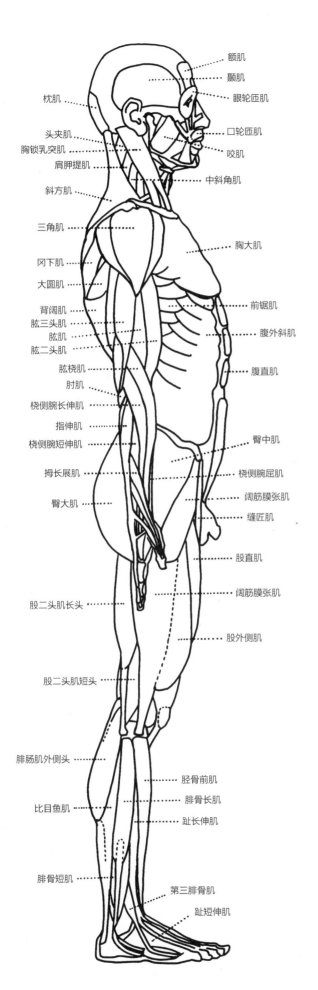

枕肌
头夹肌
胸锁乳突肌
肩胛提肌
斜方肌
三角肌
冈下肌
大圆肌
背阔肌
肱三头肌
肱肌
肱二头肌
肱桡肌
肘肌
桡侧腕长伸肌
指伸肌
桡侧腕短伸肌
拇长展肌
臀大肌
股二头肌长头
股二头肌短头
腓肠肌外侧头
比目鱼肌
腓骨短肌

额肌
颞肌
眼轮匝肌
口轮匝肌
咬肌
中斜角肌
胸大肌
前锯肌
腹外斜肌
腹直肌
臀中肌
桡侧腕屈肌
阔筋膜张肌
缝匠肌
股直肌
阔筋膜张肌
股外侧肌
胫骨前肌
腓骨长肌
趾长伸肌
第三腓骨肌
趾短伸肌

浅层肌肉分布图：右侧视图

浅层肌肉图：右侧视图

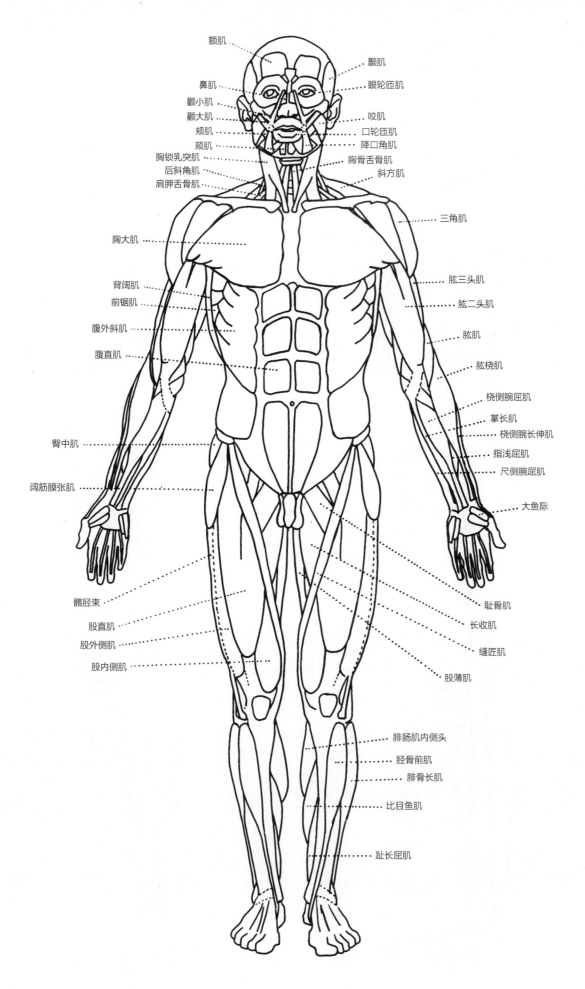

额肌　　颞肌
鼻肌　　眼轮匝肌
颧小肌
颧大肌　　咬肌
颊肌　　口轮匝肌
颏肌　　降口角肌
胸锁乳突肌　　胸骨舌骨肌
后斜角肌　　斜方肌
肩胛舌骨肌

三角肌

胸大肌

背阔肌　　肱三头肌
前锯肌　　肱二头肌
腹外斜肌　　肱肌
腹直肌　　肱桡肌

桡侧腕屈肌
掌长肌
桡侧腕长伸肌
臀中肌　　指浅屈肌
尺侧腕屈肌

阔筋膜张肌　　大鱼际

髂胫束
股直肌　　耻骨肌
股外侧肌　　长收肌
股内侧肌　　缝匠肌
股薄肌

腓肠肌内侧头
胫骨前肌
腓骨长肌
比目鱼肌

趾长屈肌

浅层肌肉分布图：正面图

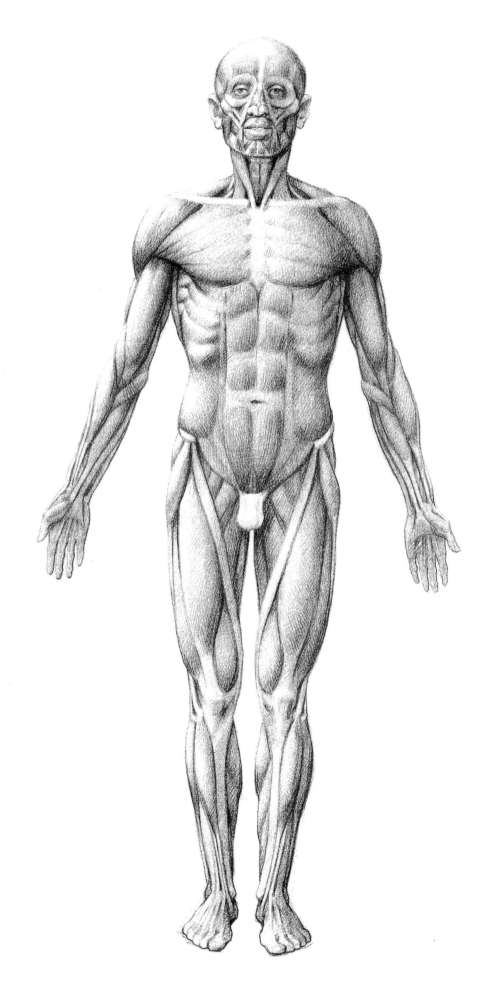

浅层肌肉图：正面图

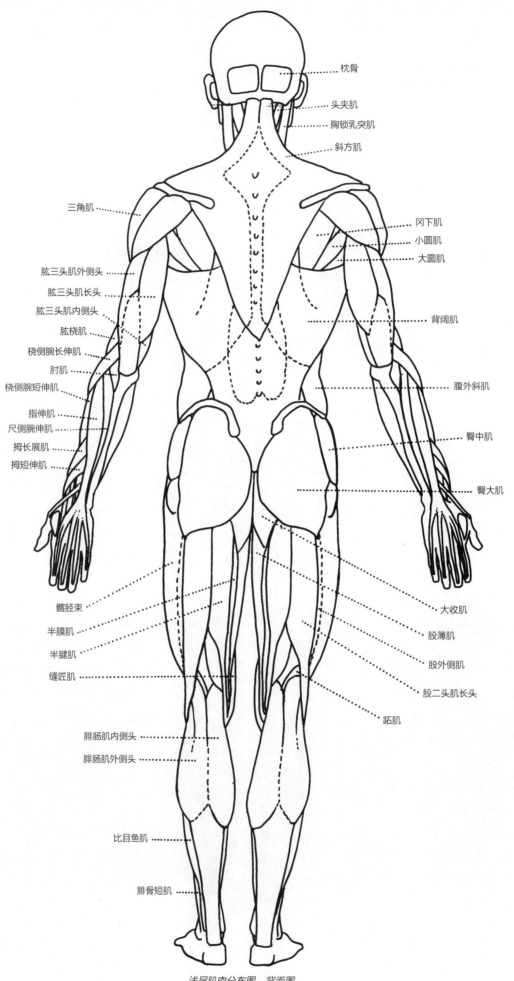

枕骨

头夹肌

胸锁乳突肌

斜方肌

三角肌

冈下肌

小圆肌

大圆肌

肱三头肌外侧头

肱三头肌长头

肱三头肌内侧头

肱桡肌

桡侧腕长伸肌

肘肌

桡侧腕短伸肌

指伸肌

尺侧腕伸肌

拇长展肌

拇短伸肌

背阔肌

腹外斜肌

臀中肌

臀大肌

大收肌

股薄肌

股外侧肌

股二头肌长头

跖肌

髂胫束

半膜肌

半腱肌

缝匠肌

腓肠肌内侧头

腓肠肌外侧头

比目鱼肌

腓骨短肌

浅层肌肉分布图：背面图

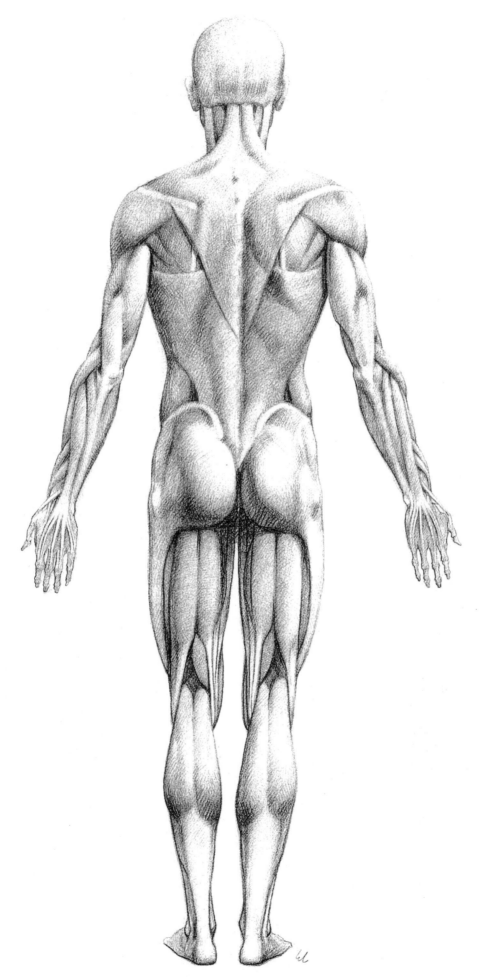

浅层肌肉图：背面图

人体表面的骨骼和肌肉的参照点

在人体表面的不同区域有一些骨骼和肌肉的参照点，这些点也被称为可遵循的点，对于描绘人体或者是制作人体雕塑的艺术家来说，这些点特别实用。此外，利用这些骨骼上的参照点，还可以算出和确定人体各部分的比例，不论是整体的身高，还是身体某一部分的长度。因为这些点是固定的，与模特所处的位置或者是自身条件无关。

骨骼的参照点都位于皮下，或多或少总是略突出于舒展和细薄的表皮，因此这些点很容易通过肉眼观察到，或者可

以直接触摸到，即便是脂肪较多的个体，并且男女两性皆是如此（参见第 65 页）。

肌肉的参照点与骨的参照点很不同，一般而言，肌肉欠发达的个体和脂肪过多的个体都会出现肌肉参照点难以识别的情况。

然而，只要观察一下有生命的人体的某些肌肉（腹直肌、三角肌、斜方肌和股四头肌等），就可以帮助我们认识人体不同区域的肌肉的体积和比例。

还有人体表皮上的参照点，例如乳头、耳垂、鼻翼等，显然这些点都会因个体的不同而存在不同的差异。

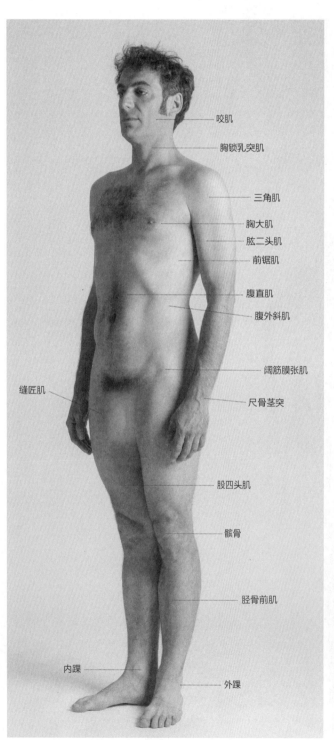

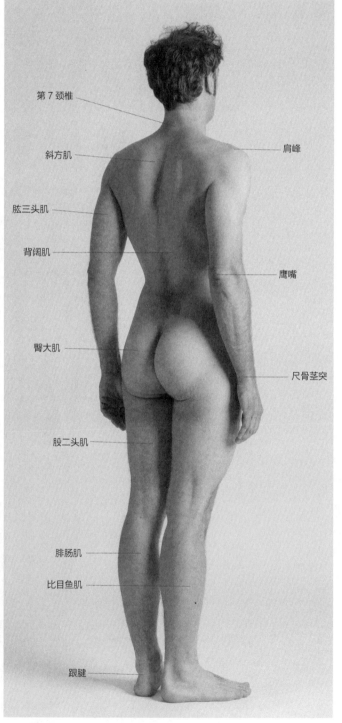

人体外表能触及或能看到的肌肉和骨骼

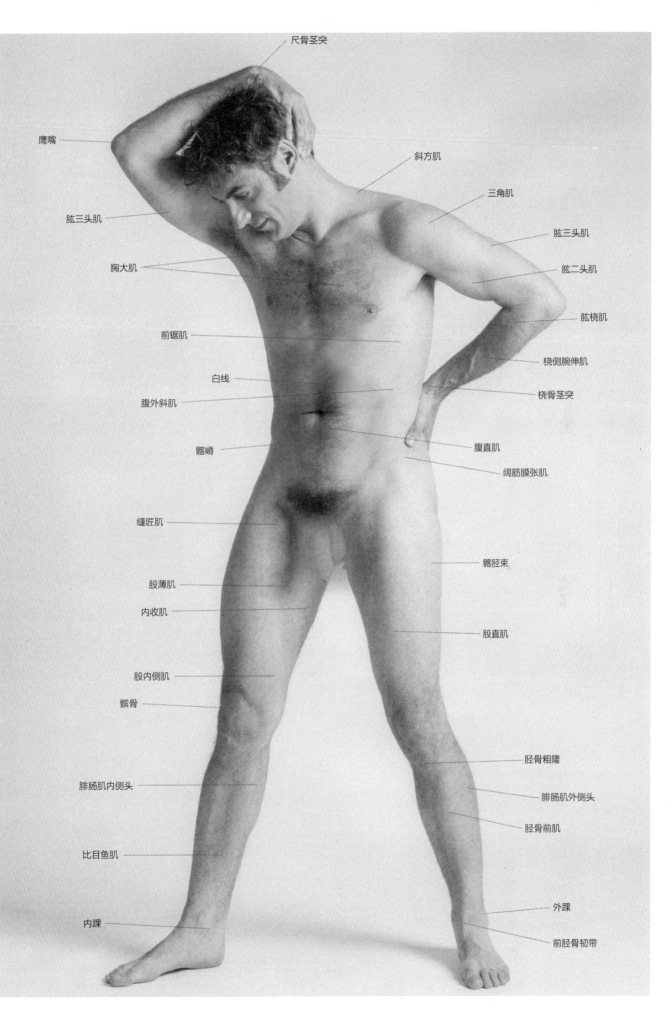

尺骨茎突

鹰嘴

斜方肌

三角肌

肱三头肌

肱三头肌

胸大肌

肱二头肌

前锯肌

肱桡肌

白线

桡侧腕伸肌

腹外斜肌

桡骨茎突

髂嵴

腹直肌

阔筋膜张肌

缝匠肌

髂胫束

股薄肌

内收肌

股直肌

股内侧肌

髌骨

胫骨粗隆

腓肠肌内侧头

腓肠肌外侧头

胫骨前肌

比目鱼肌

外踝

内踝

前胫骨韧带

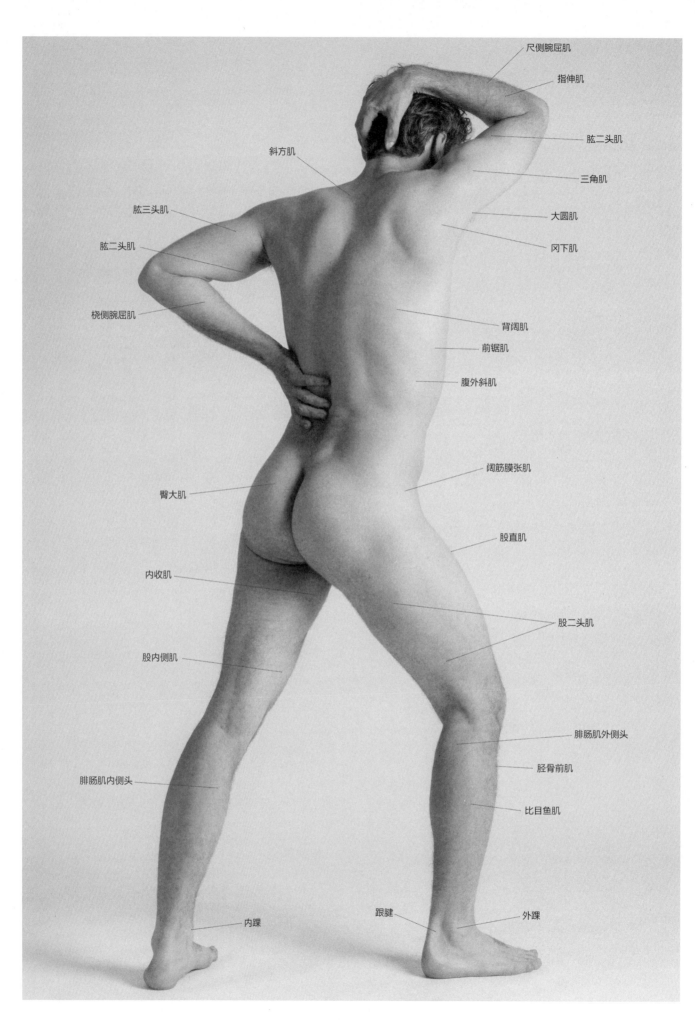

尺侧腕屈肌

指伸肌

肱二头肌

三角肌

大圆肌

冈下肌

斜方肌

肱三头肌

肱二头肌

桡侧腕屈肌

背阔肌

前锯肌

腹外斜肌

阔筋膜张肌

股直肌

臀大肌

内收肌

股二头肌

股内侧肌

腓肠肌外侧头

胫骨前肌

比目鱼肌

腓肠肌内侧头

内踝

跟腱

外踝

皮下骨骼主要的标志点

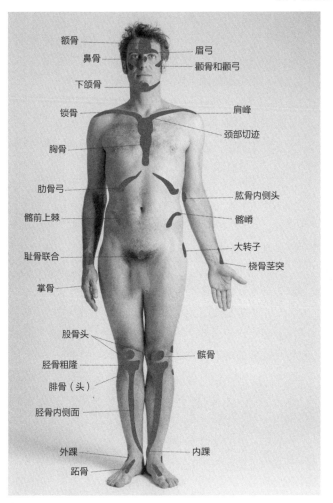

额骨
鼻骨
下颌骨
锁骨
胸骨
肋骨弓
髂前上棘
耻骨联合
掌骨

眉弓
颧骨和颧弓
肩峰
颈部切迹
肱骨内侧头
髂嵴
大转子
桡骨茎突

股骨头
胫骨粗隆
腓骨（头）
胫骨内侧面
外踝
跖骨

髌骨
内踝

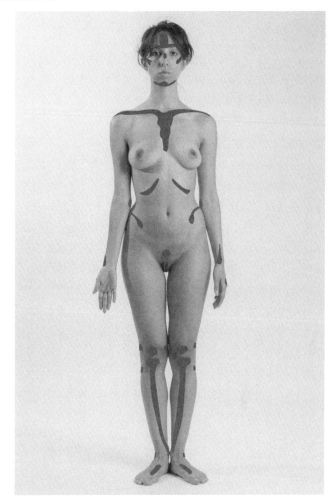

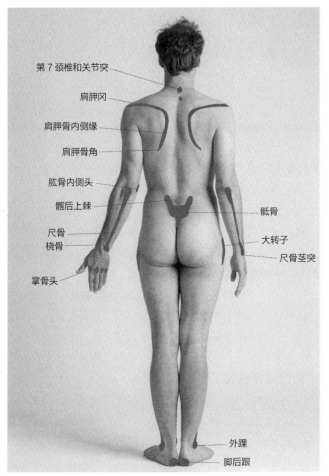

第7颈椎和关节突
肩胛冈
肩胛骨内侧缘
肩胛骨角
肱骨内侧头
髂后上棘
尺骨
桡骨
掌骨头

骶骨
大转子
尺骨茎突

外踝
脚后跟

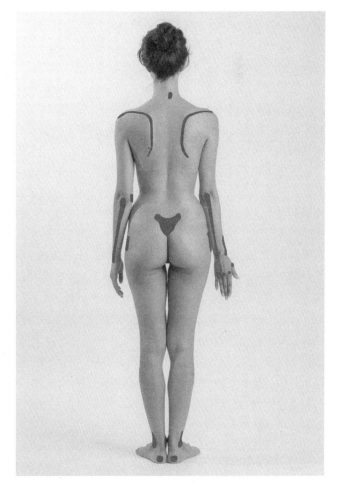

皮肤

皮肤组织由表皮及其附属结构构成，皮肤亦即覆盖在体表的将人体与外界环境隔开的组织。这部分知识对于艺术创作具有非常实用的价值。研究皮肤首先需要仔细观察有生命的人体模特的皮肤表面的特征，之后再进一步研究骨骼和肌肉的结构，因为这些是决定表皮外部形态的内容。

皮肤（或真皮）是结构非常复杂的膜结构，并且覆盖了整个人体的表面。作为与外界进行交换的孔隙，除皮肤之外，还有呼吸道、消化道和泌尿生殖器官的黏膜。皮肤分三层：表皮、真皮和皮下组织。表皮是朝向外面的那一层，是最表面的一层，而这层结构还可以再分为五层，分别是角质层、颗粒层、棘层、透明层、基底层。这五层中的第一层和最后一层具有特殊的特征：

• 角质层是表皮的最外一层，它由一层变异的细胞构成，因为这层细胞都没有细胞核，因此它们没有再生能力，相当于一层扁平的不透水的保护层（含有角朊成分，这也是构成头发和指甲所需的蛋白质），不仅可以有力防止液体从外界渗入，也可以有效地阻止内部组织失去体液。这层细胞不断地以表皮脱落的方式消亡，然后被新的角质层细胞替换，并逐渐抚平，让整个保护层保持形态和功能完整。

• 基底层是表皮最下面的一层，紧紧附着在真皮上（但与之有明显的区别），这层结构的作用是传递基底细胞的触发作用和产生的波动。这层细胞具有很强的再生能力，因此可以保持被自然去除的皮肤细胞和换新的细胞之间的平衡。此外，在这层结构里还有黑色素颗粒，这是一种棕色物质，可以影响皮肤的颜色，作用是抵抗太阳的辐射作用。

真皮是表皮下的一层结构，颜色发白。这层结构由厚度不一的结缔组织构成，富含纤维，真皮里还有血管、神经末梢和腺体。胶原纤维使真皮不仅结构紧凑，并且具有很强的抗拽能力。

皮下组织（或真皮下组织）由结缔组织和小的脂肪瓣构成，是皮肤最深的一层，主要成分是脂肪组织（形成了皮下脂肪层），具有为皮下组织隔热和保护皮下组织免受外力伤害的作用。皮下组织不仅让皮肤实现了在筋膜层上的适度滑动，还可以让皮肤发生可逆的变形，比如，出现褶痕。脂肪层薄厚不一，因为身体有些部位没有脂肪，但有的部位却又脂肪丰富（后面我们还会探讨有生命的人体的体表形态问题）。关于这一点，艺术家们有必要引起注意，特别是当将人体模特和剥离表皮的解剖图或者是与用于解剖研究的雕塑进行比较的时候，或者需要弄清楚模特身上某个表面形态时，这些虽然都是非常普通的观察，但那些不研究尸体，也不参与解剖操作的艺术家（或者，简而言之，对此重视不足的情况）几乎总是会陷入语意不清的错误或混乱的逻辑里。因为有一些本应被注意到的内容却被忽略了，在表现形态的解剖图中脂肪层和皮肤并未被画出来，所以在画图前，这部分组织就已经被移除了，那么图中所画的身体某个部位的体积会明显缩小。从事人体绘画的艺术家不仅需要了解人体的解剖结构，同时也要追求自己在创作中的自由，用艺术美学的手法创造出自己所看到的一切。说到脂肪层，这部分主要研究的是身体不同层次的横断面，而非尸体（需要提一点，尸体会有明显变形和扁平化的问题），这些横断面的图片是在有生命的人体上运用 X 光断层摄影技术拍摄的轴向的数字照片或者是通过其他射线技术获得的图像。

从一些显示的信息来看，皮肤与人体其他器官相比，功能非常复杂，从机械和化学的角度来看：皮肤是阻止微生物进入人体的屏障，通过皮肤，还可以实现人体与外部环境之间的液体和热量的交换；皮肤通过传感器能感受刺激，还可以将照射它的紫外线进行化学转化；通过皮肤，人类还能表达情绪。此外，对艺术家的创作而言，皮肤也是一个重要的元素。一个中等身高的成年人的皮肤全部展开大约为 1.5~2 平方米，算上皮下组织，皮肤的重量约为 4 千克。伸展的皮肤的厚度比屈曲的皮肤的厚度要厚一些，男性的皮肤要比女性的皮肤厚，而女性的脂肪层通常比男性的脂肪层发达。皮肤厚度的范围，从 0.5 厘米（例如：眼睑部分的皮肤）到近乎 5 厘米（例如：脚掌的皮肤），即便是同一个人，不同的身体部位的皮肤的厚度也不相同。通常面部、乳房、前臂外表等部位的皮肤比较薄，而手掌、躯干的背部等部位的皮肤属中等厚度。此外，摩擦较剧烈的部位或者是有持续的机械动作的部位的皮肤会增厚。皮下组织层的厚度也会因为皮下组织成分的多少而有所不同，例如，臀部、腹部和乳房等部位的皮下组织层明显要厚一些。而身体的其他部位，由于真皮层紧紧贴着皮下组织，脂肪很少或没有脂肪，因此这部分的皮下组织就会很薄。

男性和女性身体上的脂肪在分布上有所区别，虽然大家都知道这一点，但仍旧不失为一个值得探讨的问题。这其实与人体分泌的荷尔蒙有关：男性的脂肪主要集中在腹部，而女性的脂肪更多地集中在大腿、臀部和乳房。皮肤是一层可以对抗机械外力的膜，同时还具有一定的弹性，因此受到拉拽或压力的时候会变形，但随后可以逐渐恢复成原状。皮肤的弹性会随着年龄增长而减小，老年人的皮肤变形后恢复的速度更慢。皮肤与深层的结缔组织紧紧相贴，特别是连着肌肉和皮下组织的浅层筋膜和深层筋膜，筋膜上的组织可以部分地移动，不仅很容易移动，并且还可以提拉折叠成褶痕。但这种移动的幅度取决于身体的部位，并且仅有某几个部位可以这样动，比如胫骨前部、骶骨后面、肩峰、髂嵴、颅骨顶、手掌和脚掌这些部位。然而，艺术家搞创作更关心的是皮肤的颜色和外观。

皮肤略带光泽，因为皮肤的表面有一层薄薄的油脂，并且在那些油脂较多的部位（例如：前额和鼻梁），甚至会反光，形成油光区。皮肤表面被分成很多不规则的小块，这些小块呈四边形或三角形，特别是身体表面有毛发的部位（网

隙状皮肤），而那些没有毛发的区域，比如手掌，只有一些较浅的纵向平行的沟痕（皮嵴状皮肤）。皮肤的皱纹是很细的凹痕，深度和长度不一，并且这些皱纹不可逆，它们是身体某些区域因为关节和肌肉的反复机械运动而形成的。有的皱纹与运动的类型有关，但更多情况属于那种在某个区域经常做重复的动作，所以会在同一部位出现皱纹。通常皱纹的走向与肌肉纹理和关节运动的方向垂直，在活动的关节面上可以形成皱纹（例如：手指关节上、手掌上、膝弯处、肘弯处和腕部），而在这个关节的反面，相应地，会由于多余的皮肤形成一系列褶皱，这些褶皱在做屈曲动作时会伸展开。

皮肤出现皱纹的原因有很多，诸如皮肤失去弹性、脂肪层减少、肌肉活动或者肌肉减少等。最典型的皱纹是面部皱纹（抬头纹和与"表情"有关的皱纹）、手背上的皱纹，以及肘关节和膝关节的皱纹。

皮肤的颜色和一些因素有关。第一个因素是皮肤所含色素（黑色素）的多少，色素含量是将人类主要分为白种人、黑种人和黄种人的基础。但即便是在白种人中，由于气候、遗传和地域（北方和南方等）的差异，肤色也会有所不同。需要知道的一点是，作为一般特征，同一个人，身体的某些部位色素较多，因此颜色也会较深，例如，乳头和乳晕、生殖器，还有面部以及手背等部位；相反，所有人种，不论男女，人体的手掌和脚心几乎没有色素，所以颜色较浅。

分布在皮肤里的色素量不同使肤色不同，有的皮肤很白，呈象牙色，有的则为红色、黄色，还有的呈棕色，甚至近乎黑色。如果皮肤的角质层很薄，皮肤就会带光泽并呈黄色。

与皮肤吸收光线和富有光泽有关的第二个因素是皮肤本身，皮肤除了表面有丰富的网隙，还是质地柔软的反射面，并且色白，因此在光线下会透出静脉、动脉血管的颜色：这些索状的血管在皮下为蓝色。

第三个因素更直接，与毛细血管网里的血液的颜色和皮肤的厚度有关：在血管条件正常，皮肤属于中等厚度或较厚的条件下，肤色主要由色素决定，这是因为毛细血管在这样的条件下并不明显，但在皮肤较薄的部位（如嘴唇边、颧骨、眼睑和鼻梁），毛细血管的颜色就更突出一些，因此这些部位的肤色会更红一些，并且还会因为人的情绪和外部环境的变化而发生深浅变化。

针对皮肤，还应该研究与之有关的附件和细胞器，也就是那些源于皮肤或者身处皮肤内的结构：毛发、腺体、皮脂腺、汗腺和指甲等。

在这一章里我们只概括讲解一下这部分知识，对于从事艺术创作的艺术家，有关头发以及面部的毛发，指甲和乳房等部位的深入学习将在研究人体外观形态的章节里为其做详解。

头发呈细丝状，由角质蛋白构成，粗细和长短程度不一，可弯曲且具有韧性，并且可以再生。头发的结构由毛囊、立毛肌和皮脂腺等几个主要部分构成。

头发的毛囊位于真皮层或者是皮下，在头皮上斜向生长，这里是头发长出来的地方，也是头发继续生长的场所。立毛肌位于毛囊旁，是一束很细且光滑的肌肉，与表皮的角质层形成一个钝角的角度，当受外界一些特殊情况影响，或者是受感受器支配和温度变化时，立毛肌收缩可以使毛囊立起来，这时附近的皮脂腺会分泌，并且调动所有的毛发，聚拢周围的空气，在皮肤表面形成隔热层，这就是大家熟悉的所谓的"鸡皮疙瘩"现象。皮脂腺分泌一种油性的皮脂，它的作用是滋润毛发和保护毛发周围的皮肤。

皮脂腺在人体某几个部位的皮肤上有开口，它们甚至不与毛囊同时出现，整个人体体表的毛发（除了极少的几个部位：足底、手掌、指甲背，还有女性阴部的内部等）通常都很细弱，从青春期开始，毛发在身体上的几个集中部位开始生长，而也有一些部位的毛发，从生长范围和位置来看，取决于个体自身的状况或者和性别有关，亦即与荷尔蒙有关，女性的毛发集中在头皮、外阴和腋下；而男性的毛发除了上述几个部位比较集中，另外还在手臂的外表面、手背、胸部、后背、下肢，甚至是小腹部位也有分布，当然，最有特点的还是面部的短髭和络腮胡须。

肤色与吸收和折射紫外线的能力有关，这一能力与皮肤的色素含量有关，例如，色素含量很高，吸收紫外线的能力就强，皮肤更黑一些。与略带油脂的发丝相比，干枯和少油的头发颜色更浅，这是发丝表面的微观状态的不一致造成的。头发变灰或者变白意味着色素减少或缺失，同时这也与构成发根的物质周围出现微气泡有关。汗腺数量众多，遍布皮肤表面。汗腺按不同结构可以分成几种，但无论哪种都具有排汗的功能。汗液很易挥发，这是一种保持体温的基本的调节方式。在一定范围内，体温还可以根据周围环境的变化进行调节。了解汗液方面的知识对于艺术家进行创作也非常有用，因为人体会在情绪激动或者肌肉处于运动状态时出汗，肌肤也会因此发光发亮。最后还应了解真皮和皮下组织里的毛细血管网、浅层静脉以及非常多的神经感受器（周边器官的感受器），这些感受器能感受压力、触觉、冷热和痛觉。

浅表的血管

静脉是一种血管管道，它从周围的毛细血管区域收集血液，然后通过血管系统输送到心脏。

动脉和一部分静脉所处的位置很深，皮肤下面不仅有由粗细静脉交织而成的网，还有各种大小不一的组织和生理结构，比如那些辅助表达情绪或者是发力的肌肉。这些组织和结构对所在部位的外形会产生影响，不仅在收缩时会呈现凸起的索状，并且蓝色的静脉在皮下肉眼可见，特别是肤色较浅和皮肤较薄时更明显。

■ 头部的皮下静脉

静脉位于这个部位皮肤较薄的区域，比如前额、颞部、眼睑或者是下颌部。

■ 颈部的皮下静脉

这个部位主要是前、外侧的静脉可见，外部喉静脉从后面始于下颌拐角处，然后竖直向下发展，与胸锁乳突肌交叉后止于冈上窝。内侧的静脉并不明显，一直沿内侧发展，从上舌骨一直到喉窝处。

■ 胸腹部的静脉

躯干后面的血管肉眼不可见，但前胸和腹部的血管则可见，但一般并不明显。胸腹部的静脉始于外侧胸壁，在略低于肋弓的高度上，然后竖直向上一直到腋窝，并与肋骨交织，浅层的上腹静脉围绕肚脐后，竖直向下至腹股沟（到达股静脉的位置），并越过腹直肌的肌束膜。有些人或者是运动员的腹部和胸大肌区域的皮下静脉肉眼可见，还有女性乳房和乳头周围的静脉，特别是在哺乳期可以直接用肉眼观察到。

■ 上肢的静脉

上肢的上部和前臂以及手背上的静脉肉眼可见，并且这些静脉的位置和粗细各不相同。当手臂沿着大腿外侧下垂放置时，这些静脉尤其明显，这是重力对血液的作用力造成的。手背上的静脉（手指背和手掌背）之间互通，它们里面的血液最后都汇入上肢的两根大静脉里。实际上，头静脉始于手背上靠近拇指根部，位于腕部外侧的一个位置上，这根血管沿着关节的前外缘前行，最后止于三角肌和胸大肌交界的缝内。贵要静脉始于手背，沿前臂的尺骨边缘向前发展，然后与前臂前面众多的静脉汇合，这根静脉后面的一段在手臂上，贴着肱二头肌向内侧发展，然后进入深处。头静脉和贵要静脉在肘部所在的高度上汇成位于内侧的静脉，并越过斜方肌。

■ 下肢的静脉

下肢肉眼可见的浅层静脉主要分布在脚背，腿的内侧和腿的后面，还有膝盖以及大腿的前内侧等部位。脚背上的静脉始于与之相连的脚趾背上的小静脉，大约是在跖骨头的高度上，由一个静脉弓与一个内侧的静脉和一个边缘的外侧静脉相连，最后这两根静脉止于踝部，并由此再次成为大小隐静脉的始点。大隐静脉经过整个关节的内侧面，最后止于腹股沟，这根静脉在途中汇集了众多的小静脉。小隐静脉经过腿后面的大部分，覆盖了从踝部到膝弯的区域，但这部分静脉只在腿的下半部才肉眼可见，并且这里还汇集了很多静脉的分支。小隐静脉上面的部分经过内外两侧腓肠肌的接缝处，但这部分被筋膜所覆盖。

皮下脂肪组织

脂肪（或称脂肪组织）遍布人体各个部位，且厚度不一，脂肪主要分布在深层皮肤（真皮）和包裹着肌肉的筋膜层之间。脂肪的存在直接影响人体的外部形态，它不仅与人的年龄、营养条件和健康状态有关，而且和性别及种族也有一定的关联。

在第 70 页图示中标明了脂肪的主要分布区域，男性与女性在脂肪的分布上有明显区别，脂肪组织也决定了体表在形态上的起伏状态。

皮下浅表静脉的分布

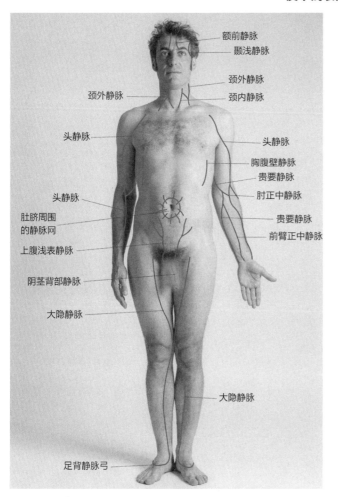

额前静脉
颞浅静脉
颈外静脉
颈内静脉
颈外静脉
头静脉
头静脉
胸腹壁静脉
贵要静脉
肘正中静脉
头静脉
肚脐周围的静脉网
贵要静脉
前臂正中静脉
上腹浅表静脉
阴茎背部静脉
大隐静脉
大隐静脉
足背静脉弓

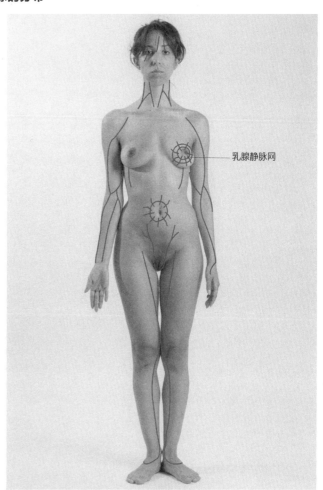

乳腺静脉网

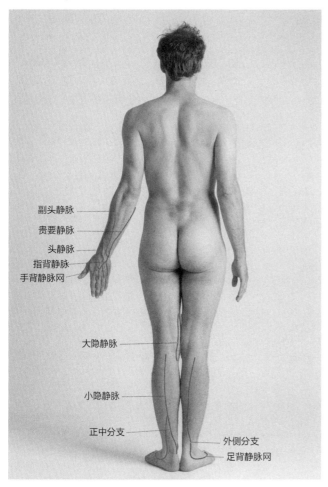

副头静脉
贵要静脉
头静脉
指背静脉
手背静脉网
大隐静脉
小隐静脉
正中分支
外侧分支
足背静脉网

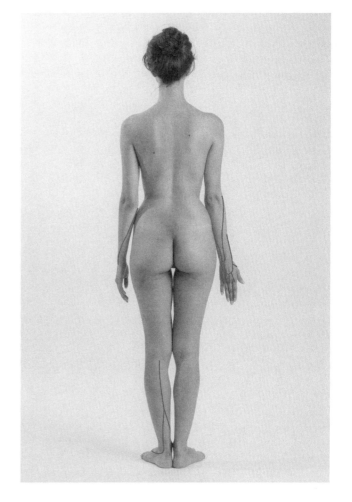

皮下脂肪组织主要分布部位

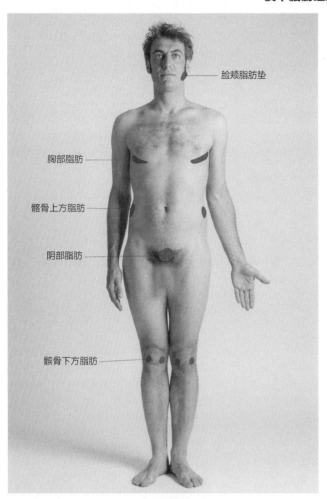

脸颊脂肪垫

胸部脂肪

髂骨上方脂肪

阴部脂肪

髌骨下方脂肪

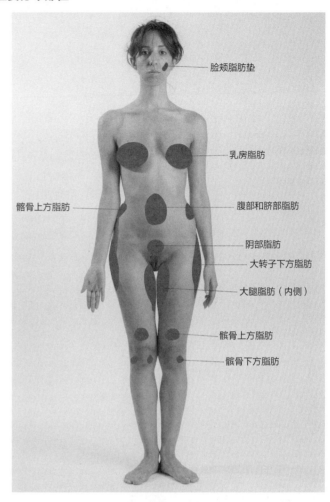

脸颊脂肪垫

乳房脂肪

髂骨上方脂肪

腹部和脐部脂肪

阴部脂肪

大转子下方脂肪

大腿脂肪（内侧）

髌骨上方脂肪

髌骨下方脂肪

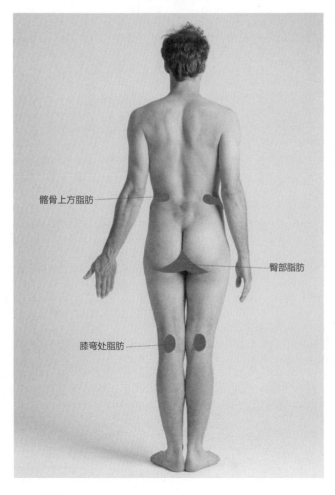

髂骨上方脂肪

臀部脂肪

膝弯处脂肪

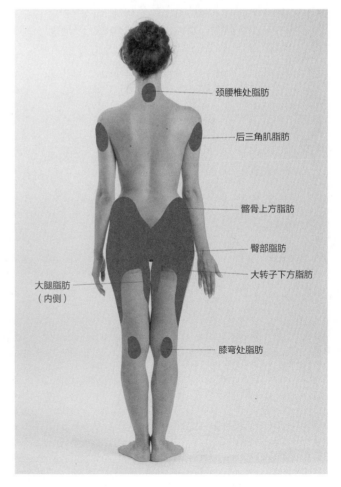

颈腰椎处脂肪

后三角肌脂肪

髂骨上方脂肪

臀部脂肪

大转子下方脂肪

大腿脂肪
（内侧）

膝弯处脂肪

运动器官的外部系统解剖学

概 述

我们在研究有生命的人体的微观结构时，将细胞视为有生命的机体的基本单位，而组织则被视为具有相同结构和功能的细胞的集合。有生命的单细胞动物，也叫原生动物，它们处于动物学系统分类的最底层，在能维持生命的外部环境里能独立地生存和繁衍。而高等动物，即后生动物，它们属于有机体，由很多不同类别的细胞构成，并且这些细胞具有不同的功能，因此这类生物更能适应环境，寿命也更长。

有机体的每个单细胞除了要进行维持自身生命的活动（新陈代谢、生长和繁殖等），还要参与执行一些特殊的任务（如分泌、吸收或者是收缩等），这是维持整个机体生命的需要。因此细胞进行分化，按照不同的功能、结构、参与方式，和周围的体液（血液、淋巴）聚集成群构成组织，并分布在一些确定的部位。

由于一种组织在没有其他组织配合的情况下无法发挥功能，所以不同的组织又联合在一起，这些由多个组织构成的可以完成一个任务的单位就是器官（例如：眼睛、肺和肾等）。结构非常复杂的生物为了实现某个功能时，它们的器官还要联合在一起构成不同的"系统"（例如：消化系统、呼吸系统和运动系统）。如果在同一个系统内的器官中，人体四种组织（参见第32页）中的其中一种更占优势，这个系统就用这种组织来命名（如肌肉系统、神经系统等）。

按照不同的功能，系统和器官可以分为两大类：

• 关系类，这类系统和器官的主要功能是保持机体和外界环境之间的联系。

• 营养类，这类系统和器官的主要功能是控制机体内环境平衡，维持生命和繁衍后代。

皮肤和内分泌系统介于上述两类系统和器官之间，因为它们不同程度地同时参与这两类系统和器官的活动。

下面列出的是人体系统的分类，包括了人体的全部：

关系类

神经系统：中枢神经、周围神经、感觉器官；

运动系统：骨骼、肌肉、关节。

皮肤系统

内分泌系统：内分泌、外分泌。

营养类

与营养有关的：消化系统、呼吸系统、循环系统、泌尿系统；

与生殖有关的：男性生殖系统、女性生殖系统。

传统的艺术解剖学主要研究运动系统和皮肤方面的知识，因此我们这里不研究这两部分之外的内容，因为那些知识需要进入生物学和医学领域做深入研究。但这并不意味着艺术家可以忽略那些知识，因为不同的系统之间不是孤立存在的，而是互相融合的关系，正是这种互相影响才保持了有机体的完整。艺术家应该抱着获得知识和经验的目的研究解剖学，要从专业的角度认识和理解人体，然后通过艺术再现人体的形态，就是说艺术家要注重"形态"，将其视为现象的诠释。因此他们不仅要深入到传统解剖学中去研究外部形态，还要研究那些动态的、生理学方面的现象和人体类型，包括那些不正常的形态以及这些特征对外部形态和人类行为举止的影响。可以说，艺术家只有掌握了现代人体解剖学知识，才有可能吸收文化精华，为自己的创作提供灵感。（现在的教材都会把概念和对具体功能的讲解紧密地结合起来，而这些内容会涉及具体的结构，生理学、病理学和所谓的"体表解剖学"方面的知识。）

在这章里，我们将组成皮肤的那些一层一层的结构简单地概括一下，这一层一层的结构也就是我们常说的"覆盖着身体的"（参见第66页），由外而内，由浅入深的结构：

表皮	（上皮细胞、基底层）
真皮	（结缔组织、弹性纤维、毛细血管等）
皮下组织	
网隙层（脂肪层）	（结缔组织、脂肪）
皮下浅层筋膜	（细薄的结缔组织筋膜，面上没有皮毛）
薄片层	（不同的网隙层上的结缔组织和脂肪，静脉）
前筋膜（深层）	（细薄结缔组织筋膜，这层膜在皮下覆盖了整个肌肉层）

运动系统由骨骼、关节和肌肉构成，主要的功能是运动，同时在身体的轴向上也具有保护作用，主要是形成了保护内脏器官的体腔。

研究骨骼、肌肉和关节这些系统，就要研究决定着生命在不同阶段有不同生长过程的生物学和环境学方面的知识。在人的成长过程中，会有明显的形态上的变化（不仅是成长阶段，也包括衰老阶段），而这些是艺术家最感兴趣的内容，

所以在这一节我们会重点讲解一下，人在出生之后的那些阶段在运动器官方面的变化。

■ 成长阶段

身体的成长表现为身高（人体直立时的高度）、体重和体型的变化，通常在不同的时期会发生不同的变化。

● 新生儿期（从出生到第 28 天）

新生儿的平均身长约为 50 厘米，通常男孩的身体略比女孩的身体长一些。新生儿的体重约为 3.5 千克。新生儿的身体比例与成人的身体比例有很大区别：新生儿的头更大，大约是身体长度的四分之一，躯干比四肢要长，腹部比胸要大，上肢比下肢长。新生儿的骨骼有一部分是软骨。

● 婴儿期（从出生第 28 天到 1 周岁）

婴儿期结束时，婴儿的体重可达 10 千克，身高可达 76 厘米，男婴这两个指标都比女婴的略高一些。此时婴儿的身体更圆润，头部和躯干的体积仍旧很大。此时的四肢较短，外形滚圆，没有突出的肌肉，胸部呈圆柱形，越来越宽，从胸部到腹部没有明显的过渡痕迹。新生儿时期，脊柱只有一个向前凹的弯曲，而到 1 周岁时，脊柱开始出现颈曲和腰曲，婴儿此时能抬头和抬脚。

● 第一个婴儿肥期（从 2 周岁到 3 周岁）

这个时期身高增长减缓，体重却明显增加，皮下脂肪逐渐积累起来，主要集中在臀部和大腿，整个身体的脂肪量都在增加，体态圆润，关节处形成柔软的褶痕。

● 第一个儿童期（从 4 周岁到 7 岁）

这个阶段的特点是身高增加和躯干加长，而脂肪明显减少。由于身体快速长高，人体比例发生变化，外观明显变得细长。在体重方面，女孩增加的比男孩要多。

● 第二个婴儿肥期（从 8 周岁到 11 周岁）

这个时期体重明显增加，并且肌肉也越发结实。随着荷尔蒙的影响，两性之间的外形开始出现明显的区别。在此后的成长过程中，男女两性的发育出现不同步，通常是女性更早熟一些。

● 第二个儿童期（从 12 周岁到 13 周岁）

这个时期的特点是身高增加，特别是四肢（尤其是下肢），比躯干生长迅速。骨架呈快速拉长的趋势，但这个阶段的肌肉生长缓慢。女孩的骨盆开始加宽，乳房开始发育，脂肪开始集中积累在臀部、腹部和大腿上。

● 青春期（从 14 周岁到 17 周岁）

这个时期男女两性的生理和心理都发生明显的变化。女孩的身高和体重都明显增加，骨盆变宽，肌肉也变得更有力。大腿和上臂的长度要比小腿和前臂更长一些。

男孩的睾丸变大，阴茎变长，开始出现喉结，脸上也开始出现胡须，肌肉量增加，特别是躯干上部的肌肉增加明显。小腿和前臂要比大腿和上臂更长。男女两性在这个时期都开始出现阴毛，并且这部分毛发在分布上各具特点。

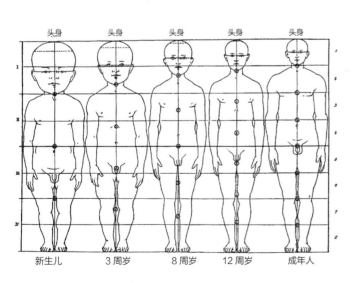

人体成长阶段图，画图人卡尔·斯特拉兹，1904 年

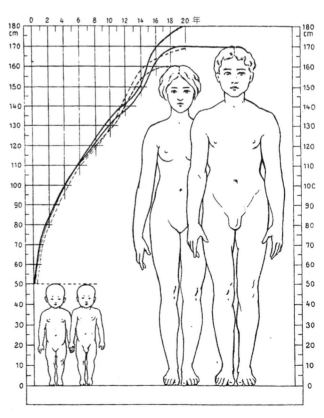

男女成长图示，画图人卡尔·斯特拉兹，1904 年

- 后青春期阶段（从 18 周岁至 21 周岁）

在这个阶段身体基本不再长高，人体整个骨架基本定型，躯干和四肢形成固定的比例。男性和女性的体型均已确定：两个性别之间身高的差异体现在下肢长度上的区别，男性的下肢一般比女性的长。

- 成熟期（从 22 周岁到 40 周岁）

这个阶段体型随着体重的增长都达到成熟的标准（这与脂肪量达标有关），躯干的规模，特别是胸腔的前后径都达到标准值。身高进入调整阶段，甚至开始有轻微的减少。

从人体成长的过程来看，可参考下面总结的特点来深入理解这个过程：a. 身高在步入青春期时开始快速增长，而体重则在之后的几个月才开始增加；b. 在青春期之前骨骼就开始生长发育，而肌肉的增加是在青春期之后；c. 骨骼在长度和粗细方面的变化是交替出现的，并不是在身体某几个部位同时进行的；d. 躯干与四肢也是交替完成的成长过程。

■ 衰老阶段

身体的衰老阶段从步入老年（50 周岁至 70 周岁）之前就已经开始，这个过程一直持续到生命结束，有机体自然消亡为止。衰老过程中外表的变化非常明显，对于搞艺术创作的艺术家，可以记住一些对造型有帮助的特征：

- 从 40 岁开始身高开始缩水，到 80 岁最多会比原来的身高低 6 厘米。两种性别在这一点上一致。导致身高缩减的原因是腰椎间盘变薄，这种变化还会造成脊柱的弯曲加剧，侧面的骨骼也有同样的问题，因此，人体的肩部会向前探。

- 骨骼在这时开始出现钙和其他矿物质的流失，骨也因此变得更脆弱。人体下颌的体积会变小，这与牙齿缺失有关，脸部的比例也会因此而改变。

- 肌肉会因为人体体内的水分减少导致体积变小，而脂肪开始在某些部位堆积。全身的皮肤都开始松弛，但臀部和耳朵等部位的皮肤却可能变得粗硬和不规则。头发不仅会变得稀疏，并且会变白变细。

- 皮肤会失去弹性，变得粗糙，在有过多重复折叠动作的部位，会出现很多不能平复的皱纹。皮肤上还会出现不规则的色斑，色斑的颜色不均匀，这些黑色素沉着的斑块主要集中在面部和手背上。皮下出现更多的静脉，主要出现在下肢上，手背上也有，并且这些静脉更加明显。

从出生到成年，人体脸部某些部位的比例变化

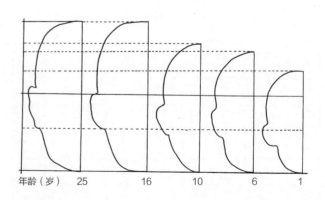

头部比例随年龄的变化

头部

外部形态中凸起的部分

　　头部在身体的上方，在脊柱的顶端。头部整体是圆的，主要分为两个部分：一个部分是颅骨，这是头顶的部分，呈椭圆形，在前后方向上拉长；还有一个部分是面部，位于颅骨下方，也呈椭圆形，在竖直方向上拉长。以上是按骨骼的外部形态加以区别（参见第77页），而面部还可以指前额及前面和侧面的发际线之内的区域以及耳朵之前的部分。颅骨的大部分被结实的头皮所覆盖，上面生长着头发，而前面的面部则被光滑细腻的皮肤覆盖着。面部皮下有很多肌肉和感觉器官，依次为：前额；眉毛，眉毛的一部分对应着眼眶上方的眉弓；眼睛，位于眼眶里；鼻子，呈金字塔形凸起，拉长的鼻梁在面部的中线上；嘴唇，上下是嘴开口的边界；左右两个耳郭由凹形软骨构成，对称地分布在头部两侧。

男性头部形态图

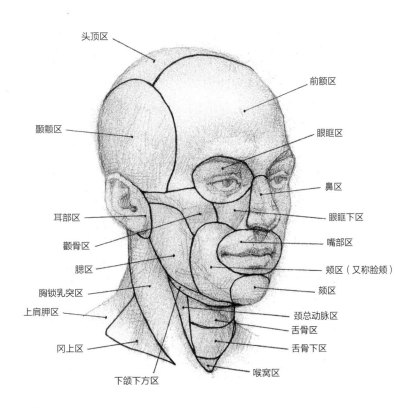

头顶区

前额区

颞颥区

眼眶区

鼻区

耳部区

眼眶下区

颧骨区

嘴部区

腮区

颊区（又称脸颊）

胸锁乳突区

颏区

上肩胛区

颈总动脉区

舌骨区

冈上区

舌骨下区

下颌下方区

喉窝区

头部区域图

骨骼学

■ 特征概述

颅骨（从侧面看）是支撑头部的结构，它位于躯干上方，与脊柱相连（相当于脊柱的延伸，它们之间以最基本的方式相接），连接点是第1颈椎，即寰椎，当头部运动时，二者仍牢固地连在一起。颅骨由很多块骨骼构成，这些骨骼大部分紧紧地连在一起，但头部的骨骼可以分为两个部分：脑颅骨和面颅骨。

脑颅骨（或称颅脑、颅腔）是由多块扁骨围成的一个将脑组织围住并保护起来的椭圆形空间。颅脑上分布着肌肉，这些肌肉来自颈部和躯干，可以令头部向各个方向运动。

面颅骨（或称面部、脸部）在脑颅骨的前面，构成这部分的骨非常复杂，并形成了很多凹腔，用于容纳视觉、听觉、味觉和嗅觉等器官，还有部分与呼吸和消化功能有关的器官。在面颅部分布着一些颅内肌肉，有的带毛发（或称表情肌），但大部分有皮肤覆盖着，还有一部分是分布在下颌上的咀嚼肌，下颌骨是面部唯一一块可以活动的骨。脑颅骨和面颅骨这两部分有明显的区别，形成这种不同的原因一方面是它们的功能不同，另一方面就是形成骨骼的胚胎细胞不同，还有它们所容纳和保护的器官也不相同。

观察一下颅骨，我们就会发现眶上缘和外耳门上缘的连线是颅骨这两个部分的分界线。在开始对单块骨进行研究之前，我们首先通过观察简图来认识一下颅骨外部的形态，然后再了解形状和功能之间的关系，包括形态的特征和相关的骨骼的名称。头骨的成长和完善非常复杂，需要的时间也很长。脑颅骨的体积是与腔内的组织成长相关的，随着成长，构成颅骨的两个部分的功能也在逐渐完善，但它们的生长速度并不相同。在生命最初的阶段，颅脑部分比面颅部分生长更迅速，但到18岁左右，这两部分的生长速度开始反转，面颅部分的生长速度开始超过颅脑部分的生长速度。如果再观察一下的话，会发现从新生儿时期到两周岁多一点，颅骨顶端部分，骨的边缘处是"颅门"所在的位置，这里分布着密度很大的纤维结缔组织，是颅骨之间的尚未闭合的缝隙，目的是为脑颅部分的生长留下一些余地。这个部分最终是要完成生长的，成年后这些纤维结缔组织会被骨组织所替代（颅门闭合），到老年时期，会与颅骨融为一体。

头骨的形状和大小因性别、人种和年龄的不同有很大区别，这些骨骼大部分都在皮下，因此对头的外部形态具有决定性的影响，决定着各个部分的生理特征。艺术家们主要研究的是头部骨骼的结构，头部及其相关结构的分量大小（成人的头部约为5千克），这些对于静态和动态的人体都有很

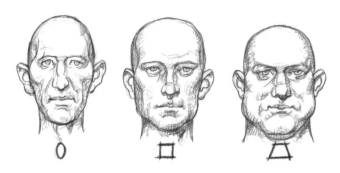

几种不同的脸型和头型（椭圆形、四方形、不规则四边形）

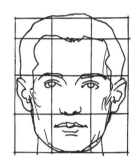

以简图和网格的形式划分成年男子头部的比例

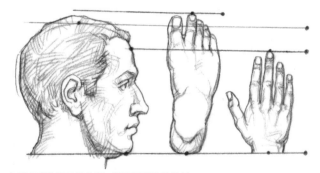

中等身高的男子的头部、脚和手长度的比较

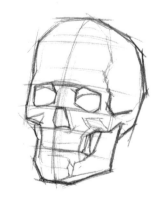

按"几何"划分后的头颅结构

头骨的结构很复杂，有的颅骨保护着某些器官，因此对于功能学和医学十分重要，但这部分骨骼对头部表面的解剖学特征影响不大，或者说对于研究造型艺术的艺术家意义不大，所以在这本书里只提及名称，或者简要描述一下。在这部分内容里，对于那些直接关系到外部形态的骨骼也只是简单地介绍一下。如果需要深入学习相关内容，比如研究人类学和头颅学，可以参考乔瓦尼·席瓦尔第的《艺用人体头部解剖结构、形态和表情》，卡斯德罗出版社（Il Castello），2001。

大的影响。我们可以从多个角度观察颅骨，这些角度被解剖学的术语描述为"观"：侧面观，是指从侧面观察；前面观，是指从前面观察；而底面观、顶面观（或称天顶观）和枕骨面观依次是指从下面、上面和后面观察颅骨。为了对头骨外部进行比较以及确定单块骨在空间中的位置，可以取左侧眼眶下缘点和两侧耳门上缘点所确定的平面为基准面，这个平面就是所谓的"法兰克福平面"。

而颅骨在面部内部的形状，只有将脑组织摘除之后才能看见，操作起来需用解剖专用的刀或锯子才能实现。沿着略微超过眼眶和枕骨隆突的横断面，可以将脑颅的基底部切开。

头部的透视效果图：各线条对应着头部在不同位置，通过透视画法显示的眉毛、鼻子和嘴唇所在的高度。

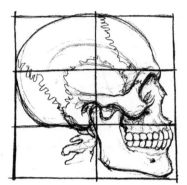
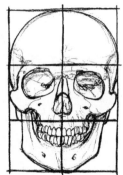

本书所涉及的单块骨骼的插图，以及相关说明均只突出重点，亦即大致地帮助艺术家们理解对肌肉组织的描述。因此本书对解剖学术语不做详尽的解释，需要学习这方面知识的人（有兴趣进行深入研究的人），可以参考医学的专业解剖图册。

完整的男性颅骨的等分比例网格，右侧和正面透视图

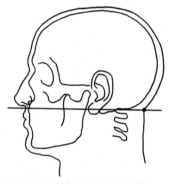

颅骨表面与其覆盖层之间的关系简图
水平线与"法兰克福平面"平行，通常与左侧眼眶下缘和两侧耳门上缘构成的平面图相切。

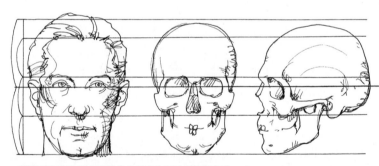

眼球所在高度的水平线将头部分为两个等高的部分

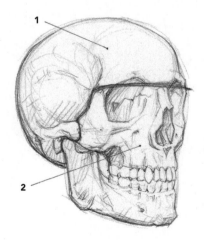

脑颅（脑室，1）和面颅（2）之间的界线

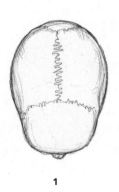
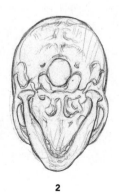

颅骨顶面（顶面观，1）和底面（底面观，2），脑室最大直径取顶骨最后面和前面最突出（隆起）之间的长度

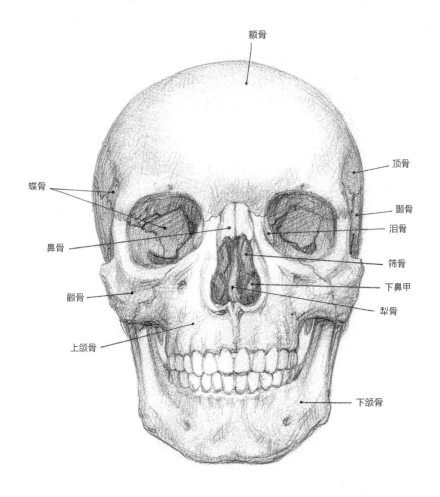

额骨

顶骨

蝶骨

颞骨

泪骨

鼻骨

筛骨

下鼻甲

颧骨

犁骨

上颌骨

下颌骨

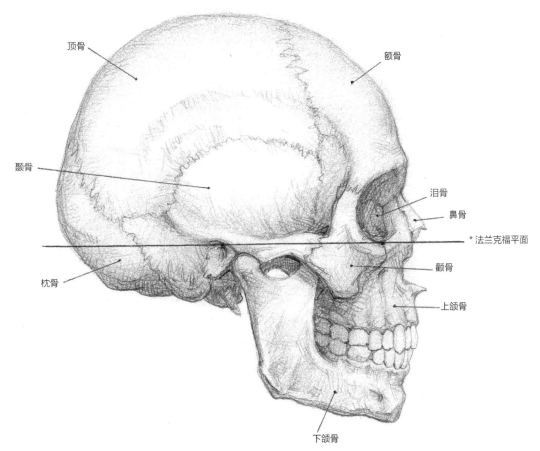

顶骨

额骨

颞骨

泪骨

鼻骨

* 法兰克福平面

颧骨

枕骨

上颌骨

下颌骨

颅骨正面观和右侧面观的外形图及头部单块骨的分布

■ 脑颅骨

脑颅骨由7块骨构成（本书从分类的角度讲，有的骨，比如筛骨也参与构成脑颅骨），其中3块是不成对的骨（枕骨、蝶骨和额骨），还有4块成对的骨（颞骨和顶骨）。

• 枕骨，位于颅的后下部位，由以下几个部分组成：基底部，或称主体，近乎一个小的立方体形，它两侧形成的两个面（枕髁）围着枕骨大孔；一个很大的鳞部，呈铺展状，凹形，上面带有典型的沟和嵴（上下颅骨线）。

• 蝶骨，是一块形状很特别的骨，这块不成对的骨位居颅底中央，由一个主体和两对水平展开的翼（大翼和小翼）和垂直的翼突（翼状突）构成。其主体的部分上方有个窝和一个蝶鞍。

• 额骨，这块骨构成了脑颅骨前面的部分。其中向前探的部分是额鳞（鳞部），不仅向外凸，还有两个对称突起的额结节；再向下被一小块平坦的骨（眉间部分）分开，此处两侧是两个凸起的弧形——眉弓，向下发展为眼眶，两个眼眶之间是鼻部，缺口处是筛骨切迹。额鳞的两侧最后融合成两个对称的区，即所谓的颞骨。

• 颞骨，是脑颅骨中最复杂的一对骨，不仅形状如此，从胚胎学的角度来看也是如此。颞骨成对出现，位于颅骨外侧向下的位置，四周被额骨、顶骨、枕骨和蝶骨所包围。整个头的外形与颅骨外侧面的形状以及侧面半包围的光滑的鳞片（鳞部）有关，鳞部再向下是颧突的起点，此处的下面是外耳门和下颌头的锥形突起。颞骨的外侧面向下与周围一些非常不规则的突起和凹陷（下颌窝、乳突切迹等）相接，这些结构之间，靠近乳突的地方有一个茎突。

• 顶骨，这对骨的体积较大，呈四边形，脑室侧壁的大部分都由这对骨构成。顶骨的外表面隆起且很光滑，但内里有沟痕，与颞骨以骨缝的形式相接，外部可见两条弧形的轻微隆起：上颞线和下颞线，这里是颞部肌肉的起点。

额骨

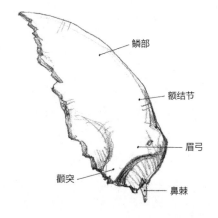

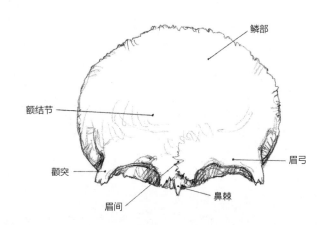

鳞部
额结节
眉弓
颧突
鼻棘
眉间

顶骨（右侧图）

矢状缝
顶骨孔
顶骨突
上颞线
冠状缝
下颞线
下颌角

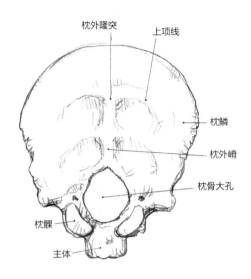

枕外隆突　上项线

枕鳞

枕外嵴

枕骨大孔

枕髁

主体

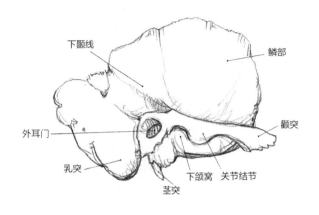

下颞线

外耳门

乳突

茎突

鳞部

颧突

下颌窝　关节结节

■ 面颅骨

面颅骨由 15 块骨构成，大部分是成对的骨，但也包括几块不成对的骨，即犁骨、下颌骨和舌骨。

• 鼻部的骨骼较为精细，这部分骨骼几乎都在外部（除两块鼻骨外），决定着面部的外形，它们分别是：筛骨、泪骨、犁骨和鼻甲骨。这些骨与对侧对称的骨一起构成了鼻子上面部分的形状。研究鼻部的骨骼，就不能不讲鼻子的软骨：鼻中隔软骨，这块软骨隔出了两个鼻孔；还有成对的侧面软骨，它们构成了两个鼻翼的侧壁，这两个侧壁在上面最后汇合成带鼻中隔软骨的鼻梁；还有翼状软骨，在鼻子的下部附在鼻孔的周围，最后在鼻尖处汇合。

• 腭骨，位于面颅骨的深处，这块骨与它连在泪骨上的部分在水平方向上参与构成鼻孔。

• 上颌骨，是成对的骨，体积较大，与多块颅骨相接。这对连在一起的骨构成了上牙弓。上颌骨的主体是体积最大的部分，上面集中了几个面：前面，呈弧线形，向侧面伸展；在眼眶区附近的凹陷是尖牙窝，这里还有牙槽孔；眶面在上颌骨的斜上方；上颌骨的后面与腭骨内接；上颌骨的中间面则朝向鼻窝。

上颌骨上还有一些突起：比如额突，位于鼻孔一侧的前面；还有腭突，这是一块来自体内的板突，它与对侧的腭突在正中线上结合，形成了腭骨前面的部分，它向前延长形成鼻棘，位于梨形开口的底部；牙槽突在底部，半圆形的牙槽

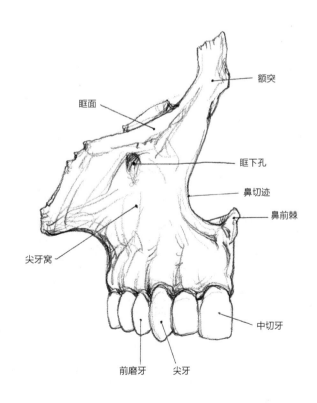

额突

眶面

眶下孔

鼻切迹

鼻前棘

尖牙窝

中切牙

前磨牙　尖牙

是牙齿嵌入的部位；颧突在侧面，形状较为突出，与颧骨紧密结合在一起。

• 颧骨，这对骨对外形影响很大，无论是从个体来看，还是从人种来讲，颧骨都非常有特点。颧骨的主要部分略像金字塔形，与之相关的还有几个突起：颞突，向后朝着颞骨，联合构成颧弓；额突，位于侧面，围着眼眶凹窝向上扬。

• 下颌骨（下颌），也称下巴骨，这是一块不成对的骨，体积很大，大体形状是一块骨板（几乎呈抛物线形，或者如马蹄铁形），内表面有沟痕和隆起，外表面相对更规则——包括两块展开的骨板和下颌支骨，末端是两个隆突：前面是细且薄的冠突；后面是髁突，柱形，末端以关节髁与颞骨相连。下颌骨上缘是嵌入下牙的下牙槽。在下颌骨的下方是下颌颈（随后会详细讲解这个部分），位置居中且呈弧形，构成口腔的底部，这里还集中着一些肌肉（在舌骨上、下），这些肌肉的作用是支配下颌骨的运动。

■ 颅骨的外部形态

从整体上看头颅为椭圆形（从前后方向上看），头的直径因人而异，增加的尺度主要在后脑部位；头颅前面的骨骼主要是面颅骨，体积也较脑颅骨的小，脸部形状近似头朝下的金字塔形，且向前探。将下巴的长度包括在内，中等身高成人的头颅长18—22厘米，相当于面部在垂直方向上的总长（前囟），一直到下颌骨的下末端（下巴尖）。

颅骨表面在整体上很光滑，但有的区域明显有沟痕，这便于容纳肌肉，特别是咬肌。还有一些区域有不规则的加宽、突出，甚至有孔洞和腔道，这些对应着从这里经过的血管和神经。

还有很多骨骼，特别是面部的骨骼，形成了一些凹窝和大小不同的区域。通常这个结构的形状都很复杂，作用是容纳一些精细感官和一些与消化、呼吸功能有关的器官。

最后，我们来看一下颅骨的接缝和颞颌关节的情况。前面已经讲过，观察头颅外部时需要遵循一些标准方法，这样做是为了进行统一的描述和比较。

• 头顶（垂直方向上），看上去从眼眶上方的弓延伸至枕骨外侧的隆突，由大部分的额骨，以及顶骨和一部分枕骨构成。

这些骨骼的连接处是固定的，也称骨缝，且连接处参差不齐：矢状缝在中线上，将两块顶骨连在一起；冠状缝将额骨和顶骨连在一起；人字缝则介于枕骨和顶骨后缘之间。头顶的面积很大，并且很直观，特别是头顶毛发稀疏的人更明显，因为这个部位只有腱膜和真皮结构，所以头皮的外观如实地反映了颅骨凸圆的规则形状。

• 头的下半部（也称底部），这个部分由颅骨基底的外表面构成，即由枕骨大孔前方与蝶骨体相接，蝶骨体下方与

下颌骨

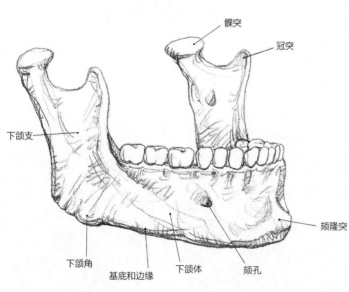

髁突
冠突
下颌支
下颌角
基底和边缘
下颌体
颏孔
颏隆突

闭合状态的牙弓

正面图　　　　　　　　左侧面图

颧骨（右侧图）

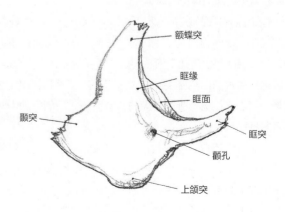

额蝶突
眶缘
眶面
眶突
颞突
颧孔
上颌突

上颌骨相接构成，这个部位需将下颌骨摘掉才能观察得更清楚，通常也将这个部位单列出来进行描述。这个部位的表面不仅复杂，也极不规则，大部分由面颅骨，特别是前面部分的面颅骨构成。

头颅后面主要是枕骨，可见枕骨大孔和颞骨的下颌乳突。头颅下面全部被颈部肌肉和口腔内壁所覆盖。

• 后面（枕骨面观）的轮廓线并不规则，但底部的线条非常直，与两个下颌骨髁相连，而其他的边都是曲线形的壁板骨。这个部位大部分的表面由枕骨围成，并非只有解剖结构，即便是观察有生命的人，这里也可以看到枕骨侧面的枕髁，此处还是很多颈部肌肉的出发点。

• 侧面（侧面观）从边缘直至下颌角，此区域因为有乳突、外耳门，以及一些凹窝和突起，因此无论是脑颅部还是面颅部，都显得非常复杂和不规则。此外，这个部位，因为骨骼表面的形状，颞部和肌肉间也存在一些凹窝。

颞窝不仅大，并且外露（在有生命的人体中，这个凹窝被颞部肌肉和一些筋膜所覆盖）。颞窝向上至鳞部上方的弓形边缘，向下至颧弓的上缘。颞窝的大小与人种相关，一般而言，亚洲人的颞窝比较大。

肌肉间的凹窝被下颌支所覆盖，此区域很不规则，始于颞窝，挨着蝶骨，这里还是颧弓和颅骨侧壁之间开口的过渡。

颧弓由颧骨的颞突和颞骨的颧突构成，这两个突起连在一起形成一个桥形结构，将其与颅骨其余的部分分开。颧弓很明显，在有生命的人体中，这个部位在脸颊与太阳穴之间。外耳门在颞部开口，介于颧弓和乳突之间。

• 前面的部分（额面观）由眼眶上方的弓形发展而来，一直延伸到下颌底。因此这部分一般是指额头以外的前面的部分，它的整体形状是由额鳞决定的。眼眶上方的弓形很明

显，在内侧面，有个小的突起，男性在这个部位比女性的更突出一些，但整个弧度最后在一个被称为"眉间"的地方趋于平展。眉弓下方是凹陷的眼眶，由很多块骨构成。两个眼窝都近似锥形，底部向前，锥体的顶部则指向内侧的深处，一直通到视觉器官的开孔处。眼眶前面的开口呈四边形，边缘呈微微的弧形，具体可以分为：眼眶上缘，由额部发展而来；眼眶内侧缘，由鼻根围成，但此处并不凸起；眼眶下缘，向侧面偏斜，边缘锐利，由上颌骨和颧骨围成；眼眶外侧缘，非常突出，由颧骨和额部的颧突构成。眼窝的作用是容纳眼球及其附属结构，其深约4厘米，宽约4厘米，高约3.5厘米。此外，其内侧缘比外侧缘高，因此整个眼眶所在的面与向外侧倾斜的眼眶相适应。

在眉间区下方和眼眶凹窝之间的是鼻骨，鼻骨连同上颌骨围成鼻子前方的开孔，鼻子呈梨形，下方更宽。牙弓一共有两排，一上一下。成人一共有32颗牙齿，这些牙齿嵌在上颌骨和下颌骨的牙槽内。牙齿没有嵌入牙槽的一边被称为牙冠，牙冠的形状各不相同。这些牙齿按照牙冠的形状可以分为：门牙、尖牙、前磨牙和磨牙。两个牙弓上的牙齿数目相同，因此上颌骨牙槽内有16颗牙齿，下颌骨的牙槽内也有16颗牙齿，并且从中间开始呈对称排列：依次是2颗中切牙（门牙），1颗尖牙，2颗前磨牙，3颗磨牙。当口腔闭合时，磨牙与上牙弓接触，并不与下面的牙齿完全相对，这是因为上门牙靠前，所以会部分地罩住下牙。

■ 骨骼对外部形态的影响

头部的骨骼决定了头的大小、表面形状及其轮廓。头发遮住了头的大部分，如果剃光头发，头部就会完全显露出来，因为此时的头部仅有紧贴颅骨的筋膜和表皮覆盖。耳郭后面

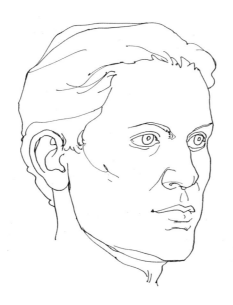

骨骼对头部外形的影响

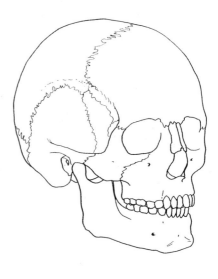

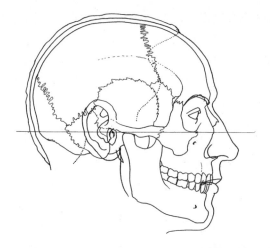
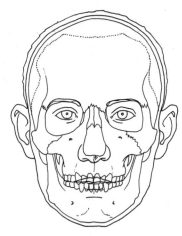

骨骼与软组织关系的"透"视图，
右侧图和正面图

可以看到完整的乳突。额部也如实地显露该部位的骨骼形状，因为这里也仅是覆盖着薄薄的一层肌肉。容纳眼球的眼眶里有肌肉及其附件，眼眶的上缘和外侧缘更突出一些。眉弓和眉毛只在眼眶的上缘呈弯弓形，这是因为在朝向鼻根的部位，眉弓开始向下走，而眉弓的外侧则开始上扬，因此整个眉形是斜向下的走向。

鼻骨及其软骨决定了鼻梁和鼻孔的形状。在有生命的人体中，鼻骨为皮下肌肉所覆盖，颧骨和颧弓也肉眼可见，特别是下边缘更明显，这是因为上边缘已经与颞部肌肉融为一体。由外耳门可以看到耳郭，这个部位是某些重要比例和尺寸的参考点。由下颌骨可见明显的轮廓和突出的下颌角。

■ 人类学参考知识

头骨和年龄的关系

头部的骨骼随着年龄而发生变化，不论是骨骼的外形，还是骨与骨之间的比例关系，从出生到衰老阶段都有明显的不同。刚出生时，人的头骨很圆，面部占整个头的大部分，且鼻部和颌骨区域还未开始发育。这个特征在整个幼年期都会存在，并且额头也会很突出，包括头的侧壁，这在很大程度上都取决于大脑的发育，即脑颅部分的发育。

从青春期到成年，面部会逐渐定型，主要成长的部位有下颌、鼻部和上颌部位，脑颅骨长成椭圆形——脑的内部骨骼将最终定型。到了老年期，头部因骨骼的衰退而发生形变，下颌骨会变细，整体厚度也会减少，牙槽因牙齿脱落而萎缩，颅骨上的骨缝线也几近完全闭合。

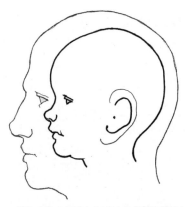

幼儿（约 2 周岁）与成人头部体积的比较

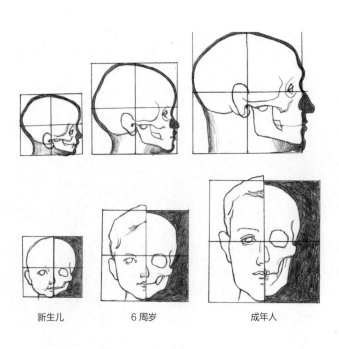

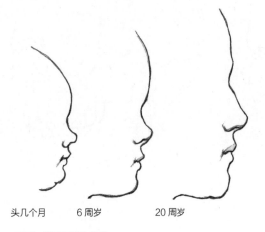

头几个月　　6 周岁　　　20 周岁

不同年龄的面部轮廓线

新生儿　　　6 周岁　　　　成年人

骨骼厚度与外形比例（与软组织有关）之间的关系。新生儿头部最长（额骨—枕骨距离）约 11 厘米，最宽（两侧壁之间的距离）约 9 厘米

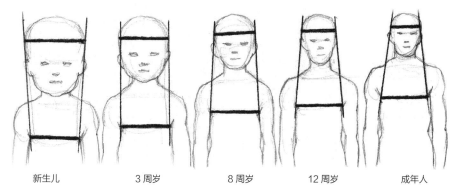

新生儿　　　3周岁　　　8周岁　　　12周岁　　　成年人

头颅的形状与相关的头颅学数据

人类个体头颅的形状有很大区别，有的长，有的短；而脸型方面，有的扁平，有的突兀。为了对这些解剖学和人类学的特征进行研究，科学家们在头骨上确定了一些参考点（头颅学参考点）和测量点，按照一定的标准，从病理学的角度对不同的头型进行比较。

颅骨两个区域的基本测量中，脑颅骨需要测这几个数据：前-后径（眉间和枕骨隆突之间的距离），一般男性平均长17厘米，女性平均长16厘米；横向径长（两块侧壁骨板之间的最大距离），男性和女性的平均长度都是13厘米；垂直方向上的径长（颅顶到枕骨大孔之间的距离），一般男性为13厘米，女性为12厘米。

而面颅骨部分，垂直方向的径长（鼻额关节和下巴之间的距离）一般为11—12厘米；横向的径长（两个颧骨之间的最大距离），一般为11—14厘米。这些数据对男女两性都适用。

由这些测量数据可以获得头颅比，即与脑颅骨有关的数据，例如最大横径和最大垂直径之比乘以100就是头颅比。头颅比小于75时，可被视为长头型（长型头颅），头颅比介于75—80之间时是正常头型（均等型头颅），而头颅比大于80时，则为短头型（短型头颅）。

由这些数据可以得出颜面角度（颜面角），这个角度由两个相交的面而来，一个面通过外耳门和鼻棘，另一个面经过与眉心和上门齿相切的连线。较低的颜面角的数值对应的面部非常突出，被称为集中突出的面型，即所谓的突颌。

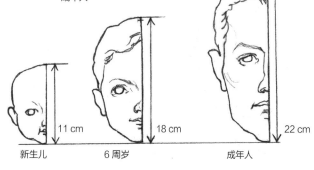

不同年龄段头部的高度

新生儿　　11 cm　　6周岁　　18 cm　　成年人　　22 cm

左侧头骨的轮廓图，取人类学研究（头颅学）惯用的平面为基准面，即"法兰克福平面"

突颌

直颌

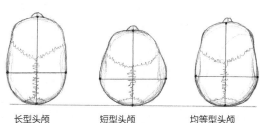

一些正常颅骨的俯视图

长型头颅　　　短型头颅　　　均等型头颅

面部角度的大小（颜面角）

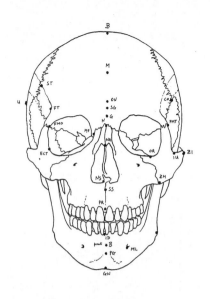

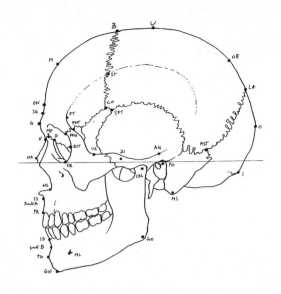

测颅点。人类生理学为描述和评估骨骼制定了非常科学的标准，包括对头颅的研究。依据这些标准，头颅上设有多个用于推测尺寸和指标的参考点。颅骨学的参考点很多都与颅脑学的参考点对应，不仅适用于纯颅骨，对于头部的表面，那种有软组织覆盖的头颅也适用。

不同性别和人种的颅骨的区别

成熟男性和女性颅骨的典型区别，并不是十分明显，因此需要仔细地测量和比较。但男女颅骨的主要区别在于：女性的颅骨更小，相比之下面部不如男子的外凸，颅骨的骨壁也更薄，额头部位更直，额部更加隆起，乳突更细小，颧弓也更小。女性与男性的面部相比更小、更长，也更低。

从人种的层面上讲，今天生活在地球上的人类的体质非常复杂且不易区分，因此我们只简要地讲解某几个人类种群的颅骨形态特征。黑种人为长型头颅，呈拉长的梨形，颌骨突出明显。黄种人的头颅较宽，呈圆形，为短型头颅，他们的脸型宽且扁平，颧骨突出，鼻子较长。白种人的头颅形状也各不相同，例如，欧洲北部的人，他们是均等型头颅，面部长，鼻子很直；而欧洲中部的人是短型头颅，脸较宽；欧洲南部的人则是长型头颅，脸部较窄，呈椭圆形，鼻子也是又直又窄。

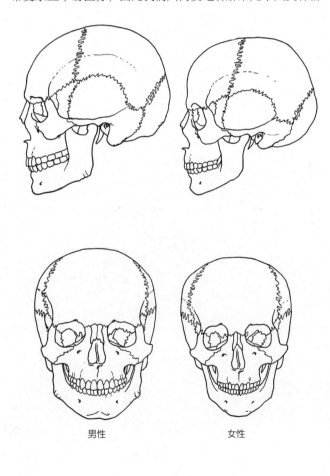

男性　　　　　　　　女性

成年男女头颅的比较，侧面图和正面图：二者在大小和比例上有明显的区别

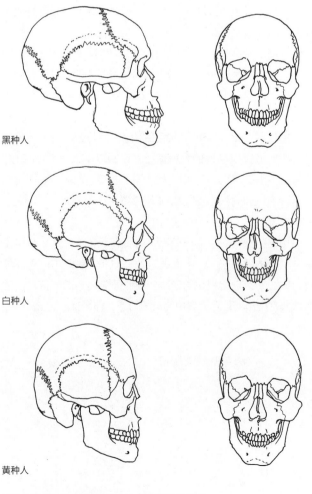

黑种人

白种人

黄种人

三大人种的男性头颅骨的比较：侧面图与正面图

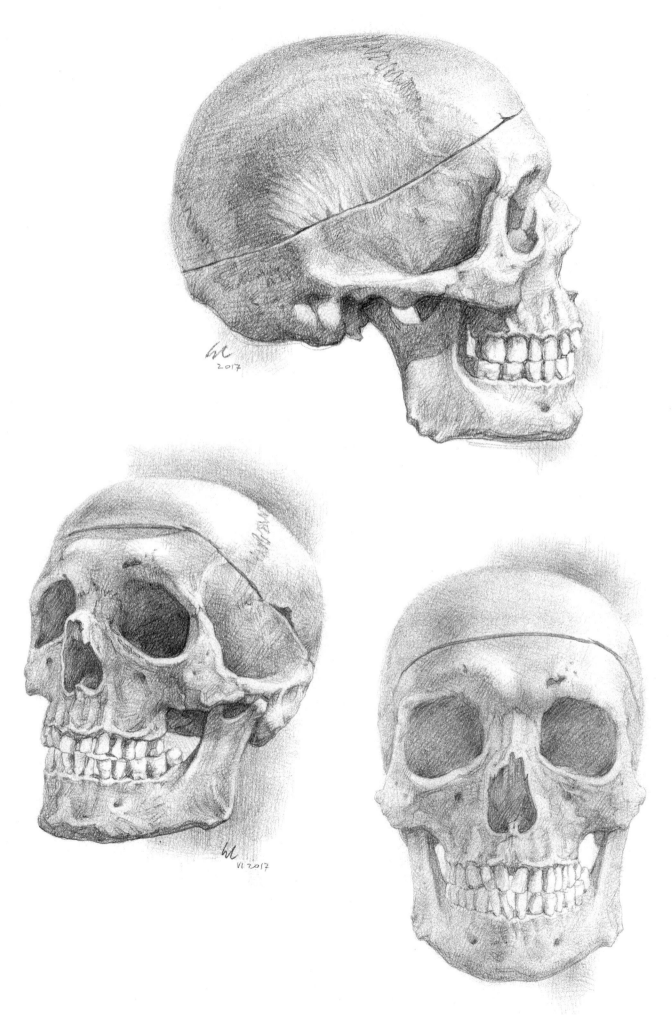

关节学

脑颅骨和面颅骨之间主要靠骨缝连接，因此骨与骨之间几乎不能活动，另外骨的边缘是齿形交错的状态，这些交错紧咬的骨缝之间还有少量的结缔组织。颅骨唯一能活动的以关节形式连接的骨是下颌骨。我们在脑颅骨上可以看到很多骨缝：冠状缝是连接前额后缘和两侧顶骨的骨缝；矢状缝位于一个中间对称的位置，连接的是两侧的顶骨；人字缝将颅骨两侧的顶骨和枕骨的上缘连在一起；颞顶间骨缝连接的是顶骨下缘的外表面和颞骨的鳞部。此外，颅骨还有一些明显的骨缝，如颞蝶缝、蝶额缝、枕乳突缝、颞颧缝。面颅骨也有很多骨缝，但有的骨缝很难直观地看到。下颌骨和颞骨之间的关节（颞颌关节）由颞下颌关节窝里的两个髁骨构成，这是一个髁骨关节，因为这个关节的表面并不完全吻合，因而在这个关节的表面上有一个软骨盘，它的作用是实现关节间的同质连接。

关节头之间由软骨纤维相连，这些软骨既坚韧又细薄，关节的边缘部分被完全包裹。关节则被一些韧带加固，如颞-颌韧带、蝶-颌韧带和茎-颌韧带。

关节的活动范围很大，可以通过下拉下颌骨打开口腔。下颌骨这个下拉的动作还能让侧面向前或向后小幅度移动，这是咀嚼功能最基本的运动。最后还有一点就是颅骨底部与寰椎，即第 1 颈椎相连，关于这部分的知识，将在胸部关节和与脊柱相关的章节里详细讲解（参见第 112 页）。

颞颌关节运动示意图，口腔闭合与完全打开的状态。这种情况下下颌髁突略微前移

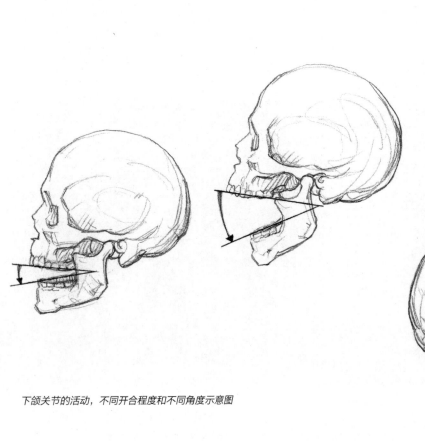

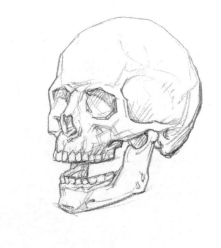

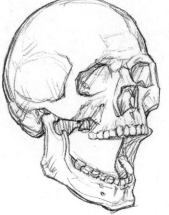

下颌关节的活动，不同开合程度和不同角度示意图

肌肉学

头部骨骼上的肌肉按照来源和功能可以分为几组。这些肌肉分别是：眼部肌群，与消化道起点相关的一些肌群，一些骨骼肌，以及一些和运动器官相关的肌肉。这些肌肉分属两大类：一类是咀嚼肌，或者称为颌肌（咬肌、颞肌和与骨突有关的翼状肌），这部分肌肉与颞颌关节的活动有关，决定着颌部的活动；另一类是表情肌（或者称为皮肌、真皮肌），这部分肌肉和面部表情有关，主要分布在面部，也有一部分分布在脑颅骨的位置上，这些肌肉几乎都在真皮下，配合眼睑、鼻、唇、脸颊和耳郭等部位的动作。在头部肌肉中包含一部分和颈部、背部以及脊柱有关的肌肉，它们运动起来可以配合胸部的动作。关于头部肌肉的研究，由于这部分肌肉的数目众多，也因为分离操作的执行不一（有时也因为解剖者所持的分类标准有所不同）而十分复杂，特别是那些止于真皮下的肌肉，对于解剖操作者的技艺要求极高。有

关头部肌肉的分析描述将在随后的章节里详述。

此外，不同人种的人的面部肌肉，在特征方面（比如形态、厚度以及这些肌肉所分布的部位等）表现出很多差异。例如，很多非洲人和亚洲人的面部表情肌或者是缺失，或者是较少，甚至可能表现为肌束增厚，总之他们的这些肌肉之间表现为没有太大的区分，这和欧洲人的表情肌的情况有所不同。可是，如果各个人种在表情上的表现是相似的，这就说明肌肉本身在一定程度上能够调整表情所需动用的那些肌肉的紧张程度。

咀嚼肌的附属部分

它们分别是：颞肌筋膜，是一片状膜，始于颅骨的上颞线，止于颧弓，覆盖整个颞肌，并封住颞窝；腮腺-咬肌筋膜，这块筋膜盖住腮腺和咬肌；脂肪球，这块脂肪组织一部分分布在颞窝，一部分沿着咬肌的前缘铺展开来。

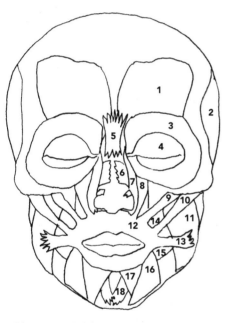

头部正面的肌肉分布
1. 颅顶肌（额部）
2. 颞肌
3. 眼轮匝肌（眶部）
4. 眼轮匝肌（睑部）
5. 鼻梁肌
6. 鼻肌
7. 提上唇肌（角部）
8. 提上唇肌（下方口轮匝肌）
9. 颧小肌
10. 颧大肌
11. 咬肌 b
12. 口轮匝肌
13. 笑肌
14. 咬肌 a
15. 颊肌
16. 降口角肌
17. 降下唇肌
18. 颏肌

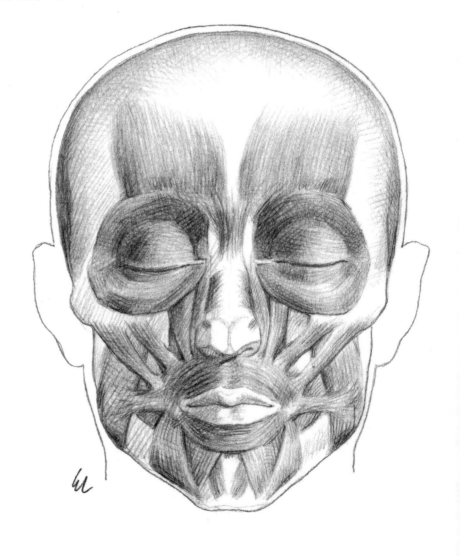

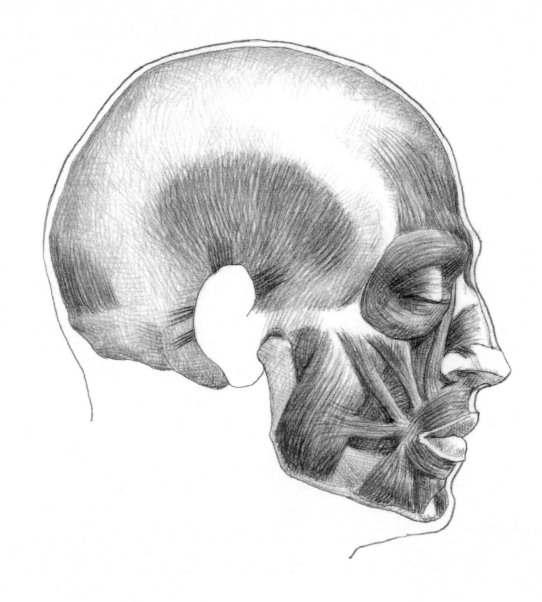

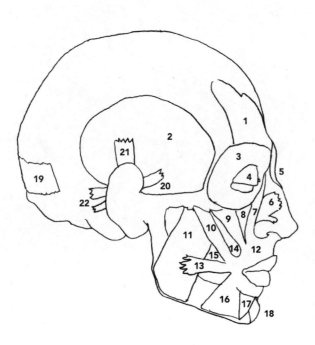

头部右侧面的肌肉分布

1. 颅顶肌（额部）

2. 颞肌

3. 眼轮匝肌（眶部）

4. 眼轮匝肌（睑部）

5. 鼻梁肌

6. 鼻肌

7. 提上唇肌（角部）

8. 提上唇肌（下方口轮匝肌）

9. 颧小肌

10. 颧大肌

11. 咬肌 b

12. 口轮匝肌

13. 笑肌

14. 咬肌 a

15. 颊肌

16. 降口角肌

17. 降下唇肌

18. 颏肌

19. 颅顶肌（枕部）

20. 耳前肌

21. 耳上肌

22. 耳后肌

关于头部肌肉的艺用解剖学知识

颅顶肌（枕额肌）

形状、结构和位置　颅顶肌在颅骨面上，由两种四角肌腹构成，阔且薄（一种在前面：额肌；一种在后面：枕肌），它们都与一块又大又厚的片状纤维相连，这块片状纤维称为帽状腱膜，或者称为额枕腱膜。颞顶肌与帽状腱膜相连，是一块三角形的肌肉薄片，它盖住了颞肌，从帽状腱膜的侧面出来，一直连到耳郭的软骨处，最后与位于耳郭上方的肌肉融合。额肌和枕肌都是成对出现的肌肉，分列于两侧。两块额肌的肌腹止于眉间上方，并通过小的肌束与连接内缘的下面部分相接。

起点　额肌：颅顶腱膜的额部前缘。

枕肌：颅骨上项线的外侧部（枕骨）和乳突（颞骨）。

止点　额肌：止于眉毛和鼻根的真皮深层。

枕肌：止于颅顶腱膜的后缘。

运动　额肌：将额头和鼻根部的皮肤上提，使眉毛上扬。

枕肌：拉拽和后移颅顶肌的腱膜。两块肌肉同时运动可以使帽状腱膜固定，如果两块肌肉交替收缩，则可以使头皮前后轻微移动。

浅层解剖结构　额肌收缩（通常是对称的两块额肌都收缩，但也可以是一块单侧自己收缩）可以使额头产生横向的皱纹。如果是额肌两个偏内侧的部分收缩（同时配合眉毛的皱纹肌收缩），不仅可以让额头中央部分的皱纹加深，并且还可以仅抬起眉头部分；如果额肌外侧的部分也收缩，皱纹就会延伸至额角，并且整个眉弓都会抬起。这块肌肉参与面部很多表情：惊讶、恐惧、被吸引注意力，或者是专注，以及痛苦、诧异、质疑的状态，或者是朝上看时的状态等。枕肌通常被头发所覆盖，某些脱发的人这块肌肉收缩时，也只是产生一些轻微的皱纹。

耳部肌肉（耳肌）

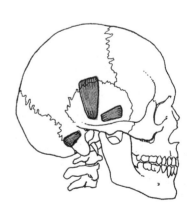

形状、结构和位置　耳部肌肉是几块单薄的肌束，沿着颞部边缘对应着耳郭内侧面的区域分布。这部分肌肉有三块：耳前肌、耳上肌和耳后肌，它们的肌纤维的走向不同，但耳前肌和耳上肌最后汇合成一个整体。

耳上肌由一小束肌肉构成，从起点到止点呈垂直走向，而耳前肌和耳后肌都很薄，沿着水平方向分布，一个向前，一个向后，最后止于耳郭的位置。

耳上肌也是构成颞顶肌的一部分。

动物的耳部肌肉都很发达，但人类的耳部肌肉在形态上已经退化，而且几乎没有什么实质的功能。

起点　耳前肌与耳上肌：帽状腱膜；颞部和腮腺的筋膜。

耳后肌：颞部乳突（挨着胸锁乳突肌止点的肌腱）的基底部位。

止点　耳前肌与耳上肌：耳郭软骨的真皮区，紧挨耳轮的部位。

耳后肌：耳郭软骨的真皮区，紧挨耳甲的部位。

运动　只能略微牵拉耳郭使其稍微向前、向上和向后移动。

浅层解剖结构　不明显。

下唇切肌

形状、结构和位置 下唇的切肌很细小，有时被视为口轮匝肌的一部分。这块肌肉的内侧与颏肌相连，沿着口轮匝肌的下缘分布。

起点 始于下颌，挨着切牙的牙槽突和第二切牙。

止点 止于唇角口裂部位的皮肤，和其他肌肉——切牙肌、口轮匝肌和口部三角肌融合。

运动 参见口轮匝肌的运动。

浅层解剖结构 参见口轮匝肌的结构。

唇部的三角肌（口部三角肌／口角降肌）

形状、结构和位置 这块三角肌在下巴上有一块很大的基座，朝着嘴角处收住，因此呈三角形。这部分肌肉分为两个部分：一部分位于浅层（所谓的笑肌，在很多情况下，这是一块具有区分意义的肌肉），与腮-咬肌部位的肌束相连；另一部分位于较深的部位（所谓的下颌横肌），一直延伸至下颌骨的骨突和联合处。

这块肌肉的内侧缘部分遮住了下唇的四头肌；这块肌肉的起点部分与颈阔肌和口轮匝肌（其实也是笑肌）的止点相连。

起点 下颌基底部位的斜线。

止点 嘴角部位的皮肤。

运动 使嘴角下拉和向一侧牵拉；使嘴角向下撇，面部做出痛苦难过的表情。

浅层解剖结构 这块肌肉在皮下略微凸起，是嘴角和下颌基底之间对角的连线。它参与完成的表情包括轻蔑、愤怒、厌烦、痛苦、犹豫等，同时它也是做出勉强的笑容（与颧大肌对抗的结果）的肌肉。

下唇的四方肌（降下唇肌／下唇四头肌／四齿肌）

形状、结构和位置 下唇四方肌为四方形，肌纤维从始点到止点拉成对角线，并与对侧的肌肉和口轮匝肌融合。它也与附近的肌肉相连，部分地被口部三角肌覆盖，并继续延伸至颏肌底部和颈阔肌内。

起点 始于下颌基部的斜线，这部分包括下颏孔和下颌骨联合。

止点 止于下唇的皮下。

运动 牵拉下唇向下弯，并能使其外翻且同时朝左右两侧移动。

浅层解剖结构 下唇内侧向下弯是这块肌肉收缩后的直观效果，这块肌肉在人讲话和做出一些讥讽不屑和厌烦等表情时会用到。颌-唇沟在唇下方，是一条很直的线。

上唇的四方肌（提上唇肌）

形状、结构和位置　上唇四方肌呈四角形，可分解。从起点来看，三个部分中的两个区别很明显，被划为独立的肌肉——颧小肌和可以让上唇上提的提上唇肌。

这三个部分最后汇合于一个止点，并伸展至口轮匝肌。有的个体完全没有这块肌肉或者是缺少鼻肌束（嘴角上的部分）。

起点　始于嘴角的部分（鼻部）：上颌额突的外侧面。

唇下（或口轮匝肌之下）：上颌的轮匝下缘，在轮匝下孔的上方。

颧骨的部分（或者称颧小肌部分）：在颧骨下–内侧边缘（相对于颧大肌的内侧和上方）。

止点　大翼的软骨和鼻翼的真皮；上唇外侧部分的真皮。

运动　外侧部分（颧骨的部分）可以将上唇向上和向外侧牵拉，一直到能露出切牙的程度；内侧的肌束能令鼻孔扩张。

如果构成这部分的三块肌肉同时收缩，可以让上唇上提，同时让鼻唇沟向上移动。

浅层解剖结构　这部分肌肉负责做出表达忧伤、气愤、厌恶、不屑和不赞成等表情。并且这部分肌肉可以单侧收缩，也可以同时收缩对侧的肌肉，不仅可以让上唇上提，也可以让上唇略微外翻，或者是向上移动和让鼻唇沟变得更深，在鼻侧或者鼻梁（配合降眉肌和长肌）的皮肤上形成横沟和让上扬的鼻孔张大。

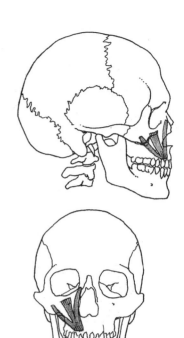

上唇切牙肌

形状、结构和位置　上唇切牙肌由很细薄的沿着上唇外侧的肌束构成，这块肌肉也被视为口轮匝肌的边缘部分，在嘴角处与颊肌、口部三角肌的肌束融合。

起点　始于下颌齿槽，挨着切牙的外侧。

止点　止于上唇的真皮，一直到唇角。

运动　参见口轮匝肌。

浅层解剖结构　参见口轮匝肌。

口轮匝肌

形状、结构和位置　口轮匝肌由分布在口裂周围的一些肌纤维构成，这些肌纤维向上分布到鼻的底部，向下一直分布到下巴，接近颌–唇沟的位置。这个部位的肌肉还包括一部分来自颌联合的筋膜。这部分的结构很复杂，主要由这几部分组成：内部的深层部分，离口裂位置最近，大部分由来自颊肌的肌纤维构成，并且均衡地分布在嘴的两侧；周围部分，分布在皮下，由来自颅部的肌纤维构成，包括降口角肌、提上唇肌、颧肌以及下唇四方肌。还有就是边缘部位的肌肉，这个部位的肌肉只有部分可被识别：降下唇肌和提上唇肌。不同肌肉的肌纤维汇聚在嘴角部位，形成两个集中的小结（小柱），不仅明显可见，也可以触摸到，收缩时止点处的肌肉会发生移动，也会辅助形成环形的结构。

起点　这部分肌肉主要来自一些嘴部周围的肌肉（颊肌、降口角肌和降下唇肌和提上唇肌）。

止点　止于真皮深层和口腔黏膜。

运动　主要完成诸如闭上双唇，令双唇合拢或�“嘬嘴”等动作。

浅层解剖结构　肌肉并不强烈地收缩，可以完成闭上嘴唇和让嘴唇贴近牙齿的动作，这会使唇部内外的皮肤略微凸起；如果肌肉强烈收缩，可以使嘴裂向内侧靠近，嘴唇也会凸起，并在附近出现很多纵向的沟痕。这块肌肉的运动可以完成诸如喝水、亲吻、吮吸、发音等动作，同时也可以做出一系列表达情绪的表情，如挑衅、怀疑、警觉和坚定等。

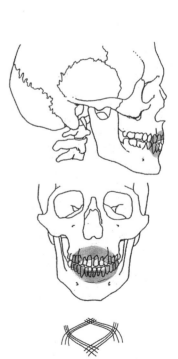

鼻肌（鼻孔收缩肌，横向部分；鼻孔扩张肌，鼻翼部分）

形状、结构和位置　鼻肌是薄片状肌肉，始于上颌，向上铺展一直到鼻子的一侧。鼻肌分两个部分：横向的部分（即所谓的鼻孔收缩肌），这块肌纤维沿着鼻子的一侧铺展开来，最后进入鼻梁阔筋膜，与对侧的肌肉相连；翼侧的部分（即所谓的鼻孔扩张肌）几乎难以分辨，很短，只在起始的位置较宽。

横向的部分与提上唇肌和鼻翼部分的肌肉相比更深，甚至发展成较长的肌肉；鼻翼上的肌肉部分地被口轮匝肌处更为边缘部分的肌肉所覆盖。

起点　横向部分的肌肉始于上颌，鼻孔的底部（梨形）。鼻翼部分的肌肉始于上颌，鼻孔底部的下面和外侧，挨着外侧切牙的尖牙窝。

止点　横向部分止于鼻梁的横向阔筋膜。鼻翼部分则止于鼻孔的外周和鼻翼的软骨所在的位置。

运动　横向部分的肌肉负责完成收缩鼻孔和使鼻前庭和鼻窝之间的腔体收缩。鼻翼部分的肌肉负责实现鼻孔扩张和同时使鼻翼向一侧移动。

浅层解剖结构　横向部分的肌肉收缩（一般是配合对侧的肌肉一起动作）会使鼻梁和鼻子一侧的皮肤展开；鼻翼收缩可以扩大鼻孔，使鼻孔的外侧边缘上提，鼻孔因此变大，甚至可看到鼻中隔。鼻肌参与呼吸运动，可以实现闻嗅的功能和一些表情动作，如盼望、贪婪和惊讶等。

降鼻中隔肌

形状、结构和位置　这是一小块片状肌肉，由来自上颌的肌纤维构成，始于上颌的这块肌肉向上以对角线的方式一直发展到鼻中隔的位置。这块肌肉常被看作是鼻翼肌肉的一部分，这是因为这两块肌肉共同作用时，可以使鼻孔在深呼吸的过程中张大。

起点　这块肌肉始于上颌骨，具体位置在内侧切牙上方的位置。

止点　止于真皮内和鼻中隔软骨的后方。

运动　使鼻中隔柔软的部分向下拉，也使鼻翼略微下拉。

浅层解剖结构　降鼻中隔肌收缩使鼻中隔下降，鼻子因此在竖直方向上被拉长，鼻尖也因此更尖细。鼻孔因为鼻子被下拉和鼻子的后缘向外侧略微移动而张得更大。

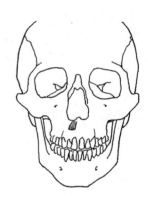

颧大肌

形状、结构和位置　颧大肌呈条状，非常长且细。这块肌肉来自短的肌腱，呈斜向走势，直到嘴角的位置。有的人的这块肌肉始于咬肌或者颊肌的肌束而不是颧骨。

在起始部分它经过咬肌，之后与降口角肌交汇并叉开分布在切牙肌、口轮匝肌和口部三角肌上。

起点　这块肌肉始于颧骨的颞突，挨着颞颧缝。

止点　止于嘴角的真皮下。

运动　这块肌肉可以使嘴角向上和向外侧拉，将唇结合的部位拉平，使唇发生轻微的位移。它和颧小肌协同作用的话，可以将上唇的四方肌拉平。（参见相关图）

浅表解剖结构　颧大肌收缩的效果出现在与其他肌肉（笑肌、颧小肌、眼轮匝肌等）协同作用的笑容里：此时鼻唇沟加深，并且皮肤上出现褶皱；嘴唇区域的皮肤则舒展开来；同时嘴角周围和眼皮下方出现轻微的皱纹。

有的人在脸颊上会出现小坑，这是皮下脂肪移动形成的效果。

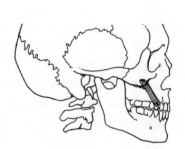

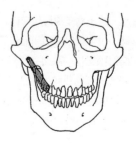

切牙肌（嘴角提肌 / 口轮匝肌，缘部）

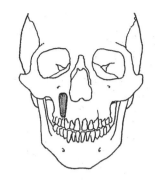

形状、结构和位置　切牙肌非常小，肌纤维呈向下和向外侧走向，直至止于唇部的真皮，这部分肌肉与颧大肌和口部三角肌以及口轮匝肌交织。与其他面部肌肉相比，这块肌肉所处的位置更深，有的人的这块肌肉是反向地与颧大肌关联。

起点　这块肌肉始于尖牙窝，位于眶下孔下面。

止点　最后止于口角和口唇联合部位的皮肤。

运动　这块肌肉的作用是向上提唇，使口唇联合的部位提高（如表示赞同的微笑的表情），使切牙露出。

浅层解剖结构　辅助形成鼻唇沟。这块肌肉收缩可以使嘴角向一侧和向上移动（如表达赞同的微笑），使嘴唇张开，也使下巴的皮肤舒展。

笑肌

形状、结构和位置　笑肌由一束浅层肌纤维构成，这块肌肉在起点处较宽，但到了止点处又变得很窄。整块肌肉的走向，从脸颊到嘴唇几乎是水平分布。这块肌肉一般都被看作是口部三角肌的一部分（参见相关图），其形状和大小因人而异，有的个体的这块肌肉是完全缺失的。

起点　这块肌肉始于腮腺-咬肌所在部位的肌束。

止点　最后止于嘴角和口唇联合的部位。

运动　向外侧和向后牵拉口唇联合。

浅层解剖结构　这块肌肉主要参与微笑、嘲讽和挖苦讽刺一类的表情（同时参与这些表情的还有颧大肌），但也参与一些发音动作。在做这些表情时，嘴唇向一侧撇下，并且变薄，鼻唇沟的下半部被向后拉，这样更利于发出声音。

眼轮匝肌（眼轮眼皮肌）

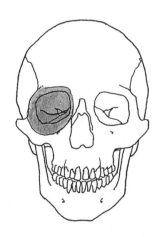

形状、结构和位置　眼轮匝肌为拉长的扁椭圆形，围着眼窝包住了眼球，形成了薄片状的眼皮。

这部分肌肉主要由三部分构成：环形部分，相当牢固坚韧，主要构成环形肌肉圈的周边部分；眼皮部分，这部分很薄，离眼裂最近；泪囊部分（也被称为霍纳肌），位于内侧，靠近泪骨。一些环形肌可以向上止于眉毛所在的真皮和皮下，因此形成了提眉肌；还有一些由颞肌的筋膜延伸到鼻唇沟的真皮下，以薄薄一层肌肉膜盖住了颧大肌、颧小肌和它本身的提上唇肌，从而形成了颧骨肌肉。眼轮匝肌可以自主收缩，也可以由主观意识控制，比如在人体受到外界的某些机械刺激时，如声光等刺激，会做眨眼动作；当眼皮因为眼睛表面湿润时，会快速和有节奏地收缩。有的人两侧的眼轮匝肌在中间位置有结构相连。

起点　环形部分：额骨的鼻子部分，始于上颌骨的额突，或眼皮内侧的韧带。

眼皮部分：眼皮内侧的韧带。

泪囊部分：泪骨区域，始于泪骨的嵴的上部和外侧面。

止点　肌纤维沿着环形结构分布，最后止于眉毛所在位置的皮肤和真皮下，还有眼皮的韧带和系带（结缔组织细片）上。

运动　这块肌肉可以合上眼皮或者让上眼皮与下眼睑靠近；环形的肌肉可以令眼皮紧紧合住，同时拉拽着前额、太阳穴和脸颊的皮肤向鼻子靠拢，并且在眼皮的周围形成皱纹；眼皮部分的肌肉可以令眼皮像睡觉一样满满合上，或者可以做眨眼的动作，此时降肌下拉上眼皮（与上眼皮的提肌对抗），而提肌则略微上提下眼睑；泪囊部位的肌肉主要协助分泌和排出眼泪。

浅层解剖结构　肌肉的收缩形成了一些褶皱和皮肤的沟痕，它们的深浅与表情（如微笑、大笑、警觉、痛苦、专注和敌意等）的夸张程度有关。配合这些动作的肌肉一般成对作用，但也有单侧运动的情况，比如做"眨眼"这个动作。上眼皮提肌（由蝶骨小翼的下表面到上眼皮的皮肤和背面伸展开来）与额肌一起作用对抗一部分眼轮匝肌，这会造成眼裂大开，形成典型的"瞪大双眼"的表情（由恐惧和惊讶等情绪引起）。

颊肌

形状、结构和位置　颊肌是一块片状的止于脸颊内的肌肉，它介于口腔黏膜和面部皮肤之间，呈比较宽阔的四角形。

这些肌纤维形成了三个向前汇聚的肌束：上面的肌束向下，下面的和中间的肌束则几乎呈水平分布。上面的和下面的肌束更边远一些，它们并不朝着嘴角聚拢，而是沿着嘴唇的皮肤铺开。这块肌肉与交界的肌肉有关联，或者与咽部的肌肉有关联，它们一起构成了口咽肌。这块肌肉的起点藏在下颌支内，从那里由一个脂肪球分开；并且它还连着内部的翼状肌、颧大肌、笑肌、切牙肌和口部三角肌。

起点　这块肌肉始于上颌牙槽突的外表面和下巴，对应着臼齿；翼状肌–下颌肌的韧带。

止点　最后止于口唇联合角的真皮和黏膜。

运动　这块肌肉收缩，主要是双侧同时收缩的时候，颊肌向后（而非向外侧）拉拽口唇连接角，从而使脸颊抵住牙齿，这时一般是嘴里的食物使口腔内壁的肌肉舒张，或者是因为口腔内充气，比如正在做咀嚼和吹气的动作。

浅层解剖结构　这块肌肉收缩可以使嘴角回缩，此时嘴唇会略微拉展，而口唇联合外侧的部分会略微向上弯：从嘴角向下到唇沟，由外侧向下会出现细细的沟痕。这块肌肉可以参与完成很多表情，如得意、赞同、微笑以及哭泣等。

锥形肌（降眉间肌）

形状、结构和位置　锥形肌是一块单薄的肌肉，呈扁平的三角形。它的肌纤维从鼻根到前额（眉间）几乎是垂直走向。这块肌肉成对出现，并且通常它们在中线位置相连成为一整块，但被认为是独立于额肌的存在。这块肌肉向外侧部分地盖住皱眉肌，在下面则与鼻肌的横向部分相连。

起点　起于盖住鼻骨的下端和鼻外侧软骨的上端的筋膜。

止点　最后止于两个眉弓之间和前额下部的正中的皮肤。

运动　这块肌肉可以下拉眉间的皮肤和向上提拉鼻根部的皮肤。

浅层解剖结构　这块肌肉收缩可以在鼻根部的皮肤上形成横沟，配合降眉肌和皱眉肌，可以做出诸如警觉、威胁、愤怒和痛苦等的表情。

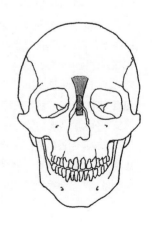

皱眉肌

形状、结构和位置 这块肌肉扁平、细薄，并且很长，呈锥形。它的肌纤维沿对角线向上走，从始点到止点，走向几乎与眉毛平行。这块肌肉的肌束大多都比额肌和眼轮匝肌的要深，除了内侧近中的部分，这个部位的肌束止于真皮。有的人这块肌肉和眼轮匝肌融合，并因此被视为眼轮匝肌的附属肌肉。

起点 这块肌肉始于额骨（眉弓顶近中的上方和眉心处）。

止点 最后止于对应着眼轮匝肌的眉毛上方的真皮。

运动 这块肌肉的作用是将眉毛的内侧段（眉头）向内侧和向低处移动。

浅层解剖结构 这块肌肉一般是双侧同时收缩，此时会在眉间出现一些竖的皱纹，即在眉心的位置（皱眉的典型表现）：这个动作往往是人眼因为强光照射，出于保护的目的而眨眼，还有做某些表情时也会做这个动作（如在关注、专注、忍受痛苦、对事物感兴趣、恼怒、赞同和难受等情况下做出的表情）。

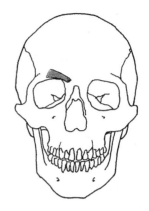

提颏肌（颏肌）

形状、结构和位置 这块肌肉是一块很小的肌肉，近乎劈锥形，略平，从下颌骨到下巴向下呈垂直走向，肌纤维一直进入下唇的真皮，并与口轮匝肌和颊肌交织。这块肌肉总是联合其对侧肌肉（成对）一同收缩，它们之间有很多相互关联的肌肉。当这对肌肉之间完全分离时，紧挨骨骼表面的真皮会出现一个典型的凹窝。

起点 这块肌肉始于下颌骨，挨着内侧切牙牙窝的位置。

止点 最后止于下巴的皮肤。

运动 这块肌肉可以让下唇抬起和前噘，下巴上此时会出现褶皱。

浅层解剖结构 这块肌肉主要支配下唇，会使口裂向下弯，下巴上会因此出现很多沟痕或褶皱，并且还会加深颏-唇沟。这块肌肉主要参与喝水动作或者是做出疑惑、鄙视、厌恶等表情。

翼内肌

形状、结构和位置 这块肌肉很平，四角形，斜向下，以朝着外侧的筋膜借助一块短而结实的薄片肌腱止于下颌支和下颌角的位置。这块肌肉和周围的肌肉联系很紧密：它的外侧部分挨着下颌支的内侧面，这个部位只有其上段是与翼外肌分开的；它的内侧面与咬肌的肌腱相连。

起点 这块肌肉起于翼突窝（蝶骨翼突外侧薄片的内侧面）以及腭骨的锥形突；下颌骨的隆突。

止点 最后止于下颌支的内侧面，挨着下颌角和沿着下颌下边缘的位置。

运动 这块肌肉的主要功能是抬起下巴，咀嚼食物；让下巴向前突和向外侧移动。

浅层解剖结构 这块肌肉所处的位置很深，既看不见，也触摸不到。

翼外肌

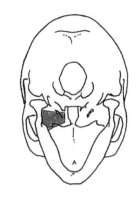

形状、结构和位置　这块肌肉短且厚，呈劈锥形，分为两个部分，分别向后和向下行，最后汇合为一块肌腱进入止点。有的与附近的肌肉有连接。这块肌肉位于下颌支内侧和颧弓所在的位置，与颞骨肌腱和咬肌有部分相连，它的内侧面靠在翼内肌的上半部。

起点　这块肌肉始于切牙基部，它的上半部由蝶骨大翼的上部和外侧面构成；下半部则由翼外板的外侧面构成。

止点　最后止于下颌的髁骨，挨着翼小窝，以及颞颌关节的关节盘和关节囊。

运动　这块肌肉的上半部可以在嘴张开的状态下拉拽髁骨，使下颌突出（此时需要翼内肌的配合，同时还要抵抗颞肌后面肌束的作用力）；这块肌肉的下半部负责闭上嘴巴，以及完成咀嚼、吞咽或者是磨牙等动作。

浅层解剖结构　这块肌肉的位置很深，看不见，也触摸不到。

咬肌

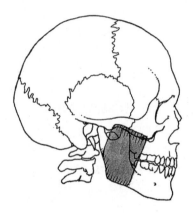

形状、结构和位置　这块片状的肌肉几乎呈四角形，宽约 4 厘米，也很厚（约 1 厘米），所以非常强韧，它沿颧弓和下颌角的对角线铺展开来。这块肌肉由一浅层和一深层的部分构成，由于咀嚼动作非常活跃并有无数次的重复，因此它对面部骨骼和下颌角的宽度及外形也有一定的影响。

这块肌肉的两个部分可以完全分开。深层的那一部分全部都贴着下颌支的外表面，并盖住颞骨止于下颌骨和颧弓之间的过渡部分。浅表的一层在皮下，被腮腺-咬肌的筋膜所覆盖，这一部分一直延伸，直至止于颧弓的下边缘，并遮住腮腺，呈顺沿肌肉后缘的走向。

这块肌肉还与颈阔肌、颧大肌相连，沿着前面的边缘，与脂肪团（即所谓的"比夏脂肪球"）落在下颞窝里。

起点　这块肌肉始于颧弓。细节：它的浅层部分有着很强韧的阔筋膜，分布在从下颌的颧突到颧弓下缘的三分之二的位置；它的深层部分则始于内侧表面的后段和颧弓的下边缘。

止点　最后止于下颌支的外侧表面。细节：浅层的部分止于下颌角和下颌支外侧面下面一半的位置；深层的部分则止于下颌支外侧面的上段和冠突上。

运动　这块肌肉的作用是抬起下巴，完成咀嚼和闭嘴功能。

斜向的浅层肌纤维可以使下巴有限地向前移动（前突），而纵向的深层肌纤维可以使下巴向后（回缩）和向外侧移动。

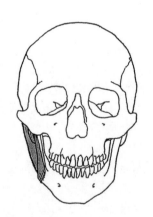

浅层解剖结构　这块肌肉在皮下，不但很容易触摸到，收缩的时候也很直观。对于身体较瘦的人，这块肌肉前边的边缘完全显露出来，因为它的脂肪球萎缩，其后缘则被腮腺所覆盖。颧弓在任何时候都能看到，因为这个部位高于肌肉。肌肉组织在咀嚼或下颌在做某些表情，比如愤怒、暴怒和情绪紧张时会比较突出，从而很明显。

颞肌

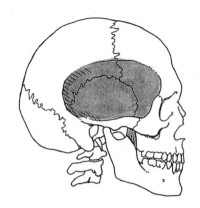

形状、结构和位置 这是一块扁平且较长的扇形肌肉：上部较宽，呈半圆形，边薄，顶部则收紧，且相当厚（约2厘米），占据着颞窝的位置，在颧弓之下以一个短而粗壮的止点肌腱结束。这块肌肉由一些朝向各个方向的肌束构成，这些肌束单独收缩会对整体的动作效果略有影响：前面的肌束几乎沿着垂直的方向向下，中间的那些肌束则斜向下和向前发展，而后面的肌束则几乎呈水平走向。肌肉的深面贴着脑室的外壁，向下则与颞窝、翼内肌和翼外肌相连。这块肌肉的前缘挨着颧骨，被一个脂肪垫隔开，当嘴张得很大的时候，这个脂肪垫会被向前运动的下颌骨髁突推出来，表面上看像是颧弓的下面略微凸起。颞肌的表层在皮下，被颞肌筋膜所覆盖，这块筋膜是一块展开的薄片，它的上面连着耳部的肌肉、颞肌，以及一部分眼轮匝肌，并且这个部位还有颞部的浅层血管经过。

起点 这块肌肉始于颞面（包括由颞鳞围成的区域，从蝶骨大翼、顶骨一直到颞下线），还有颞窝，以及颞肌筋膜的深层表面。

止点 最后止于下颌骨冠突和内侧表面。

运动 这块肌肉主要负责抬起下巴，参与咀嚼，使上下牙弓靠拢和闭嘴，同时也能使下巴略微向外侧偏移。

浅层解剖结构 颞肌在皮下，因此在任何紧张的情况下，都能很容易触摸到。但由于这块肌肉被颞肌筋膜所覆盖，它的收缩只在前端区域，即靠近太阳穴的位置可见，当咀嚼或者是紧闭下颌的时候才清晰可见，其余部分都被头发所覆盖。

眼睛

作为视觉器官的眼睛对称地分布在眼窝里，眼窝外面的区域就是眼眶。这个部位外围是眼窝骨，上有眉毛，窝内是眼球，上附有眼睑。

● 眼睛（眼球）是在前后方向上略扁的球形，平均直径大约为 2.5 厘米。眼球向外向前可以看见眼睑打开后所及的范围，眼球上有一个透明的圆盖（角膜），与其余的不透明的和白色的部分（巩膜）相比，这个部分呈凸起状，因为与内部的球体相比，这个部位内部带有一定弧度。从一侧观察眼睛的话，很容易看到这个特征，当上眼睑闭合的时候，还可以触摸到这种凸起。

透过角膜，可以看见后面就是虹膜。虹膜是一个直径略超 1 厘米的圆盘形的结构，颜色可以因人而异，虹膜的中间有个圆形的开口，这是瞳孔。瞳孔呈黑色，这是因为通过透镜（晶状体），它正对着的是眼窝。瞳孔可以因光线的强弱缩小或放大，当人情绪激动或从远距离观察物体时，瞳孔也会进行缩放调节。

虹膜的颜色有很多种，从蓝色、灰色到褐色，甚至包括各种颜色的中间色，并且虹膜的颜色与头发的颜色相关。比如，通常发色较深的人的眼睛虹膜也是深色的。此外，颜色也并非一致和可以进行严格的区分，因为色素分布的情况会因人而异，有深有浅。从颜色出现的规律来看，大部分人眼睛虹膜的颜色与外表其他部分的颜色相关，这种表现可以集中衬托出瞳孔的颜色。

眼睛的骨窝要比眼球实际的大小大很多，因为除了前面的部分，眼眶里几乎要填满大量的具有保护作用的脂肪组织，那些没有填充脂肪的地方则分布着血管、神经和肌肉。实际上，眼睛周围分布着一些交织的肌肉，这些肌肉可以使眼球完成精确细致的移动动作，例如，上侧、下侧、外侧和内侧

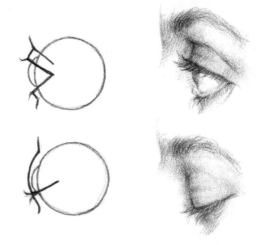

眼皮（开与合）和眼球之间的关系

的直肌可以使眼球根据肌肉的收缩移动；斜上方和斜下方的其他肌肉可以使眼球向内侧、斜向或向下移动。在正常情况下，眼球的移动是协调进行的，就是说目光会同时朝着一个方向移动，例如，眺望远处时眼球的轴是平行的，而在近处视物时，会略微交织在一起。

● 眼睑是两块带褶痕的皮肤，上下各一块，可活动，这两块眼睑边缘的肤质都较硬，上面长有睫毛。上眼睑和下眼睑合上时，眼睛可以完全闭上。但视物时上下眼睑是分开的状态，眼裂打开，眼睛正好嵌在前面。

眼睑开口的大小取决于两个边连成的锐角（连合）的形态和大小：眼角内侧的联合（或者称角或边）较宽，有些突出，呈粉红色的是泪阜，那里面有泪管的开口，这个点被认为是个很重要的参考点，因为它是一个不动的点；而眼角外侧的联合更窄一些，没有什么特征，但这个部位可以随眼球的运动略微移动。

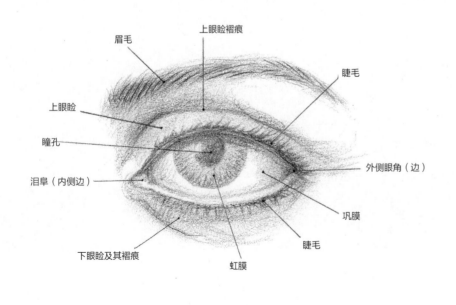

左眼的外观及其主要构成，正面图

眼睛、眉毛和鼻子之间位置和比例的关系

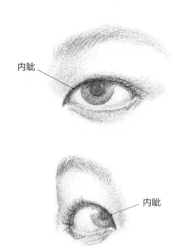

内眦

内眦

内眦：黄种人上眼睑
的一种典型形状

月牙形的折痕，这是两片结膜相连留下的痕迹。

　　眼睑厚约3毫米，眼睑壁由薄薄的肌纤维构成，内壁挨着由结膜覆盖着的眼球，而外壁由肌肉和真皮构成（主要是眼轮匝肌）。上眼睑比下眼睑更舒展，因此闭眼时，看到的最多的是上眼睑。眼睛睁开时，会因为上眼睑的提肌和相关的肌肉导致眼裂张开程度有所不同，这些肌肉还会形成一个很深的折痕（眼轮匝肌与上眼睑之间的沟痕），这道折痕的位置在眼睑皮肤和眉毛之间。

　　下眼睑在舒展程度上较上眼睑略微逊色，活动性也相对较差，并因为脂肪堆积而变厚。眼轮匝肌与下眼睑之间的褶痕将下眼睑和脸颊隔开。

　　附在眼睑上的皮肤很薄，薄到可以看到皮下的毛细血管，上下眼睑的连接处也因此极易形成皱纹。

　　• 睫毛向外长在眼睑活动的一边：上眼睑的睫毛朝上，非常长，且很密；下眼睑的睫毛向下弯，短且直。

　　• 眉毛横向生长，突出于皮肤表面，成对且对称。这个部位非常灵活，因为这里分布着很多与毛发相关的肌肉。眉毛将前额与上眼睑分开，并且长满呈线条形的毛发，两侧的眉毛都略微向下弯。眉毛的颜色一般与头发的颜色类似，也可能比头发更深一些，毛发的浓密度却有不同：眉毛的内侧（眉头）较密，走势是向外侧弯，在眼眶上方的部位略低；眉毛中间部位（眉体）开始向外侧倾斜，几乎呈水平走向；在外侧（眉梢）的眉毛转淡，甚至消失，只留下一个"鱼尾"尖，位置比眼眶边缘略高一些。

　　眉毛的形状因人而异，因性别而异（女性的眉形一般更细更尖），与年龄也有一定关系（老年人因皮肤脂肪增加，眉毛会因此变得有些杂乱）；此外，眉形与个体所属的人种有关，例如，黑种人或黄种人的眉毛颜色更深，眉形更尖，而白种人的眉毛则更浓密，有的白种人的眉毛甚至长到眉心的位置。

　　眼睑打开时，眼裂为椭圆形，或卵圆形，具体形状会因为个体和人种有所不同，但眼裂也会因为眼球的移动而发生形状的变化，会因为目光投去的方向而变化。正常情况下，目光投向前方，眼睑与眼球的形状相对应，表面会出现弯曲的弧度。仔细观察会发现以下特点：眼睛最长的轴是横轴，几乎呈水平，但略微倾斜，因为眼角外侧的联合比内侧的联合略高；上眼睑的边在内侧一半的位置向下凹，而在外侧一半的位置则更笔直一些；下眼睑向上一般显得更凹一些，这与上眼睑的走向正好相反，即在外侧一半的位置凹得多，而在内侧一半的位置更直一些；上眼睑盖住了一小部分虹膜，而下眼睑则只掠过虹膜的边缘。

　　眼睛的巩膜是白色的，被结膜所覆盖，结膜会因为眼含泪水而闪闪发光，并且填满了眼角被圆润的弧线围成的三角区域。巩膜连着虹膜，内侧的部分更多一些，虽然巩膜外露得最多，但却是随眼球运动最有限的一部分。泪阜附近有个

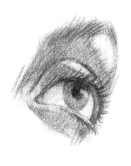

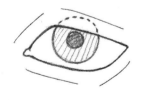

眼睑正常打开时虹膜所处位置的透视图

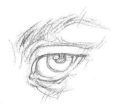

眼球、眼睑、眉毛与眼眶的位置关系图

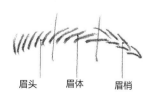

眉头　　眉体　　眉梢

左眉毛的毛发浓密分布图

鼻子

鼻子的外观为梨形，位于面部中央，鼻子的中线向上从前额出发，经过眼窝、脸颊，向下一直到上唇边。从表面看，鼻子主要有以下几个部分：鼻根、鼻背（鼻梁）、鼻翼和鼻尖，由骨和软骨结构支撑。实际上，鼻梁上面的部分——鼻根对应着梨形面骨的外侧面，即对应着鼻骨、额突和下腭，这一部分不可动，而其余的部分是可动的，因为它们主要靠鼻软骨支撑。

鼻子的皮肤靠着一层薄的脂肪层，这些脂肪主要分布在鼻尖和鼻翼上，鼻子上还分布着许多皮脂腺，所以鼻子总是泛着油光。此外，在鼻孔内部开口的四周长有一定数量的鼻毛，这些硬挺的鼻毛比较粗。鼻根，或者说鼻子的顶部，是一块细长的区域，介于两个上眼眶的弓形之间，正好是额头中间的部分，有的人这个部位有一道横沟（鼻额沟）。男性的眉弓之间有个凹陷，是前额和鼻根之间的一个鞍形结构；而女性这个部位的骨骼比较细小，这是女性颅骨的特征（参见第 86 页），通常女性这个部位没有凹陷，或者只是略微有个轮廓。鼻根是起点，随后是鼻梁，鼻梁前面的边缘是圆的，位居正中，由两个侧面汇聚而成。

鼻背的形状和大小因人而异，因人种而异，一般人的鼻梁都很细长，但也有的人鼻梁为短粗形。按照鼻梁的形状，鼻子可以分为以下几种：直形（笔直），鹰钩形（带突起），弯曲形（凹陷），塌扁形（扁平）。鼻梁上自带一个小突起，有时这个突起很明显，这个位置是鼻骨和鼻软骨相接的过渡点。鼻梁外侧面窄且平坦，连着鼻根，越向下发展，越变得凸起和加宽，并形成翼（鼻翼）。这个部位因为人的表皮肌肉各有不同，可能很宽，也可能很窄，因此会有所不同。鼻翼与面部连接呈一个带弧度的沟痕（鼻翼沟），这个沟痕一直延伸到鼻尖附近，向后向下则一直到鼻孔附近为止。鼻梁与脸颊和上唇之间有一个鼻唇沟，它的深浅和长短与个体本身的特征、年龄以及本人的表情动作习惯有很大关系。

鼻尖（鼻头）位于由鼻子的侧面、基部和鼻梁围成的椎

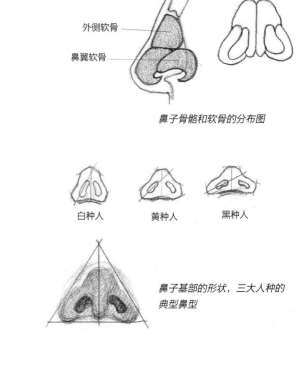

鼻子骨骼和软骨的分布图

白种人　　黄种人　　黑种人

鼻子基部的形状，三大人种的典型鼻型

体的交界面的顶端，是一个圆而多肉的突起。这个由软骨围成的部位，特别是对于男性而言，包括了明显分开的两个面：很多人的鼻尖看上去是由两个对称的部分构成的，中间有一条纵向的凸起的沟痕。

鼻子的基部呈三角形，各有两个对应着鼻翼的边，这两个边最后在鼻尖处汇合，并且围成了鼻孔，鼻孔是上呼吸道的两个开口。鼻孔沿中线从底部由鼻中隔软骨和颌骨的鼻棘分开，这部分骨呈椭圆形，较宽，后面的骨壁更厚一些，而前面的部分较窄，沿前、后方向的主轴分布，略微有些向外偏。

鼻子的形状，特别是鼻孔，可以视为人类学和人种分类学区分某些类别的人的标准：窄鼻型，鼻子细窄（通常为白种人）；扁鼻型，鼻子宽扁（通常为黑种人）；适中鼻型，鼻子的外部形态适中（通常为黄种人）。

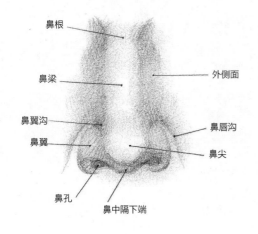

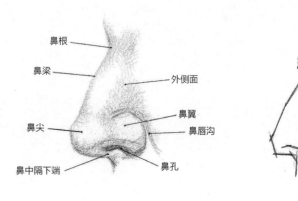

嘴唇

嘴唇在嘴的周围，遮住了牙弓前面的部分。嘴唇是两片肉褶，一片在上，一片在下，直接连着嘴部能自由活动的有横向缝隙的一边（唇裂或嘴裂），外侧则与嘴角（结合点）相连，这个部位肌纤维集中，形成一个椭圆形的柔软的略微凸起的小柱。

上唇与脸颊相接，下唇则连着下巴，它们一起形成了口腔前庭的前壁，向上和向侧面分别止于鼻子基部和鼻唇沟的位置，嘴唇的下面是颏唇沟。嘴唇分三层壁结构：外层，为皮肤组织；中层，为肌肉和脂肪组织；内层，为黏膜组织。嘴唇的外层真皮和内层的黏膜是相连的，因为它们之间有个过渡部位（粉色的嘴唇或前唇），由于唇部的皮肤较薄，因此嘴唇一般呈明显的粉红色。中间层含有肌肉，与对嘴部区域有影响的肌肉（轮匝肌、颊肌、笑肌、颧骨肌、提肌、口部三角肌和颏肌）有关联，因此这部分肌肉收缩时，会在形态上产生不同的效果。

嘴部外面是一层薄的真皮。男性的上唇有一层浓密的毛发（短须），在中线位置上有个圆形的浅凹（人中），这个结构来自鼻下褶痕，纵向一直连到嘴唇；而下唇下面也有一个小凹窝，位居正中，两外侧各有一个凸起的小柱（肉柱），再向下是颏唇横沟。男性的这个部位长有很典型的浓密毛发（胡须），有的人这个区域的中间位置略微凸起。胡须的形状因人而异，因个体所属的人种而异，可以有很多不同。根据嘴唇暴露的粉色部位（朝外的部分）可以分为以下几类：厚且突出的唇形（黑种人），薄细的唇形（黄种人），适中的唇形（白种人）。此外个体按唇裂大小也可以进行分类：小嘴、大嘴和中等大小的嘴。

双唇在形状上有各自的特点。上唇更薄，在内侧有个小突起，这个突起与人中的边缘相对。上唇中间两侧有两个微微的凹陷，上部微微凸起，并一直延伸至口裂联合处。下唇更厚一些，在内侧纵向上有一个小凹窝，上唇的小突起正好落在这个凹窝里，在这个凹窝的两边是对称的椭圆形突起。

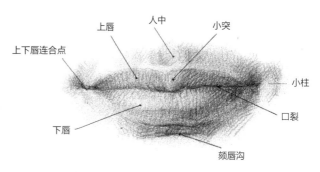

嘴唇外的各组成部分，正面图

粉色的嘴唇与皮肤之间的边界有些突起，因此总是很明显。上唇边呈起伏的弧形，这个形状也与下唇的弧度对应，从下唇中间的凹窝和唇裂附近的部分可以看出下唇更厚一些。

嘴唇的形状和大小可以有各种变化，这是跟随各种表情变化或者完成诸如随意地收缩、屈曲、绷紧或者卷曲等动作时同步产生的效果。口裂可以闭合，也可以多种角度地张开，从而将牙齿露出来。此外，在嘴唇做收紧和噘嘴，或者是咧开和绷紧等动作时，嘴唇表面纵向的皱纹可以随之加深或消失。鼻唇沟则顺应这些变化，限制略微凸起的卵圆形小柱向外移。

嘴外的皮肤向外侧朝脸颊发展，这个部位的形状由颌骨的形状和皮下脂肪层决定，嘴部再向下是下巴。下巴有些前突，这是人类容貌的特征，这个部位在内侧居中，勾勒出脸部下方的轮廓，并且人体的下巴会因为下颌骨的形状和这个部位皮下脂肪的情况而有所不同。通常男性的下巴更宽更突出，并且下巴上长有浓密的毛发（胡须）；而女性的下巴更圆润，骨形更小，无毛发。下巴和下嘴唇被颏唇沟分开，通常这个沟痕的中央有个凹窝，这是这个部位的表皮和骨骼彼此适应的结果。

嘴唇粉色部分的轮廓线

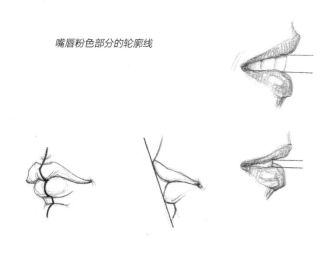

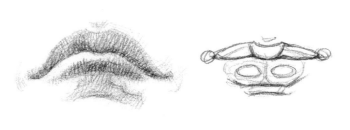

对嘴唇的表面和大小进行"分层"后，可以露出上唇的小突起和下唇的颏唇沟处的小凹窝

耳朵

外耳由耳郭、外耳道（或者称听觉通道）和鼓膜三部分构成。耳郭是一块带软骨的皮褶，对称分布在脸的外侧，它们所处的位置连着脸、头颅和颈部的边缘。外耳道即一般意义上所说的一直到鼓室的一段通道，它对应着颞骨上鼓部的孔。耳郭的形状像一个四周椭圆的贝壳，或者说大致轮廓是一个扁的卵圆形，但是顶上的部分较宽。耳朵的长轴几乎呈垂直状，有些向后偏，向上和向下略微倾斜，耳朵的大小一般为 6 厘米长；它的短轴几乎在水平方向上，在外侧与头骨壁成一个开口向后的锐角，短轴的平均长度为 3 厘米。如果从外侧观察头部，耳郭在这个角度并非完全垂直，而是有些向着正面倾斜。这个位置看到的耳郭对着乳突，向后则是下颌支，它的高度则等于经过眉毛和鼻子底部的两条平行的水平线之间的距离；而倾斜长轴的长度则等于鼻子到下颌支的距离。耳郭的内侧面外凸并朝向颅骨，耳郭的起伏与耳郭外表面的突起和凹陷相对应，耳郭只有前面凸起的部分贴着颅骨壁，它较宽的边缘与颅骨壁是分离的状态。

耳郭的外侧面有很多折痕，这是因为耳郭的外形呈聚拢状。耳郭中央的部分，由于整体趋势是朝着前面边缘发展，所以这个部位形成了一个很大的凹窝，这就是耳甲。这个耳甲的深处就是耳道的起点。耳郭的边缘是不与周围任何结构相连的耳轮，这圈很长的弧形褶始于耳甲深处，距离耳道上方不远的地方（耳道将这个部位分为卵圆形的上部和更深更阔的下部）。耳轮勾勒出整个耳郭的外形，最后在下方收尾变窄，形成了耳垂。在耳轮上段的外缘常常会发现一个带突起的小尖，这是一个小结节（也称"达尔文点"）。

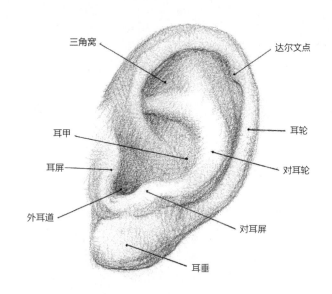

左侧耳郭外表的示意图，外侧面

耳垂是一小块肉，里面没有软骨，椭圆形，很扁，大部分不与任何结构相连，只在下颌骨底部的附近，它靠上部分的边缘才与头部相连。在耳轮中间，对耳轮围住了耳甲后面的区域，这个部位是一块半圆形的有明显突起的软骨，且前面凹陷，它的起点在高处，是两个汇在一起的突起（下面的突起更明显，而上面的突起则比较模糊），它们围在一起形成了对耳轮的耳甲艇。顺着弧线的走势继续发展，这个部位最后以一个圆形的突起结束，这个圆的突起就是对耳屏。耳轮和对耳轮（耳轮沟）之间的区域比较平坦，只略微凹进去一些。

耳甲的前面是呈三角形的小舌状的耳屏，有的呈圆形，耳屏所在的内壁有时候长有毛发。耳屏对应的位置是颞颌关节，它正对着的是对耳屏，对耳屏有一个凸起的边，耳屏和对耳屏之间是耳屏间切迹。前面讲过，耳甲构成了耳郭后方的内壁，形状尤为凸起（因为这个部位的外面凹陷很深），并且以耳郭外侧面倾斜的方式与颅骨壁相连（倾角为 20°—30°）。

耳部的骨骼为具有弹性的软骨，只有耳垂和耳轮向下的末端这一很小的一部分不带软骨。尽管耳郭的弹性很好，但由于耳肌和耳部固有的肌纤维很少，因而耳朵的活动性很有限（参见第 91 页）。耳部的皮肤细腻且薄，上面布满血管，因此耳朵呈粉红色，当情绪激动或者在环境温度的作用下，耳朵的颜色会加深。

耳郭有很多种形状，这因人而异，并且有的特征可以遗传，尽管意义不大。另外，耳郭的形状还与人种有关，例如，很多黑种人耳朵很小，有的甚至没有耳垂。从外表看，女性的耳朵比男性的耳朵小，弧度更大。老年人的耳朵因为皮肤失去弹性和支撑耳朵的组织松弛会有所增大，并且耳屏的前面还会出现纵向的皱纹。

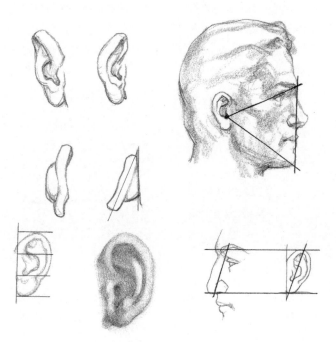

耳朵在各方向上的外观、位置及耳朵外面部分的大小

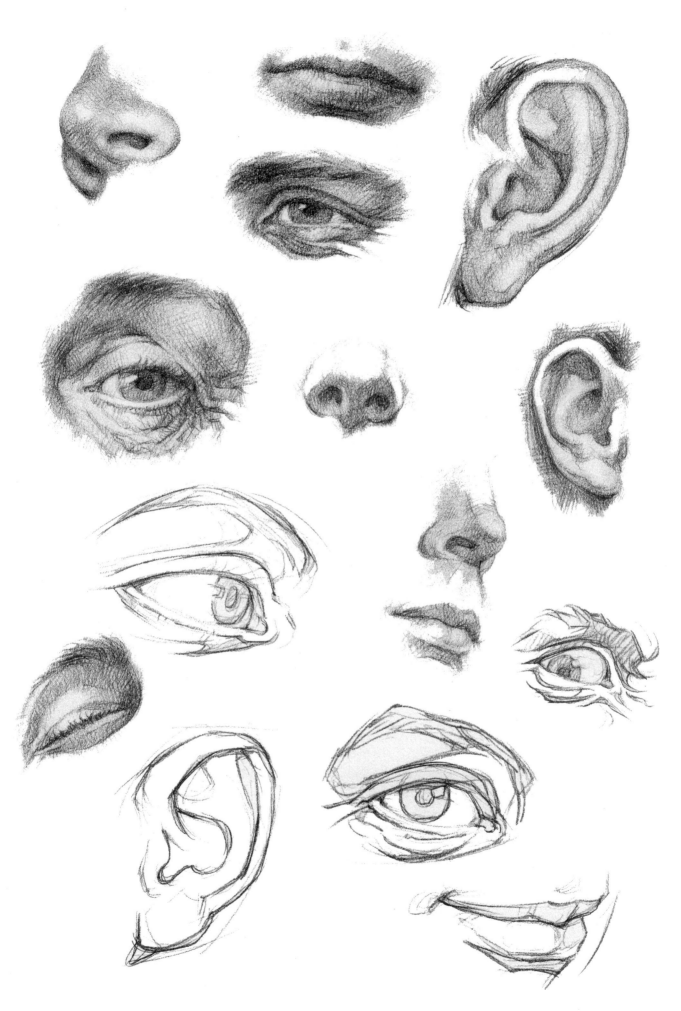

面部表情肌的功能

前面讲过头的骨骼按起点和功能分为几类，有的肌肉为头部某些器官专属，例如，使眼球运动的肌肉或者是作为消化道起点的肌肉，除了此类肌肉，大部分肌肉与骨骼结构相关，与运动器官相关，并且也是艺术家们需要掌握的内容。这些肌肉按其功能可分为两类：咀嚼肌，负责完成下颌骨的运动和参与颞颌关节的运动；表情肌，与面部表情有关，主要分布在面部，也有一部分分布在颅部。后面这类肌肉按照皮肤或者毛发命名，因为这些肌肉几乎都止于皮下，运动则随拉拽的方向进行，比如那些分布在前额、眼皮、鼻子、嘴唇和脸颊上的肌肉，还有很少的一部分肌肉分布在耳部。

对表情肌进行分析与研究很复杂，因为这类提肌的数目众多，很难将某个肌束单独分出来，并且这类肌肉非常细，分支也多，此外，区分这类肌肉彼此间的协作也是一个难点。了解表情肌的基本特征和主要肌肉的地形学分布有助于理解表情肌的功能，从而进一步弄清人类如何产生各种表情。我们人类可以通过面部表情与他人进行交流和理解他人的心情。我们可以通过表情表现出胆怯、喜爱、痛苦，还有感兴趣、冷漠等心理活动，这些表情并不仅仅是单纯的和下意识的动作，从某种程度上来看，也是一种模拟或者是文化习惯的表现。除人类之外，其他动物几乎没有表情的"语言"，有的话也非常简单，只有哺乳动物能以各种形式，甚至是以一整套的表情进行表达。例如，猫科动物通过露出牙齿和压低耳朵来表达反抗或者是受到了威胁，甚至也可以表示屈服；而大猩猩的嘴唇则可以收缩和向外翻卷，或者做扬起眉毛的动作。人类的表情最丰富，这是人类学研究的古老课题。早在十九世纪下半叶，就涌现出杜兴、达尔文、马雷和曼特加札等第一批利用肌电图进行"科学"研究的科学家。最近几年，已经开始应用精准细致的电子软件，特别是在人像识别和与安全、模拟有关的"计算机画像"或者是机器人技术方面，已经进入了开发和结合拟人技术的时代。

尽管人类的表情是基本的本能表现（哭泣、威胁、微笑和惊讶等），属于由基因遗传而来，自出生就具备的能力，但实际上，表情有成长的过程，人类的表情会随着学习经验和文化的积累不断细腻和丰富。哑剧是一种表情模仿艺术，它是仅靠表情动作展现丰富的情景，而"看相术"则拓展了这一主题，是从一个侧面，从人的面部形态特征分析人的特点和品性。面部表情最丰富的部位是眼睛和嘴，这两个部位非常重要，因为它们单独发挥也可以做出情绪复杂的表情。

哑剧在表演技艺上不分男女老幼，只是表现力会有所不同。例如，女性在哑剧中表现挖苦讽刺的表现力不足，而在表达痛苦失望时却非常出色。这里有必要分析一下眼轮匝肌区域的特点。面部上方主要是眉毛和带着眼皮的眼睛，眼轮匝肌的参与，使得这几个部位都很灵活。眉毛很显眼，紧挨着眼轮匝肌上面的弓形，所以眉毛能整体一起动，或者在某些肌肉的支配下只动一个部分（内侧或外侧），这就足以做出非常多的不一样的表情。虽然眉毛还有阻挡汗水或者是避免落在额头上的雨水入眼的作用，甚至在保护眼睛不受强光照射或者避免眼睛受到有害物质伤害时也发挥作用，但总的来说，眉毛在人类进化之后，更具意义的作用是表达内心的情感。因此眉毛活动的范围很大，甚至能挪到一些边缘区域（例如前额的皱纹附近，或者是眼皮周围皱纹所在的区域等）。

降低眉毛或者让两边眉毛互相靠近可以在鼻子上形成一些竖纹，同时平复一些横的皱纹，主要有两种情况：一种是要对他人进行攻击时的表情，另一种则是注意力高度集中的状态下（这时两个眼球会发生轻微的转动，下眼睑会提升，颧骨的肌肉会收缩）。

扬起眉毛会让前额出现抬头纹，而两边眉毛向外分开时，可以做出很多不一样的表情（惊奇、震惊、期盼、焦虑等），这时的眼皮会睁得很大，眼睛的视觉范围也随之变大。

双眉靠近并抬起时，前额也会提升，一些小皱纹或者是皮肤上的沟壑会加深，这种情况下表达的是极度的焦虑和痛苦。

一边眉毛上扬，同时另一边眉毛下降，此时皮肤表面呈现出对比强烈的效果，这个表情表达的是一种内心的不确定（犹豫、质疑等）。眼球可见的部位被眼皮包围，眼皮是一层可以活动的薄皮肤，眼皮收缩时，眼睛可以部分地或全部地睁开，此时眼皮上的皱纹清晰可见，特别是下眼皮和眼角外侧，即靠近太阳穴部位的皮肤。面部下方的表情主要由决定着嘴部开合的嘴唇决定。人的情绪很大一部分是靠嘴唇的状态表达，这种表达的基础是将嘴部的运动也加入进来，如简单地张开和闭合，前�’和后扯，上提或下拉，还可以是紧闭和大张。口轮匝肌的运动非常精细，它深层的肌纤维可以让嘴唇靠近牙齿，而浅层的口轮匝肌则可以让嘴唇噘起来，也可以让双唇紧紧合住或者皱起来。但这部分肌肉并非单独作用，因为嘴部其他肌肉会以拮抗（目的是张开嘴）的形式共同参与运动，这样可以细腻地完成表情的过渡。这些合作的肌肉可以分为几组：提升嘴唇的肌肉，主要完成焦虑、不屑、大笑和微笑等表情；下拉嘴唇的肌肉，在做出讥讽、厌恶、痛苦和不悦等表情时会用到；噘起或缩回嘴唇的肌肉，在挑衅、犹豫和痛苦等表情中会用到。

嘴或大或小地张开时，下颌骨会降低，这是相关肌肉运动的结果。在这些起作用的肌肉中，最主要的是一块位于颈部一侧的很薄但很宽的肌肉（颈阔肌），只要这块肌肉收缩，此处的皮肤会被提起并形成一些近乎平行的明显的突起，特别是面部呈现出愤怒、痛苦或者是恐惧的表情时，这种状态更为明显。

从前的艺术家对人类的表情和人物肖像的精准绘画手法进行了深入细致的研究，二十世纪初之前的那些关于历史、

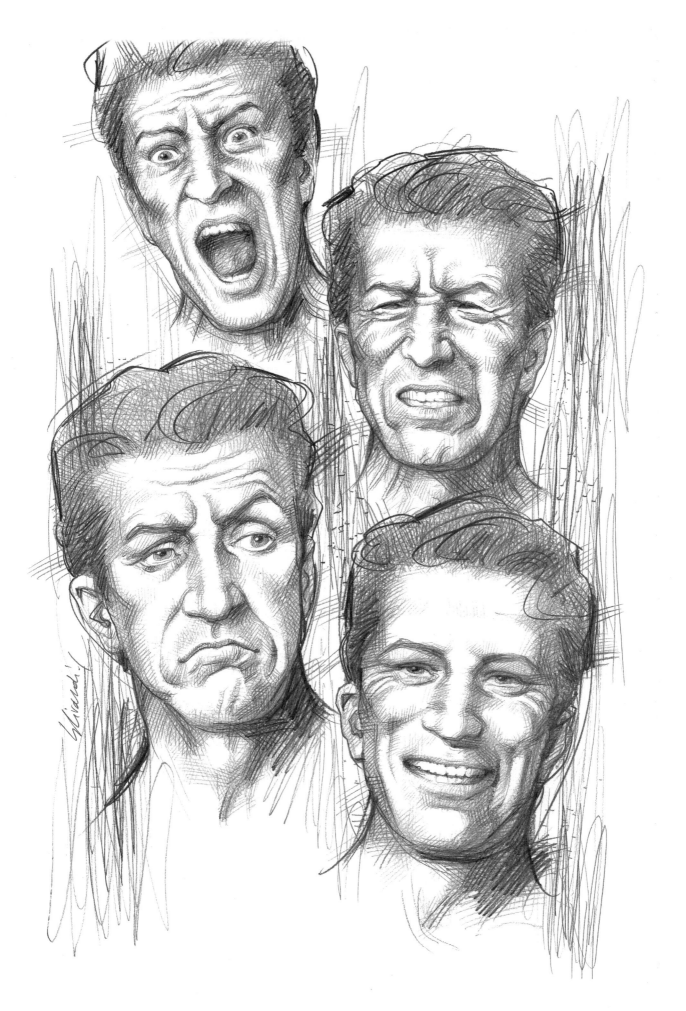

庆典仪式或宗教题材的绘画和雕塑作品就已经说明了这一点。在之后的几十年和当代艺术中，大众对人像写实手法的热情逐渐减弱，但它在肖像和插画艺术中仍然保持着相当的热度。特别是在某些研究中，例如，人类行为心理学、生态学或者是以辨识个体为目的的信息学，以及通信交流或者是对集体情感的主流进行研究等领域，尤其追求肖像的精致细腻的刻画。

为了正确地刻画面部表情，有必要掌握这方面的一些基础知识。

为了精准刻画出某个特定的表情，概括性地画一些基本特征会使效果突出（但不能画成漫画），可以忽略一些细节和边缘，例如，过多细小的皱纹可以省略。

面部表情本身就很有意义，但不要忘记整个身体的行为或举止是与人的精神状态有关的，这方面的表达需要的是肢体的语言，而非说出来的话语。例如，一个注意力高度集中的人，他的手、他的姿势或者是头和肩都会有相应的表现。

表情肌几乎不会单独运动，它们总是协调动作，有的时候，这些肌肉以相互拮抗的方式参与活动，最终会在皮肤上呈现出复杂细致的状态。因为表情在面部是暂时的和易逝的，因此有必要将所学的解剖学知识和真实观察到的结合起来。可以的话，还可以观察连续拍摄的照片，或者是观看录像，达到将信息片段重组的目的。很多画人物插图的画家会在一面或两面镜子里观察自己的表情，这样可以从正面以外的其他角度进行观察。

以非常简练的方式了解面部表情变化，可以将其分为三种情况，每种情况以其主导情绪的"走势"为主。

1. 中立的表情。这种情况下，面部肌肉不收缩或者说皮肤表面没有变化，面部所有部位都在正常的解剖学体位上，从一些小的地方就能看出（猜出）这个人的精神状态正常，表现得很坚定或者注意力集中程度一般。

2. 积极的表情。此时的面部有些拉长，有点像被离心力拉拽着的物体。比如嘴张大，眼皮张开，两边眉毛分开，这是乐观状态常有的表情，如大笑、微笑、惊喜、愉快等。因为拥有这种表情的人此时对外面的世界没有一丝忧虑，自我完全是开放的状态。

3. 消极的表情。出现这种表情时面部向一处聚，是一种像在向心力作用下的表现。例如，压低眉毛，闭上眼睛，皱起鼻子，嘴唇向下卷等表现出消极的情绪，如哭泣、痛苦、厌烦、悲伤、怀疑、威胁、发怒等。持有这种表情的人对来自外界的威胁和敌意感到恐惧，他需要封闭自我，对自己加以保护或者是抵抗外界。此时人的状态也是紧张的，主要的表现是具有攻击性（愤怒、强烈的痛苦或者是恐惧等）——鼻孔会张大，嘴也会张开，这不仅是因为在气势上需要有所表现，也是因为身体为了自卫和抵抗需要呼吸更多的气体。

各种表情及其相关肌肉

• 严肃、默想和思考。眉毛压低并向一处聚拢，眉心处出现纵向的皱纹（两道或三道），眼皮微合或合上，但并不紧闭。参与的肌肉：皱眉肌和眼轮匝肌。

• 集中注意力，惊喜。眉毛弯曲并抬高，额头上出现横向的皱纹，眼皮张开，或略微张开。参与的肌肉：额肌、枕肌、上睑提肌、降颌肌（颈阔肌和二腹肌等）。

• 疼痛，极度痛苦。两边眉毛抬起并靠近彼此，内侧的眉头略抬高，在额头中间形成横向的和竖向的皱纹，目光朝上，咧着嘴唇或者紧闭双唇。参与的肌肉：皱眉肌、额肌（额头内部的肌肉）、上睑提肌、上唇的四方肌、双唇的三角肌以及笑肌。其他有可能参与动作的肌肉：颞肌、咬肌和颈阔肌。

• 祈祷、恳求和着迷出神。眉毛完全抬起，目光向上，嘴紧闭，额头上有一些横向的皱纹。参与的肌肉：额肌、上睑提肌和颧小肌。

• 微笑。闭着或者是微微合上嘴，嘴唇略微上提，嘴角上翘，鼻唇沟和脸颊上的酒窝都加深，下眼睑略抬起并在其底部和朝着太阳穴的方向上形成一个小的皱纹。参与的肌肉：眼轮匝肌（下方的部分和眼皮）、颧小肌和鼻肌。

• 张嘴笑。眼睛微闭，嘴张开一部分，整个嘴向上弯，眉毛略微抬起，鼻唇沟十分明显，鼻孔张大，在眼皮和太阳穴附近出现很长的皱纹。参与的肌肉：眼轮匝肌、鼻肌、上唇四方肌、笑肌和颧大肌。

• 哭。眼睛部分闭合，眼皮收缩，额头出现皱纹，鼻孔张大，在鼻背的侧面出现皱纹，嘴巴略微张开，呈一个近似四边形的形状，下巴皱起，颈部形成一个很长的褶痕（颈阔肌）。参与的肌肉：皱眉肌、眼轮匝肌、上唇四方肌和嘴唇三角肌，以及腮部肌肉。

• 嫌弃、鄙视。两边眉毛互相靠近，略微抬高，在前额上出现竖向的皱纹，下唇略微向前探和向上拉，嘴角则下拉，下巴皱起，鼻唇沟向上和向下拉拽到最大程度。参与的肌肉：口轮匝肌、上唇四方肌、双唇三角肌、皱眉肌和腮部肌肉。

• 怀疑、犹豫。下唇向上、向前拉拽，下巴皱起，嘴角下弯，在下唇上形成斜纹，额头略微皱起，眉毛弯成弓形。参与的肌肉：额肌、眼轮匝肌、口轮匝肌、腮部肌肉、上唇四方肌和双唇三角肌。

• 生气、愤怒和气愤。压低的双眉紧紧靠拢，在额头中间形成竖纹，在鼻根处形成横向的皱纹，双眼睁得很大，下眼睑略微抬起，在下眼睑上形成的皱纹从底部向外侧辐射。嘴可张开也可以紧闭，此时的鼻唇沟拉长并加深，脸颊向着颧骨聚拢。参与的肌肉：皱眉肌、眼轮匝肌、鼻肌、上唇四方肌和咬肌，以及颈阔肌。

躯干

外部形态

躯干是人体的轴,没讲头部之前,我们已经介绍过一些。躯干连着自由活动的上下肢关节的末端,也就是人体最远端的部分。躯干在整体上是柱形,在前后轴方向上略扁,分为上面的胸部和下面的腹部,这两部分的轴随着脊柱的弧度,在矢状面方向上略微倾斜。在这一章,为了兼顾人体外部结构的完整性,我们加入颈部(颈部是连接头部的一个柱形结构)、肩部和臀部的知识。胸部和胸腔对应,形如截锥,在前-后方向上扁平,朝向腹部的底部较宽大。胸部的前面是凸起的胸脯,将前后面分开的是略微凹陷的胸骨,锁骨向上一直到锁骨突的位置为止。胸部的后面是背部,背部与脊柱对应,范围以肩胛骨和肋骨的边缘为界。胸部的上半部因为肩膀而加宽,腹部呈椭圆形,仅由脊柱的腰段部分支撑,底部

以骨盆结束,其他部分的侧壁上都分布着肌肉。

在躯干前面,顺着身体中线的凹陷向下可以找到肚脐,躯干的最下面是外生殖器。继续向后转是躯干的后面和外侧面,这里分布着骶骨、髋关节和臀部,此处连着大腿的上部,从臀部来看,除了后面中间的位置,整个臀部的皮肤没有褶皱。

■ 一般特征

躯干是人体轴向的主要部分,它连着头部,也连着人体的末端。末端包括上肢,上肢通过作为过渡的肩胛带与躯干相连;还有下肢,下肢则通过骨盆带与躯干相连。躯干的骨架连着一些关节和肌肉,为了清楚地了解人体的结构和合理地进行描述,我们按人体地形学及功能参数将躯干分为几个部分:

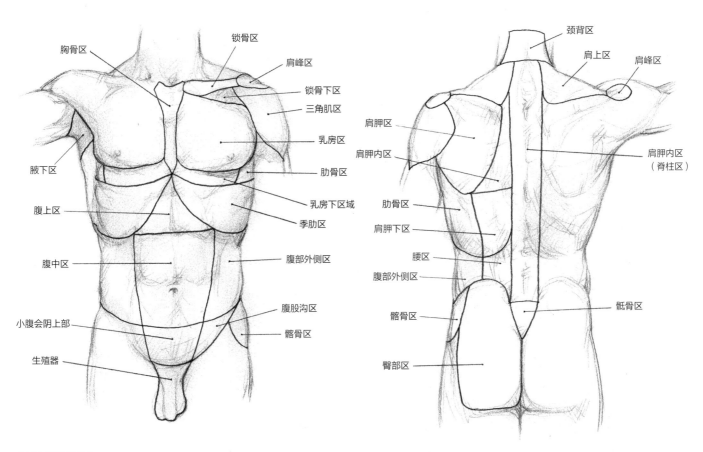

躯干各部分的划分

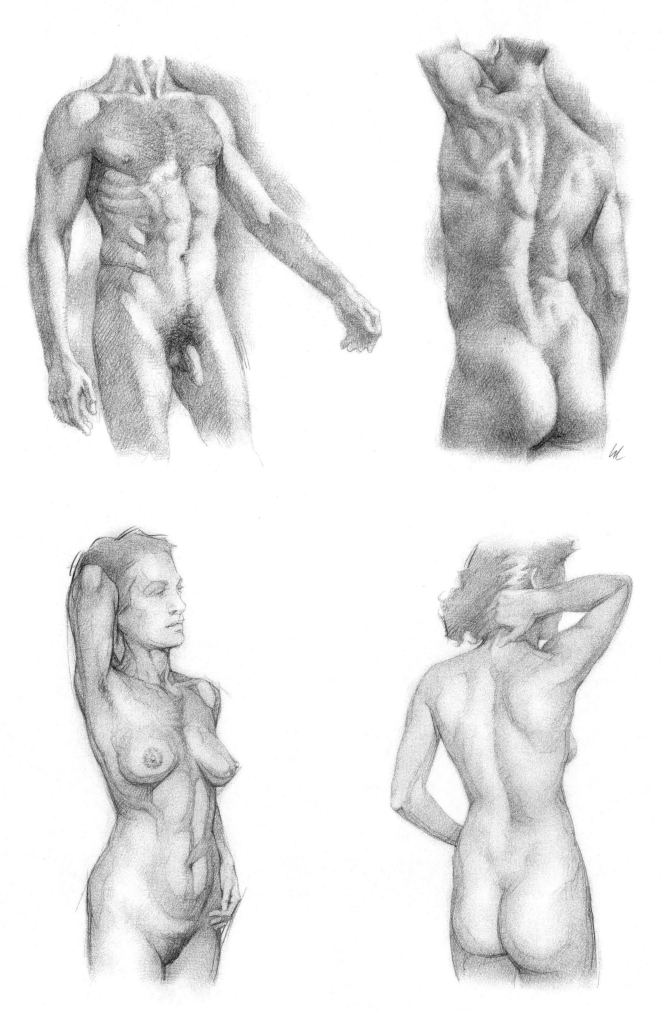

脊柱是整个躯干骨架中最主要的部分，其他部分都与脊柱相关，承担着拉拽或者是支撑躯干的作用，而脊柱则整合了它周围的关节和肌肉，成为人体的"体轴"。这个体轴的第一个部分对应的是颈椎区，也就是人体颈部所在的部位；第二个部分对应的是胸椎区和胸腔，即胸部；第三个部分对应的则是腰部，这里是腹部所在的区域。

最后一部分是骨盆（盆腔），虽然这个部位与下肢相连（骨盆带），但还是被归为躯干的一部分，因为躯干的下方以骨盆为界，这里也是众多肌肉和筋膜的止点，同时也是腹部的背面。同样我们还可以对肩胛带（肩胛骨和锁骨的连接）这样归类：从功能的角度讲，肩胛带属于上肢，但从人体地形学的角度来看，它又属于躯干。

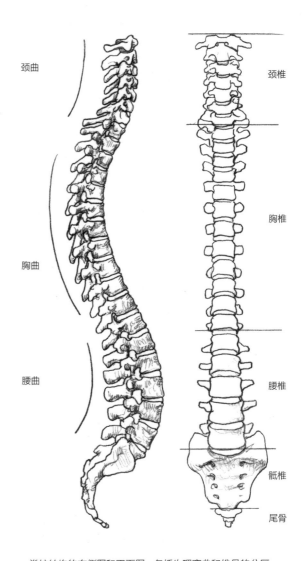

脊柱结构的右侧图和正面图，包括生理弯曲和椎骨的分区

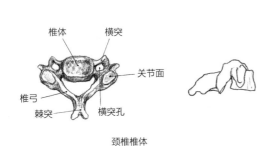

颈椎椎体

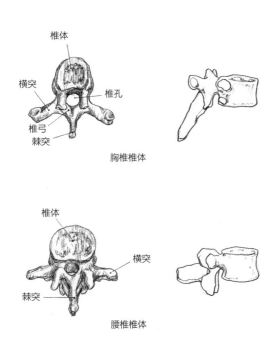

典型椎体的示意图

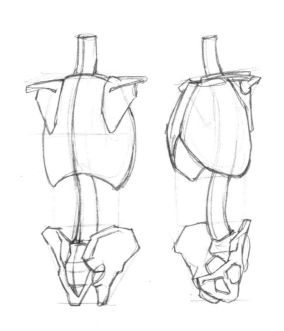

男性躯干骨骼的结构简图

脊柱

骨骼学

■ 脊柱

脊柱由椎骨构成，椎骨属于典型的短骨，这些短骨从头到尾通过关节和韧带相连。椎骨的总数为32—33块：因为尾骨末端的块数有可能不同，所以总数上会有出入。脊柱按形态可以分为几段：颈椎（7），胸椎（12），腰椎（5），骶椎（5）和尾椎（3—4）；可自由活动的椎骨有24块，最后两组椎骨实际上是固定的，这部分椎骨的结构几乎融合在一起。

构成椎骨的结构：椎体、椎弓、横突、乳突（在腰椎上）、棘突和关节突。几乎所有的椎骨规格都不相同，而其结构上的基本特征也有所区别，因此可以根据某些具备或不具备的特殊的解剖学特征和规格的大小，或者是某些基本结构对其进行识别和分类。脊柱整体上呈柱形，椎骨体积的大小自颈椎逐渐增大，到了腰椎末段时，椎骨的体积又开始减小；体积最大的椎弓在胸椎上，不同区域的椎体在外形上的特征各不相同：颈椎较平，胸椎趋于柱形，而腰椎的形状是宽大的柱形。

脊柱上包绕着强健的肌肉，它们一同构成脊柱，这是支撑人体的基本轴结构，但作为一个具有运动机能的结构，脊柱的特征由构成它的每个组成部分共同决定。

颈椎是构成脊柱的最前面的7块椎骨。这部分椎骨的特点是：椎体扁平，横向上更宽，椎骨的上面凹陷，下面则凸起，这个结构可以使上下椎骨如榫卯合在一起；颈椎的横突像个薄片一样藏在椎弓的根部，落在椎孔（横突孔）的中心位置上；棘突不是很突出，末端分成两叉；横突孔很宽大，由近乎三角形的椎弓围住。除了这些共同的特征，其中的3块椎骨具有有别于其他椎骨的以下特征：第1颈椎（寰椎）没有椎体，椎体的外侧面（关节的小面）呈突起状，前椎弓很短，与下一个相连的椎体即枢椎咬合在一起，后弓形（椎弓）角度小，不带突起；第2颈椎（枢椎）在椎体朝上的面上有一个大的突起（指状突起或枢椎的齿突），与寰椎的前弓相关节；第7颈椎（隆椎）的椎体较高，不凹陷，它的横突孔很小，棘突上有个大的隆突，非常突出。

胸椎一共12块，中等大小；这些椎体的规格从第一个到最后一个逐渐增大。这些椎骨较为明显的特征在于与肋骨相关节的结构，其余的共同特征有：这些体积渐增的椎骨主要是从第1块到第12块胸椎，在外侧面的厚度和高度上有所增加，在靠近椎弓起点的地方，与肋骨头（它止于两块椎骨之间）相关节的关节面不止一个，但在第11块和第12块胸椎上只有一侧的关节面；椎弓上自带一个朝向椎体上方平面的

肉梗，并一直向下到一个很大的切迹为止，这些椎弓形成了一个孔道；横突很发达，一直到第10块椎椎，这块椎骨上有和肋骨头相关节的关节面；关节突很薄，在竖直方向上发展；最后，外凸的突起斜向下发展。我们说典型的胸椎时，指的是从第3胸椎到第10胸椎，最开始的和最后的胸椎，在形态上具有分别向颈椎和腰椎过渡的特征。

腰椎一共有5块，这部分的椎骨在整个脊柱中体积最大。腰椎椎骨的典型特征是在外侧有很大的突起，即乳突，这个结构来自椎弓。这部分椎体体积大，横切面呈椭圆形，并且上面和下面既倾斜又有些聚拢。这部分椎体的关节突很明显，棘突短且粗糙。每块腰椎都很有特点，它们共同具有的结构略有不同，所有这些特点使得腰椎很容易被辨识。

骶椎有5块椎骨，它们融合在一起形成骶骨：这些椎骨在椎体和外侧骨突的高度上合并，在骨片之间留下明显的孔（骶骨孔）。骶骨孔几乎呈锥形：可以看到骶骨的上面（骶骨的基座）与第5腰椎相关节；前面的关节面凹陷的弧度很深，并且向下倾斜；朝后的关节面沿着中线的是隆起的骶正中嵴，如同是棘突融合后残留的顶部；而骶骨的两个外侧面很细薄，表面粗糙，并且大部分和髂骨相关节。

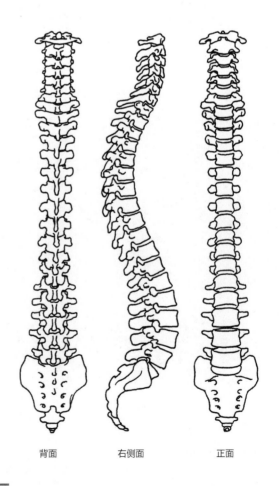

背面　　　　　右侧面　　　　　正面

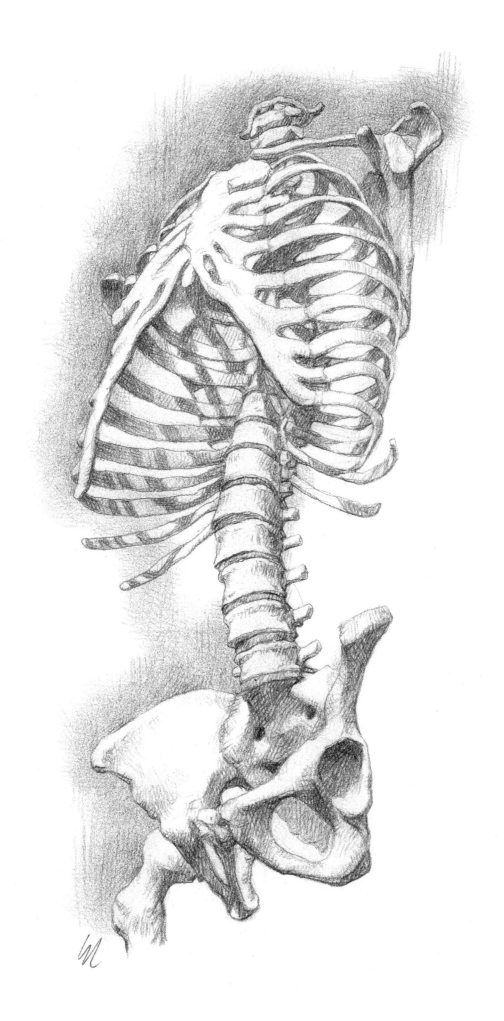

尾椎属于退化和不完整的椎骨，数目从3块到4块不等，这些椎骨融合在一起形成了尾椎骨（或尾骨）。

从艺用解剖学的角度研究脊柱结构的特点，了解它整体的结构和功能即可，因此本章对单块椎骨不做详细的讲解。

■ 脊柱的外部形态

考虑脊柱的整体结构时，我们不仅要看到椎骨，还要看到连接多个椎骨的椎间盘、关节及韧带，这些韧带在矢状面上呈四边形，但从高处看去，会有一些弧度，这使脊柱的弹性很好，也决定了脊柱内部结构的韧性。脊柱的曲度（见第111页右上图）从头到尾是：颈曲，向后凸；胸曲，向前凸；腰曲，向后凸。女性腰曲的弧度比男性的更大。脊柱正常的形状由叠在上面的椎骨（椎体的体积从腰部到头部逐渐减小）决定，到了骶骨，椎体的底部近乎圆锥形。骶骨和尾骨形成一个小的顶尖向下的锥形。脊柱朝前的一面显示了椎体和椎间盘朝前面的部分，这些椎体在三个区域上的外形略有不同。而外侧面上有个棘突和横突，这些突起的形状在上述三个区域也各有不同。

脊柱后面露出来的主要是一系列的棘突，其中颈椎的棘突分两叉，且颈椎椎骨的头部突出一些，余下的两个部分的头部则圆润一些。

脊柱的长度与年龄、性别和个体体质特征有关。男性脊柱的长度会随个体身高变化。关于人体脊柱的一些数据：正常成年男性（身高约为170厘米）的脊柱长73—75厘米；女性的脊柱长60—65厘米。脊柱各部分的长度：颈椎区13—14厘米；胸椎区27—29厘米；腰椎区17—18厘米；骶-尾椎区12—15厘米。

在解剖学体位上，身体重心所在的直线与脊柱所在的纵向直线方向一致，具体分布：在第2胸椎椎体的前面，在第12胸椎椎体的中间，在第5腰椎椎体的前面，然后向下落到地面上，在脚所支撑的地面区域内。脊柱的自然（生理）弯曲只能在外侧面看出来，正面或背面不存在弯曲的走势。在病态情况下，哪怕只有轻微（经常出现）弯曲，也可以通过观察人体确诊脊柱侧弯，即脊柱外侧异常弯曲：在程度上和范围上可以有多种情况，一般由结构或者是椎体位置异常造成。

关节学

椎骨依靠关节相连，同时还有数量众多且柔韧牢固的韧带辅助加固，这些结构令脊柱非常牢固，同时又不失活动性和弹性。这些关节按照功能分为两类：一类是椎体间的骨联合（联结），关节突之间活动的连接（动关节）；还有就是与头骨相连的关节，这是一类很特殊的关节。

• 椎体间的关节。在两块相邻的椎骨之间，但最靠前的两块椎骨除外，有一个纤维软骨盘，它的形状类似透镜，边缘薄，中间圆且有一定厚度。椎间盘在中间的位置的厚度，按由头到尾的顺序增厚（颈部椎骨的椎间盘约3毫米，胸部的约为5毫米，腰部的约为9毫米）。这部分结构会随着年龄增长而逐渐变薄，这是构成它们的纤维组织收缩和被老化组织替代的结果，特别是椎骨中间肉质的部分。这些椎间盘具有缓冲身体负重和在运动中分散来自脊柱上方的压力的功能，并且与纵向的韧带一起发挥所谓的椎间联合的作用。

• 关节突之间的关节。这些关节属于活动的关节，除了腰椎区段，因为这部分关节的表面比较圆，因此这部分关节更接近关节髁。这些不太大的关节的关节头被由细薄的韧带加固的关节囊包绕，因此这种关节活动性差，不能转动，但按它所拥有的总体空间而论，它却又使整个脊柱在各个方向上很灵活。

• 脊柱的韧带系统由一组沿整个脊柱纵向分布的韧带和将相邻的椎弓连在一起的纤维组织构成。纵向的韧带分布在椎体的前面（前韧带，起点很薄，始于枕骨基部，随后以薄膜的形式在整个椎骨上铺开，一直到骶骨对应的骨盆面上）和后面（后韧带，始于枕骨基部的颅骨内面，然后以短筋膜的形式在相邻的椎骨之间展开，并且外覆长筋膜，一直到骶骨的部位）。还有一部分特殊的韧带，即所谓的骶尾前韧带、外侧韧带和后韧带，它们将骶骨和尾骨连在一起。

椎弓间的韧带属于短纤维筋膜，这些筋膜从一个椎骨延展至下一个椎骨，在骨突之间围起封闭的空间。这些筋膜分几类：片间筋膜，即所谓的黄韧带（因含有大量的黄色的弹性组织），它的作用是连接相邻两块椎骨的上下边缘；横突间韧带，竖直走向，连接相邻的横突；棘间韧带，连接相邻的棘突，在布满整个脊柱的韧带（覆在棘突上）的辅助下韧性更强。这种韧带在颈椎区域被称为颈韧带，位于枕骨基部、枕外嵴和棘突，为三角形薄片状。它们为保持头部在枕骨髁和颈椎上的平衡发挥重要作用。

• 寰枕关节是成对的关节，这个关节介于两个枕骨髁和寰椎两个外侧的上关节窝之间，并且被关节囊所包围，在前后韧带的共同作用下变得更为强韧。这个关节主要完成屈曲和伸展的动作，但幅度有限，总之，所有动作都要在其他相邻关节的协同作用下完成。

• 寰枢关节也是成对的关节，位于寰椎的下关节面和枢椎上关节面之间。在前后韧带的作用下，这个关节更坚韧，由于这部分韧带比较细薄且可以变形，所以这个关节可以在前后方向上轻微地滑动。

• 寰齿关节的作用是实现枢椎齿突的前关节面和寰椎前椎弓之间的良好接触。这个关节是活动关节，它上面有很多辅助加固的韧带——横韧带、交叉韧带、翼形韧带和覆盖膜，这些韧带和膜在齿突、寰椎和枕骨之间形成坚韧的连接。因为这个关节的作用，头部能向外侧旋转，并成为枢椎齿突上的轴，并且令头部实现了最大幅度的运动，这是将每个相连的椎骨的单独扭转运动合在一起的结果。

■ 脊柱的结构特征

　　脊柱是人体整个骨架的基本结构（从将生物按有无脊柱进行归类也可以看到这一点），因为脊柱是连接身体其他部位骨骼，并给予支撑和依靠的部位。脊柱具有很大的灵活性主要是因为它可以向前弯，幅度可达到生理弯曲消失并且形成一个连续的弓形，但脊柱伸展的幅度却有限，灵活性主要集中在颈椎和腰椎的区域。这种机械运动受限是由每块椎骨上方的骨突造成的，尤其是两块椎骨之间的韧带也限制了运动的幅度，但是针对韧带进行训练（例如体操训练，并且受训者年龄很小），就可以使韧带屈曲和伸展的幅度变得比一

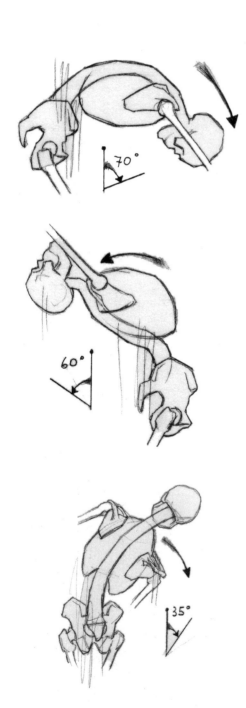

正常情况下躯干屈曲、伸展和向外侧屈曲的最大幅度

般幅度大得多。

　　脊柱向外侧屈曲的幅度不大。脊柱的基本作用是保持身体静态时的稳定，竖直站立时，承受头部和上肢的重量，支撑着胸腔内的器官，并借助下肢让重量落在地面上，同样，也可以让重心落在骨盆上。脊柱的弧度更利于身体在重心线所在的轴周围承担体重。

　　然而脊柱的特性在身体运动时更为明显。脊柱的运动，我们已经讲过，主要有屈曲、伸展、侧屈、扭转和向外侧旋转。之所以能做幅度如此之大的运动，不仅因为脊柱的外形和它所拥有的韧带能适应这些活动，也因为身体能将每块椎骨和脊柱不同区域的部分运动整合在一起。正因为如此，我们看到颈椎段是最灵活的，可以做上述的所有运动；腰椎段也相当灵活，而胸椎的活动则非常有限。

　　胸椎的活动除了由脊柱活动的范围决定，骨盆的移动和下肢关节及时适应这些动作变化也是一个决定性因素。

■ 脊柱的功能和运动特征

　　我们现在将一些结论总结一下。人像画家作画需要了解脊柱的结构特征（这一点已经讲过），包括脊柱和头、骨盆的关系。只有这样，才能正确画出运动中的脊柱，并且还可以画出整个身体的平衡状态。因此有必要再深入了解一下，下面从脊柱整体和各组成部分的角度就形态与功能进行探讨。

　　脊柱在骨架结构的后面内侧，将头与骨盆连起来的部分统称脊柱，脊柱还包括一整套牢固的关节系统和覆在表面上的肌肉组织。这些结构对于静止和运动的人体都至关重要，因为脊柱需要支撑上肢和头部（需要用一些力量），同时还要保证它们能自由运动。这些特征与脊柱特殊的解剖结构有关，脊柱由数量众多、形状各异以及功能多样的骨骼组成，所有这些都是保证其牢固性（静态下）和灵活性（运动时）的前提。

　　脊柱实际上由一系列罗叠的椎骨构成，总数为32—33块，这些椎骨可以分为五组：7块颈椎（对应着颈部）；12块胸椎，与相应的成对的肋骨相连；5块腰椎；5块骶椎；3或4块尾椎，尾椎是很小的和退化了的骨骼。

　　前三组椎骨是可以活动的，最后两组被视为融合在一起的骨，它们结合骨盆，与两块髂骨相连，因此不能活动。几乎所有的椎骨（除了一些特殊的，例如寰椎，即与枕骨相连的第1颈椎）都拥有自己区段的特征，因此很好归类，但同时它们也有一部分是具有相同的结构。

　　椎骨的单个活动单元是由几个部分融合成的一块骨：

　　1. 椎体为柱形，它的上面和内侧面略凹（便于衔接椎间盘），从颈椎到腰椎，椎体的体积逐渐增强和加粗。

　　2. 椎弓，圆弧形，位于后方，它是椎孔的边界。

　　3. 关节突，分上突和下突（两侧都有），作用是衔接相邻的椎骨突。

4. 横突，方向指向后外侧。

5. 棘突，位于内侧正中位，朝向背面并略向下。

椎骨在整体结构上也便于它们结合在一起，使脊柱作为一个完整的结构发挥功能：支撑躯干的同时也保证脊柱具有灵活性，保护脊髓（沿脊柱分布在椎孔里的神经束）。

从外侧观察脊柱会发现，椎体的体积从颈椎到腰椎在逐渐变大（这与对应的部位负重逐渐增加有关），并且从这个角度至少能看到三个弧度，整体呈S形：颈曲、胸曲和腰曲。前面讲过，人体进入老年后或者是在病态的情况下，这些曲度有可能加深，导致整个背部弯曲。

从前后方向上（正面和背面的角度）观察脊柱是直的，但也会出现一些很常见的略微向外侧倾斜的情况（脊柱侧凸，如果幅度很小，也不一定是病态），特别是在胸椎段，但这会导致人体在姿势上出现相应的变化。有时在模特身上就能看到这种外形上的变化，因此需要注意这种不正常的弯曲，在绘画时要进行修正。

构成脊柱的椎体相互之间靠不同的关节连接不同的接触部位。

1. 椎体间的关节是联结关节（骨联结），相邻椎体靠椎间盘将表面连接起来。而椎间盘由不同密度的纤维组织构成（周边的纤维更细密组织也更厚一些，中间的则相对疏松一些），它的作用是减轻体重的压力和缓冲外来冲击，此外还具有移动相关的单块椎骨的作用。我们知道，随着年龄的增长，椎间盘会退化变薄，这会导致老年人躯干活动性变差，身高也会因此减少几厘米。

2. 椎骨关节突之间的关节是活动关节，外覆关节囊，有这个关节的部分可以做多种强度和角度的运动，特别是屈曲和伸展运动。

3. 脊柱上某些特殊的位置还有几种关节，例如：寰枕关节（介于第1颈椎和枕骨之间），肋间关节（介于胸椎和肋骨之间），腰骶关节（介于第5腰椎和骶骨之间）。

脊柱的关节因为有数量众多的韧带加固，所以其结构具有很强的柔韧性。整个脊柱共有的韧带（还有的韧带分布在相邻的椎体之间或者是在某段椎体上）分别是：

前面的纵向韧带，从颈椎到骶椎，沿椎体的前面分布；后面的纵向韧带，沿着椎体的后面分布；棘突上的韧带，漫过棘突之间的桥接部分，尤其是从第7颈椎到骶椎这个区域。（这类韧带分布在颈椎的被称为颈韧带，此类韧带非常强韧，因此不需要肌肉的过多辅助也可以保持头部的平衡。）

作用在脊柱上的肌肉数量很多，它们很复杂地以薄片的形式层层叠加相互附着，并且与脊柱自身的肌肉（或者称脊柱旁的肌肉，即那些挨着脊柱分布直接作用在其上的肌肉）、背部的肌肉以及腹壁上的肌肉具有明显的区别。这些作用在脊柱上的肌肉联合上面所说的肌肉，以及上下肢末端的肌肉，使躯干保持静止或进行各种运动（屈曲、伸展、旋转、向外侧倾斜）。

但是对于艺术家而言，详细了解脊柱每块运动肌的结构也不是绝对的，因为很多这类肌肉都处于很深的位置，所以在外形上，如果不采取间接识别的方式，一般是很难感知的。但从学习绘画和进行创作实践的角度出发，依据功能和共同协调配合下的运动，对一些基本的肌肉群进行认识了解还是很有意义的。

脊柱做伸展运动时参与的肌肉包括骶-脊肌（沿脊柱后面分布，从骶骨一直到后颈，由一组多层的，介于相邻脊骨之间的椎弓和棘突之间展开的短筋膜构成）；后背的长条肌肉（由骶骨和腰椎一直斜向到肋骨）；夹肌（自颈椎到枕骨，延至头部）；斜方肌（还包括自肩胛骨到枕骨，以及延伸分布在头部和颈部的肌肉）。

脊柱的屈曲运动很大程度上由腹部的肌肉完成，因为这部分肌肉止于肋骨和骨盆，所以可以实现向胸腔和骨盆靠近的动作（特别是腹直肌），此外还可以做旋转同时向外侧屈曲的动作（参与动作的主要肌肉是内外的斜方肌）。髂腰肌也参与上述运动，这块肌肉位于骨盆内，介于腰椎和股骨之间。此外还有上下舌骨肌、颈阔肌和胸锁乳突肌，这些肌肉都以不同的力度配合头部和颈部的屈曲、旋转运动。

脊柱旋转时与脊柱向一侧屈曲运动时调动的是同一组肌肉。做屈曲运动时，会带动颈部和头部（这是脊柱最为灵活

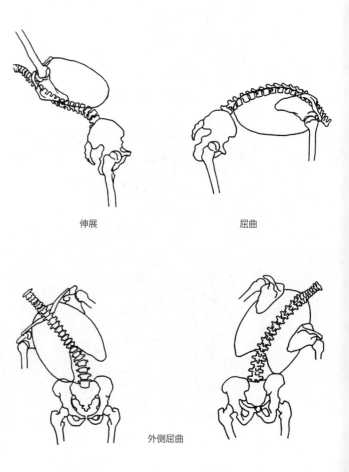

伸展　　　　　　　　屈曲

外侧屈曲

脊柱的几种弯曲

的部位）的肌肉、斜角肌和颈背部的短肌。总之，整个脊柱旋转时需要脊柱双侧的肌肉配合，脊柱旁的旋转肌也要参与进来。

脊柱在腰部高度上做侧屈时，参与的肌肉有腰的四方肌（连着第12肋骨、腰椎的囊状突起和髂嵴）、腰肌和内外斜方肌。而颈椎做侧屈时，夹肌（介于前四块颈椎和前两根肋骨之间）会全力参与，此外还有部分参与动作的胸锁乳突肌（在肋骨、锁骨和颞骨的乳突之间铺开）。当脊柱做外侧屈曲时，整个脊柱都在运动，参与的肌肉包括脊柱旁的横肌和内横肌。关于脊柱的功能，我们再强调一下：支撑躯干，保护脊髓和支持运动。

人体保持静止状态，或者称保持不动的状态时，主要靠骨架的支撑结构（椎骨）在发挥作用，它们具有弹性，是满足抵消反作用力和借助脊柱的生理弯曲保持竖直站立的最基本的条件。实际上，脊柱的各个部分承受和分散加在它上面的重量时，是将这些重量集中落了重心轴上（这里指解剖学体位，即竖直站立的姿势，从枕骨开始，在内侧面上穿过第4腰椎，几乎是从骨盆中间穿过，一直到支撑地面的足部）。

运动时的机制也是如此，但单块椎骨间（尽管椎骨的骨突结构和附着的韧带使移动受限）会发生轻微的移动，这些微小的移动会反映在整个脊柱上，最终使整个脊柱显得很灵活。我们都知道柔术运动员的技巧，所以不难理解脊柱拥有非常大的屈曲和伸展的潜力，这种运动是在运动员很小时，针对脊柱个别部分，特别是韧带的柔韧度进行训练的结果。

脊柱能进行的基本运动包括：

1. 屈曲：向前弯曲和沿着矢状面向下弯曲。这种运动是通过对椎间盘前面施压，特别是颈椎和腰椎部分，胸椎上面的部分弯曲弧度不大，这是由胸廓的形状决定的。

2. 伸展：沿矢状面向后弯。运动时颈椎部分，特别是腰椎部分（腰骶关节）都会参与，但此运动会因为棘突的存在而受限。

不论是做屈曲运动，还是做伸展运动，脊柱生理弯曲的程度都会因运动而加深或减少，屈曲时，弯曲的弧度会达到最大，而伸展时胸椎段和部分的腰椎段会呈拉直的趋势。

3. 旋转（环转）：这个运动是沿着水平面向右侧或左侧移动，主要是颈椎在动，这个部位的运动幅度最大，胸椎（对应着胸廓）也会动，但到腰椎段，因为牢固的关节和韧带的作用，运动会中止。

4. 外侧屈曲：在正面上向一侧屈曲；运动可以仅发生在颈椎段和腰椎段，但在肋骨和肌肉-韧带系统的约束下，屈曲运动几乎总是还伴有小幅度的扭转动作。

5. 环转运动：这个运动由多个连续动作组合而成，除了颈椎区，其他区段都有所受限。脊柱占整个躯干后面内侧的大部分区域，被大片的背部肌肉和相关的筋膜所覆盖。虽然在人体解剖学的体位下，脊柱的外部形态并不明显，但对于针对躯干进行绘画或者是完美地塑形，了解这些结构都是非常重要的。棘突是椎骨特有的结构，且棘刺的尖在皮下：位于一个纵向的沟内，其中腰椎段最深，在腰部深层和浅层肌肉的作用下，棘刺外突的效果会有所受限。但在腰椎段的高度上，棘刺略显粗大，几乎排成柱形。沿着整个沟状结构，棘突几乎不可见，除了第7颈椎（即所谓的隆椎）和排在前面的几个胸椎，只有这几块椎骨在外表上呈明显的直线形。

在某些特殊的体位下，很容易找到一些可以作为参考点的椎骨标志（这对雕塑家创作尤为实用）。例如：穿过第7胸椎棘突并整合肩胛骨下角的横线，将髂嵴的嵴峰连在一起，并与第4腰椎交叉的线。脊柱伸展时棘突会变得更不明显，这是棘突入沟更深的结果。但在极度的前屈曲状态下，因为肌肉在胸廓上铺开，棘突所在的沟变平，所以此时整个脊椎在皮下会呈现出明显的椭圆形的突起。

脊柱运动时，在胸腔内部的变化也会在外部形态上有所体现（腹部折叠，露出肋骨和肋骨弓，骨盆倾斜，肩胛骨和锁骨发生位移等），当身体达到或固定在某个状态下，包括缓慢地行动或者是来回地重复某些动作的情况，这些变化在有生命的人体上很容易观察到，尤其是在肌肉发达的男模特身上。

形态学

脊柱固有的肌肉由很多细小的挨着脊柱的肌肉构成，它们聚在一起，发挥相同的作用。髂肋肌具有肌肉非常长，多刺，多分支，带横突和内棘等特点，这部分知识我们会在下一节里，连同躯干不同区域的肌肉一同讲解。从一般意义上讲，在屈曲和伸展运动中发挥作用的肌肉和韧带最具韧性和强度，与那些参与侧屈和旋转运动的肌肉和韧带相比，这部分结构的组织性更好。有关构成脊柱肌肉结构的特点已经在前面的部分概括性地介绍过，这里不再赘述。

颈部

骨骼学

　　颈部由脊椎颈椎段的椎骨构成，即排在最前面的7块椎骨，我们前面已经讲过。在颈部，还有两个结构，一个是骨骼（舌骨），一个是软骨（甲状腺软骨），它在外部形态上也是非常重要的组成部分。

　　舌骨（hyoid），之所以这样命名是因为它的形状与希腊字母U相似，舌骨向下靠近颈部上端，向上则在下巴基部略向下的位置；呈半圆，近似U形，它由一部分向后伸的内侧结构和一部分向上分为两个细支的部分构成，这两个细支被称为大角。舌骨的作用是支撑甲状腺软骨，其中甲状腺软骨上附有一层膜，舌骨还具有连接某些颈部肌肉和联系口腔的功能。甲状腺软骨是喉的一个基本结构，也是下行的呼吸道最前面的一部分。这是一个软骨结构，在有生命的人体上十分明显，并且在人做吞咽动作时是活动的。结构上它是由两片扁平的薄片构成，薄片近乎四边形，并且朝向前内侧，两个薄片最后在内侧合并成一条棱。它上面的边带弧度，位于与薄膜结合的舌骨下方约2厘米的地方。整个软骨，高约3厘米，大约处在第4和第5颈椎的高度上。与男性的甲状腺软骨相比，女性的甲状腺软骨更小一些。

关节学

　　关于脊柱颈椎段的知识，请参见第112页。

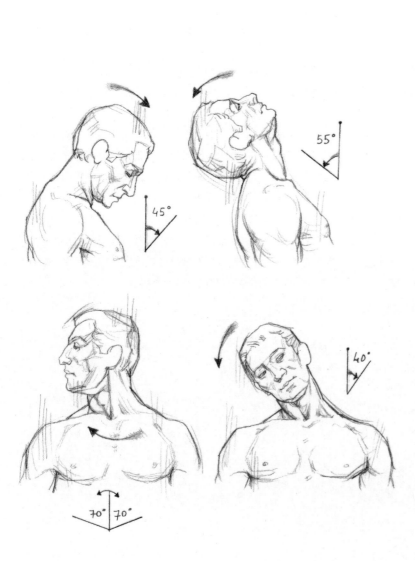

头颈部伸展运动的最大幅度

从颈部外观形状观察颈椎和舌骨的透视图

胸 部

骨骼学

　　胸廓的骨架由十二根胸椎段的脊柱椎骨和十二对肋骨围成，与背面的椎骨相关节、内脏所在的一侧是成对排列的肋骨，而肋骨间是靠软骨相连。所有这些骨骼组合在一起形成腔体，或者称胸腔。为了从地形学的角度描述胸腔结构，这里连带肩胛带一起讲解，肩胛带由锁骨和肩胛骨构成，从功能的角度看，它们属于上肢。

　　• 肋骨属扁骨，本身带弧度，包括一个椎骨端，一个椎骨体和一个肋骨端，十二对肋骨可以分两组：一组是真肋（或者称胸肋），它们排在前面，一共七对，这些肋骨通过软骨直接与胸骨相连；另一组是假肋，排在后面，一共五对，其中的三对不与胸骨相连，因为它们只是间接地通过与第七对真肋融合在一起的软骨弓与胸骨相连，还有最后两对肋骨被称为浮肋，因为它们的末端保持着自由状态，不与胸骨相连。我们在肋骨上看到：首先是一个椎骨端，它的头部与椎骨相关节，随后是被称为肋骨颈的部分，在形成肋骨角和轻微地扭转之后，肋骨体开始拉长变扁，呈半包围状；肋骨的胸

骨末端，通过软骨韧带再与胸骨直接相连。单根的肋骨的扭转程度、弯曲弧度都有所区别，从第一根肋骨开始，这些特征呈逐渐增加的趋势。

　　• 肋骨软骨有十根，这些扁平的软骨与胸骨外侧边缘相接。尽管软骨不是骨组织，但它们参与骨架构成，并给予必要的支撑和构成机械连接的作用。各软骨的长度不一：最前面的非常短（约2厘米），后面的长一些（第2、第3肋骨软骨长3厘米，第7肋骨软骨长12厘米），最后三根不与胸骨相连的肋骨软骨融合在一起，并构成胸腔（肋骨弓）弧形的底边。

　　• 胸骨位居中央，是一块不成对的单骨，形状扁平，在胸腔靠前的位置上，它上面附有肋骨。胸骨的总长约为20厘米，由三个部分构成：胸骨柄位于最上方，呈扁平的六边形，有两个不大的外侧面与锁骨相关节，在上边缘中间有一个明显的切迹；胸骨体为近似拉长的扁平的椭圆形，略微有些凸，上面有凹凸不平的横纹，胸骨体与胸骨柄相关节后形成一个小角（胸骨角），借助这个结构可以很容易找到第2根肋骨，沿着外侧边缘可以看到与肋骨软骨相关节的关节面；剑突（剑状突起）是一个小骨突，长约1厘米，形状可以有所不同，但整体都呈锥形。

　　• 胸骨自上而下前倾。女性的胸骨没有男性的倾斜度大，

右侧肩胛骨

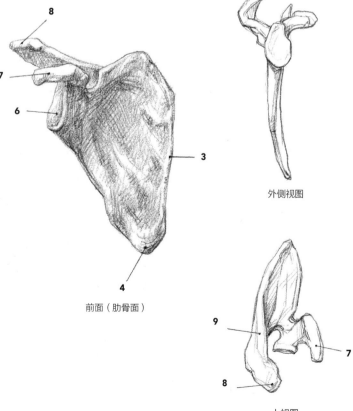

后面（背面）　　　　　　　前面（肋骨面）　　　　　外侧视图

上视图

1. 内侧角（上角）　　　6. 关节盂
2. 冈上窝　　　　　　　7. 喙突
3. 内侧缘（脊椎的）　　8. 肩峰
4. 下角　　　　　　　　9. 肩胛冈
5. 冈下窝

119

近似竖直走向，但在病态情况下或随年龄增长，在外观表现上可以有很大不同。

- 锁骨是一块长骨，扁平，略带弧度。锁骨呈扁圆柱形，有两个端头：一个扁平的外侧端（肩峰端），与肩胛骨的肩峰相关节；一个内侧端（胸骨端），与胸骨柄的锁切迹相关节。锁骨的主轴几乎处于水平方向。

- 肩胛骨是底部朝上，头部朝下的倒三角形的扁骨。它由这几部分构成：三角形的薄片，还有两个面，朝前的面（也称肋骨面，因为朝向肋骨）和朝后的面（表面的，带着肩胛冈的突起）；肩胛冈，是背面一个很大的突起，表面很平，上下有凹凸，它的末端（肩峰）与锁骨相关节；喙突，是一个带明显弧度的突起，为圆柱形，起于肩胛骨上边缘，位于肩峰正面的外侧。在外侧边缘还有一个结构叫关节盂，它与肱骨头（参见上肢关节的相关知识）相关节。肩胛骨是位于胸腔后壁的一对骨，它们椎骨的边缘与脊柱（此处指解剖学体位）平行，从平均高度来看，是从第3肋骨一直延伸到第7肋骨。肩胛骨与锁骨牢固地连在一起，上肢活动时，肩胛骨也会有明显的位移。

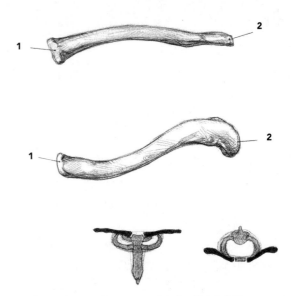

左锁骨的正面视图和俯视图，以及它在肩胛带上的位置
1. 胸骨端
2. 肩峰端

■ 胸腔：形态特征

胸腔整体呈锥形，在前后方向上呈扁平的椭圆形，胸腔的下部开口更大，人体站立时，其轴向下向前倾斜。此时的体位可以体现胸腔的高度（均值为30厘米），具体数值因人而异，但都是前后径最大约20厘米，靠近剑突，而横径最大约28厘米，在第8肋骨的位置上。

胸廓的上开口很圆，呈心形，但并不大，由肋骨的上缘、第1胸椎和第1肋骨的内边缘围起来。胸廓所在的面向前倾，以至于胸骨柄可以直接投射到第2胸椎的椎体上。胸廓的下开口（肋骨弓）则开得很大，当胸廓准备在内侧面上提升到胸骨的高度时，它带弧度的边会先向外侧下降。这个下开口与乳突的尖峰形成一个三角形的空间，而这个空间的大小会因个体因素有所不同。

从胸廓前面能看到胸骨和肋软骨，而肋骨则按序在外侧面上排列；胸廓表面宽阔，但很平，从上至下呈斜向。从外侧面可以观察到胸廓的最大高度和它典型的椭圆形外观。我们能看到向下倾斜且平行排列的肋骨，且肋骨间隔相当规则，肋骨与肋骨之间，前面的间距较后背的间距更宽一些。胸廓后面显示的是脊柱的胸段，肋骨在这里朝斜下方分开排列。

胸腔的形状与呼吸器官的运动及其构成有关：这一外观特征在有生命的人体上，因为所涉及的骨骼较大，所以很明显或者很容易地可以触到。根据胸腔的直径和下开口的形状，躯干短而四肢长的人，胸腔窄且长；而对于躯干长但四肢短的人，他们的胸腔则宽而短；大部分胸腔的形状是由个体体型特征决定的，比如肌肉发达或者是自身是否存在某些缺陷等的情况。最后还要提一下肩胛带，它的作用是连接前面的锁骨和背部的肩胛骨。

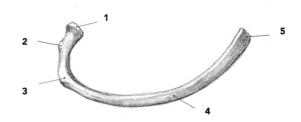

肋骨示意图
1. 肋头
2. 肋结节
3. 肋骨角
4. 肋骨体
5. 胸骨端

不同年龄的个体之间胸腔的体积和比例有所不同，不同人种和性别的人之间在这方面也有差异。例如，随着年龄的增长，胸腔会变得更加松弛和滚圆；成年女性胸廓的肋骨段，要比成年男性的（桶状胸腔、圆隆形胸廓等）更倾斜。

关节学

构成胸腔的肋骨和胸骨之间相互关节，并且它们也分别和脊柱相关节（关于这部分知识，前面已经讲过）。这些关节中，最基本的是肋椎关节和胸肋关节；还有一些是不太明显的连接（胸骨关节，肋骨软骨和软骨间的连接）。

关于肩胛带（肩峰锁骨关节、胸锁关节，还有肩胛骨肱

肋骨

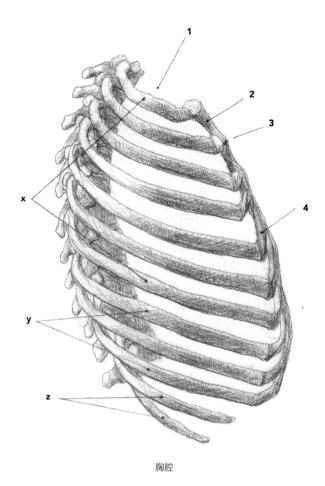

胸腔

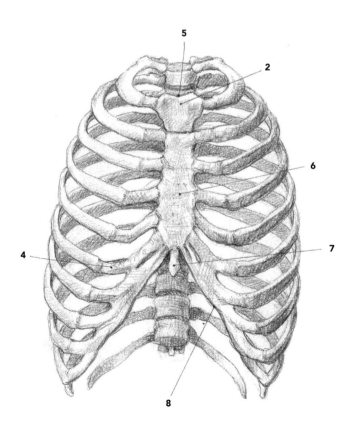

正面图

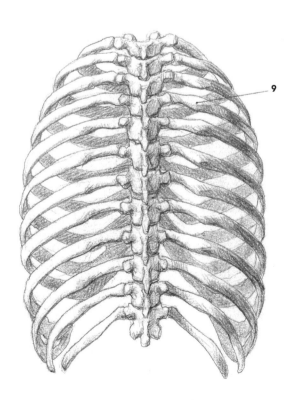

背面图

外侧视图

1. 上开口
2. 胸骨柄
3. 胸骨角
4. 肋软骨
5. 颈静脉切迹
6. 胸骨体
7. 剑突
8. 肋骨弓
9. 肋骨角
x. 与胸相连的肋骨
y. 不连胸骨的肋骨
z. 浮肋

骨关节）知识，我们将在与躯干有关的上肢关节的活动部分进行详细的讲解。

● 肋椎关节是活动关节，它的作用是将肋骨的椎骨端与椎骨连起来。这类关节属于双关节，因为它的一端在肋骨头和两个相连的椎体的关节面之间，而另一端则介于椎骨的肋骨突和横突之间，且后者被称为肋横关节，但最后两根肋骨没有这一关节，这是最后的两块椎骨（第11和第12椎骨）缺少横突的缘故。

加固肋椎关节的三组粗壮的韧带是：辐射式韧带（对应着肋骨头和肋骨体之间的关节），肋横韧带（介于肋骨突和横突之间），骨间韧带（介于横突和下颈之间）。另外还有一些韧带分布在相邻的椎骨和对应的椎间盘之间。

胸肋关节属于活动的髁骨关节，肋软骨的肋关节末端卡在对应的肋骨外侧边缘的关节面里，不仅有韧带加固，还被关节囊包裹缠绕。

肩峰锁骨关节，这也是一个活动关节，它将锁骨外侧端的关节面和肩胛骨肩峰关节连接起来。同样有粗壮的韧带加固和外面被关节囊包绕：肩峰-锁骨韧带分布在关节囊上面，由肩峰向锁骨蔓延；肩峰-锁骨韧带连同其他韧带将冠突和锁骨连接起来，这部分的活动性也因此较差。

胸锁关节不仅将锁骨的胸骨关节头以及胸骨的关节面连起来，并且将第1肋骨对应的胸骨段连接起来。这个关节属于可活动的鞍状关节，结构比较复杂，里面有一个关节盘，这个关节盘被关节囊包绕，并且也有韧带加固。运动因此而受限，但可以做有角度的运动：主要是向下移动和做前后移动，这几个动作连起来可以完成小幅度的环转运动。

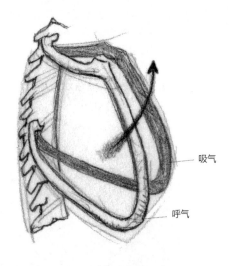

吸气和呼气运动中胸腔的偏移极限

■ 胸腔的运动及其功能特点

胸腔的肋骨与椎骨之间的连接方式使肋骨的运动成为可能。但这个肋-椎双关节的运动幅度有限，各个部分的移动加起来能使胸廓明显被撑起来，特别是胸廓下面的部分，这是因为下面的肋骨更长一些。胸骨作为前面肋骨的结点，它随肋骨而动，可以稳妥地向上和向外移动。胸腔的功能是保护内脏，它的运动靠呼吸器官的运动来实现。在呼吸的过程中，胸廓会随呼气和吸气的节奏变小和变大。吸气时肋骨抬高并发生轻微扭转，胸廓，特别是下面的部分因此在前后和横向上扩大，而脊柱的胸段则保持不动或者伴随着身体的动作发生轻微的扩张（抬肩、腹部平收），以此来配合完成动作。呼气时的动作则相反，肋骨下降，胸腔容积则变小。

膈肌将体腔分为胸腔和腹腔两个部分，并且通过关节和肌肉的作用实现呼吸功能。呼气和吸气是两种互相依存和彼此结合的动作，但不同的性别，呼吸时的方式有所不同：男性主要以腹式呼吸为主，女性则以胸式呼吸为主。

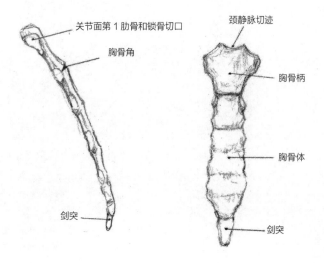

关节面第1肋骨和锁骨切口
胸骨角
剑突

颈静脉切迹
胸骨柄
胸骨体
剑突

胸骨的正面和侧面

腹部

骨骼学

骨盆或者说是骨盆带，是构成腹部的主要骨骼。这部分骨骼按功能分类属于下肢骨，骨盆上相关的结点与下肢的肌肉和骨骼相连，同时这部分也是躯干结束的部位，因此这里与脊柱的腰段和耻骨–尾骨段共同构成容纳内脏的结构。

骨盆主要在人体站立和迈步行走时发挥作用，因为它能承受上半身一半的重量，它主要通过肌肉，经由下肢将承受的体重转移到地面上。我们可以看到腹段的脊柱是上身唯一一起支撑作用的骨骼，在筋膜和薄片状肌肉的辅助下，这部分也是容纳内脏的主要结构。

骨盆，或者称盆骨，主要由两块相关节的骨构成，首先是髋骨，它在前面通过骨联合彼此相关节，而在后面，则通过两个活动关节与耻骨的外侧关节面相连。这种结构的稳定性极佳，关节之间不仅完全不能活动，并且还附有数目众多的韧带辅助。

髋骨是成对出现的，骨骼巨大且扁，厚度因人而异，但总的来讲很薄。髋骨有两个向外伸的部分，一个上部和一个下部，其中央部分更为紧凑一些：髋骨的表面上有很多曲折和扭转的造型。整个髋骨由三部分以骨联合的形式合成一体，这三部分是髂骨、坐骨和耻骨，它们在髋臼的位置上结合，髋臼近乎半圆形，它凸起的边缘因为有切迹而中断，其作用是容纳股骨头。

髂骨是伸在外面的一部分，它包括一个薄片结构，即翼部，还有一部分由较为紧窄的本体构成，这部分是髋臼的主要结构。髂骨翼有两个面：一个面朝外（臀部面），这个面上有下臀线、上臀线和后臀线；还有一个面朝内（髂骨窝）。髂骨嵴是髂骨翼上缘，它从前面开始，前面和上面带有髂骨的棘刺，最后以髂骨后上方的棘刺收尾。坐骨是髋骨后下方的结构。它本体的边缘与髂骨在坐骨上相连，并且还有一个分支与耻骨勾连起来，它们共同围成一个圆圈或三角形（洞被堵住）并最终扩展成一个带角度的结构，这就是髂骨突。在髂骨的背面有两个明显的但大小不同的切迹：一个在上面，是大切迹；还有一个在下面，是小切迹。

耻骨的本体是一块很厚的骨（这块骨与髂骨和坐骨融合在一起，它们共同构成了髋臼），它还有一个走向向下的上分支，这个分支与坐骨上扬的分支相连。耻骨的两个分支止于前面和内侧被封住的孔，但它们又在位于内侧的部分相遇，并与对侧的耻骨（耻骨联合）一起形成关节。

■ 骨盆的基本形态

骨盆是躯干下端结束的部分，它围成了一个膨大的凹形，整体呈一个底部朝上的宽大的锥形。从外面来看：它的后面由耻骨和髂骨翼后表面构成，并且大部分被韧带所覆盖；从它的外侧面，可以看到髂骨翼的外面和髋臼的凹窝，还有坐骨以及一部分被封住的孔；而前面部分的体积很小，由坐骨–耻骨的分支、耻骨联合和被封住的孔构成，这些结构共同为骨盆围出一个宽敞的朝着前上方的开口。观察骨盆腔体，可以将其分为两个大小不一的部分，较大的部分是个开口朝上的宽敞的半球形，这部分的末端是髂骨翼的内侧面；而较小的一部分是个近乎圆柱形的空间，它处于较大那一部分的下方，其侧壁由耻骨的后面、坐骨上扬的分支、尾骨和耻骨的前面构成。

骨盆这种骨的结构对于人类学和人种学的研究很有价值，除了参考骨学意义上的标准，还可以通过大量的和系统的测量数据对其总体倾向有个认识（量取人体竖直站立时骨盆水平方向的数据，单个凹窝的直径，各部分的比例等）。很多数据在有生命的人体上也可以直接量取，例如，大转子的直径。另外，骨盆对于两个性别而言，差别非常明显：与男性相比，女性的髂骨窝不仅更宽大，也较为向前倾斜（与生产有关），还有就是封住的孔是三角形（甚至近似椭圆形），并且倾斜度更大，整体上也更低和更宽大。

关节学

骨盆上最基本的关节是那个带股骨头的关节，即髋关节，这个关节从功能的角度被视为下肢关节。属于髋关节的则是那两个几乎不活动的，或者说活动非常有限的关节：耻–髂关节和耻骨联合。耻–髂关节将耻骨外侧面和髂骨的关节面连接起来：因此这是一个成对且对称的关节，但几乎不能活动

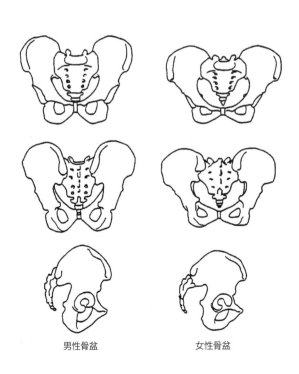

男性骨盆　　　　　女性骨盆

男女两性骨盆的对比

（只能进行微小的滑动），这个关节上附有由结实的韧带构成的关节囊（耻–髂前、后关节）。

耻骨联合是单个的骨，位居内侧，它是借助软骨纤维将两块耻骨连接起来的部分，此结构的牢固程度和厚度与性别和年龄有关。耻骨联合的上面和前面分布着一些纤维韧带，在它们的作用下，关节头只能做微小的移动。

女性在怀孕时，在激素的作用下关节会变得更加柔韧。

骨盆上有一系列复杂的韧带，这些结构不仅使骨盆更稳定，同时也参与界定骨盆凹陷的内壁。髂–腰韧带是一组结实的韧带，它们始于第5和第6腰椎的棘突，随后在耻–髂关节上出现分支。耻–髂韧带位于骨盆下面，最后分为两股始于耻骨和尾骨的起点，其中一股向着髂骨棘（耻–棘韧带）发展，另一股则朝着坐骨突（耻–突韧带）发展。

形态学

躯干是人体的轴，它连着人体的四肢：上肢和下肢。更确切地讲，人体可以分为头部、颈部和躯干部，从更严格的意义上讲，躯干又分为胸部、腹部和骨盆（参见第109页）。

为了便于从艺术创作的角度认识躯干（有时称为"上半身"）的外形，描述这个部位的时候，我们将连接中轴–四肢的肌肉也算在内，就是说将连接人体躯干和四肢的部分也一同描述，相关的部位包括肩胛带和骨盆周围的系带。从研究

系统和功能的角度出发，它们分别与上肢和下肢相关。在这一节中，根据肌肉的分布，将人体分为脊柱、颈部、背部和肩部，以及胸部、腹部和髋部几个部分，但本节主要讲解骨–关节的知识，关于肌肉的知识将在后面进行详解。

• 脊柱的肌肉由成对且对称的肌肉组织构成，从头骨到尾骨沿着脊柱分布。这些肌肉可分为两组：脊柱的肌肉（或称脊肌）和脊柱的腹面肌肉。所有这些肌肉都属于脊周肌，就是指分布在脊柱附近的肌肉。

• 颈部的肌肉有些复杂，可以分为这几种：外侧肌（或称脊周肌），由斜角肌构成，它的上面还覆有颈阔肌；胸锁乳突肌；舌骨周围（上舌骨和下舌骨）的肌肉。有些肌肉（夹肌和直肌）被看作是脊柱部分的肌肉，而斜方肌则被视为对颈背形态有影响的肌肉。

• 胸部的肌肉完全由内部肌肉构成，就是说这部分肌肉止于胸腔的骨骼和脊柱，它们的作用主要是完成呼吸运动。这些肌肉主要分为两类：一类是肋间的肌肉（肋间肌、肋提肌、肋下肌和胸横肌），另一类是肋脊肌（分布在后下方肌齿和上方肌齿）以及膈肌。

然而，胸部和背部的外部形态是由躯干–四肢的大块肌肉决定的，这些肌肉分为两类：一类是分布在躯干–四肢部位的肌肉（胸大肌、胸小肌、肩胛下肌和前锯肌），另一类是分布在脊柱–四肢上的肌肉（斜方肌、背阔肌、菱形肌和肩胛提肌），以及肩部的肌肉（三角肌、肩胛下肌、冈上肌、冈下

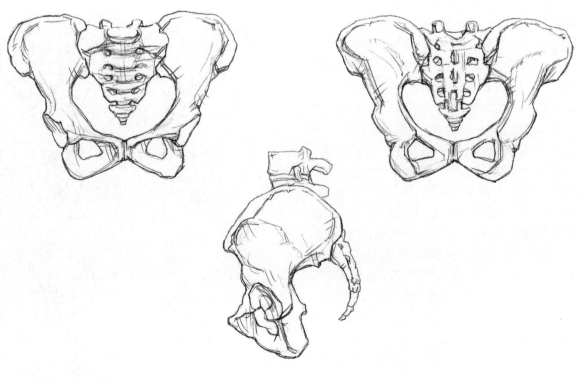

典型的女性骨盆简图

肌和大圆肌、小圆肌）。

• 腹肌由长肌构成（肋腹肌为四头肌，腹部为腹直肌，腹外斜肌、腹横肌），还有就是会阴的肌肉。

• 骨盆和髋骨的肌肉由脊柱-下肢带肌（腰小肌、髂腰肌，其中髂腰肌包括腰肌和肋腹肌）和臀肌（臀小肌、臀中肌和臀大肌，闭孔肌，股二头肌和股方肌，以及阔筋膜张肌）构成。

横肌筋膜、腹白线（它的附近形成了肚脐）、腹直肌鞘，还有腹股沟韧带和会阴部复杂的筋膜组织。

• 髋部肌肉筋膜。这部分筋膜覆盖在臀部肌肉的上面。其中主要的是臀肌表面的筋膜，比较靠近髂骨嵴，并一直发展到臀大肌，接着再蔓延并接连覆盖着大腿的那些筋膜。在臀大肌下方，这部分筋膜与尾骨相连，并形成一个褶痕，这就是臀大肌外部褶痕的由来。

■ 躯干肌肉的筋膜

• 背部肌肉的筋膜。主要是颈背筋膜和腰背部筋膜，这些结缔组织膜覆盖着深层的肌肉，并将那些浅层的肌肉如斜方肌、菱形肌和背阔肌加以分离。

• 颈肌的附属结构。主要是一些在位置分布上深浅不一的筋膜。颈浅筋膜是覆盖在颈部肌肉肌腹上的筋膜，还有皮下的筋膜以及与脊柱-四肢连接处的肌肉相连的筋膜。颈部的深层筋膜则位于左右两个肩胛舌骨肌之间，处于很深的位置，还有就是椎前筋膜，虽细薄但很强韧，其附着在椎骨附近。

• 腹部和背部肌肉的筋膜。这些部位的筋膜将这两个部位的肌肉包裹起来，形成表面富有韧性的外薄膜。这些筋膜是胸大肌筋膜、三角肌筋膜，还有斜方肌、背阔肌和腋下肌肉的表层筋膜。

• 腹肌筋膜。这个部位的筋膜可深可浅，外覆在腹肌上，对于内脏具有十分重要的意义。它们是：腹外斜肌筋膜、腹

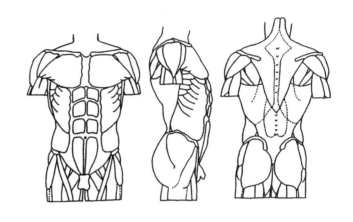

躯干表面肌肉的分布

男性骨盆

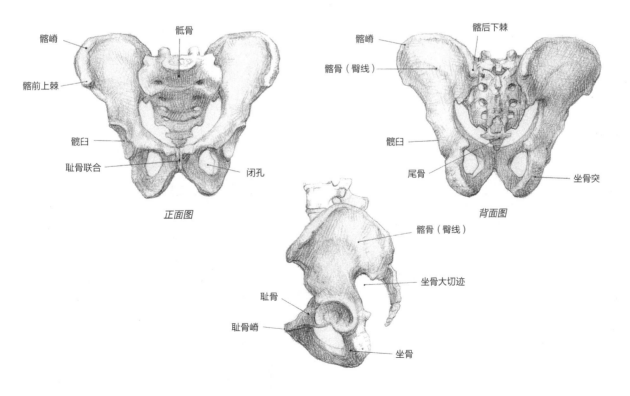

正面图

背面图

侧视图

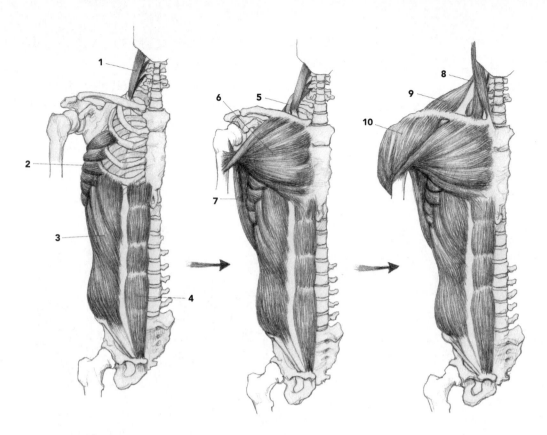

一部分躯干肌肉的位置关系图
（正面视图），由深层至浅层
1. 中斜角肌
2. 前锯肌
3. 腹外斜肌
4. 腹直肌
5. 肩胛提肌
6. 胸大肌
7. 背阔肌
8. 胸锁乳突肌
9. 斜方肌
10. 三角肌

躯干浅层肌肉示意图（正面视图）
* 表皮和皮下组织的厚度
1. 二腹肌
2. 胸骨舌骨肌
3. 胸骨甲状肌
4. 胸锁乳突肌
5. 肩胛舌骨肌
6. 斜方肌
7. 三角肌-胸大肌三角
8. 三角肌
9. 胸大肌
10. 背阔肌
11. 肱三头肌
12. 肱二头肌
13. 前锯肌
14. 腹外斜肌
15. 腹直肌
16. 梨状肌
17. 缝匠肌
18. 耻骨肌
19. 长收肌
20. 股薄肌
21. 髂腰肌
22. 阔筋膜张肌
23. 臀中肌
24. 腹直肌鞘
25. 颈阔肌

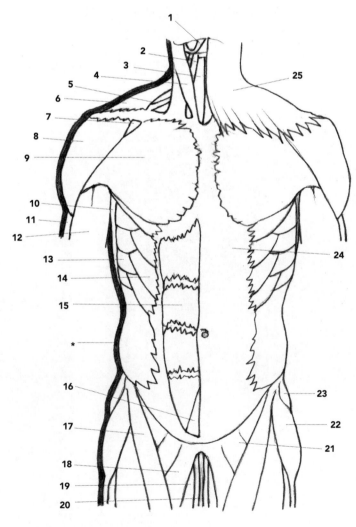

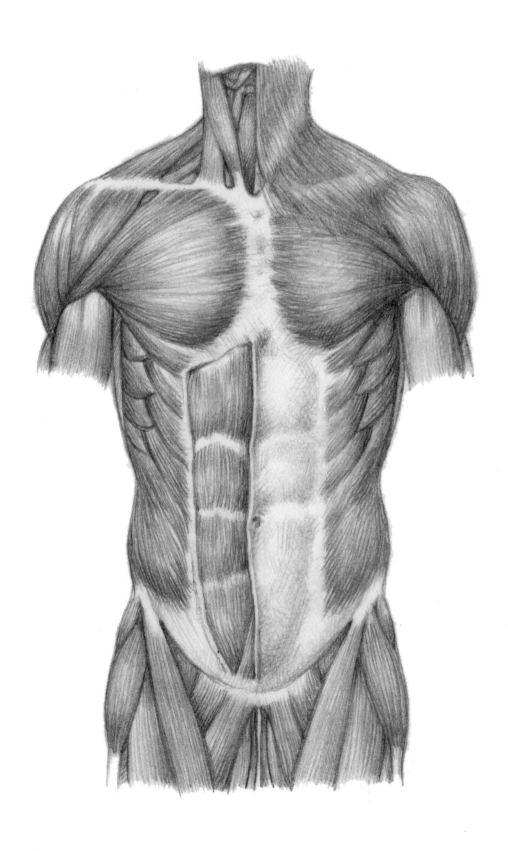

躯干的浅层肌肉：正面视图

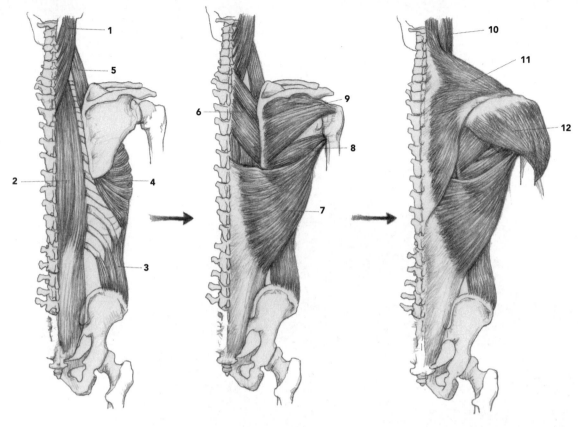

一部分躯干肌肉的位置
关系图（背面视图），
由深层到浅层

1. 头夹肌
2. 竖脊肌（髂肋肌和最
 长肌）
3. 腹外斜肌
4. 前锯肌
5. 肩胛提肌
6. 大小菱形肌
7. 背阔肌
8. 大圆肌
9. 冈下肌
10. 胸锁乳突肌
11. 斜方肌
12. 三角肌

躯干浅层肌肉示意图（背面视图）
* 表皮和皮下组织的厚度

1. 头夹肌
2. 斜方肌
3. 冈下肌
4. 小圆肌
5. 大圆肌
6. 菱形肌
7. 肱三头肌
8. 背阔肌
9. 腹外斜肌
10. 腰下三角形肌肉
11. 臀大肌
12. 阔筋膜张肌
13. 股二头肌
14. 半腱肌
15. 股薄肌
16. 臀中肌
17. 三角肌
18. 第 7 颈椎
19. 胸锁乳突肌

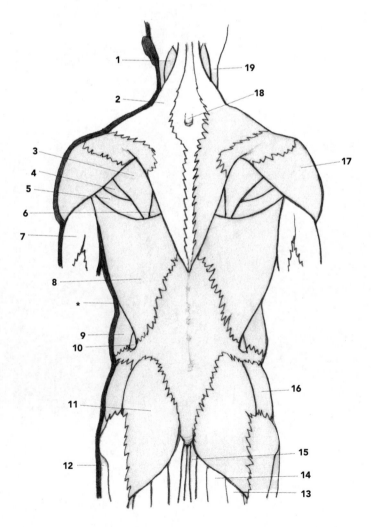

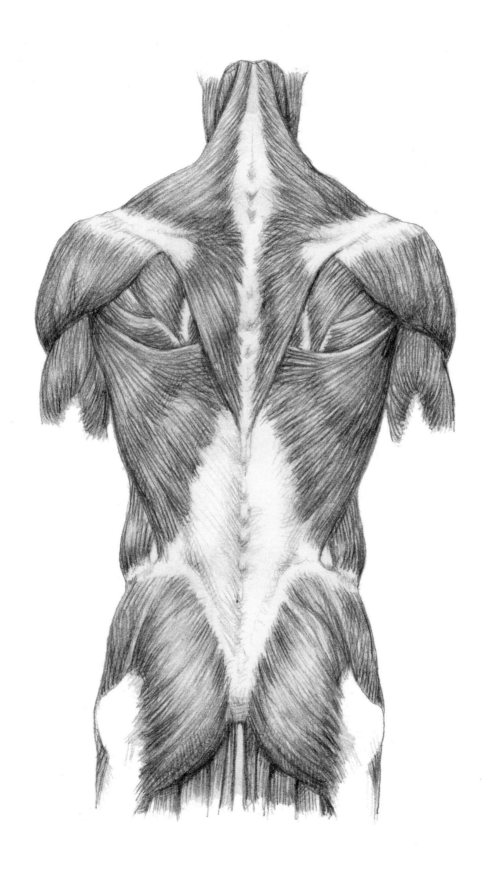

躯干的浅层肌肉：背面视图

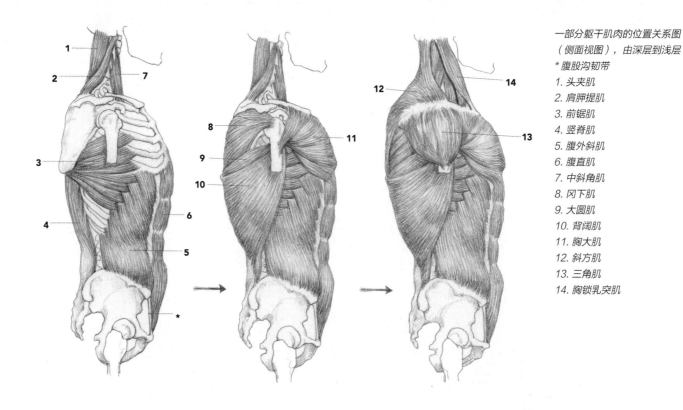

一部分躯干肌肉的位置关系图
（侧面视图），由深层到浅层
* 腹股沟韧带
1. 头夹肌
2. 肩胛提肌
3. 前锯肌
4. 竖脊肌
5. 腹外斜肌
6. 腹直肌
7. 中斜角肌
8. 冈下肌
9. 大圆肌
10. 背阔肌
11. 胸大肌
12. 斜方肌
13. 三角肌
14. 胸锁乳突肌

躯干浅层肌肉示意图（侧面视图）
* 皮肤和皮下组织的厚度
1. 胸锁乳突肌
2. 头夹肌
3. 斜角肌
4. 斜方肌
5. 三角肌
6. 大圆肌
7. 肱三头肌
8. 臂肌
9. 肱二头肌
10. 背阔肌
11. 臀中肌
12. 臀大肌
13. 股二头肌
14. 股直肌
15. 阔筋膜张肌
16. 缝匠肌
17. 腹外斜肌
18. 前锯肌
19. 胸大肌
20、22. 肩胛舌骨肌
21. 胸骨甲状肌
23. 甲状舌骨肌
24. 腹直肌（肌鞘）

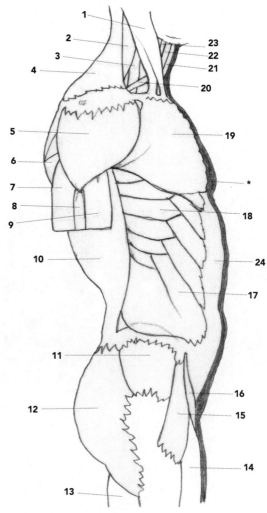

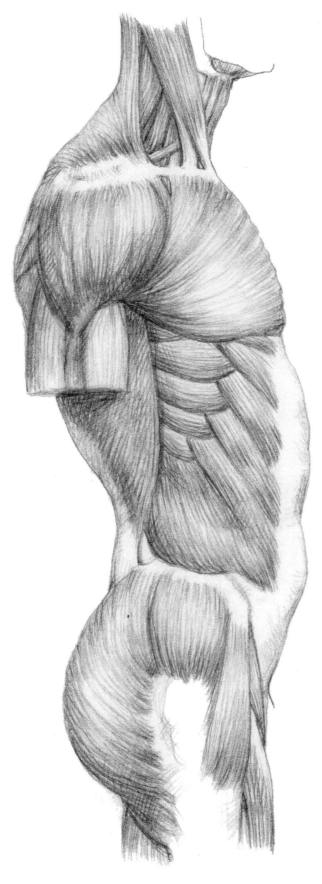

躯干的浅层肌肉：侧面视图

关于躯干肌肉的艺用解剖学知识

颈阔肌

形状、结构和位置 颈阔肌是一块扁平宽大的薄片肌肉，覆盖在颈部的外面朝前的表面上，从锁骨一直蔓延到下巴和嘴角的位置。这块肌肉属于皮肌，在一些哺乳动物身上属于非常基础的肌肉层。这部分肌肉的形态在个体差异上非常大：有的完全缺失，有的只有很少的一部分，有的甚至只在一侧有，并且在范围上也可以一直蔓延到面部、背部和腋下。颈阔肌在皮下，因此它朝外的一面与真皮相连，而内层则挨着浅层筋膜，盖住了锁骨、喉部外面的静脉、胸大肌、三角肌、胸锁乳突肌、肩胛舌骨肌、二腹肌前面的肌腹、下颌舌骨肌和咬肌。

起点 起于覆盖住了胸大肌和三角肌的筋膜。

止点 这块肌肉止于下巴的下缘，面部下部和嘴角部位的真皮位置。

运动 这块肌肉可以使下巴、嘴角和下唇下拉，也可以使胸部的皮肤上提。

浅层解剖结构 这块肌肉一收缩，可以斜向地从下巴至锁骨形成很多浅的沟痕和褶痕，在肌肉绷紧或者是做一些诸如害怕、痛苦、恐惧和厌恶等表情时尤为明显。伴随这些表情颈部会拉长，而上肋骨窝也会加深。老人的颈阔肌内侧缘可以形成一个纵向的索状皱痕，即使肌肉在放松状态下也不会消失，具体位置在肩胛舌骨肌的内侧。

胸锁乳突肌

形状、结构和位置 胸锁乳突肌是一大块带状的扁平肌肉，自起点斜向后方挨着胸骨发展，最后止于颞骨上，整个行程经过了颈部的外侧面。它的起点是两个不同的头，一个是胸骨头（或者称为内侧头），一个是锁骨头（或者称外侧头），这两个头在行进中一个压着另一个（锁骨头在胸骨头之后），最后在止点附近合并，形成一个较圆较厚的肌腹。这块肌肉的特别之处在于，胸骨肌束的起点是锥形，但很快就拉宽变扁至 2 厘米左右，而锁骨肌束很细很薄，在起点的阶段就呈铺开发展的趋势。从位置关系上看，这块肌肉盖住了颈阔肌的下半部分；上半部分是真皮和腮腺。再向下更深处还有舌骨下肌群（胸骨舌骨肌、胸骨甲状肌、肩胛舌骨肌）；后方则分布着夹肌、肩胛提肌和斜角肌；胸锁乳突肌的止点所处的位置比夹肌、头部的最长肌和二腹肌的后腹要浅。具体到个体，这块肌肉存在多种差异：有的缺失，有的两个头完全分开，形成两块不同的肌肉（胸骨乳突肌和锁骨乳突肌），还有的止点略微不正常，或者是与周围的肌肉连在一起等。

起点 胸骨头的起点：胸骨柄的上缘和朝前的表面的上部。锁骨头的起点：锁骨内侧三分之一处的上表面。

止点 最后止于颞骨乳突的外侧面，以及上项线外侧上端一半的位置。

运动 如果这块肌肉两侧同时收缩，头部可以做屈曲和伸展运动；如果它单侧收缩，头部则向一侧屈曲和旋转。此外，这块肌肉与颈部其他肌肉协调运动时，可以保持头部直立的状态。

浅层解剖结构 这块肌肉处于浅层，被裹在两个颈浅筋膜里，外面还有颈阔肌和真皮覆盖，因此当这块肌肉伸展时不仅能看见，也能触摸到。外观上是一个位于颈侧斜着指向耳郭后方的突起。颈部外侧区也因此分为两个三角区：一个在前面（舌骨上区和下区），由颈部内侧线、下巴的底部和胸锁乳突肌的前边缘围成；另一个在后面（锁骨上方区），由胸锁乳突肌的后边缘、三分之二锁骨和斜方肌前面的边缘围成。胸骨头起点的肌腱也十分明显，看上去就像喉部小窝旁边一个索状的肌束，而这个小窝状是胸骨头、锁骨头和喉部浅静脉之间的一个三角形凹陷。

斜角肌

斜角肌由脊柱的外侧肌肉群构成，它是肋间肌朝着颅骨方向的延续。在走势上，它向下朝外侧发展，从颈椎一直到第 1 肋骨。它的作用是参与吸气动作。这块肌肉分前、中和后斜角肌三个部分。

前斜角肌

形状、结构和位置 前斜角肌薄且细长，它不同的头融合成一个肌腹，略靠外侧下行直到第 1 肋骨。这是三块斜角肌中排在最前面的一块，但它位于颈部较深的位置。由于它的位置特殊，所以与数目众多的肌肉都有关系：前面除了有锁骨，还有肩胛舌骨肌和胸锁乳突肌；后面是中斜角肌；而下面则是颈部的长肌；上方是头部长肌。在有的个体身上，这块肌肉也可能缺失或者止点有些异常，或者数量超常。

起点 这块肌肉起于第 3—6 颈椎横突上的前结节。

止点 这块肌肉最后止于第 1 肋骨（斜角肌的结节和上边缘，前面则在锁骨下动脉的沟痕里）。

运动 这块肌肉单个收缩可完成脊柱颈椎段向前和向外侧（略带旋转）的屈曲动作，如果成对一起收缩，则可以抬起第 1 肋骨。

浅层解剖结构 这块肌肉位于很深的位置。

中斜角肌

形状、结构和位置 中斜角肌是三块斜角肌中最大的一块，很长，它的起点是从颈椎出发的几个头，这些头下行最后融合成一个肌腹，并朝外侧偏，最后止于第 1 肋骨。它前面和外侧的表面与锁骨、肩胛舌骨肌、胸锁乳突肌都有联系——它的前缘与前斜角肌相连，而它的后外侧面与后斜角肌还有肩胛提肌相连。但在有的个体身上，这块肌肉缺失。

起点 这块肌肉起于枢椎（横突），以及从第 2 颈椎到第 6 颈椎横突后结节前面的部分。

止点 最后止于第 1 肋骨（朝上的表面，介于肋骨突和锁骨下静脉沟之间）。

运动 这块肌肉主要负责脊柱的颈椎段向外侧屈曲，还有抬起第 1 肋骨，这是实现吸气功能的运动。

浅层解剖结构 这块肌肉所处的位置很深。

后斜角肌

形状、结构和位置 这块斜角肌与其他两块斜角肌的形状和结构类似，但比较小，很细，偏向外侧朝着下方行进，止于第 2 肋骨，此时起点处出发的多头融合成一个肌腹。它所处的位置较深，且很大一部分被中斜角肌所覆盖，它朝后的面与脊柱的其他肌肉（颈部和头部的最长肌等）有关。有时这块肌肉和中斜角肌融合在一起。

起点 这块肌肉始于第 5—7 颈椎横突后面的结节。

止点 最后止于第 2 肋骨的外侧面中部，介于前锯肌和肋骨角之间的结节处。

运动 它的作用是让脊柱的颈椎段向外侧屈曲，特别是固定点在肋骨上的情况下，并且它还可以略微抬起第 2 肋骨。

浅层解剖结构 这块肌肉所处的位置很深。

舌骨下肌群

这组肌肉位于颈部靠前区域，介于舌骨和肩胛带之间。这个肌群一共包括四块肌肉：胸骨舌骨肌、胸骨甲状肌、甲状舌骨肌和肩胛舌骨肌。它们一起作用时，可以使舌骨下降，相当于舌骨上肌群的拮抗肌。

舌骨上肌群

这组肌群介于下巴和舌骨之间，构成了口腔底部的大部分，这组肌群包括四块肌肉：二腹肌、茎突舌骨肌、下颌舌骨肌和颏舌骨肌。

下颌舌骨肌

形状、结构和位置　这是一块三角形的扁薄肌肉，平摊在下巴内面和舌骨本体之间，它们与对侧的肌肉共同围成了口腔的底部。这两部分肌肉由一个纤维质的联合即下颌舌骨肌线连在一起，而这个白线正好介于下颌骨联合和舌骨之间。不同长度的筋膜从这里分叉，略朝下向后和向内侧发展。个体之间这块肌肉存在很大差异：有的没有这块肌肉，有的这块肌肉与对侧的肌肉融合，甚至没有中间的联合缝（这种情况下可视为一块居于正中的不成对的肌肉），但与邻近的肌肉有连接，并可以分为多个肌束。这块肌肉的表面（或者说靠下的一面）位于外侧，上面被二腹肌前面的肌腹所覆盖；而它内侧的部分则被颈部表面的筋膜和颈阔肌所覆盖。它的里面（或者说靠上的一面）与颏舌骨肌、舌头本体的肌肉、血管以及舌下的腺体相连。

起点　这块肌肉起于下颌骨，其中肌肉主体的内侧面沿着下颌舌骨肌的联合缝发展。

止点　最后止于舌骨，还有内侧纤维质联合缝处。

运动　这块肌肉主要的作用是抬起口腔的底部，在吞咽的最初阶段发挥功能；同时它还负责下颌骨的下降和舌骨的抬高。

浅层解剖结构　下颌舌骨肌中间的部分在浅层，上面被颈部的浅层筋膜和真皮所覆盖，如果头部做出大幅度的伸展动作，这块肌肉可以被触摸到，给人的感觉像是一个位于二腹肌的前肌腹中间的索状突起；正好介于两块下颌舌骨肌之间，对应着纤维质的联合缝，外观是一个朝后发展的轻微的凹陷。上舌骨肌也参与构成口腔底部，它的凹腔向上，因此当人体处于解剖学体位时，从外轮廓上看明显缩短，像是一个从舌骨出发，略微向上朝着下颌底部发展的薄片。

胸骨舌骨肌

形状、结构和位置　这是舌骨下肌群中位置最浅的一块肌肉，外形扁平，但紧窄，呈带状，从胸骨到舌骨朝上并向内侧发展。两侧肌肉之间的距离和起点段的距离一致，但到了止点段开始向中线靠拢，并在底层围成一个三角形区域，三边分别对着甲状软骨、甲状腺和胸骨甲状肌。这块肌肉在个体之间的差异很大，有的没有这块肌肉，有的和附近的肌肉融合，可能在它的下段带一个肌腱性质的止点，也可能带一个始于锁骨的头（这块肌肉有时也因此被称为胸-锁-舌骨肌）。胸骨舌骨肌盖住了胸骨甲状肌，但它又被颈筋膜中层、胸锁乳突肌（下段）所覆盖，而这之上还有颈筋膜浅层；它的外侧缘则与肩胛舌骨肌的上段肌腹相连。

起点　这块肌肉始于锁骨胸骨端的后面、胸锁后韧带、胸骨柄的后上面。

止点　最后止于舌骨体内侧部的下缘。

运动　它的作用是使舌骨下降，还参与吞咽、发音和呼吸等运动。

浅层解剖结构　尽管这块肌肉位于皮下，但是并不易被识别：在某些情况下，这块肌肉收缩，给人的感觉是一根纵向的，位于胸锁乳突肌的内侧的索状突起。在颈阔肌内侧的边缘能找到这块肌肉，因为它在这个部位处于最浅的位置，也更靠外侧一些，并且呈斜向的走势。

二腹肌（下颌二腹肌）

形状、结构和位置　二腹肌由一前一后两个呈融合状态的肌腹构成，连接它们的是位居中间的一大块肌腱，这块肌腱连在舌骨上，并通过一个粗壮的筋膜固定。这块肌肉在下颌骨下面，在里面形成一个凹形，这个结构的边缘止于颞骨和下颌骨。二腹肌是舌骨上肌群里最浅层的肌肉，个体之间这块肌肉存在多种差异：有的缺失，有的由一块肌腹构成，还有的和周边的肌肉相连等。这块肌肉前面的肌腹上覆盖着浅层颈筋膜、颈阔肌、真皮和下颌舌骨肌；而它后面接近止点的肌腹处在很深的位置，在外侧直肌的一侧，并靠着茎突舌骨肌，上面覆有头部最长肌、夹肌和胸锁乳突肌；而剩余部分在腮腺和下颌下腺的覆盖下成为舌骨周围部分的表面。

起点　这块肌肉始于颞骨的乳突。

止点　最后止于下颌骨底部，在挨着中线的二腹肌凹窝的部位。

运动　这块肌肉的作用是让下颌骨下降和抬高舌骨，且其中的两块肌腹总是协作并参与吞咽动作。

浅层解剖结构　这块肌肉前面的肌腹在皮下，当头部伸展时很容易看到。保持这个姿势的话，下颌骨的底部会露出来，即便肌肉并不收缩，也能看见朝后和略朝外侧的方向上，在靠近下颌骨肌的地方有个微弱的突起，而这块肌肉几乎是在中线的位置上。

茎突舌骨肌

形状、结构和位置　这块肌肉小、纤细且较长，自茎突至舌骨呈斜向下、向前的走向。在止点处不仅有二腹肌的中层肌腱通过，并且在外侧，至少是在起始段被二腹肌后面的肌腹所覆盖。这块肌肉在个体身上有很大的差异：有的缺失，有的多了一倍，止于下颌角处，并与周围的肌肉（二腹肌、肩胛舌骨肌、茎突舌肌、舌肌肌肉和颏舌肌）相连。

起点　这块肌肉始于颞骨茎突上段外侧面的底部。

止点　最后止于舌骨，具体在舌骨的外侧面，挨着大角的起点处。

运动　它的作用是使舌骨抬高和回缩。双侧的茎突舌骨肌同时动作，并与舌上和舌下的其他肌肉协作，可以在进行吞咽或者是发音等动作时保持舌骨的固定。

浅层解剖结构　这块肌肉所处的位置非常深。

颏舌骨肌

形状、结构和位置　这块肌肉扁薄，很平，略呈锥形，铺展在下颌骨和舌骨之间，并沿着中线深入下颌骨肌内，行进中它几乎与中线平行。两侧的颏舌骨肌还可以沿着内侧缘融合，然后合成一个单块的肌肉，但这种形状的肌肉与下颌骨肌的功能相同。

起点　这块肌肉起于下颌骨，具体位置在下颌骨下面的棘刺（颏骨棘），它位于下颌骨的骨联合的后表面。

止点　最后止于舌骨：下颌骨中央段的前面。

运动　它的作用是使舌骨抬起和移动；使下颌骨下降（当舌骨固定的时候）。

浅层解剖结构　这块肌肉位于很深的位置。

胸骨甲状肌

形状、结构和位置　这块肌肉很平，比胸骨舌骨肌还长，并且处于一个很深的位置。从胸骨到甲状软骨呈竖直走向，并且盖住了气管和甲状腺的前-外侧面，它自身很大一部分则被胸骨舌骨肌所覆盖，除了胸骨附近的一部分，另一部分在皮下。这块肌肉在起点部分与对侧的肌肉相连，但随后它的内侧缘略微叉开并形成一个横跨下面器官的结构。个体之间这块肌肉的差异很大：有的缺失；有的不仅沿着中线与对侧的肌肉相连，也和周围的肌肉相连；还有的有肌腱接入。

起点　这块肌肉起于胸骨柄的后面，在胸骨舌骨肌起点的下面，第 1 肋骨的边缘。

止点　甲状软骨的斜线。

运动　这块肌肉的主要作用是使舌骨及喉下降（当吞咽或发音时，这块肌肉向上移动）。

浅层解剖结构　这块肌肉从外表看不到，在皮下挨着喉窝的地方肉眼也看不到。

甲状舌骨肌

形状、结构和位置　甲状舌骨肌很小，扁平，呈四边形，可以视为胸骨甲状肌朝上的延续，因为它可以从甲状软骨竖直延伸到舌骨的位置。这块肌肉在外侧边缘，自肩胛舌骨肌的上端的肌腹被胸骨甲状肌所覆盖。

起点　这块肌肉起于甲状软骨薄片的斜线。

止点　最后止于舌骨本体外侧部和舌骨大角。

运动　使舌骨和喉下降。

浅层解剖结构　这块肌肉位于很深的位置。

肩胛舌骨肌

形状、结构和位置　这块肌肉很纤细，带状，因为有一上一下两个肌腹，所以还是一块二腹肌，二腹肌由一个居中的肌腱合并在一起；整体上从起点到止点连成了对角线，并形成了朝向上方的凹形的弧度。下方的肌腹是扁平的，斜着向前向上，沿着锁骨的后面前行，经过颈部的下方（冈上窝）进入斜方肌的深层后，再到胸锁乳突肌的后面，最后结束在中间的肌腱里。上方的肌腹连着始于肌腱的肌肉，走向朝上，几乎是竖直地一直延伸到舌骨处。在整个行进过程中与胸骨舌骨肌的外侧边平行，且大部分被胸锁乳突肌所覆盖，而后只有很短的一段被颈部中层筋膜和颈阔肌以及真皮所覆盖。

中间的肌腱被一小块筋膜围住（主要由颈部的中层筋膜所决定），将其固定在锁骨和第 1 肋骨上，并形成了三角形的肌肉。这块肌肉在个体中有所不同：有的缺失，有的直接始于锁骨上的下肌腹，也有的与胸骨舌骨肌上面的肌腹融合等。

起点　起于肩胛骨上缘，挨着肩胛切迹（冈上窝），肩胛上横韧带。

止点　止于舌骨，具体位置在舌骨体的下边缘。

运动　这块肌肉的作用是在发音、吞咽以及呼吸时使舌骨下降；它还能通过收缩颈内筋膜，使颈部静脉中的血液流动。

浅层解剖结构　下方的肌腹在某些诸如呼吸、转头或者是颈部肌肉收缩的情况下会显露出来，此时的肌腹呈绳状，横跨冈上窝对角线，包括斜方肌后方的突起、突出的锁骨和胸锁乳突肌所在的区域，一般而言，这些突起会被颈阔肌盖住或者是由于颈阔肌的存在并不十分明显。

颈部长肌（颈长肌）

形状、结构和位置 这块肌肉沿颈部分布在脊柱的腹面上，介于胸椎和寰椎之间。这块三角形的肌肉由三组细薄的肌纤维构成：垂直方向上（也称颈部直肌）构成了三角形非常长的底；而斜下方的部分很短，朝上走向；斜上方的部分则较长，朝下走向，它们构成了三角形的另外两条边，并且这两条边交于第 4 和第 5 颈椎的棘突处。个体之间这块肌肉以及构成这块肌肉的肌纤维的张力差别很大，有的人这块肌肉与颈阔肌（颈长肌、头部前面和外侧的直肌等）周围的肌肉以及前后斜角肌相连。颈部长肌的后面与脊柱的骨面存在一定关系，这块肌肉盖住了横突间肌；而它的前面被头部前直肌和颈阔肌的筋膜（颈部深筋膜）所覆盖。

起点 斜下部分始于第 1—3 胸椎的前面。

还有斜上部分始于第 3—5 颈椎横突的前结节。垂直方向上的部分始于第 4、5 和第 7 颈椎椎体的前面和第 1—3 胸椎。

止点 斜下部分止于 第 5 和第 6 颈椎横突的前结节。斜上部分则止于寰椎前椎弓结节的前外侧面。垂直方向上的部分止于第 2—4 颈椎椎体的前面。

运动 如果两侧的肌肉同时收缩，可以使颈部向前屈曲的同时完成向前移动和向下低头的动作。如果单侧的肌肉（主要是斜向的肌纤维）收缩，颈部只有单侧出现屈曲和向外侧倾斜，并且同时还会略微旋转：这块肌肉斜上方的部分可以让颈部椎骨向所在的一侧旋转，而它斜下方的部分则可以使颈部向对侧旋转。这块肌肉是颈部最长肌的拮抗肌。

浅层解剖结构 这块肌肉处于较深的部位，因此肉眼不可见，并且也无法触及。

头部长肌（头长肌）

形状、结构和位置 这块沿着头部分布的肌肉是一个很长的三角形，这个三角形由四部分细薄的肌肉筋膜构成，这些筋膜的纤维始于颈椎的横突，起点处的纤维组织都很靠近，然后上行，最后止于枕骨。有时这块肌肉也被称为头部前直肌。

这块肌肉向内侧发展到颈部长肌，并且连同头部前面的直肌遮住部分颈部长肌；它的前表面被颈阔肌的筋膜所覆盖。这块肌肉的起点在数量上可能会有所不同，这是因为有的筋膜可能会延伸至寰椎和枢椎或者是对侧肌肉所在的位置。

起点 这块肌肉始于第 3—6 颈椎横突的前结节上。

止点 最后止于枕骨基底部分朝外向下的一面，朝外侧靠近咽部的结节。

运动 如果两侧的肌肉都收缩，头部和颈部会屈曲。单侧肌肉收缩的话，头部则可以略微向外侧倾斜和旋转。

浅层解剖结构 这块肌肉所处位置较深，因此肉眼不可见，也触摸不到。

头部前直肌（头前直肌）

形状、结构和位置 头部前直肌不仅短，而且平，呈片状。它的肌纤维朝上方发展，几乎垂直着到达寰椎和枕骨的位置；这块肌肉所处的位置很深，与骨面和寰–枕关节接触，并且它的局部被头长肌上面的部分所覆盖。

有的人这块肌肉缺失，有的人这块肌肉以居间的小直肌或者是内部的小直肌的形式存在。

起点 这块肌肉始于寰椎外侧的前表面，还有寰椎横突的基底部。

止点 枕骨基底部的下表面，在髁骨的前面。

运动 这块肌肉双侧收缩并联合头部外侧直肌一起作用时，可以令头部屈曲；如果是单侧肌肉收缩，则可以向外侧略微屈曲头部和使头部旋转。

浅层解剖结构 这块肌肉所处的位置很深，因此既看不到，也无法触摸到。

头部外侧直肌（头侧直肌）

形状、结构和位置 头部外侧直肌很小也很短，外表扁平，自寰椎至枕骨朝上走向，略微有点斜。有的人这块肌肉缺失或者与后横突间肌在功能上类似。

起点 起于寰椎横突的上端。

止点 这块肌肉最后止于枕骨的枕髁朝下的表面。

运动 如果是单侧肌肉收缩，头部可以略微屈曲和朝外侧倾斜；通常两块肌肉一起动作，或者也可以联合头部前直肌一起协调动作。

浅层解剖结构 这块肌肉所处的位置较深，所以肉眼不可见，也不能触及。

颈部夹肌（颈夹肌）

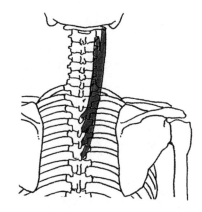

形状、结构和位置 颈部夹肌扁而薄；肌纤维呈向上的走向，从胸椎朝颈椎方向发展。它覆盖了一部分骶棘肌，因为所处的位置较浅，所以它被斜方肌所覆盖，并且有部分被前锯肌、菱形肌和肩胛提肌所覆盖。颈夹肌有时可以与头夹肌融合，从个体的具体情况来看，有的人这块肌肉超出常规数量或者完全缺失。

起点 这块肌肉始于第3—6胸椎的棘突。

止点 最后止于第2和第3颈椎横突的后结节。

运动 这块肌肉的作用是伸脖子（两侧的肌肉同时收缩的话）；还可以向外侧旋转颈部（如果单侧肌肉收缩的话）。它在运动时与头夹肌协调作用，因此这两块肌肉也常被视为一块单独的伸肌，通过它们的收缩舒张可以保持头部在颈椎上的平衡。

浅层解剖结构 由于这块肌肉所处的位置较深，所以肉眼不可见，也无法触及。

头部夹肌（头夹肌）

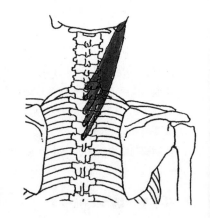

形状、结构和位置 这块肌肉扁平，在起于脊柱的起点位置和止于颅骨的止点位置都比较宽大。整块肌肉呈斜向分布，它覆盖着颈夹肌和肩胛提肌；同时也被斜方肌所覆盖，还有部分被胸锁乳突肌所覆盖，有的这块肌肉与颈夹肌融合。

起点 这块肌肉始于项韧带下部（相当第3—6颈椎棘突），第7颈椎和前3块胸椎（第1—3胸椎）棘突。

止点 最后止于颞骨的乳突；枕骨上项线外侧段的下面。

运动 如果这块肌肉两侧同时收缩，它的作用是伸头和伸颈部；如果这块肌肉的单侧部分收缩，可以向外侧倾斜头部。运动时这块肌肉与颈夹肌协调动作。

浅层解剖结构 这块肌肉所处位置较深，被斜方肌所覆盖，在止点附近上面还覆有胸锁乳突肌。它有很小的一段所处位置较浅，对应着颈部介于斜方肌后面和肩胛提肌以及胸锁乳突肌前面之间的部分。

骶-尾肌

骶-尾肌由一系列沿着骶骨和尾骨肌腹表面分布的纤细筋膜构成。它们是基础结构，在功能方面的作用很小。

竖脊肌（骶棘肌）

形状、结构和位置　这块肌肉位于与脊柱平行的一侧，由三部分构成［髂肋肌（外侧），最长肌（中间）和棘肌（内侧）］，这三块肌肉的起点都在脊柱上，分别出自腰部、胸部和颈部。整块竖脊肌属于脊柱的伸肌，落在脊骨的沟槽结构里，因此所处位置很深。这块肌肉在腰和胸部上的部分被腰–背腱膜所覆盖；在下段被下后锯肌所覆盖；而在上段被菱形肌和夹肌以及上后锯肌所覆盖。这块肌肉在腰段的部分肉眼可见，与脊柱平行，外侧的边缘与肋骨交叠，整体上行，并且向着内侧发展。

髂肋肌

这块肌肉是竖脊肌外侧的一部分，分布在三个区域，包括腰髂肋肌、胸髂肋肌和颈髂肋肌。

- 腰髂肋肌（腰部髂肋肌）

起点　这块肌肉始于骶骨的背面，还有髂骨嵴外侧边缘的后段，以及嵴骨的腱膜（腰–背）。

止点　最后止于第5—12肋骨的肋骨角下缘。

- 胸髂肋肌（胸部髂肋肌）

起点　这块肌肉始于第6—12肋骨的肋骨角的上缘。

止点　最后止于第1—6肋骨的肋骨角的上缘；第7颈椎横突的上表面。

- 颈髂肋肌（颈部髂肋肌）

起点　这块肌肉始于第3—6肋骨角。

止点　最后止于第4—6颈椎横突的后结节。

髂肋肌的整体运动　这块肌肉两侧同时收缩时可以伸展脊柱；此时在腰部和胸部髂肋肌的作用下，躯干展开，而在颈部髂肋肌的作用下，颈部也伸展。单侧肌肉收缩时，这几个区域都受影响，此时的躯干会向外侧略微屈曲。

浅层解剖结构　由于这块肌肉所处的位置很深，所以肉眼不能直接看到；只有腰部的髂肋肌参与构成竖脊肌。

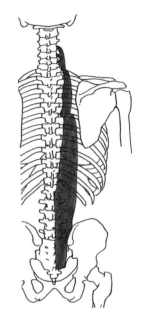

最长肌

这块肌肉是竖脊肌的中间部分，分布在胸部、颈部和头部三个区域。

- 胸部最长肌

起点　这块肌肉始于腰椎横突（肋状）的后面；以及腰–背筋膜（或者是胸–腰筋膜）的中间层。

止点　最后止于整个胸椎横突的顶端，以及最后第9和第10肋骨的肋骨角或肋结节上。

- 颈部最长肌

起点　这块肌肉始于第1到第5胸椎的横突；筋膜主要分布在胸部最长肌的内侧。

止点　最后止于第2至第6颈椎横突的后结节上。

- 头部最长肌

起点　这块肌肉始于第2至第7颈椎的关节突上，肌肉分布在颈部最长肌和头部的半棘肌之间。

止点　最后止于颞骨乳突的后面，所处的位置相比头夹肌和胸锁乳突肌更深。

整块最长肌的运动　如果是双侧肌肉收缩，可以伸展和弯曲胸部和颈部的脊椎，可以伸展头部（特别是头部最长肌的收缩）；如果是单侧肌肉的收缩，可以略微向外侧屈曲躯干和旋转头部。

浅层解剖结构　这块肌肉所处的位置很深（参见髂肋肌）。

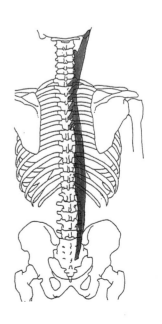

棘肌

它是竖脊肌内侧的部分，主要分布在胸部、颈部和头部三个区域。

- 胸棘肌

起点 这块肌肉始于第 1 和第 2 腰椎的棘突，还有第 11 和第 12 胸椎的棘突。

止点 最后止于前 4 块胸椎（有的人是前 8 块胸椎）的棘突。

颈棘肌

起点 这块肌肉始于头部韧带下面的部分，还有第 7 颈椎的棘突和第 1、2 胸椎的棘突。

止点 最后止于前 3 块颈椎的棘突。

- 头棘肌

起点 这块肌肉始于第 7 颈椎横突的顶端和前 7 块胸椎，还有第 5—7 颈椎的关节突。

止点 这块肌肉最后止于枕骨，介于上项线和靠近头部半棘肌肌腱的下项线之间。

棘肌的运动 当这块肌肉双侧收缩时，可以伸展胸部和头部。

浅层解剖结构 这块肌肉所处的位置很深，被斜方肌所覆盖。

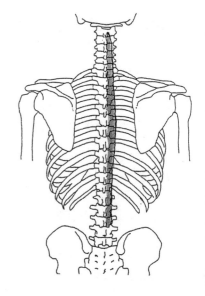

横棘肌

形状、结构和位置 这块横棘肌（或者称棘肌）是躯干的一块提肌，自骶骨一直延伸至枕骨。构成这块肌肉的一系列筋膜顺着整根脊柱，从相邻椎骨的横突沿对角线连至相邻椎骨的棘突。这块肌肉所处的位置较深，挨着骨面，并且被竖脊肌所覆盖。它分浅表层（由半棘肌构成，分布在三个区域：胸部、颈部和头部），中间层（由多分支的肌肉构成）和深层（由旋转肌、横肌和棘间肌构成）。

半棘肌

它是横棘肌的浅表层，构成它的薄筋膜呈竖直分布，并且沿着 3 个或 4 个椎骨展开，同时还连着棘突和横突。它分布在胸部、颈部和头部三个区域。

- 胸部半棘肌

起点 这块肌肉始于第 6 至第 10 胸椎的横突。

止点 最后止于前 4 块胸椎的棘突和第 6、7 颈椎的棘突。

- 颈部半棘肌

起点 这块肌肉起于前 6 块胸椎的横突。

止点 最后止于前 5 块颈椎的棘突。

- 头部半棘肌

这块肌肉也被称为颈部二腹肌，是因为这块肌肉上有中间腱和横腱。

起点 这块肌肉起于胸椎横突的顶点和前面几个颈椎横突的顶点（肌肉一部分位于颈部后面，被夹肌所覆盖，另一部分位于颈部和头部最长肌的内侧）。

止点 最后止于枕骨，在介于上项线和下项线之间的内侧段。

半棘肌的整体运动 这块肌肉双侧收缩时可以伸展胸部、颈部和头部；如果是单侧肌肉收缩，则可以使胸部、颈部和头部略微旋转。

浅层解剖结构 这块肌肉因为所处位置较深，所以肉眼不可见。

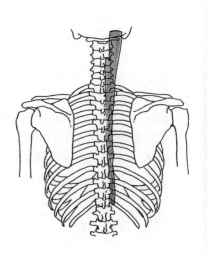

多裂肌肉（多分支肌肉）

形状、结构和位置 这块肌肉是横棘肌的中间层。它的肌纤维很短，并且倾斜生长与附近椎骨的横突和棘突相连，在长度上跨越 2 个或 3 个椎骨，从骶骨一直到颈椎（但不含寰椎）。在颈部的部分被半棘肌所覆盖，而在背-腰段则被背阔肌覆盖。

起点 这块肌肉始于骶骨后面；竖脊肌起点的阔筋膜处；还有后上髂棘，自第 5 腰椎的横突至第 4 颈椎。

止点 最后止于起点上面第 1—4 椎骨的棘突。

运动 这块肌肉单侧收缩时，可以使躯干略微向外侧屈曲和旋转。同时还有保持身体平衡和维持站立姿势的作用。

浅层解剖结构 因为这块肌肉所处的位置很深，所以肉眼不可见。

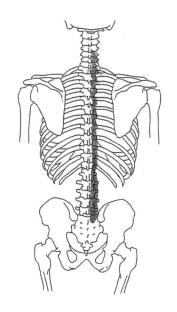

旋转肌

形状、结构和位置 这块肌肉是最深层的横棘肌，与椎骨槽的骨面相接触，在相邻的椎骨间是斜向分布的细薄筋膜。按区域，旋转肌可分为胸部旋转肌（最明显）、颈部旋转肌和腰部旋转肌。

起点 这些肌肉分别始于颈椎、胸椎和腰椎横突的上表面和后表面。

止点 最后这些肌肉沿着整根脊柱，止于位于起点上方的椎骨薄片的下表面和外侧面。

运动 这些肌肉的作用是使躯干旋转和保持身体处于直立状态。

浅层解剖结构 这些肌肉所处的位置较深，因此肉眼不可见。

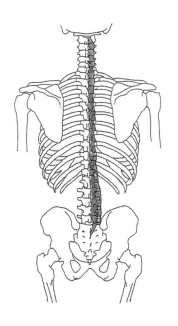

横突棘肌

形状、结构和位置 这块肌肉呈细薄片状，几乎与脊柱平行，分布在三个区域：腰部、胸部和颈部。

起点和止点 它的起点和止点都在脊柱椎骨的横突上。

运动 这块肌肉的作用是使躯干略微向外侧弯曲，并使身体保持竖直站立。

浅层解剖结构 这块肌肉所处的位置较深，因此肉眼不可见，也不能被触及。

棘间肌

形状、结构和位置 这块肌肉是一些分布在椎骨沟状结构里的细小筋膜，它们与相邻椎骨的棘突相连，并且对称地分布在棘间韧带的两侧。属于颈椎段和腰段的肌肉更发达一些，而胸部段的肌肉几乎不存在。

起点和止点 它的起点和止点都在相邻椎骨间的棘突上。

运动 这块肌肉的作用是使躯干伸展。

浅层解剖结构 这块肌肉所处的位置较深，因此肉眼不可见，也不能被触及。

下枕骨肌

形状、结构和位置　下枕骨肌（或称颅顶短肌）由成对且对称的四块为一组的肌肉构成，它所处的位置很深，并且与颅骨的骨面相接触。运动时显著的特点是：后面的小直肌和大直肌配合头部的伸展动作，并作用在寰枕关节上；而头部的上下斜肌参与绕枢椎和寰椎转动头部的动作。应该说下枕骨肌属于头部的伸肌和旋转肌，它连着排在前面的几个颈椎和枕骨的额鳞。这块肌肉上面覆盖着头部的半棘肌，在较浅的地方被斜方肌所覆盖。

头后小直肌

形状、结构和位置　头后小直肌很扁，沿中线分布，并与对侧的部分相连，因为起点的部分很窄，但到了止点又变宽，所以整体呈倒三角形。单侧每块肌肉都包括一个内侧肌纤维和一个外侧肌纤维，并且它的外侧边与头后大直肌接触。

起点　这块肌肉起于寰椎后弓的结节。

止点　最后止于枕骨：下项线的内侧段和下面一直到枕骨孔的区域。

运动　如果双侧的肌肉收缩，这块肌肉可以令头部伸展；如果是单侧收缩，则可以使头部略微向外侧屈曲。

浅层解剖结构　这块肌肉处于很深的位置，因此肉眼不可见。

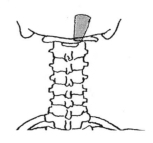

头后大直肌

形状、结构和位置　头后大直肌肌肉扁平，位于头后小直肌外侧，呈三角形，从起点到止点逐渐变宽。

起点　这块肌肉始于枢椎（第2颈椎）的棘突，靠近结节的地方。

止点　最后止于枕骨：下项线的外侧段和下面的骨所在的区域。

运动　如果这块肌肉双侧都收缩，则可以伸展头部；如果是单侧收缩，则可以略微旋转头部。

浅层解剖结构　这块肌肉所处的位置较深，因此肉眼不可见。

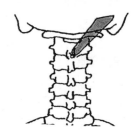

头下斜肌

形状、结构和位置　头下斜肌肌束呈融合状态，并且比头上斜肌更粗壮一些，从起点到止点，呈向上走势，沿着头后大直肌的外侧分布，且更多地向外倾斜。

起点　这块肌肉始于棘突的外侧表面以及相邻的枢椎弓的薄片结构的上段。

止点　最后止于寰椎横突的后-下表面。

运动　如果这块肌肉的两侧同时收缩，则可以旋转、伸展头部。

浅层解剖结构　这块肌肉所处位置较深，因此肉眼不可见。

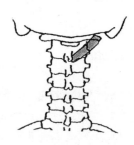

头上斜肌

形状、结构和位置　头上斜肌相当长，起点处很窄，但到了止点处又变宽，肌肉整体向上走，略微靠近内侧，最后盖住头后大直肌的止点。

起点　这块肌肉始于寰椎横突的上表面。

止点　最后止于枕骨：在介于上下项线之间的区域。

运动　这块肌肉的作用是使头部能伸展、倾斜和向外侧旋转。两侧同时收缩并在其他枕骨下肌的配合下还可以保持头部的直立状态。

浅层解剖结构　这块肌肉所处的位置较深，因此肉眼不可见。

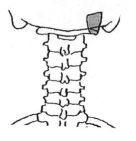

膈肌

这块肌肉属于一块肌性和腱性结合的薄膜，外观为穹窿形，起点始于胸腔附近，最后在中央汇成一块膜（中心膈）。膈肌将体腔分为胸腔和腹腔两部分，它的基本作用是辅助呼吸和调节腹腔内的压力。

上后锯肌

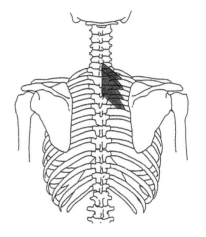

形状、结构和位置 上后锯肌近似四边形，这块肌肉很薄，自带数个肌齿，起点处是一块靠近排在前面的几块胸椎的阔肌腱，这些肌腱朝下向着外侧发展，最后止于第2—5肋骨。这些肌肉位于胸腔之外，对应着它的后面和上面；并且盖住了颈部夹肌，以及部分的头部夹肌和其他一些位于椎骨沟槽里的肌肉；而它自身被菱形肌、斜方肌和肩胛提肌所覆盖。

起点 这块肌肉始于颅骨韧带的下段，还有第7颈椎的棘突和前3块胸椎。

止点 最后止于第2—5肋骨的前面，还有肋骨角的外侧面。

运动 这块肌肉的作用是抬高肋骨和辅助吸气，运动时两侧的肌肉同时作用。

浅层解剖结构 这块肌肉所处的位置很深。

下后锯肌

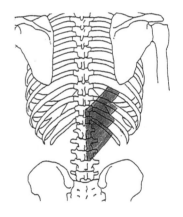

形状、结构和位置 这块肌肉是一块四方形的薄肌肉，起点是靠近脊柱的一块阔肌腱，斜向上朝外侧发展，最后以数个肌齿的方式止于最后4根肋骨。这块肌肉位于胸腔的外壁，它遮住外侧肋间肌和椎骨沟槽结构内的肌肉，被背阔肌所覆盖。

起点 这块肌肉起于棘突和最后两根胸骨上的棘突韧带，还有排在前面的两个或三个腰椎处。

止点 止于最后4根肋骨的外表面，还有肋骨角的外侧。

运动 这块肌肉的作用是使肋骨下降，辅助呼气动作的完成。位于两侧的肌肉在运动时同时动作。

浅层解剖结构 这块肌肉处于很深的位置。

胸小肌

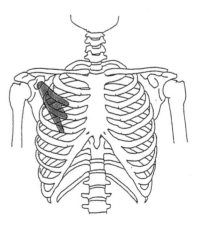

形状、结构和位置 这是一块扁平的肌肉，呈三角形，并且完全被胸大肌所覆盖。起点处是自肋骨面出来的三个肌齿形成的肌束，这些肌束朝着外侧上行，然后汇合成一个止于肩胛骨的扁平的肌腱。这块肌肉在个体身上可能会有不同的表现（可能缺失，起点或止点处的肌齿外形上有缺陷，或者和附近的肌肉相连，甚至是带一个被称为迷你胸肌的附属肌束等），它紧挨着上面的肋骨，并且还遮住胸大肌的一部分肌齿。从这块肌肉下缘和外侧分出一片腱膜（腋窝的支撑韧带），这片腱膜包绕肌肉后再在腋窝的表面铺展开，然后止于皮下的表面，使腋窝下方呈现出一个穹窿形。

起点 这块肌肉始于第3—5肋骨的上缘和外表面。

止点 最后止于肩胛骨冠突的内侧边缘和上表面。

运动 这块肌肉的作用是向下拉拽肩胛骨，使肩胛骨前倾和略微旋转，并且还能使一侧的肩膀降低。这块肌肉总是与前锯肌、菱形肌还有肩胛提肌一起协调动作，它们的合作可以使肋骨上提，从而参与完成用力吸气的动作。

浅层解剖结构 这块肌肉所处的位置很深。

胸肌

在胸部的骨骼上，在一些椎骨和构成胸腔的骨之间有一些肌肉，这就是所谓的胸部固有肌。这些肌肉的主要作用是使肋骨移动，参与完成呼吸运动，并且是在棘肌和胸部、颈部等一些附属肌肉的配合下进行。胸部的肌肉在辅助完成呼吸运动时，对体表的外观影响不是很大（只是在吸气和呼气时，胸腔的体积会发生变化），因此本节主要做概括性的介绍。

肋间肌

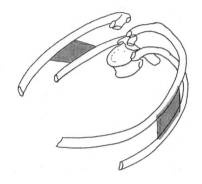

形状、结构和位置 肋间肌分肋间外肌和肋间内肌两种，借助这 11 块薄片状的肋间肌，相邻的肋骨之间由内而外紧密相连。肋间肌的肌纤维以不同的走向倾斜分布，并且这两种不同肋间肌的方向几乎相反。

起点 这两种肌肉始于上位肋骨下缘和下位肋骨上缘。

止点 最后分别止于下位肋骨上缘和上位肋骨下缘。

运动 肋间外肌可以抬高肋骨，而肋间内肌则可以给肋骨施压。两种肌肉协调作用可以完成吸气和呼气的动作。

浅层解剖结构 这些肌肉所处的位置较深，完全被其他胸部和腹部的肌肉所覆盖。

肋下肌

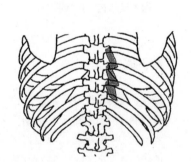

形状、结构和位置 肋下肌是附在胸腔内的很薄的小筋膜，挨着每块肋骨的肋骨角，但通常都到下肋骨角为止。不论是从所处的位置来看，还是从功能的角度来讲，这些肌肉都被视为肋间内肌的附属结构。

起点 这些肌肉始于肋骨的内部面，靠近肋骨角的位置。

止点 最后止于挨着起点的第 2 或第 3 肋骨的内表面。

运动 这些肌肉的作用是使肋骨下降。

浅层解剖结构 这些肌肉所处的位置很深。

肋骨提肌（肋提肌）

形状、结构和位置 肋骨提肌分布在身体两侧各 12 块，这些健壮的肌肉呈三角形，分布在脊柱之间和肋骨的外表面上，并且都挨着肋骨角，肌纤维呈斜向外侧的走向。

起点 这些肌肉始于第 7 颈椎横突的顶部和前面 11 根胸椎。

止点 最后止于这些肌肉所起始的那些椎骨下面的肋骨角的上缘和外表面。

运动 这些肌肉的作用是抬高肋骨。

浅层解剖结构 这些肌肉所处的位置很深。

胸部的横肌（胸横肌）

形状、结构和位置 胸部的横肌（或者称肋骨三角肌，胸骨–肋骨肌）由一些肌齿构成，不同个体之间，这些肌齿的数目不同，并且向上，朝着外侧呈倾斜走势，自起点处起，从胸骨的内侧面一直发展到肋骨软骨所在的位置，从外观来看，这些肌肉附在胸腔前壁的内表面上。

起点 这些肌肉始于胸骨体下面，在剑突的内表面上。

止点 最后分别止于第 3—6 肋骨与肋软骨结合处的后面。

运动 这些肌肉的作用是使肋软骨下降。

浅层解剖结构 这块肌肉所处的位置非常深。

胸大肌

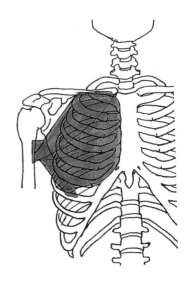

形状、结构和位置　当手臂处于解剖学位置摆放时，胸大肌是很大的呈四边形的一块肌肉；但当手臂最大限度进行伸展时，这块肌肉则完全呈三角形。这块肌肉本身是宽阔的片状（但在下-外侧的边缘部位厚达 3 厘米），它覆盖了胸腔整个上面的部分，它的起点较宽阔的部分一直伸展到锁骨、胸骨、肋骨，甚至还延伸到了肱骨止点的边缘。构成胸大肌的是三块始于起点区域的肌肉，但这几块肌肉的肌纤维走势各不相同：锁骨部分，肌纤维朝外侧和向下走；肋骨外侧的肌纤维为向外侧走；而位于腹部的胸大肌的肌纤维则向着外侧并朝上的走势。这块肌肉的肌束相当结实，在某些条件下，甚至在皮肤表面也很明显、清晰地看到胸大肌的肌束。构成胸大肌的三个部分在紧窄的止点处汇聚，并在末端处彼此叠加覆盖，这个加厚的部位形成了腋窝的前壁和它的下-外侧缘。个体之间，这块肌肉可能缺失或者只有部分胸大肌存在，也有可能止点处不正常或者与周围的肌肉相连并遮住肋骨和胸小肌。胸大肌的上缘与三角肌存在一定关系，并且有一小部分被三角肌所覆盖。位于皮下的三角肌整体都被胸部筋膜、颈阔肌和皮肤所覆盖，并且还有乳腺腺体与之相连。

起点　锁骨部分：始于锁骨前边缘的内侧段。

胸骨部分：始于胸骨前表面的内侧，还有第 1 至第 6 肋软骨。

腹部的部分：始于腹外斜肌和腹直肌的筋膜。

止点　最后止于肱二头肌所在沟槽的前唇，向下在大结节所在的位置。（止点的连接通过一个宽 5—6 厘米的扁平且粗壮的肌腱实现，这块肌腱由源自肌束末段上面的两个挨着的薄片结构构成。）

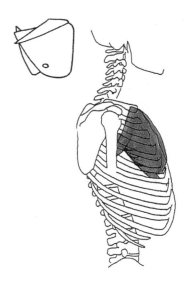

运动　这块肌肉的作用是实现手臂的内收（将举起的手臂放下来）和向内侧旋转；当固定点在手臂上时（例如，做上攀的动作时，胸大肌在背阔肌、斜方肌和上后锯肌的配合下协调动作），将肱骨抬起和靠近躯干；如果只是锁骨的肌束收缩，则可以使肱骨抬起和向前拉；如果只是下面的肌束收缩，则可以令肱骨和肩胛带下降。

浅层解剖结构　除了止点处的肌腱和被三角肌所覆盖的小块区域之外，整块胸大肌几乎都在皮下，占了胸部大部分区域，形成微凸的表面。这块肌肉的外侧分布着具有增厚作用的脂肪垫，个体之间脂肪垫的厚度区别很大。人体处于解剖学体位时，胸大肌的边缘很明显；但如果手臂抬起，这个边缘则会变平甚至几乎消失；如果手臂向内侧面收，此时的胸大肌会很突出：胸大肌收缩，不仅突显体积增大，还可以看到皮下呈扇形分布的肌束。运动员的胸大肌的内侧边缘，在靠近胸骨的地方，这种突出显现的情况与骨面的位置有关。乳腺在皮肤表面上的表现与乳头相关，并对应着皮下胸大肌的肌束，但与胸大肌的肌束和脂肪是分开存在的状态，具体的位置在胸大肌下缘的外侧区域。

肩胛下肌

形状、结构和位置　这块三角形的肌肉宽阔扁平，它很大一部分挨着肩胛骨的肋骨面，最后从外侧止于肱骨上方的末端。这块肌肉的前表面与前锯肌在靠近止点的地方相连，并且构成了腋窝的后壁。肌腱在前面与喙肱肌和肱二头肌（长头）交叉。

起点　这块肌肉始于肩胛下窝的内侧区。

止点　最后止于肱骨小结节和肩-肱关节的关节囊前面的部分，介于肌腱和骨骼之间的一个可以滑动的由肌肉组织构成的腔体内。

运动　这块肌肉的主要作用是使肱骨向内旋转和略微内收。

浅层解剖结构　肩胛下肌所处的位置很深，因此肉眼不可见。

菱形肌

形状、结构和位置　菱形肌比较扁平、细薄，它上面的部分比下面的部分更厚一些，形状正如其名，是菱形的。它始于胸椎的起点部分，止于肩胛骨内侧边缘，肌纤维整体朝外侧向下走。它的肌肉分两个部分，彼此之间有连接且互相平行：一部分为上部（或者称为小菱形肌），一部分为下部（或者称大菱形肌），但有的个体有多个起点，或者可能和周围的肌肉相连，甚至有的带一个与外侧相抵的肌肉。菱形肌遮住了上后锯肌、颈部夹肌还有肋骨提肌，但它本身又几乎整个被斜方肌所覆盖，斜方肌的一个肌束和背阔肌将其分开，但背阔肌只在肩胛骨下角附近分出了一小部分。

起点　小菱形肌：始于第 7 颈椎的棘突和胸椎的棘突所在的位置，还有颈背韧带的下方。
大菱形肌：始于第 2 至第 5 胸椎的棘突和相关的棘间韧带所在的部位。

止点　小菱形肌：止于肩胛骨内侧缘的上段；大菱形肌：止于肩胛骨内侧缘的下段。

运动　这块肌肉的作用是让肩胛骨朝着脊柱内收。同时它还参与在胸腔上固定肩胛骨和手臂伸展的运动。

浅层解剖结构　菱形肌几乎完全被斜方肌所覆盖，它们联合在一起使介于脊柱和肩胛骨内侧缘的肌肉隆起。如果肩胛骨做外展动作（例如，当手臂屈曲放到后背上时）有一小部分肌肉在皮下肉眼可见，在介于斜方肌下缘和背阔肌上半部之间的区域里，这块肌肉的肌纤维呈朝上向着内侧发展，与斜方肌是垂直的关系。

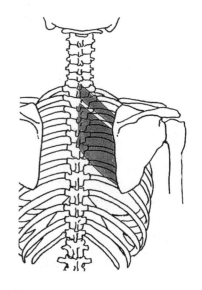

冈上肌

形状、结构和位置　冈上肌很长，呈三角形，虽然它的起点处扁平，但到了止点又变得很窄且比较厚（厚度几乎有 2 厘米）。这块肌肉水平地位于肩胛骨冈上窝里，除了起点，其余部分被一块薄片状的结缔组织分开。这块肌肉整体被斜方肌所覆盖。

起点　这块肌肉始于肩胛骨冈上窝的内侧段的表面。

止点　最后止于肱骨大结节的上表面。肌腱也附着在肩胛骨-肱骨关节的关节囊上。

运动　这块肌肉的作用是使手臂做轻微的外展动作和向外侧旋转肱骨——使关节窝内的肱骨头保持稳定。

浅层解剖结构　这块肌肉比斜方肌所处的位置还深，当它收缩时（比如做关节的外展动作），可以在肩胛冈上形成一个肉眼可见的，并且与之平行的凸起。

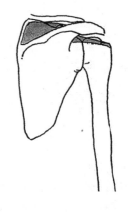

冈下肌

形状、结构和位置　冈下肌通常是扁平的，呈三角形，占据着肩胛骨的整个冈下窝，那里是这块肌肉的起点，它朝着外侧方向出发，向上一直止于肱骨。按照肌纤维的分布，冈下肌可以分为三部分：上部、中部和下部。其中上部最大，并且为羽状结构。向下的肌肉与大圆肌和背阔肌有一定的关系，它位于深层的面与肩胛骨贴在一起；而这块肌肉位于浅层的面很大程度上都被其他肌肉所覆盖：从内上角的斜方肌到位于外侧和上方的三角肌都是遮住它的肌肉。由于整体位于皮下，所以它的表面附有自带的腱膜（冈下肌筋膜）和真皮。

起点　这块肌肉始于肩胛骨的冈下窝、冈下筋膜，还有将其与大圆肌分开的肌纤维中隔。

止点　最后止于肱骨大结节的内侧小面。

运动　这块肌肉的作用是向外侧旋转肱骨，并且使手臂略微外展（如果需要做完整的旋转，需要冈上肌和小圆肌一起协调配合）。

浅层解剖结构　皮下的这块肌肉位于肩胛骨所在区域的中心位置，呈凸起的三角形：朝向内侧是斜方肌，在外侧的上方是三角肌，下面则是小圆肌和大圆肌。当手臂最大限度朝外侧旋转时，肌肉在外观上表现极为凸出，但如果关节抬起，这块肌肉的皮下部分则呈伸展和平坦的状态。

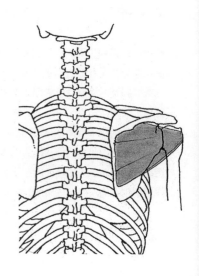

小圆肌

形状、结构和位置 小圆肌是一块平坦、紧窄且略长的肌肉，从肩胛骨的起点开始，一直到肱骨上的止点，它的走势向上并朝向外侧。它与盖住冈下肌的肌束聚在一起，通常是以与之融合的状态存在。有一部分小圆肌被三角肌、冈下肌所覆盖，因此这块肌肉只有一小部分位于皮下；它的止点与肱三头肌的长头交叉，并且绕到这个长头的肌腱的后方，而小圆肌的下缘还与大圆肌相连。

起点 这块肌肉始于肩胛骨外侧缘的上段和背部交界处的表面，还有冈下肌的肌纤维中隔（向上将其与冈下肌分开，向下则将其与大圆肌分开）。

止点 最后止于肱骨大结节下面的小面，肩胛–肱骨关节的关节囊的下–后表面。

运动 这块肌肉的作用是使肱骨向外侧旋转和内收（做完全旋转动作时，冈下肌和冈上肌一起参与动作）。

浅层解剖结构 皮下的小圆肌只有很小的一部分，因此在表面上很难看到它。但当关节在水平方向上做外展和向外侧旋转的动作时，这块介于冈下肌和大圆肌之间的，挨着三角肌后缘的肌肉，会表现为不太明显的拉长且凸起的状态。

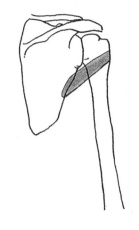

背阔肌

形状、结构和位置 背阔肌是片状肌肉（平均厚度约为 5 厘米，但到了止点附近又开始变厚），很宽阔，呈三角形，从脊柱一直分布到肩部。从起点起这块肌肉就被一个宽阔的腱膜拖拽着，一直发展到腰部，在这个部位出现肌肉的筋膜，并由此形成一条曲线，向下凸起，一直朝着外侧向下走。整块肌肉里有三组肌束，它们全都是朝着外侧向上的走势，但倾斜的方向有所不同：上面的肌束几乎呈水平状，中间的肌束则斜向上方，下面的肌束完全向上，几乎是一个竖直的状态。肌肉的止点收窄，并且以扁平的状态围着大圆肌，与大圆肌一起形成了腋窝的后壁。不同个体的背阔肌形态上会有很多不同，不仅是起点处肌束伸展时的状态，止点处也是如此。它位于皮下，上面覆有背部筋膜和皮肤。这块肌肉位于深层的表面连着肋骨、脊柱还有下后锯肌，以及腹外斜肌后面的部分；它的上缘盖住了肩胛骨的下角，而它位于外侧的下缘与前锯肌交叉并遮住其部分。

起点 这块肌肉始于第 7—12 胸椎的棘突，还有腰椎的棘突，骶骨背部表面和髂骨肌的后段；肌肉正是从这些点借助一块贴着腰–背筋膜表面的宽阔的片状腱膜以肌纤维的方式出发。另外也有一些肌束的出发点是后面 3 根或 4 根肋骨。

止点 最后止于肱骨结节上的小嵴；肌腱没有过多地自旋，而是盖住了大圆肌的肌腱，在这些肌腱之间有一个位于肌腱下方的关节囊，它的作用是减少关节活动造成的冲击。

运动 这块肌肉的作用是使手臂内收（将举起的手臂放下），并且伴随肩部活动轻微地旋转；它可以向后拉拽手臂和肩膀（联合斜方肌的一部分肌束动作，同时还要作为胸大肌的拮抗肌发挥作用），还可以使躯干上提，此时上肢关节处于固定的状态（例如，正在攀爬时），但两侧的肌肉却在同时作用。这块肌肉还在用力呼气和咳嗽时参与动作。

浅层解剖结构 整块背阔肌都在皮下，由于这块肌肉非常薄，因此体现在体表上的就是构成它的那些位于胸腔下部的肌肉（骶棘肌、锯肌）的形状。当肌肉收缩时，特别是手臂做外展动作时，这块肌肉的外侧边显露得非常清晰，状如一条穿过前锯肌的对角线；边缘的下段，在靠近髂骨嵴的位置，被旁边的脂肪组织所覆盖。而背阔肌的上缘只有内侧很短的一段经过斜方肌的下面，随后就沿水平方向遮住肩胛骨的下角。

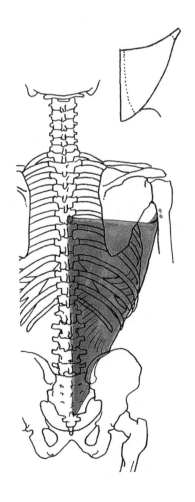

三角肌

形状、结构和位置　三角肌的边缘扁平，但中间部分较厚（平均厚约2厘米），这块肌肉体积大且粗壮，呈三角形，它的起点的基部位于构成肩胛带的骨骼上，而朝下的底部则止于肱骨。这个三角形的形状很像希腊语中的符号 Δ，所以这块肌肉也因此得名。从起点的基部算起，这块肌肉由三个部分构成：一个是起于锁骨的锁骨部分（或者称前部），这部分的肌纤维向下朝着外侧和后面发展；一个是肩胛骨部分（或者称后部），这部分起于肩胛冈，朝下并向外侧和向前发展；还有一个是肩峰部分（或者称中间部分），这部分走势向下，在肱骨头上表现为凸起的状态。肩峰部分的肌肉最厚，体积也最大，内部为羽状结构，因为里面包括四个肌肉间的腱质间隔结构，这些腱质间隔始于走向朝下的肩峰的肌腱，并且与另外三个来自肱骨的肌腱互相咬合。这种结构有利于功能的发挥，因为可以使拉拽的力量增大，因此，这也使此肌束在外观上更明显。这块三角肌因为形态多变，所以是艺术家在艺术创作时的观察重点。这块肌肉的起点很明显，与周围的肌肉发生一定程度的融合，位于肱骨上的止点有的靠近远端，也有的远离远端。这块肌肉盖住了肩肱关节，还有肱二头肌的肌腱，以及胸小肌、胸大肌、喙肱肌、肩胛下肌、冈下肌、小圆肌和肱三头肌，但它的表面上只有筋膜、皮下组织和表皮所覆盖。在内侧部分，在一个面积不大的区域，有的可能覆有颈阔肌。三角肌的前缘与胸大肌相接，但二者之间由锁骨下窝隔开，这个窝状结构里还有头静脉经过。

起点　这块肌肉的锁骨部分始于锁骨外侧段的前缘；肩峰部分则始于肩峰的外侧缘；肩胛骨部分则始于肩胛冈的下缘。

止点　最后止于肱骨的三角肌粗隆。在介于肌腱和骨表面之间的地方有一个肌肉的囊结构。

运动　这块肌肉的作用是使手臂外展（内部的肌肉收缩，或者它的肩峰部分收缩时），还可以向前拖拽和使肱骨边向内侧旋转边屈曲（锁骨部分的肌肉收缩时），以及向后拖拽和使肱骨边向外侧旋转边做伸展动作（肩胛骨部分的肌肉收缩时）。

浅层解剖结构　三角肌全部在皮下，并且由于它的形状，肩膀在外观上显示为圆形。当人体处于解剖学位置，且关节与躯干平行时，这块肌肉保持一种生理学的紧张程度（肌肉的紧张度），此时可以很容易地看到三个分开的组成部分，包括每一部分的肌束组织结构；当肌肉处于收缩状态时，这种外观更为明显。表皮上的一个轻微的凹痕显示的是介于三角肌前缘和胸大肌之间分开彼此的沟状结构。肩峰的上表面永远在皮下，因为无论手臂如何运动，这个部位都显示得很清楚，因此它被视为一个精准的参照点；当关节向上伸展，这块肌肉肩峰部分的起点的边缘会出现皮肤的褶皱，同时还会在前后方向上形成一个沟槽结构。

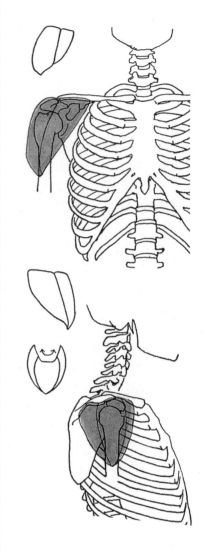

大圆肌

形状、结构和位置　大圆肌是一块平坦且厚实的肌肉，近乎圆柱形，比小圆肌大，所处位置较深，且与小圆肌平行。大圆肌的肌束在外侧向上从位于肩胛骨的始点出发，一直发展到位于肱骨的止点。个体之间这块肌肉存在很大差异，有的人这块肌肉可能缺失，有的则与背阔肌融合。大圆肌很大一部分都位于表面，下缘与背阔肌相连，而上缘在内侧部分与冈下肌和小圆肌相连。它止点处的肌腱扁平且长约5厘米，正好位于背阔肌的肌腱后面（彼此之间被一个肌肉囊隔开），而后面还有肱三头肌的长头交叉而过。

起点　这块肌肉始于肩胛骨下角，位于一个处于后表面的紧窄区域。

止点　最后止于肱骨肱二头肌沟（结节间沟）的内侧唇上。

运动　这块肌肉的作用是让手臂内收和向下拉拽手臂的同时还发生内旋和略微伸展（在做这些动作时，背阔肌作为拮抗肌进行配合，而为了实现旋转动作，小圆肌的作用是使肱骨向外侧旋转）。

斜方肌

形状、结构和位置 这块肌肉因其形状而得名，简而言之，这块斜方形的肌肉大的基底沿脊柱分布，而它的斜边朝着位于肩胛带所在的骨骼上的小基底聚拢。斜方肌是一块很大的薄片，介于枕骨、脊柱和肩胛骨之间。它的肌束整体向外侧发展，但各肌束的方向有所不同，所以肌肉也因此分为三个部分：上面的部分（或者称下行部分）很细，斜着指向下方；中间的部分（或者称横向部分）很厚，几乎全部呈水平走势；下面的部分（或者称上行部分）很细，斜着指向上方。起点处的椎骨肌腱向上和向下的部分都很窄，在中间段（对应着第 6 颈椎和前几块胸椎）开始明显变宽，因此由这两侧的肌肉形成了一椭圆形的或者说是拉长的菱形的腱质区域，在这个区域里可见突出的棘突。斜方肌（个体之间在外观上的表现差别不大：起点处的头很明显，起点仅限于前 10 块胸椎所在的区域）向上盖住了颈背部的深层肌肉、夹肌、菱形肌和冈上肌，向下则盖住了一小部分背阔肌。这块肌肉在皮下，因此它的上面只覆盖着背部的腱膜和真皮。它上面的边缘一直发展到胸锁乳突肌止点的附近，但仅围绕着上肩胛骨所在的区域分布。

起点 上面的部分：起于枕骨（上项线的内侧段和外隆突），以及颈背韧带；中间的部分：始于棘突和第 1 至第 5 胸椎的冈上韧带；下面的部分：始于棘突和第 6 至第 12 胸椎的冈上韧带。

止点 上面的部分：止于锁骨（外侧短的后缘）；中间的部分：止于肩胛骨（肩峰的内侧缘和肩胛冈的上缘）；下面的部分：止于肩胛骨（肩胛冈的上缘内侧段以及肩胛冈的三角区）。

运动 这块肌肉的作用是稳定肩胛骨，并参与手臂的外展和屈曲运动，还有抬起肩胛骨（上面的部分收缩），使肩胛骨内收（中间部分和下面的部分都收缩），以及使肩胛骨凹陷（下面的部分收缩）。如果两侧的肌肉同时收缩，头部就会伸展，两侧的肩胛骨还会向中间靠拢。

浅层解剖结构 斜方肌完全位于皮下；它上面的部分形成了颈部后-外侧的曲线（颈项线）；中间的部分很厚，盖住了菱形肌，并且和菱形肌在脊柱和肩胛冈之间形成了一个坚实的突起；下面的部分很细弱，所以这部分的下缘在皮肤表面不易被识别，但它的末端因为是一个与最后几块胸椎平行的尖状突起，所以外观很明显。而位于起点处的很长的腱性边缘在两侧的肌肉之间形成了一个浅沟，这个浅沟位居颈背部的中央，随后是一个更宽的凹陷，而第 7 颈椎的棘突就处在这个菱形（菱形腱膜）的凹陷的中间。

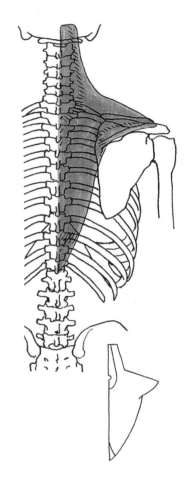

肩胛提肌

形状、结构和位置　肩胛提肌（或者称肩胛角）虽然扁平，但非常粗壮，也很长，自椎骨上的起点到肩胛骨上的止点，几乎呈垂直向下的走势。从个体之间的差异来看，这块肌肉有的缺失，有的止点处存在缺陷，或者是与周围的肌肉相连。它遮住了颈部长肌、夹肌、上后锯肌、后斜角肌，而它本身在外侧的部分被胸锁乳突肌所遮盖，在后面的部分则被斜方肌所覆盖。

起点　这块肌肉始于前 4 块颈椎的横突（有 4 个明显的肌束）。

止点　最后止于肩胛骨的内侧缘，包括肩胛冈上角与起点之间的部分。

运动　这块肌肉的作用是提高肩胛骨和使之内收，并且向内侧旋转和向着外侧角的下方旋转。

浅层解剖结构　肩胛提肌只有沿肩胛上窝分布的一小部分在皮下。当头迎着阻力用力旋转或者手臂承受一定的重量时，这块肌肉外观为短小的突起，这个突起所处的位置为斜方肌边缘（位于后面和下方）和胸锁乳突肌之间的对角线（位于前面和上方）。

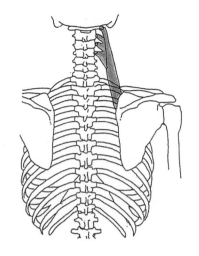

前锯肌

形状、结构和位置　前锯肌（或者称大锯肌）很宽阔、扁平，贴着外侧胸壁，并且有 9 或 10 个作为起点的肌齿从胸壁上出发，这些肌齿向后和向内侧发展，直到止于肩胛骨。这块肌肉的起点和止点分三部分：上部、中部和下部。上部的肌肉来自第 1 和第 2 肋骨的前两个肌齿，这些肌齿的肌束几乎呈水平走向；中部的肌肉由自第 2—4 肋骨出发的肌束构成，斜向发展，最后在止点处汇合；下部的肌肉最为结实，由剩余的粗壮的肌齿构成。个体之间，这块肌肉的肌齿数量不定，有多有少，甚至也可能缺失个别肌齿。它深层的一面盖住了肋骨和肋间区域，但其自身又被背阔肌、胸大肌所覆盖，还有一小部分被锁骨下的肌肉和胸小肌还有肩胛下肌所覆盖。只有最后面的 4 个肌齿在皮下，它们与外斜肌交叉分布。

起点　这块肌肉的上部始于第 1 和第 2 肋骨；中部始于第 2—5 肋骨；下部始于第 6—9（有的也包括第 10）肋骨。

止点　上部止于肩胛骨的上角。中部止于肩胛骨的内侧边。下部止于肩胛骨的下角。

运动　这块肌肉的作用是令肩胛骨外展。由于前锯肌的肌束走向有所不同，所以它参与的动作也有所区别。整块肌肉都收缩时，可以略微抬起肋骨（吸气动作）和向前拉拽肩胛骨，并协助完成手臂向前-内侧的旋转动作，以及作为菱形肌的拮抗肌参与运动；当上部和下部的肌束都收缩时，肩胛骨会向胸腔靠近，此时参与动作的还有菱形肌；如果下部的肌束收缩，可以向外侧和向前旋转肩胛骨的下角，这样会使手臂在水平方向上抬起，斜方肌和三角肌也会参与完成这一动作。

浅层解剖结构　前锯肌只有对应着最后 4 个肌齿的部分在皮下，这是因为它下部被背阔肌和胸大肌上面的部分所覆盖。最大最明显的肌齿是 4 个肌齿中上面的那个，它所处的位置对应着乳房下朝着外侧和后面拉长的沟状结构，而其余 3 个肌齿的体积依次减小。肌齿的突起在肋骨的外侧面上彼此倾斜地交错，与之相比，腹部的外斜肌显得没有上述肌齿突出和结实，且可以看见显露出来的肋骨。

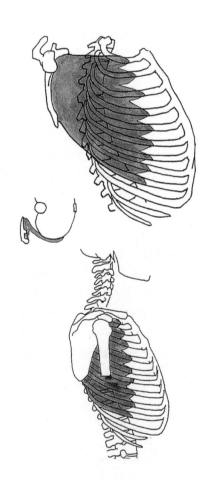

锁骨下肌

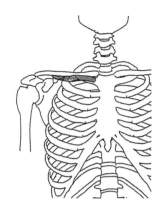

形状、结构和位置　锁骨下肌细小且长，呈三角形。它的肌纤维自第 1 肋骨至锁骨朝外侧向上发展。个体之间这块肌肉存在很大差异，有的缺失，有的被一块韧带替代，有的始于肋骨或自带附属的小筋膜。锁骨下肌几乎全被锁骨所遮挡，它的上面附有将其和胸大肌分开的腱膜，向上朝颈部筋膜延展，朝下则与覆盖着胸小肌的膜结构相接。

起点　这块肌肉始于第 1 肋骨的后表面（在靠近肋软骨的部分，在胸骨关节的外侧和向后的位置）。

止点　最后止于锁骨的后表面，在下锁骨沟里。

运动　这块肌肉的作用是使锁骨和肩膀局部下降，还有平衡胸锁关节的作用。

浅层解剖结构　这块肌肉所处的位置很深。

腹直肌

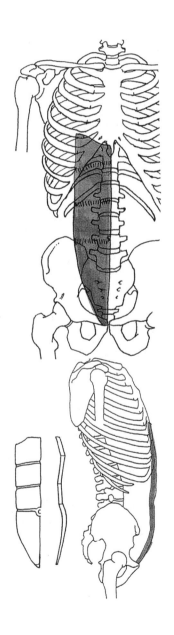

形状、结构和位置　腹直肌位于腹部前面的腹壁上，紧挨中线：这两块挨在一起前行的肌肉外覆一个纤维肌鞘，但彼此之间又被一个增厚的被称为"腹白线"的结构隔开。它的肌束为带状（长约 40 厘米，上面宽约 7 厘米，下面厚约 1 厘米），从起点出发，竖直向上发展，位于阴部上的部分很窄也很厚，但在止点处更宽一些，形状扁平且分成几个直抵第5—7 肋软骨的肌齿。这块肌肉这种走势直到出现了几个腱性的止点才终止，通常这种止点有三个：一个在肚脐所在的高度上，一个在肋骨弓下面，大概处在剑突所在的高度上，还有一个位于肚脐和剑突之间距离的中点上。腱性止点通常都不完整，与整个肌肉的长度无关，它们的走势有些倾斜，并且很少在两边的同一高度上。有时也会出现第 4 个腱性止点，位于阴部和肚脐之间的位置上。

腹直肌外覆一层结实的纤维肌鞘，这块肌肉位于浅层：腹直肌的前表面被肌鞘和真皮所覆盖；它的后表面所处的位置比较深，覆盖着横向的筋膜，并且朝向腹腔；它的内侧边缘挨着对侧的肌肉，这两部分由腹白线连在一起；外侧缘与腹部肌肉的腱膜（腹内斜肌、腹外斜肌和腹横肌）之间有接触，而这块腱膜则盖住整块与肌鞘融合在一起的直肌。

起点　这块肌肉起于阴部上缘，介于结节和耻骨联合之间。

止点　这块肌肉最后止于第 5—7 肋软骨，还有部分分支分布到第 5、第 6 肋骨的前面和剑突上。

运动　这块肌肉可以使躯干屈曲，并且作为骶棘肌肌群的拮抗肌发挥作用。如果是双侧肌肉收缩，且固定点在骨盆上时，这时胸腔以骨盆为支点做屈曲运动，同时脊柱背部后凸加剧，而前凸减弱；如果固定点在胸腔上，骨盆会以胸腔为支点抬高，同时还会屈曲。如果只是单侧的直肌收缩，则胸腔会发生轻微扭曲和向外侧倾斜。腹肌张力一般时能正常容纳内脏，如果腹肌与腹部的其他肌肉（特别是腹横肌）一起收缩，这时腹腔内部的压力会增加，腹部会出现"腹肌"，这时的腹肌可以实现很多生理功能：呼气、咳嗽、打喷嚏、排便和分娩等。但一般而言，当行走或竖直站立时腹直肌不参与运动。

浅层解剖结构　腹直肌位于皮下，因此肉眼可以看见整块肌肉，并且它决定着它所在的那个区域的外观，特别是在一些从事健身的人或者是在运动员身上更为明显。腹白线和横向的腱性止点看上去像是沟状结构，里面分布着肌性韧带。如果这部分肌纤维强烈收缩，横沟之间彼此会拉近，腹直肌的肌束会明显凸起，特别是躯干屈曲的时候，还会在肚脐周围形成一些水平的褶痕。反之，如果做一个尽量伸展的动作，横沟会变浅，前腹壁会显得非常光滑平整。

锥状肌

形状、结构和位置 锥状肌很小，呈三角形，外覆腹直肌的纤维肌鞘，而为了容纳这块肌肉，肌鞘在它们所在的位置分为两部分。锥状肌的肌纤维朝上向着内侧分布，越向上走越窄，最后以末端的小尖止于腹白线，这个止点几乎介于阴部和肚脐之间。个体之间这块肌肉的体积差别很大，很多人缺失这块肌肉，而且这块很浅的锥状肌盖住了腹直肌起点的部分。

起点 这块肌肉始于耻骨前面的区域，介于耻骨联合和结节之间，正好位于腹直肌的肌腱前面。

止点 最后止于腹白线。

运动 它的作用是控制腹白线的张力。

浅层解剖结构 由于这块肌肉被肌鞘所覆盖，所以不能直接看到。

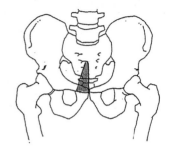

腰方肌

形状、结构和位置 腰方肌为四边形，近乎矩形，起点和止点所在的边略短，内侧边和外侧边则较长，竖直方向走势，与腰椎平行。这块肌肉很扁，但很厚，最厚的地方能达到2厘米，由两个挨在一起的肌肉薄片构成：它的主要部分在后面，所处的位置最浅；而腹部的部分位于前面，对着腹腔和内脏。这部分肌肉所处的位置很深，且被腰背筋膜、髂肋肌和背阔肌所覆盖；内侧边缘则平行地挨着腰部的脊柱前行，部分地被髂腰肌所覆盖；而外侧边缘则与腰背筋膜交叉而过。

起点 这块肌肉始于髂骨嵴内唇的内侧段，还有髂腰韧带。

止点 这块肌肉的主要部分最后止于第12肋骨下边缘的内侧段；腹部的部分止于前4块腰椎横突（拱形）的顶点。

运动 如果是单侧的肌肉收缩，则可以抬起骨盆和使躯干向外侧屈曲；如果是双侧肌肉同时收缩，可以将胸腔稳定在骨盆上，并且保持竖直站立时腰部的挺直。

浅层解剖结构 这块肌肉所处的位置较深，因此肉眼不可见，但在棘肌的外侧，用手可以触摸到这块肌肉起点的部分。

腹内斜肌

形状、结构和位置 与腹外斜肌相比腹内斜肌（或小斜肌）所处的位置较深，外形没有腹外斜肌明显，显得更细小。这块肌肉的肌纤维沿对角线方向，向前和朝上前进，最后止于腹直肌的肌鞘上，并且在较宽的止点边缘铺展成扇形，这些肌束的走向与腹外斜肌相反。个体之间的这块肌肉有所区别（有的人这块肌肉部分缺失；有的人可能在起点处有筋膜，或者是止点的数量超出正常值。这块肌肉还有一个分支，即所谓的提睾肌，直达睾丸），并且它完全覆盖腹横肌，以及被腹外斜肌所覆盖，此外它后面还有一小部分被背阔肌所覆盖。

起点 这块肌肉始于腹股沟韧带的外侧边缘，还有前髂骨嵴，以及腰背筋膜（这是一块它与背阔肌共有的腱膜）。

止点 止于最后3根或4根肋骨的下边缘，以及连接着腹白线和阴部的，构成了腹直肌肌鞘的腱膜和腹股沟韧带上。

运动 如果是单侧肌肉收缩（并且同侧的腹外斜肌也协调参与动作），此时胸部可以向上旋转，躯干也可以向着外侧屈曲；如果是两侧的肌肉同时收缩，则胸部可以向骨盆屈曲。

浅层解剖结构 这块肌肉所处的位置较深：在某些条件下，或者是在某些个体身上可以在皮肤表面看到这块肌肉挨着背阔肌的后面一小段。

腹横肌

形状、结构和位置　腹横肌是腹部三块较为宽大的肌肉中最薄的一块（约为5毫米），与其他几块肌肉相比，它所处的位置更深，它的肌纤维沿水平方向向前走，借助宽大的腱膜与脊柱和腹白线相连。这块肌肉完全被腹内和腹外斜肌所覆盖，它深层的一面外覆横向筋膜和腹膜，并且朝向腹腔的一侧。

起点　这块肌肉始于最后6根肋骨的内面，还有腰-背腱膜，髂骨嵴前段的内缘，以及腹股沟韧带的外侧缘。

止点　最后止于腹直肌的腱膜，这部分构成了腹直肌后面的片状结构（比较多肉部分的止点边缘位于由肌腱围成的较宽的"半月形"区域）。

运动　这块肌肉的作用是收腹，通常这个动作是两侧的肌肉在其他腹壁肌肉的配合下，对腹腔内结构和内脏施压的结果，并且会因此出现"腹肌"，这是一个对很多功能都很重要的动作，因为会对腹腔施加一个不大的压力，可以使人体完成呼气动作。

浅层解剖结构　这块肌肉所处的位置较深，因此肉眼不可见。

腹外斜肌（大斜肌）

形状、结构和位置　腹外斜肌（或称大斜肌）是一块宽且薄的片状肌肉，厚5—6毫米，它是腹部前外侧腹壁的表层肌肉。这块肌肉分布在胸腔之间，起点处有8块从后面8根肋骨出发的肌齿，这些肌齿借助一块展开的薄片状肌腱一直抵达骨盆。这块肌肉的肌纤维向前向后都有分布，但与起点部分的肌纤维的走势不同，这些肌纤维来自后面的3根肋骨，它们几乎是垂直着一直发展到髂骨嵴，并且最后也止于此；其余的肌纤维沿着对角线朝内侧下行，最后止于一条穿过连接着第6肋骨及其软骨的近乎垂直走向的腱膜，而这个腱膜最后止于腹股沟韧带。这是一条很长且结实的韧带，连接着前髂骨上嵴和耻骨，跨过髂腰肌以及其他一些包裹着血管和神经的髓鞘结构。由这部分组织围成的区域对于外科学具有重要意义。

腹外斜肌的浅表面被它自己的腱膜所覆盖，向后则被背阔肌的腱膜覆盖；其浅表面之外是真皮，在后面的部分则被背阔肌所覆盖，而上面则被胸大肌覆盖。这块肌肉的深层盖住了腹内斜肌，而它的腱膜则盖住了腹直肌和锥状肌。它的后缘没有任何遮挡，但与背阔肌相接，并共同构成一个三角形的区域；肋骨的肌齿与不同肌肉相连：上面5个肌齿与前锯肌的肌齿沿着肋骨上止点的连线咬合；下面3个肌齿与背阔肌位于胸部的肌齿相结合。腹外斜肌有时会与它附近的肌肉（腹内斜肌、大锯肌、背阔肌和肋间肌）之间有所关联，有时也会以来自第10或第11肋骨的多余的肌齿的形态出现。

起点　这块肌肉始于外面和第5至第12肋骨（上肌齿始于每根肋骨的软骨附近）的下缘，最后一个肌齿始于最后一根肋骨的顶点，那些中间的肌齿则始于与对应的肋软骨距离较近的肋骨上。

止点　最后止于髂骨。后面的肌束直接止于的髂嵴外唇的前半部。其余的肌束止于片状的肌腱上，这些肌腱最后止于髂骨嵴的边缘、骶骨（借助腹股沟韧带）和腹白线上。

运动　如果两侧的肌肉同时收缩，并且还有腹直肌参与的话，躯干可以在胸和腰的高度上做屈曲运动；如果单侧肌肉收缩，则躯干可以向外侧屈曲，如果还有脊柱旋转肌的配合，躯干则可以朝着运动的肌肉的对侧做旋转的动作。

浅层解剖结构　腹外斜肌几乎全在皮下，它构成了腹部的外侧壁。上肌齿始于前锯肌下面肉眼可见的第一个肌齿之下。这个肌齿之所以如此明显，是因为它最突出，并且呈水平走向。其他的肌齿并不明显，即使是在运动时也很不明显，这是因为它们都被厚实的腱膜所覆盖。这块肌肉的下缘（即使是在并不收缩的情况下）也会露在髂骨嵴之外，只有部分被脂肪层所覆盖。腹股沟韧带分布在髂前上棘和耻骨结节之间，它为止点腱膜提供支撑，同时也构成了这部分结构的下缘，外观上是一条曲线，向下凸，这个略微凸起的结构是腹部和大腿的分界线。

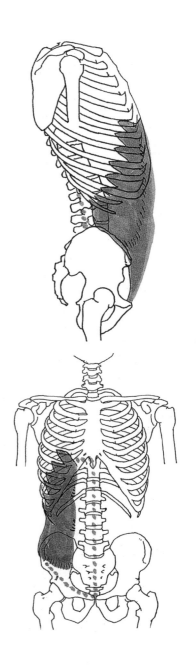

会阴肌

会阴肌在骨盆下方的开口处周边的区域。这个部位的肌肉结合了一些复合筋膜分布在不同的深度，在骨盆和泌尿-生殖器官附近有许多组膈膜，由于男女两性生殖器官的不同，这部分肌肉结构也有所区别。这些肌肉的功能是帮助排尿和排便，同时对内脏也有保护和支撑的作用。从外部形态的角度讲，会阴肌不具备非常突出的特点，因此本节只做系统讲解。

坐骨-尾骨肌

形状和结构 坐骨-尾骨肌是成对且地对称存在的肌肉，本身扁平，它构成了骨盆膈的后上面的部分。

起点 这部分肌肉起于坐骨结节的内面。

止点 最后止于骶骨和坐骨的外侧缘。

运动 这块肌肉的作用是绷紧骨盆盆腔的内壁。

浅层解剖结构 这块肌肉处于很深的位置。

肛提肌

形状和结构 肛提肌略微复杂，因为这块肌肉由内、外侧（也称髂骨尾骨肌和耻骨尾骨肌）两部分构成，这些肌肉的肌纤维走势不同，但最后的止点相同，它们是构成骨盆腔体底部的主要肌肉。

起点 髂骨尾骨肌：始于坐骨棘，还有骨盆筋膜。耻骨尾骨肌：始于阴部的后表面以及闭孔内肌的筋膜。

运动 这块肌肉的作用是使直肠和阴道收缩，还有当人体处于直立的体位时，为腹部的内脏提供支撑。

浅层解剖结构 这块肌肉所处的位置很深。

阴部浅层横肌（会阴浅横肌）

形状和结构 阴部浅层横肌很小（但男性这个部位的肌肉比女性的更发达），圆柱形，走势朝向内侧。

起点 这块肌肉始于坐骨肌肉下面分支的内侧边缘。

止点 最后止于阴部两部分的中间的联合处，并与对侧的肌肉相连。

运动 这块肌肉的作用是使骨盆底部更牢固结实。

浅层解剖结构 这块肌肉所处的位置很深。

阴部深层横肌（会阴深横肌）

形状和结构 这是一块扁平的肌肉，并且相当宽，它是泌尿-生殖器官膈膜的主要组成部分。

起点 这块肌肉始于坐骨分支的前面和阴部下分支的后面。

止点 最后止于阴部肌腱集中的中心区，不仅连着对侧的肌肉，还围着尿道和阴道分布。

运动 这块肌肉的作用是使骨盆的底部更牢固结实。

浅层解剖结构 这块肌肉所处的位置很深。

球海绵体肌

形状、结构和位置 球海绵体肌被认为是一块与对侧肌肉合体的肌肉，因此是一块位居中央的不成对的半圆柱形肌肉，这块肌肉在男性体内分布在膀胱周围，而在女性体内，则分布在阴道（阴道下面的挟缩肌）周围。

起点 这块肌肉始于阴部中央的联合结构，挨着肌腱中心的位置。

止点 最后止于阴蒂的海绵体（对于女性而言）；阴茎背部表面（对于男性而言）。

运动 这块肌肉的作用是使阴道收缩（对于女性而言）；排尿和勃起（对于男性而言）。

浅层解剖结构 这块肌肉所处的位置很深。

坐骨海绵体肌

形状和结构 坐骨海绵体肌既长又细，沿着坐骨结节向前，一直发展到与对侧的肌肉相连，紧挨海绵体的根部（对于男性而言），或者是挨着阴蒂（对于女性而言）。

起点 这块肌肉始于坐骨结节的内面。

止点 最后止于阴茎或阴蒂的根部。

运动 这块肌肉的作用是使阴茎或阴蒂勃起。

浅层解剖结构 这部分肌肉所处的位置非常浅，外面覆盖阴部的浅层筋膜和真皮，但对所在区域的外表并不产生影响。

尿道括约肌

形状和结构 尿道括约肌是一个不成对的围绕尿道的环状结构，男性、女性这个部位的结构都如此，只不过范围有所不同，因为女性的这块肌肉一直环绕到阴道所在的位置。

起点 这块肌肉始于阴部的横韧带。

止点 最后止于尿道口（女性则止于阴道）。

运动 这块肌肉的作用是构成了尿道（排尿时这部分肌肉放松）。

浅层解剖结构 这块肌肉所处的位置较深。

肛门外括约肌

形状和结构 肛门外括约肌不成对，位居中央，本身很厚，分深浅两层。这块括约肌围绕着直肠下面和肛管。

起点和止点 这块肌肉在前面始于阴部韧带联合，在后面则止于肛尾联合。

运动 这块肌肉的作用是使肛门收缩：只要肌肉保持正常的紧张度就足以使直肠末端处于闭合状态。

浅层解剖结构 这部分肌肉环绕着肛门口。

腰小肌

形状、结构和位置 腰小肌（或者称小腰肌）很细薄，且长而扁，一般人都有，但也有人可能缺失。这块肌肉的肌腹在腰大肌（或称大腰肌）的前面，呈下行走势，朝着位于脊柱起点的外侧发展，借助一块薄且扁的肌腱，最后止于位于耻骨梳的嵴部的止点。

起点 这块肌肉起于第 12 胸椎椎体、第 1 腰椎椎体的外侧面以及介于它们之间的椎间盘。

止点 最后止于耻骨梳的嵴部；以及髂-耻梳隆突；还有髂骨嵴的筋膜处。

运动 这块肌肉的作用是使髂腰肌收缩；或者与大腰肌协调动作。

浅层解剖结构 这块肌肉所处的位置很深，因此在皮肤外表没有形态上的影响。

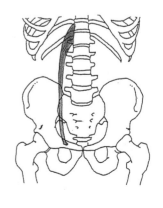

髂腰肌

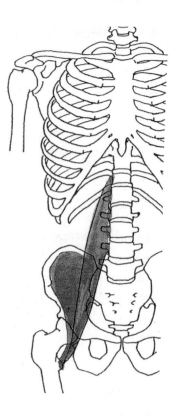

形状、结构和位置 从功能的角度来看，髂腰肌由腰大肌和髂骨肌两部分构成，这一点在起点处十分明显，但到了止点这两部分肌肉融合成一个肌腱，最后止于股骨。大腰肌是一块体积较大的肌肉，且很纤长，它分布在腰部区域，下行过程中略朝腰椎的外侧发展，此处以5块肌齿为起点，直到止于小转子。这块肌肉朝前的表面对着胸腔里的内脏，而接近止点处局部被缝匠肌和股直肌所覆盖；而它朝下的一面靠在腰椎的横突和腰方肌上。髂骨肌呈扁平的扇形，它位于由髂骨内侧面变大后形成的髂骨窝内，这块肌肉向下收窄后止于股骨。这块肌肉朝后一面的上段位于髂骨的内侧表面，而它的下段则盖住髋关节（髋股关节），朝前的一面被髂骨筋膜和后腹膜的脂肪覆盖，并且还与内脏有接触，在接近止点的区域，与位于此处的大腰肌所处的位置一样，并与之融合。

起点 腰肌部分始于腰大肌前面和腰椎横突的下缘，还有腰椎椎体的外侧面和相关的椎间盘。髂骨肌部分始于：髂骨内侧表面的上半段；髂骨嵴的内侧唇；耻骨外侧部分的上部；以及前耻髂韧带处。

止点 这块肌肉末尾处的肌腱形成一个肉囊止于股骨的小转子。

运动 这块肌肉的作用是让大腿在骨盆上做屈曲、轻微的内收和向外侧旋转的动作（此时腰大肌和髂骨肌联合收缩），使躯干屈曲和向外侧倾斜（此时主要是髂骨肌收缩）。髂腰肌也参与迈步的动作，此时对侧的肌肉也收缩，躯干也因此向前屈曲。

浅层解剖结构 髂腰肌位于髂骨窝深处，因此在表面看不到。只有靠近大腿根止点的近端有一小段在皮下。内侧的部分挨着缝匠肌的起点，向下则是腹股沟韧带，而外侧则是耻骨梳。

闭孔内肌

形状、结构和位置 闭孔内肌既长又扁。这块肌肉的肌纤维几乎呈水平分布：它的起点在骨盆腔体内的闭孔周围，向后和朝着外侧一直发展到坐骨的小切迹。起点过后，这块肌肉的肌纤维走向发生改变，折成直角后在前面和外侧汇合，最后止于股骨。这块在骨盆窝内的肌肉，盖住了闭孔膜的内侧面，也被一块腱膜覆盖，这块腱膜是会阴肌的止点；在骨盆外区域连着髋股关节的部分被臀大肌所覆盖，并且上方和下方是对应的上、下孖肌。

起点 这块肌肉始于闭孔周围（耻骨的上支和下支，以及坐骨的下支）；闭孔膜的骨盆表面。

止点 最后止于股骨的转子窝。

运动 这块肌肉的主要作用是向外侧旋转大腿；如果它向着骨盆屈曲，还可以使大腿略微向外旋转。

浅层解剖结构 闭孔内肌所处的位置很深，因此对体表没有影响。

闭孔外肌

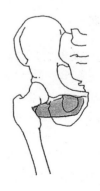

形状、结构和位置 闭孔外肌是扁平的三角形，位于骨盆底部的前面。这块肌肉始于闭孔周围一块宽阔的表面，呈外侧走向，略向后和向上发展，最后汇成一块细的肌腱止于股骨。这块肌肉盖住了闭孔膜和髋股关节，它本身又被大腿的内收肌和股方肌所覆盖。

起点 这块肌肉始于耻骨的上、下支，还有坐骨的下支。

止点 最后止于股骨的转子窝。

运动 这块肌肉的作用是使大腿向外侧旋转。

浅层解剖结构 这块肌肉所处的位置很深，因此对体表没有影响。

股方肌

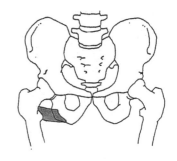

形状、结构和位置　这块肌肉呈扁平的四方形，比较厚（约 2 厘米）。从起于坐骨的起点到止于股骨的止点，它的走向朝着外侧，略往上走。这块肌肉向上连着上孖肌，向下则与内收肌相连，在较深处还连着闭孔外肌。它整体被臀大肌所覆盖。

起点　这块肌肉起于坐骨突的外侧缘。

止点　这块肌肉最后止于转子间嵴。

运动　这块肌肉的作用是使股骨向外侧旋转，并伴随轻微的内收动作。

浅层解剖结构　股方肌所处的位置很深，对体表形态没有影响。

上孖肌和下孖肌

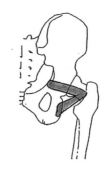

形状、结构和位置　上、下孖肌是两块很小的肌肉，它们位于闭孔内肌的边上，其功能与闭孔内肌一样。从骨盆上的起点到股骨上的止点，这两块肌肉都是呈外侧向下的走势。

起点　上孖肌起于坐骨棘的外侧面；下孖肌起于坐骨粗隆朝上的一面。

止点　两块肌肉最后都止于股骨大转子的内侧面。

运动　这两块肌肉在闭孔内肌的协调作用下，可以使大腿向外侧旋转。

浅层解剖结构　上、下孖肌所处的位置很深，因此对体表外部形态没有影响。

梨状肌

形状、结构和位置　梨状肌很纤细，起点处扁平，随后变为柱形。这块肌肉的肌纤维几乎呈水平分布，起于耻骨骨盆面，止于股骨，穿过坐骨大孔。个体之间这块肌肉存在差异，有的人这块肌肉缺失或者分为两部分。这块肌肉在骨盆内的部分粘连在骨盆壁上，并且被内脏覆盖；而它在骨盆以外的部分连着臀小肌（上方），包括上、下孖肌和闭孔内肌（下方），它们共同盖住了髋股关节。

起点　这块肌肉始于耻骨的前表面，介于第二和第四孔之间。

止点　最后止于大转子的上缘。

运动　这块肌肉的作用是使大腿向外侧旋转，特别是在大腿伸展的状态下；当肌肉收缩时，还可以使大腿轻微地外展和做伸展动作。

浅层解剖结构　这块肌肉所处的位置较深，因此对体表形态没有影响。

臀小肌

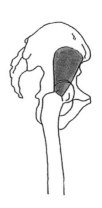

形状、结构和位置　臀小肌与臀中肌在形状和位置分布上很类似，因为它本身的体积很小，所以完全被臀中肌所覆盖。这块很小的肌肉呈很厚的三角形，具体位于髂骨外侧的表面，它的起点也在这个部位，并且边缘较宽大。这块肌肉的肌纤维的走势向下，在下方逐渐汇聚为一个短粗的小肌腱，最后止于股骨。在有的个体身上，这块肌肉和周围的肌肉融合或者是分成几个不同的分支，但它还与髂骨翼的外侧面相连，虽然它遮住了髋股关节，但同时也被臀中肌所覆盖。它由很小的一束独立的肌束沿着臀小肌的前缘分布，这部分肌肉也被视为前臀肌。

起点　这块肌肉始于髂骨翼的外侧面，包括臀上、下线之间的区域。

止点　最后止于大转子的顶端。

运动　这块肌肉联合臀中肌一起作用，使股骨相对于骨盆外展和向内侧旋转。

浅层解剖结构　这块肌肉所处的位置较深，因此对体表形态没有影响。

臀中肌

形状、结构和位置　臀中肌是一块扇形的厚肌肉，它位于髂骨朝外侧的一面。这块肌肉的筋膜始于一块带弧度的曲形边缘，这部分很宽，并且朝下垂直发展，随后又汇聚成一个宽扁的肌腱，最后止于股骨。有的个体这块肌肉在起点处分为一前一后两组筋膜，并且后面被前面部分覆盖。这块肌肉与周围的肌肉相连，它的大部分在皮下，并且被臀部筋膜、脂肪组织和真皮所覆盖。臀中肌完全盖住了臀小肌，它的后缘被臀大肌所覆盖，而它的前缘与阔筋膜张肌相连。

起点　这块肌肉始于髂骨肌外侧表面，包括髂骨嵴外侧边缘（直至髂骨前上嵴）、后臀线和前臀线之间的区域。

止点　这块肌肉最后止于大转子的外侧面。

运动　这块肌肉后面的部分收缩可以使大腿伸展和向外侧旋转，而它前面的部分收缩则可以使大腿略微向内侧旋转。在迈步行走的过程中，这块肌肉在单腿支撑时可以配合其他肌肉使骨盆保持水平。

浅层解剖结构　臀中肌很大一部分都在皮下。这块肌肉收缩时，在大转子上方的区域，包括臀大肌（后面部分）和阔筋膜张肌（前面部分）所在的区域，以及位于髂骨嵴下方的部分会很突出。

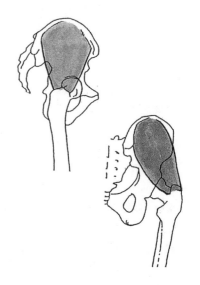

臀大肌

形状、结构和位置　臀大肌是一大块相当厚的四边形肌肉（可达 4 厘米），位于骨盆的后外侧面。它是下肢后群肌肉里最大的一块，这种形态与人体特有的竖直站立的姿势有关。臀大肌自骨盆的起点到股骨上的止点呈向下朝外侧发展，最后汇聚成一个由 7 块肌束以及脂肪组织组成的大肌腱，因此这块肌肉在外观上呈束状，有的时候在皮下也清晰可见。如果考虑到这块肌肉起点和止点周围的部分，整块肌肉分为三个部分（上、中、下），因为这三部分牵拉的方向有所不同，所以它们分别有特殊的功能。臀大肌被臀肌筋膜、皮下组织和真皮所覆盖，它的上边缘和下边缘分别被不同厚度的脂肪组织覆盖，中间是一块致密的脂肪组织，整个臀部也因为这个结构呈圆形。臀大肌在上方盖住了部分臀中肌，并且连着髂骨、耻骨和尾骨，外覆臀部区域的深层肌肉（孖肌、梨状肌、闭孔内肌和股方肌）。一些肌束被视为坐骨-股骨肌，它们沿着臀大肌的下缘分布，也可视为臀肌的附属肌肉。

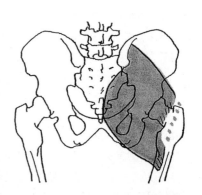

起点　这块肌肉上面的部分：始于髂骨翼后方区域，包括介于臀后线和髂骨嵴之间的区域；中间的部分：始于腰-背筋膜；下面的部分：始于骶骨下方的背部表面和尾骨的外侧边缘。

止点　上面的部分：最后止于阔筋膜（股骨筋膜）的髂-胫段；中间的部分：最后止于股骨大转子的臀部隆突（介于肌腱和骨之间有一个肌性囊）；下面的部分：最后止于臀褶痕高度上股骨筋膜的扩展区。

运动　这块肌肉的作用是使大腿在骨盆上伸展和向外侧旋转的同时伴随轻微的外展（上部）和轻微的内收（下部）。在迈步行进的动作中，这块肌肉很活跃，它的作用是保持身体的直立姿势。

浅层解剖结构　臀大肌完全在皮下，它与一些脂肪组织是形成臀部外观的主要结构。这块肌肉在下方有一条横向的皮肤褶痕（臀线），它是将臀部和大腿后面分开的界线。这条水平的臀线，越靠内侧越呈聚拢的形状，越靠边越模糊：只在最后一段褶痕对应着臀大肌的下边缘，在中间部分是致密的脂肪组织。当人体正常竖直站立时臀大肌呈放松状态，肌肉比较柔软，略扁，周边呈圆形外观。当臀大肌收缩时，不论是人体在静态时收缩这块肌肉，还是在躯干略微前屈或者是大腿向后伸展时使其收缩，这块肌肉的外侧部分拉平，整体表现呈球状，但同时也收紧拉长，由于大转子和位于阔筋膜上的止点的作用，侧面部分会集中出现凹陷。

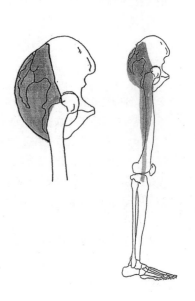

颈部

颈部是连接头部和胸部的部分，它也是躯干的第一段。支撑颈部的是脊柱的颈椎段，在这段椎骨周围有很多层肌肉，这些肌肉与以下两部分附属结构相连：舌骨和甲状软骨。脊柱关节可以灵活地做屈曲、旋转和伸展动作。

颈部整体为截锥体，其轴为纵向，由于脊柱生理弯曲，颈部略微向前倾斜；接近头部的部分近乎圆柱形，底部在横向上更宽一些。颈部的长度由颈椎的长度所决定。个体之间，颈部的长度由于生长程度和肌肉锻炼的不同，因此有很大区别，此外不同的性别、年龄以及脂肪组织的具体情况都直接影响颈部外观。通常男性的颈部比女性的颈部要短和粗，而女性因为下颌的体积较小，颈部肌肉欠发达，还有胸腔也相对较窄，颈部也因此更长和趋于标准的圆柱形。

颈部后面（颈背）扁平：对应着斜方肌位于颈后的部分，这部分肌肉附在深层肌肉之上，盖住了颈椎的棘突，只有第6和第7颈椎的棘突，特别是第7颈椎的棘突比较明显地显示出来。颈后表面在枕骨下面的枕骨外隆突下形成一个小的凹陷。通常这个凹陷被头发所覆盖，随后这部分继续发展至分布在斜方肌两个对向子午线之间的椭圆形的腱膜所在的区域。在这个区域的中间是第7颈椎的棘突，特别是向前屈曲颈部的时候更为明显；在某些个体身上，特别是一些女性，这个凹陷会被此处较多的脂肪组织盖住和填满，因此颈背呈现出连续的弧形。斜方肌连着颈部，颈部的肌肉一路发展下来，变得更宽阔，因此斜方肌的底部向着肩部发展，它的边缘非常薄，并且凹进去。

颈部前面的区域（喉部）外侧是胸锁乳突肌的前缘和下颌骨面围成的区域，其中下颌骨面是倾斜的。舌骨在表面很难被看到，只有当头部非常用力后仰时例外。这部分可以进一步分为上舌骨和下舌骨两个区域，这两部分对应的是与此名称相同的肌肉。

喉部外表的形态受甲状软骨的影响较大，即突出的喉结（"亚当的苹果"），这个结构在吞咽和发音的过程中可以上下活动，它由前面连在一起的两个相邻的四边形的薄片构成，这两个薄片融合处的上缘略微凹陷。男性的喉结明显，而女性的不明显，几乎看不到。甲状软骨在颈部下方的位置，有的时候会因为甲状腺的存在，而表现出一个不大的突起。个体之间，这个腺体的大小可以有很大差别，一般而言，

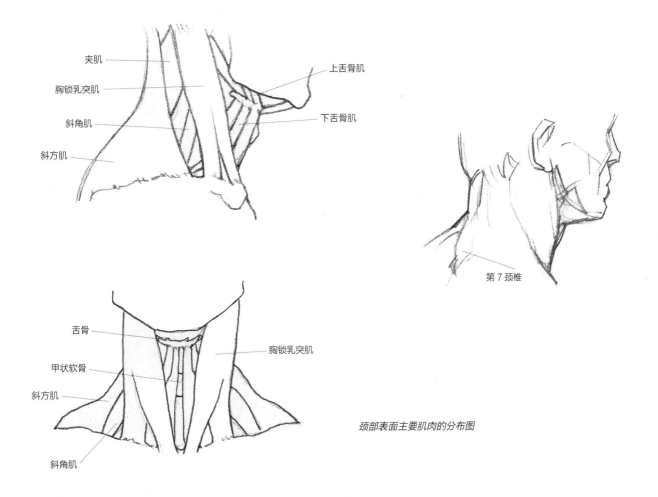

夹肌
胸锁乳突肌
斜角肌
斜方肌

上舌骨肌
下舌骨肌

第7颈椎

舌骨
甲状软骨
斜方肌
斜角肌

胸锁乳突肌

颈部表面主要肌肉的分布图

女性的甲状腺更明显，有的会在颈部的基部呈现出一个圆形。

胸锁乳突肌对称的两个突起在颈部两侧形成两个肌柱，这两个从乳突出发的肌柱被下颌支分开，形成一道轻微的凹陷，然后它们在内侧朝胸骨柄的上段汇合，在此处聚拢的肌腱很细，但也有明显凸起，并形成了颈窝。包括颈窝和甲状软骨在内的区域，皮下的形态肉眼可见，在某些条件下，气管的环状软骨也清晰可见。

颈部的外侧面很大一部分被胸锁乳突肌覆盖，胸锁乳突肌沿对角线在前后方向上将乳突和胸骨连在一起：这块肌肉的起点有两个，分别始于胸骨和锁骨，在这二者之间的皮肤上形成了一个凹窝（三角形的小窝），在做转头动作时这个凹窝非常明显。

这块肌肉的后边缘连同锁骨和斜方肌的边缘围成一个很大的三角形的区域（锁骨上窝），斜角肌、夹肌和肩胛提肌都在这个区域里。当头部运动时胸锁乳突肌表现出不同程度的凸起状态，它还在竖直方向上与颈部静脉交叉，并且被颈阔肌覆盖，颈部两侧分别被皮肌所覆盖。

颈部的皮肤很薄，但颈背的皮肤略厚：颈部前面肉眼可见一些浅的半圆形的上方凹陷的褶痕，女性这部分的褶痕更明显和更有特点。

有的人在下颌下面和颈部的基底处有脂肪堆积，随着年龄的增长，或者是与个体的营养状况相关，很容易出现老化的索状褶痕，特别是在下颌基部的内侧，竖直地朝着舌骨的方向，这是因为二腹肌的肌腹突出造成的。

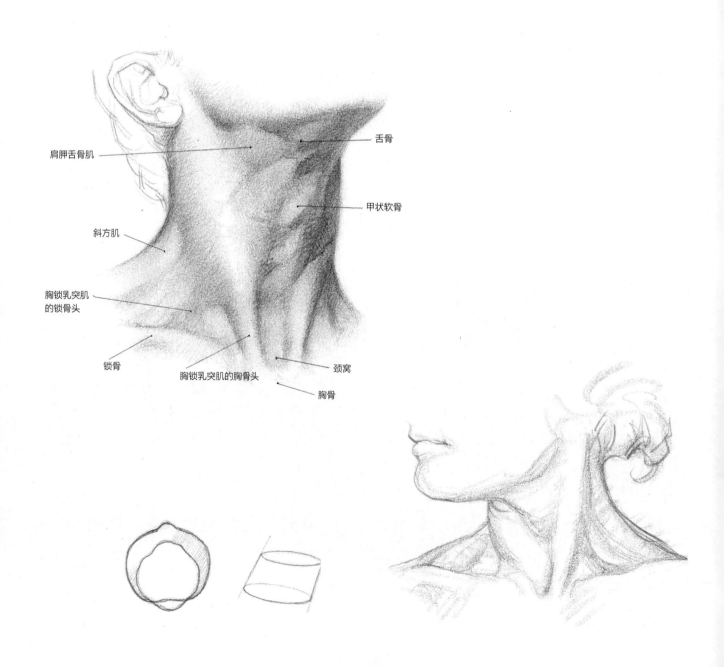

肩胛舌骨肌

斜方肌

胸锁乳突肌
的锁骨头

锁骨

胸锁乳突肌的胸骨头

舌骨

甲状软骨

颈窝

胸骨

肩部

肩部是将上肢和躯干连接起来的部分，这部分连接结构非常结实（也相当灵活），与之对应的关节是肩肱关节。从结构上看，这部分包括了三角肌区、腋窝区（参见第162页）和肩胛骨区；相关的肌肉分布在手臂和肩胛带的骨骼上。

肩部的外观因为这个部位突起的三角肌而显得很圆润。三角肌几乎覆盖了肩胛带的前-外侧和后面的部分，并铺展开分布在肱骨的近端。整个三角肌所在的区域，前面有一个三角肌-胸肌深沟，这个深沟将三角肌和胸肌两块肌肉分开，而后面肩胛骨区域的肌肉融合后没有明显的界线。随后是整个肩部，其中前-外侧的边缘突出圆润，但后面的部分却很平，下面的部分则止于肱骨。

三角肌的大小与个人体育锻炼的程度和肌肉自身肌束的条件有关，一般这块肌肉在皮下很容易被看到，由于有一层脂肪，这块肌肉的质感较软，因此对外部形态的影响非常明显。特别对于女性，由于皮下脂肪丰富，这块肌肉虽分布在肩部的后面，其可以铺展到手臂的上方，盖住了肱三头肌，女性的手臂也因此在外观上显得很圆润。

在肩膀前面可见胸大肌突起的下缘，这里是肩膀到腋窝的过渡结构。锁骨外侧有个突起，在这个突起的下方是个凹窝（腋窝），这个凹窝的深浅与关节所处的位置有关，也与个体骨骼形状有一定关系。如果肩膀极力地"向后拉拽"，这个凹窝就会消失。

在肩膀上方可以看到肩峰连续的突起，肩胛骨与锁骨的外侧缘相关节。这里被三角肌所包围，此处的肌肉收缩时，可以实现手臂的外展，做这个动作时骨骼也更为突出，腋窝的深度也会发生变化。肩膀在后面的肩胛骨区域没有明显的边界，此处主要的特征是突出的肩胛冈，肩胛冈在此处取横向位，并且朝着中间的位置略微向下倾斜。肩胛冈将此处分为两个部分，一个是被斜方肌覆盖的上部，冈上肌也位于此处；还有一个是下部，更宽阔，这里分布着冈下肌和大圆肌等，其中还有一部分被三角肌和背阔肌所覆盖。

肩胛骨区域在外观上有很多变化，主要是因为这部分肌肉支配着手臂和肩膀的运动；还有很重要的就是在肩膀和手臂做单侧和双侧运动的时候，也要抬起锁骨和肩胛骨。伴随着这些动作，椎骨的边缘和肩胛骨下角可以向中间靠近，也可以远离中间，还可以做不同程度的向外侧旋转的动作，沿着胸腔壁的弧线进行"滑动"（参见第122页）。

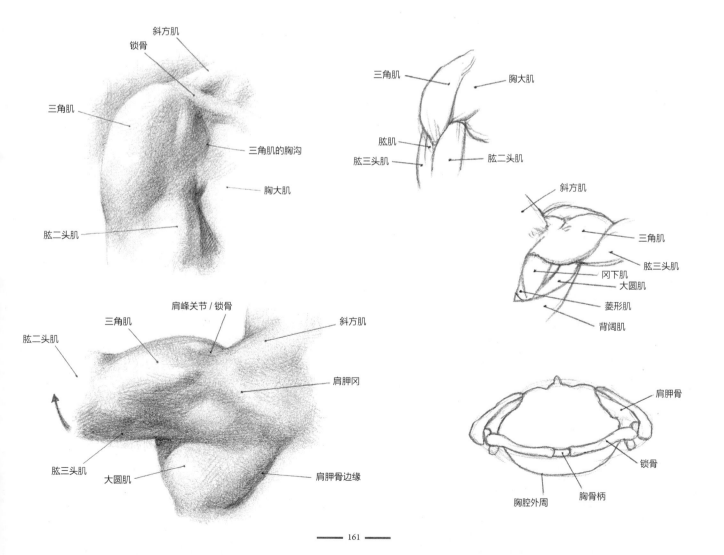

腋窝

腋窝作为一个凹窝，处在介于胸外侧壁上端和手臂内侧上方之间的位置上。

当关节内收时，由于连着躯干，腋窝此时在前后方向上是一个深缝。而当手臂外展时，即手臂远离躯干一直伸至水平位置时，腋窝深度达到最大。外观呈圆帽状或一个无尖（指腋窝的顶部）的金字塔形，对应着喙突的内侧面，而朝向则指着颈部的基部。腋窝的开口向前对着外侧，四周被两个肌肉梁（柱）围住，这两个肌肉柱的外表面附有筋膜：前面的肌肉柱几乎为片状，构成了腋窝的前壁，并且还有胸大肌和胸小肌支撑；后面的肌柱比较厚，拉展后更宽阔，它构成了腋窝的后壁，并且有背阔肌和大圆肌的辅助。

腋窝的内侧壁由胸壁外侧上面的部分构成，即由被前锯肌所覆盖的靠前面的4—5根肋骨构成。而其外侧壁由肱骨和喙肱关节的近端和肱二头肌的短头围成。

腋窝的皮肤上，特别是腋窝底部的皮肤上不仅分布着汗腺、淋巴和脂肪组织，还长有一些毛发。当手臂做外展、旋转和竖直向上举的动作时，腋窝的形态会发生根本的变化，在这些体位下，腋窝会变平，因此会看到明显的肱骨头。

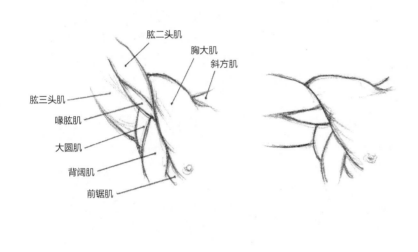

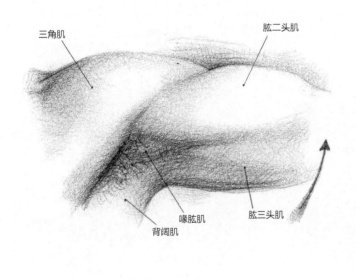

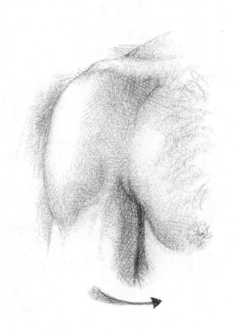

乳房

乳房是胸部成对出现且对称分布的器官。乳房是哺乳动物特有的器官，里面包括了分布在皮肤里的腺体，女性的乳房主要的作用是分泌乳汁，哺育后代，为其在生命的初期提供营养。

乳房外形凸起，在顶部有个突出的凸起，即乳头，乳头周围被一圈环状的皮肤包围，这部分被称为"乳晕"，这是乳房特有的结构。乳房上分布着二十多个乳腺叶，这些乳腺叶上的输乳管朝着乳头汇聚，汇拢后开口向外。乳腺叶的大小可以随乳房在不同时期的功能发生变化，并且乳腺叶上有脂肪组织缠绕，这些脂肪组织的多寡决定着乳房的大小和形状，同时也决定着乳房内部组织相对于深层结构的活动性：这些内部组织挨着，但不是紧紧地粘连着胸大肌前面的表层筋膜。乳房位于胸前，它们占据着胸部中间的位置，朝着胸骨的外侧边缘分布，一直到腋窝前面的肌柱为止（有的时候，还有一节"尾部"，一直发展到胸部的外侧壁），包括了第3肋骨到第7肋骨之间的区域。从乳房的基部算起，它们占据了胸部的大部分，还有一部分分布在前锯肌，以及斜方肌和腹直肌靠上的边缘处。

两个乳房分列胸部中线的两侧，双乳之间有一道或深或浅的沟。这与乳房的体积及其特有的形态，以及它们贴靠的胸腔的形状有关。每个乳房与胸壁之间的连接处的边界一般是模糊的，但对于成年女性而言，这部分边界一般都表现为一条清晰的界痕（乳下的一条沟痕），这条界痕介于乳房下边缘和胸壁下方的真皮之间。乳房的体积其实与腺体的功能之间没有联系，而是由乳房内的脂肪组织的多少决定的，并且这个部位的脂肪与全身脂肪的量也没有一定的联系，例如，一个体形消瘦的女性可能拥有很发达的乳房，或者一个体态丰腴的女性的乳房却可能很小。

乳房的形状也是多种多样的，这一特征与个体的年龄还有生理状况，甚至与人种也有一定的关系：例如，一些黑种人的乳房较长，乳房的根部外观上也很紧窄，而白种人或黄种人的乳房不是很突出，但乳房的根部却很宽大。此外，同一女性的两个乳房几乎不会等大且对称。当人体处于解剖学体位时，乳房呈圆锥形或半圆形，在横向上略宽一些，且下半部乳房比上半部更凸出（地球重力作用的结果），上半部乳房可以处于一种几乎拉平的状态。乳晕部分皮肤面积的大小各有不同（直径由2—7厘米不等），颜色的深浅也不一（由粉色到棕色），在这个区域的表面上有一些褶痕和小的

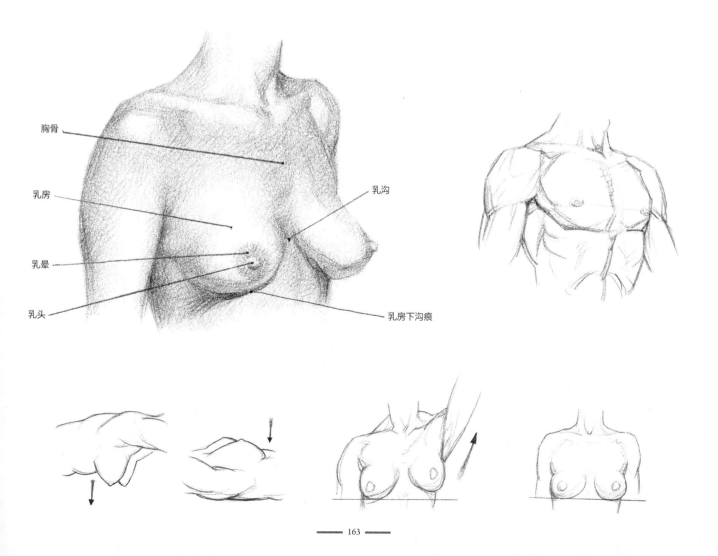

胸骨

乳房

乳晕

乳头

乳沟

乳房下沟痕

乳头状的突起。有的个体没有乳晕，在个别情况下略微突出和鼓起，上面还可能附有毛发；或者乳房有色部分与皮肤之间没有严格的分界，外观上表现为隐约可见的状态。

乳头位于乳晕中央的位置，外表是一个宽和高约为1厘米的锥形或柱形突起，乳晕部分的表面更为粗糙，上面的褶痕也更多。个体之间乳头的形状和大小差别很大，有的人甚至没有乳头（发育不全所致），有的只是一个小的突起，也有的是个凹窝或者表现得非常突出。遮住乳晕和乳头的皮肤也有很多种，这部分的肌肉和筋膜的收缩也会影响其外观，例如，当人体情绪激动、环境温度变化或者因摩擦刺激而起皱，乳头可以变硬或拉长，有的时候也可能会变得苍白。

由乳头可以推测出乳房的大概形状，它位于第4或第5肋骨的肋间区域，指向前方，方向向前，且略微地朝着外侧。乳房本身也是这个方向，落在胸腔凸起的部位：因此从斜向观察两个乳房比从正面观察显得更接近，但如果从远处观察，所见几乎只是一个轮廓。成年女性的乳房，因含有大量的脂肪组织显得致密而柔软，有面团的手感，在受压或者身体伸展的情况下会发生随机的变化。因此，乳房的外形可以随肩

膀、手臂的运动或者在不同的姿势下因重力的作用而发生变化，例如，抬起手臂，乳房会更圆，乳房下的沟痕也会加深，此时的乳晕在竖直方向上也更圆润；当躯干前屈时，乳房会呈悬吊状，乳房的下表面会远离胸壁。艺术家进行创作时，需要直接和集中地观察才能画好身体的这个部位。

乳房表面的皮肤弹性非常好，利于这个部位在外形和体积上发生变化，但这部分皮肤也非常薄，因此皮下的静脉血管网络也清晰可见。

男性的乳房一般都很小，外观不突出，主要的部分是乳头。而男性的两个位于胸部的乳头，其活动性不如女性的乳头：男性乳头的具体位置大约在第4或第5肋骨的肋间区。男性的乳头很小，位于面积也很小的乳晕的中间，在水平或略微斜向腋窝的方向上。男性的乳房可达胸大肌下缘，比较靠外侧，乳房内的脂肪组织含量很有限，也比较单薄（参见第145页有关胸大肌的讲解）。

男性的乳房也同女性的乳房一样，会在关节活动或者是受热、激动、外力作用下产生变化。当人体处于解剖学体位时，乳头位于连接肩峰和肚脐的斜线上。

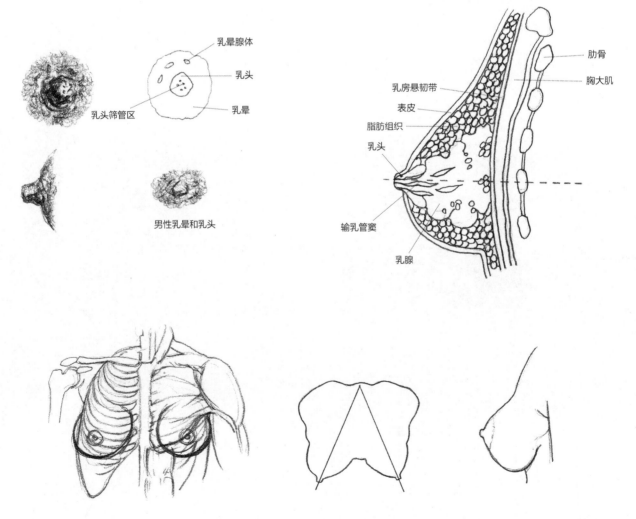

乳晕腺体
乳头
乳晕
乳头筛管区

男性乳晕和乳头

肋骨
胸大肌
乳房悬韧带
表皮
脂肪组织
乳头
输乳管窦
乳腺

肚脐

　　肚脐在外观上是一块凹进去的皮肤，它是在人出生时剪断脐带而留下的疤痕，脐带是胎儿在子宫里与胎盘之间的联系。肚脐位于腹壁中部，恰好在白线的沟痕里，对应的位置也正好是与腹直肌下面的肌腱接驳的地方，这里几乎是一个与耻骨和剑突等距的点。男性的肚脐略靠近耻骨，而女性的肚脐略向上一些。

　　人体处于站立的解剖学体位时，肚脐位于第 3 和第 4 腰椎之间的区域。

　　肚脐的外观有很多表现，可以说因人而异，它的形状与体态和肚脐周边的脂肪多少有关：通常肚脐是一个长约 1 厘米的圆形凹陷，深度也差不多 1 厘米，但它也可以是一个水平方向上的椭圆形，但对于体型偏瘦的人比如女性，可能是竖直方向上的椭圆形。肚脐的上方是一块带褶的皮肤，即肚脐的上缘，这个褶痕随后与肚脐周边的褶痕融合在一起；肚脐深处的皮肤是一个小的隆起，且形状不规则。

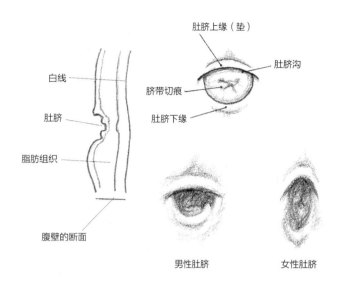

男性肚脐　　　　　女性肚脐

外生殖器

　　两性外生殖器的一部分都位于会阴前面的某个位置，都在腹部的末端，因为在体外且肉眼可见，所以对于艺术家进行创作具有重要的意义。

　　男性外生殖器。男性的外生殖器包括睾丸和阴茎。睾丸是两个产生精子的性腺，它们对称地位于身体的中央线上，在横向上略呈椭圆形。睾丸在阴囊内，阴囊是由皮肤构成的梨形囊状结构，通常左边的阴囊比右边的低一些。构成阴囊的表皮褶皱很多。个体之间阴囊的体积和形状差别很大，与人的年龄和一些生理条件有关。阴囊本身的体积会由于情绪或环境的变化而有所不同（与囊壁内的肌肉有关）。阴囊上有很多横纹，这些横纹起于阴囊在纵向上略微凸起的中线，并且向着阴囊的根部收拢，这个部位较为稀疏的毛发会在阴部区域逐渐变得浓密。

　　男性的阴茎可以勃起，它的作用是完成性交和排泄时将尿液导出体外。阴茎在身体的对称中线上，处于放松状态时，阴茎在阴囊的前面，底部在阴囊的末端。

　　疲软或者是勃起的阴茎在形状、硬度、方向、长短和大小等方面有很大的区别。阴茎的勃起与其内部组织充血的多寡有关。阴茎的组织里分布着很多血管，因此勃起后阴茎在长度和体积上可以增大三分之一左右。阴茎的皮肤上没有毛发，也不含色素，且表面上有丰富的静脉血管。除根部外，阴茎的整体为圆柱形，阴茎头部较大，圆锥形，几乎全被一块褶皱的包皮所覆盖，包皮的边缘为环形，即所谓的包皮环，阴茎头还有一部分未被包皮覆盖，因此肉眼可见，在略微偏离中心的位置是尿道口。包皮部分的皮肤弹性非常好，上翻后阴茎头可以全部露出，但有的人只能部分露出。

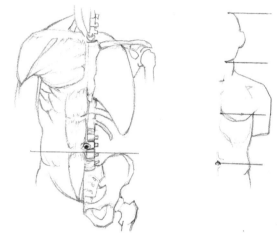

肚脐在人体上的位置

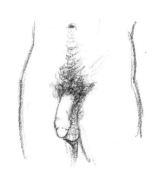

女性和男性外生殖器的外观

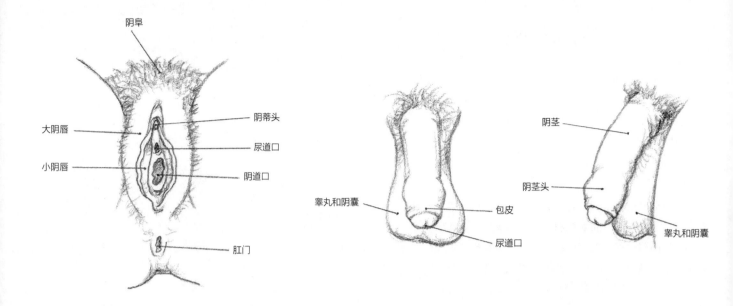

女性外生殖器。女性的外生殖器位于阴部的前方，即外阴。这部分结构为略微凸起的卵形，有两个开口，一个是尿道口，另一个是阴道。外阴的前方是一个圆形突起，也称阴阜。外阴由一片位于耻骨联合外缘的厚脂肪层构成，厚脂肪层还连着两个对称的皮肤褶皱，即大阴唇。这个部分一般紧贴着中线生长。它随后下行，外形上变薄变细，在阴部中央的结合处汇合。此处距肛门约1厘米，且外侧在大腿根处是一个将阴部和大腿分开的深沟。

会阴处的皮肤以及大阴唇的外侧被浓密且卷曲的阴毛覆盖。男女两性阴毛的分布有很大的不同：女性的阴毛在距离耻骨不远的位置以一根横线戛然而止，并且不会向大腿的内侧面蔓延，而男性的阴毛可以越过阴部继续生长，虽然稀少，但是沿着腹中线可以一直抵达肚脐的位置，并且在大腿上也有一定的分布。

在内侧和大阴唇的下方有两个大小因人而异的褶痕即小阴唇，这部分很薄，上面没有毛发，颜色粉红，有的时候颜色会更深一些。这两个小阴唇一个盖住另一个的一部分，作用是保护阴道前庭和尿道口，形状不规则，甚至可以突出于大阴唇之上。在小阴唇的前面，有一处将两个小阴唇连起来的可以勃起的结构（阴蒂头），此处类似于一个退化得极小的男性的阴茎。小阴唇的内侧面越过阴道前庭一点点，到处女膜处变窄。处女膜是一层不完整的薄膜，形状因人而异。

臀部

臀部由三块肌肉构成，它们集中在髋部构成了整个臀区。臀部具体位于骨盆的外侧和后方，沿髂骨嵴开始分布，顺延至腰部和大腿，最后到臀部下方横向的褶痕（臀部褶痕）。

臀部的外表面非常突出（下部比上部更突出），这是因为此处有臀大肌。

由于拥有大量脂肪组织，女性的臀部更为丰满。臀部的褶痕由浅表筋膜形成的一个纤维中膈构成，这个中膈与坐骨突紧密相连，因此形成了一个口袋形的可以贮存脂肪的结构。臀部褶痕的内侧部分很明显，但趋向外侧后开始变得模糊，有的个体，特别是男性，可以分裂成两个平行的浅痕。这条褶痕的深浅显然与大腿相对于躯干的运动有关，例如，大腿伸展时会变得很明显，而在大腿做屈曲动作时则倾向于消失。

臀部向下在横向上以一条深沟与大腿分开，在竖直方向上则被中线对称地分为两个部分：起点是尾骨，一直延伸到外阴部。骶骨区域很平，在后面是分为两部分的臀部，而沿着连接沟痕起点和外侧的腰窝的两根线对应着后上髂骨嵴（参见第123页），女性的这个部位，因为骨盆较宽，所以横向的距离更大。

臀部的曲线和突起是人类的特点，这与人类可以直立和用双足行走有关。但臀部皮下脂肪的分布和多寡与人种和性别有关：女性的臀部比较丰满，脂肪组织分布均匀，因此也更圆，并且还有脂肪向大腿蔓延；而男性的臀部体积较小，呈球形，脂肪组织相对较少，因此形状不丰满，并且在外侧挨着大转子的位置还有凹陷（这一点在运动员身上更为明显），对应着的是臀大肌腱膜的分布。但这种表现会在大腿做屈曲动作时消失。

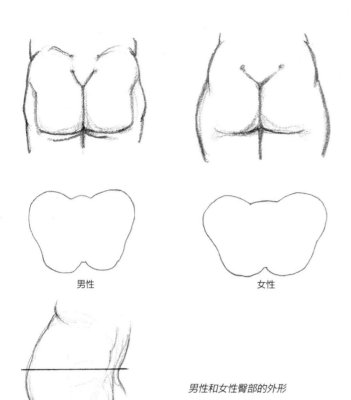

男性　　　　　　　　　女性

男性和女性臀部的外形

臀部的形状取决于臀大肌（a）的大小和脂肪组织（b）的分布

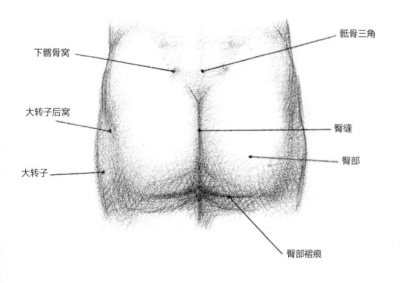

下髂骨窝　　　　　　　　　　　　骶骨三角

大转子后窝

大转子

臀缝

臀部

臀部褶痕

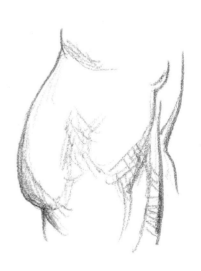

上肢

外观概述

人体上肢成对且对称地位于躯干的两侧。这两个上肢活动都很灵活，每个活动的上肢（包括上臂、前臂和手）在肩部的高度都通过肩胛带与躯干相连，这部分在形态上也被视为上肢的一部分。一些大块的肌肉，如胸大肌前面的部分，肩胛肌后面的部分，还有三角肌上面的部分都分布在上肢的第一部分，即上臂，因此肩部上方和外侧部分的突起非常圆，而它后面的部分则非常平。上臂呈圆柱形，在横向上略显紧致，它上端通过与肩相连，末端通过腋窝连着躯干的外侧壁。

上臂的肌肉只围绕着肱骨这一根骨，这根骨的前后各有一个关节囊。

前臂与上臂之间通过肘相连，前臂的形状为前后方向上扁平的柱锥形，且前臂的近端更宽。前臂上的肌肉围着尺骨和桡骨两根骨分布，这两根骨的两端也是前后两个囊结构。

手的外观扁平，且手掌的一面略微凹进去，由于手部骨骼数量较多，整个手很紧凑：腕部和掌部的骨对应着手腕和手掌，而指骨则对应着手指。

腕关节将手和前臂相连，手是关节纵轴的延伸。

上肢主要区域的界线

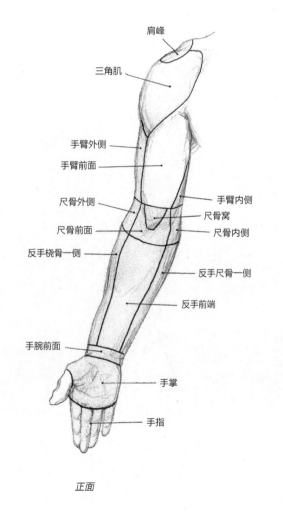

正面

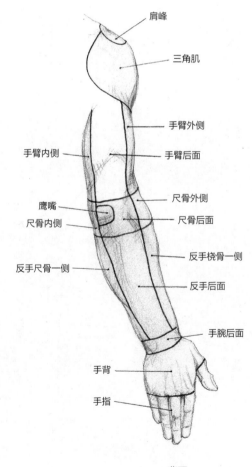

背面

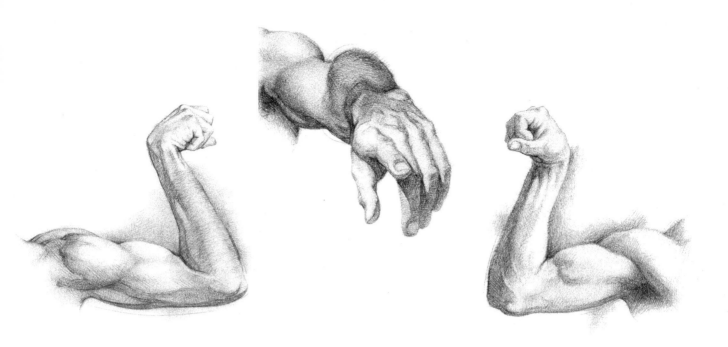

骨骼学

上肢（或称胸部的关节）的骨包括锁骨和肩胛骨两部分（前面已讲过），它们之间由肩胛带相连，这部分属于体轴在肩膀高度上的一个活动关节。胸部的关节包括肱骨，对应着上臂；尺骨和桡骨，对应着前臂；腕骨、掌骨和指骨则对应着手腕和手掌。人体处于解剖学体位时，这些骨结构首尾相连，彼此之间略带角度，但前臂上的两根骨，当身体为躺位时，则与对应下肢的两根骨平行排列。

肱骨呈管状，属于典型的长骨，肱骨可分为：骨体，或者称骨干，这部分呈圆柱形，表面扁平，趋向两端骨骺的位置变粗，骨的两端有浅的小窝、峰和与肌腱接触的沟痕；肱骨末端的内侧有个外覆软骨的半球形结构，即肱骨头，此处与肩胛骨的关节盂相关节，在肱骨头的旁边还有结节——大结节和小结节；在横向上肱骨到了末端会变得很扁，近乎半圆柱形，它外侧的部分被称为髁骨（与桡骨相关节），而内

侧的部分被称为滑车（与尺骨相关节），在它的两侧还有两个隆突：靠外的一个很短，在髁骨上方，而内侧的部分（上滑车）突出十分明显。位于下方的骨骺很扁，并且有一前一后两个面，两个面上都有很独特的小窝：桡窝、冠突窝（在前）和鹰嘴窝（在后）。

桡骨是一根长骨，处于解剖学体位时位于前臂的外侧，它有一个面是平的，还有一部分呈三角形。它所关节的两端区别很大：上端挨着肱骨关节，很细，呈圆柱形，被称为桡骨头；下端（远端）与手部骨骼相连，明显加宽和更为扁平；在外侧还有一个茎突，这个茎突的内侧面与尺骨相关节。

尺骨也是一根长骨，在前臂的内侧，在形状上与桡骨相对。尺骨的骨体有一部分呈三角形，上面的部分很粗壮，而下面的部分圆滚且偏细。

尺骨上端很大，是构成肱骨关节的主要部分：包括两个合在一起的突起，它们之间有一个很宽的半圆柱形的切迹，即鹰嘴。这条切迹为曲线形，位于后方，还有冠突，这个突

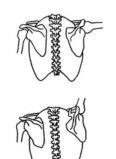

做外展和抬臂动作时肩胛骨和锁骨的移动

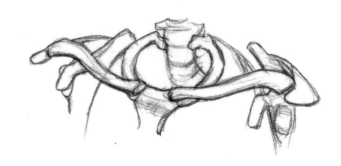

肩胛带的外形及构成（胸骨、锁骨和肩胛骨）

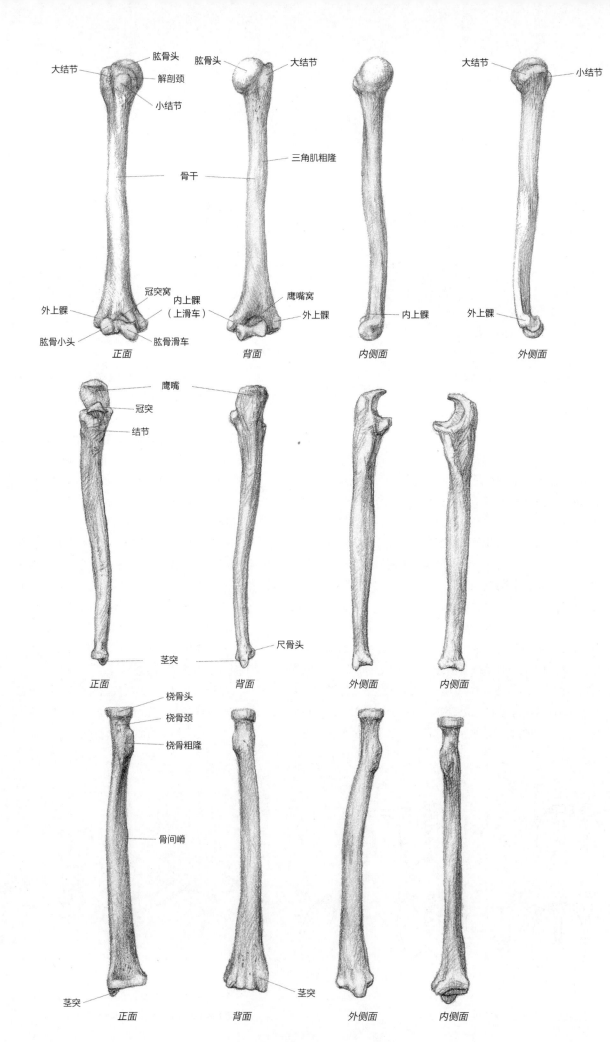

右侧肱骨

大结节　肱骨头　肱骨头　大结节　　　大结节　小结节
解剖颈
小结节

三角肌粗隆

骨干

冠突窝　内上髁
外上髁　　　（上滑车）　鹰嘴窝　　内上髁　　外上髁
肱骨小头　　肱骨滑车　外上髁
正面　　　　背面　　　　内侧面　　　　外侧面

右侧尺骨

鹰嘴
冠突
结节

尺骨头

茎突
正面　　　　背面　　　　外侧面　　　　内侧面

右侧桡骨

桡骨头
桡骨颈
桡骨粗隆

骨间嵴

茎突　　　　　　　茎突
茎突
正面　　　　背面　　　　外侧面　　　　内侧面

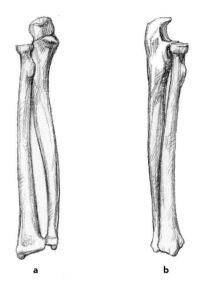

右侧前臂的两根骨处于解剖学体位时旋后的状态：
正面视图（a）和外侧面视图（b）

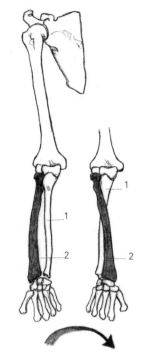

做旋前动作时（右侧关节的
正面视图）桡骨在尺骨之上

起较短，呈锥形，位于前面；而下端非常细，呈圆柱形，内侧后面有一个短且明显的突起（尺骨的茎突）。

腕部（腕）由八块骨构成，每块骨都拥有独特的形态，这些骨集中在一起构成一个半月形结构，外观比较扁，朝前呈凹形。

腕骨排成挨在一起的两排，每一排有四块骨，排列不规则，但很紧凑。靠近前臂的一排与前臂关节相连，包括手舟骨、月骨、三角骨和豌豆骨；另一排与掌关节相连，包括大多角骨、小多角骨、头状骨和钩骨。

掌骨由五块长短不一的长骨构成，这几块骨都很有特点，它们共同构成一个完整的结构：掌骨呈圆柱形，明显向前凹；掌骨的头部很大，呈半球形，与指骨相关节；掌骨的根部窄一些，表面是不规则的立体形状，并且与腕骨相关节。这些骨在根部靠得很近，但到头部则叉开，特别是第一掌骨，这种分布与拇指骨所在的位置相对应。

指骨是手指的细小骨，共分三节，但拇指的指骨例外，只有两节，没有中间的一节。三节指骨分别是：近节指骨（或者称第一节），这节骨最粗，且基部与掌骨相关节，这节骨的骨体较长，头部则与下节骨相关节；中节指骨（或称第二节），这节骨与近节指骨类似，但体积更小一些；远节指骨（第三节），这节骨非常短，但末端拉长成铲形，这种结构便于指甲的附着。此外在内侧和外侧还有两粒籽骨，籽骨为半球形，一般处于拇指的掌骨头的高度，并挨着指骨关节的位置。

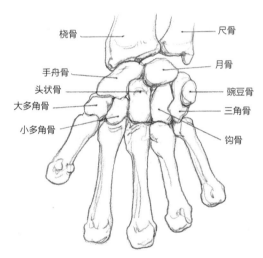

掌骨结构图（右手掌面）

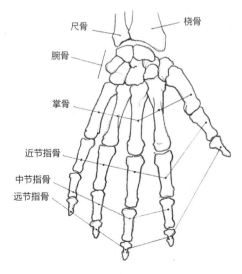

手骨

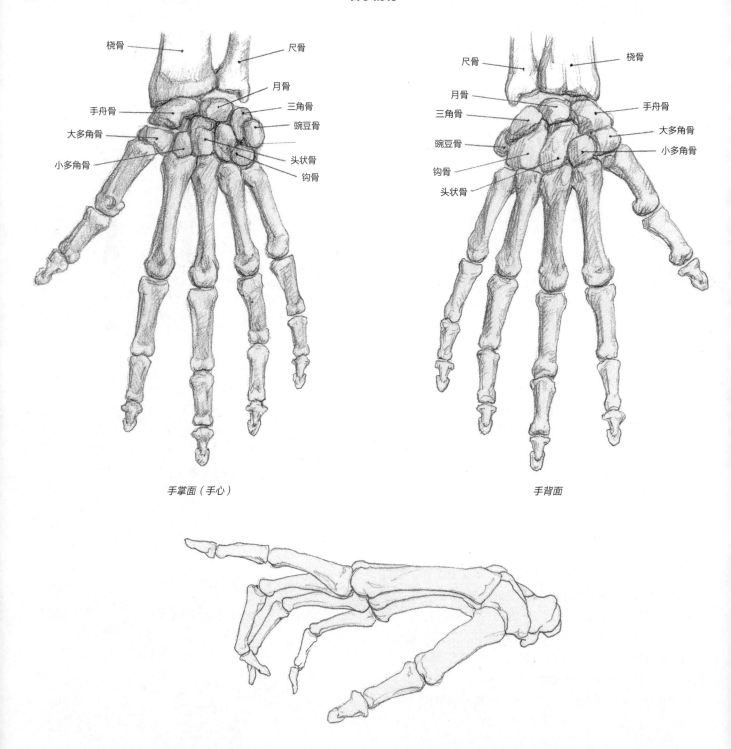

桡骨　尺骨

手舟骨　月骨

大多角骨　三角骨

小多角骨　豌豆骨

头状骨

钩骨

尺骨　桡骨

月骨　手舟骨

三角骨　大多角骨

豌豆骨　小多角骨

钩骨

头状骨

手掌面（手心）　　　　　　　手背面

关节学

　　上肢活动关节的骨很多，从肱骨到手部，构成这些关节的骨逐渐增多。这些骨骼按功能和形态可分为三个部分：一个是肩带关节（肩峰锁骨关节和胸锁关节），是上肢和躯干骨之间的联系，这部分知识在前面关于它们与胸部的位置关系中已经讲解过；一个是活动关节（肩肱关节、肘关节、近端和远端的桡尺关节、桡腕关节）；还有就是手部的关节。

　　肩肱关节（或称肩关节）使肱骨头与肩部的关节盂相关

节。肱骨的关节头呈半球形，而关节盂是略微内凹的椭圆形，并且外缘还围了一圈纤维软骨，从而使接触面积增大，因此这个关节的活动范围和接触面的外形可以有很大的变化，关节也因此非常灵活。这个关节的两个接触面上都覆有关节软骨，彼此之间有关节囊相连，并且关节囊除了有来自喙突的韧带（喙肱韧带，可以朝着肱骨的大结节延展）辅助，还有沿肱骨方向漫过关节囊（由盂肱关节的上、中、下韧带构成）的关节盂的盂唇加固。关节的加固除了有韧带的帮助，还有一些肌肉（肩胛下肌、冈上肌、冈下肌及小圆肌）的肌

腱也发挥了作用。所有这些结构都是固定的，但不会束缚关节，因此关节活动的时候可以很灵活，既可以外展、内收、屈曲、伸展，也可以做旋转和环转等动作。

肘关节。肱骨是上臂的一根骨，它与前臂的尺骨和桡骨相关节，肱骨与这两根骨之间通过一个复合的关节连在一起，结构上是三个关节头包在一个关节囊内。从关节头的特征来看，这些关节分三种：滑车关节，如肱骨与尺骨之间的关节；切迹关节，如近端桡尺关节；还有椭圆关节，如桡骨与腕骨之间的关节，可以控制前臂做各种动作。由于有这些类型的关节，肘关节在进行移动的时候，可以在某个面上做带角度的移动，即屈曲和伸展运动。

对肘关节的关节囊有加固作用的韧带包括尺侧韧带（或称内侧韧带），这个韧带始于肱骨的上滑车，接着进一步以筋膜的形式延展和加宽，一直发展到鹰嘴和尺骨的内侧以及关节囊的周围为止；桡侧韧带（或称外侧韧带），这个韧带始于肱骨上髁，后续分为前后两叉；桡骨的尺侧韧带，这个韧带位于关节囊内，围绕着桡骨头，然后进入尺骨，它的作用是在前臂做旋前和旋后动作时给关节加固。

远端桡尺关节是一个外侧的联合车轴关节，由尺骨头和桡骨的尺车迹构成。在这个关节的关节头之间有一个纤维软骨盘，这个盘状结构又被关节囊包绕，但包绕得并不紧密，因此关节仍可以自由活动，当它与近端桡尺关节联动时，前臂（包括手部）可以做旋前和旋后的动作。做这个动作时，桡骨并不移动，而是绕着尺骨旋转。当手掌向前处于解剖学体位时，前臂内的骨骼呈平行状态，此时的尺骨位于内侧，而桡骨位于外侧。做旋后动作时，桡骨在尺骨之上，此时二者交叉，而手掌自然而然朝向后方。

进行运动时还有骨间膜的参与，这些膜结构分布在尺骨和桡骨之间，并且动作中也伴随着肱骨的轻微旋转。桡腕关节是椭圆关节，它连接着前臂和手。这个关节由近端腕骨和桡骨的下关节面构成，并且有关节囊包绕和通过关节盘相连接。起加固作用的韧带分布在肌腹、肌背和外侧：包括掌韧带、手背韧带，以及尺侧和桡侧的韧带。桡腕关节可以做很复杂的动作：比如屈曲、伸展、内收、外展和环转等，这些是由这个关节的内部联合结构所决定的。

这些动作中幅度最大的是屈曲和伸展运动，此时的手可以向手背方向运动，甚至可以让手所在的轴近乎达到一个与前臂成直角的状态。

手部关节由于手骨的数量众多而尤为复杂，这些细小的骨有很多接触面，而这些骨在连接方面，更是拥有一整个韧带网，在它们（包括近端骨间韧带、掌间韧带、掌骨头的横韧带）的作用下，这些骨获得了稳定性，并且彼此之间在运动时也联系得更紧密。手部的关节可以分为以下几组：腕关节由腕部近端的骨构成，外面有关节囊包裹，并且还有很多韧带（掌间韧带、手背韧带和骨间韧带）辅助连接。这些连接结构实现了手骨之间精细的滑动动作，也让手腕和前臂之

间的关节更稳定和富有弹性。

腕掌关节介于远侧列腕骨和掌骨根部之间。其中大多角骨和第一掌骨之间的指掌关节是鞍状关节，由于它对应着拇指，因此也是腕掌关节活动范围最大的部分；腕掌关节可以做屈曲、伸展、外展、内收，以及对掌动作，这也是人类关节在灵活性上特有的特征。而其他四指的关节除了具有连接作用，只能进行小幅度的移动和滑动。

掌间关节由被关节囊包裹的掌骨根部构成，外面还有手背韧带、掌间韧带、骨间韧带，以及一个粗壮的横韧带加固，这种结构使掌骨之间更为紧凑。这个关节活动性不强，但可以加大掌面聚拢的弧度。

掌指关节将掌骨头和五个手指的近节指骨的根部连在一起，它属于杵臼关节。其中关节头聚在一起被纤维关节囊包裹，并且还有侧韧带加固：这个关节做屈曲运动时，最大可以做到呈直角的程度；而做伸展运动时，动作却极为有限，因为无论是朝着远离尺侧的方向运动，还是朝着远离桡侧的方向运动，做这个动作时手必须是伸展状态；而环转运动，也仅有食指能完成此动作。

指间关节连接着指骨，将一个指骨头与相邻列的指骨的骨底相关节：拇指的指间关节只有一个（没有中节指骨），而其余四指均有两个关节。这些指骨的关节面在关节囊和侧韧带的包裹下聚在一起：这些关节属于滑车关节，活动时主要做屈曲运动，甚至屈曲程度可以达到几近直角的程度，还可以做轻微的伸展运动，最大程度到远节指骨即止。

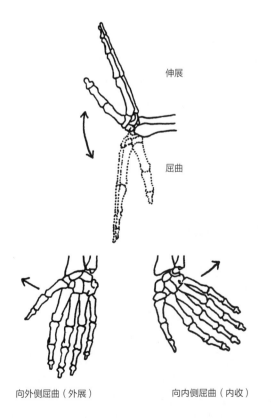

伸展

屈曲

向外侧屈曲（外展）　　　向内侧屈曲（内收）

手腕活动的范围

在人体进化到直立行走的过程中，上肢的功能逐渐变得复杂且独特，并且在解剖学角度上发生的适应性变化使上肢朝着一个具体的，但与支撑身体无关的方向发展。

肩关节有一定的自由度，并且关节本身也有一部分能活动，因此这个关节不仅能做屈曲运动，也可以自由地朝各个方向做动作，但它的主要功能是手在一定高度上有抓取能力，还有拇指可与其他手指做掐指动作，以及旋后和旋前等动作。手部的骨骼结构和关节决定了手部肌肉的复杂程度，特别是拇指部分，还有前臂，不仅使其在做动作时具有一定的力道，并且还可以完成精细的动作。需要强调一下上肢与躯干之间的肩胛带，在它的作用下，上肢动作才得以扩大了幅度，并且在静态或运动时能让整个身体保持良好的平衡，例如，人体在行走和奔跑时，关节会有节奏地交替摆动。

形态学

上肢关节的肌肉数量众多，并且在朝着近—远侧列的方向上呈增多趋势，这是因为在这一走向上的骨骼的数量也是这样的趋势，因此手部的功能也沿这个方向逐渐具体化。联系着上肢和躯干的肌肉主要作用在肩胛带和肱骨的近侧列一带：这些肌肉包括躯干-上肢区域的肌肉（包括肩胛冈-上肢之间的和胸部-上肢之间的肌肉）和肩部的肌肉。

关于这些肌肉在躯干部分已经讲解过（参见第124页）。本节主要讲解手臂本身的肌肉，即上臂、前臂和手部的肌肉。臂肌属于长肌，与肱骨平行分布，并且几乎完全覆盖肱骨。这些肌肉包括前臂的屈肌，分布在前群（肱二头肌、冠-肱肌、肱肌和肘肌），还有分布在后群的伸肌和肱三头肌。

前臂的肌肉数量也相当多，有些肌肉的肌腹拉成细长的肌腱，因此与前臂近腕部的肌肉相比，前臂近肘部的那部分肌肉更长。主要作用在手部的肌肉有两组：一部分是屈肌，分布在前群里；一部分是伸肌，分布在后群里。手部的肌肉大部分分布在手掌掌面上，而手背上只有来自前臂肌的肌腱，它们主要是发挥伸展的功能。手部短而扁平的肌肉合在一起分三组：位于外侧的大鱼际（拇短展肌、拇短屈肌、拇对掌肌和拇收肌），位于内侧的小鱼际（包括小指展肌、小指短屈肌和小指对掌肌），还有位于掌间的骨间肌和蚓状肌。

■ 上肢肌肉的附件

这些附件有几种形式（筋膜、肌腱髓鞘、纤维结构和含肌腱的腱膜以及肉质囊结构），它们附在肌肉上面，具有辅助肌肉的功能。

• 上肢筋膜。上肢所有的肌肉上都覆有浅层的筋膜，这些筋膜在皮下，深层的筋膜包住了肌群。按照形态，筋膜可以分为以下几种：肩胛筋膜（覆盖着肩部的肌肉，始于覆盖着胸大肌的筋膜，延伸后也覆盖三角肌、斜方肌和背阔肌，有一部分筋膜潜入深处，也有的发展到腋下形成了腋窝）；臂筋膜（这层膜呈鞘状，圆柱形，覆盖住了手臂的肌肉，还有一个类似的筋膜则盖住了前臂上的肌肉：以肌间隔的形式将这部分肌肉分开，且深入并附着于皮下的骨上）；手筋膜（覆盖在手部的骨骼和掌面以及手背的肌肉上，手筋膜分布在这些部位后，局部明显变厚，且被称作掌腱膜）。

• 一些纤维质的附件主要为片状、膜状和表皮形，它们的功能是保持所在部位的形状和与深层的长肌腱相连，特别是前臂和手部的长肌腱。在做屈曲和伸展动作时，这些附属结构也可以作为动作的参照点和成为肌腱依靠附着的点。这类附件主要有：腕部的韧带，它们使腕部筋膜增厚，还可以分为手背和掌心的韧带，绕着手腕和包裹肌腱，特别是那些屈肌的肌腱，会因为掌横韧带的存在，使其在肌腹方向上更加牢固；手指部位的肌腱，这些附件只分布在掌心一面的手指上，并且在手上形成纤维沟痕，从手掌一直蔓延到远节指骨的位置：这里有屈肌肌腱经过（而手背上的肌腱直接止于骨）。

• 腱鞘或者是肌质鞘，这类附件包裹着肌腱，作用是便于肌腱穿过，减少行进中的摩擦。掌心里有这类附件，手背上也有，分别在手腕和手指所在的部位。

• 肉质囊属于带滑液的具有减震功能的附件，一般位于肌肉间、肌腱间或者是器官的肌束之间的摩擦点上。这类附件的大小各异，所处的位置也不同，具体的特征也有区别，甚至与个体的习惯有关（比如某些特定的工作人员、运动员会进行特殊的提举动作等）。

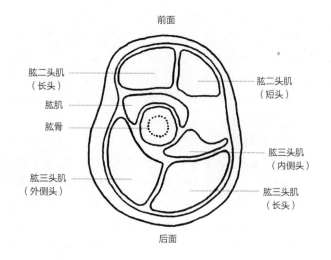

前面

肱二头肌
（长头）

肱二头肌
（短头）

肱肌

肱骨

肱三头肌
（内侧头）

肱三头肌
（外侧头）

肱三头肌
（长头）

后面

右臂三分之一中段的横截面

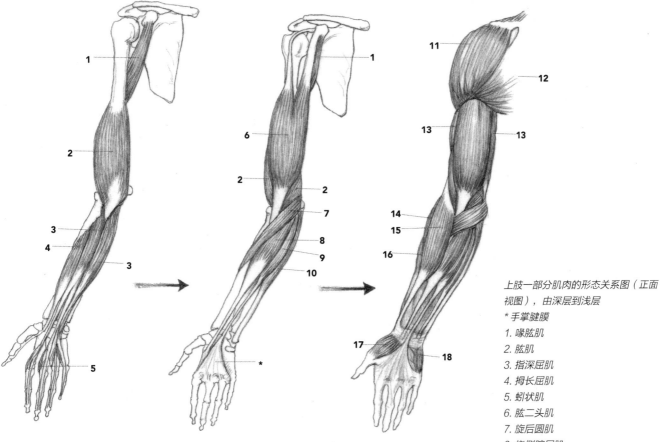

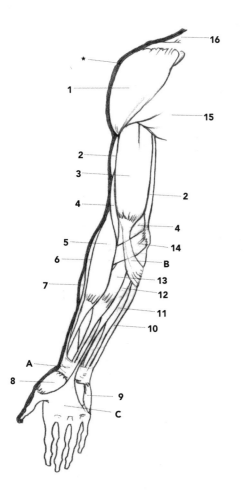

上肢一部分肌肉的形态关系图（正面视图），由深层到浅层

* 手掌腱膜

1. 喙肱肌
2. 肱肌
3. 指深屈肌
4. 拇长屈肌
5. 蚓状肌
6. 肱二头肌
7. 旋后圆肌
8. 桡侧腕屈肌
9. 掌长肌
10. 尺侧腕屈肌
11. 三角肌
12. 胸大肌
13. 肱三头肌
14. 桡侧腕长伸肌
15. 肱桡肌
16. 桡侧腕短伸肌
17. 大鱼际
18. 小鱼际

右侧上肢关节肌肉图（正面视图）

* 表皮和真皮的厚度

A. 屈肌筋膜网
B. 肱二头肌腱膜
C. 手掌腱膜

1. 三角肌
2. 肱三头肌
3. 肱二头肌
4. 肱肌
5. 肱桡肌
6. 桡侧腕长伸肌
7. 桡侧腕短伸肌
8. 大鱼际
9. 掌短肌和小鱼际
10. 指浅屈肌
11. 尺侧腕屈肌
12. 掌长肌
13. 桡侧腕屈肌
14. 旋后圆肌
15. 胸大肌
16. 斜方肌

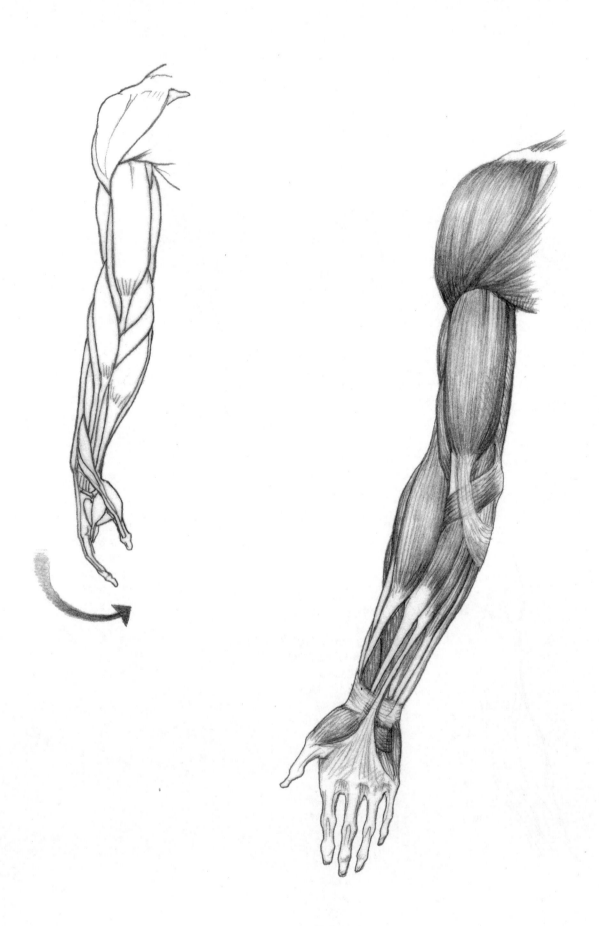

右侧上肢的浅层肌肉：正面视图（参见第 175 页 图）

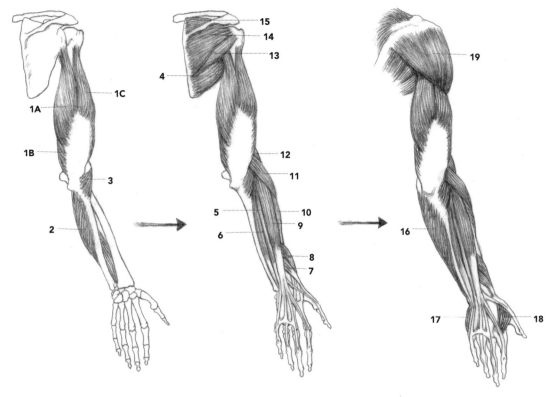

上肢关节一部分肌肉的形态关系图（背面视图），由深层至浅层

1. 肱三头肌：长头（1A），内侧头（1B），外侧头（1C）
2. 指深屈肌
3. 肘肌
4. 大圆肌
5. 小指伸肌
6. 尺侧腕伸肌
7. 拇短伸肌
8. 拇长展肌
9. 指伸肌
10. 桡侧腕短伸肌
11. 桡侧腕长伸肌
12. 肱桡肌
13. 小圆肌
14. 冈下肌
15. 冈上肌
16. 尺侧腕屈肌（盖住指深屈肌）
17. 小鱼际
18. 手背近侧骨间肌
19. 三角肌

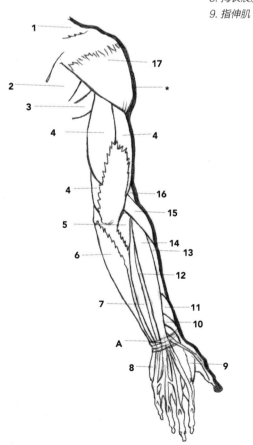

右侧上肢关节肌肉图（背面视图）

* 表皮和真皮的厚度

A. 腕韧带（伸肌韧带网）

1. 斜方肌
2. 冈下肌
3. 大圆肌
4. 肱三头肌
5. 肘肌
6. 尺侧腕屈肌
7. 尺侧腕伸肌
8. 小鱼际
9. 手背近侧骨间肌
10. 拇短伸肌
11. 拇长展肌
12. 小指伸肌
13. 桡侧腕短伸肌
14. 共用指伸肌
15. 桡侧腕长伸肌
16. 肱桡肌
17. 三角肌

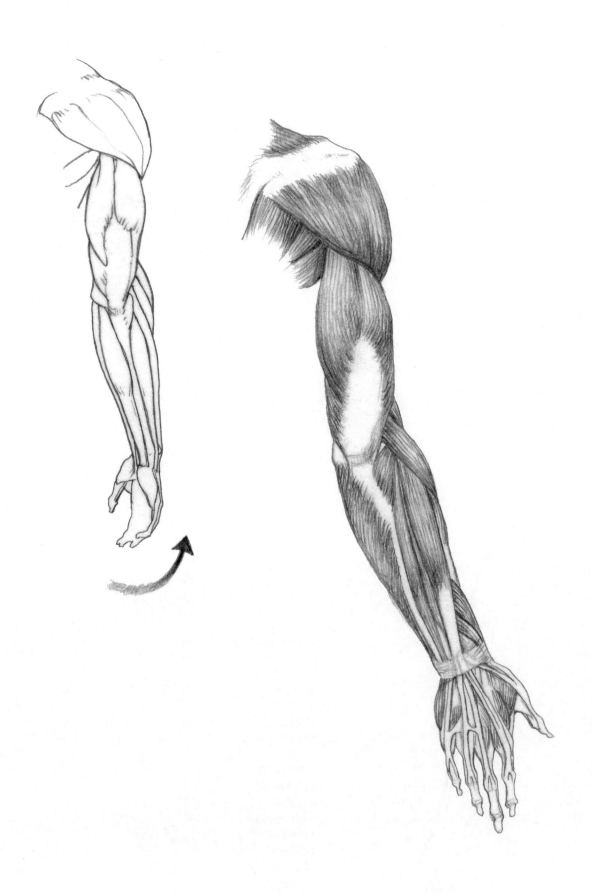

右侧上肢的浅层肌肉：背面视图（参见第 177 页图）

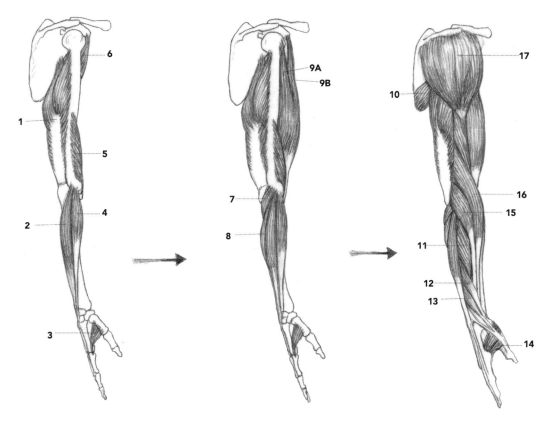

上肢关节一部分肌肉的形态关系图（外侧视图），
由深层至浅层
1. 肱三头肌
2. 指伸肌
3. 手背近侧骨间肌
4. 桡侧腕短伸肌
5. 肱肌
6. 喙肱肌
7. 肘肌
8. 尺侧腕伸肌

9. 肱二头肌：长头（9A），短头（9B）
10. 大圆肌
11. 桡侧腕短伸肌
12. 拇长展肌
13. 拇短伸肌
14. 拇收肌
15. 桡侧腕长伸肌
16. 肱桡肌
17. 三角肌

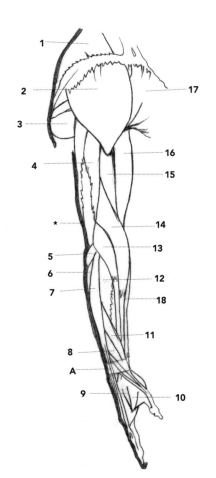

右侧上肢关节肌肉图（外侧视图）
* 表皮和真皮的厚度
A. 腕部韧带／腕横韧带
1. 斜方肌
2. 三角肌
3. 大圆肌
4. 肱三头肌
5. 肘肌
6. 尺侧腕伸肌
7. 指伸肌
8. 拇短伸肌
9. 手背近侧骨间肌
10. 拇收肌
11. 拇长展肌
12. 桡侧腕短伸肌
13. 桡侧腕长伸肌
14. 肱桡肌
15. 肱肌
16. 肱二头肌
17. 胸大肌
18. 桡侧腕屈肌

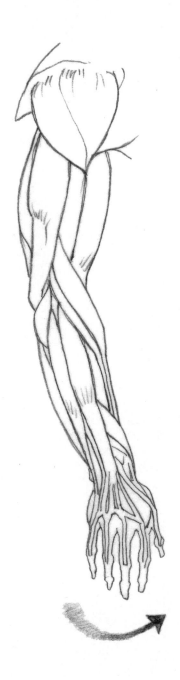

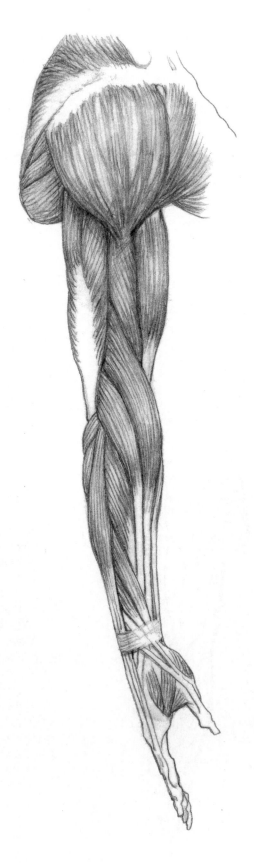

右侧上肢的浅层肌肉：外侧视图（参见第 179 页图）

关于上肢肌肉的艺用解剖学知识

肱二头肌

形状、结构和位置　肱二头肌中间粗两端细（最宽处可达 5 厘米，最厚处可达 3 厘米），位于前面的肌间隔内。之所以名为二头肌，是因为其位于肩胛骨的起点有两个头：长头，位于外侧，起点在关节盂上方的结节处，是一个细长的肌腱；短头，在内侧，是一个粗扁且短小的肌腱，始于喙突。它的两块肌腹平行前行，到了远端才合二为一，最后以一个粗壮宽大的肌腱止于桡骨。在肌腱的内侧，肘部对应着皮肤褶皱的高度，变宽成一个薄片状的腱膜，向下斜着朝内侧发展，最后铺展在盖住前臂屈肌的筋膜群上。这块肌肉（有时止点会不正常，两个头可以连在一起或完全分开，也存在其中一个缺失的情况）几乎全在皮下，被手臂的浅层筋膜（肱骨筋膜）和真皮所覆盖。肱二头肌的深面盖住了肱肌，它的内侧缘与喙肱肌有关联，而外侧缘则与三角肌有关联；它的表面，只有起点的部分被胸大肌和三角肌所覆盖。肱二头肌止点的肌腱则介于前臂屈肌内侧群和外侧群之间。

起点　长头：起于肩关节盂上结节和肩关节的盂唇。（肌腱经过肩肱关节的整个关节囊）
短头：起于喙突的顶部。

止点　这块肌肉最后止于桡骨二头肌粗隆的后面，以及前臂的腱膜上（通过部分手臂肌纤维）。

运动　肱二头肌的主要作用是使前臂做屈曲动作，前臂此时向外侧还伴有轻微的旋转（旋后）动作。值得注意的是肱二头肌在肱骨上没有止点。

浅层解剖结构　整块肱二头肌几乎都在皮下。当这块肌肉处于放松状态时，整体呈圆柱形，位于上臂的前段。肱二头肌最为突出的肌腹在止点附近，而位于起点附近的肌腹则被三角肌所覆盖。当它收缩时，肱二头肌会缩短变厚，特别是下半段，外观会明显高于上半段。此外，无论是止点的肌腱，还是纤维质的肌间隔都会显现出来：手臂旋后或者呈直角屈曲时，这块肌肉在外观上非常明显，屈曲状态下，且前臂略微向内侧旋转时，肌间隔则会更明显一些。

短头的起点经过腋窝前壁的后面和喙肱肌的前面。通常在皮下分开这两个头的线迹肉眼可见。有的时候，还能看见头静脉和次级肌腹轻微隆起的肌束。

肱桡肌

形状、结构和位置　肱桡肌（或称旋后长肌）很长，略微扁平，体积很大，位于前臂内侧的浅表，且介于肱骨和桡骨之间。这块肌肉近乎三角形，这是因为它的起点很宽大且位置较浅，前臂大约有一半被它所覆盖，而它的止点处的肌腱却扁长且细窄。有的人这块肌肉的止点不正常或者与周围的肌肉相连，一半的止点靠近桡侧腕长伸肌，在内侧靠后的位置；而内侧靠前则与旋后圆肌（部分盖住肱桡肌）和桡侧腕屈肌有关联。止点处肌腱的远端段与拇长展肌的肌腱，还有拇短伸肌相交叉。

起点　这块肌肉起于肱骨外侧缘（肩胛盂上嵴），还有外侧肌间隔的前面。

止点　最后止于桡骨茎突的上面。

运动　这块肌肉的主要作用是让前臂在手臂上屈曲（特别是前臂处于旋后和旋前之间的一个位置时）。

浅层解剖结构　肱桡肌几乎全在皮下。当它处于放松状态时，这块肌肉的肌性部分与它旁边的桡侧腕长伸肌难以区分，但当它剧烈收缩时，这块肌肉在屈曲的前臂桡侧朝上三分之二处，表现为明显的隆起（"索状桡肌"），形成尺骨窝的外缘，此处肱二头肌肌腱的突起就位于肱桡肌的内侧。

肱三头肌

形状、结构和位置　肱三头肌体积较大，也很厚（约4厘米），占据了臂肌整个后群所在的位置，这块肌肉从肩胛骨和肱骨一直发展到尺骨。它有三个分开的肌腹，只是到了宽阔的止点才合在一起：它的内侧头（或称内头）所处的位置很深；外侧头（或称外头）在外侧位置，而长头则位于浅层。其中内侧头细且呈三角形，它的肌束为倾斜走向，从上到下，朝着外侧行进。并且它很大一部分被长头、外侧头和共用的肌腱所覆盖，而且朝上臂的下面还有一部分略微溢出。长头盖住了外侧头的很短的一部分，二者都在浅层，平行地行进，占据了上臂上面的部分。长头起点处的肌腱以一片薄的腱膜形式继续发展，这块腱膜的内侧还附着肌腹，最后扁平地止于上臂的浅层，在外观上肉眼可以明显看到。肱三头肌的大部分在皮下，被肱骨的腱膜和皮肤所覆盖。它的长头，在起点的一段行至小圆肌的前面和大圆肌的后面，并且被三角肌所覆盖；它的外侧头与肱骨肌有关联，再向下是肘肌；它的内侧头挨着肱骨的后骨面，外面被共用的肌腱所覆盖。

起点　长头：起于肩胛盂上结节和肩肱关节的关节囊；外侧头：起于肱骨（介于桡骨神经沟、三角肌粗隆和小圆肌止点之间的区域）的后表面和外侧表面，还有外侧肌间隔所在的位置；内侧头：起于肱骨的后表面和内侧表面（介于桡骨神经沟、小圆肌止点和肱骨滑车之间的窄小区域），还有内侧和外侧的肌间隔。

止点　这块肌肉最后止于尺骨（鹰嘴的后表面和上表面），还有前臂的腱膜上。止点是一个长且粗壮的扁平肌腱，它整合了三个肌腹，而肌腱自身由一深一浅两片叠加在一起的腱膜构成，腱膜起始于这块肌肉大约一半的位置。在骨面和肌腱之间有一个滑液囊，这个囊结构位于皮下的浅层，即鹰嘴皮下滑液囊。

运动　这块肌肉的作用是在手臂上屈曲前臂。我们能看到肱三头肌作用在肩关节和肘关节两个关节上，并且还能使手臂的背部略微内收和移动；它的内侧头和外侧头则只作用在肘关节上，可以使肘部伸展。

浅层解剖结构　肱三头肌几乎全在皮下，占据着手臂后面的部分。其中长头最明显和最突出，上面有一小段被三角肌所覆盖；外侧头位于长头的外侧，部分被覆盖；内侧头被共用的肌腱覆盖，只有挨着肱骨上髁的边缘可见。关于共用的肌腱，它形成了一片宽阔平坦的区域，外观上略凸起，几乎呈四边形，如果参照手臂的纵轴，这部分斜向下朝着内侧行进。上边和外侧边是外侧头和一部分内侧头的止点，而长头止于内侧边，内侧头则止于下段。当这块肌肉收缩时（特别是长头和外侧头），与占了差不多一半面积的平坦的共用肌腱相比，手臂上半部的外观特征此时更为突出。如果这块肌肉放松或者是前臂在上臂上做屈曲动作，肱三头肌会明显凸起，手臂的整个后部此时呈典型的圆形或扁平状。

旋后肌

形状、结构和位置　旋后肌（或称短旋后肌）扁且短，形状近似三角形，位于肘关节后下方。这块肌肉由尺骨斜着朝外侧走向桡骨，直到桡骨近端三分之一处。旋后肌（表面上是一浅一深两片叠在一起的肌肉，有的止点可能异常）紧挨着桡骨和肘关节囊。它的后面被手指共用的伸肌和尺侧腕伸肌所覆盖；前面与肱二头肌的肌腱相连。

起点　这块肌肉始于肱骨外上髁还有肘关节的韧带，以及尺骨的外侧缘（在旋后肌的嵴上，半月形切迹的下方有一块略微粗糙的部位）。

止点　最后止于桡骨上端三分之一处的前面和外侧面，挨着隆突的地方。

运动　它的作用是使前臂旋后（使桡骨在尺骨上向外侧旋转）。

浅层解剖结构　这块肌肉所处的位置较深，因此皮下部分肉眼不可见。

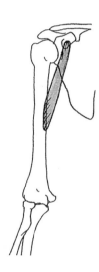

喙肱肌

形状、结构和位置　喙肱肌不大，有点长，近乎圆柱形或者锥形。从肩胛骨处的起点到肱骨上的止点，肌形走势斜向下，并且外露。这块肌肉的长度因人而异，并且它大部分被肱二头肌短头所覆盖，起点处的肌腱在前面和上方与胸大肌和三角肌交叠，在后面则与背阔肌、大圆肌和冈下肌交叠。

起点　这块肌肉始于肩胛骨喙突的顶点（肌腱在肱二头肌短头内侧）。

止点　这块肌肉最后止于肱骨骨干中段三分之一的前-内侧表面。

运动　这块肌肉的作用是使手臂内收，同时略微朝前屈曲和向内侧移动，具有在肩肱关节内稳定肱骨的作用（这里提一下，作为收肌作用时，这块肌肉在形态和运动上与大腿收肌一致）。

浅层解剖结构　喙肱肌只有起点处很短的一段肌腱在皮下：外观上类似一个索状的突起，位于腋窝前边缘的后面和肱二头肌短头之下很深的位置。当手臂外展和前臂屈曲成直角时，这块肌肉位于浅层的部分会非常明显。

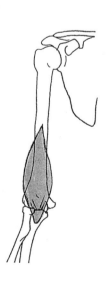

肱肌

形状、结构和位置　肱肌（或前肱肌）是一块很结实的肌肉，扁平，很长，也很宽，位于肘关节的前面，介于肱骨和尺骨之间。这块肌肉可以分成很多个肌束，挨着肱骨肌腹的表面，很大一部分都被肱二头肌所覆盖。它的内侧缘与旋前圆肌有关；外侧缘与肱桡肌、桡侧腕伸肌有关联，并通过一个神经-血管束将它们分开。这块肌肉有一部分内侧缘和一部分外侧缘所处的位置很浅。

起点　这块肌肉起于肱骨前面一半的下段，还有内侧和外侧的肌间隔。

止点　最后止于尺骨粗隆，还有喙突前面的粗糙表面。

运动　它的作用是屈曲前臂，如果肱二头肌也配合，且前臂已经部分屈曲，这个动作会完成得更彻底。

浅层解剖结构　这块肌肉很宽，因此它的内侧缘和外侧缘在肘关节的高度上，会从肱二头肌漫出来，在手臂皮下的两侧也能露出来。表面的部分很短，挨着肱二头肌的肌腱形成一个很平的区域；而外侧的部分一直可以到达肱三头肌止点的位置，外观上是介于肱二头肌和肱三头肌外侧头之间的一个突起。

旋前圆肌

形状、结构和位置 旋前圆肌很短，饱满，起点部分为圆柱形，距离肱骨较近，而发展到止于桡骨的肌腱时变得扁平。它是起于肱骨内上髁的肌肉里最靠外侧的一块，走势朝外斜向下行，所经之处是前臂前群肌肉的对角线。旋前圆肌以两个分开的头为起点，一个是肱骨头，一个是尺骨头，但随即二者合为一块肌腹。这块肌肉上面的部分在浅层，主要是肌腱组织，并且被前臂外侧的肌肉所覆盖。较深的部分遮住了肱肌和指浅屈肌的肌腱。它的外侧边缘在内侧围成尺骨窝。尺骨窝位于肘关节前面，是一个三角形的凹窝，在这个凹窝的深处，在肘弯的下面分布着肱二头肌肌腱、肱肌和旋后肌。

起点 肱骨头：始于肱骨内上髁，以及内侧的肌间隔。尺骨头：始于尺骨冠突的内侧面。

止点 它最后止于桡骨中段的外侧面。

运动 这块肌肉主要负责前臂的旋前动作（即旋转，朝着关节轴转和朝着桡骨以尺骨为轴的方向转，在旋前方肌的配合下，与旋前肌形成拮抗肌关系）；此外还可以使前臂略微屈曲。

浅层解剖结构 旋前圆肌的近端部分在皮下，但很难与周围的肌肉区别开来。当前臂克服阻力做旋前动作，并且略微屈曲时，收缩的旋前肌在前臂的前-内侧表现为短且凸起的索状，具体位置在尺骨褶痕的下方，一个包括肱桡肌（在外侧，并且被一个沟痕隔开）和肱骨内上髁在内的区域里。

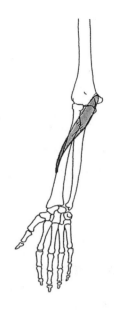

旋前方肌

形状、结构和位置 这块肌肉外观扁平，几乎为片状，呈四方形，位于前臂前群肌肉的远端，靠近腕关节的位置。它由叠在一起的两片肌肉构成，在横向或者说略微倾斜的方向上将尺骨与桡骨连在一起。个体之间，这块肌肉的伸展能力和体积可以有很大区别，有的人这块肌肉分为多个彼此独立的肌束，所处的位置很深，紧挨着前臂的骨骼和骨间膜。旋前圆肌被屈肌（尺侧腕屈肌、指浅和指深屈肌、掌长和掌短屈肌、拇长屈肌）的肌腱、前臂的腱膜和真皮所覆盖。它的上缘很细，而下缘却很厚，由此决定了前臂靠前的远端部位的形状和体积。

起点 这块肌肉起于尺骨前骨面远端的一段。

止点 最后止于桡骨前骨面远端的一段，上方是尺骨的切迹。

运动 这块肌肉的作用是让前臂做旋前动作。

浅层解剖结构 这块肌肉所处的位置很深，因此在表面肉眼不可见，也触摸不到。

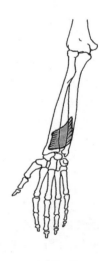

肘肌

形状、结构和位置 肘肌小且扁平，呈三角形，这是因为它的起点在一个很窄的区域，之后朝内侧下行，到了止点又发展成较宽的扇形。有的人这块肌肉与肱三头肌的头部合为一体，它本身的位置在浅表，外覆前臂腱膜和真皮；它的深面挨着肘关节的后表面。这块肌肉的上缘与肱三头肌的外侧头有关联，而它的外侧下缘与尺侧腕伸肌有关联。

起点 这块肌肉始于肱骨外上髁的后骨面，带一个很短的肌腱，看上去就像肱三头肌外侧头的延续部分。

止点 这块肌肉最后止于尺骨的后-外侧表面（在鹰嘴和尺骨靠下的位置上）。

运动 这块肌肉的功能是伸展前臂（与肱三头肌协同作用），同时也参与前臂的旋前和旋后运动。

浅层解剖结构 这块肌肉所处的位置很浅，当它收缩时（前臂尽力伸展），外观为一个拉长的小突起，位于鹰嘴的外侧，并且介于肱三头肌的肌腱和一些起于肱骨外上髁的肌肉（伸肌）之间。

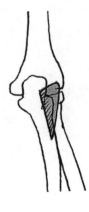

桡侧腕屈肌

形状、结构和位置　桡侧腕屈肌（或称掌大肌）的肌腹体积较大，但细长，接近止点的部分略微扁平。这块肌肉向下朝外侧发展，从肱骨内上髁到中节掌骨的位置，斜着穿过前臂肌肉的腹面。有的人这块肌肉缺失，或者是止点不正常，或者是部分与附近的肌肉融合。它整体所处的位置都在浅表，并且被前臂筋膜和真皮覆盖。但它又盖住了指浅屈肌，旋前圆肌位于它的外侧，而掌长肌在它的内侧。

起点　这块肌肉始于肱骨内上髁，还有前臂筋膜。

止点　最后止于掌骨底部的前骨面（肌腱的远端，带滑液囊，从内侧经过手舟骨，并且被腕掌韧带覆盖）。

运动　这块肌肉的作用是让手做屈曲运动（在尺侧腕屈肌的配合下），还可以让手做小幅度的外展和旋前动作。

浅层解剖结构　桡侧腕屈肌在皮下，但它的肌腹不易与其他起自腕骨内上髁的浅层屈肌（尺侧腕屈肌、掌长肌和旋前圆肌）区别开，这是因为这些肌肉都被一层结实的止点腱膜包裹，这些腱膜还与前臂的筋膜贴在一起。止点的肌腱在皮下却很明显，这些肌腱在前臂肌腹的表层上，就在手腕附近。特别是当手略微屈曲并偏向桡骨的时候，这块肌肉呈索状，相对前臂的中线偏向桡骨，而相对于掌长肌韧带则朝外侧偏，在外形上变得更细，也更加突出。如果前臂处于解剖学位，肌腱的轴则指向食指方向；如果前臂处于旋前状态，肌腱的轴会偏斜，距离桡骨边缘也更近。如果收缩的那部分肌肉伸展开，位于止点处的肌腱的边上，会有一小部分肌纤维出现凹陷，在收缩时，皮肤表面就会出现一个三角形的略微下凹的区域。

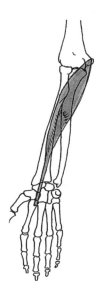

尺侧腕屈肌

形状、结构和位置　尺侧腕屈肌（或称前尺肌）长且扁平，位于前臂的内侧边缘，自肱骨向腕骨垂直走向。这是前臂上最大，也最靠内侧的一块浅层屈肌：它的起点处有两个头，即肱骨头和桡骨头，这两个头汇合成一个肌腹，在距前臂远端约三分之一的位置，拉长后是一个细且扁的肌腱。这块肌肉（有的人尺骨头可能缺失，止点也可能不正常，或者与附近的肌肉融合）整个都位于皮下，外面被前臂筋膜包裹。它的深面与指浅、指深屈肌以及旋前方肌之间有关联。

起点　肱骨头：始于肱骨内上髁。尺骨头：始于尺骨的内侧缘（鹰嘴）以及尺骨后缘的上段，具体是在一个薄片状的腱膜上。

止点　最后止于豌豆骨，并延伸到钩骨和第5掌骨的底部（肌腱，挨着止点，通过一个扩张的腱膜与前臂筋膜相连）。

运动　这块肌肉的主要作用是使手向着前臂屈曲（在桡侧腕屈肌和掌长肌的配合下），还有手的内收运动（向内侧偏离）。

浅层解剖结构　这块屈肌在皮下，但很难与它附近的肌肉区分开来，这是因为它们都被一层腱性筋膜所覆盖（参见桡侧腕屈肌）。它的肌腹收缩时会形成一条与尺骨平行的浅沟，在这个浅沟与尺骨边缘之间有一根大的静脉。最内侧的肌腱和屈肌肌腱比较明显，它们围成了腕部前面内侧的边缘。当这部分关节处于解剖位时，肌腱并不明显，它就在尺骨旁边，但二者并不贴在一起，因为它们之间有一层薄脂肪层，这些结构决定了这个部位的外形。当手屈曲时，会因为这块位于掌长肌内侧的肌腱而显得非常突出，它们之间被一个真皮沟痕隔开，更深的部位是指浅屈肌肌腱。

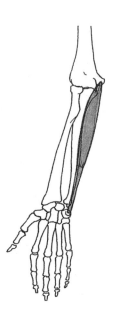

指浅屈肌

形状、结构和位置 指浅屈肌长且扁平，位于前臂靠前区域的深处，整块肌肉顺着它自身的轴前行。它的起点处有两个头，一个是肱尺头，一个是肱桡头，这两个头还对应着两个分布在深层和浅层的肌腹，这两块肌腹也分出两个头。后续还有四个长的肌腱，这些肌腱最后止于手指，但拇指的肌腱除外。来自浅层的肌腱叠在深层肌腱的上方，在腕部和手部的高度上，浅层的两个肌腱朝中间的两根手指发展，这两指即中指（也称第三指）和无名指（也称第四指）；而来自深层的两个肌腱则朝着其他手指行进，这些手指包括食指（或称第二指）和小指（或称第五指）。个体之间这块肌肉的区别很大（有的缺失内侧头，有的分成四个独立的部分，第五指还可能没有肌腱等），并且它与其他部分的关联也很广泛。指浅屈肌在前臂上盖住了指深屈肌，但它也被掌长肌、桡侧腕屈肌和旋前圆肌，以及肱桡肌所覆盖。在腕部这四个肌腱盖住了对应着指屈肌的肌腱和拇长屈肌的肌腱，除了被滑液肌鞘包绕，外面还覆着一层腕横韧带；手部的韧带被掌腱膜覆盖。手指的每个肌腱都盖住了深层屈肌对应的肌腱但靠近止点的部分除外，即在第二节指骨（或称中节指骨）的高度上，这两层肌腱叠加，一个盖在另一个之上。

起点 肱尺头：始于肱骨内上髁，还有尺骨茎突的内侧面（在旋前圆肌的尺骨头上方），以及尺骨的辅助韧带上。肱桡头：始于桡骨的前缘（在中间的三分之一处）。

止点 最后止于第二指到第五指的中节指骨的边缘。

运动 这块肌肉的作用是使排在后面的四指的第二节指骨向第一节指骨（近节指骨）屈曲，还有使手部的尺骨发生轻微的屈曲和倾斜。

浅层解剖结构 指浅屈肌位于深处，它是构成前臂上半部的主要肌肉组织，它前面的部分和在内侧缘上的部分，只有很细薄的一部分肌腹在皮下：沿着前臂的内侧缘的部分，包括掌长肌（位于前面外侧）和尺侧腕屈肌（位于中间）。在这种位置关系的基础上，这四个肌腱的肌束（直到腕部为止，仍靠得很近），在掌长肌的肌腱和尺侧腕屈肌的肌腱之间肉眼可见，在前臂远端，特别是当手握拳并略微屈曲的状态下，更是清晰可见。如果手掌张开时，手指屈曲，在掌上能看见四个指向肌腱的突起，这些突起就是被腱膜和真皮覆盖的结果。

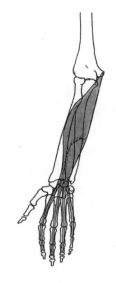

掌长肌

形状、结构和位置 掌长肌的肌腹很细薄，呈短的细梭形，连前臂一半的位置都达不到，末端是一个长且细的肌腱。这块肌肉在浅表层，斜着位于前臂的前面，与关节轴相比，它向下朝外侧发展，从肱骨上的起点一直到掌腱膜的止点。很多人的这块肌肉缺失，或者分成两部分，也有的人这块肌肉整个是一个肌腱。它的外侧是桡侧腕屈肌，内侧是尺侧腕屈肌和指浅屈肌，并且还有一部分经过指浅屈肌。

起点 这块肌肉始于肱骨内上髁，前臂筋膜，相互靠近的肌肉间的肌间隔。

止点 最后这块肌肉止于手掌的腱性筋膜（肌腱，越过掌横韧带，但在腕掌韧带的下面经过，接着加宽成扇形，铺展开，还有小的外侧深筋膜分布在位于大鱼际止点处的肌腱上）。

运动 这块肌肉的作用是使掌腱膜收缩，使手在前臂上略微屈曲。

浅层解剖结构 掌长肌在皮下，但它的肌腹与其他屈肌相比并不明显（参见桡侧腕屈肌）。掌长肌的肌腱外观是明显凸起的索状，与桡侧腕屈肌的肌腱相比更细，它平行地位于桡侧腕屈肌肌腱的外侧。在腕部横褶痕的附近，这块肌腱因其形状和入止点的方式而加宽。

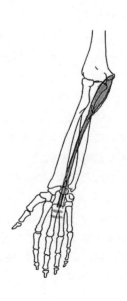

尺侧腕伸肌

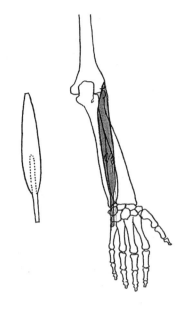

形状、结构和位置　尺侧腕伸肌（后尺肌）是一块细长、扁平的肌肉，它呈对角线横跨前臂的背面，始于肱骨到止于掌骨。这块肌肉的肌腹在前臂远端三分之一的高度上拉长至扁平的肌腱边上，在进入止点之前，从内侧经过尺骨下面的末端和腕背韧带的下方。有的人这块肌肉的止点异常或者是与附近的肌肉融合，它所处的位置很浅，被前臂筋膜和真皮所覆盖，紧挨着尺骨后缘，盖住了拇长展肌和食指的伸肌；它的外侧是小指伸肌，在上方的内侧与肘肌相关联。

起点　这块肌肉始于肱骨外上髁，还有尺骨后缘。

止点　最后止于手腕背部的表面和第五掌骨（小指）底部内侧的结节。

运动　这块肌肉的作用是让手在前臂上伸展（在桡侧腕伸肌的配合下），还有手的内收运动（在尺侧腕屈肌的配合下，同时对抗拇长展肌的作用）。

浅层解剖结构　尺侧腕伸肌在皮下，它的肌腹在外侧靠近尺骨后缘，而尺骨的后缘在介于尺侧腕伸肌和指屈肌的突起之间有点凹陷，位置在后面靠内侧。当这块肌肉收缩时，在纵向上是前臂背面上的一个突起，而这个突起介于尺骨和共用指伸肌之间。它的肌腱在手腕背部很容易就能触摸到，具体位置在尺骨茎突的内侧。当手做出伸展和内收动作时，这一点会更明显。

桡侧腕短伸肌

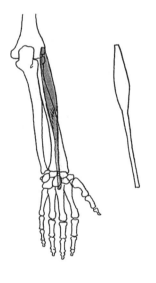

形状、结构和位置　桡侧腕短伸肌（或称桡侧第二伸肌）与桡侧腕长伸肌的形状相似，但桡侧腕短伸肌更短更厚一些。它的肌腱长且细，很扁，起点处在前臂一半的高度上，并且位于桡侧腕长伸肌肌腱的内侧。它的远端在拇长展肌、拇短伸肌和手腕背部韧带的上方。这块肌肉的深面与桡骨的外侧表面相关联，而它浅表面的近端部分则被桡长伸肌所覆盖。

起点　这块肌肉始于肱骨外上髁，肘关节的桡侧韧带和尺侧韧带。

止点　最后止于第三掌骨底背部的表面。

运动　它的作用是使手在前臂上做伸展和外展动作。

浅层解剖结构　桡侧腕短伸肌在皮下，在前臂外侧的边上，它只有很短的一段没有被桡侧腕长伸肌覆盖。当前臂旋前且这块肌肉收缩时，介于桡侧腕长伸肌（前面）和共用指伸肌（内侧）之间的它呈凸起的索状，并且与关节的纵轴平行。这块肌肉止点的远端肌腱分布在桡侧腕长伸肌的内侧，但外观并不明显。

桡侧腕长伸肌

形状、结构和位置　桡侧腕长伸肌（或称桡侧第一伸肌）是一块细长的肌肉，在前臂中间三分之一的位置，略微扁平，随后以一个扁长的肌腱继续。这块肌肉占据着前臂的后外侧边，在浅表连着肱桡肌（外上侧）和旋后肌（较深）。它的上段部分盖住了桡侧腕短伸肌，这块肌肉与桡侧腕短伸肌在分布和形状上都很类似，但所处的位置更深也更靠后。它的肌腱的后段挨着桡骨的茎突，被拇长展肌的肌腱、拇短伸肌的肌腱和手腕背部韧带交叉覆盖。

起点　这块肌肉始于肱骨外上髁区域，还有外侧的肌间隔。

止点　最后止于第二掌骨底背部的表面。

运动　它的作用是在前臂上做手部的伸展和外展动作。这个动作是在手腕的高度上，同时还有尺侧腕伸肌、桡侧腕短伸肌（做伸展动作时）和桡侧腕屈肌的配合。还可以使前臂轻微地屈曲，也能辅助做握拳的动作，以及小幅度做旋后动作（由于肌肉拉拽的方向是斜的，所以动作从外侧向后进行）。

浅层解剖结构　桡侧腕长伸肌几乎全在皮下，从肱骨髁到腕骨，它占据了前臂的外侧边，旁边还有旋后肌和桡侧腕短伸肌，当手臂放松时，能看到这三块肌肉分别独立存在，但当它们克服阻力使前臂屈曲时，桡侧腕长伸肌则最为明显。它的肌腱在手腕背部表面的外侧边缘，所以当手伸展时，外观上比较明显。在它的内侧中线所在的位置，桡侧腕长伸肌的韧带却不十分明显。

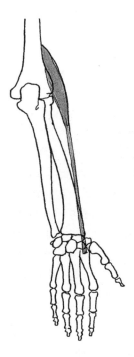

共用指伸肌

形状、结构和位置　共用指伸肌是上臂后肌群的浅层肌肉中靠最外侧的一块。这块肌肉较为细长，略显扁平，在前臂一半的位置上分成多个肌束，之后接着四个扁平的肌腱。这几个肌腱顺着手背上后面四指的方向分布。共用指伸肌的肌腱被一个共用的滑液鞘包裹，这些肌腱彼此挨着一直行进到手腕后面的尺侧韧带所在的位置，途中在这个韧带下面经过，然后又开顺着手指的走向发展，但与掌骨相比，明显偏斜。此后由扩张后的横向筋膜衔接，这种结构的好处是手臂可以在做伸展动作的过程中保持统一。这块肌肉被前臂筋膜和真皮覆盖，它本身又盖住了旋后肌、拇长展肌、尺侧腕伸肌、食指的伸肌、桡腕关节和掌骨以及指骨。共用指伸肌的整个内侧边都挨着小指固有的伸肌。

起点　共用指伸肌起于肱骨外上髁，还有尺骨和桡骨的韧带，以及前臂的筋膜。

止点　这块肌肉最后止于食指、中指、无名指和小指的第二节指骨背面（包括手指远端底部延伸出来的纤维）的表面。

运动　它的作用是使后面四指伸展，在掌指关节的高度上，使食指和小指略微外展（单个手指的伸展，特别是无名指的伸展运动，由于有横向纤维的牵扯，动作严重受限）。肌肉的运动可以让第一节指骨和掌骨沿轴向朝手背的方向屈曲，但屈曲的程度很有限。此外食指和小指很灵活，这是因为它们在浅表层有肌肉，它们拥有固有的伸肌，而它们的肌腱平行地前行，并且与共用的伸肌平行。

浅层解剖结构　共用指伸肌在皮下。它的肌腹在前臂的表面肉眼可见，在上方长条的区域里，包括桡侧腕长伸肌、桡侧腕短伸肌（在外侧）和尺侧腕伸肌在内，共用指伸肌在内侧。手腕的背部比较扁平，因为这里有厚实的腕背韧带盖住了肌腱，这一点在手背和近节指骨背部都可以明显看到。当手指伸展时，这些结构外观呈索状，并且由腕部朝着手指叉开分布。与掌骨相比，共用指伸肌的肌腱更偏斜，特别是对应着第二指和第五指的部位。食指和小指的肌腱挨着它们对应的肌肉（食指和小指固有的伸肌）。

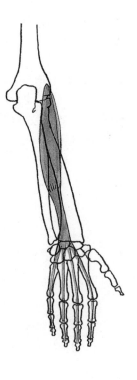

拇长伸肌

形状、结构和位置　拇长伸肌较大，略微扁长，位于前臂后群的深处。这块肌肉始于尺骨中段，沿对角线向下行至桡骨的后骨面，然后以一段较细的肌腱入止点。这块肌肉挨着尺骨和骨间膜；它的内侧挨着食指固有的伸肌，外侧则挨着拇短伸肌，上面是拇长展肌；这块肌肉被小指固有的伸肌和尺侧腕伸肌覆盖。它的肌腱经过桡骨下末端后面的一道沟，做屈曲运动时，它相当于支点。这块肌腱被手腕背部的韧带覆盖，并且还与桡侧腕长伸肌的肌腱和腕短伸肌斜向交叉，然后朝着拇指，从内侧经过指短伸肌的肌腱。

起点　这块肌肉始于尺骨后-外侧骨面中间三分之一的位置，还有骨间膜。

止点　最后止于拇指远节指骨底部的背面。

运动　拇长伸肌的作用是让拇指远节指骨伸展，并且略微内收和朝外侧旋转。在短伸肌和长展肌的配合下，还可以让近节指骨和掌骨伸展。

浅层解剖结构　拇长伸肌位于深层，只有肌腱位于皮下，当它收缩时，外观为非常突出的索状，从腕部一直到拇指指背。它的肌腱是一个凹窝（所谓的"解剖学鼻烟壶"）的内侧边，将拇长伸肌的肌腱与拇短伸肌的肌腱分开，相比之下拇长伸肌的肌腱更突出。继续前行经过手掌背面，在掌-指关节上和近节指骨的背面，行进中并不完全顺着中线，而是明显向内侧偏离。当拇指向手掌屈曲时，这块肌肉的肌腱肉眼并不可见，这是因为它变得扁平且贴在骨面上。

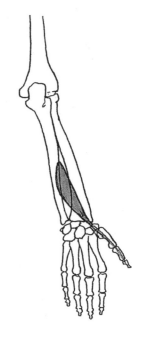

小指固有伸肌（小指伸肌）

形状、结构和位置　小指固有伸肌是一块非常纤细的肌肉，位于共用指伸肌的内侧，在前臂背面的浅层。拉长后接着一块细扁的肌腱，在手腕的高度上，朝第五指分为两叉，并随着共用指伸肌前行，一直到止点。有的人这块肌肉与共用指伸肌融合，它的内侧是尺侧腕伸肌，并且它还盖住拇长伸肌和拇短伸肌。它的肌腱外面有滑液鞘，在手腕的高度上，从手腕背部韧带，经过一个尺骨头后面的一个凹槽，连同尺侧腕伸肌一起，分成两个末端的肌束。

起点　小指固有伸肌起于肱骨外上髁。

止点　最后止于第五指后两节指骨的背面。

运动　这块肌肉的作用是让小指伸展和做轻微的外展运动（在共用指伸肌的配合下，这样小指可以获得更大的活动能力，相对于其他更长的手指保持独立）。

浅层解剖结构　小指固有伸肌在皮下，但一般肉眼不可见；有的时候可以看见外侧的共用指伸肌和内侧的尺侧腕伸肌之间有一个细条。而它挨着手背尺侧边的肌腱和第五指近节指骨指背上的肌腱则非常突出。实际上在这个区域比较明显的肌腱是小指固有伸肌的肌腱，共用指伸肌的指向小指的肌腱其实并不突出。

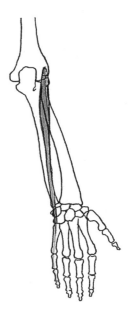

拇短屈肌

形状、结构和位置 拇短屈肌很小，形状长且细，斜向下走，从手腕到拇指。它的起点有两个头：深头和浅头。有的人这块肌肉与拇指对掌肌融合，紧挨着它内侧的是部分被遮住的拇短收肌，它本身也盖住拇指对掌肌和拇收肌。

起点 起自浅层的部分：大多角骨结节的下面，还有腕横韧带。起自深层的部分：大多角骨、头状骨、掌侧腕韧带。

止点 最后止于拇指近节指骨的底部的前骨面。止点肌腱与掌指关节外侧的籽骨融合。

运动 拇短屈肌的作用是让拇指近节指骨屈曲，同时伴随掌骨的略微屈曲和向着内侧旋转。

浅层解剖结构 拇短屈肌形成了大鱼际的突起，并且部分被短收肌所覆盖，只有内侧边除外。但这些对外部形态影响并不大，这是因为它上面还覆有掌腱膜和皮下脂肪。

拇短伸肌

形状、结构和位置 拇短伸肌很细小，扁平，位于前臂下段三分之一处的背面。肌肉向下朝外走，有一小段在浅层。后面与之衔接的肌腱被手腕背面的韧带所覆盖，并且指向拇指，拇长伸肌的肌腱靠在它的内侧。有的个体这块肌肉缺失，或者与拇长展肌融合，且贴着桡骨和骨间膜。它的外侧是拇长展肌，内侧是拇长伸肌，在起点的部分，这两块肌肉都被覆盖，而剩余的部分被共用指伸肌覆盖。

起点 拇短伸肌始于桡骨后面远端三分之一处，还有骨间膜。

止点 最后止于拇指近节指骨底部的背面。（肌腱经过桡骨外侧边缘，是屈曲运动的止点，并且斜着与桡侧腕短、腕长伸肌的肌腱和肱桡肌止点所在的部分相交叉）。

运动 拇短伸肌的作用是让拇指远节指骨和掌骨做伸展运动，还有在拇长和拇短展肌的配合下，可以略微做外展动作。

浅层解剖结构 拇短伸肌只有对应着桡骨靠近腕骨的外侧边的部位在皮下，与拇长展肌一起，它们决定了这部分表面略微凸起的外形。这块肌肉也可能出现在皮下介于拇长展肌、桡侧腕伸肌（外侧）和共用指伸肌之间的一条细窄的区域内。它在腕部的肌腱被手腕背部韧带覆盖，然后进入前层，外形上它不如拇长伸肌突出，这块肌肉围成了"解剖学鼻烟壶"的外缘。

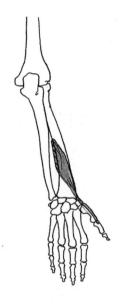

拇长屈肌

形状、结构和位置 拇长屈肌很细，外形却很圆润，拉长后接一块半羽状的扁肌腱。它位于指深屈肌的外侧，处于前臂前群肌肉的深层。它的肌腱从腕横韧带的下面经过，在对掌肌（所处位置更浅）和拇收肌的斜头（位于内侧）之间朝着止点前进。个体之间，这块肌肉有的与附近的肌肉融合，或者起点处的头部分成几个，拇长屈肌被指浅屈肌和掌长肌覆盖，它还挨着桡骨和骨间膜并且与旋前方肌交叉。

起点 拇长屈肌起于桡骨中间三分之一段的前骨面和骨间膜上，还有一小束起于尺骨冠突的外侧边，或者是在肱骨内上髁上。

止点 最后止于第一指指骨底部的前表面。

运动 这块肌肉的作用是使拇指远节指骨在近节指骨上屈曲，以及拇指远节指骨在掌骨上屈曲，同时还略微内收。

浅层解剖结构 拇长屈肌所处的位置很深，它挨着前臂外侧边，在拇指反复屈曲的情况下，只在前臂下半段上能感觉到这块肌肉的"搏动"：此时还能看到拇指近节指骨的掌侧上凸起的肌腱。

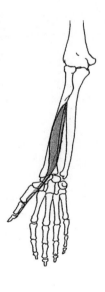

食指固有伸肌（食指伸肌）

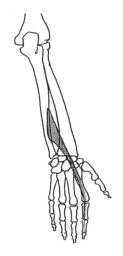

形状、结构和位置　食指伸肌很细很长，处于深层，位于尺骨后骨面，在前臂远端一半的位置。这块肌肉有的缺失，有的与附近的肌肉融合，甚至止点也可能不正常。它被共用指伸肌所覆盖。与食指固有伸肌相连的肌腱很细，从手腕背部的韧带下经过，内侧与对应着共用指伸肌的肌腱挨着，然后它们又共用止点的部分。

起点　食指固有伸肌起于尺骨后面远端三分之一处，还有骨间膜。

止点　最后止于食指的远节指骨底部和指背腱膜上。

运动　这块肌肉的作用是伸展食指和使其略微内收（在共用指伸肌的配合下：与其他长的手指相比，分成两叉的止点使食指更灵活）。

浅层解剖结构　食指固有伸肌处于深层。只有当手指伸展时，能看见肌腱：它位于共用指伸肌的内侧，与之平行前进，在手背上形成了两个典型的索状突起，对应着第二掌骨和食指的近节指骨。

指深屈肌

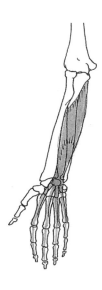

形状、结构和位置　指深屈肌很大且扁平，位于前臂的前面和内侧。这块肌肉的起点只有一个，随后分成四个肌束挨着前臂内侧面前行，行进很短的一段之后，大约到半个前臂的位置，它又拉长成一样细长的肌腱，朝着由食指到小指，即后面四指的方向继续。有的人这块肌肉自起点就分成几部分，或者与附近的肌肉融合，盖住尺骨、骨间膈和旋前方肌。它自己又被指浅屈肌覆盖，尺侧腕屈肌位于它的内侧，拇长屈肌在它的外侧。止点处的四个肌腱也顺着与浅层的屈肌相同的路线行进，并且盖住它们。

起点　指深屈肌始于尺骨的前内侧面（在尺骨近端的三分之二处），还有骨间膜。

止点　最后止于第二到第五指的远节指骨（在前面和底部）。

运动　指深屈肌的作用是使远节指骨在中节指骨上屈曲，使手指略微屈曲，也可以让手指在掌指关节上单独运动（在浅层指屈肌的配合下）。

浅层解剖结构　指深屈肌在皮下不可见，但它是塑造前臂前-内侧外形的构造之一。在某些条件下，例如，如果前臂旋前，并且手指做来回屈曲的动作，可以看见这块肌肉突起的边缘，而这个突起则对应着皮下介于尺骨后边和尺侧腕屈肌之间的一个窄条部分。

拇长展肌

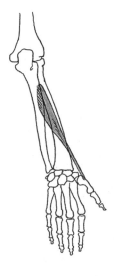

形状、结构和位置　拇长展肌是一条细长且略扁的肌肉，位于前臂肌肉后群远端一半的位置，由尺骨到拇指外向下的走势。这块肌肉行进到手腕的位置，进入浅层，然后以一个扁平厚实的肌腱继续沿桡骨远末端的外侧表面前行。接下来的一段被手腕背部的韧带覆盖，最后进入止点。有的人这块肌肉到这个部位会分成两叉，然后行至拇短伸肌肌腱的外侧；有的人这块肌肉会与拇短伸肌融合，或者分为独立的两个肌腱，紧挨着尺骨、桡骨和骨间膜前行，一直到拇短伸肌的下方的内侧。它起点的部分被旋后肌和共用指伸肌覆盖，肌腱在到达腕部之前，会与位于更深一点的桡侧腕长和腕短伸肌交叉。

起点　拇长展肌始于桡骨后骨面的中间段，还有尺骨的后-外侧面，以及骨间膜。

止点　最后止于第一节掌骨底的外侧边，且止点朝大多角骨有所扩展。

运动　拇长展肌的作用是使第一掌骨外展和伸展（拇短展肌和拇短伸肌配合运动）。

浅层解剖结构　拇长展肌虽然有一部分在皮下，但在外表并不容易看到，它与拇短伸肌一起在手腕的附近和前臂的外侧缘上形成了一个不大的突起。当拇指克服阻力外展时，可以在拇短伸肌的旁边摸到第一节掌骨底部那块非常结实的肌腱。

拇指对掌肌（拇对掌肌）

形状、结构和位置　拇指对掌肌扁平且呈三角形，位于深层的大鱼际内，由腕侧到第一掌骨呈斜向下的走势。这块肌肉有的人缺失，有的人分成独立的两个肌束，它盖住了拇短屈肌（位于内侧）起点的部分，本身又被拇短展肌所覆盖，但沿着手掌边的外侧缘除外。

起点　拇指对掌肌起于大多角骨的结节，还有掌横韧带。

止点　最后止于第一掌骨的外侧缘和掌面。

运动　这块肌肉的作用是使拇指做掐指动作，并且还伴有屈曲和向内侧旋转的动作。借助这些动作的组合，拇指指肚能碰到其他四指的任一指。

浅层解剖结构　拇指对掌肌位于大鱼际的深层，因此它也参与塑造大鱼际的形状。但对于肉眼，这块肌肉即便是皮下的边缘也无法看到。

拇短展肌（拇展收肌）

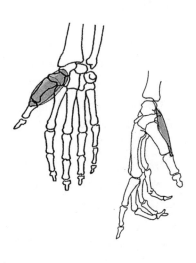

形状、结构和位置　拇短展肌很平，呈片状的三角形，从手腕到拇指近节指骨斜向下行，并越过拇指的近节指骨。它是大鱼际（是一组位于手掌外侧面上的一块作用在拇指上的肌肉）最浅层的一块肌肉，只有手掌筋膜和真皮盖在它的表面上，而它又盖住了拇指对掌肌和内侧的拇短屈肌的一部分。

起点　拇短展肌始于掌横韧带、手舟骨、大多角骨，还有拇长展肌的肌腱。

止点　这块肌肉最后止于拇指近节指骨底部的外侧边，它有一部分扩展出来的肌腱分布在外侧籽骨和指骨的背部。

运动　拇短展肌的作用是使拇指外展和做轻微的旋转（垂直着向前和向上远离手掌和第一节掌骨）动作。

浅层解剖结构　拇短展肌在皮下第一节掌骨的内侧，与其他几组肌肉一起，它们共同构成了外形圆滚的大鱼际。当这块肌肉收缩时，可以看到沿着纵向有一个浅的凹痕，这是由于表层肌腱扩张形成的。当拇指外展到最大程度时，会在大鱼际上的表皮上形成若干细小的横纹。

拇收肌

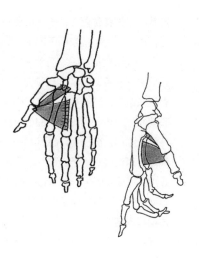

形状、结构和位置　拇收肌比大鱼际还大，它的起点部分很扁很长，呈三角形，由掌骨和腕骨到近节指骨几乎是水平的走势。拇收肌分两部分，一个是斜头，一个是横头，它们被一个清晰的过渡结构分开。这两部分之后融合成一个扩张的肌腱，这个肌腱还包括内侧籽骨在内。这块肌肉盖住了第二和第三掌骨；它还与深层第一掌骨背部的骨间肌有关联。第一指的蚓状肌和共用食指屈肌的肌腱从它上面很浅层的地方横穿过去。

起点　斜头：始于头状骨，第二和第三掌骨的底部，腕部的掌侧韧带。横头：始于第三掌骨的掌面。

止点　拇指近节指骨底部的内侧面。

运动　拇收肌的作用是使第一掌骨内收，让拇指朝手掌靠近，同时还伴有近节指骨的屈曲。对掌肌也配合动作，特别是与第五指的掐指动作。

浅层解剖结构　拇收肌位于很深层的位置，它上面除了有大鱼际浅层的肌肉覆盖，还有手掌的浅层筋膜和腱膜覆盖。横头的下缘在皮下，在拇指底处与手掌相连。

小指展肌

形状、结构和位置 小指展肌细长，位于第五掌骨的内侧边上，在构成小鱼际的肌肉里，它属于体积较大的肌肉。从腕骨到第五指的近节指骨，这块肌肉呈垂直走势，最后以一个宽且扁的肌腱进入止点。小指展肌所处的位置很浅，它上面有短的掌肌和真皮覆盖；它的外侧是小指短屈肌，这块肌肉盖住了小指展肌靠近止点的一段和小指对掌肌。

起点 小指展肌起于豌豆骨、豌豆骨-钩骨的韧带，还有尺侧腕屈肌的肌腱。

止点 最后止于第五指底部的内侧面，小指固有伸肌的肌腱的背部还有一块扩展出来的部分。

运动 小指展肌的作用是使小指外展，使其朝内侧运动远离无名指。

浅层解剖结构 小指展肌在皮下，它的收缩会在手的内侧缘上形成一个长的突起。

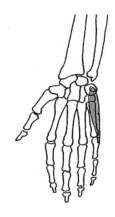

掌短肌

形状、结构和位置 掌短肌（或称浅层掌肌）是一块非常细薄的贴皮生长的肌肉，呈四方形，包括皮下脂肪层和浅层筋膜之间的部分，它在横向上盖住了对应着第五掌骨的位于掌内侧缘上的肌肉（即所谓的"小鱼际"）。

起点 掌短肌起于掌横韧带，掌腱膜的内侧缘。

止点 最后止于手掌内侧缘的真皮和皮下组织。

运动 掌短肌能让小鱼际出现褶皱，可以令其更突出，这样更利于完成抓取动作。

浅层解剖结构 只有当皮肤起褶皱时才能看到呈收缩状态的掌短肌。

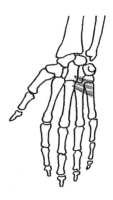

小指短屈肌

形状、结构和位置 小指短屈肌是一块扁平且细长的肌肉，位于手内侧缘的附近，这里是小鱼际所在的位置。从腕部到小指近节指骨，这块肌肉朝内侧呈向下的走势。它介于展肌之间的部分在外侧，所处的位置也更浅，它的上面覆有小指对掌肌。

起点 小指短屈肌起于钩骨骨突，还有掌横韧带的掌面部分。

止点 最后止于第五指骨底部的内侧面上。

运动 这块肌肉的作用是使小指近节指骨屈曲，同时向内侧旋转，更利于完成对掌动作。

浅层解剖结构 小指短屈肌有一部分在皮下，但因为腱膜和皮下脂肪组织存在一定厚度，所以收缩时在皮下触摸不到。但这些结构也使小鱼际的外观更显圆润。

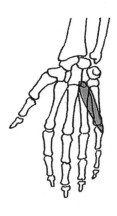

小指对掌肌

形状、结构和位置　小指对掌肌是小鱼际最深的一块肌肉。这块三角形的肌肉较短，从腕部紧窄的起点到第五掌骨，朝下向内侧行进，到止点后变宽。小指对掌肌被小指短屈肌和小指展肌覆盖。

起点　小指对掌肌始于钩骨的旁边，掌横韧带的掌面。

止点　最后止于第五掌骨的内侧缘。

运动　小指对掌肌的作用是使第五掌骨略微屈曲和向外侧旋转，辅助小指与拇指做掐指动作。

浅层解剖结构　这块肌肉所处的位置较深，所以当它收缩时，对皮肤表面没有影响。

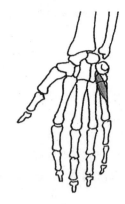

蚓状肌

形状、结构和位置　蚓状肌是四块非常细长的肌肉，位于掌骨的掌面一侧。它们平行沿着指深屈肌肌腱的外侧缘前行，这里也是它的起点。

起点　蚓状肌始于指深屈肌的肌腱。

止点　最后止于食指、中指、无名指和小指近节指骨底部的外侧面，还有指背肌腱扩张的部分和共用指伸肌的肌腱上。

运动　蚓状肌的作用是使近节指骨屈曲和使中节指骨和后四指的远节指骨伸展。

浅层解剖结构　蚓状肌形成了手部的凹窝，它本身被掌部浅层腱膜所覆盖，当这些结构收缩时，表面上肉眼不可见。

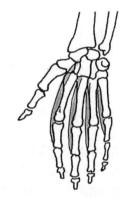

掌侧骨间肌

形状、结构和位置　掌侧骨间肌（掌心侧骨间肌）是四条细长的肌肉，它们每一条都起于单独的掌骨（手背侧的骨间肌起于相连的掌骨，有两个头），并且占据手指和掌部过渡的部分，最后止于近节指骨的底部。掌部近节指间肌在介于第一和第二掌骨之间的位置，被视为连接拇短屈肌和拇短展肌的短筋膜，而起于此的掌侧骨间肌则非常好区别。这些肌束的深面与手背的骨间肌之间有关联，从蚓状肌、屈肌肌腱至掌部腱膜，它们的浅层部分被深层的掌筋膜所覆盖。

起点　掌侧骨间肌起于第一、二、四和第五掌骨的掌心外侧边。

止点　最后止于手背扩张的肌腱和第一、二、四和第五指的近节指骨的底部（在外侧边上），但止于内侧边的肌肉除外。

运动　掌侧骨间肌的作用是使食指、无名指和小指做内收动作，使这些手指向手部中间的骨靠拢（拇指内收主要在拇短收肌和拇短屈肌的作用下实现），并且伴有近节指骨略微的屈曲和中节指骨、远节指骨的伸展动作。

浅层解剖结构　掌侧骨间肌所处的位置很深，它上面还覆有掌腱膜。

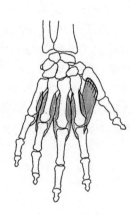

掌背骨间肌

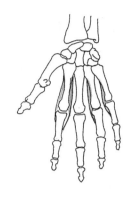

形状、结构和位置　掌背骨间肌是四条分成两叉的羽状肌（与掌肌有所区别），它们以两个头始于连着掌骨的边缘。连着头的每条肌束都朝着止点的一个中央肌腱聚拢，这个止点的中央肌腱位于四个长手指的近节指骨上。最为发达的肌肉是手背上的第一骨间肌（也称食指收肌），这块肌肉始于第一掌骨的内侧缘和第二掌骨的外侧边，最后止于食指的近节指骨的外侧缘。这块肌肉呈三角形，处于浅层。手背上的指间肌被指伸肌的肌腱和手背肌腱筋膜所覆盖。在深层，这块肌肉与掌侧骨间肌之间有关联。

起点　掌背骨间肌从第一指到第五指，始于相邻掌骨的内侧缘和外侧缘。

止点　最后止于近节指骨的底部和中间三根长指背面上扩张的肌腱，每块肌肉都独具自己的特点。

运动　掌背骨间肌的作用是使食指、中指和无名指外展，使它们远离手轴（细节：手背的第一骨间肌使食指外展，并使食指远离中指向外侧移动，但不能使拇指的掌骨做内收动作）；还可以使近节指骨屈曲和使中节指骨和远节指骨伸展，这些动作同时还有蚓状肌和掌侧骨间肌的配合。

浅层解剖结构　掌背骨间肌在手背上肉眼不可见，这是因为它被腱性筋膜和伸肌的肌腱所覆盖。只有第一骨间肌在手背上、在介于拇指和食指掌骨之间的地方可以很清楚地被看到。这块肌肉收缩时，外观是一个明显的椭圆形突起，并且这个突起在距离食指的掌指关节不远的地方消失。

上臂

上臂是上肢关节包括肩膀和肘部的部分。上臂为圆柱形，侧边很平，这是因为肱骨周围包围着肌肉组织：上臂的前后径大于横径，对于肌肉欠发达的人而言，特别是女性，上臂通常是圆柱形。上臂前面的部分几乎全被肱二头肌占据，肌肉放松时，外形为圆柱形或者略呈梭形，但肌肉收缩，前臂做屈曲动作时，则呈球形，并且中间的部分非常突出。前面上方是斜向跨越的三角肌的边缘：这部分下面是一个纵向的浅窝，中间则对应着肱二头肌长头和短头分开的点。

上臂的后面是肱三头肌，与前面相比，略欠整齐。即便是松弛状态，肱三头肌也比肱二头肌大：肱三头肌的三个组成部分（参见第182页）位于手臂的上半部、内侧和外侧，肌肉收缩时很容易辨认。下半部则很平，这是由尺骨止点处的肌腱形态决定的。上臂上一前一后两个突起的肌肉群被两个浅的纵沟隔开，一个在内侧，一个在外侧，这两个纵沟对应着浅层肌间隔行进的路线，最后这两条浅沟朝肱骨深入发展，并将肌肉分成两个群。

其中，内侧的沟更深一些，里面有神经血管经过。外侧沟更短一些，但更明显：起始的地方是肱三头肌的凹陷处，这里实际上是连接两个沟的一个过渡结构，同时也是三角肌的下缘，随后这里分出并不大的两个分支。前面的分支将肱肌从肱二头肌上分出来，后面的分支则将肱肌从肱三头肌上分出来，并且形成一个很长的三角形区域。这个三角形上的突起对应着肱肌的外侧边，以及肱桡肌和桡侧腕长伸肌近端的部分。

上臂的外部形态与上臂的脂肪组织之间有很大关系，特别是女性的手臂，在前后方向上和肩部都有很多脂肪组织。

上臂的皮下，在肱二头肌的两边有两根浅层静脉经过：贵要静脉在内侧，头静脉在外侧，都不太明显，在介于三角肌和胸大肌之间的一个沟里。还有一些肌束，它们的表现因人而异，有的在前面表现很明显，特别是一些运动员，动用这块肌肉，做用力的动作时尤为明显。

三角肌后面的脂肪
（脂肪组织）

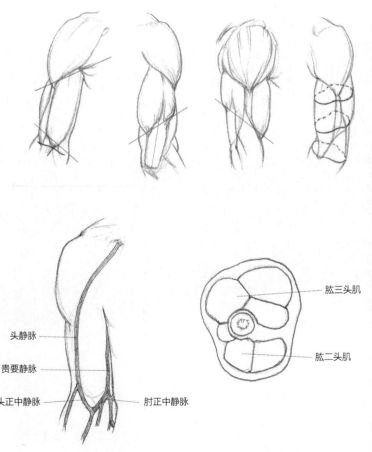

头静脉

贵要静脉

头正中静脉

肘正中静脉

肱三头肌

肱二头肌

肘部

　　肘部与上肢的肘关节同名，由肱骨、尺骨和桡骨构成。肘部为圆柱形，在前后方向上很平。当关节处于解剖学体位时，肘部前面的形态与三个肌肉的突起有关：中间的突起是由肱二头肌下面的部分、肱二头肌肌腱、肘弯附带的筋膜还有肱肌下面的部分共同决定的；而外侧圆润的突起，很大一部分是由前臂的前后群肌肉（伸肌）构成，这些肌肉始于肱骨外上髁和外上髁的边缘（特别是肱桡肌和桡侧腕长伸肌）；中间的突起由前臂前群的肌肉（屈肌）构成，这部分肌肉始于肱骨上髁（特别是旋前圆肌、股薄肌、尺侧和桡侧的腕屈肌）。在突起的肌肉的下方有一处三角形的凹陷，这个凹陷的顶朝下（尺骨窝）：这个窝的深处有大的神经束经过，这里与膝盖后面的小腿窝在结构上类似。还有另外两个突起，它们使肘部的轮廓失去对称性，外侧的一组肌肉更靠上一些，盖住了肱骨外上髁，因此形成了一个宽阔且明显的凹陷；而内侧的一组肌肉始于肱骨内上髁的下面，所处的位置更低一些，因此在此处形成一个短且不突出的曲线。在肌肉突起的上方是皮下的肱骨上髁。

　　肘部前面的皮肤上有一些横的褶痕斜向分布。这些褶痕在肱二头肌肌腱的高度上，当前臂伸直时，这些褶痕更明显，几乎与手臂成直角。此外这里还有两根大的浅层静脉经过：内侧的贵要静脉和外侧的头静脉，这两根静脉还与两个小一些的静脉相连，它们分别是肘正中静脉和头正中静脉，这两根静脉按字母"M"形分布（参见第 68 页），这一点个体之间可能会有所不同。

　　肘部后面是尺骨鹰嘴在皮下的突起，当前臂屈曲到最大程度时，这个突起非常明显。当关节处于解剖学体位时，这个突起几乎处于中心位置，略偏向内侧，上面有一些大的横向且彼此靠近的褶痕经过。这些褶痕使此处的皮肤变得粗糙，特别是老年人，此处更为粗糙。但只要前臂屈曲时，由于皮肤拉展，褶皱会消失。位于鹰嘴内侧的是一个小的过渡结构，这个结构被肱骨上髁隔开，鹰嘴的外侧有一个更深更大的凹陷，这个凹陷被肘肌和桡侧腕长伸肌的下缘围住。这个凹陷被称为髁骨窝，因为它和与桡骨头相关节的肱骨的髁骨相对应。

　　肘部外侧边缘的形状与肱桡肌和桡侧腕长伸肌的突起有关，而它的内侧缘则与肱骨上滑车的骨突有关，肘部的下面则分布着一些屈肌肌群。

　　肘部的外形，特别是后面的区域，会在一些屈曲动作下发生变化，伴随这些动作，鹰嘴也会更明显，还有肱骨的内上髁和外上髁都会变得比较明显。在肘部的前面，可以在中间位置看到肱二头肌的索状肌腱，在朝内侧一些的位置，还可以看到一个细长的突起和一个沿对角线分布的筋膜（参见肱二头肌部分的知识，第 181 页）。

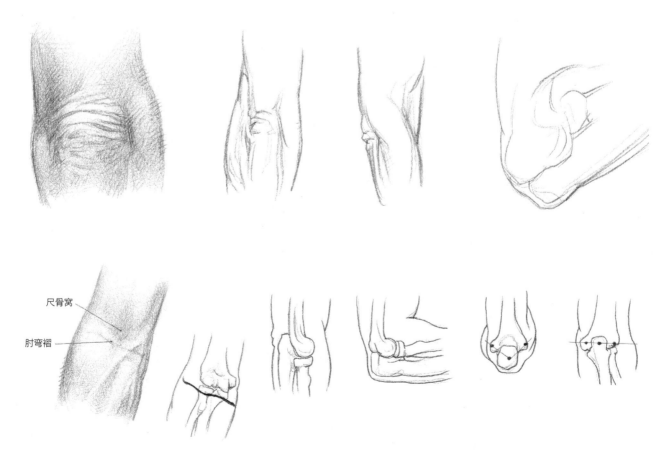

尺骨窝

肘弯褶

前臂

前臂是包括了肘部和腕部在内的上肢关节的一部分。前臂的外形会随着旋前和旋后动作发生明显的变化，做这些动作时，桡骨会在尺骨的上方交叠，此时的肌肉会发生扭转，肌肉的突起也会因此发生变化。

当处于解剖学体位时，前臂呈锥形，在前后方向上是平的（而手臂在横向上是平的）。前臂的上半段更粗一些，因为此处分布着一些肌肉，而下半段会细一些，这是因为此处的桡骨和尺骨上分布的几乎全是肌腱和单块的肌肉。

前臂的前面很平，它的上段有两个肌肉的突起，这两个突起被中间一个纵向且不明显的过渡结构分开。外侧的突起很大，也很结实，它由肱桡肌、桡侧腕长伸肌和桡侧腕短伸肌共同构成。

内侧的突起，相对弱一些，这部分主要由始于肱骨上滑车的前群肌肉构成，主要是一些屈肌，并且这些肌肉靠上的部分被旋前圆肌所覆盖。前面的下半部分是扁平的，并且很窄，靠近腕部位置的是一些细小的纵向分布的屈肌肌腱。

前臂肌腹的一面皮肤较细且无毛，因此有时候能看到浅层的静脉血管网（参见第68页），但具体的情况因人而异。

前臂的后表面（或称背面）基本扁平，只略微有些凸起，尺骨的后缘在皮下沿对角线将其分成两部分，可以看见介于一条浅沟之间的内侧肌群（被尺侧腕屈肌盖住的指深屈肌）和外侧肌群（后肌群中的伸肌）。当手指用力伸展时，尺侧腕伸肌和共用指伸肌清晰可见（参见第187—188页）。

前臂内侧缘的表面圆润整齐，围成一个略微凸起的轮廓：前面和后面相接，但看不见突起的肌肉，这部分还伴随贵要静脉行进一段。

前臂外侧缘的表面也很圆润，但并不整齐，这是因为有些肌肉沿着轮廓形成了三个外面的突起：上面是桡侧腕长伸肌的突起，然后是桡侧腕短伸肌的突起，在上臂的下面则是拇长展肌和拇短伸肌的突起。这部分上面有贵要静脉斜着经过。

前臂的背面和它的外侧缘有时会被长且浓密的毛发覆盖，特别是男性，甚至可以布满这种汗毛，有时就连内侧缘上也有毛发。但前臂的前面，前文已经讲过，并无毛发。

女性的前臂在形态上与男性的前臂类似，但女性前臂上的肌肉比较扁平，不如男性的突出，且表面也更圆润，形状也更接近锥形。此外，前臂的纵轴和上臂的纵轴之间，当处于解剖学体位时，会出现一个开口朝外的钝角，女性的这个角度更大一些（肘部的生理性外翻）。前臂在手臂上伸展时，也是女性伸展的幅度比男性的更大一些（过度伸展），这一点与轴关节韧带锻炼的程度有关。

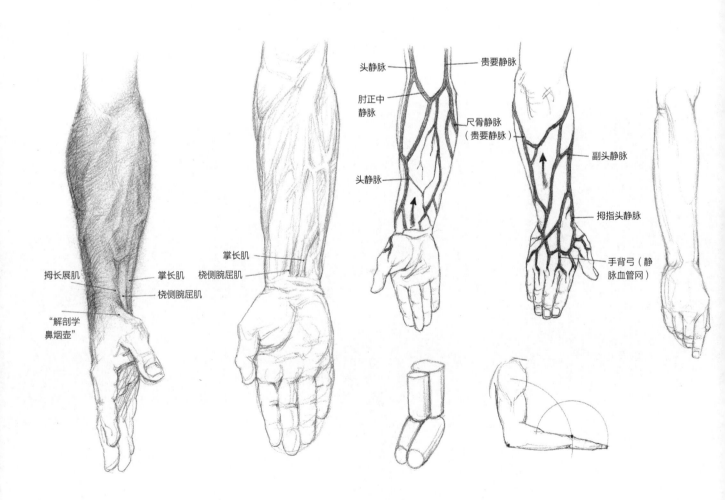

腕部

腕部是介于前臂和手之间的部分，由尺骨和桡骨的下末端，腕骨的第一列骨，还有包裹着它们的组织共同构成。这个部位对应的是桡腕关节，因为连着前臂，所以它也是圆柱形，在前后方向上是扁平的。手腕后面是平的，朝内侧的尺骨茎突露在外面。指伸肌的肌腱分布在表层，但肉眼并不可见，因为桡骨的腕背韧带将其紧贴在桡骨的下末端。当手屈曲到最大程度时，手腕的背部因为桡骨骨突、手舟骨和月骨存在，所以有一点凸出。

腕部的内侧缘比较圆润，但有时这里有一条轻微的凹痕，介于位于前面的尺侧腕屈肌的肌腱和位于手腕背侧的尺侧腕伸肌的肌腱之间。而在腕部的外侧缘上，前面有肌腱沿对角线斜着经过，这个肌腱挨着拇长展肌和拇短伸肌；在更靠近手腕背部的地方，有拇长伸肌的肌腱经过。在这二者之间还有一个凹窝，这就是所谓的"解剖学鼻烟壶"，在这个结构的皮下能触及桡骨的茎突。

在手腕的前面，沿纵向有参与屈曲运动的肌腱经过：从方向上看，这里的肌腱并未沿前臂的轴行进，而是略微朝内侧边的方向倾斜。手只要略微屈曲，肌腱就会很明显：掌长肌的肌腱位于手腕的中线上，它最细，也是唯一一个在皮下经过，但并未被腕横韧带覆盖的肌腱。顺着外侧边能看到桡侧腕屈肌的肌腱；而沿着内侧边，则是指浅屈肌的肌腱和尺侧腕屈肌的肌腱。

手腕的浅表面上除了有皮下的静脉经过，皮肤上还有屈曲时更明显的褶痕。这些褶痕呈横向分布，几乎水平向上，并且略微凹陷。其中的两个褶痕彼此靠近，它们对应着关节，因此紧挨着手腕和手之间的边界。还有第三个褶痕，更细一些，位于还要高1厘米左右的位置。这些褶痕在手略微屈曲时会更明显。如果手极力伸展，就能在肉眼可见的桡侧腕屈肌的韧带末端和大鱼际之间看到凸起的手舟骨。

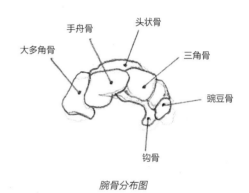

腕骨分布图

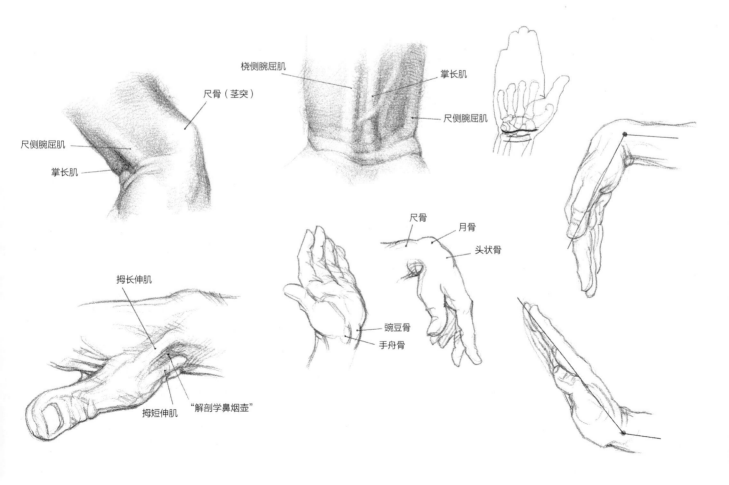

手

手是上肢的末端，连在手腕后面，它的外形，特别是手背的部分，在很大程度上与骨骼结构有关。[1] 手分两个部分：手掌和手指。

手前面的中心位置略微凹陷，这与此处分布的肌肉或脂肪结构有关。

手的外侧边在拇指底部，斜着向上比较突出，这部分呈椭圆形，体积最大，由大鱼际（拇短屈肌、拇短展肌、拇收肌和拇指对掌肌）构成。

手的内侧边更长，在手腕附近与外侧边较近，并在对应着小指的部位进一步延伸，这部分由小鱼际（小指展肌、小指短屈肌和小指对掌肌）构成。

手的远端横向凸起来的是掌骨头的突起，而掌骨头被椭圆形的脂肪垫覆盖。由于被这些突起围着，在手掌中央形成一个凹窝，这是一个永久存在的凹陷，手指屈曲的时候更明显：决定这个凹窝的是紧贴着的皮肤和完全盖住指屈肌的掌腱膜。手掌的皮肤难以移动，上面没有毛发，也没有浅层的肉眼可见的静脉经过。手掌上分布着一些有特点的褶皱，这些褶皱因人而异，总的来说，它们的形成与手指持续的屈曲运动和拇指的内收动作有关。

最典型的掌痕有四个，在分布上，外观呈字母"W"形：拇指的褶痕围着大鱼际，其他手指的褶痕介于手窝和横突之间；纵向和斜向的褶痕沿手窝的对角线分布。

其他一些褶痕则随机地在手指的活动中形成。

手的内侧边因为有小鱼际的肌肉而显得很圆润，近腕端更厚一些，朝着小指桡骨端的地方更薄一些。外侧的边缘被拇指底部的上端占据，而下面的部分因为有食指的掌指关节而十分自由：在两个边缘之间是一块很厚的皮肤，拇收肌有一部分分布在这里。

手的背面，非常突出，外形与骨骼之间存在直接的关系，所以在此处主要能看见突出的掌骨头，在这些掌骨头上分布着伸肌（参见第188页共用指伸肌）的肌腱，当手指用力伸展时，这些突起格外明显。沿食指分布的肌腱有两个，彼此靠近：外侧的是共用指伸肌的肌腱，内侧的则是手指固有伸肌的肌腱。

手背上的皮肤可以贴着皮下移动，与手掌的皮肤相比，活动性更大。手背上几乎没有脂肪组织，但有毛发分布（主要是男性），并且上面还分布着浅层的静脉血管网，具体的情况也是因人而异。

五根手指都近似圆柱形，起自手的远端横向边缘。第一指（拇指）只有两节指骨，而其余四指均有三节，这些指骨之间有对应的关节相连。

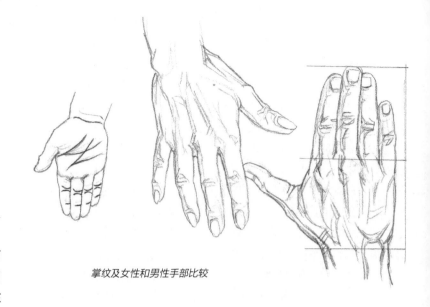

掌纹及女性和男性手部比较

手指背部受指骨的影响较大，因此外形较圆润，略显凸起。手背上有很多横向的褶皱，这些褶皱与指关节相对应，出现在第一和第二节指骨上，男性在这个部位多有毛发分布。在第三节指骨的背面上还有指甲，指甲属于片状的真皮辅助装置，由角质构成，形状为四边形或椭圆形，在横向上还略微凸起。指甲在自由活动的手指的远端，周围有三个边包绕，这些边为凸起的真皮，这些特点均肉眼可见。与其他手指的指甲相比，拇指的指甲最大，因为拇指要比其他手指更大一些。无甲，即没有指甲，有时在雕塑和绘画创作中会有这种情况，这是一种艺术处理手法，但人体出现无甲的情况时，往往是遗传疾病或后天患病使然。除了拇指因只有两节指骨所以比较短之外，其他四指长短不一与每个手指自己的大小有关，同时也与它们各自的起点有关，因为掌骨头决定了向下凸起的弧线形。

第三指（中指）很细，也是最长的一根手指，随后按长度依次是第四指（无名指）、第二指（食指）和第五指（小指）。这四指在手背上看要比掌面上看更长，在掌面方向上，远端的横突可达第一节指骨一半的位置，形成了指间相连的褶痕。

手指在掌心的一面有三个突起的部分，这些突起由彼此分开的脂肪垫构成，在每根手指上有三个横的褶痕：远端褶痕（只有一道），中间的褶痕（两道），它们对应着相应的关节，而上方的褶痕（或称近节指痕，一般也是两道），恰好在约为第一节指骨一半长度的位置。最后一节指骨的突起，也称手指肚，为椭圆形，皮肤因有真皮嵴存在而带一种特有的褶皱（"手印"或"指纹"）。

1 解剖学体位的手掌朝向前方，手指张开。实际上，如果人体的手自然放松放置时（或尸体处于僵硬状态时）手指会出现一定程度的屈曲，因此与解剖学体位的描述有一定的出入。

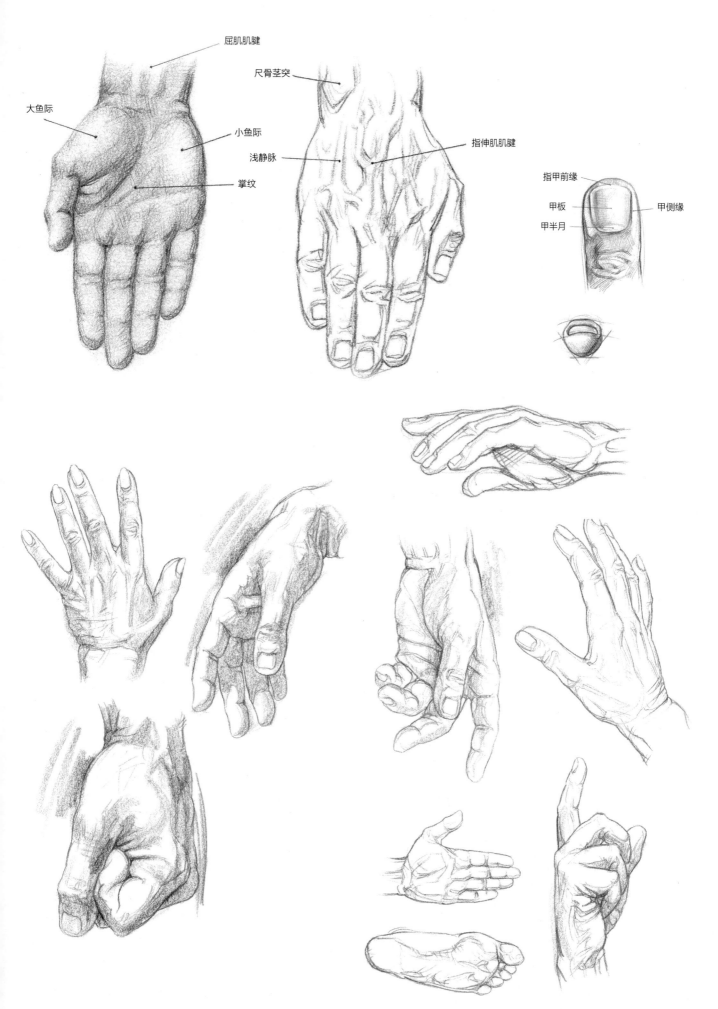

屈肌肌腱

尺骨茎突

大鱼际

小鱼际

浅静脉

指伸肌肌腱

掌纹

指甲前缘

甲板

甲侧缘

甲半月

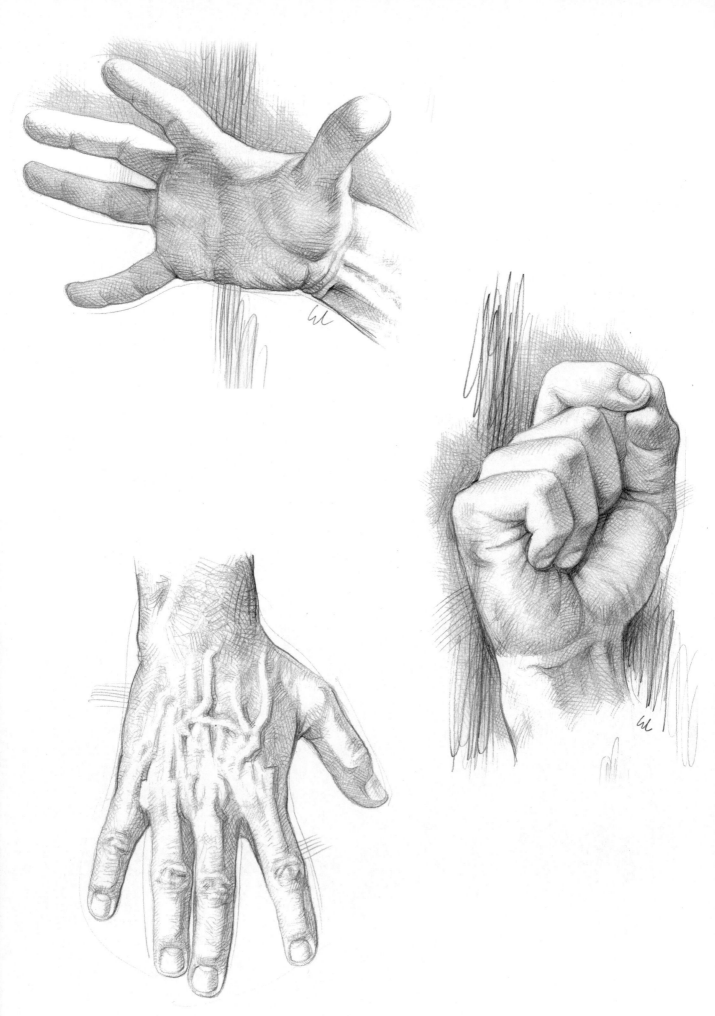

下肢

外表形态上的标志

下肢成对对称，下肢关节是身体下面与躯干相连的部分。每个下肢都由一个自由的部分构成（分为：大腿、小腿和足），这个自由的部分与骨盆带，即骨盆，在髋部和臀部的高度上相关节。骨盆这部分知识在前面关于躯干的部分已讲解过（参见第123页）。下肢的构造与上肢的构造类似，下肢在构成上有一些较大的肌肉，特别是臀大肌，这部分肌肉朝第一个活动的部分发展，即大腿，同时它还是臀部的主要构成部分。

大腿呈柱-锥形，外侧较平，在前面它与躯干直接相连，形成了腹股沟。大腿的肌肉只围绕着股骨一根骨，但这些肌肉分为：前、后和内侧的部分。

小腿通过膝盖关节与大腿相关节，整个小腿呈锥形，朝向足的一段较细。小腿上的肌肉包绕着平行的胫骨和腓骨，这些肌肉分别来自前-外侧肌肉群和后侧肌肉群。

足是下肢最末端支撑地面的部分，但足与手不同，足并不延长关节的纵轴，而是与纵轴在脚踝的高度上成直角。足的外形带一定角度，足背向上凸，足底的内侧边则向内凹：这种结构与跗骨和跖骨形状相对应。足的远端是脚趾的趾骨，呈非常扁平和拉长的形状。

下肢关节主要区域的界线

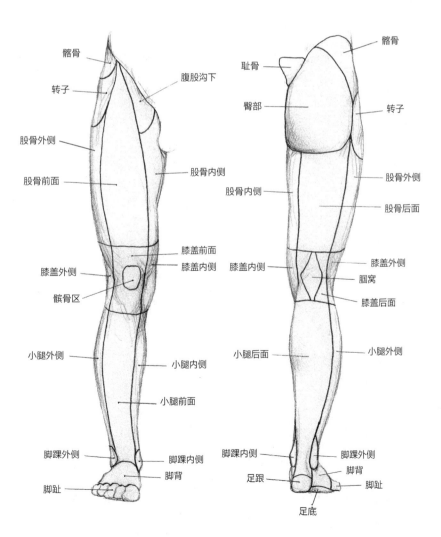

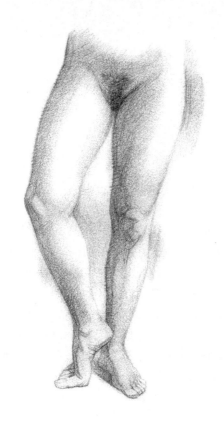

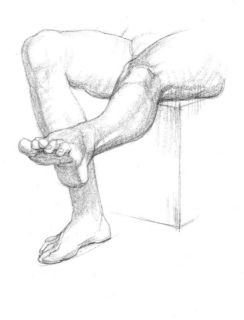

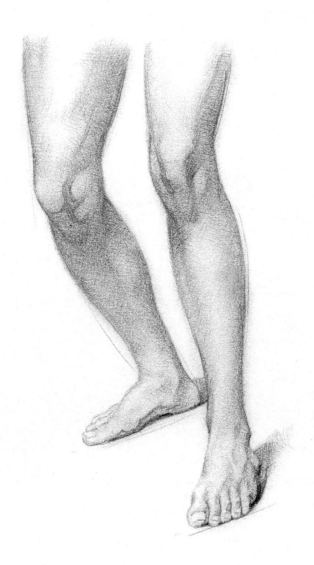

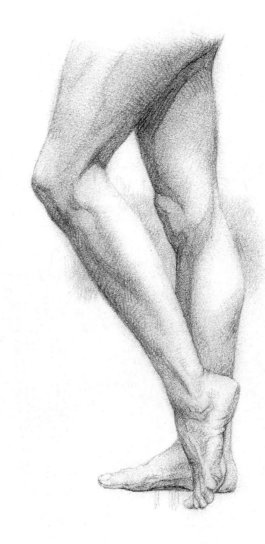

骨骼学

下肢关节（或者说骨盆关节和连接躯干的关节）在分布上与上肢关节类似，也是形成带轴的骨（骨盆）通过关节带与下肢的自由端相连，有关这部分知识前面已经讲过：股骨，是大腿骨，它与髌骨相关节；而胫骨和腓骨是小腿的骨骼；跗骨、距骨和趾骨是足部的骨骼。这些骨骼一个与另一个在竖直方向上相关节，前面两节骨的轴之间会有一定角度，而足骨所在的轴几乎与小腿骨的轴成直角，这是与上肢关节的不同之处，与足支撑身体和迈步行走有关。

下肢关节的骨包括关节带，即骨盆带或者说骨盆（这个前面已经讲过），下肢可活动部分的骨包括股骨和髌骨、胫骨和腓骨、跗骨和趾骨，这些骨分别对应以下区域：大腿、小腿和足。

股骨是人体最长最粗壮的一根骨。股骨的骨干在前后方向上略带弧度；它一共有三个面：前面呈弧线形，外侧面较平坦，后面因为有纵向的嵴（粗线）而略微收拢。股骨的髁非常大，两侧都有突起（内上髁、外上髁），它们被一个深的冠突窝分开。股骨头（半球形）的近侧末端由股骨颈（与股骨体的轴成 120°—130° 的钝角）和两个并不一样大小的隆突构成。股骨的大转子也很大，朝向外侧；而小转子则朝向后方和内侧。

髌骨很短，一般被视为四头肌的籽骨。它的外观呈厚度不一的不规则盘形，作为止点的肌腱，它的外表面很粗糙，而内表面作为关节面则很光滑，这是因为上面附有软骨。

胫骨位于小腿内侧：这是一根较粗的骨，柱形，上方有很大的髁，而下方的髁则很小。它的骨干由三个界线分明的面围成：其中前-内侧面很浅，在皮下，并且很光滑，上面没有肌肉，上方骨髁是胫骨最粗的部分，上面有扩展的突起，并且边上和后面都有这种突起，此外，前面还有一个明显的结节；股关节的上方有两个被冠突窝的嵴分开的髁骨关节面。下骨髁为锥形，在略平的表面的内侧有一个很明显的隆突（胫骨踝或内踝）。带距骨的关节面凹陷很明显，并且在横向上加宽；在外侧还有一个腓骨可以依靠切迹。

腓骨是一根长骨，呈管型，很长。腓骨骨干的表面略平，有点弯曲，上方的骨髁（头部）呈椭圆形，并且上面还有一个和胫骨相关节的关节面，下方的骨髁（腓骨踝或外踝）与骨体相比，略显厚一些和长一些，但顶端很平。

右侧股骨

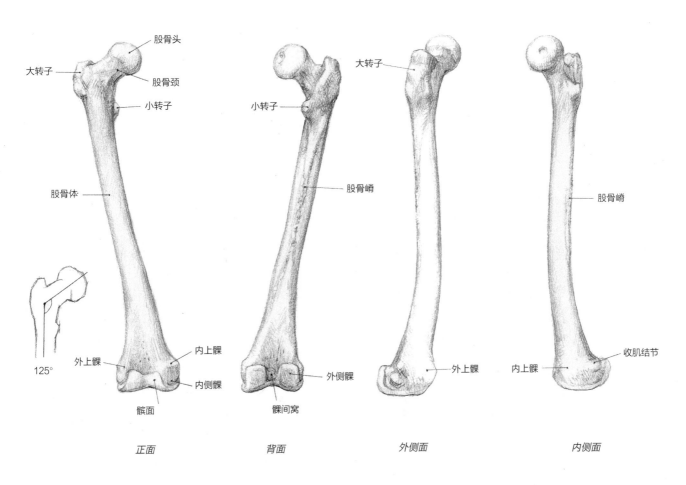

| 正面 | 背面 | 外侧面 | 内侧面 |

跗骨由七块骨构成，其中两块较大，它们决定了足的外形：一个是距骨，与胫骨相关节；另一个是跟骨，呈立方形，并且很突出，位于足的后部。还有五块骨分别是：足舟骨、骰骨和三块楔骨。

跖骨是由五块长的骨合成的一块较大的骨，整体略呈弓形，从第一趾向后到第五趾长度逐渐变短；还有一个位于近端（底部）与楔骨相关节的骨骺和一个位于远端（头部）与趾骨相关节的骨骺。

趾骨在结构上与手指的指骨类似：第一趾只有两节，而其余四趾则有近节、中节和远节三节趾骨。通常在第一跖骨的头部上有两粒籽骨。

右侧胫骨

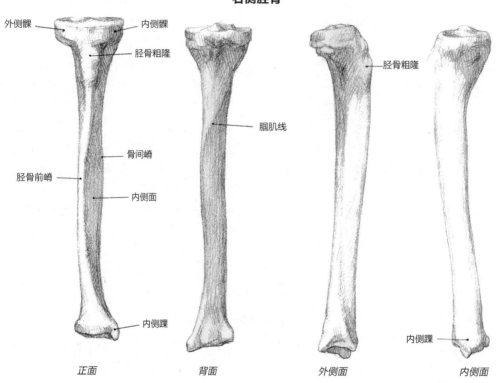

外侧髁　内侧髁　胫骨粗隆　腘肌线　骨间嵴　胫骨前嵴　内侧面　内侧踝　胫骨粗隆　内侧踝

正面　　背面　　外侧面　　内侧面

右侧腓骨

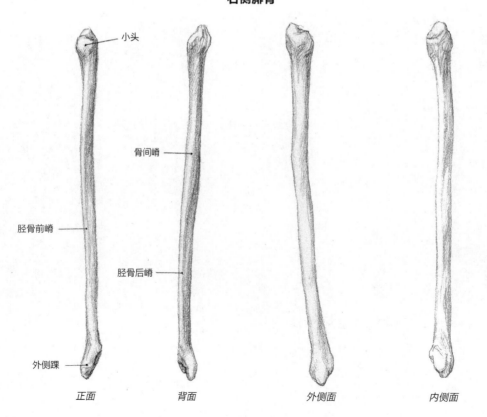

小头　骨间嵴　胫骨前嵴　胫骨后嵴　外侧踝

正面　　背面　　外侧面　　内侧面

右足的骨

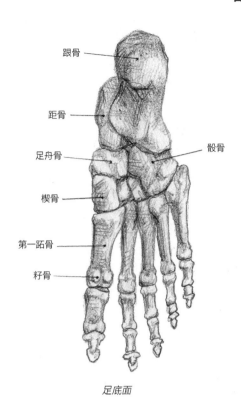

跟骨
距骨
足舟骨
骰骨
楔骨
第一跖骨
籽骨

足底面

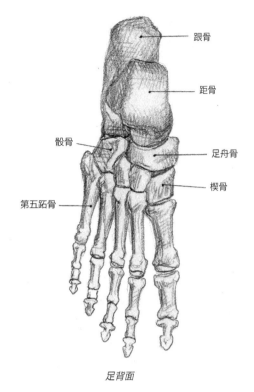

跟骨
距骨
骰骨
足舟骨
楔骨
第五跖骨

足背面

髌底
前面
髌尖

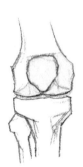

右侧髌骨的正面和外侧面

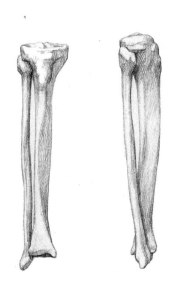

右侧小腿骨与其他骨（胫骨和腓骨）之间关系的正面图和外侧面图

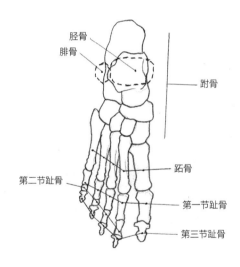

胫骨
腓骨
跗骨
跖骨
第二节趾骨
第一节趾骨
第三节趾骨

足部的骨

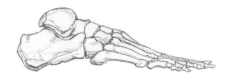

外侧面

内侧面

关节学

下肢关节与上肢关节在分布结构上也十分类似。下肢一共有三组关节：先是骨盆带关节。这是骨盆固有的基本关节（耻-髂和耻骨联合之间的关节），有关这部分知识在前面已经讲解过。再有就是下肢自由端的关节：髋-股关节、膝关节、胫跗关节和胫腓关节，最后是足关节。

髋关节（或髋-股关节）是一个很大的杵臼关节，也是人体最大的关节。这个关节是股骨头与髋臼（或称髋臼窝）凹陷的表面之间相接触的部分，髋臼边缘有一个纤维环介于二者之间，且这二者的表面上大部分被软骨覆盖，然后全部被一个关节囊包裹，这个包裹着髋臼的关节囊最后止于股骨的骨颈上，且这个结实的关节囊外面还有纤维韧带加固。这些韧带分别是：髂-股韧带（在髂骨嵴下方和股骨之间分布，靠近转子间线）；耻-囊韧带（从耻骨和坐骨髋臼前后附近算起，一直到股骨颈的后面）；圆韧带（这是一块关节囊间的韧带，非常短，是股骨头的骨窝和髋臼切迹之间的连接）。最后，还需要提一下，一些关节囊上分布着多层肌腱（梨状肌肌腱、内闭孔肌肌腱和孖肌肌腱），这些结构对于关节也具有重要的作用。下肢依靠髋-股关节可以在骨盆上做多种运动：屈曲、伸展、外展、内收、旋转和环转等。这些运动之间也可以自由组合，如果脊柱、腰部的运动再配合骨盆的运动，那么就可以完成人体在行走、奔跑或者是单下肢竖直站立过程中的全套动作。

膝关节是股骨和胫骨之间的关节，这个关节相互接触的部分很有特点，关节也因此很复杂，构成关节的骨有：股骨髁，胫骨的上末端，髌骨的深面。股骨髁的表面为椭圆形，它靠在胫骨头的盂窝里，符合椭圆关节的特征。关节表面与形状并不一致，但这个缺陷被很深的盂窝和里面的两块半月板软骨弥补，通常半月板在外边缘更厚一些，在每个半月中央形成了一个孔，通过盂窝内的软骨可以穿过这个孔。构成这个关节的三块骨被关节囊包裹，止点附近的部分不是很规则，上面分布很多层韧带：髌骨韧带在前面，在非常浅层的位置，但韧带很厚实，由髌骨的下边缘一直分布到作为股直肌肌腱延长部分的胫骨的隆突为止。两边的韧带分布在上髁骨和胫骨头之间，一个分布在外侧段上（腓骨韧带），一个在内侧段（胫骨韧带）上。后面的韧带由一些在腘窝底部，介于股骨和胫骨之间交叠分布的筋膜构成；交叉的韧带，一前一后两个索状的肌纤维分布在关节囊内，这是一个可以很好地阻止伸展运动的重要结构。系统内的韧带，由于在关节囊上逐层分布，因此对结构有加固作用，而这些关节囊，除了一部分来自覆盖的筋膜（特别是阔筋膜），还有的其实是由大腿和小腿的一些肌腱扩展后的腱膜形成的。膝盖的动作是通过小腿和大腿的运动实现。膝盖的活动很有限，因为关节头的形状使小腿在大腿上只能做屈曲和伸展运动（后面这个动作相当于关节恢复到解剖学体位）。做屈曲运动时，小腿还可以在大腿上略微做旋转性移动。

胫跗关节是连接小腿和足的关节，它是一个带角度的滑车关节，胫骨下末端、距骨滑车和腓骨的踝骨在这个关节里相互接触。这个关节的关节囊比较松弛，但外面有下列韧带加固：三角肌韧带、副韧带和胫-跟韧带。这个关节只能做屈曲和伸展运动（也称足背屈曲和足底屈曲）。

胫腓关节包括两个关节：一个在上面（或称近端），它独立于膝关节，介于腓骨头和对应的胫骨表面之间；一个在

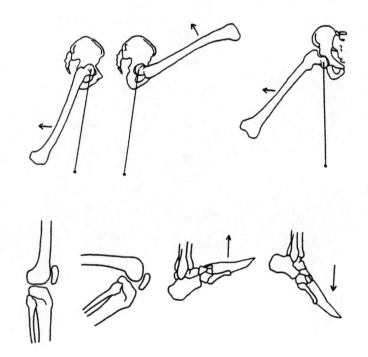

下肢主要关节的活动图

下面（或称远端），介于腓骨下段和对应的胫骨关节面之间。这个关节的活动范围很小，只能做轻微的滑动动作。小腿与前臂不同，小腿不能做旋前和旋后动作，因为有一块骨间膜将这两根骨连在一起，与前臂上的骨间膜相比，这个骨间膜更厚实，它将屈肌肌群和伸肌肌群彼此分开。

足关节与手关节相比，足部关节的功能没有手部关节多，这是因为足部支持的功能不如手部的多，足的主要功能是支撑体重和保持身体平衡。足部的关节有：距跟关节、跟骰关节、跗跖关节联合，以及距骨间关节、跖趾关节和趾间关节。足部的韧带比手部的韧带要多，这种分配使足可以将骨整合得更稳定，并强化足弓结构上的拉拽效果。由于拥有上述特点，因此足部可以进行一些活动范围不大的运动：足背屈曲和足底屈曲，以及内收和外展动作。

■ 下肢功能的特点

人体的下肢主要有两个功能：一个是支撑人体和将体重落在支撑的表面上；另一个是通过迈步使身体移动。这就需要稳定性和强壮性，因此下肢与上肢有所不同，上肢不仅要求更灵活，长度也比较短一些。运动相反的两种肌肉——屈肌和伸肌共同参与大关节（髋关节和膝关节），还有筋膜的运动，它们使下肢自由的部分与骨盆之间的联系更牢固和稳定，特别是在运动的时候，比如奔跑、跳跃和行走的过程中。还应该强调一下足弓这个结构，当关节的肌肉与身体其他部位（骨盆、脊柱、头）协调作用时，它的作用是减缓重力的压力，此时上肢会交替和有节奏地摆动，这样可以保持身体的平衡。

形态学

下肢的肌肉非常发达，其分布基本上与上肢的肌肉分布类似。下肢的肌肉分为：脊-四肢肌和臀肌（或称臀区），前面在讲解躯干的知识时已经讲解过（参见第124页）；还有大腿肌、小腿肌和足部的肌肉。

大腿的肌肉长且粗壮，主要分布在股骨周围，一共有三组：一组在前面，主要作为小腿（股四头肌等）的伸肌发挥作用；一组在后面，作为小腿的屈肌（股二头肌、半腱肌、半膜肌）发挥作用；还有一组在内侧，作为大腿的收肌（梳肌、长收肌、短收肌、小收肌、大收肌、股薄肌、闭孔外肌等）发挥作用。

小腿的肌肉包括后面的一组（腓骨三头肌、跖肌、趾长屈肌、胫骨后肌、**趾长屈肌**），主要作为足的屈肌和脚趾的屈肌发挥作用；前面的一组（胫骨前肌、**趾长伸肌**、趾长伸肌、腓骨前肌），主要作为足的伸肌和脚趾的伸肌发挥作用；外侧还有一组肌肉（腓骨肌），它作为足的展肌发挥作用。

足的短肌分布在足背（趾短伸肌），还有足底，这部分肌肉也分三组：一组是内侧肌肉（**跛展肌**、**跛短屈肌**、**跛收肌**）；一组是外侧肌肉（小趾展肌、小趾短屈肌）；还有一组是正中肌肉（趾短屈肌、足底方肌、蚓状肌和骨间肌）。

■ 下肢关节肌肉的附件

这些附件主要是一些包裹着肌肉的薄膜，相当于肌腱，主要包括具有覆盖作用的筋膜、肌间隔、扩张后的韧带、腱性肌鞘、肌性囊等。下肢的筋膜是铺开的纤维膜，这些膜在浅层将肌肉盖住，可以一直深入到将肌肉分开的骨间膜。具体附件包括髋筋膜（或称臀区筋膜，参见第125页）；大腿筋膜（或称股骨筋膜），这类筋膜的形状很多，特别是外侧的厚筋膜，即所谓的"阔筋膜"。还有腘肌筋膜、小腿筋膜、足部筋膜，包括加厚的足底腱膜。

肌腱的构成主要是一些横向分布的纤维薄片，这些组织分布在小腿肌腱所在的部位，并且达到脚踝的高度和脚趾所在的位置。腱性肌鞘呈管状，它的作用是使朝向脚趾的肌腱顺利到位。

肌性囊是球状带滑液的附件，主要分布在一些有摩擦或者是需要减缓运动损耗的部位：臀部区和转子所在的部位都有这种附件，比如介于股直肌和髋臼之间，在髌骨的高度上，在缝匠肌末端的附近，足跟的下面和后面，以及阿喀琉斯肌腱（足跟肌腱）的止点附近都有这种肌性囊。

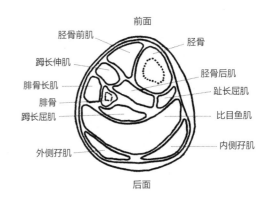

前面
胫骨前肌
趾长伸肌
腓骨长肌
腓骨
趾长屈肌
外侧孖肌
后面

胫骨
胫骨后肌
趾长屈肌
比目鱼肌
内侧孖肌

左小腿中间三分之一段的横切面

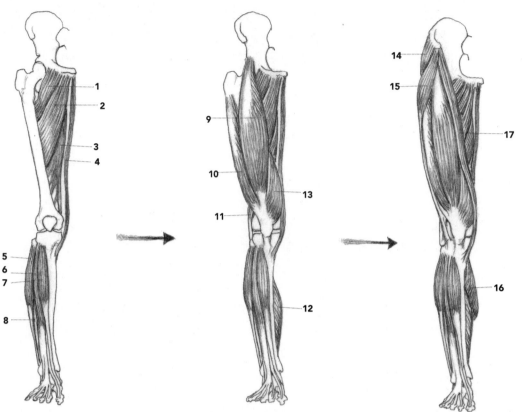

下肢肌肉的形态关系图（正面视图），
由深层到浅层

1. 耻骨肌
2. 长收肌
3. 大收肌
4. 股薄肌
5. 腓骨长肌
6. 趾长伸肌
7. 胫骨前肌
8. 腓骨短肌
9. 股直肌
10. 股外侧肌
11. 股二头肌短头
12. 比目鱼肌
13. 股内侧肌
14. 臀中肌
15. 阔筋膜张肌
16. 腓肠肌内侧头
17. 缝匠肌

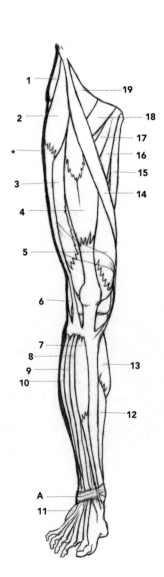

右下肢肌肉分布图（正面视图）
* 真皮和皮下组织的厚度
A. 脚踝的前韧带（伸肌的筋膜网）

1. 臀中肌
2. 阔筋膜张肌
3. 股四头肌：股外侧肌
4. 股四头肌：股直肌
5. 股四头肌：股内侧肌
6. 股二头肌短头
7. 胫骨前肌
8. 趾长伸肌
9. 腓骨长肌
10. 比目鱼肌
11. 趾短伸肌
12. 比目鱼肌
13. 腓肠肌内侧头
14. 缝匠肌
15. 股薄肌
16. 长收肌
17. 短收肌
18. 耻骨肌
19. 髂肌

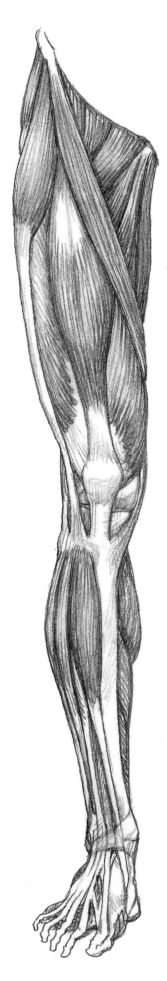

右下肢浅层肌肉：正面视图

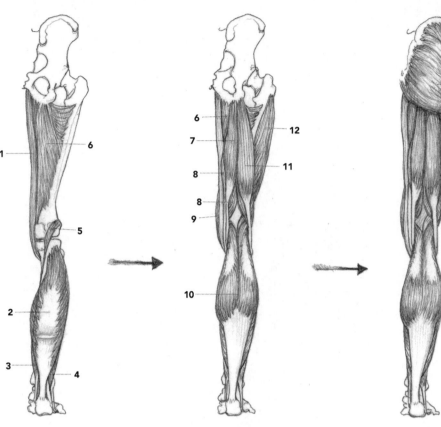

下肢肌肉的形态分布图（背面视图），
由深层到浅层
1. 股薄肌
2. 比目鱼肌
3. 趾长屈肌
4. 腓骨短肌
5. 跖肌
6. 大收肌
7. 半腱肌
8. 半膜肌
9. 缝匠肌
10. 腓肠肌
11. 股二头肌长头
12. 股外侧肌
13. 臀大肌
14. 臀中肌

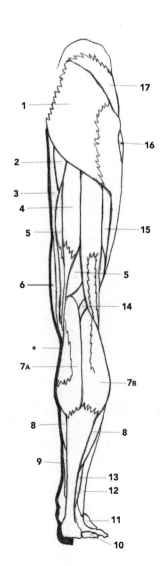

右下肢肌肉分布图（背面视图）
* 真皮和皮下组织的厚度
1. 臀大肌
2. 大收肌
3. 股薄肌
4. 半腱肌
5. 半膜肌
6. 缝匠肌
7. 腓肠肌：A 内侧头，B 外侧头
8. 比目鱼肌
9. 趾长屈肌
10. 小趾展肌
11. 趾短伸肌
12. 腓骨长肌
13. 腓骨短肌
14. 跖肌
15. 股四头肌：股外侧肌
16. 阔筋膜张肌
17. 臀中肌

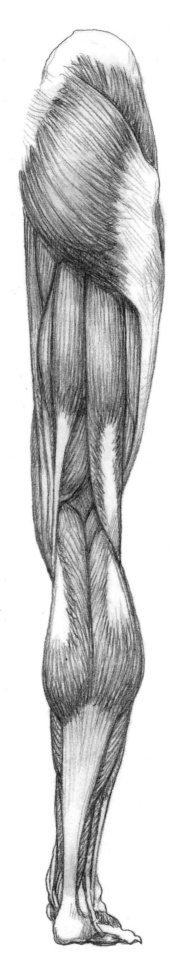

右下肢浅层肌肉：背部视图

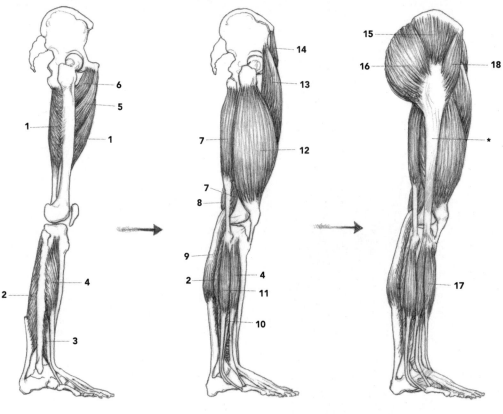

下肢肌肉的形态关系图（外侧视图），由深层至浅层

* 髂胫束

1. 大收肌
2. 比目鱼肌
3. 第三腓骨肌
4. 趾长伸肌
5. 长收肌
6. 耻骨肌
7. 股二头肌
8. 半膜肌
9. 腓肠肌
10. 腓骨短肌
11. 腓骨长肌
12. 股外侧肌
13. 股直肌
14. 缝匠肌
15. 臀中肌
16. 臀大肌
17. 胫骨前肌
18. 阔筋膜张肌

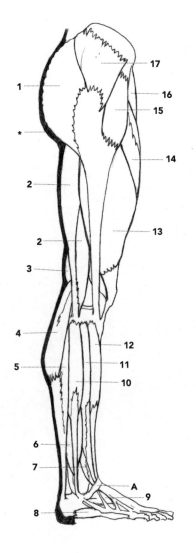

右下肢肌肉分布图（外侧视图）

* 真皮和皮下组织的厚度

A. 伸肌的筋膜网

1. 臀大肌
2. 股二头肌
3. 半膜肌
4. 腓肠肌
5. 比目鱼肌
6. 腓骨短肌
7. 第三腓骨肌（足底）
8. 小趾展肌
9. 趾短伸肌
10. 腓骨长肌
11. 趾长伸肌
12. 胫骨前肌
13. 股四头肌：股外侧肌
14. 股四头肌：股直肌
15. 阔筋膜张肌
16. 缝匠肌
17. 臀中肌

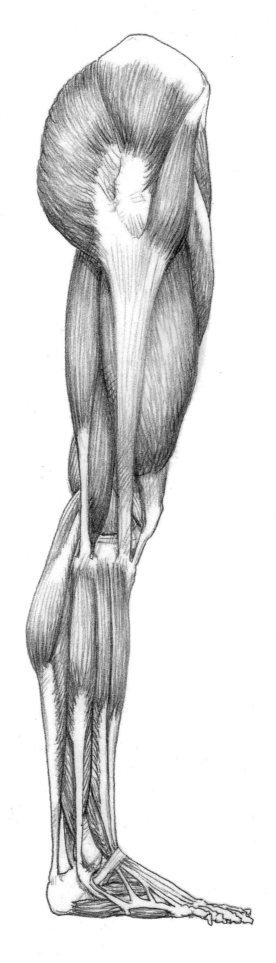

右下肢浅层肌肉：外侧视图

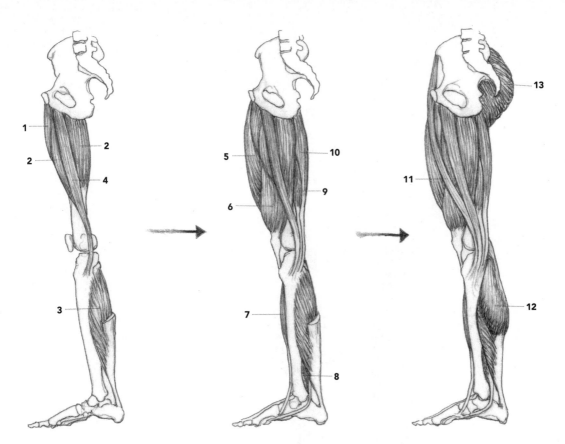

下肢肌肉的形态关系图
（内侧视图），由深层
至浅层

1. 长收肌

2. 大收肌

3. 比目鱼肌

4. 股薄肌

5. 股直肌

6. 股内侧肌

7. 胫骨前肌

8. 趾长屈肌

9. 半膜肌

10. 半腱肌

11. 缝匠肌

12. 腓肠肌

13. 臀大肌

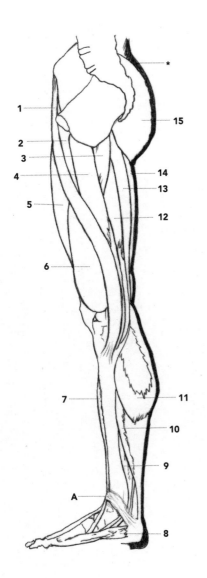

右下肢肌肉分布图（内侧视图）

* 真皮和皮下组织的厚度

A. 伸肌的筋膜网

1. 缝匠肌

2. 耻骨肌

3. 大收肌

4. 股薄肌

5. 股四头肌：股直肌

6. 股四头肌：股内侧肌

7. 胫骨前肌

8. 跨长展肌

9. 趾长屈肌

10. 比目鱼肌

11. 腓肠肌内侧头

12. 半膜肌

13. 半腱肌

14. 股二头肌长头

15. 臀大肌

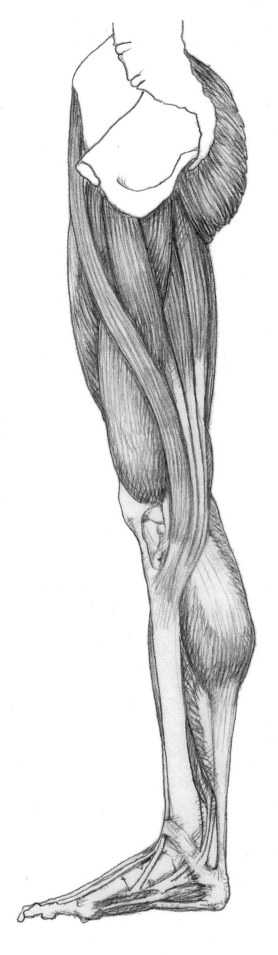

右下肢浅层肌肉：内侧视图

关于下肢肌肉的艺用解剖学知识

阔筋膜张肌

形状、结构和位置 阔筋膜张肌扁平且很厚，呈拉长的三角形，它处于骨盆前-外侧边的浅层。这块肌肉始于位于髂骨的一个很窄的区域，垂直向下走，到了位于阔筋膜的止点处扩大成很宽阔的一块。此肌肉被股骨筋膜和真皮全覆盖，部分被臀小肌和股直肌覆盖，它的内侧是缝匠肌，外侧后面是臀中肌。（有些人的这块肌肉有可能缺失，或者与臀大肌相连，或者分成单独的两块。）

起点 阔筋膜张肌起于髂骨嵴外唇前面的一段，还有髂骨嵴前面上方的外侧表面。

止点 最后止于髂-胫段，在大转子的下方。[髂-胫段是一块条状的加厚的股骨腱膜，或者称阔筋膜。这块阔筋膜位于大腿的外侧面，垂直分布，从骨盆开始，在靠近髂骨的地方（在这里开始加宽，因为此处分布着一些盖住臀肌的筋膜）一直到股骨的外侧髁骨和胫骨头的外侧边上。]

运动 当阔筋膜收缩时，腿同时伸展并伴有大腿略微外展，它的作用是让整个关节在竖直站立时保持稳定。

浅层解剖结构 阔筋膜张肌在皮下，当人体站立和大腿外展时，这块肌肉收缩，外观上像一个竖直方向上拉长的突起，正好介于髂骨嵴前面和大转子前下方的区域之间。这块肌肉分布在臀中肌后方和靠近内侧的缝匠肌之间。当大腿尽力屈曲时，会在皮肤上出现一个深的褶痕。这个褶痕横着跨过张肌的肌腹。而这块筋膜的髂-胫段是大腿外侧上一块扁平的区域，特别是在人体竖直站立或单腿站立时可以很清楚地看到；而胫骨上的止点处的一段呈索状突起，略微有些扁，在竖直方向上紧挨着股骨外侧髁的位置。

缝匠肌

形状、结构和位置 缝匠肌细长（约50厘米），且扁平而紧窄（约4厘米），呈条状，位于大腿前面和内侧浅层的位置，走势几乎呈螺旋形。这块肌肉斜着从高处向低处，从外侧向内侧行进，整体上从骨盆上的起点到胫骨上的止点。缝匠肌在股骨上没有止点，但它收缩时作用在关节上（髋骨的关节和膝盖关节），股骨筋膜和真皮覆盖在其上；它则沿对角线盖在股直肌、髂腰肌、股骨内侧肌和长、短收肌上；它的后面紧挨着股薄肌。

起点 缝匠肌起于髂骨嵴前上部分，还有下方切迹的上边缘。

止点 最后止于胫骨结节的内侧边缘。缝匠肌止点处的肌腱在肌腱扩张处铺展开，此处被称作"鹅掌"或"鹅足"，这上面连着其他肌肉的肌腱：缝匠肌的肌腱在前面，后面紧跟着股薄肌的肌腱和半腱肌的肌腱。扩张的筋膜在胫骨结节的内侧面上铺展开，还有一部分分布在骨干上和小腿的腱膜上。

运动 它的作用是使大腿在骨盆上屈曲，略带外展或向外侧旋转，还有使小腿在大腿上屈曲，并且略微内收。

浅层解剖结构 缝匠肌在皮下，当人体竖直站立时，大腿肌放松或者略微收缩，此时缝匠肌会在外侧的四头肌，还有内侧的收肌和股薄肌之间下沉，因此肉眼不可见。如果这块肌肉强烈收缩，大腿、小腿都屈曲和外展，缝匠肌此时会呈现凸起成一条的状态，特别是在髂骨嵴下方的起始段，突出非常明显，会以对角线的走向经过大腿的内侧面。此外，大腿在骨盆上屈曲时，在缝匠肌和阔筋膜之间，靠外侧的地方会出现一个略低于髂骨嵴的凹窝，在这个凹窝的底部分布着股直肌起点的肌腱。

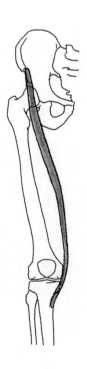

股四头肌

形状、结构和位置　股四头肌位于大腿前面，它作为大腿的伸肌发挥作用。股四头肌一组肌肉有四个头（股直肌、股中间肌、股外侧肌和股内侧肌），这些肌肉的起点不同，有的在骨盆上，有的在股骨上，但它们的止点都在胫骨上。关于四个头，股直肌属于双关节肌肉，它的活动与两个关节有关，一个是髋关节，一个是膝关节，其他肌肉则只作用在膝关节上。股直肌在中间，是股四头肌里位置最浅的一块。这块肌肉很长，呈略扁平的梭形，沿着股骨轴近乎垂直下行。它以一个粗壮的肌腱始于骨盆，肌腹部分拉长了全长的一半以上，从皮肤外表看，此处在纵向上出现一个轻微的凹陷。从肌腱开始，股四头肌朝着内侧和外侧行进，因此最后形成了一个羽状肌。它最后的止点在胫骨上，以一个起于股骨下三分之一处的长且扁平的肌腱收尾。但作为肌肉，它所处的位置在浅表层，上面覆有股骨筋膜和真皮（只有起点段被髂腰肌和缝匠肌所覆盖）。它本身还盖住了股中间肌，在外侧还通过股内侧肌与阔筋膜张肌和股外侧肌有联系。

　　股外侧肌是股四头肌中最大的一块，占据大腿整个外侧部分。这块肌肉宽大扁平，在上面的部分较细，下面的部分较厚。肌肉呈向下的走向，靠内侧和向前扩展，从股骨上一块较宽阔的起点部分，到股四头肌共用止点肌腱扩张的部位。股四头肌下段的浅层被股骨筋膜和真皮覆盖，而上段的外侧被阔筋膜的髂-胫段和它的张肌所覆盖，它的内侧与股中间肌、股内侧肌和股直肌有联系。

　　股内侧肌是部分四头肌里占据着大腿内侧和下方的肌肉。这块肌肉细长、扁平，特别是上段较细，下段则较厚。这块肌肉向下行，朝前和外侧扩展，整体上从股骨上的起点一直到部分四头肌共用肌腱的止点为止。它挨着股骨的前面，本身又被股直肌、股中间肌和股外侧肌所覆盖。部分股四头肌有别于股外侧肌，这些肌肉是膝盖关节肌肉的组成部分，始于股骨下末端的肌腹所在的面，最后止于膝盖的关节囊里。

起点　股直肌：起于髂骨嵴前下方的髂前下棘，在髋臼上方的周围还有一块扩张的肌腱；股外侧肌：起于股骨大转子的前缘和下缘，还有粗线外侧唇上半部分；股内侧肌：起于转子间线下面的部分和粗线的内侧唇。股中间肌：起于股骨体前面外侧表面的上三分之二处。

止点　最后止于胫骨的结节（通过一个盖住髌骨的共用肌腱将这四个彼此交叠的肌腱连接起来）。

运动　股四头肌的作用是伸小腿；配合在骨盆上进行屈曲大腿或者相反（股四头肌主要是在人体站立时保持平衡）的动作。

浅层解剖结构　股四头肌占据了大腿全部的前外侧区域，它分布在皮下，但不包括它中间的部分，因为这部分参与构成整块肌肉的主体。股直肌沿着中线分布在大腿的前面：它的上段在髂骨嵴前面靠下部分的下面，介于阔筋膜张肌的外侧突起和缝匠肌的内侧部分之间。当人体竖直站立时，这部分肌肉呈突起状，而当大腿在骨盆上屈曲时，紧挨着上面提到的两块肌肉最突出的地方会出现一个凹陷。借助股直肌，只有大腿下半截上的股外侧肌能看见，外观上是一个离髌骨很近的突起。大腿前外侧上的股外侧肌也肉眼可见，它在股直肌的外侧和在阔筋膜的髂-胫段的前面。与股内侧肌的肌腹相比，股外侧肌的肌腹与髌骨和股骨髁的距离最远。大腿下三分之一处的前面，在髌骨稍靠上一些的位置，沿对角线有一个加厚的依附股骨筋膜的腱膜通过，当股四头肌处于松弛状态时，这个腱膜结构会在表面上形成一个浅的横沟。

股薄肌

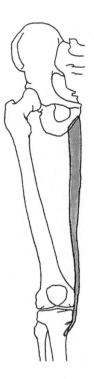

形状、结构和位置 股薄肌（或称内直肌）位于大腿的内侧面，是收肌肌群里最内侧也是最浅层的肌肉。这块肌肉呈竖直向下的走向，是一块细长扁平的肌肉，它的起点在骨盆上，这部分较宽，随后变窄，并且呈圆锥形。止点处的肌腱很细很长，呈圆柱形，分布在股骨内侧髁的后面，随后立即变宽并扩展成鹅掌形。这块肌肉被股骨筋膜和真皮覆盖；它本身又盖住了部分长收肌和大收肌；前面挨着它的是缝匠肌，后面则是半膜肌，而在肌腱附近则是半腱肌。

起点 股薄肌起于耻骨的下支（沿着内侧边，在介于耻骨联合与坐骨的分支之间的一段）。

止点 最后止于胫骨的内侧边，在结节下方。（肌腱形成了鹅掌形，这个结构介于前面的缝匠肌肌腱和后面的半腱肌肌腱之间。）

运动 股薄肌的主要作用是使大腿内收，使小腿在大腿上屈曲，同时向内侧旋转（屈曲和内收时在缝匠肌的配合下完成，但在旋转时，这两块肌肉作为拮抗肌发挥作用）。

浅层解剖结构 股薄肌整块都位于皮下，分布在大腿的内侧面上。当股薄肌收缩时，它会非常突出，特别是它上面的部分，形如一个细长的突起，起自坐骨结节附近，然后顺着前面的长收肌和后面的半腱肌和大收肌前行。当关节伸展时，这个肌腱的止点在表面上不可见，但当小腿部分在大腿上屈曲时，可以很容易就找到和它在一起的半腱肌的肌腱，就在膝盖腘窝的内侧边上。

长收肌

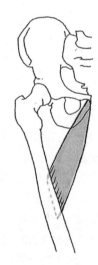

形状、结构和位置 长收肌在收肌肌群里最靠前，呈三角形。整个肌肉是斜向下的走势，从骨盆到位于股骨上的止点，它在后面和外侧面的位置上。在靠近起点的地方这块肌肉很窄，也很平，由厚实的脂肪构成，随后它被拉宽，并几乎呈片状，一直扩展到止点的腱膜里。这块肌肉在起点的位置较浅，上面覆盖着股骨筋膜和真皮，在下段，则留在深层，与股内侧肌和缝匠肌之间有联系，并且有部分被它们覆盖。还有，它的内侧是股薄肌，外侧是梳肌。它本身盖住了短收肌和大收肌。

起点 长收肌始于耻骨的前面（介于耻骨嵴和耻骨联合之间的那一段，挨着耻骨上支和下支围成的角）。

止点 最后止于股骨粗线中间三分之一段的内侧缘。

运动 长收肌的作用是收大腿，同时伴有略微的屈曲和向外侧旋转的动作（在其他收肌的配合下动作）。

浅层解剖结构 长收肌在皮下的浅层，与其他位于大腿前-外侧的收肌不易区分，因为它们在外观上是一整块组织。当它剧烈收缩时，可以看见一个竖直方向上的小突起，挨着大腿根，在相连的韧带下收紧，但朝向缝匠肌的部分又开始变宽。

梳肌

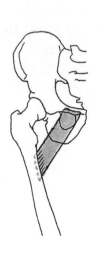

形状、结构和位置 梳肌很平，非常厚，呈四边形，在大腿根上，走势斜向下，外侧向后从骨盆上的起点一直到股骨上的止点为止。有的人这块肌肉会分为两个分开的薄片，一个在另一个之上，起始的部分在浅层，上面覆盖有股肌、股骨筋膜和真皮。它还覆盖住了髋股关节，在内侧，还盖住了短收肌和外闭孔肌；它的外侧边挨着腰大肌，内侧边则挨着长收肌。梳肌与髂腰肌一起构成了股骨窝较深的部分，这是一个角锥形的空间，外侧由缝匠肌围成，内侧是长收肌，上面则是相连的韧带分布在髂骨嵴前上部分和耻骨结节之间。股骨窝里有动脉、静脉和股神经穿过。

起点 梳肌起于耻骨水平分支的梳状嵴，还有耻骨结节。

止点 最后止于梳肌线，就是介于小转子和股骨粗线之间的一条线。

运动 梳肌的作用是收大腿，同时伴有轻微的屈曲和向外侧旋转的动作。

浅层解剖结构 梳肌处于浅层，但它有一部分被股骨肌和脂肪组织覆盖，所以从外表看不到，并且它与长收肌突出的部分融合在一起，然后处于更内侧，在坐骨–耻骨分支的下面。

大收肌

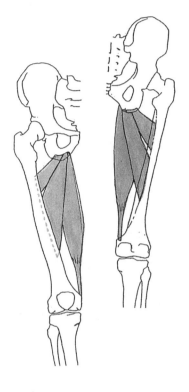

形状、结构和位置 大收肌是一块片状肌肉，很长，也很结实，铺开后分布在大腿的内侧。整块肌肉呈三角形，近乎圆锥形；它的肌纤维朝下和外侧发展，但倾斜度有所不同，上面的几乎水平，中间的是正常的斜向，下面的则几乎竖直。始于骨盆的起点与它的止点一样都分成两部分：较大的一部分由中间的肌束构成，最后和一大块弧形的肌腱止于股骨体，而较小的一部分最后和一块分开的细柱形的肌腱止于内侧髁。上面的肌束与其余的肌肉很容易区别，但它们被视为小的收肌。皮下的肌肉只有很短的一段在起点的上段，并且被股骨筋膜和真皮覆盖。它在前面与梳肌和短收肌以及长收肌接触，在后面则与臀大肌、股二头肌、半膜肌和半腱肌有关联；它的内侧与股薄肌和缝匠肌相邻。

起点 大收肌起于耻骨下支的前缘，坐骨的下缘和坐骨结节。

止点 最后止于股骨的臀结节，还有粗线的内侧缘，以及股骨内侧髁上的大收肌结节上（止点的腱膜在大腿内侧将肌肉分开，后面的是屈肌肌群，前面的则是伸肌肌群）。

运动 大收肌的作用是收大腿，同时还伴有屈曲和向外侧旋转的动作（后面的动作受髁骨的筋膜的制约，因为髁骨筋膜的作用是使股骨向内侧旋转）。我们可以看到当人体竖直站立时，如果大腿内收，收肌并不运动，这是因为在这个姿势下，重力就能满足动作的需要。但在其他姿势的条件下，特别是下肢交叠时，则需要收肌的全力配合。

浅层解剖结构 大收肌很大一部分位于深层，但它上面较短的部分在皮下，当它强烈收缩时，有时可以看到；在大腿的内侧面上这部分的外观是凸起的三角形，紧挨着坐骨突和臀大肌，后面是股薄肌，前面则是半腱肌。

股二头肌

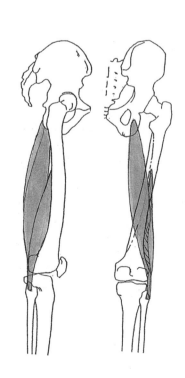

形状、结构和位置 股二头肌有一长一短两个头，竖直分布在大腿后面的区域内。这块肌肉始于骨盆和股骨，然后融合，大约在大腿下三分之一段的高度上，以一个肌腱止于胫骨。它的长头呈细长形，位于浅表，略向后发展，呈向下和外侧的走势，从坐骨上的起点，一直到共用的止点整体略显倾斜。它的短头很短，大部分被长头覆盖，从股骨上的起点一直到止点为止，在竖直方向上向下发展。有的人的股二头肌的短头缺失，或者止点异常。这块肌肉位于皮下，很长的一段被股骨筋膜和皮肤所覆盖；或者部分被覆盖，在内侧挨着半膜肌；在外侧则与股外侧肌和大收肌之间有关联。

起点 股二头肌的长头始于坐骨结节上表面的下内侧骨面，还有耻骨结节的韧带的下段；它的短头始于股骨粗线外侧唇的中间的三分之一处。

止点 最后止于腓骨头，在小腿筋膜上和在胫骨结节外侧面有扩张的肌腱。

运动 股二头肌的作用是伸展大腿（在半膜肌和半腱肌的配合下实现），还有使小腿在大腿上做屈曲动作，并且伴有外侧旋转动作。这块肌肉在迈步行走时也具有一定的辅助功能。

浅层解剖结构 股二头肌主要是长头部分在皮下。当人体竖直站立时，这块肌肉的外观是一个长条的突起，这个突起竖直地沿着整个大腿后面外侧一半的部位分布，很难与半膜肌区分开，但与股外侧肌却明显地分开。处于这种体位时，止点的肌腱成了膝盖的后外侧边，并且成了腘窝的一个壁，但这部分在表面上不可见。在小腿用力伸展时，这块肌腱会很明显，特别是在大腿上伸展时；此时在外侧面还会出现一个短的突起，紧挨着短头的肌腱。

半腱肌

形状、结构和位置　半腱肌之所以如此命名是因为止点肌腱的长度约为它全长的一半。肌腱具有收缩能力的部分较为尖细，且具有一定的宽度（约5厘米）和厚度（约3厘米），整体约占大腿的一半，在止点处拉长为柱形的细长肌腱。这块肌肉竖直分布在大腿的后外侧，从骨盆上的起点到胫骨上的止点，这块肌肉的走势向下略靠后。但半腱肌所处的位置在浅层，它被股骨筋膜和真皮覆盖，近端有很短的一段被臀大肌覆盖；它的外侧靠着股二头肌的头部，内侧则靠着半膜肌，并且它有一半盖住了半膜肌。

起点　半腱肌起于坐骨结节（带着一块与股二头肌长头相连的共用肌腱）上段的下侧和内侧面。

止点　最后止于胫骨的内侧缘（肌腱位于股骨内侧髁的后面，然后扩展成鹅掌形，位于股薄肌的后面）。

运动　半腱肌的作用是在髋关节作用下伸大腿，在大腿上屈曲小腿（在股二头肌的配合下），还可以使小腿略微向内侧旋转（在股二头肌的拮抗作用下）。

浅层解剖结构　半腱肌几乎全在皮下，除了挨着起点的一小段，这一小段被臀大肌覆盖。它位于大腿后面内侧的上半段，是介于股二头肌外侧长头和内侧半膜肌之间的一个竖直拉长的突起，当小腿处于解剖学体位时，肌腱凸起不明显，在腘肌区的内侧还有一个竖直的沟痕；当小腿向大腿侧屈曲时，这个肌腱完全凸起，呈索状。

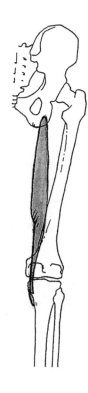

半膜肌

形状、结构和位置　半膜肌是一块很厚的肌肉，扁平，位于大腿的后内侧。从骨盆上的起点到胫骨上的止点，它竖直地向下，略朝后发展。之所以如此命名，是因为起点的肌腱扩展成一大片筋膜，并且深入肌腹，一直到大腿一半的位置，从这里开始，具有收缩功能的筋膜朝着另一个与止点肌腱衔接的扩张后的筋膜发展并最终合并。这块肌肉所处的位置较浅，具体分布在下段，被股骨筋膜和真皮覆盖，向上被臀大肌和半腱肌覆盖；它本身又覆盖大收肌和股方肌，在内侧挨着股薄肌。

起点　半膜肌起于坐骨结节的上外侧表面。

止点　最后止于胫骨内侧髁的后骨面。（止点的肌腱，挨着股骨髁分成三支：直向发展，在胫骨的内侧结节上；顺势发展，在股骨内侧髁的后缘上，还带着由小腿筋膜扩展出来的一块筋膜；屈曲发展，在胫骨内侧结节前面的一部分上。从整体上看，扩展的筋膜深入鹅掌肌腱，但并不带着鹅掌肌腱入止点。）

运动　半膜肌的作用是在大腿上屈曲小腿，并伴有略微的旋转动作；当大腿在骨盆上伸展时，半膜肌会配合运动。

浅层解剖结构　半膜肌的内侧有很大一部分被大收肌、股二头肌长头覆盖。此外，它的外侧部分被半腱肌覆盖：除了它的下段，这部分在表面上直接可以看到，是决定大腿内后侧边形态的主要部分。止点的肌腱沿着腘肌区的内侧边，竖直地穿过股骨内侧髁，在它的后面，在深层和外侧是股薄肌和半腱肌的肌腱。当关节处于解剖学体位时，这块肌肉在表面不可见，但当小腿部分在大腿上屈曲时，可以看见它以及附近的一些肌腱。

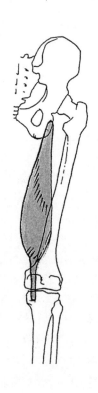

腘肌

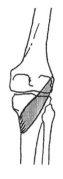

形状、结构和位置　腘肌很短，也很平，呈三角形，位于膝关节后面，在腘窝底部。这块肌肉靠内侧斜向下行，起于股骨外侧髁，到位于胫骨上的止点的过程中加宽。腘肌盖住了膝关节，而它被足底肌和腓肠肌的两个头盖住。它的下方是比目鱼肌。

起点　腘肌起于肱骨外侧髁的外侧和后表面，还有膝关节的关节囊。

止点　最后止于胫骨后面的上三分之一段（腘肌的三角区）。

运动　腘肌的作用是让小腿在大腿上屈曲，使小腿向内侧旋转。

浅层解剖结构　腘肌位于深层，对外表面的形态没有影响。

短收肌

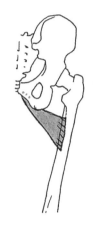

形状、结构和位置　短收肌很平，呈片状三角形。这块肌肉起始的地方是一块紧窄的区域，略倾斜向下行，在外侧略靠后朝向止于股骨上的腱膜所在的区域则变宽。有的人这块肌肉会分成两个或三个独立的部分，也可能与大收肌融合到一起，它被梳肌和长收肌覆盖；它的外上缘挨着外闭孔肌和大腰肌的肌腱；下缘挨着股薄肌和大收肌，并且部分盖住它们。

起点　短收肌起于耻骨下支的外侧面。

止点　最后止于股骨粗线内侧唇的上三分之一处。

运动　短收肌的作用是使大腿内收，并伴随轻微的屈曲和向外侧旋转动作（在长收肌的配合下实现）。

浅层解剖结构　短收肌位于深层，在大腿内侧面的上方，因此不会直接影响外部形态。

胫骨前肌

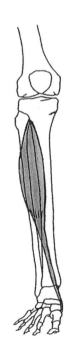

形状、结构和位置　胫骨前肌沿着整个小腿的前面分布，在胫骨的外侧。这块肌肉的肌腹很大，呈尖细形，约处在小腿一半的高度上，经过一段较细的部分之后，最后连着一个长且粗壮的止点肌腱。自胫骨髁的起点处起，这块肌肉沿着小腿轴纵向分布，但肌腱段却朝向内侧，与胫骨远端三分之一处略微倾斜交叉，最后止于跗骨。胫骨前肌整个都在皮下，它上面被小腿的浅层筋膜和皮肤覆盖。脚踝附近的肌腱被滑液肌鞘和一层加厚的筋膜包绕，这部分被称为足部横韧带。胫骨前肌贴着胫骨和骨间膜，在内侧与趾长伸肌和拇长伸肌之间有关联。

起点　胫骨前肌起于胫骨外侧髁，还有胫骨体前外侧表面的上半段，以及骨间膜的前表面。

止点　最后止于第一（内侧）楔骨的内侧表面和下面，以及第一掌骨底部的内侧面。

运动　胫骨前肌的作用是使脚背朝小腿屈曲，并伴随轻微的内收和旋后动作（即使足朝内侧边抬起）。

浅层解剖结构　胫骨前肌全部在皮下。它的肌腹在小腿上半段形成一个长突起，在胫骨前缘的外侧，虽然没有覆盖它，但略微压住边缘。横肌腱沿脚踝的对角线发展，并且处于对角线的内侧，形成了最靠内侧的肌腱。当人体竖直站立时，它并不明显，但围成了前踝骨的凹形轮廓。当脚背做屈曲运动时，这块肌腱呈非常突出的索状。

跨长伸肌

形状、结构和位置 跨长伸肌很细长，处在小腿前面介于胫骨和腓骨中段三分之一处。肌束向下垂直走向，连接它的是一个止于跨趾趾骨的扁肌腱。它在靠近起点的一段位置较深，被趾长伸肌覆盖，内侧则被胫骨前肌覆盖，随后的肌腹部分和全部的肌腱则处于浅层。

起点 跨长伸肌始于胫骨前表面的中段和骨间膜。

止点 最后止于跨趾第二节趾骨底部的背面。

运动 跨长伸肌的作用是伸展跨趾，使脚背屈曲（在胫骨前肌的配合下）。

浅层解剖结构 跨趾伸肌处于很深的位置，只有肌腱顺着对角线在脚背上经过，在表面上肉眼可见。外表呈凸起的索状，特别是跨趾伸展时，沿着第一跖骨更为明显。

趾长伸肌

形状、结构和位置 趾长伸肌是一块很长的肌肉，扁平，几乎呈楔形，起于胫骨，止于趾骨，部分位于小腿前外侧的浅表面。这块肌肉呈竖直走向，在小腿一半的位置上接着止点的一块厚实的肌腱，这块肌腱最后进入深层的肌束内，它使这个部位呈现出羽肌的外观。关于它的肌腱，在某一段是一块（或者分成两个索状的部分，但被一个肌鞘包裹），与胫跗关节相对应，经过被横韧带或交叉的韧带覆盖的一段后，再分为沿后面四趾分布的四根肌腱（跨趾除外）。趾长伸肌的起点筋膜有的独立，有的与附近的肌肉相连，它的外侧是腓骨肌，内侧是胫骨前肌和跨趾固有伸肌的末段，并且部分盖住这个起点筋膜。

起点 趾长伸肌起于胫骨外侧髁，胫骨的外侧结节，腓骨内侧面的上半部和与骨间膜相连的表面。

止点 最后止于后面四趾趾骨的背面。

运动 趾长伸肌的作用是伸展后面四趾，屈曲脚背（在胫骨前肌和跨长伸肌的配合下完成），还可以使足向外侧扭和做外展动作。

浅层解剖结构 趾长伸肌沿着脚趾分布，位于小腿的外侧面，介于内侧的胫骨前肌和外侧的长腓骨肌之间，因此这块肌肉只有外侧边部分在皮下，外观上是一条介于上述两块肌肉之间的细长突起。唯一的肌腱沿着脚踝的前外侧边分布，而朝止点分布的四个肌腱分开，在脚背上形如凸起的索状（特别是当脚趾伸展时），它们分布在跨长伸肌的外侧。这些肌腱沿脚背分布到后四趾的中节趾骨处，外形突出，这是止点处的腱膜加宽扩大的结果。

腓骨短肌

形状、结构和位置 腓骨短肌非常粗壮，但很平，部分被腓骨长肌覆盖，它有一部分在浅层，位于小腿外侧的下半段。它始于胫骨，下行后开始合为一个扁平的肌腱，随后进入深层（它参与形成了肌肉的羽状外观），继续前行，变为细柱形，最后止于第五跖骨，在外侧踝的外侧和在长跗骨的后面。这块肌肉处于长跗骨深层，与后面的比目鱼肌和前面的趾长伸肌以及第三腓骨肌相关联。

起点 腓骨短肌起于胫骨下半段的外侧面。

止点 最后止于结节第五跖骨的外侧表面。

运动 腓骨短肌的作用是使足外展和使足底略微屈曲（在跗骨长肌的配合下），还可以使脚略微旋后（即抬起足的外侧边）。

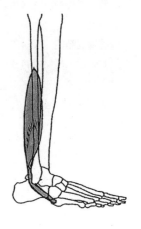

浅层解剖结构　腓骨短肌下面的部分在皮下，当这块肌肉收缩时，外表呈略凸的位于外踝上方的索状，在腓骨长肌肌腱的一侧。踝骨后面的肌腱凸起时呈索状，分布在足的外侧面和腓骨长肌的后方。

第三腓骨肌

形状、结构和位置　第三腓骨肌（也称腓骨前肌，或腓骨肌）被认为是共用趾伸肌远端的一部分，通常与其融合。如果这块肌肉单独存在，外观上是一块细小的浅层肌肉，呈锥形，肌腹向下且略向前发展。这块肌肉在胫跗关节的高度上始于腓骨，续接的是一块止于第五跖骨的扁平且很长的肌腱，这个肌腱挨着趾长伸肌肌腱的外侧继续前行。第三腓骨肌位于小腿的外侧面，在远端三分之一处挨着脚踝的位置；它贴着腓骨并且盖住了趾短伸肌；它在内侧与趾长伸肌和腓骨短肌有联系，在外侧与止于起点近端的部分有关联。

起点　第三腓骨肌起于腓骨内侧表面和骨间肌的连接区域。

止点　最后止于第五跖骨的背面，还带着一小块第四趾的扩张筋膜。

运动　第三腓骨肌的作用是屈曲脚背（在胫骨前肌和趾长伸肌的配合下完成）和略微使脚外展。

浅层解剖结构　第三腓骨肌在皮下，但这块肌肉与腓骨短肌并不易区分开来，它的肌腱，在脚背屈曲的情况下，外观如同一个略微凸起的索状，并且这个凸起在外侧踝的前面和在第五趾长伸肌的肌腱外侧。

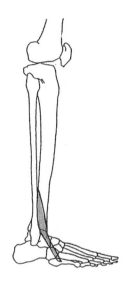

腓骨长肌

形状、结构和位置　腓骨长肌是一块扁平的肌肉，很长，位于浅层，盖住了腓骨的大部分，它沿着小腿的外边缘分布。这块肌肉竖直向下走，后续变为一个长且扁的肌腱，然后深入肌腹，并且与之融合，形成羽肌的外观。此时肌腱拉长变细，继续沿小腿的下半部分前行，并与脚踝和骰骨交叉，最后斜着向前，从内侧穿过足底，最终止于第一趾的跖骨。这块肌肉处于浅层，被小腿筋膜和真皮覆盖。它本身则盖住了腓骨短肌，前面挨着趾长伸肌和第三腓骨肌，后面是比目鱼肌，在深层与踇长伸肌有联系。比较常见的是止点的肌束数量超量，或者与腓骨短肌融合，以及有一个或两个籽骨出现，并且被对应着的外侧踝肌腱和骰骨沟痕覆盖。

起点　腓骨长肌起于腓骨头和腓骨上三分之二部分的外侧表面，以及胫骨外侧髁。

止点　最后止于第一趾的跖骨底部和外侧楔骨的外侧表面。

运动　腓骨长肌的作用是使脚伸展（足底伸展）和外展，并配合一些迈步行走的运动，还有配合参与腓骨短肌的一些运动。

浅层解剖结构　腓骨长肌全部在皮下，位于小腿的外侧面，表面上是一个拉长的略微的突起，朝后在外踝骨的位置，包括后面的比目鱼肌和前面的趾长伸肌以及胫骨前肌。这块肌肉收缩时，肌腹完全突出，皮肤表面呈现羽状，在小腿一半的高度上皮肤的凹窝变平，这是因为肌腱深入到肌束之间的结果。之后的一段肌腱变得较为突出，呈索状，向下行至外侧踝骨的后面，并且周围有腓骨短肌的边缘围着，这部分所处的位置较深。最后这部分肌肉的肌腱整合成一个腓骨长肌的肌腱，位于踝骨后方，但很快行至前面，这一点在足的外侧面上更为明显。

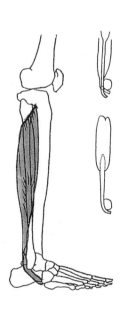

足底肌

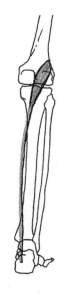

形状、结构和位置　足底肌（或称足底股薄肌）位于膝关节后，它的肌腹很小，呈尖细形，非常短（约8—10厘米）；肌腱很细很长，斜向下行，在腓肠肌和比目鱼肌的内侧，沿着阿喀琉斯肌腱的内侧边前进，最后止于这块肌腱的一旁。个体之间这块肌肉有的人可能缺失，也有的人分为两部分，几乎全被腓肠肌覆盖，特别是外侧头，它本身盖住了腘肌和比目鱼肌。

起点　足底肌起于股骨外上髁的后面，还有膝关节的关节囊。

止点　最后止于脚踝骨隆突（在阿喀琉斯肌腱的内侧）。

运动　足底肌的作用是使足底和小腿在膝盖上屈曲（在腓肠肌和比目鱼肌的配合下）。

浅层解剖结构　足底肌位于腘窝的深处（它构成了腘窝的内-外侧边），它的大部分被腓肠肌的外侧头覆盖。它只有很小的一部分在皮下，但在表面上不可见，因为被填充腘窝的脂肪组织所覆盖。足底肌的肌腱沿着阿喀琉斯肌腱的内侧边前行，这个肌腱很细，所以在表面上看不到。

腓肠肌

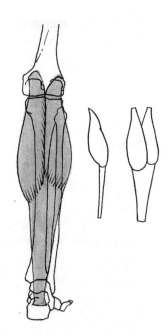

形状、结构和位置　腓肠肌属于小腿三头肌的一部分，它位于小腿后面，形成了小腿肚。还有一部分是比目鱼肌，位于更深层。它们两个在脚踝上共用一个止点肌腱（脚跟肌腱或称阿喀琉斯肌腱）。腓肠肌有两个头（或称双头），一个在外侧，一个在内侧，两个头彼此分开，所处位置很浅，彼此挨着。这块肌肉竖直朝下走，从位于股骨髁的起点一直到止点，大约占小腿一半的长度，它们的共用肌腱借助一个阔筋膜接在这块肌肉前面较深的部位。两个头的起点肌腱都很粗壮且扁平，并且随后在对应的肌腹上扩展开来。这两大片肌腱使它们所在的部位很平，对外观也具有决定性的影响。内侧头比外侧头更大，它铺展开下行更多一些，占据着小腿内侧的后缘，到差不多小腿一半的高度为止，再延长至肌腱之前，它的边缘很厚且很圆润。外侧头更细一些，它止于更高一些的肌腱内，并且它的边缘也更平一些。腓肠肌（个体之间这块肌肉有的缺失，或者连着脚跟的止点上有两个分开的头）处于浅层，它上面覆盖着小腿筋膜和真皮，而它本身又盖住了腘肌、足底肌和比目鱼肌。腓肠肌两个肌腹的起点段形成了腘肌的下边缘。

起点　腓肠肌的内侧头起于股骨内侧髁后-上表面（在大收肌的隆突后），并且在股骨腘肌面上还带着一块筋膜。腓肠肌的外侧头起于股骨外侧髁的外侧面和后面。

止点　最后止于足跟隆突的上面。（止点的肌腱是腓肠肌和比目鱼肌的共用肌腱，这个肌腱非常结实，因为构成上有筋膜的缘故而略带弹性。）它的长度约为15厘米，因为起于小腿一半的高度，起点处是扩展的片状肌腱，随后收为柱形的索状，最后扩展并在足跟处变为扁平的形状。在足跟和肌腱之间还有一个肌质囊结构。

运动　腓肠肌在比目鱼肌的配合下可以使足底屈曲，使小腿向大腿略微屈曲，参与迈步行走的动作，还可以使足略微外展（肌腱的拖拽线相对于足部旋转轴向内侧移）。

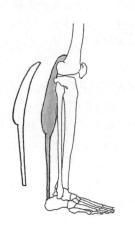

浅层解剖结构　腓肠肌全部在皮下，它是小腿肚肉质组织的主要构成部分。将两部分肌腹从中间纵向分开的线表面不可见，但有时（处于解剖学体位时，特别是肌肉收缩时）在下面能看见内侧头又宽又长的突起，而长头更为突出，但短且窄。阿喀琉斯肌腱在小腿的下半段宽且扁平，盖住了比目鱼肌（略微遮住它的边），朝向止点的最后一段近乎圆柱形。此处的皮肤上还有两个浅的凹陷，它们是外侧和内侧后踝小窝，索状的突起使这两个浅窝更为明显。

比目鱼肌

形状、结构和位置　比目鱼肌是小腿三头肌（参见前文）位于深层的一部分，它大部分被腓肠肌覆盖。这块扁平的肌肉很宽阔，长度不一的肌束向下朝不同方向斜着走，分布在一个薄片肌腱的边上，然后进入肌腹深处，形成了羽肌的外观。它被跖肌和腓肠肌覆盖，连同它的外侧和内侧边都处在较浅的位置，但它盖住了趾长屈肌、蹑长伸肌和胫骨后肌。

起点　比目鱼肌起于腓骨头的后表面和腓骨体的上段；胫骨内侧缘三分之二处，并且介于两个起点之间的肌纤维弓区域。

止点　最后止于踝骨隆突的上面（借助与腓肠肌共用的肌腱）。

运动　比目鱼肌的作用是使足底屈曲（在腓肠肌的配合下实现）。但比目鱼肌不参与在大腿上屈曲小腿的动作，因为它的止点属于单关节止点。

浅层解剖结构　比目鱼肌被腓肠肌覆盖，它的外侧和内侧，连同它们皮下的边缘都露在腓肠肌外。比目鱼肌呈长条的突起，几乎垂直地贯穿了整个小腿，无论是脚背强烈屈曲，还是脚掌强烈屈曲，这种突起都更加明显。比目鱼肌介于后面的外侧孖肌和前面的腓骨长肌之间。它本身很窄，在表面上，从腓骨上的起点到与腓肠肌共用的肌腱都肉眼可见。它的内侧边更宽也更突出，挨着胫骨的前内侧骨面，但并未占据全部的小腿，因为上半部分被内侧孖肌覆盖。

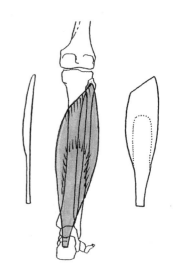

胫骨后肌

形状、结构和位置　胫骨后肌是一块长且扁平的肌肉，位于小腿后面区域的深层，朝内侧略微斜向的走势。肌纤维下行，最后止于深层的肌腱（辅助形成羽肌的外观），它在外侧踝骨的后面一直到跗骨上。这块肌肉挨着胫骨和腓骨的骨间肌，被比目鱼肌和蹑长屈肌覆盖，而它的内侧与趾长屈肌有关联。

起点　胫骨后肌起于骨间膜后面上三分之二段，以及在胫骨和腓骨相连的部位上。

止点　最后止于足舟骨的隆突和楔状骨内侧的足底部分的表面上（还有一些分支在其他楔状骨和骰骨上）。

运动　胫骨后肌的作用是使足内收和向内侧旋转（在胫骨前肌的配合下实现），使足底屈曲（胫骨前肌作为拮抗肌配合），同时还参与迈步行走时的一些动作。

浅层解剖结构　胫骨后肌位于深层，对外表形态没有直接的影响。只是这块肌肉的肌腱在表面上呈一截短绳索状，位于内侧踝的下方和后面。

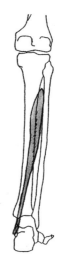

趾长屈肌

形状、结构和位置 趾长屈肌（或胫骨肌）很长，扁平，在皮下深层，小腿后内侧的下半段。这块肌肉位于胫骨的起点段很细，在内侧踝骨略朝上的部位开始横向加宽，具体就在挨着止点肌腱过渡的部位。肌腱进入肌腹，形成了半羽肌的外观，随后经过内侧踝后方和足跟的内侧，最后沿着足底分为四个肌腱止于后面四趾的趾骨内。这块肌肉部分盖住了胫骨和腓骨后肌，它被比目鱼肌覆盖。在踝骨的高度上，肌腱在胫骨后肌肌腱的后面，而足底上分布着踇长伸肌、踇趾展肌、踇收肌、蚓状肌和足底方肌。

起点 趾长屈肌起于胫骨后面的中段，以及后胫骨上覆盖的筋膜。

止点 最后止于外侧四个脚趾趾骨底部的掌面。

运动 趾长屈肌的作用是使后面四趾屈曲，使脚掌略微屈曲，以及在迈步行走的过程中参与配合动作。

浅层解剖结构 趾长屈肌有很大一部分都在深层，只有它的内侧缘下面的部分在皮下，并且在内侧踝上形成一个纵向的小突起，并且介于比目鱼肌和胫骨之间。虽然它经过足内侧面的一段肌腱在皮下，但肉眼并不可见，因为被更突出的胫骨后肌的肌腱所覆盖。

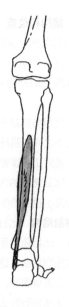

踇长屈肌

形状、结构和位置 踇长屈肌（或称腓骨肌）很平很长，位于小腿后外侧的深层区域。这块肌肉几乎呈垂直向下的走势，从腓骨上的起点到踇趾指骨的止点，略微向内侧倾斜。它的肌腱朝内侧走到脚跟，沿着第一跖骨的掌面和踇趾趾骨前行。这块肌肉盖住了内侧的胫骨和后面的胫骨肌。它自身则被比目鱼肌和足跟韧带覆盖，外侧还与腓骨肌有关联。

起点 踇长屈肌起于腓骨后面的三分之二处和骨间肌相连的部分。

止点 最后止于第一趾远端趾骨底部的掌面。

运动 踇长屈肌的作用是使踇趾向足底屈曲，并可以实现其他脚趾小幅度屈曲，参与完成足底屈曲的动作（在趾长屈肌的配合下完成）。

浅层解剖结构 踇长屈肌位于深层，因此在表面不可见。这块肌肉决定了后-内侧踝骨区的外部形态。

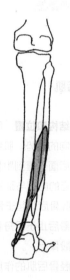

趾短伸肌

形状、结构和位置 趾短伸肌（或称足肌）是一块浅层的肌肉，位于足背的外侧。它呈三角形，起始段非常扁平，中段加厚，随后分为四个细的肌腹，朝着中间的脚趾和踇趾发展。肌纤维朝前和略微有些斜地朝着足的中线行进，最中间的一束有时被视为踇短伸肌，它的肌腱指向这个脚趾。趾短伸肌被趾共用长伸肌、第三腓骨肌和足部筋膜以及真皮覆盖；它自身又盖住跗骨和跖骨，并且在起点附近的外侧是腓骨短肌。

起点 趾短伸肌起于足跟前面的外侧表面和上表面。

止点 最后止于三个肌腱：第二、三和四趾（小趾除外）背部的腱膜，以及对应着趾长伸肌那一段的外侧面，还有踇趾第一节趾骨底部的背面。

运动 趾短伸肌的作用是使三个位于中间的脚趾和踇趾屈曲（在趾长伸肌和踇长伸肌的配合下实现），还可以使脚趾略微向外侧倾斜。

浅层解剖结构 趾短伸肌在皮下，它收缩时在足背外侧上方，脚踝前面的位置形如凸起的椭圆形。它指向四趾的肌腱沿趾长伸肌下方前行，有时在表面能看见二者之间过渡的部分。

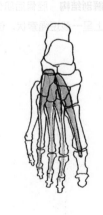

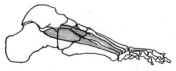

跨收肌

形状、结构和位置　跨收肌位于深层，它有两个头，一个斜头，一个横头，它们的起点以及方向各不相同，但止点相同。斜头很结实，从起于跗骨和跖骨到止于跨趾，斜向前和向着内侧发展；横头很细，从起于跖骨到止于跨趾，朝内侧前行。这块肌肉附在跖骨的掌面和骨间肌上，被蚓状肌、趾长屈肌肌腱和足底腱膜覆盖。它的内侧挨着跨短屈肌。

起点　跨收肌的斜头起于第二、三和四趾的跖骨底部，还有外侧楔形骨和骰骨的足底面，以及足底长韧带。跨收肌的横头起于第三、四和五趾的跖-趾关节的关节囊和韧带。

止点　最后止于外侧籽骨和跨趾第一节趾骨的底部。

运动　跨收肌的作用是内收跨趾，同时略带屈曲动作。

浅层解剖结构　跨收肌处于深层，对外部形态没有影响。

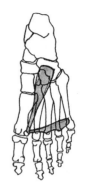

第五趾短屈肌

形状、结构和位置　第五趾短屈肌是一块很细的肌肉，位于深层，沿着足的外侧直行向前边分布，从起于第五趾跖骨，一直到以一个扁平的肌腱止于第一节趾骨。它的外侧挨着小趾展肌，并且部分被这块肌肉覆盖。

起点　第五趾短屈肌起于第五跖骨的足底面，还有足底的长韧带，以及腓骨长肌的腱鞘。

止点　最后止于第五趾第一节趾骨底部的外侧。

运动　第五趾短屈肌的作用是略微屈曲第五趾的足底。

浅层解剖结构　第五趾短屈肌被足底腱膜和真皮覆盖，因此对外部形态没有影响。

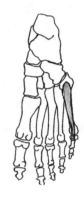

跨趾展肌

形状、结构和位置　跨趾展肌是一块很大的肌肉，但形状尖细，处于浅层，沿着足的内侧边分布。它的筋膜始于足跟，向前行，并且沿着足部的轴与止点的肌腱在边上合在一起。这块肌肉部分被足底腱膜以及真皮覆盖。它本身又盖住了跨短屈肌，在内侧与趾短屈肌和跨长屈肌之间有联系。

起点　跨趾展肌起于足跟隆突内侧的突起，还有足底腱膜。

止点　最后止于跨趾第一节趾骨底部的内侧表面，第一跖骨的内侧籽骨。

运动　跨趾展肌的作用是外展跨趾（即使第一趾远离第二趾），还有使跨趾略微向足底屈曲。

浅层解剖结构　跨趾展肌在皮下，外观看上去是足内侧边上的一个长突起，这个突起盖住了整个足底纵向上的足弓。

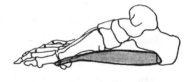

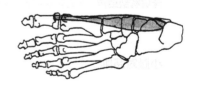

踇短屈肌

形状、结构和位置 踇短屈肌沿着足内侧边分布，很大一部分被踇趾展肌盖住。从位于骰骨的起点开始，它分为两个彼此靠近的部分，一个内侧部分，一个外侧部分，它们的肌腱止于踇趾第一节趾骨的边上，踇长屈肌的肌腱介于上述两个肌腱之间沿趾骨的边前行。这块肌肉盖住了跖骨和腓骨长肌的肌腱。

起点 踇短屈肌起于骰骨下面的内侧部分和第三趾的楔骨。

止点 最后止于踇趾第一节趾骨底部外侧的内侧面。

运动 踇短屈肌的作用是使踇趾第一节趾骨的底部屈曲，同时它还有固定第一跖骨上的籽骨的作用。

浅层解剖结构 踇短屈肌被厚的足底腱膜覆盖，所以对外部形态没有影响。

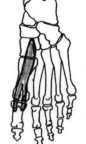

小趾展肌

形状、结构和位置 小趾展肌很大，较长，位于浅层，在足外侧边上。这块肌肉始于足跟，向前行进，穿过止于第五趾上的一个长肌腱。它被足底腱膜和真皮覆盖；它本身又盖住了腓骨长肌和小趾短屈肌的一部分。

起点 小趾展肌起于足跟隆突的外侧突起和它的下面以及内侧突起，还有足底腱膜。

止点 最后止于第五趾第一节趾骨底部的外侧面。

运动 小趾展肌的作用是使第五趾相对于第四趾外展（远离），同时伴随轻微的屈曲。

浅层解剖结构 小趾展肌在皮下，但被扩张的足底腱膜和脂肪组织覆盖，对外部形态只有微弱的影响。

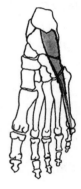

小趾短屈肌

形状、结构和位置 小趾短屈肌是一块很大的肌肉，位于浅层，在足底中央的部分，被足底腱膜和真皮覆盖。这块肌肉始于足跟，越向前行就变得越平越宽，然后分为四个细的肌腹，这四个肌腹的肌腱止于后四趾。

起点 小趾短屈肌起于足跟隆突的内侧突起和下面，还有足底腱膜。

止点 最后止于后面四趾的第二节趾骨的内侧面和外侧面。

运动 小趾短屈肌的作用是使后面四趾向足底屈曲，辅助足底保持弓形。

浅层解剖结构 小趾短屈肌被足底的厚腱膜覆盖，因此表面上不能直接看到。

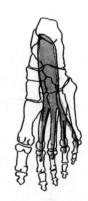

小趾对跖肌

形状、结构和位置 小趾对跖肌（或称收肌）是一块很小的肌肉，个体之间，它的外观不一致，因人而异，位于小趾短屈肌的外侧，并且常常与之融合在一起。

起点 小趾对跖肌起于足底的长韧带。

止点 最后止于第五跖骨的外侧边上。

运动 小趾对跖肌的作用是使第五趾的跖骨轻微内收（即朝足部的轴移动）。

浅层解剖结构 小趾对跖肌被足底腱膜覆盖，因此对外表形态没有影响。

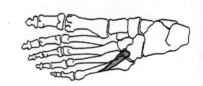

足底方肌

形状、结构和位置　足底方肌（或称趾长屈肌的附属装置）位于深层，在足底的内侧，被趾短屈肌覆盖。这块肌肉的起点有两个头，一个内侧头，一个外侧头，它们前行的进程中融合成一体，外形扁平，最后止于趾长屈肌（在紧挨着第二趾骨肌腱的部位）的肌腱内。

起点　足底方肌始于足跟的内侧表面和下面。

止点　最后止于趾长屈肌肌腱的外侧边上。

运动　足底方肌的作用是使后四趾的足底部分屈曲（在趾长屈肌的配合下实现），辅助形成足弓。

浅层解剖结构　足底方肌在深层，因此外表看不到。但它与周边的肌肉一起决定了足底的形状。

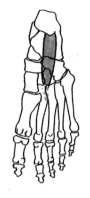

蚓状肌

形状、结构和位置　蚓状肌是四块小的肌肉，分布在趾长屈肌肌腱的内侧，与后四趾相对应。有的人这部分肌肉可能会全部或部分缺失，它们被趾短屈肌覆盖，同时它们又盖住了蹈趾展肌和骨间肌。

起点　蚓状肌以两个头起于趾长屈肌肌腱的边的附近，但第一趾的蚓状肌只有一个内侧头，这个内侧头起于第一趾肌腱的内侧（属于第二趾所有）。

止点　最后止于后四趾的近节趾骨的底部。

运动　蚓状肌的作用是可以使后四趾略微屈曲和内收。

浅层解剖结构　蚓状肌在深层，因此在表面上肉眼不可见。

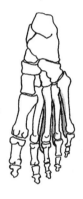

骨间肌

形状、结构和位置　骨间肌介于跖骨之间，可分为两组：一组是足底骨间肌，一共有三块肌肉，呈半羽状分布；一组是趾背骨间肌，一共有四块肌肉，呈羽状分布。在背部它们与趾短伸肌、蹈短伸肌和趾长伸肌的肌腱之间有关联；在下面，它们和趾长伸肌和蹈短屈肌的肌腱有关联。

起点　足底骨间肌起于第三、四和五跖骨底部和表面；而趾背骨间肌起于跖骨附近的边上。

止点　足底骨间肌最后止于第三、四和五脚趾的第一节趾骨的内侧边；趾背骨间肌最后止于第二至五趾的近节趾骨的底部。

运动　骨间肌的作用是使脚趾内收，略带屈曲（足底骨间肌）；使趾外展，略带伸展（趾背骨间肌）。

浅层解剖结构　骨间肌对外表形态没有直接的影响。

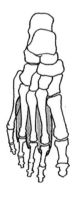

大腿

大腿是下肢关节包括骨盆和膝盖的部分。大腿呈锥形，上面的部分因为肌肉较多而较宽，下面的部分略细，因为这部分的肌肉规模较小。

大腿的纵轴与股骨的纵轴一致，都是从外侧向内侧偏，但幅度不大，在前后方向上：女性的大腿倾斜度更大，这是骨盆较宽的缘故。大腿的外观很圆润，各表面带弧度，但面与面之间的过渡都没有痕迹。当大腿肌肉强烈收缩时，特别对于运动员而言，大腿肌肉会明显凸起。

大腿前-外侧的区域被股四头肌占据。特别是外侧面，大转子皮下的部分向膝盖区域外扩展，此处还有股外侧肌，它的后缘使外侧沟所在的位置出现了一个纵向的浅凹窝，由于这里分布着髂-胫肌的筋膜（参见股四头肌，第219页），所以外观上呈扁平状。在大腿根处，大转子的前面，在阔筋膜张肌的竖直方向上有一个长的突起。

大腿前面很大部分由凸起的股直肌和股内侧肌构成，并且内侧被缝匠肌围着。紧挨着髂骨嵴前面上方的位置，起点的两块肌肉（始于缝匠肌和阔筋膜张肌）围住了股骨的凹窝，这是一个三角形的小窝，向下拉长，最后消失在对应着股直肌肌腱的部位。

这块肌肉肌腹的上段，由于长肌腱和羽状肌（参见股四头肌，第219页），所以看上去是双层的，这部分位于大腿前面的中间位置，连着股骨的弧形发展，使大腿形成了凸起的轮廓，并且在外侧面上逐渐消失。

大腿前面的下方内侧部分分布着股内侧肌，这块肌肉形成椭圆形的轮廓，向上有股直肌和缝匠肌，向下一直伸展到髌骨所在的位置。我们可以看到，此处的股外侧肌的下段是扁平的，正好在膝盖以上几毫米的地方结束。

缝匠肌是一块很长的条形的肌腱，如果它略微收缩，可以在大腿前面对角线的方向上形成浅的凹陷；缝匠肌下行到髂骨嵴前面上方，到达大腿下面三分之一的内侧，在后面围着股外侧肌。大腿前内侧面的上部由收肌肌群构成，并且形成一个朝着中线发展，一直与对侧肌群接触为止的突起。收肌在表面上不能被单独分辨出来，但它们在大腿后面逐渐聚成一整块。实际上这部分的上面就是臀部的褶痕，它沿着内侧面继续伸展，一直行至外侧沟，边上比较圆润，但内侧轴的部分则略微扁平。

大腿主要由两块股二头肌构成，这两块肌肉发展到末端，到膝盖后面的边上体积才变小，且带着两个突起，略微分叉，形成了腘肌面。其中外侧的突起由股二头肌的末段构成，内侧的突起由股薄肌、半腱肌和半膜肌的肌腱构成。

皮下脂肪组织使大腿整体的外形比较圆润，特别是女性的大腿，皮下脂肪典型的分布部位主要在大腿外侧上段，在紧挨着大转子下方的位置，还有内侧下面的部分。男性的大腿往往被密度不同的体毛覆盖。

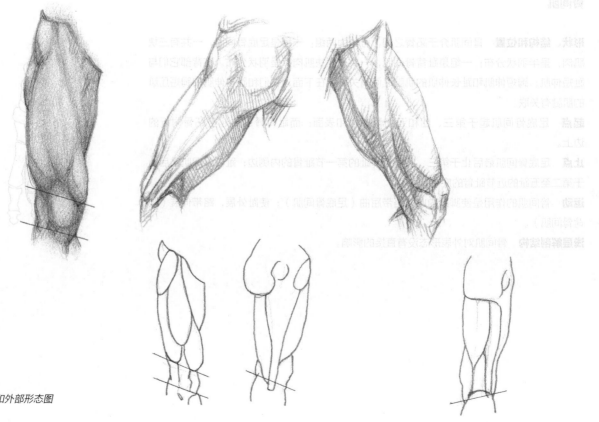

大腿结构和外部形态图

膝盖

膝盖是大腿与小腿连接的部分，没有精确的自然界线，大腿和小腿相连，对应着的是与股骨和胫骨之间这个部位同名的关节。膝盖的形状近似立方形，这个形态是由构成它的骨骼（股骨髁、胫骨头、腓骨头和髌骨）决定的，在这个结构上分布着几层柔软的组织，它们由肌腱和肌肉、腱膜和皮下脂肪组织构成。膝盖屈曲时，它的外形变化较大，此时前面的部分（髌骨区）和后面的部分（腘肌区）有很大区别。当人体处于解剖学体位，膝关节前面的中间是髌骨突，它的边上有两个小窝，这两个小窝向下是粗大的髌骨韧带。这个是股四头肌在胫骨粗隆上的止点韧带，当小腿小幅度屈曲时，肌肉收缩，这个韧带会非常明显。当小腿放松时，髌骨突旁边有两个不大的突起，这是因为此时小块的脂肪组织一直上升到髌骨的高度上，也有可能是因为真皮组织的量太大而显示为斜的或者是横的沟。髌骨的上方有一块展开的平坦的区域，此处对应着股四头肌的肌腱，外侧是股外侧肌和阔筋膜的髂-胫段，内侧则分布着股内侧肌。由于体积不同，高度也不一致，因此股四头肌的两个肌腹也形成了膝盖不对称的外形：其中外侧边略微凸起，由股外侧肌下面较细部分和它的肌腱构成；内侧边更宽大一些，更凸出，由几乎扩展到髌骨高度上的股内侧肌的肌肉组织构成。

膝盖的外表面与股内侧肌对应，当肌肉处于松弛状态时，这部分有一个斜的浅窝，这个浅窝由外覆大腿的腱膜形成的的皮下纤维组织构成。

腿的屈曲会使膝盖外面的形态发生很大变化，这主要是因为髌骨会在股骨髁之间移动，还有就是髌骨会逐渐凸显出来。

当人体竖直站立时，膝盖的后面略微突出，在纵向上会有一个不大的突起。这个突起与菱形的腘肌对应，而腘肌所在的是一个菱形区域，这个区域上面是股二头肌和半膜肌的肌腹，两侧是它们对应的肌腱，向下则是腓肠肌和足底肌对应的近端。在这样一个四周被包围的区域里还有静脉和神经经过，这两部分被脂肪组织包围，因此形成了一个向外凸的区域。这个突起的旁边还有两条纵向的浅沟：外侧的相对更清晰，随之是股二头肌的肌腱，一直到达大腿的外侧沟；内侧的浅沟较为模糊，接着的是缝匠肌的凹陷，在前面形成了一个凹的线际。

腿屈曲时在皮肤上的褶痕对应着关节的内线，通过腘肌的突起，略斜向下和朝内侧边行进。在小腿屈曲的过程中，腘肌面变成了一个有多种形状的深凹，这个凹窝边上是远离股骨的大腿肌肉的肌腱的突起，在外侧是股二头肌的肌腱，在内侧则是股薄肌、半膜肌和半腱肌的肌腱。

膝盖的外侧面，上方是股外侧肌下面的部分，外形也被膝盖骨的形状确定下来。我们还可以看到，外侧髁的突起和腓骨头的上面是阔筋膜在髂-胫段上索状的突起，后面则是股二头肌的肌腱，这两部分被大腿外侧沟的下段分开。

膝盖的内侧面也很圆润、凸起。由股内侧肌的下段、缝匠肌的浅凹、挨着髌骨内侧的凹窝，还有"鹅掌"（股薄肌、半膜肌和半腱肌）的肌腱群构成，向下继续发展，最后则与胫骨面融合在一起。

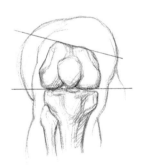

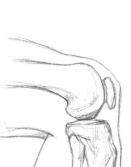

膝盖骨的组成部分及其在屈曲和伸展状态下对腿部外形的影响。

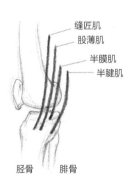

缝匠肌
股薄肌
半膜肌
半腱肌

胫骨　腓骨

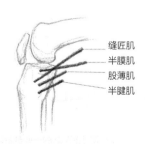

缝匠肌
半膜肌
股薄肌
半腱肌

在屈曲和伸展时"鹅掌"肌腱群的分布情况。

小腿

小腿是下肢介于膝盖和脚踝之间的部分，呈圆锥或角锥形，上面较宽，里面主要是肌腹，下面略窄，里面主要是肌腱。支撑小腿的是胫骨和腓骨，骨上附有肌肉，实际上，肌肉只附在三个骨面上，因为胫骨内侧面在皮下，它的外形在纵向上呈凹形，小腿的前-内侧面因此呈扁平状。从胫骨前面的边缘朝外侧的方向，前-外侧面比较圆润，明显凸起，这个形状是由小腿前群的肌肉形成的：前面是胫骨前肌，它的肌腹融合并略微溢出胫骨的前缘，特别是在小腿上方三分之二的地方，它的肌腱则沿内侧分布在下三分之一处。此外，还有踇长伸肌、趾长伸肌（参见第224页）和腓骨肌，它们的肌腱分布在腓骨踝周围，当这些肌肉收缩时，会在周围形成不同的凸起或凹陷。

沿着比目鱼肌外缘的线将腓骨头和腓骨踝连在一起，形成了外侧面的后边界，这个后边界穿过曲线朝后面的区域发展。这就是小腿三头肌的全部，它由腓肠肌两个叠加在比目鱼肌上的头（形成"小腿肚"）和共用肌腱（称"阿喀琉斯肌腱"或"足跟肌腱"）共同构成。（参见第226页）

小腿后面的凸起从高处开始，下面菱形的腘肌则略平，被两个孖肌的内侧缘围着。之后就是明显凸起的小腿肚：内侧的孖肌更大一些，与外侧的孖肌相比，它下行得更多一些。当肌肉处于放松状态时，这两块肌肉的下末端被一个向上的，指向外侧的斜线连在一起。此外，这部分也形成了小腿侧面不同的轮廓：外侧的轮廓是曲线形，凸起明显；内侧的轮廓上半部凸起，下半部则更直一些，略微有些凹进去。值得一提的是，很多黑色人种的两个孖肌的表现与上面的描述相反：孖肌之间融合得很好，外侧的部分比内侧的部分更长一些。当肌肉收缩时，比目鱼肌的边缘从腓肠肌溢出，体现在小腿的侧面上，而两个孖肌在肌腱上的止点的下缘形成两个朝上凹的弧线，它们从一处一起出发，斜着前行，一个朝向外侧，一个朝向内侧。

在腓肠肌两个头部突起的下方有一个由足跟肌腱构成的三角区域，下面窄，且略凸。

这个区域的上面挨着比目鱼肌的止点，这个部位因人而异，有的在距离踝骨不远的地方就结束，这会使踝骨后面的小窝和肌腱索状的突起更明显，也有的再下行一段，这会使小窝变得更小，肌腱也因此不太突出。

小腿的内侧由内侧孖肌和比目鱼肌的内侧缘构成，二者都很突出，通过前面一条凸起的线，与胫骨和前内侧面隔开。

小腿的真皮很密实，上面覆盖着皮肤，特别是男性，这个部位还有两条浅层静脉经过：一个是在内侧面上的大隐静脉，还有一个短一些的小隐静脉，从外侧踝朝后面走，最后进入比目鱼肌，到达介于两个孖肌之间的位置（参见第68页）。

这两条浅层静脉都与它们的附属分支相连，有的时候非常明显，就在小腿下面一半的位置上。

 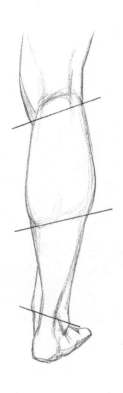 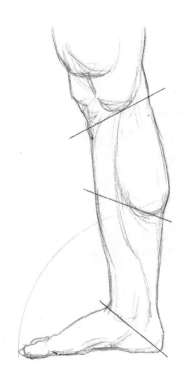

小腿外部形态的一些参照划线或针对形状和体积的对比

脚踝

脚踝或称足颈，是下肢连接小腿和足的部分，它的形状是侧面扁平的不规则的柱形，与胫-跗关节相对应。它的外形主要由骨骼（胫骨和腓骨的下末端，距骨）和骨上肌腱决定。脚踝包括一个前面带曲线的部分，这部分由突出的伸肌肌腱构成；还有两个区，一个内侧区，一个外侧区，由踝骨和相关的骨窝构成；以及一个后面的区，由足跟肌腱构成。

脚踝的前表面凸起，横向上很圆润：伸肌的肌腱经过皮下，但有一部分，只有当肌肉收缩时，看上去是索状的突起（主要是胫骨前肌的肌腱），因为这部分被韧带以及小腿的筋膜覆盖和包裹在骨面上（参见第209页）。

脚踝后面的区域由阿喀琉斯肌腱构成，这块肌腱止于足跟，外观上是一个索状的突起，截面呈椭圆形，因此在前后方向上略微扁平，在靠近止点的部分略宽。

脚踝的轮廓是一个略后凹的曲线。它后面的表皮有很多横纹，一些横纹永久存在，一些只是暂时的纹络，与足底的屈曲运动有关。它的外侧面主要是突出的外侧踝（或称腓骨踝），外侧踝的后面是腓骨长肌和腓骨短肌的肌腱（参见第224、225页），前面是第三腓骨肌的肌腱。内侧面也是如此，有一个突出的内侧踝（或称胫骨踝）。

内外两个侧面的后面都有一个后踝小窝，深浅程度因人而异，向上是介于踝骨和足跟肌腱之间的两个分隔的沟槽。

两个踝骨有各自的特点和形状：外侧踝更突出也更尖，位于踝部区域的中央，位置比较向下；内侧踝不是很突出，更圆润一些，方向上略朝上和向前。

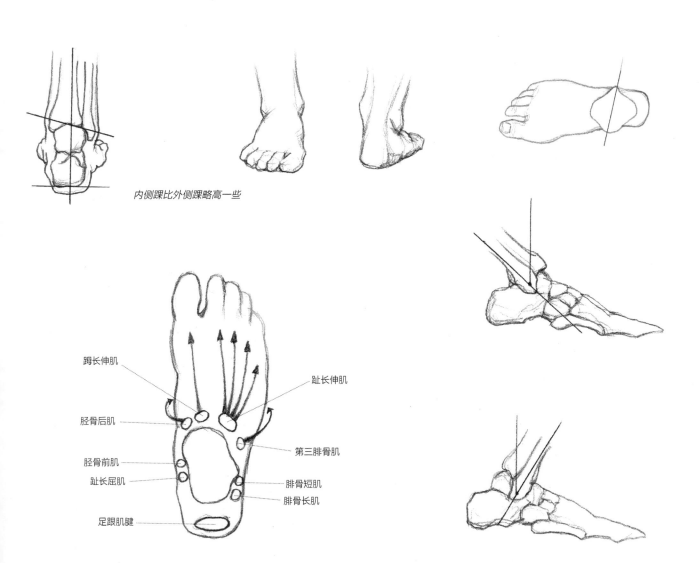

内侧踝比外侧踝略高一些

踇长伸肌

趾长伸肌

胫骨后肌

胫骨前肌

第三腓骨肌

趾长屈肌

腓骨短肌

腓骨长肌

足跟肌腱

肌腱在脚踝高度上的分布图。在这个位置（与腕部的结构对比），肌腱借助一些厚实的筋膜（屈肌和腓骨肌的筋膜网等）固定在脚踝的骨面上。

足

足是下肢活动的末端，与小腿相连成直角。足分为：所谓的足（也称脚）和脚趾两个部分。足的外部形态随足部的骨骼变化，分为背面、内侧和足底。

足背呈凸形，带弧度，内侧最高（与距骨相对应），随后高度斜着向前和向外侧下降。足背上分布着伸肌的肌腱，这些肌腱的走向由脚踝到脚趾：内侧是胫骨前肌的肌腱，外侧则分布着腓骨前肌的肌腱。足背较薄的真皮上分布着凸起的浅层静脉网，这些静脉形成了典型的大隐静脉弓形的起点。内侧面呈三角形：自足跟起，最远能伸展到胫骨踝所在的位置，变薄后朝向前方发展。

足底下缘有些凹陷，这是因为随足弓形状（有时）变化的结果，整个下边朝向足底倾斜。

足底下缘只有一部分的外形随骨骼形状变化，这是因为存在相当厚的脂肪层，以及足底腱膜和真皮的厚度，这些都改变了外形。

足后面的区域扁平。对应的部位是足跟，而前面的区域，在外侧缘部分，连着脚趾；与内侧面相接的边缘则凹进去。

在脚掌的头部，横向的边缘有一块是凸起的脂肪垫；一个深的褶痕在前面围住这个脂肪垫，它与脚趾的掌面部分以趾间的独立空间隔开，这使得脚趾从足底看显得要比足面上更长。

每个脚趾没有专用的名称，只有第一趾被称为踇趾。踇趾是最大的脚趾，它与其他脚趾以很深的趾间沟分开；趾面上有个宽大的趾甲，脚趾所在的轴略微朝外偏。

脚趾的长度从踇趾到第五趾依次变短，但有时最长的脚趾是第二趾，通常足前面的边缘是规则的弧形。脚趾肚和脚趾在掌面上的末端呈弧形，这都是有脂肪垫的缘故，这些脂肪垫与足前面横向的边缘有接触（当脚趾没有伸开的时候）；踇趾的脚趾肚很平很宽，因为有一条明显的皮褶，因此与足底是隔开的状态。

脚趾的背部可以看到粗大的趾间关节，还有皮肤上的一些横向的沟痕（特别是踇趾）和趾甲，除踇趾的趾甲外，其他趾的趾甲都较小。正常人足的平均长度约为身高的15%，足最大的宽度约为人体身高的6%。

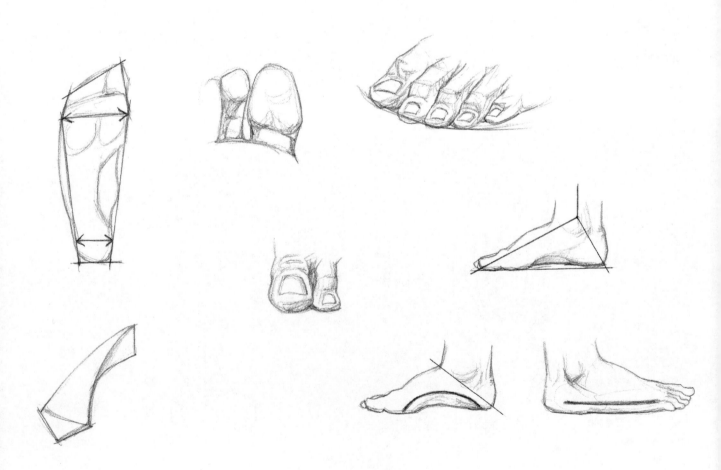

足的结构和足的弧度，以及足底特征的简图

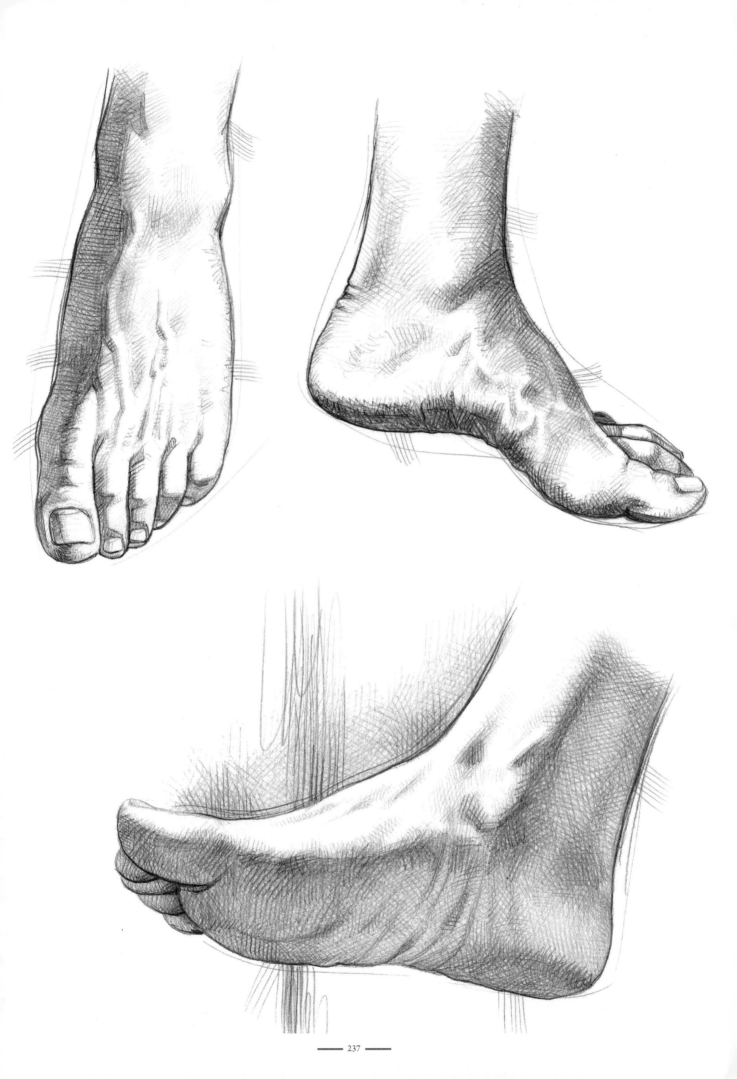

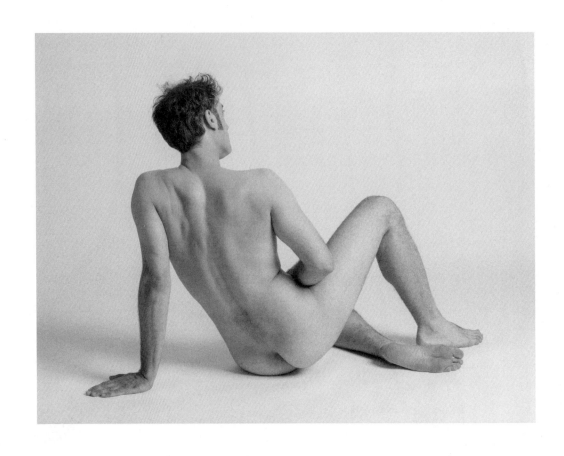

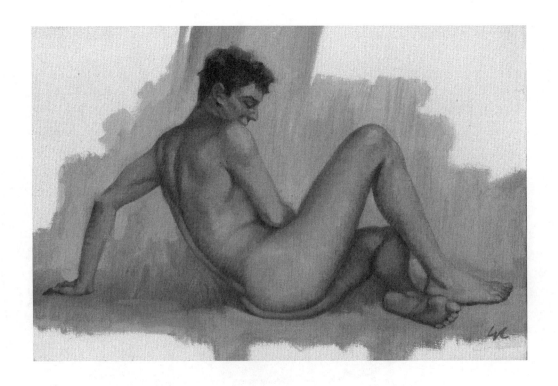

附 录

绘画解剖学：从结构到形状

掌握解剖学的基础知识，就可以快速直接地"研究"有生命的人体模特，画出结构合理，真实反映人体的作品，且无须再参考模特或者是模特的照片。

研究人体形象是建立在研究人体模特的基础上的。当你要画出人体的动态、拟态和自然形态时，要遵循素描、绘画或者是雕塑（现在在电子和数码创作的基础上，常常是多种技巧的结合）的方法步骤。同时，还要对人体解剖学（形态学）进行研究，这是艺术创作的重要环节。因为无论是从绘画效果的角度出发，还是以生动表现人体的生物形态为目的，这种研究都具有重要的意义。总之，引入人体结构这个概念，或者说认识人体形式的多样性，这种结构特征是决定性的，借助这些知识可以概括性表达出创作的艺术性。参考有生命

的模特创作人像，并不需要画出具有科学性的"解剖学"画像，而是主要出于以下两点考虑：一是调查研究，对构成人体的结构（骨骼、肌肉、皮肤和各部分比例等）进行分析，然后画出相当于草图和参考用的轮廓图。还有一点是更主观的特征，甚至是更情绪化的和要借助绘画技巧发挥的部分，不仅要各方面综合考虑，还要对某些重点部分进行特殊分析。因此画画意味着将广泛的和一般性的特征画出来。

有关这个话题更具体的内容和观点，可以参考我之前出版的书籍[《女性的裸体》（1992年），《裸体的研究》（2000年），《形状和形象》（2001年）等]，或者参考本书书目里提及的其他作者的作品。

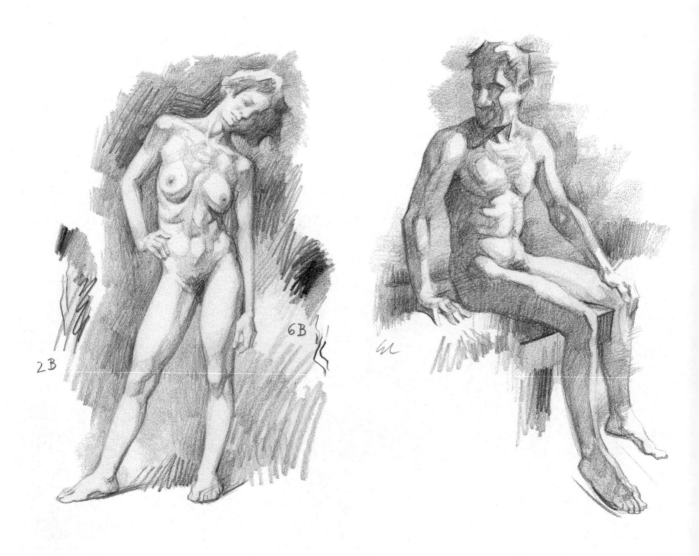

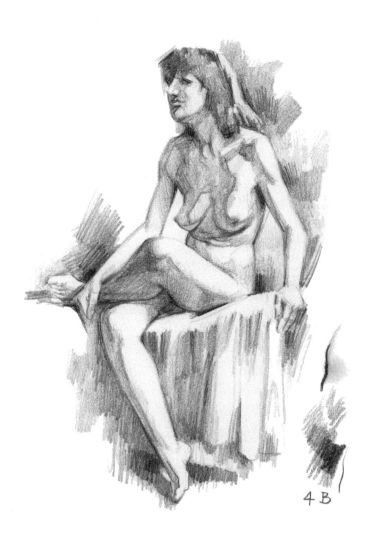

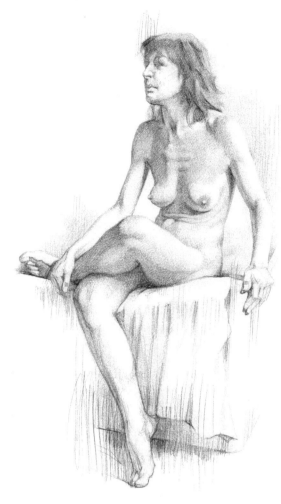

4 B

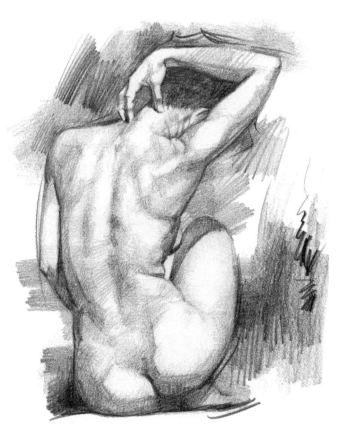

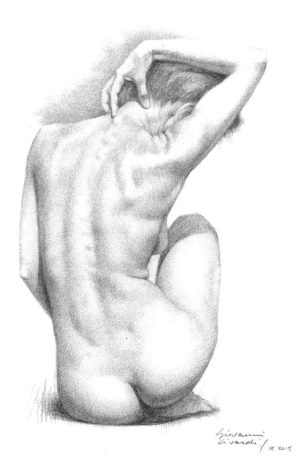

静态人体和动态人体的标志

运动是骨骼和肌肉最重要的功能：动作主要通过骨骼的移动和肌肉的收缩（通常是缩短）实现。这些运动正是由所谓的"运动"器官来完成，这个过程也含有审美价值，因为运动总是带来变化，有时还会使身体外形发生明显的变化。身体的某些部位，很容易就看到由于肌腱或肌肉活动形成的隆起或凹陷，并且随之出现皮表的绷紧、折叠或起皱等变化，或者更常见的，由于某个部位的动作使整个身体随之发生适应性变化。

不同的运动实现了在空间里移动身体或身体的某个部位的基本功能。还有完成某个表达情绪的动作或者辅助完成任何一种协调活动。每种运动都需要大量的能量作用在肌肉组织上，这样才能克服各种力（由地球运动产生的引力，以及惯性产生的力和摩擦力等），从而保持身体的某种静态姿势或者实现移动身体的目的。

因此只要研究运动，就会涉及两个内容，而这两个内容之间是紧密联系的关系：一个是与"静态"有关的问题（有关身体重心，分析竖直站立、或坐或躺等姿势时的平衡问题），另一个是与"动态"有关的问题（对行走、奔跑、跳跃和游泳等运动进行分析）。人体结构是由一些被动的组件、骨骼系统构成的：一部分是连接组件，即关节，因不同的功能作用，其形状也各种各样；还有一部分是活动组件，如肌肉，它收缩时作用在完整的系统上，可以带动关节。

因此下文有必要对一些组件的特点进行简要的介绍。

■ 骨骼

人体骨架在被动的运动中具有支撑人体的作用，它由两部分构成：一个是轴向的部分，包括颅骨，连带肋骨和胸骨的脊柱；一个是周边的部分，包括四肢及其关节。其中，上肢骨有：肩胛骨、锁骨、肱骨、尺骨、桡骨、掌骨和指骨；下肢骨有：骨盆、股骨、胫骨、腓骨、跗骨、跖骨和趾骨。

骨盆和脊柱对于人体在空间内的存在是非常基本和重要的，无论人体处于静态还是动态。

骨的形状有很多种：短的、扁的、不规则的和长的。其中长骨有两个端头（上髁骨构成了关节的头部），这两头之间所连的就是长的骨体。对于长骨而言，尤其重视机械轴（有时与解剖学意义上的轴不同），这个轴是一条直线，由处于两端的关节中心的连线构成。

骨的内部构造兼具了最高强度和最轻重量的特点。实际上，关节上的长骨，作为身体在运动中最重要的部分，骨体在外观上呈略凹的圆柱形，而骨的两端因为有对应的筋膜组织强化了关节面的机械性能，具有能承受强大压力的能力。

■ 关节

按照不同形状的关节头和关节窝，关节可以分为固定关节（或称不动关节）和活动关节（又称动关节），有的关节，如膝关节和肩关节，则结合了这两种关节。

1）固定关节的作用是为了实现"连续"，这种关节依靠结缔组织或软骨作为介质进行连接。此类关节分三种：a. 纤维联合，这种关节的关节头由结缔组织纤维连接。在这种联合里，骨与骨是靠骨的边缘相关节（例如，颅骨），而在骨间膜联合里，骨的一部分则是嵌在骨窝里（例如，牙齿）；b. 软骨联合，在这种联合里，骨与骨是通过软骨连接（例如，肋骨）；c. 骨性联合，在这种联合里，骨与骨是通过透明软骨和纤维连在一起（例如，耻骨）。

2）活动关节的作用是为了能够"靠近"，这种关节的关节头被透明软骨包住，并且还与关节窝对接，有的时候还带纤维–软骨盘。此类关节被关节囊和韧带包绕，可以分为四种：a. 滑膜关节，此类关节的表面是平面（例如，腕关节）；b. 杵臼关节，此类关节球面的部分与凹窝的部分吻合（例如，髋关节）；c. 髁关节，此类关节的关节头呈椭圆形或卵圆形，对接的两个面一凸一凹（例如，颞–下颌关节）；d. 屈戌关节，此类关节的关节头呈圆柱形，对接的两个面一凸一凹。屈戌关节还可以再分为两类，一类是带角度的屈戌关节（滑车关节），这种关节为铰链式，例如，肘关节；还有一类是外侧屈戌关节（也称切迹关节），这种滑车为枢轴式，例如，近端的桡尺关节和寰齿关节。

关节的主要功能是让骨骼活动，从而使身体也动起来。为了使关节能正常使用，活动需要在一定的范围内进行，并且需要避免出现不稳定，即避免在两个关节面之间出现失去平衡的情况。

影响关节活动范围（或者稳定性）的因素与关节头的形状，还与关节囊的结构，相关的内部压力，以及韧带系统和附近肌肉受到牵拉的情况有关。按照解剖学的描述，关节在传统的三维空间内进行的基本活动有：

1）在矢状面上（前后面）进行的运动是屈曲（朝向前面，同时关节的角度变小）和伸展（朝向后面，或者也可以简单地描述成从屈曲动作返回）。关节做这两个动作时也可以做到很大的幅度，被称作过度屈曲和过度伸展。

2）在正面上进行的运动是外展（朝向外侧，远离内侧面）和内收（朝向内侧，靠近内侧面），以及头部和躯干向外侧伸展的运动。

3）在水平面上进行的运动是向外侧旋转和向内侧旋转，还有前臂的旋前和旋后运动。

在这些运动之外还有其他面上的运动，主要是关节的运动。就是朝着斜面，即介于正面和外侧面之间的面上，做环转运动，这个动作是多种动作按一定顺序在多个面上的组合动作。

■ 肌肉

骨骼肌（横纹肌和原动肌）是人体运动的主要动力元件。有生命的人体的肌肉总是处于轻微的生理收缩状态，即所谓的"肌张力"。剧烈运动是肌肉按一定顺序收缩的结果：神经冲动（自主）传至肌肉组织（肌腹），通过肌腱做出反应，肌肉收缩，于是肌肉杠杆发生移动。

进行艺术创作前，有必要了解一下骨骼肌的其他功能。

我们身体的活动或者是身体某些部分的活动（与被动运动不同，被动的运动不需要用力，因为是外力作用在主体身上的结果）都需要大量的肌肉参与，但不包括某些需要专门肌肉参与的运动。总之，不同的肌肉之间，在空间内，在运动幅度或者是运动强度和密度等方面都需要彼此协调合作。身体每移动一下，都需要在肌肉间或制约或妥协（合作）的运动中实现。

肌肉时常还会发挥不同的精细的作用。有一些肌肉有支撑的功能，它们具有稳定的作用（因为可以沿着骨轴拖拽，使关节头互相靠近）；还有一些肌肉是运动肌，它们能推动活动的骨。有的肌肉的肌纤维非常"红"（富含血红蛋白），这类肌肉收缩缓慢，持续的时间长，也有的肌肉发"白"（不含血红蛋白），而这种肌肉可以快速地强劲地收缩。

动肌（或称原动肌）是主要负责运动的肌肉。而那些具有减震功能、稳定作用和支撑作用的肌肉都属于缓慢收缩的肌肉，可以使身体的某一部分协调主动肌的动作，也可以平衡重力。

具有中和作用的肌肉可以将主动肌产生的副运动抵消掉。拮抗肌是做与原动肌相反运动的肌肉。

肌肉收缩不仅会使肌肉缩短（或者说集中，紧张状态），也可以使肌肉作用下的肌肉杠杆发生移动；在拉长（偏离状态）恢复到松弛状态下的长度时，肌肉逐渐放松；静态时的肌肉（或放松状态），处于平衡受力的条件下，对于两块处于拮抗作用下的肌肉或者在支撑体重的状态下，肌肉会全部，

或者部分收缩，而肌肉的长度并不发生变化。

■ 关节的局部运动

人体在静态或进行复杂的运动时，为了能更好地理解动作，可以将运动按所在的关节和最灵活的区域尽可能多地分解为局部运动。一个很有用的办法就是将一些关节的运动特征形象化和对那些参与或干预运动的肌肉进行分类。由于脊柱的部分是重点，不论是从生理学和解剖学的角度考虑，还是从艺术创作的需要出发，我们在前面已经将其单列出来（可以参见第115页："脊柱的功能和运动特征"）。

■ 上肢

1. 肩部

肩关节使手臂可以在躯干上活动。肩部的关节包括肩肱关节和肩胛带关节。

1）肩肱关节是一个球窝关节，由肱骨头和关节盂窝构成。两个关节面之间接触面不大（一个凸，几乎为球形；一个凹，但不深），因此关节的活动性很大，但同时这种关节也需要有很结实的辅助装置将其裹住。这些辅助性的装置有：关节囊和滑液囊（挨着三角肌，在肩峰上面），还有韧带（喙肱韧带、盂肱韧带和肩肱韧带）和具有强化作用的肌腱和周围的肌肉（冈上韧带、肱二头肌长头和冈下韧带等）。

肩膀能做的动作和参与动作的肌肉包括：

• 屈曲，或前推（背阔肌、大圆肌、三角肌后面的部分）；

• 外展：第一阶段，一直到90°（三角肌的中间段，冈上肌）；第二阶段，超过90°，此时还有其他肩部关节的参与（大锯肌、斜方肌和菱形肌）。

• 内收（胸大肌、背阔肌、大圆肌、冈下肌、肩胛下肌），如果是关节处于自由状态的内收，仅靠重力即可。

• 肱骨向外侧旋转（冈下肌、小圆肌、斜方肌和菱形肌）。

• 肱骨向内侧旋转（胸大肌的锁骨部分、背阔肌、大圆肌、肩胛下肌、胸小肌和大锯肌）。

一些联合运动，比如水平屈曲、水平伸展、环转运动，其实是多个动作的组合，并且随后肩膀的很多动力肌也参与其中。

2）肩胛带的关节有两个：

a. 肩峰-锁骨关节，这是一个平面关节，位于肩胛骨的肩峰和锁骨之间，外面有关节囊和韧带加固（肩峰-锁骨韧带和喙-锁骨韧带）。肩胛带的运动与手臂的运动紧密相关，主要是通过一些特殊的运动使肩胛骨移动：

• 抬肩或将肩胛骨抬起，即使肩膀远离肋骨表面（斜方肌以下的部分）。

- 肩外展或使肩胛骨远离脊柱，保持脊柱与肩胛骨内缘平行（小锯肌）。
- 内收或使肩胛骨内缘与脊柱靠近（小菱形肌、大菱形肌、斜方肌的横向部分）。
- 向上旋转（斜方肌上面的部分和下面的部分）。

b. 肋骨-锁骨关节是一个球窝关节，外面有关节囊和韧带加固，可以在一定幅度范围内做运动。

2. 肘部

肘关节是一个滑车关节，由三个关节头构成（肱骨头、尺骨头和桡骨头），这三个关节头包在一个关节囊里，外面还有韧带（尺侧韧带、桡侧韧带和尺侧桡韧带）加固。肘部有三个关节（肱-桡关节、肱-尺关节和近端的尺侧桡关节），但只能做两种运动，即屈曲运动和伸展运动（运动时三个关节都参与，但做旋前和旋后运动时，只有前臂的尺骨和桡骨以及它们的远端关节参与）。

因此肘关节能做的运动和参与运动的肌肉包括：

- 伸展（肱三头肌、肘肌）。
- 屈曲（肱二头肌、肱肌和肱桡肌）。
- 旋前（旋前方肌、旋前圆肌）。
- 旋后（旋后肌、肱二头肌）。

3. 腕部

腕部因参与运动的骨很多，所以这个部位的关节也很多。除了远端桡尺关节可以使前臂（还有手部）旋后和旋前，还有桡腕关节和腕骨间关节也参与运动。

1) 腕关节中功能最强大的是桡腕关节，这个关节位于桡骨和腕骨近侧列的骨之间（手舟骨、月骨、三角骨，但不包括豌豆骨）。关节囊外还有多个韧带（手掌侧和手背侧的桡腕韧带，尺侧韧带、桡侧韧带等）加固。这个关节运动时，根据手是旋后或旋前，运动的幅度会有所不同：

- 屈曲，可以达 90°（桡侧腕屈肌、尺侧腕屈肌、掌长肌和拇长展肌）。
- 伸展，可达 70°（桡侧腕短伸肌、桡侧腕长伸肌、尺侧腕伸肌）。
- 外展或向桡侧倾斜（拇长展肌、拇短伸肌、桡侧腕屈肌、桡侧腕伸肌）。
- 内收或向尺侧倾斜（尺侧腕伸肌、尺侧腕屈肌）。
- 旋转运动，这个动作由多个简单动作依次组合完成，手在运动过程中，在空间内画出一个锥形。

2) 腕骨间关节由近端腕骨和远端腕骨（大多角骨、小多角骨、头骨和钩骨）构成，这些骨只能在所在的列上稍微滑动。而腕中关节是建立在两列腕骨之间的关节，所以活动的范围比较大。

4. 手部

手部的关节介于腕骨、掌骨和手骨之间，拇指（第一指）和其余四指的活动能力有所不同。

1) 拇指的腕掌关节是鞍状关节，与其余四指的关节不同，这个关节的活动范围很大，甚至可以做环转运动：

- 外展（拇长展肌、拇短伸肌、拇短展肌和拇对掌肌）。
- 内收（拇收肌、拇短屈肌、拇长伸肌）。
- 屈曲（拇短屈肌、拇收肌）。
- 伸展（拇长展肌、拇短长伸肌）。
- 掐指运动是拇指单独碰触其余四指的指尖的动作（拇对掌肌、拇短屈肌）。

2) 指间关节是单根手指内骨与骨之间的关节。这种关节属于滑车关节，外面包绕着关节囊，前面和外侧面还有韧带加固。这种关节只能做屈曲和伸展运动，支持运动的是与拇指做此类的运动相同的近端和远端的肌肉。这个关节还支持过度伸展运动，但不同的手指伸展的幅度有所不同。

■ 下肢

1. 髋部

髋关节（髋股关节）可以使下肢在躯干上运动。

这是一个球窝关节，介于球形股骨头和髋臼凹窝之间（三个构成此关节的骨：髂骨、坐骨和耻骨）。如果将肩肱关节与髋关节进行对比，会发现髋关节更粗大，这是髋臼的深度和整个关节的规模决定的，但这个关节活动性并不大，这样人体在站立或者在行走的过程中，下肢可以稳定地支撑躯干。与关节稳定性相关的因素还有关节面的形状、关节囊、韧带（圆肌韧带、髂股韧带、耻股韧带、坐股韧带以及髋臼横韧带），以及附近其他固定这个关节的肌肉，此外，股骨的运动轴几乎呈垂直的方向也增加了关节的稳定性。

股骨在髋骨高度上的运动和主要参与这些运动的肌肉：

- 屈曲（阔筋膜张肌、梳肌、髂腰肌、缝匠肌、股直肌、大收肌的上部和股薄肌）。
- 伸展（半腱肌、半膜肌、股二头肌、臀大肌）。
- 外展（臀小肌、臀中肌、阔筋膜张肌、臀大肌的上部）。
- 内收（大收肌、长收肌、短收肌、股薄肌和梳肌）。
- 向外侧旋转或者外旋（闭孔肌、梨状肌、臀大肌、臀小肌、臀中肌和髂腰肌）。
- 向内侧旋转或内旋（臀小肌、臀中肌的前部和股薄肌）。
- 环转，这个动作是在三个轴上完成的连续动作，与肩部的环转运动类似，但幅度更小。

2. 膝部

膝关节比较复杂，有些类似带角度的滑车关节，它的形状有些特殊，可以做屈曲和伸展动作。如果小腿屈曲，还能略微进行旋转运动。它的关节头的关节面形状不规则，因为这个部位有两个股骨髁，这两个髁骨的大小不同，都是椭圆形，向外明显凸起，而胫骨的髁骨则略微下凹。这个关节的稳定性依靠的是一个结实的关节囊、滑液囊和半月板，还有一系列韧带（髌骨韧带、胫侧韧带、腓侧韧带、腘肌韧带，以及一些交织的韧带），以及包裹着髌骨的肌腱和分布在髂胫段的阔筋膜。

小腿的运动和参与运动的主要肌肉：

• 屈曲（股二头肌、半膜肌、半腱肌、缝匠肌、股薄肌和腓肠肌）。

• 伸展（股四头肌，即股直肌、股内侧肌、股外侧肌、骨中间肌）。

我们讲过，如果膝盖屈曲，胫骨就能做有限的外旋动作（股二头肌）和内旋动作（半膜肌、半腱肌、股薄肌、缝匠肌和腘肌）。

3. 脚踝和足

踝关节，即距上关节或距下关节，是一个滑车关节，由胫骨和腓骨远端与距骨共同构成。这个关节外面包绕着关节囊和结实的韧带（三角韧带、跟腓韧带、距腓前韧带和距腓后韧带等）。这个关节可以做屈曲运动（向足背屈曲）和伸展运动（向足底屈曲）。足部的关节很多，但与手的关节相比，足部的运动十分有限。参与足部运动的关节：跗骨间关节、跗距关节、跖骨间关节、跖趾关节和趾关节。这些关节都有结实的韧带辅助，因此满足了足部运动所需的稳定性和弹性。

足部在不同区域所做的都是类似的运动，特别是下列运动：踝关节可以使足背屈曲（胫骨前肌、腓骨前肌、趾长伸肌、踇长伸肌），也可以使足底屈曲或者伸展（腓肠肌、比目鱼肌、腓骨长肌、胫骨后肌、腓骨短肌、趾长屈肌、踇长屈肌）。

跗骨间关节可以做的运动和主要参与这些运动的肌肉：

• 足背屈曲运动（胫骨前肌、腓骨前肌、趾长伸肌、踇长伸肌）。

• 足底屈曲运动（胫骨后肌、趾长屈肌、踇长屈肌、腓骨长肌和腓骨短肌）。

• 内侧旋转或内收运动（胫骨前肌、胫骨后肌、趾长屈肌、踇长屈肌）。

• 外侧旋转或外展运动（腓骨长肌、腓骨短肌、腓骨前肌、趾长伸肌）。

趾关节可以做的运动和主要参与这些运动的肌肉：

• 屈曲运动（趾长屈肌、踇长屈肌、趾短屈肌、踇短屈肌、

第五趾短屈肌）。

• 伸展运动（趾长伸肌、踇长伸肌、趾短伸肌）。

平衡与静态姿势

■ 平衡

平衡是骨骼、肌肉和小脑综合作用的结果，是指当人在空间里主动或被动地移动时仍保持身体（人体）的协调状态。身体持续在机械外力（重力、拉拽、摩擦等）的作用下，也可能保持不动。在这种条件下，相反的作用力之间相互抵消，因此身体保持平衡状态。这种平衡可以是"静态"的，从身体的姿势就能识别，就是要在周围环境里保持身体的"正常"状态（特别是那种直立的状态），此时重力的作用线在人体所受支持力的区域内。但也可以是"动态"的平衡，协调运动，特别是那种全身运动，例如在行走、奔跑、攀爬和游泳的过程中的动作。

从机械运动的意义来看，重力的作用中心或者身体的重心与平衡之间有直接关系。这个点是综合考虑身体各个面和各部分的受力得到的，也是外力在身体上的作用点。对于竖直站立的人体，这个重心在骨盆上，从腰椎到耻骨的位置略微靠前一些。重力的中心，重力的作用线穿过这个点（即这条线与地面垂直），只要不改变身体的形状或者不改变身体各部位在空间的位置，这条线就不会改变位置或者只是略微发生摆动。实际上，人体竖直站立时的重心与人体的体型、年龄和性别有关。

我们前面讲过，当重心线落在支撑身体的底部以内时，人体可以保持平衡（或者说保持协调的状态），当人体处于竖直站立状态时，重心线就是落在两只脚的足底以及脚下所在的区域内，这个区域的大小取决于两脚之间距离的远近。在其他静态的位置时，例如，处于坐着或趴下的状态，这个支撑的底就是身体与之接触的那部分面积，由于接触的面积较大，因此也更加稳定。影响人体机械运动平衡的因素受控于脑，由大脑处理从周围神经系统的感受器和内耳收集来的信号，也包括一些视觉的、心理上和生理上的刺激。总结起来，这些因素一共分为两类：一类是被动因素（骨的阻力，韧带和关节囊的弹性，关节的机构，外加人体的各种零件等）；另一类是主动因素（例如，克服重力时，头部、躯干、下肢的伸肌或者腹壁上的肌肉会收缩）。

■ 竖直站立

竖直站立（或称正常站立，解剖学指双下肢站立）时身体的重量平衡地落在两个彼此靠近的脚上，这是人类特有的静态姿势。从正面看这个姿势时，中间面沿前后方向经过重心线，并且将人体分为两个对称的部分。如果从侧面观察人体，可以看到正面对应着重心线，而这条纵向的略位于外耳

孔和外侧踝前面的直线不对称地穿过身体很多部位。

实际上，身体很多部位（头、胸、下肢等）都有自己的重心线和自己的轴，但几经叠加，从整体上看，这些线在前后方向上分成角度不同的小段。肌肉，特别是韧带努力地一段一段保持着各部分的平衡，通过这种连续的平衡，将体重按整个身体的重心线传到支撑体重的底部。

当人体处于正常直立的状态，颈部的韧带和伸肌可以避免头向前倒；而脊柱的副椎伸肌（髂肋肌、最长肌和横肌等）可以避免胸段向前倒；腹肌可以避免躯干向后倒；髂腰肌和阔筋膜张肌，还有髂股韧带可以避免膝盖屈曲；孖肌和比目鱼肌则可以避免胫骨向前屈曲。

人体竖直站立时，从外部形态看，颈部肌肉处于收缩状态（颈夹肌、直肌等）；腹肌也略微紧张；背部的浅层肌肉（腰段）一点也不突出；阔筋膜处于紧张状态；小腿后面的肌肉处于紧张状态（腓肠肌和比目鱼肌），连胫骨前肌也处于紧张状态。

当人体处于用力站立的状态（或者称绷直站立）时，股四头肌收缩（作用是固定髌骨），臀大肌和背部肌肉都收缩。

■ 几种平衡状态的竖直站立

竖直站立的姿势与定义为"正常"的站立姿势有所不同。

竖直站立姿势不同的情况下重心发生移动（由于支撑的底面积发生改变所致），因此身体的轴线偏离了重心所在的直线。为了使身体的姿势符合保持平衡的条件，需要不断地调节关节和有关的肌肉。

从正常的站立姿势演变来的状态有好几种，但可以按站立时是双脚（双足）着地，还是单脚（单足）着地进行分类，但单脚着地始终都是一种不稳定的平衡状态，或者说暂时的平衡状态。

1）双脚着地竖直站立时，两腿叉开，支撑身体的底面积在横向上扩大。就是说重心线在正面上的振幅加大，因此身体在这个面上的稳定性更好。尽管腰椎前凸有轻微的减弱，股骨在髋骨的高度上处于外展状态，但脊柱和骨盆之间的关系几乎没变。在这种姿势下，躯干和下肢的肌肉的作用与"正常"竖直站立时的作用相同。

2）双脚着地竖直站立时，一脚在前，这个状态与两腿叉开时的状态类似。支撑面的面积在前后方向上变大，因此身体在矢状面方向上更稳定。这一点也适用于迈步的状态。一脚在后时，股骨在髋骨上绷得非常紧，膝盖此时伸展，脚所在的轴与小腿的轴成一个略小于90°的角。

一脚在前时，股骨在髋骨上略微屈曲，膝盖也略屈曲，足与小腿之间的角度略大于90°。

为了保持这个姿势，臀大肌、股四头肌和小腿三头肌以及胫骨前肌都必须参与运动。

3）当掌趾关节参与动作时，即脚尖站立时，这个动作很常见，但身体在矢状面上的稳定性明显降低，因此只能暂时保持整个身体的平衡状态。此时腰椎前凸，股骨在髋骨上的伸展以及膝盖的伸展都有所增强。

为了保持这个姿势，下肢关节的一些肌肉积极参与进来：收肌、股四头肌、腓肠肌和比目鱼肌，还有胫骨后肌、腓骨长肌，但臀肌并不参与运动。

4）用脚跟站立时，这个姿势也是很不稳定的，因此站立动作也维持不长久，只能保持很短的时间。在迈步行走的过程中，有一部分分解的动作与这个姿势类似。

此时腰椎前凸减弱，股骨在髋骨上略屈曲，而膝盖则伸展。除了股四头肌（特别是股直肌）积极参与动作外，足和小腿的一些肌肉（胫骨前肌、腓骨长肌等）也积极参与运动。

5）不对称竖直站立时（或称侧立），身体的纵轴断开且不对称，从希腊最杰出的雕塑家的时代开始，这种姿势就被艺术家们所追求和推崇。

在这种姿势下，身体的重量几乎全部施加在一个下肢上（支撑的下肢），或左或右，而另一个下肢的作用是保持身体平衡。姿势也可以并存或相反（与肩膀所在的轴和骨盆所在的轴的调节有关）。这是一个放松的姿势，因为可以交替调换另一侧，可以把力量用在髋部结实的韧带（特别是髂股韧带）和阔筋膜上。

承重的下肢过度伸展时，也就是向外侧倾斜，远离重心线的状态。小腿保持着一个孖肌、比目鱼肌和其他屈肌（股二头肌、半腱肌和半膜肌等）收缩的姿势。另一个下肢的肌肉则几乎处于全部放松状态。躯干骨受向外侧倾斜影响，骨盆的一侧为呼应屈曲的下肢，因此与另一侧相比有所下降。此外，由于有一个轻微的旋转动作，因此髋部"承重"的一侧略微比另一侧向前移动一些。而胸部为了对骨盆的倾斜做出补偿和保持身体平衡，它需要在腰椎的高度，在对侧做出屈曲动作。头部为了适应新的平衡，也会在抬高肩膀时朝外侧屈曲。

从正面或背面观察呈不对称站立的人体，很容易就能看出这个姿势明显会形成对侧的横轴在肩膀或骨盆的高度上发生倾斜。

实际上，肩膀对应着承重一侧的关节，因此距离骨盆非常近。因此，这一侧肋骨的边缘距离髂骨峰只有很短的一段，而对侧则相反。

骨盆朝与肩膀相反的方向倾斜，对应着承重的下肢这一侧更高，而放松的另一侧则更低。

为了判断两个轴倾斜的程度，可以参考这两个区域皮下的骨上的点，即肩峰和髂骨前上嵴。而放松一侧的关节外表很圆润，肌肉上没有明显的凸起，而承重的关节那一侧，大腿的外侧很平展（这是阔筋膜被调整后的结果），但小腿后面肌肉收缩，股内侧肌和股外侧肌也是收缩状态。臀部的形

状很不一致，因为与承重下肢对应的一侧的臀肌比另一侧更为绷紧和突出，这是臀中肌，有时候也是臀大肌收缩造成的。承重这一侧的臀部还形成一个明晰的臀痕，而另一侧这个沟痕则很模糊。

在背部，腰部的横纹在承重的下肢一侧更突出，而骶腰肌在放松状态的另一侧只是略微收缩，与脊柱的外侧弧度相反。在这个高度上，椎骨痕更深，朝着下肢呈放松状态的一侧也更凸出。

6）单脚竖直站立，即只有一只脚着地，这种不对称的姿势更便于迈步，因为体重已经落在了一侧的下肢上。

但由于承重面积减少了很多，因此在这个姿势下，身体的状态很不平稳，实际上，虽然这个姿势活动性很大，但是可以找一个支点或者是支撑物来辅助平衡。

从穿过重心线的点来看，这个姿势只能被动地保持很短的一段时间，或者也可以利用这短暂的收缩时间，用另一侧下肢替换承重下肢的臀肌、收肌、阔筋膜张肌。很显然抬起的下肢可以朝多个方向做不同程度和角度的屈曲动作，例如：向外侧、向前或者向后屈曲。

7）最后，还要讲一种情况，当人体负重的时候，下肢或躯干会被迫摆出典型的适应性姿势，按照重心线调整重心和身体轴线的比例。

身体或身体某一部分可以按照负重物的大小和轻重，向前、向后或向外侧倾斜。显然，肌肉的力量与需要移动的物体相关，因为它可以保持身体和所承载的物体之间的平衡。

■ 其他静态的姿势

除了几种竖直站立的姿势，我们知道，身体还有很多习惯性的姿势，属于静态的更放松的状态，比如坐着或躺着。

为了对问题进行全面的讲解，我们这里讲一下主要和最常见的姿势，因为这也是艺术解剖学关注的内容。

1）在坐着的姿势里，下肢不再支撑躯干，因为躯干直接被支撑身体的部分承担，这个支撑的部分可以是地面或者是别的高一点的物体。

支撑部分的底部与臀部和大腿后面的部分对应，外观上很宽阔，因此身体可以保持稳定，躯干仍可以移动，向外、向后和向一侧移动的幅度甚至可以大一些，特别是向前，幅度更大。上肢或头部为了保持身体平衡，也可以移动。

坐着时，可以只是坐着或者后背有所倚靠，这样可以削弱脊柱的生理弯曲，特别是腰部的弯曲，如果躯干支撑在肘上并向前屈曲，甚至可以让这个生理弯曲消失。坐着时保持身体平衡主要靠脊柱附近的肌肉，特别是颈部的肌肉，它们可以使躯干和头部竖直挺立，或者避免因重力作用向前倒。

人体外部形状受坐姿的影响，通常腹部会凸出，这是腹部肌肉松弛而折叠的肌肉凸出的结果。同时还与背部弯曲或挺直，臀部的脂肪下半部扁平，而后面／外侧面凸起有关。

2）半蹲时只有脚着地，但与竖直站立时不同，此时下肢的关节都是屈曲状态，因此重心会明显降低。但身体的稳定性并不高，如果只是立在足尖上，则更加不稳定。蹲着的姿势有很多种，例如：两个足跟都抬起，而脚掌完全着地；或者一脚在前，并相对另一只脚偏向外侧等。但无论是哪种，着地的面积都不大。能增加稳定性的做法是将重心转移到向前伸并触地的上肢上。

所有这些姿势都需要骨骼和作用在不同部位上的肌肉的配合，但在这里讲得过多或过浅都没有必要，因为观察模特的外部形态很容易就看到这些表现。

3）跪着时人体支撑在膝盖的前表面、小腿和伸展的脚背上。另外一种跪姿是只支撑在膝盖和脚趾上；还有一种是身体只支撑在一个下肢上，这个下肢弯折，大腿与小腿成直角或者角度稍小，或者成钝角，而另一个下肢则伸开。最后还有一种，身体（即头、胸、上肢和大腿）可以立在膝盖上，可以竖直或带一定角度向后倾斜，或者大腿靠在脚跟上和小腿的后面。

4）躺下或者俯卧时身体的平衡状态最佳，因为此时支撑面非常大。为了描述上简便起见，可以按外形分成三种基本的姿势，因为虽然有很多种姿势，但画画时有几个是常用的姿势。

a. 仰卧是解剖学体位的名称，因为这是尸体在解剖台上的体位。此时身体支撑在枕骨区、背部上段外表和耻骨区，还有大腿、小腿以及足跟的后面。足底此时略微屈曲，脊柱仍保持生理弯曲的弧度（只有颈部和胸部的弧度略减），且腰部的弧度很明显。

身体的重心非常低，几乎在第二耻骨椎骨的位置，落在支撑面中心位置的重心使身体非常稳定。身体的外部形态，因为重力的作用和接触面之间的压力有些变化。还有别的类似的姿势，例如：单个或两个下肢都屈曲，并支撑在足底上；单个或两个手臂外展或伸展，或者两个手臂都叠在脑后等。

b. 俯卧的姿势应用不多，因为如果保持这个姿势的时间很长，不仅不舒适，而且呼吸也不畅，为了改善这种状态，可以将头侧过来，身体支撑在下巴（或者脸颊）上，此时躯干和大腿整个的前表面和脚背都成为支撑面。

c. 侧躺时身体在横向上并不稳定，因为此时身体支撑在外侧面上，支撑的面积并不大。重力的中心很高，为了让身体更稳和更放松，身体会朝前或朝躯干的后面倒，但因为下肢会部分屈曲，而上肢也可以移动，因此身体平衡可以获得有效的调整。骨盆会略微向前和向后旋转，脊柱生理弯曲的弧度会减小，但在正面腰段向下和胸段向上始终都各有一个凸起。

在这个姿势下，重力也会对身体的脂肪组织和松弛的肌肉有影响，它们会使这些区域（腹部、臀部和胸部等）的外部形态发生变化。

运动的姿势

与竖直站立一样，运动时（在空间里借助肌肉的动力发生位移）位置、重心和身体上的重心线的移动也非常重要。

人体运动时双脚都动（即运动是靠双脚实现的），属于跖行（即脚掌着地）和直立（即呈竖直的姿势）。

运动时下肢和身体其他部分协调有节奏地移动，实际上是身体重心和支撑面的移动。人体自然的运动包括行走和奔跑，这两种运动与两大类因素相关。一个是人体自身因素（如性别、年龄、健康状况和体型等），另一个则是环境因素（地面的平整度和倾斜度等）。

每个人都有自己行走和奔跑的方式，这个方式会受上面提到的两类因素的影响。但总能识别出这两种运动基本的和典型的机制。

人体还能自然地完成一些别的运动，比如那些典型的体操、舞蹈动作，还有在社交活动和生产劳动中产生的动作等，在此并不赘述，因为那些实际上属于运动学研究的范畴。

■ 行走

行走（也称迈步、步行）是人类特有的在地上的运动，行走使人在空间内发生位移。

在行走过程中，人体始终没有离地：下肢一前一后交替移动，带着躯干、头和上肢迈步前行。这就如同空间在两脚之间，因此迈步动作完成了一个连续的过程：走过两步之后完成一个循环，每个下肢就恢复到原位。身体健康的正常人每个完整的行走过程都包括几个典型的步骤：只观察单侧下肢的话，包括一次支撑和一次摆动的过程；同时观察两个下肢的话（即整个人体），包括一次双下肢支撑和两次单下肢支撑。

简化后可以将这一系列动作看作基本动作的组合：

• 在地面上行走的机制从双下肢竖直站立开始。

• 一个下肢屈曲，开始进入摆动的过程，此时髋部（髂腰肌）、膝盖（股二头肌、缝匠肌等）、脚踝（足部的屈肌，特别是小腿三头肌）屈曲，则由另一侧的下肢支撑体重，即承重侧下肢。为了克服承重后的屈曲，该侧下肢的阔筋膜张肌、股直肌、臀中肌和臀小肌会收缩。

• 正在摆动的下肢伸展小腿，股四头肌和髂腰肌收缩，这样才能接触地面。

• 另一侧承重下肢伸脚，躯干也被带向前，脚在重力的作用下摆动并接触地面。

• 双下肢着地后，迈向前的下肢成了承重的一侧，而另一侧则成为摆动的一侧。

随后，继续前面的步骤：

1）双下肢支撑，即此时两脚都着地；

2）单侧下肢支撑，此时原本在后面的下肢被带到前面，

因此体重落到后面的脚上，这个脚着地，先是脚跟，最后是脚趾；

3）双下肢支撑，前脚的脚掌和后脚的脚尖靠近地面；

4）单侧下肢支撑，此时后脚被带到前面。

在迈步行走的过程中躯干略微扭转，然后继续前后和向外侧摆动，这样重心就发生移动，重心线就落在不断变化的支撑面内。

上肢自然和随意地摆动，与下肢运动的方向相反，因此手臂如果向前，那么同侧的小腿就会向后。它们的运动决定了躯干交替地扭转，这一点在肩膀的高度上尤为明显。

最后还要提一句，我们知道，行走的方式会因为地面情况（地面向上倾或者是向下斜，凸凹不平或很平坦等情况）的不同而有所变化。还有在一些特殊情况下的行走，例如，上下楼梯，还有在拖拽、下压或抬起重物等情况下的行走。

在行走的不同过程中，我们能看见身体的外形会有变化。有的很容易直接从模特身上看到，例如：

• 承重一侧的臀部会收缩和凸起，而另一侧则很平坦。

• 承重一侧下肢的股四头肌凸起明显，因为收缩，边界也非常清晰，但这个特征只出现在支撑过程的第一阶段，因为很快肌肉会放松，凸出的部分会平复。

• 摆动的下肢，在这个阶段的第一阶段，大腿的屈肌（缝匠肌、阔筋膜张肌等）、小腿的屈肌（股二头肌、半膜肌和半腱肌等）会收缩和凸出。

• 承重一侧下肢的小腿上的肌肉会收缩，主要是比目鱼肌、腓肠肌、腓骨肌这些肌肉，外观明显凸起，当下肢进入摆动阶段时，这些肌肉则会放松。

• 躯干部分，除了颈肌，摆动的这一侧的腰段上的棘肌也会收缩。

■ 奔跑

奔跑和行走一样，都是人类常见的运动方式，但奔跑时移动得更快。奔跑时没有双侧下肢着地的步骤，因为单侧下肢支撑的过程很快就被身体腾空的过程接上。实际上，脚支撑地面之后就是向前投的动作，这个过程借助小腿三头肌的强烈收缩实现，足跟也因此被抬起。

为了研究奔跑动作，只是观察模特还不够，因为运动速度太快，所以需要借助一些辅助的手段（照相、录像等）进行分析。这里主要讲一些有助于艺术创作的认识。

• 躯干在奔跑时扭曲的程度不大，但与行走相比，此时的躯干会比较倾斜（从开始奔跑阶段的向前倾和减速时的向后倾），这与奔跑的速度也相关。

• 脚接触地面，整个脚掌与之平行，随即就是和行走一样的机制，即由脚跟开始抬起，然后逐渐是脚掌，最后离开地面的是脚趾。

• 在整个奔跑的过程中下肢不会伸展开，而是会呈现出

某种程度的屈曲状态。

• 奔跑时上肢的状态与行走时的状态相同，但执行的幅度更大，并且保留一定程度的屈曲。

• 奔跑时人体并不稳定，因为在整个过程中人体重心几乎都落在支撑面之外（特别是由脚尖构成）。此外，身体在这个过程中除了受重力影响，还受到人体惯性的影响。

• 参与奔跑运动的肌肉有小腿屈肌、股四头肌、小腿三头肌、臀大肌和脚背上的屈肌。

更确切地讲：

1）在单侧下肢支撑时，当脚触及地面，股四头肌和小腿上所有的肌肉都会强烈地收缩，目的是阻止膝关节和颈-跗关节让步；当脚开始离开地面的时候，为了产生推力，孖肌和比目鱼肌更为明显和强烈地收缩。随后，小腿屈肌（股二头肌、半腱肌和半膜肌）在大腿上开始发挥作用。

2）在悬空阶段，下肢摆动时，除了小腿的屈肌收缩，大腿的屈肌（缝匠肌、股直肌、阔筋膜张肌）也作用在躯干上。臀大肌在步行时作用不大，但在奔跑时会强烈地交替收缩，特别在悬空时会强烈收缩，臀大肌此时的突起与后推的下肢对应，而另一侧放松的臀大肌则比较平坦。

■ 跳跃

跳跃在人类正常行动中不常用。跳跃时下肢会快速和极力地伸展，但此跳跃的方式也有好几种（可以竖直跳跃，也可以助跑后腾空长距离跳跃等）。但本节不会重点对这些形态进行讲解，因为这个姿势在人像绘画艺术中不常用。总之，需要的话，可以通过摄影和录像这些手段进行研究。我们学习的时候，对于所有类型的跳跃只需了解三个步骤：

1）准备阶段，在这个阶段，身体和下肢屈曲、倾斜为弹跳做准备动作。

2）腾空阶段，可以向上，也可以向下，在这个过程中身体离地，上肢的姿势此时具有助力作用。

3）结束阶段，此时双脚触地，下肢屈曲，以减小冲击力。

用艺术表现人体运动类似于对运动进行科学分析，对自然进行细致的观察不仅可以使作品符合基本规律，还可以生动地刻画动作的片段和表达出运动的基本含义。例如：

1）画行走的人体时，一般都选择双侧下肢支撑的状态，当处于这个姿势时，后脚部分抬起。躯干向前倾斜，承重的下肢受力加大，此时的下肢会略微朝膝盖屈曲。

2）画人体奔跑时，一般都选择单下肢承重的状态，承重的下肢略微屈曲，另一个下肢则向后推。躯干和头向前倾斜的幅度很大。

但如果不遵循"科学"的法则（这时躯干可以几乎呈竖直状态，目的是让重心线落在支撑面里），从另一个角度讲，这对于运动的含义，肌肉的紧张度和平衡的不稳定性又是一种非常活泼的表达方式。

参考书目

以下为外版资料，供读者参考。

AA.VV. *Il Corpo come misura*, Ed. D'ars, Milano, n. 134/1991-92.

AA.VV. *Gray's Anatomy*, Churchill Livingstone, Edinburgh, 1980 (1858) (ed. it. Zanichelli, Bologna, 1988).

AA.VV. *Due secoli di Anatomia Artistica*, Libri Scheiwiller, Milano, 2000.

AA.VV. *Gray's Anatomy* (WILLIAMS, Peter (ed.) et al.), Churchill-Livingstone, London, 38th ed. 1995 (ed. ital.: Zanichelli, Bologna, 2001).

AA.VV. *L'art et le corps*, Phaidon France, Paris, 2016

AA.VV. *L'art du nu au XIX^e siecle - La photographie ei son modèle*, Hazan, Paris, 1997

ARAMBOURG, Camille *La Genèse de l'Humanité*, Presses Universitaires de France, Paris, 1969 (1943).

ARISTIDES, Juliette *Lessons in Classical Drawing*, Watson-Guptill Pub. Random House, New York, 2011

ASCOLI, Ruggero *Principi di chirurgia generale*, Ed. Minerva Medica, Torino, 1952.

AUBARET, *L'anatomie sur le vivant - L'anatomie de surface - Guide pratique des repères anatomiques*, Ed. Boilliere, Paris, 1919-20; (ed. it. Società Editrice Libraria, Milano, 1920).

BACKHOUSE, Kenneth M. - HUTCHINGS, Ralph T., *A Colour Atlas of Surface Anatomy Clinical and Applied*, Wolfe Medical Pub. Ltd, London, 1986.

BAIRATI, Angelo *Crisi attuale della morfologia*, Rassegna Clinico-scientifica, Milano, XXXII, 5, 1956.

BAJIANI, Antoine *Le corps à nu- Manuel de morphologie*, Editions La Decouverte, Paris, 2017

BALBONI, Giuseppe et al. *Anatomia Umana*, (3 vol.) Edi-Ermes, Milano, 1991 (1978).

BAMMES, Gottfried *Die Gestalt des Menschen*, Ravensburger, Ravensburg, 1991 (1978).

BAMMES, Gottfried *Sehen und Verstehen*, Otto Maier Verlag, Ravensburg, 1992 (1985).

BARCSAY, Jeno *Anatomia per l'artista*, A. Vallardi Ed., Milano, 1965 (Ed. orig. Corvina, Budapest, 1953).

BARRINGTON, John S. *Anthropomrtry and Anatomy*, Encyclopaedic Press Ltd., London, 1953

BELLUGUE, Paul *A propos d'art, de forme et de mouvement*, Maloine, Paris, 1967.

BELLUGUE, Paul *Introduction à l'étude de la figure humaine. Anatomie plastique et mécanique*, Maloine, Paris, 1963 (1962).

BERGMAN, Ronald A. et al. *Atlas of Microscopic Anatomy*, W.B. Saunders Co., Philadelphia, 1974 (ed. it. Piccin, Padova, 1976).

BERGMAN, Ronald A. et al. *Catalog of Human Variation*, Urban-Schwarzenberg, Baltimore-Munich, 1984.

BERRY, William *Drawing the Human Form* Van Nostrand-Reinhold, New York, 1977.

BEVERLY HALE, Robert *Master Class in Figure Drawing* Watson Gouptill Pub., New York, 1985.

BEVERLY HALE, Robert – COYLE, Terence *Anatomy Lessons from the Great Masters*, Watson-Guptill Pub., New York, 1977.

BIAGGI, Carlo Felice *Lo studio dell'anatomia artistica ieri e oggi*, Tipografia Figli della Provvidenza, Lucino, 1954.

BIASUTTI, Renato (et al.), *Le razze e i popoli della Terra*, Utet, Torino, 1967 (IV) (1940)

BLOOM, William-FAWCETT, Don *A Textbook of Histology* Chapman and Hall, New York London, 12 Ed. 1994.

BOCCARDI, Silvano et. al. *I muscoli*, Masson, Milano-Parigi, 1991 (3 vol.).

BOURGEOIS, Eric, *L'art de l'embaumement: une introduction à la thanatopraxie*, Berger, Eastman (Québec), 2002.

BRADBURY, Charles Earl *Anatomy and Construction of the Human Figure*, McGraw Hill, New York, 1949.

BRIDGMAN, George B. *Constructive Anatomy*, Dover, New York, 1973 (1920).

BRIZZI, E: (et al.), *Anatomia Topografica*, Edi-Ermes, Milano, 1991 (1978).

BUCCI, Mario *Anatomia come arte*, Ed. Il Fiorino, Firenze, 1969.

BUSSAGLI, Marco *Il corpo umano. Anatomia e significati simbolici*, Mondadori-Electa, Milano, 2005.

CAPECCHI, Valfredo - MESSERI, Piero, *Antropologia*, S.E.U., Roma, 1979

CAPPELLINI, Osvaldo *Cinesiologia Clinica* Argalia Editore, Urbino, 1977.

CARLINO, Andrea (et al), *La bella anatomia. Il disegno del corpo fra arte e scienza nel Rinascimento*, Silvana Editoriale, Cinisello Balsamo (Mi), 2009.

CATTANEO, Cristina, *Antropologia*, CUEM, Milano, 2005

CAVALLI SFORZA, Luca Luigi, - PIEVANI, Telmo, *Homo sapiens - la grande storia della diversità umana*, Codice Ed., Torino, 2011

CAVALLI SFORZA, Luca e Francesco, *Chi siamo, La storia della diversità umana*, Mondadori, Milano, 1993

CAVALLI SFORZA, Luigi Luca - MENOZZi Paolo *The History and Geography of Human Genes*, Princeton University Press, Princeton, 1994 (ed. it. Adelphi, Milano, 2000)

CAZORT, Mimi (ed.), *The Ingenious Machine of Nature. Four Centuries of Art and Anatomy*, National Gallery of Canada, Ottawa, 1996.

CHUMBLEY, C.C. - HUTCHINGS, Ralph T. *A Colour Atlas of Human Dissection*, Wolfe Medical Pub. Ltd., London, 1988.

CIARDI, Roberto *L'anatomia e il corpo umano*, Mazzotta ed. Milano, 1981.

CIVARDI, Giovanni *Note di anatomia e raffigurazione*, Il Castello, Milano, 1990.

CIVARDI, Giovanni *Il nudo maschile*, Il Castello, Milano, 1991.

CIVARDI, Giovanni *Il nudo femminile*, Il Castello, Milano, 1992.

CIVARDI, Giovanni G., *Schizzi di Anatomia Artistica*, Il Castello, Milano, 1997.

CIVARDI, Giovanni G. *Forma e figura - Introduzione al disegno del corpo umano*, Il Castello, Milano, 2001

CIVARDI, Giovanni G., *Morfologia esterna del corpo umano. Una guida per disegnare correttamente la figura*, Il Castello, Milano II ed.

2011 (1999).

CIVARDI, Giovanni G., *La testa umana. Anatomia, morfologia, espressione per l'artista*, Il Castello (Mi), 2001.

CIVARDI, Giovanni G., *Tavole anatomiche*, Il Castello, Cornaredo (Mi), 2014

CIVARDI, Giovanni, *Il corpo e la misura - I canoni proporzionali della figura umana*, Fonte Editore, Milano, 1998

CLAIR, Jean (ed.), *L'âme au corps. Arts et sciences 1793 – 1993*, Gallimard-Electa, Paris, 1993.

CLARK, Kenneth McK. *The Nude – A Study in Ideal Form, John Murray*, London, 1956 (ed. it.: Neri Pozza Ed., Vicenza, 1995)

CLARKSON, H.M. - GILEWICH, G.B. *Musculoskeletal Assessment*, Williams & Wilkins, Baltimore, 1989 (ed. it. Edi-Ermes, 1991).

CODY, John *Visualizing Muscles*, The University Press of Kansas, Lawrence, 1990.

COLE, J.H. et. al. *Muscles in Action*, Churchill-Livingstone, London-New York, 1988.

COMAR, Philippe *Les images du corps*, Gallimard, Paris, 1993.

COMAR, Philippe (ed.), *Une leçon d'anatomie. Figure du corps à l'Ecole des Beaux-Arts*, Editions Beaux-Arts de Paris, Paris, 2008.

CUNNINGHAM, D.J.*Cunningham's Manual of Pratical Anatomy*, Oxford University Press, London, 1893 (ed. it. Piccin, Padova, 1970).

DE FAZIO, Francesco (et al.), *Medicina necroscopica*, Masson, Milano, 1997.

DE MONTHOLLIN, Dominique (ed.), *L'illustration anatomique de la Renaissance au siècle des Lumières*, Bibliothèque publique et universitarie, Neuchâtel, 1998.

DELMAS, André *L'anatomie humaine*, Presses Universitaires de France, Paris, 1986.

DONATI, Luigi (et al.), *Eidomatica e robotica medica*, Bi&Gi Editori, Verona, 1994

EIBL-EIBESFELDT, Irenaus *Die Biologie des menschlichen Verhaltens – Grundriss der Humanethologie*, R. Piper GmbH & Co. KG, Muenchen 1984 (1989). (ed. It.: Bollati-Boringhieri, Torino, 2001)

EWING, William A., *The Body - Photoworks of the Human Form*, Thames & Hudson Ltd., London, 1994

FACCHINI, Fiorenzo, *Antropologia - Evoluzione, uomo, ambiente*, Utet, Torino, 1995 (1988)

FARINA, Angelo *Atlante di anatomia umana descrittiva*, Recordati, Milano, 1957.

FARRIS, Edmond J. *Art Student's Anatomy*, Dover, New York, 1961.

FAU, Julien, *Anatomy of the External Forms of Man*, Baillière, London, 1849 (ed. orig. Paris, 1845; ed. rec.: Dover, Mineola, 2009).

FAWCETT, Robert - MUNCE, Howard *Drawing the nude* Watson Guptill Pub., New York, 1980.

FAWCETT, Robert, *On the Art of Drawing*, Watson-Guptill Pub., New York, 1958

FAZZARI, Ignazio - ALLARA, Enrico *Anatomia Umana Sistematica* Uses, Firenze, III Ed., 1980.

FRIPP, Alfred – THOMPSON, Ralph *Human Anatomy for Art Students*, Sealey, Service and Co. Ltd., London, 1911 (ed. rec.: Dover, New York, 2006).

GHITESCU, G.H.*Anatomie Artistica*, Editura Meridiane, Bucaresti, 1962.

GOLDFINGER, Eliot *Human Anatomy for Artists*, Oxford University Press, New York, 1991.

GOSLING, J.A. et. al. *Atlas of Human Anatomy*, Churchill-Livingstone,

Edinburgh-London-New York, 1985.

GORDON, Louise *The Figure in Action: Anatomy for the Artists*, Batsford Ltd., London, 1989.

GUYTON, Arthur G. *Texbook of Medical Physiology* (IV Ed.) W.B. Saunders Co, Philadelphia, 1971. (ed. it. Piccin, Padova, 1978).

HAGENS von, Gunther (ed.), *Body Worlds. The Anatomical Exhibition of Real Human Bodies*, Institut für Plastination, Heidelberg, 2002.

HARARI, Yuval Noah *Sapiens, A Brief History of Mankind*, Harville Secker - Random House, London, 2014

HATTON, Richard G. *Figure Drawing*, Chapman and Hall Ltd., London, 1904.

KAMINA, Pierre. *Anatomie clinique*, Maloine, Paris, 2015 (IV), Voll. 1-2

KAPANDJI, Ibrahim A., *Anatomie fonctionelle* (3 voll.), Maloine, Paris, VI ed. 2008-11.

KAPANDJI, Ibrahim A., *Physiologie articulaire* (3 voll.), Maloine, Paris, V ed. 2002.

KELLER, Ruth, *Problemi di simmetria*, Rivista Ciba, n. 43, Milano, ottobre 1953.

KEMP, Martin – WALLACE, Marina, *Spectacular Bodies. The Art and Science of Human Body from Leonardo to Now*, University of California Press, London, 2000.

KRAMER, Jack N., *Human Anatomy and Figure Drawing*, Van Nostrand-Reinhold Co., New York, II ed. 1984.

LANTERI, Edouard, *Modelling and Sculpture*, Vol. I, Chapman and Hall, New York, 1902.

LARSEN, Claus, *Anatomia Artistica*, Zanichelli, Bologna, 2007.

LOCKHART, R.D.et. al. *Living Anatomy*, Faber & Faber, London, 1963.

LOOMIS, Andrew W., *Figure Drawing for all it's Worth*, The Viking Press, New York, 1946.

LUCCHESI, Bruno *Modeling the Figure in Clay: A Sculptor's Guide to Anatomy*, Watson-Guptill Pub., New York, 1980.

LUMLEY, John S. *Surface Anatomy: The Anatomical Basis of Clinical Examination*, Churchill-Livingstone, London, 1990.

MAIMONE, Giuseppe *Anatomia artistica*, Edizioni Scientifiche Italiane, Napoli, 1970.

MANDRESSI, Rafael *Le regard de l'anatomiste - Dissection et invention du corps en Occident*, Editions du Seuil, Paris, 2003

MANZI, Giorgio, *Ultime notizie sulla evoluzione umana*, Il Mulino, Bologna, 2017

MARCHESINI, Roberto *Post-humasn - Verso nuovi modelli di esistenza*, Bollati-Boringhieri, Torino, 2002

MARSHALL, John *Anatomy for Artists*, Smith, Elder and Co., London, 1890.

MARZANO, Michela (ed.) *Dictionnaire du corps*, Presses Universitaires de France, Paris, 2007

MATTHIESSEN, Martin - HOLM, J.V.*Overfladeanatomi*, Fadl's Ferlag, Köbenhavn, 1975.

MESSERI, Piero - LEONI, Daniele *Antropologia del vivente*, Edizioni V. Morelli, Firenze, 1990.

MEZZOGIORNO, Vincenzo *Guida pratica alla dissezione*, Editrice Medica Salernitana, Salerno, 1974.

McHELHINNEY, James L. (ed.) *Classical Life Drawing Studio*, Sterling Pub. Inc., New York, 2010

McMINN, R.M.H. - HUTCHINGS, R.T. *A Colour Atlas of Human Anatomy*, Wolfe Medical Pub. Ltd., London 1988 (1977).

MONGUIDI, C. *Anatomia plastica*, Casa ed. L'artista moderno, Torino, 1911.

MOREAUX, Arnould *Anatomie artistique de l'Homme,* Maloine, Paris, 1990 (1954).

MORELLI, A. e G., *Anatomia per gli artisti*, Fratelli Lega Ed., Faenza, 1977 (1940).

MORRIS, Desmond *Body Watching: a Field Guide to Human Species*, Compilation Ltd., London, 1985.

MOTTURA, Giacomo *Tecnica delle Autopsie* Utet, Torino, II Ed. 1978.

MUYBRIDGE, Eadweard *The Human Figure in Motion*, Dover, New York, 1955 (1887).

PECK, Stephen R., *Atlas of Human Anatomy for the Artist*, Oxford University Press, New York, 1951.

PERARD, Victor *Anatomy and Drawing*, Bonanza Books, New York, 1989 (1928).

PERNKOPF, Eduard *Atlas der Topographischen und Angewandten Anatomie des Menschen*, Urban-Schwarzenberg, Muenchen-Berlin, 1963-64.

PETHERBRIDGE, Deanna (ed.), *The Quick and the Dead. Artists and Anatomy*, Hayward Gallery Catalogue, London, 1997.

POLLIER-GREEN, Pascale (et al. ed.), *Confronting Mortality with Art and Science*, VUBPress Brussels Iniversity Press, Brussels, 2007.

PREMUDA, Loris *Storia dell'iconografia anatomica*, Ciba Geigy Edizioni, Milano, 1993 (1957).

QUATREHOMME, Gérald, *Traité d'Anthropologie médico-légale*, DeBoeck s.a., Louvaine-la-Neuve, 2015

QUEVAL, Isabelle, *Le corps aujourd'hui*, Gallimard, Paris, 2008

QUIGLEY, Christine, *The Corpse. A History*, McFarland and Co. Inc., Jefferson, 1996.

RAYNES, John *Anatomy for the Artist*, Crescent, New York, 1979.

RAYNES, John, *Complete Anatomy and Figure Drawing*, Batsford, London, 2007.

REED, Walt *The Figure. An Approach to Drawing and Construction*, North Light Pub., Westsport, 1976.

RICHER, Paul M. *Anatomie Artistique*, Plon, Paris, 1890.

RICHER, Paul, *Introduction à l'étude de la figure humaine*, Vigot, Paris, 1902.

RIFKIN, Benjamin A. (et al.), *Human Anatomy. Depicting the Body from the Renaissance to Today*, Thames and Hudson, London, 2006.

ROBERTS, K.B. – TOMLINSON, J. D. W., *The Fabric of the Body*, Clarendon Press-Oxford University Press, Oxford, 1992.

ROHEN, J.W. - YOKOCHI, C.*Anatomie des Menschen,* Schattauer Verlag, Gmbh, Stuttgart-New York, 1985 (ed. it. EMSI, Roma, 1985).

RÖHRL, Boris, *History and Bibliography of Artistic Anatomy*, Georg Olms Verlag, Hildesheim, 2000.

RUBINS, David *The Human Figure. An Anatomy for Artists*, The Studio Pub. Inc., New York, 1953.

RUBY, Erik A., *The Human Figure. A Photographic Reference for Artists*, John Wiley and Sons Inc., New York, 1974.

RYDER, Anthony *The Artist's Complete Guide to Figure Drawing*, Watso-Guptill Pub., New York, 2001

SAUERLAND, Eberhhardt K. *Grant's Dissector*, Williams & Wilkins, Baltimore, 1991 (1940).

SAUNDERS, Gill *The Nude – a new perspective*, Harper & Row Pub. Inc., New York, 1989

SEELEY, Rod et. al., *Anatomy and Physiology* Mosby Inc., St. Louis, II ed. 1992 (ed. it. Sorbona, Milano, 1993).

SIMBLET, Sarah, *Anatomy for the Artist*, Dorling Kindersley, London, 2001.

SHEPPARD, Joseph *Drawing the Living Figure*, Watson-Guptill Pub., New York, 1984.

SHEPPARD, Joseph *Anatomy A Complete Guide for Artists*, Watson-Guptill Pub., New York, 1975.

SOBOTTA, Johannes *Atlas der Anatomie des Menschen*, Urban-Schwarzenberg, Muenchen-Berlin, 1967 (1903) (ed. it. USES, Firenze, 1972).

SPARKES, John C. L., *A Manual of Artistic Anatomy for the Use of Students of Art*, Baillière, Tindall and Cox, London, III ed. 1922 (ed. rec.: Dover, Mineola, 2010).

TAGLIASCO, V. et al. *Computer Graphics e Medicina*, Gruppo Editoriale Jackson, Milano, 1986.

TANK, Wilhelm *Form und Funktion*, Verlag der Kunst, Dresden, 1953-57.

TATTERSALL, Ian *Becoming Human – Evolution and Human Uniqness*, Harcourt Brace, New York, 1998 (ed. it.: Garzanti, Milano, 2004)

THOMSON, Arthur *A Handbook of Anatomy for Art Students*, Oxford University Press, London, 1896.

TITTARELLI, Luciano, *Lezioni di Anatomia Artistica*, Hoepli, Milano, 2009.

TITTEL, Kurt *Beschreibende und Funktionelle Anatomie des Menschen* Gustav Fischer Verlag, Jena, 1978 (ed. it. Edi-Ermes, Milano, 1980).

TOMPSETT, D.H. *Anatomical Techniques*, Livingstone Ltd., Edinburgh-London, 1956.

VALLOIS, Henry *Les Races Humaines*, Presses Universitaires de France, Paris, 1967 (1944).

VÈNE, Magali (ed.), *Ecorchés. L'exploration du corps XIV-XVIII siècle*, Albin Michel, Paris, 2001.

VIDIC, Branislav - SUAREZ, F. *Photographic Atlas of the Human Body*, Mosby Co., St Louis, 1984 (ed. it. Piccin, Padova, 1985).

WELLS, Katherine - LUTTGENS, K. *Kinesiology. Scientific Basis of Human Motion*, W.B. Saunders Co., Philadelphia, 1982 (ed. it. Verduci, Roma, 1990).

WINSLOW, Valerie L. *Classic Human Anatomy - The Arttist's Guide to Form, Function and Movement*, Watson-Guptill Pub. - Random House Inc., New York, 2009

WOLFF, Eugene, *Anatomy for Artists*, Lewis and Co., London, IV ed. 1958 (1925) (ed. rec.: Dover Mineola, 2005).

ZUCKERMAN, Solly *A New System of Anatomy*, Oxford University Press, London, 1961.